보태니컬
아트
대백과

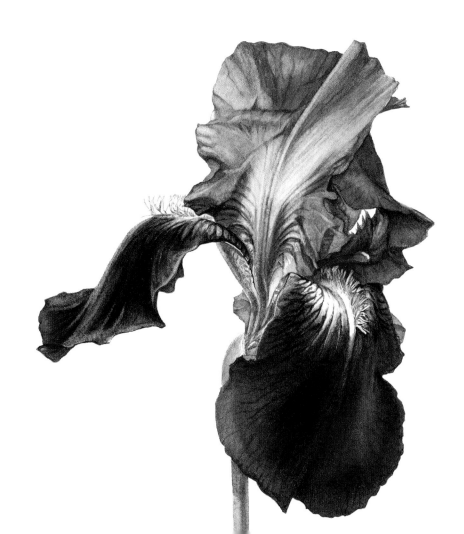

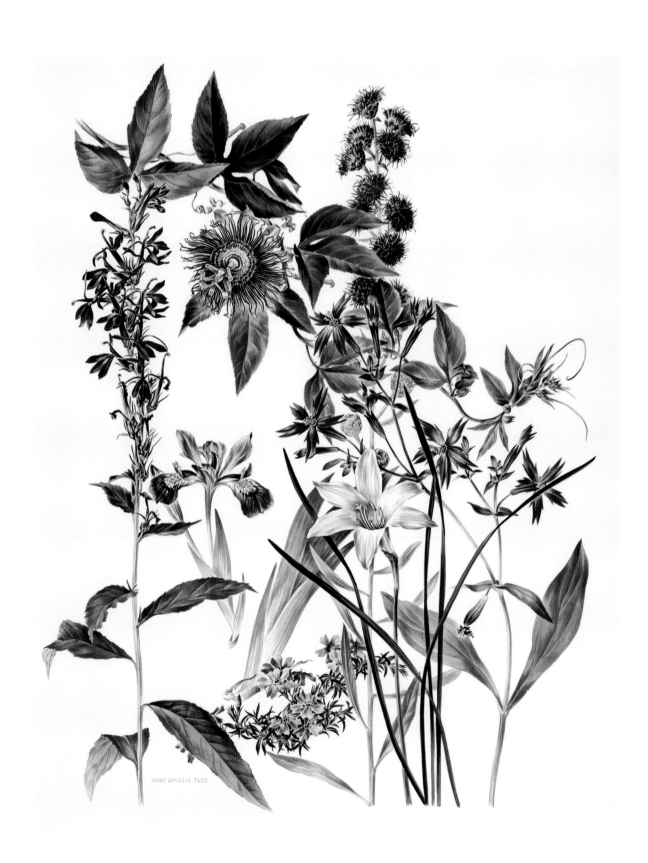

ANNE OPHELIA TODD

BOTANICAL ART
TECHNIQUES

보태니컬
아트
대백과

수채화

흑연 소묘

색연필

피지

펜과 잉크

에그 템페라

유화

에칭

그 외 화법들

미국 보태니컬아티스트 협회(ASBA) 지음

캐럴 우딘, 로빈 제스 엮음 | 송은영, 이소윤 옮김

EJONG

CONTENTS

PART 1
흑백으로 식물 그리는 법

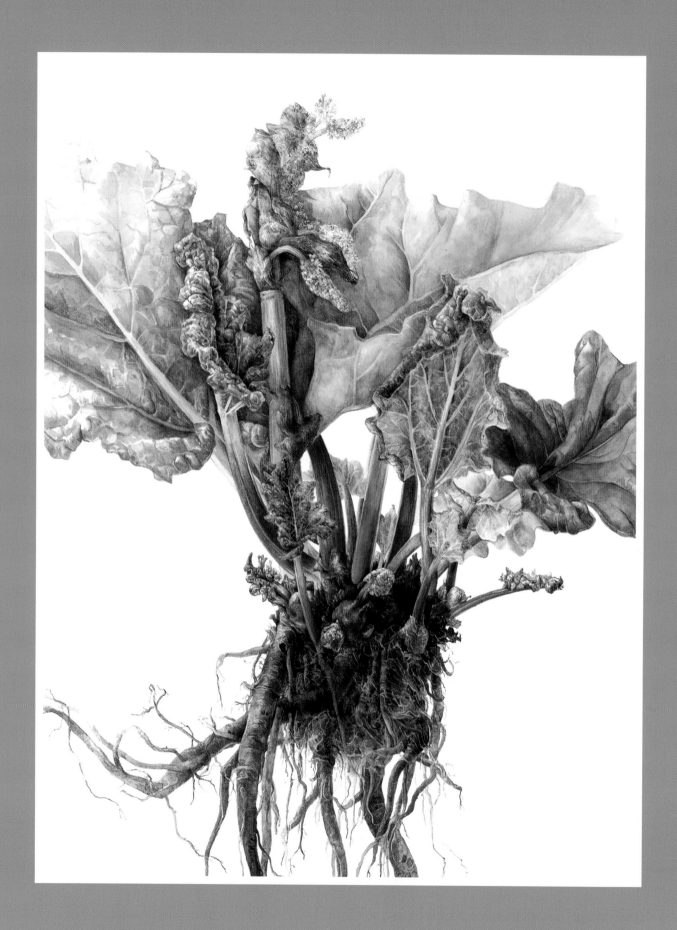

머리말

미국 보태니컬 아티스트 협회(The American Society of Botanical Artists: ASBA)는 우연한 계기로 시작되었다. 1994년 가을, 영국에서 보태니컬 아트 강사로 일하던 앤 마리 에반스(Anne-Marie Evans)가 뉴욕 식물원에서 마스터 과정을 수업했을 때, 나는 그의 학생 중 한 명이었다. 어느 날 수업 중에 에반스가 영국과 달리 미국에는 왜 보태니컬 아트 협회가 없는지를 물었다. 이날 이후 나는 비예술가나 여러 수준의 보태니컬 아트 작가에게 열려 있고 교육과 우수성을 강조할 수 있는 단체, 다시 말해 미국 사정에 더욱 적합한 협회를 만들기로 결심했다. 그 후 여러 사람과 단체로부터 많은 도움을 받아 미국 보태니컬 아티스트 협회를 설립했고 참가자들을 점차 끌어모으기 시작했다.

우리는 초반부터 다른 조직들과 유대 관계를 형성하고자 노력했다. 펜실베이니아주 피츠버그에 있는 카네기멜론대학교의 헌트 식물학 문서 연구소(Hunt Institute for Botanical documentation)는 전 세계 보태니컬 아트 작가들의 명단을 공유하고 우리의 웹사이트를 후원하며 우리의 첫 연례 회의와 추후 여러 행사를 주최하는 등, 초기에 매우 중요한 역할을 했다. 여러 주요 식물원이 재빠르게 미국 보태니컬 아티스트 협회의 정회원으로 가입했으며, 현재 미국에서만 30개 이상의 기관과 12개의 국제단체가 가입했다. 중요한 성장기에 뉴욕 식물원은 미국 보태니컬 아티스트 협회에 본사의 보금자리와 여러 큰 혜택을 제공했다.

이름에서 알 수 있듯, 미국 보태니컬 아티스트 협회는 원래 국내 조직으로 여겨졌다. 그러나 우리가 초반부터 해외에 거주하는 작가들의 회원 가입 요청을 받았기 때문에 해외 회원들이 점점 더 많아졌다. 미국 보태니컬 아티스트 협회의 연례 국제 전시회 '뉴욕 원예 학회(Horticultural Society of New York)'는 뉴욕 원예 협회가 20년 동안 주최해 왔으며, 2018년 브롱크스의 웨이브 힐에서 21주년을 맞았다. 또한 뉴욕 식물원에서 3년마다 열리는 전시회를 포함해 여러 전시회로 다양한 식물을 묘사하는 국제 예술가들의 많은 관심을 끌고 있다. 현대 보태니컬 아트의 전 세계적인 관심과 전폭적인 지원을 보여 준 가장 인상 깊은 사례는, 전 세계 야생

식물 종 기록을 위한 국제적 협력인 '세계 보태니컬 아트 전시회(Botanical Art Worldwide)'를 개최하고, 2018년 5월 18일을 전 세계 보태니컬 아트의 날로 지정한 것이다. 미국 보태니컬 아티스트 협회는 '아메리카의 식물상(America's Flora)'이라는 이름의 전시회를 미국 워싱턴 D.C.의 식물원을 시작으로, 세인트루이스의 미주리 식물원(Missouri Botanical Garden), 위스콘신주 워소에 있는 리 요키 우드슨 미술관(Leigh Yawkey Woodson Art Museum), 포트워스에 있는 텍사스 보태니컬 식물 연구소(Botanical Research Institute of Texas)로 장소를 옮겨가며 개최했다. 또한 이와 비슷한 전시회가 전 세계 24개국에서 열렸다.

교육 활동은 미국 보태니컬 아티스트 협회의 특별한 사명이었다. 웹사이트이자 학회지인 '보태니컬 아티스트(The Botanical Artist)'에는 자격증 프로그램, 강의 및 기타 교육 자료 목록을 포함한 보태니컬 아트와 역사적 컬렉션에 관한 기사들이 담겨 있다. 미국 각지에서 열리는 연례 콘퍼런스에서는 아이디어를 공유하고 동료애를 느낄 수 있는 워크숍과 강연을 진행한다. 또한 미국 보태니컬 아티스트 협회는 대중을 대상으로 회원들의 적극적인 봉사 활동을 장려하고자 소규모 보조금 프로그램을 후원한다. 최근 지원금을 후원받은 한 프로그램은 보태니컬 아트 수업을 통해 시카고 도심 지역의 청소년들에게 토종 식물과 도시 식물을 소개했다. 한편 호주의 또 다른 프로젝트는 뉴사우스웨일스주의 한 지역에서 유칼립투스의 잎마름병 현상에 대한 대중의 인식을 높이기 위해 노력했다. 이것들은 미국 보태니컬 아티스트 협회가 창립 이래로 이루어 온 많은 성과 중 극히 일부에 불과하다. 앞으로도 보태니컬 아트에 대한 대중의 인식에 꾸준히 기여하고 다양한 식물을 소개하리라 바라 마지않는다.

다이앤 부시에 박사
미국 보태니컬 아티스트 협회 설립자

새로운 탐험에 앞서서

보태니컬 아트 작가들이 식물에 애착을 갖는 건 당연하다. 스케치에서 작품이 완성되기까지 적게는 몇 시간에서 길게는 수개월 넘게 걸린다는 사실이 이를 뒷받침한다. 보태니컬 아트 작가들은 식물의 복잡성에 매료되어 식물을 탐구하고 정확하게 묘사하는 것을 즐긴다. 복잡성에 대한 열정은 보태니컬 아트 작가와 플라워 아트 작가 또는 식물을 인상주의적으로든 표현주의적으로든 묘사하는 예술가를 구분하는 요소이기도 하다. 이들은 식물을 직접 관찰하여 대상의 형태와 기능을 이해하는 데서 큰 즐거움을 얻고, 이를 다른 사람들과 공유하고 싶어 하는 데서 예술적 자극을 받는다.

20세기 후반까지 사람들은 보태니컬 아트를 사라지고 있는 예술로 치부해 왔다. 활동 중인 작가들은 대부분 소외되었고, 기껏해야 소수의 몇몇 작가와 겨우 알고 지낼 뿐이었다. 전시회는 거의 열리지 않았으며, 이 분야에 대한 교육 역시 이루어지지 않았다. 그러나 그 후 몇 년 동안 많은 것이 바뀌었다. 오늘날 보태니컬 아트는 전 세계 팬들을 통해 활기차고 번창해지며 제2의 전성기를 맞고 있다. 전 세계 보태니컬 아트 작가들은 서로 소통하고 식물을 기록하는 주요 프로젝트를 진행하면서 더욱더 뛰어난 예술을 창조하고 있다.

요즘 같은 시대에 이러한 변화는 놀라울 수밖에 없다. 보태니컬 아트는 기나긴 집중의 시간이 필수이며, 유행에서 벗어난 고전 방식의 예술을 시도하도록 가르치기 때문이다. 또한 예술가들에게 학제간 다양한 연결과 소통을 장려하며, 자연 세계를 더욱 면밀하게 연구할 것을 요구한다. 거듭되는 디지털 자극에 지친 현대인들이 전자기기에 섬자 의존하지 않으려 하면서, 보태니컬 아트가 세상을 바라보는 새로운 방식임을 깨달은 것으로 보인다. 다시 말해 보태니컬 아트는 깊은 관찰력과 뛰어난 화법을 바탕으로 탄생한, 평생 연구해 볼 만한 새로운 형태의 예술이다.

보태니컬 아트의 정의

보태니컬 아트란 무엇인가? 보태니컬 아트 작가 사이에서도 정의를 두고 논의가 활발하게 이루어지고 있다. 전문가들이 동의하는 보태니컬 아트의 정의는 다음과 같다. 보태니컬 아트란 작가의 직접적 관찰을 기반으로 주제를 깊이 있게 탐구하며 하나 이상의 식물이나 균류를 식물학 측면에서 정밀하게 묘사한 것이다. 다만 미국 보태니컬 아티스트 협회에서는 '손으로 그린' 작품으로 더욱 제한하고 있다. 보태니컬 아트 작가들은 자신과 피사체의 사이에서 전개되는 유대감을 중요시한다.

역사적으로 예술 작품에 식물의 생식기관 같은 세밀한 부분이 담겼다. 작품의 주된 목적은 과학적 접근이었고, 따라서 식물을 식별할 수 있도록 세밀하게 묘사했다. 오늘날 작가들은 과학적 식별이나 실례(實例)가 목적이 아니라면, 이러한 관습에 얽매이지 않는다. 요즘 작가들은 예술의 경계를 넓혀 나가며 보태니컬 아트를 21세기의 한 장르로서 확고히 다지는 데 노력을 기울이고 있다. 꽃과 마찬가지로 시든 잎사귀, 뿌리 형태의 알뿌리, 식물의 꼬투리, 과일 및 채소 역시 소재가 될 수 있다. 때로 작가들은 주요 피사체인 식물의 주변에 다른 식물을 상황에 따라 배치하기도 한다.

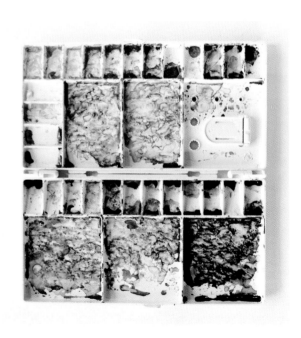

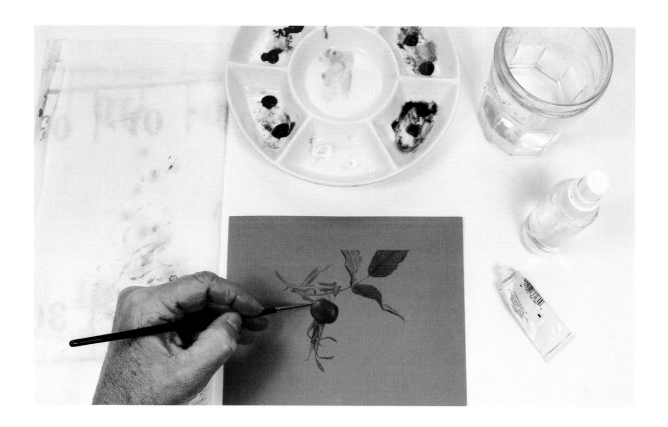

보태니컬 아트는 과학적 목적의 식물 해부도부터 미학적 측면의 일러스트까지 광범위하며, 이 책에서는 이를 전반적으로 다룰 것이다. 새로운 식물 종을 식별하고자 특징을 자세히 묘사하는 학술용 식물 해부도에는 식물의 절단면이 포함된다. 새로운 식물이 꾸준히 발견되는 만큼, 절단면을 그리는 작가들도 활발하게 활동하고 있다. 그들은 18~19세기의 고전 방식대로 식물과 꽃을 묘사하며, 일부 보태니컬 아트 작가는 컬러 일러스트에 절단면을 포함한다. 예술성에 중점을 둔 작가들은 모더니즘 방식을 접목하여 식물을 자신이 원하는 만큼 표현해 낸다. 터질 듯한 꽃봉오리, 잘 익은 과일, 과하게 잘려 나간 디테일, 식물의 전체 형태에 이르기까지, 모든 것이 작가들에게 정밀한 관찰 대상이 될 수 있다.

제2의 전성기가 일어나는 이유

자연과 멀어져 디지털 기기와 함께 살아가는 대다수의 사람들과는 달리, 보태니컬 아트 작가들은 식물과 유대감을 형성하고 관계를 강화하고자 노력을 기울인다. 식물을 관찰하는 데 며칠 또는 몇 주를 보낼 수 있다는 사실은 그들이 누릴 수 있는 최고의 행운이다. 식물을 심층적으로 연구하려면 다른 분야에서는 거의 찾아볼 수 없는 고도의 집중력이 필요하다.

보태니컬 아트는 정확한 표현에 기반을 둔 현대 미술의 몇 안 되는 분야 중 하나로, 조형 작품을 즐기는 사람들에게 안식처가 되고 있다. 또한 보태니컬 아트와 일러스트를 연구하면 작가로서는 다른 예술에 적용할 수 있는 또 다른 도구를 얻는 셈이다.

작가들을 이 분야로 이끄는 데는 급격한 생물상의 변화와 생태계에 대한 인식이 크게 한몫했다. 보태니컬 아트 작가들은 지금까지 발견된 수십만 종의 야생종 중에서 원하는 대상을 선택해 작업에 임할 수 있다. 이러한 야생종은 모두 지구상에서 각기 진화해 온 유일무이하고 독특한 존재다. 피사체 선정은 대상이 평범한지, 희귀한지, 멸종 위기에 처했는지 또는 특정 식물군이나 지리적 위치에 속해 있는지에 따라 결정된다. 장식용, 식용, 건축용, 의약용으로 재배되거나 수 세기에 걸쳐 교배된 정원 식물 중에서도 선택할 수 있으며, 선택 범위는 언제나 무궁무진하다.

보태니컬 작품은 사람들이 세상을 바라보는 시각에 영향을 미칠 만한 잠재력을 지니고 있다. 모든 보태니컬 아트 작가는 자신의 작품으로 소통하며, 대중이 식물을 바라보는 시선에 영향을 주고자 노력한다. 우리 주변의 식물들은 수백

년 후나 어쩌면 우리가 살아 있는 동안 멸종할 수도 있다. 반면 예술 작품은 한때 존재했던 주변 식물의 기록으로써 우리 곁에 영원히 존재할 수 있다. 주변에서 흔히 보이는 식물조차 가장 아름다운 작품으로 재탄생할 수 있으며, 이러한 작품은 주변의 녹색 사물을 새로운 시각으로 볼 수 있게 잠재적으로 기여한다. 보태니컬 일러스트는 냉정하다기보다는 예술과 기록의 측면을 동시에 갖고 있다. 새롭고 지속 가능한 형태의 예술로서, 보태니컬 아트는 과거와 현재를 통해 식물의 본질적 가치와 중요성을 사람들에게 전달하고 있다.

마지막으로 보태니컬 아트가 예술가, 과학자, 원예가, 환경 보호 활동가, 수집가들로 구성된 관대하고 뛰어난 공동체로 성장했다는 점을 강조하고자 한다. 이제 세계 곳곳에서 프로젝트를 시작하고, 교육의 기회를 제공하고, 예술가 네트워크를 형성하며, 보태니컬 아트에 헌신하는 단체들을 쉽게 찾아볼 수 있다. 여러 식물원, 수목원, 환경 보호 단체, 미술관 또한 보태니컬 아트 작가와의 협업을 통해 관객을 유치하고 컬렉션을 홍보하고자 노력을 기울이고 있다. 작가들은 소셜 미디어를 통해 자신의 화법과 경험을 서로 공유하기도 한다. 그 덕분에 오늘날 전 세계 곳곳에서 활동하는 수많은 보태니컬 아트 작가를 쉽게 찾아볼 수 있다.

이 책에 관하여

훌륭한 보태니컬 아트는 과학적 접근을 통한 정확성을 추구하며, 손으로 직접 그리는 데 숙달할 것과 미학적인 감각을 요구한다. 이 때문에 오늘날 보태니컬 아트를 종종 덜 예술적이라고 일컫기도 하지만, 사실 이러한 원칙이 장르를 제약하거나 한정하지는 않는다.

이 책이 보태니컬 아트에 대한 오해를 불식시키는 데 도움이 되기를 바란다. 한 가지 오해를 예로 들자면, 보태니컬 아트는 단순히 자연을 모방하는 것이며 작가마다 들이는 노력이 별반 달라 보이지 않는다는 점이다. 그러나 이 책에서 알 수 있듯, 작가마다 주제와 화법을 폭넓게 활용하여 자신만의 방식으로 주제에 접근한다. 책장을 넘길 때마다 작품의 구도, 네거티브 스페이스(피사체가 차지한 이외의 공간을 의미함-역주), 자세, 공간, 명도, 깊이, (평면) 화면을 비롯해 오랜 예술적 개념이 뚜렷하게 드러난다.

보태니컬 아트에 대한 또 다른 오해는 작품을 성공시키는 이상적인 작업 공식은 단 하나라는 것이다. 그러나 작가마다 고유한 관점에서 작품을 창조해 낸다. 이 책에 담긴 접근

방식, 선호도, 화법에서 알 수 있듯, 주제에 다양하게 접근하고 작업할 수 있다. 이 책의 풍부한 정보와 다양한 시각이 여러분만의 새로운 화법과 철학을 탐구하는 데 도움이 되길 바란다. 오늘날 보태니컬 아트는 실질적으로 작가 개개인이 식물을 탐구하고 성장하여 한계를 극복함으로써 끊임없이 유동적으로 진화하고 있다.

50명이 넘는 작가의 설명을 담고 있는 이 책은 초급부터 상급에 이르는 흥미로운 견본들을 소개한다. 이를 통해 작가마다 주로 선호하는 작업 방식을 경험해 볼 수 있다. 특정 작가의 특정 화법을 제시하기보다는 재료마다 다양한 장점과 접근 방식을 소개한다. 초심자든 숙련자든 각자의 기량을 확장하고 특정 재료를 새롭게 다뤄 볼 수 있다. 또한 흔한 표현 재료인 흑연, 펜, 잉크, 색연필, 수채뿐 아니라 템페라, 카세인, 구아슈와 같은 재료도 함께 다룬다. 보태니컬 아트 작가가 자신이 고른 재료에 얼마나 애정을 보이는지, 그리고 이 장르 안에서 얼마큼 폭넓은 가능성을 보이는지 전달하고자 한다.

이 책은 작가들이 열린 마음을 유지하고, 새로운 시도를 하도록 돕는다. 동시에 특정 아이디어 또는 표현 재료와 화법을 결정할 수 있도록 정보를 제공한다. 단 한 번의 제안으로도 많은 사람이 예술적인 삶을 살게 되었다. 앞으로의 탐험을 부디 즐기기 바란다!

편집자 캐럴 우딘
로빈 제스

시작하기 전에 알아 둘 것들

꺾은 꽃을 관리하는 법

오늘날 보태니컬 아트 작가들은 다양한 성장기의 식물을 그림 소재로 자유롭게 선택할 수 있다. 과일, 채소, 솔방울, 콩과 식물의 꼬투리와 같이 모양이 오래 안정적으로 유지되는 개체들은 작업 시간이 충분하다. 지속력이 가장 짧은 꽃도 여러 작가의 사랑을 받는다. 절화, 즉 가지째 꺾은 꽃은 정원, 꽃집, 식료품점, 화훼 시장 등에서 손쉽게 구할 수 있다. 그러나 그림을 완성하는 내내 꽃을 신선한 상태로 유지하는 게 불가능하진 않지만, 생각보다 꽤 어렵다. 전체적인 색상과 형태를 잡는 작업은 뒤로 미루고, 가장 시들기 쉬운 꽃에 집중해서 먼저 그리는 것이 좋다.

절화로 작업할 때는 꽃이 시들기 전에 잎과 줄기를 비롯해 꽃의 다양한 측면을 여러 장으로 최대한 빨리 스케치해 놓아야 한다. 꽃이 시들고 나면 스케치를 충분히 그리든, 색상을 관찰해 색상 견본을 만들든, 사진을 여러 장 찍어 두든 어떤 것도 할 수 없다. 팁을 하나 들자면, 스케치가 실물 사진보다 피사체 식물의 특성을 훨씬 더 잘 끌어낸다.

생화를 최대한 신선하게 보관해 오래 감상하는 방법에는 하루 중 가장 적절한 시간에 꽃을 따거나, 최적화된 환경에서 꽃을 돌보거나, 꽃을 냉장 보관하거나, 아예 냉장 보관하지 않는 방법 등이 있다. 다음 내용은 꽃의 수명을 늘리는 일반적인 방법들이다. 이외에도 화훼 단체, 꽃집, 꽃 재배업자 등의 다양한 경험도 참고하면 좋다.

물

생화를 물에 깊게 잠기도록 꽂아 둔다. 꽃이 물에 어느 정도 잠겨 있어야 모세관 작용으로 줄기 면적만큼 물을 빨아올리기 쉽다. 수온은 꽃의 반응에 따라 조절한다. 따뜻한 물은 개화를 재촉하고 차가운 물은 개화를 늦춘다. 찬물에 넣기 전에 끓는 물이 담긴 용기에 (목질이 아닌) 질긴 초목 줄기를 대략 10분 정도 담갔다 빼면 수명 연장에 도움이 된다. 줄기를 비스듬히 사선으로 자르고 나서 따뜻한 물에 몇 시간 담

과일과 채소는 꽃보다 신선도가 오래 지속되어 인기 있는 피사체 중 하나다.

꽃의 줄기와 잎을 물에 담그면 수명을 늘릴 수 있다. 많은 작가가 흰색 배경을 주로 활용하여 눈에 걸리는 방해물 없이 피사체 본연의 색을 더욱 선명하게 관찰한다. 물에 담긴 줄기의 잎들은 그림 그리는 중에는 그대로 두고 나중에 제거한다.

가 뒤도 수분 흡수가 원활해진다. 만약 꽃봉오리 상태를 유지하거나 개화를 늦추는 것이 목적이라면, 꽃을 찬물에 그냥 담가 두면 좋다. 줄기가 물에 잠겨 있는 채로 4~5시간마다 찬물을 그대로 갈아 주면 된다.

절화수명연장제 및 절화보존제

물에 희석해서 사용하는 대부분의 절화수명연장제 및 절화보존제는 용기 안의 물을 세균이 번식하지 않은 상태로 신선하게 유지하여 절화의 지속 시간을 조금이라도 늘려 준다. 으깬 아스피린, 표백제 한 방울, 약간의 보드카 등도 집에서 쉽게 만들어 쓸 수 있는 절화보존제다. 하지만 매일 신선한 물로 갈아 주는 것이 가장 좋다. 꽃의 아랫부분에 상업용 플로리스트 스프레이를 뿌려 꽃의 신선도를 조금 유지시킬 수도 있다. 오래된 초강력 헤어스프레이도 이러한 효과를 내지만, 매우 섬세한 꽃은 스프레이의 무게를 견뎌 내지 못할 것이다.

적절한 주변 환경

열, 빛, 습도는 절화가 피어나고 탈수되고 부패하는 속도에

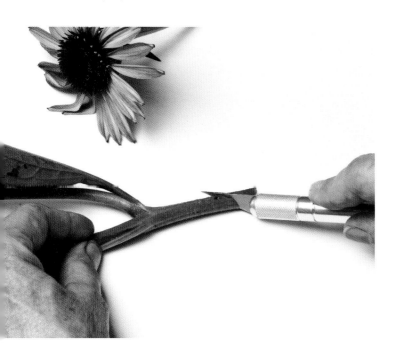

날카로운 다용도 칼로 에키나시아속(*Echinacea*)의 줄기를 45도 각도로 자른다. 비스듬히 잘린 줄기의 넓은 표면적을 통해 물을 더 쉽게 흡수할 수 있다.

영향을 미친다. 일반적으로 따뜻한 온도와 밝은 빛은 꽃을 피게 하고, 낮은 온도와 적은 양의 빛은 이를 더디게 한다. 냉장 보존으로 열대지역 꽃의 개화를 늦출 수는 있지만, 냉장고 안은 빛이 부족해 일부 열대식물에는 악영향을 끼칠 수 있다. 습도 유지를 위해 비닐봉지에 꽃을 넣어 보관하면 따뜻한 날씨에는 곰팡이가 빨리 생길 수 있다. 실내에서는 매우 건조한 것보다 습도가 적절히 있는 상태가 낫다. 또한 절화 주변에 물그릇을 놓아두면 공기 중 수분이 증가해 습도가 올라간다. 야간의 외부 온도와 비슷한, 선선한 곳에 꽃을 두는 것 역시 시듦을 늦추는 좋은 방법이다.

절화

대체로 절화란 면도날 또는 미술용 칼과 같이 매우 날카로운 칼날을 사용해 줄기에서 최소 1.25cm를 45도 각도로 잘라 낸 꽃을 말한다. 절화는 꽃집에서 손쉽게 구할 수 있다. 줄기를 잘라 낸 꽃은 바로 깊은 물에 담가야 한다. 꽃집에서 챙겨 준 보존제를 함께 두면 썩거나 시드는 것을 최대한 막을 수 있다. 보존제를 적당히 나눠 놓고 나서 물을 갈아 줄 때마다 조금씩 첨가하면 된다. 튤립은 줄기 밑부분이 갈라져 있을 때 물을 더 잘 흡수하지만, 수선화는 그렇지 않다. 데이지와 비슷한 꽃(거베라, 해바라기, 금어초, 국화)은 남아 있는 잎, 특히 줄기 아래쪽의 잎들을 제거해야 한다. 잎을 잘라 내기 전에 잎의 위치와 모양 그리고 줄기 아래의 형태 변화를 스케치해 두자. 또한 화관(꽃부리)의 무게를 지탱할 수 있도록 해바라기나 거베라의 밑동 주위에 꽃집에서 파는 꽃 보호 컵을 놓아두면 좋다. 절화 중에 강자로 꼽히는 카네이션은 신선한 물을 갈아 주고 줄기를 손질하는 것만으로도 최대 한 달을 버틴다.

자신의 정원에서 튤립, 백합, 수선화를 꺾거나 꽃집에서 꽃을 직접 고를 때는 이제 막 색을 띠기 시작하는 개화 직전의 꽃을 선택하는 것이 좋다. 시베리아붓꽃은 꽃봉오리가 덜 열려 있는 것이 좋고, 독일붓꽃은 살짝 더 피어 있어야 자른 후에 더욱 활짝 핀다. 붓꽃은 보통 하루 만에 지기 때문에, 이왕이면 아직 피지 않은 싹이 달린 꽃줄기를 고르면 좋다. 붓꽃과 수선화가 더디게 필 때는 깊고 따뜻한 물에 담그면 젤과 같은 액체가 흘러나오는 것을 막을 수 있다. 데이지나 해바라기와 같은 두상화(꽃대 끝에 많은 꽃이 뭉쳐 붙어서 머리 모양을 이룬 꽃-역주)는 절화 상태로 구입하거나, 중심부를 이루는 통꽃(관상화, 통상화)은 피지 않았지만 가장자리를 이루는 혀꽃

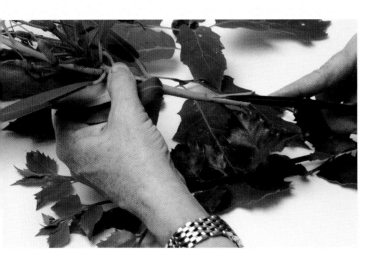

줄기를 세로 각도로 가르면 물을 흡수하는 표면적이 넓어진다. 이 방법은 특히 목질 줄기의 성장을 돕는다.

(설상화)이 피어 있는 채로 구입하면 형태를 더 오래 유지할 수 있다. 글라디올러스는 매일 꽃을 피우기 때문에, 꽃이 몇몇 열려 있을 때마다 줄기를 잘라 시든 꽃을 제거해야 한다. 하루 만에 진다고 해서 데이릴리(daylily)라 불리는 원추리는 시든 꽃을 떼어 내고 줄기를 바로 잘라야 다른 꽃봉오리가 열릴 수 있다. 아시아틱 백합은 (스케치를 먼저 그리고 나서) 수술을 제거하면 꽃의 신선도가 더 오래 유지된다.

열대식물, 생강과 식물, 불염포를 지닌 앤슈리엄(anthurium)처럼 매끈매끈한 꽃받침이나 꽃잎을 지닌 식물들은 상태를 오래 유지한다. 하지만 추위에 약하니 냉장 보관하지 않도록 주의해야 한다. 일부 난초 화분과 앤슈리엄은 몇 주 동안 거의 변하지 않는다. 아스클레피아스, 양귀비, 등대풀, 포인세티아와 같이 유액을 분비하는 꽃들은 절단면을 성냥이나 라이터로 그을리면 유액이 흐르는 것을 막을 수 있다. 절화로 그림을 그릴 때는 작품 구성에 포함되지 않는 꽃들은 모두 제거하는 것이 좋다.

나무줄기에 피는 꽃들은 더욱 도전하기 쉽지 않다. 대부분 가지치기를 해주면 되지만, 그래도 꽃 상태가 그리 오래 지속되지 않는다. 라일락과 등꽃처럼 나무줄기에 피는 꽃들은 나무줄기의 녹색 부분을 포함해 목질 줄기까지 잘라 내야 한다. 목질 줄기 아랫부분을 2.5cm 정도 가르고 나서 깊은 물에 담근다. 바깥쪽 껍질을 2.5cm 정도 벗겨 내도 좋다. 꽃이 반만 열려 있을 때 줄기를 꺾되 가지를 너무 길게 남기지 말아야 한다. 꽃에 물이 묻어 있는지 반드시 확인하고 불필요한 잎을 모두 잘라 낸다.

가장 인기 있고 아름다운 피사체는 주로 봄에 꽃을 피우는 모과, 개나리, 풍년화, 벚나무, 사과나무, 복숭아나무, 매화

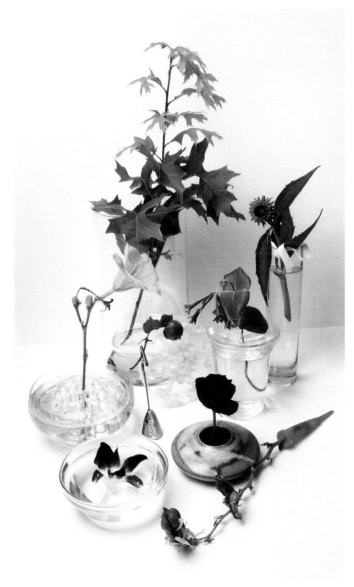

꽃 표본을 고정하는 방법은 다양하다. 밝은 자줏빛 난초꽃(왼쪽 아래)과 같이 꽃을 각각 똑바로 세워 물에 띄운 상태로 수분을 공급하거나, 노란 원추리(왼쪽)와 같이 그릇이나 꽃병 안 침봉에 꽂을 수도 있다. 사진 속 뾰족한 녹색 튜브(오른쪽 아래)와 같은 물대롱(수분 공급 튜브)은 특히 꽃 표본을 옮길 때 도움이 된다. 집게핀(가운데)은 물이 필요 없는 작은 꽃을 고정할 때 꼭 필요하다. 플라스틱 컵 뚜껑의 빨대 구멍에 꽂힌 오렌지색 인동(오른쪽)처럼 작가들은 때때로 다양한 도구를 즉흥적으로 활용해 피사체의 구도를 잡는다.

꽃 등이다. 꽃봉오리가 단단해졌을 때 관목이나 나무에서 꺾어 실내로 가져오자. 그다음 줄기 끝을 세로로 갈라 햇볕이 잘 드는 방에 두고 깊고 따뜻한 물에 담가 꽃이 피게 한다. 꽃은 수명이 짧으니 서두르는 것이 좋다. 꽃이 핀 후에도 종종 잎눈이 생긴다. 또한 갯버들은 물에서 건져 두면 은빛 수꽃이삭(버들강아지)을 유지할 수 있다. 반면 따뜻한 물에 있으면 꽃가루가 날리고, 잎이 돋아나며, 뿌리가 자라난다. 동

백, 산월계수, 만병초, 철쭉 등은 얕은 그릇에 띄우면 바깥쪽 꽃잎이나 꽃을 부드럽게 받칠 수 있다.

장미는 새로 나는 단단한 줄기를 매일 자르고 그 끝을 세로로 갈라 깊은 물에 담가 두어야 오래 신선하게 유지할 수 있다. 이때 줄기에 달린 잎사귀들은 수면 위로 드러나도록 둔다. 바느질을 하거나 시침핀을 꽃잎 중앙에 살짝 꽂아 줄기 쪽으로 1.25cm 아래로 당겨 주면 장미꽃이 축 처지지 않고 고정된다. 얇지만 묵직하고 기다란 화병 위에 구멍이 육각형인 철조망이나 종이 티슈를 살짝 말아 놓으면 무거운 꽃을 받치는 데 유용하다.

해박한 지식을 가진 믿을 만한 플로리스트, 공급업체, 재배농과 긴밀한 관계를 유지하는 것이 중요하다. 이는 그림을 정확하고 빠르게 그리는 데 필요한 기술을 연마하는 것만큼이나 보태니컬 아트 작가에게 큰 도움이 될 것이다. 식물의 필수 형태, 색상, 질감을 기록하는 것이 좋은 결과를 이끄는 가장 좋은 방법이다.

현장에서 마주한 야생식물들

– 캐럴 우딘

최근 보태니컬 아트 작가 사이에서 야생식물을 직접 채집하고 현장에서 바로 작업에 임하는 것에 대한 관심이 점점 높아지고 있다. 따라서 토종 식물의 보존에 신경 쓰면서도 정작 그에 대한 교육이 부족한 보태니컬 아트 작가가 무의식중에 야생식물 군락을 훼손하지 않도록 적절한 환경이 필요하다. 야생식물을 피사체로 삼을 때는 재배식물을 묘사할 때와는 달리 몇 가지를 고려해야 한다. 작가들은 현장에 과감히 뛰어들기 전에 이를 미리 숙지해 두어야 한다.

아는 것이 많은 보태니컬 아트 작가, 자연 보존 과학자, 관리인, 희귀하며 멸종 위기에 처한 토종 식물 종에 대한 우려를 공유하는 여러 단체와 협력하면 몇몇 궁금증의 해답을 찾을 수 있다. 이러한 협력으로 야생식물과 야생식물 서식지의 미묘한 차이를 이해하고 야생식물에 대한 최상의 접근 방식을 배울 수 있다. 깊이 있는 이해는 보존해야 할 매우 중요한 식물들과 서식지의 훼손 가능성을 크게 낮춘다. 야생식물 작

핀, 철사 와이어, 바늘과 실을 사용하여 세 송이의 꽃을 곧게 세워 놓았다. 왼쪽에는 꽃잎과 포엽(변형된 잎으로 꽃이나 눈을 보호한다-역주) 아랫부분부터 줄기 끝까지 철사를 감아 루드베키아 꽃을 바로 고정해 놓았다. 가운데는 장미 이파리가 앞쪽으로 기울어지게 철사로 고정하고, 꽃잎은 더 이상 피지 않도록 바느질로 고정했다. 한번 잘린 장미꽃은 꽃잎이 쉽게 떨어질 수 있으니 오른쪽처럼 꽃 중앙에서 줄기까지 커다란 시침핀을 꽂아 단단히 고정해 두었다.

릴리움 필라델피쿰(*Lilium philadelphicum*)은 우디 릴리(woody lily)라고도 불리며 미국의 일부 주에서는 보호를 받지만, 메인주의 야생 지역을 포함한 몇몇 지역에서는 보호 대상이 아니다.

업에 대한 자세한 내용은 미국 보태니컬 아티스트 협회 웹사이트(asba-art.org)에 나와 있는 윤리 강령을 참조하면 된다. 또한 미국 산림청은 웹사이트(fs.usda.gov)를 통해 찾고자 하는 야생화와 올바르게 상호 작용하는 방법을 제공한다. 야생식물을 그리러 떠나기 전에 고려해야 할 사항과 질문들은 다음과 같다.

보호받는 희귀 토종 식물과 민감한 서식지의 경우: 먼저 민감한 서식지의 방문 허가를 받는다. 인원을 최소화하고 쉽게 눈에 띄지 않는 작은 식물이 짓밟히지 않도록 행동에 주의한다. 서식지 인근 토양을 만지거나 단단히 다지지 않도록 한다. 또한 위치 정보를 비공개로 유지하며 식물 일부를 함부로 뽑거나 훼손하지 않고 처음 상태 그대로 둔다.

야생식물의 보존 상태

찾고 있는 식물의 보존 상태는 어떤가? 야생식물은 외래종일 수도, 매우 흔한 재래종일 수도, 아니면 희귀한 종일 수도 있다. 위협받거나 위험에 처한 식물들은 각 주나 연방 기관을 통해 법적 보호를 받는다. 원하는 피사체의 보존 상태에 따라 채집 방식이 달라질 것이다. 미국이라면 처음에 미국 농무부 웹사이트(plants.sc.egov.usda.gov)를 조회해 보면 좋다. 학명으로 식물을 조회하고 나서 '법적 상태(Legal Status)' 탭을 눌러 현재 상태를 확인하자. 많은 주에서 웹사이트를 통해 주 경계 내에서 법적 보호를 받는 식물 목록을 제공한다. 그리려는 식물 또는 장소에 따라 탐색 반경이 결정될 것이다.

서식지의 상태

찾고자 하는 식물이 자리한 토지의 소유권이나 관리 상태는 어떠한가? 사유지를 포함한 여러 유형의 토지에 접근 허가를 요청하고 현장 행동 방법에 대한 지침을 미리 요청하는 것이 중요하다. 토지 관리 방침이 매우 다양하기 때문에, 식물이 자리한 주변의 현장 정책을 미리 숙지해 두면 좋다. 어떤 지역에서는 도토리, 낙엽, 나뭇가지 등을 주울 수 있지만, 다른 지역에서는 식물의 잔여물 하나도 절대로 주울 수 없다. 소유자의 허가를 받아 접근할 수 있는 사유지도 있지만, 아예 출입이 금지된 곳도 있다. 또한 어떤 지역에서는 직원이나 관리인이 동행할 때만 출입 금지 구역에 진입할 수 있지만, 따로 제한을 두지 않는 곳도 존재한다. 민감한 서식지에 도착하면 빠르게 주변을 정찰해야 한다. 인근의 식물 표본이 부주의로 손상되지 않도록 목표물 위치를 기록해 두자.

가이드라인

이미 알고 있는 야생식물의 경우:
관리 당국의 허가를 받으면 일부 채집이 가능하다. 특히 꽃, 작은 플라스틱 용기, 신발 등에 씨앗이 닿으면서 잘 퍼지는 식물이라면, 새로운 장소에 퍼뜨리지 않도록 주의해야 한다.

아주 흔한 토종 식물의 경우: 허가를 받으면 부분 채집이 가능하다.

보기 드문 토종 식물의 경우: 현장에서 진행해야 하는 관찰과 연구를 최대한 마치고, 추후 작업에 필요한 사진을 촬영해서 '최소한의 영향' 원칙을 따른다.

현장을 그대로 유지하는 것이 반드시 따라야 할 첫 번째 법칙이다.

—

식물이나 토지의 상태에 관계없이 '최소한의 영향'이라는 철학이 우선시된다. 인간이 야생식물 군락에 미치는 영향을 반드시 최소화해야 한다.

대체할 만한 식물들

원하는 식물을 식물원, 수목원, 자연 생태관에서 찾을 수는 없을까? 직원이 꺾어 놓은 식물의 일부를 제공하거나 인근 재배 지역을 정해서 작가의 작업을 허용할 수도 있다. 식물원이나 다른 기관과 협력할 때는 민감한 서식지의 통행이 최소한으로 제한된다. 식물원, 수목원과의 관계를 잘 쌓아 놓으면 프로젝트가 진전되는 것은 물론 원예학자, 식물학자, 관리자, 그리고 작가에게 많은 경험이 된다. 이러한 관계는 보태니컬 아트 작가가 다양한 재능을 형성하는 데도 도움을 준다.

현장 답사에 필요한 준비물

현장으로 향하기 전에 현장용 준비물을 챙기자. 가벼우면서도 기능이 뛰어나야 하며, 야외에서 그림 작업하기에 적합한 미술 도구, 건강과 안전을 위한 상비 용품, 내비게이션 등이 포함되어야 한다. 접이식 야외용 스툴 의자는 식물이 상당히 기다라거나 땅이 단단히 굳었을 때만 쓸모가 있다. 가장 좋은 관찰 시점은 대부분 바닥에 그대로 앉아 작업할 때다.

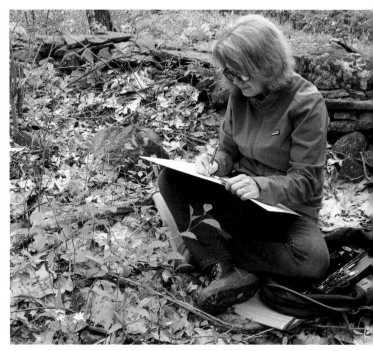

피사체에 대한 정보 수집

피사체인 식물에 관한 정보를 수집하는 3가지 주요 방법은 현장 연구, 표본 채집, 사진 촬영이다.

현장 연구: 야외 현장에서 작업하는 동안에는 스케치와 색채 연구에 시간을 얼마나 쓸지 미리 계산해야 한다. 식물의 디테일을 포착하는 데 많은 시간을 투자할수록, 이후 작업실에서 작업할 때 훨씬 수월하다. 현장에서 스케치를 간단히 그리면 나중에 연필로 정밀하게 다듬어야 한다.

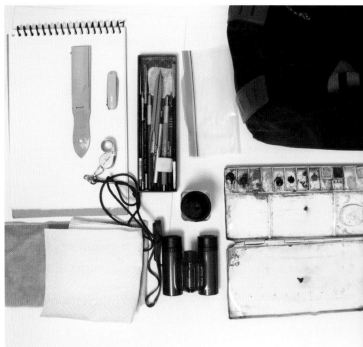

위쪽 바닥에 앉아 있을 때는 밑에 뭔가를 깔아서 옷이 축축해지지 않도록 하자. 또한 그리 무겁지 않으면서 현장에서 빠르고 간단하게 스케치하는 데 필요한 도구 몇 가지만 챙긴다. 사진 속 작가는 땅을 다지거나 무심코 아네모네를 해치지 않도록 멀찍이 앉아서 작업하고 있다.

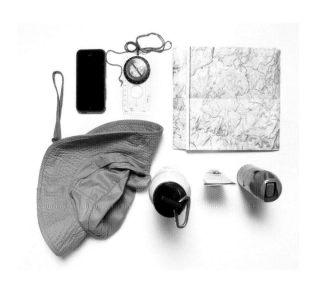

현장용 준비물: 건강과 안전을 위한 상비 용품, 내비게이션 외에도 휴대전화, 나침반, 자, 물, 지도, 물병이 포함된다. 햇빛, 열기, 비, 곤충, 추위에 대비해 모자, 자외선 차단제, 방충제, 우비, 겉옷을 준비하자. 젖은 땅바닥에 깔고 앉을 비닐봉지나 종이를 챙겨도 좋다. 신호가 약하거나 위치 정보 파악이 어려워질 경우를 대비해 휴대폰에 의존하는 것보다 동반자를 반드시 대동하는 것을 추천한다.

아래쪽 현장용 미술 도구: 도화지 또는 수채 용지, 화판 대용으로 사용할 만한 단단한 매트보드(액자의 사진이나 그림 뒤에 붙이는 두꺼운 종이-역주)나 폼 보드, 사포, 주머니 칼, 돋보기, 필통, 컴퍼스, 지우개, 낡은 붓, 지퍼백, 배낭, 야외용 수채화 도구, 플라스틱 물병, 쌍안경, 종이 타월, 헝겊.

어떤 작가들은 현장의 색상을 제대로 표현하고자 수채 물감이나 색연필로 그 자리에서 재빨리 채색하기도 한다. 반면 도화지 여백에 색상 팔레트를 만들어 두는 작가들도 있다.

표본 채집: 멸종 위기에 놓이지 않아 대부분 채집이 허용되는 식물이라면, 식물을 대표하는 부위를 싹둑 잘라 지퍼백에 넣어 보관한다. 집에 도착할 때까지 물통에 넣어 양분을 공급하며 잎, 나뭇가지, 도토리 등은 마르지 않도록 따로 비닐봉지에 담아 간다.

사진 촬영: 현장에서의 사진 촬영은 바람, 강한 햇살, 어둠, 깊은 물 등 뜻밖의 환경 조건들로 어려움이 따를 수 있다. 식물의 디테일을 포착해서 사진을 찍어 두면 추후 의문이 생길 때 사진을 참고해서 답을 구할 수 있다. 현장 답사에서 가장 중요한 기록은 현장에서 직접 연구한 것이다. 관찰과 연구를 통해 식물을 배우는 동시에, 오랜 궁금증이 해소되기도 한다. 식물 구성에 대한 의구심이 현장에서 해결될 수도 있지만, 사진은 현장 연구의 부수적인 기록 및 보충 자료로만 쓰여야 한다.

앉은부채(*Symplocarpus foetidus*)에 관한 연구는 2번의 현장 탐사에 걸쳐 완성되었다. 첫날은 매트보드에 흑연과 수채 화법으로 전체 구도를 잡았다. 두 번째 현장 방문에서는 매트보드를 아래에 덧붙여 전체 구도를 넓히는 방식으로 화면을 확장했다. 나중에 숲 바닥 묘사에 참고할 마른 나뭇잎들을 챙겨 작업실로 가져갔다.

오지를 찾아가
식물을 그릴 때

보르네오의 거대한 열대우림 지역에 매료된 보태니컬 아트 작가 이시카와 미에코는 1994년 처음 이 섬을 방문했다. 그녀는 다른 어디서도 볼 수 없던 희귀한 야생식물을 포착하고자 보르네오 밀림을 종종 탐험했다. 산을 오르내리며 주로 찾아 헤맨 희귀 식물은 네펜테스(*Nepenthes*)와 라플레시아(*Rafflesia*)다. 미에코는 서식지를 방문하기 전부터 그림에 담을 대상을 먼저 정하고, 식물과 서식지에 대한 정보를 미리 수집했다. 보르네오를 여행할 때 남편과 동행하는 편이지만, 처음 방문하는 밀림 지역을 여행할 때는 늘 가이드를 고용한다.

주로 보르네오 고지대에서 서식하는 네펜테스를 찾아가려면 매번 힘들게 산을 올라야 한다. 또한 가이드와 짐꾼뿐만 아니라 때로는 요리사와 관리원도 고용해야 한다. 해박한 식물 지식을 가진 가이드도 당연히 대동해야 한다. 라플레시아는 계절마다 꽃이 피지 않고, 한 번 피면 4~5일 만에 시들어 버려서 꽃 피는 모습을 보기가 매우 어렵다. 보기 힘든 '행운'이라는 라플레시아 꽃은 이곳을 여러 차례 방문해야 겨우 마주할 수 있는 수준이다.

미에코는 현장 스케치를 위해 35×50cm에서 70×100cm에 이르는 도화지를 대형 포트폴리오에 넣고 다닌다. 대부분 등산이나 트레킹을 하며 제한 시간에 식물을 스케치해야 하므로 밑그림을 먼저 그려 놓고, 세밀한 부분은 치수를 재서 기록해 둔다. 집으로 돌아가 작업할 때 참고할 수 있도록, 서식지에서는 채집할 수 없는 식물을 최대한 많이 사진으로 찍어 두어야 한다. 현장 스케치가 중요한 이유는 그리는 동안 식물의 디테일뿐 아니라 그 주변의 습성까지도 무의식중에 기억에 남기 때문이다. 그녀는 화판 대용으로 가볍고 휴대가 편한 폼 보드를 주로 사용한다.

워낙 변덕스러운 열대우림의 날씨 때문에 미에코는 우비를 늘 챙겨서 다닌다. 뜨거운 태양 아래 그림을 그릴 때 훨씬 유용하도록 우산은 어두운색보다는 밝은색을 쓴다. 방충제와 모기향은 저지대 밀림에서 필수 보호 장비다. 또한 채색 도구 가방에 주로 가벼운 금속 팔레트와 작은 플라스틱 물통을 넣고 다닌다. 어려운 환경에서도 미에코는 열대우림 지역에서의 현장 작업에 큰 기쁨과 보람을 느낀다.

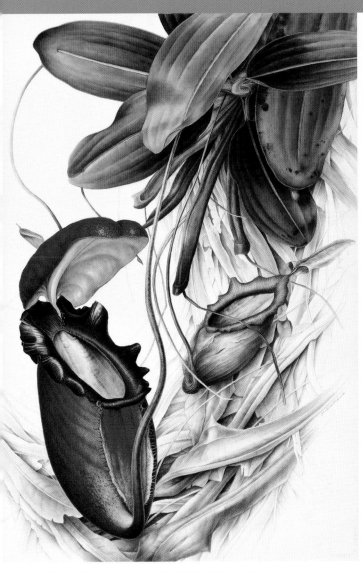

네펜테스 라야흐(*Nepenthes rajah*), 종이에 수채, 65×47.5cm
© Mieko Ishikawa

작업실 세팅하기

작가에 따라 자신의 작업 공간을 미리 계획하거나 따로 꾸미지 않고 즉흥적으로 활용하기도 한다. 즉 필요한 공간, 사용 중인 도구, 재료, 작업 습관에 따라 자신이 원하는 대로 세팅하는 셈이다. 각자의 필요성, 편리성, 스타일에 따라 조명, 배율, 작업대, 의자, 도구, 재료를 배치할 공간을 선택하면 된다. 여기에 서로 다른 도구로 작업 중인 작가 4명의 숙련된 보태니컬 아트 작가 4명의 작업실을 소개한다. 인터뷰를 통해 작가의 작업 공간을 차례로 들여다보자.

기울여 놓은 탁상용 이젤 위에 작업 중인 그림을 올려놓았다. 재료들을 평평한 책상에 올려 두고 이젤 위에서는 비스듬한 각도로 작업한다. 그리고 미세한 디테일을 관찰할 때 작은 휴대용 돋보기를 사용한다. 그 옆에 연필, 붓, 둥근 플라스틱 팔레트 2개가 놓여 있다. 벽 쪽으로는 연필깎이, 붓들을 담아 둔 컵, 물통이 있다. 쉽게 꺼내 쓸 수 있도록 더 많은 붓과 물감을 바로 옆 서랍에 넣어 놓았다. 이 작품 속의 꽃은 이미 시들었기 때문에 다른 꽃을 꺾어 실물의 색상과 질감 표현에 참조하고 있다.

캐리 디 코스탠조

나의 작업실은 원래 집에 남는 침실 중 하나였다. 크기는 작지만 작업에 필요한 장비를 모두 놓기에 충분하다. 책상은 컴퓨터, 프린터, 책, 서류들을 모두 올려둘 수 있을 만큼 널찍하다. 책상 맞은편에는 그림을 그릴 수 있는 또 다른 긴 테이블이 있다. 책상용 이젤은 높낮이 조절이 가능하며 이 공간과 적당히 조화를 이룬다. 방 안에 볕이 잘 드는 두 창문이 있어 자연광이 충분히 들어온다. 책상 위 조명과 책상 램프도 필요에 따라 사용한다. 이젤 위에서 정원에 핀 맨드라미 꽃을 구아슈와 수채 물감으로 채색하는 중이다. 참고용으로 트레이싱지에 옮겨 그려 놓은 밑그림을 이젤 앞의 벽에 테이프로 붙여 놓았다.

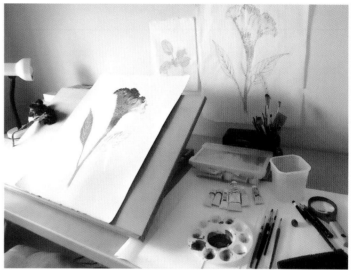

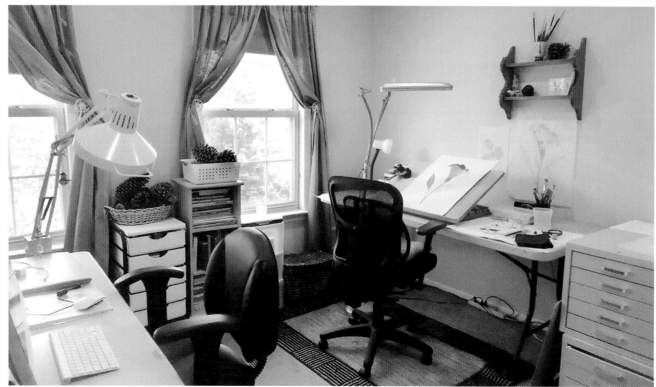

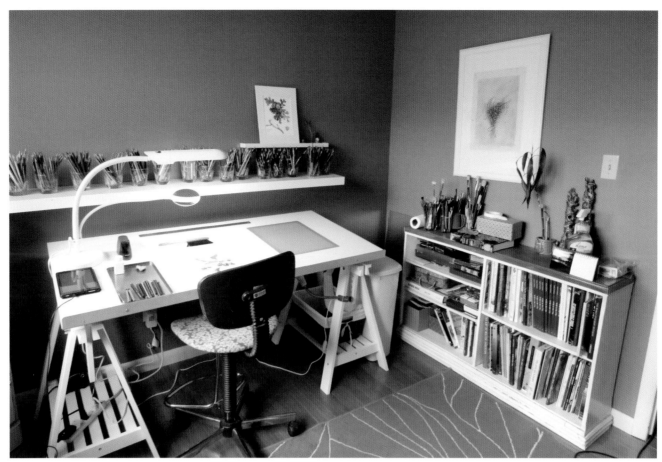

도로시 드파울루

나의 작업실은 우리 집의 예비 침실 내부에 있다. 나는 한쪽에 라이트 박스가 내장된 작업대에서 색연필 작업을 한다. 색연필은 한 번에 쉽게 찾아 쓸 수 있도록 투명한 유리잔에 보관한다. 사용할 색연필들을 골라서 작업 중인 그림 옆의 트레이에 지우개와 함께 둔다. 낮에는 채광이 꽤 좋으며 밤에는 자연광 램프를 주로 사용한다. 나는 자유자재로 움직일 수 있는 목이 긴 스탠드 형 돋보기를 즐겨 쓴다.

작업대에서 트레팔지에 색연필로 그림을 그리는 중이다. 그림 중앙에 스티로폼을 테이프로 붙여 두면 작업하는 동안 여러 방향으로 돌릴 수 있다. 작업대에는 별도의 돋보기가 달린 스탠드형 자연광 램프, 오디오북이나 음악을 들을 수 있는 디지털 태블릿, 떡 지우개, 전동 연필깎이, 붓, 60cm 금속자(스케일 눈금자), 색연필 등이 놓여 있다. 그림의 넓은 면적을 지울 때 사용할 면봉과 가정용 세제가 담긴 작은 병을 근처에 둔다.

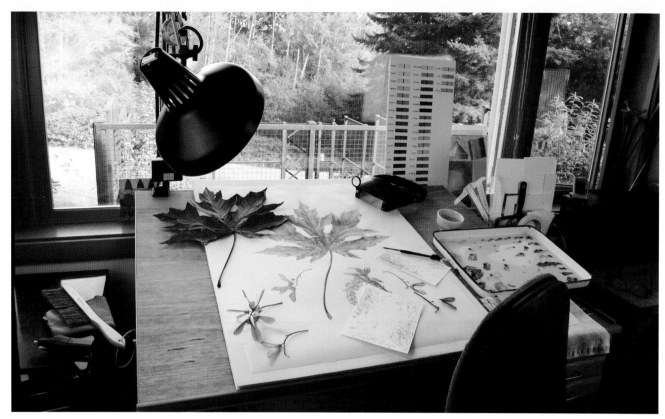

진 에먼스

램프, 책상, 의자와 같은 조절식 가구를 통해 다양한 방식으로 작업할 수 있다. 중소형 크기의 그림을 그릴 때, 나는 책상을 약간 기울인 채 작업하는 편이다. 넓은 면적의 그림에 물감을 칠하거나 드라이브러시(안료나 물감을 조금 칠한 붓으로 문질러 그리는 기법-역주)로 넓은 부분을 문지를 때는 주로 평평한 상태로 작업한다. 서서 작업하는 것이 수월할 때도 있다. 그림 주위를 이동하거나 그림을 돌려 가며 팔 전체로 작업할 수 있어서다. 그리고 섬세한 마무리 작업을 위해 머리에 돋보기 밴드를 두르거나, 책상 각도를 높이거나 탁상용 이젤로 그림을 옮겨서 작업하기도 한다.

꼭 필요한 미술 도구들을 주변에 두는 것도 중요하지만, 나는 내 작업 공간에 최대한 여유를 두려고 노력한다. 분위기가 너무 어수선하고 답답하면 그림에 고스란히 반영되기 때문이다. 일반 재료 외에도 색상표, 그림 주변을 보호할 때 쓰는 마스킹 재료들, 테스트용 종잇조각, 작품을 거꾸로 비춰볼 손거울, 식물 표본을 보관할 작은 냉장고 등이 있지만, 나에게 가장 중요한 것은 내려다보이는 정원 풍경이다.

내 책상에는 지우개, 부드러운 연결을 위한 지우개 판, 헝겊, 제도비, 그림 작업할 식물, 미세한 작업을 위한 머리밴드 돋보기, 끝이 둥근 1호 강모 붓, 작은 매트 커터, 2H 샤프 연필,

떡 지우개, 물통, 넓은 트레이 팔레트, 콜린스키 붓, 붓에 묻은 물과 물감을 덜어 낼 종잇조각과 보풀 없는 면수건, 작업 중인 켈름스콧(Kelmscott) 피지를 테이프로 붙여 놓은 보드 등이 놓여 있다.

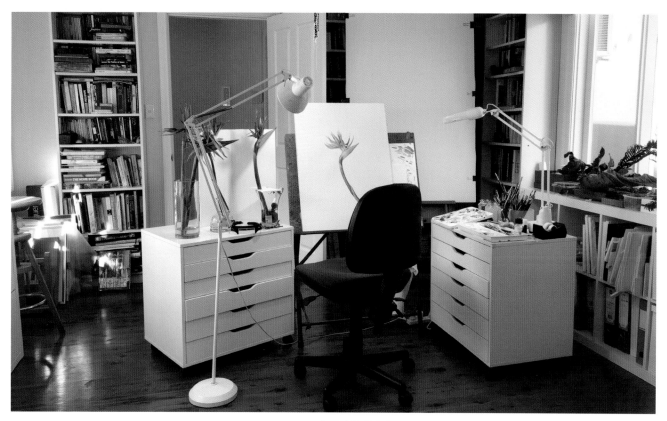

베벌리 앨런

나의 작업실은 우리 집 위층에 있으며, 북향과 남향인 커다란 창문에 블라인드가 달려 있다. 나는 밑부분에 얇은 나무받침대가 달린 약 60×80cm의 낡고 작은 독립형 화판을 사용하고 있다. 정밀한 작업을 할 때는 화판을 거의 수직에 가깝게 세워 놓고서 서 있는 자세로 채색하고, 더 큰 면적을 칠할 때는 다시 화판을 수평 위치에 놓고 작업한다. 종이 중앙에 스티로폼을 테이프로 붙이고 종이를 돌려 가며 작업하기도 한다. 아주 큰 그림을 그릴 때는 이젤을 사용한다. 이젤 오른쪽에 있는 바퀴가 달린 캐비닛에 팔레트, 붓, 기타 도구를 보관하며, 팔레트 너머에 실내등을 놓아두었다.

꽃이 놓인 왼쪽 공간은 피사체의 위치에 맞게 구조를 유연하게 바꾸기도 한다. 만약 그리려는 대상이 크다면 바닥에 안전하게 내려놓고 작업한다. 또는 피사체를 필요에 따라 다른 서랍장이나 둥근 걸상에 올려 두거나 내려놓는다. 나뭇가지처럼 매달아야 하거나 바로 세워 놓아야 할 때는 천장의 고리를 사용한다. 나는 기다란 스탠드를 광원으로 활용하며, 용도에 따라 바닥에 놓고 쓰기도 한다.

작업대 위의 물건들을 창밖에서 들어오는 자연광을 따라 옮겨 놓기도 한다. 금속 서랍장에는 진행 중인 작업, 완성 작품, 곁에 두어야 할 거의 모든 종이 뭉치가 들어 있다.

다른 책상에 컴퓨터, 파일들, 라디오를 올려 둔다.

작업대 위에는 (피사체에 따라 늘어날 수 있는) 기본 6색 팔레트, 물병 2개, 먼지떨이 솔, 테이프, 돋보기, 팔레트 위 자연광 램프를 포함해 꼭 필요한 것들이 (뭉툭한 붓 여러 개를 제외하고) 정리되어 있다. 다양한 지우개, 리드 홀더(lead holder, 흑연심을 끼워서 쓰는 샤프펜슬), 돌멩이, 날카로운 스크래핑용 칼, 머리밴드 돋보기 등도 가까운 곳에 구비되어 있다.

보태니컬 아트 작가를 위한 기초 식물학

– 딕 라우 박사

과일이나 식물 전체 또는 꽃의 일부나 꽃 전체를 묘사하는 보태니컬 아트 작가는 작품에 과학적 정보, 정확성, 아름다움을 전달한다. 이는 보태니컬 아트 작가를 구분하는 큰 요소다. 아는 것은 힘이다. 식물의 형태적 특징과 기능은 꽤 흥미로우며 작가에게 자신감을 준다. 작가가 작품 속 식물을 많이 이해하고, 형태학 관점에서 식물을 관찰하며 정확하게 담아낼수록 작품은 설득력을 갖추고 더욱더 매력적으로 느껴질 것이다. 경이로운 식물 해부학의 이해를 돕고자 식물의 구조적 형태에 대한 간략한 설명을 담아 보았다.

꽃식물

식물군에서 첫 번째 주요 분류법은 속씨식물과 겉씨식물이다. 식물은 2가지 번식 방법에 따라 '꽃이 피는 식물'과 '꽃이 피지 않는 식물'로 나뉜다. 하나는 식물이 꽃을 통해 수분(受粉) 작용을 하며 외부 매개체가 정핵과 수용성 난세포로 꽃가루를 옮기도록 유도하는 방식이다. 또 다른 방식은 모체 식물의 씨방 속에 있는 밑씨가 자라나 씨앗을 분배하는 것이다.

꽃은 식물학 분류에 따르면 부분이 모여 '계열(series)' 또는 조직을 이루고, 이는 곧 4개의 기관이다. 가장 바깥에 위치한 첫 번째 기관은 꽃받침조각으로 이루어진 꽃받침(꽃받침 조각 전체)이다. 일반적으로 꽃받침은 녹색을 띠며 광합성을 한다. 또한 꽃봉오리를 감싸고, 나중에 씨방을 보호하는 역할을 한다.

다음은 꽃잎으로 이루어진 화관(꽃부리, 즉 꽃잎 전체)으로, 이 기관은 주로 매력을 담당한다. 다음으로 수술을 포함한 수술

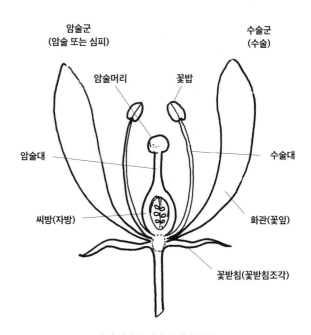

4개의 계열을 지닌 자방상위 꽃

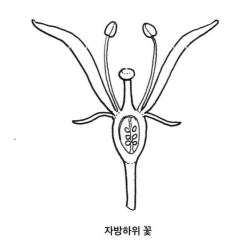

자방하위 꽃

군이 있으며, 꽃가루를 생성한다. 마지막으로 중심부에 암술이나 암술을 구성하는 잎인 심피로 이루어진 암술군이 있는데, 여기서는 씨방에 에워싸인 덜 자란 씨앗인 밑씨를 품고 있다.

보통 씨방의 위치가 다른 3개의 기관보다 위쪽에 있는 것을 자방상위라 하며, 줄기 조직에 묻혀 다른 3개의 기관보다 아래에 있는 것은 자방하위라 한다. 꽃받침과 꽃잎은 그 자체로 완전하지만, 수술은 화분을 담는 꽃밥 그리고 꽃밥을 떠받치는 수술대라는 2개의 조직으로 이루어져 있다. 암술 또는 심피는 화분을 잡고 있는 끈적끈적한 암술머리, 암술대(화주), 씨방 등 크게 3가지로 요약할 수 있다. 기관의 순서는 바깥쪽에서부터 꽃받침, 화관(화관), 수술군, 암술군으로 어느 꽃이나 동일하다. 꽃받침은 꽃잎과 교차되어 있다. 즉 꽃잎의 중심이 2개의 꽃받침 사이에 정확히 놓여 꽃받침이 수술의 반대쪽(바로 뒤)에 자리하게 한다. 4개 이하나 단 하나의 기관으로 이루어진 꽃은 있지만, 4개 이상으로 이루어진 꽃은 없다. 4개의 기관을 모두 지닌 꽃을 '갖춘꽃'으로 구분하며, 수술군과 암술군 2개의 기관으로 구성된 꽃은 '암수갖춘꽃'으로 구분한다.

꽃차례

꽃의 생식 환경과 유전 변이의 반응은 식물들이 꽃을 피우는 또 다른 방법을 만들어 냈다. 꽃대에 집단으로 모여 달린 여러 송이의 작은 꽃들이 곤충과 같은 수분 매개체들에게 화려한 한 송이의 꽃만큼 매력을 보여 준 것이다. 이를 통해 매우 적은 에너지로 엄청난 이점을 얻을 수 있다. 예를 들어 여러 송이의 꽃은 암술의 수용 기간을 늘리고 꽃가루가 넓게 퍼지게 한다. 이러한 집단 형태를 꽃차례(화서)라고 하며, 꽃의 배열 순서나 모양에 따라 구분된다. 꽃이 꽃대 밑에서 위로 피는 꽃차례를 무한꽃차례(무한화서)라 하고, 이런 습성을 가장 잘 보여 주는 전형적인 꽃차례를 총상꽃차례(총상화서)라고 한다. 여기서 습성은 특정 식물 또는 그 식물이 피운 꽃차례를 의미한다. 총상꽃차례는 긴 꽃대에 달린 꽃들이 작은 꽃자루라고 불리는 자체 줄기에서 각각 피어난다. 작은 꽃자루는 대부분 꽃이나 꽃받침을 둘러싸는 잎인 포엽 안에 비스듬히 달려 있다. 반면 꽃대 끝에 한 송이의 꽃이 먼저 피고, 그 밑의 가지 끝에 다시 꽃이 피고, 거기에서 다시 가지가 갈라져 끝에 꽃이 피는 꽃을 취산꽃차례(취산화서)라고 한다. 또한 작은 꽃자루가 없는 꽃들이 달린 총상꽃차례, 다시 말해 꽃들이 꽃대 둘레 또는 꼭지가 없는 꽃에서 직접 자라나는 것을 수상꽃차례(수상화서)라고 한다.

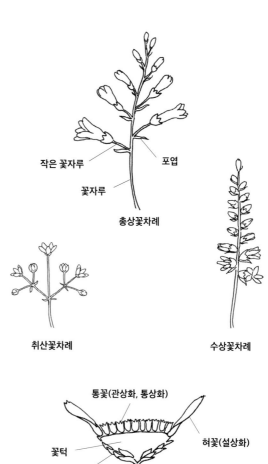

작은 꽃자루 포엽
꽃자루
총상꽃차례

취산꽃차례

수상꽃차례

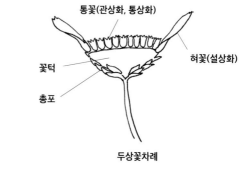

통꽃(관상화, 통상화)
꽃턱
허꽃(설상화)
총포
두상꽃차례

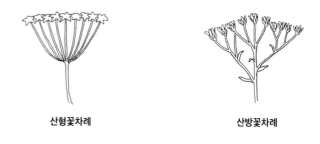

산형꽃차례

산방꽃차례

끝이 평평하게 일직선인 꽃차례에는 크게 2가지 유형이 있다. 첫 번째로 산방꽃차례는 서로 다른 길이의 꽃자루가 축을 따라 각각 아래에서 위로 비스듬하게 달려 있어 꼭대기가 평평한 모양을 이룬다. 두 번째로 더욱 일반적인 꽃차례인 산형꽃차례는 좀 더 단순하고 복합적인 형태를 띤다. 작은 꽃자루들이 꽃대의 한 지점에서 우산살 모양으로 갈라져 달려 있다. 이것이 산방꽃차례와의 큰 차이점이다. 국화과 식물이자 대표적인 두상화인 데이지는 작은 꽃들이 조밀하게 달려 마치 한 송이의 꽃처럼 보인다 해서 위화(僞花), 즉 가짜 꽃으로 불리기도 한다. 두상꽃차례는 주로 2가지 꽃으로 이루어져 있다. 혓바닥 모양처럼 생긴 꽃잎들이 하나의 꽃을 이룬 혀꽃은 꽃받침과 수술 없이 암술만 있는 안갖춘꽃 또는 불완전화다. 일반적으로 꽃잎은 자방하위에서 나며, 밑부분이 접혀 암술대와 둘로 나뉜 암술머리를 에워싼다. 중심을 이루고 있는 꽃은 일반적으로 통꽃이라고 한다. 가끔 통꽃이나 혀꽃으로만 이루어진 두상화도 있는데, 다른 형태의 변종으로 보면 된다.

생장 습성

작가들은 부지런히 꽃을 묘사하는 중에도 꽃을 받치고 있는 줄기와 줄기를 둘러싸고 있는 잎과 포엽을 등한시해서는 안 된다. 이들은 주로 식물 생장에서 종을 구별하거나 특정 분류를 식별하는 데 도움을 준다. 꽃이 달려 있는 식물을 그릴 때는 줄기와 잎, 심지어 뿌리에 대해 미리 알아 두어야 한다. 식물은 생장 습성에 따라 기본적으로 초본식물과 목본식물로 나뉜다. 목본식물에는 2차 생장(비대생장)이라는 현상이 일어난다. 뿌리와 마찬가지로 새싹에서 세포 분열의 주요 단위는 싹끝(또는 선단부)에 존재하는 작은 세포들의 무리인 분열조직이다. 목본식물은 실제로 1차 생장(길이생장)을 거치지만, 2차 생장을 통해 측면이 비대해지고 들레가 달라진다. 비대생장을 위해 줄기 내부를 둘러싸는 세포층을 형성층이라고 한다. 형성층은 세포 분열이 왕성한, 한 겹으로 된 분열조직이다. 형성층 바깥쪽에는 수피라는 조직이 있다. 목본식물은 쉽게 교목, 관목, 덩굴식물로 구분된다. 반면 초본식물은 매년 또는 2년이나 다년간 생장기의 제약을 받는다.

줄기

줄기는 주로 식물을 지탱하는 역할을 한다. 보태니컬 아트 작가라면 줄기가 단단하거나 유연한지는 물론, 줄기에 골이 지거나 날개가 달렸는지 등도 주의 깊게 살펴야 한다. 대부분의 줄기는 둥근 단면의 얇고 매끈한 원기둥 모양이다. 이외에도 줄기가 사각형(민트)이나 삼각형(사초)인 식물이 있다. 또한 어떤 줄기에는 잎과 측면에 싹을 틔우는 마디가 있으며, 이는 번식에 필요한 구성단위이기도 하다. 두꺼워진 줄기 조직은 영양분과 물을 잘 저장한다. 글라디올러스나 크로커스의 생식 역할을 하는 알줄기는 평평한 땅속줄기이며, 땅속 지하부에 수평으로 자라는 다육질의 줄기는 뿌리줄기다. 또한 땅 표면의 줄기로는 기는줄기가 있으며, 줄기가 가늘고 지면에 붙어서 자라는 땅위줄기다. 나무 몸통은 나무껍질로 덮인 줄기라고 할 수 있다. 다시 말해 식물의 주된 중심축은 대부분 줄기다.

잎

식물의 또 다른 주요 구성단위인 잎은 보태니컬 아트 작가에게 특히 중요하다. 일반적인 잎은 잎몸(잎사귀를 이루는 넓은 부분-역주) 또는 잎사귀와 잎자루(잎몸을 줄기나 가지에 붙게 하는 꼭지 부분-역주)라고 불리는 두 부분으로 구성되어 있다. 잎은 줄기의 잎차례(잎이 줄기에 배열되어 붙어 있는 모양-역주), 줄기에 부착된 형태·모양·질감·여백에 따라 여러 모양이 있으며, 모두 각각 다른 용어로 불린다. 나선형 모양의 잎이 가지에 따라 어긋나게 달린 형태를 어긋나기(호생)라고 하며, 한 줄기 마디에 2개의 잎이 달려 있는 형태를 마주나기(대생)라고 한다. 또한 반대쪽 잎이 거의 2열로 마주나는 것은 이열대생이며, 이때 가지는 다소 평평한 모양을 띠며 넓게 퍼져 있다. 또 다른 마주나기 배열은 한 마디에 잎이 아래위 90도 교대(4열)로 마주 달린, 십자대생(십자 마주나기)이다. 잎자루가 없는 잎, 꽃, 과일 등은 무병엽(자루없는잎)이라고 한다. 때로 무병엽이 줄기의 전부 또는 일부를 감싸고 있는데, 이를 포경(抱莖)이라 한다. 일부 잎은 줄기를 둘러쌀 뿐만 아니라 관생엽이라는 형태로 발달하여 줄기를 꿰뚫은 모양으로 자란다.

잎은 기본적으로 하나의 잎으로 구성되어 있는지, 여러 작은 잎으로 나뉘어 있는지에 따라 단순하거나 복합적인 생김새를 띤다. 일반적으로 단순한 잎 모양은 가장자리 톱니 없이 밋밋하거나(전연) 가장자리가 들쑥날쑥하다(결각).

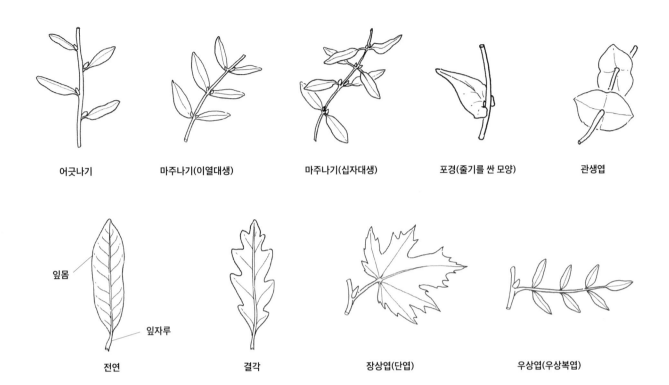

어긋나기 마주나기(이열대생) 마주나기(십자대생) 포경(줄기를 싼 모양) 관생엽

잎몸 잎자루

전연 결각 장상엽(단엽) 우상엽(우상복엽)

잎몸이 잎자루를 만나는 지점에서부터 여러 갈래로 갈라져서 손바닥 모양을 한 잎을 장상엽이라고 부른다. 반면 주맥(잎의 한가운데에 있는 가장 굵은 잎맥-역주)을 따라 깃털처럼 작은 잎이 세로로 배열된 형태를 우상엽이라고 한다. 우상엽의 작은 잎들은 잎자루 머리의 한 지점에서 시작해 축을 따라 수직으로 비슷하게 배열되어 있다. 잎 모양은 잎끝, 잎밑, 여백, 질감과 함께 잎을 구별하는 또 다른 방법이다. 잎의 각 측면과 참고문헌에 따로 덧붙일 만한 전문용어는 무수히 많다. 그러나 작가의 관심과 예리한 관찰이야말로 이러한 디테일을 정확하게 보여줄 수 있는 최적의 방법이다.

열매

여러 종류의 열매 또한 보태니컬 아트의 범주에 속하는 어려운 주제다. 씨앗의 씨방 벽이 발달하면 과피가 생겨난다. 과피는 씨앗에 가장 가까이 있는 내과피, 중간의 중과피, 가장 겉쪽에 있는 외과피라는 3겹으로 나뉜다. 과일은 주로 이 3겹의 발달 형태에 따라 분류된다. 대부분 과즙이 풍부한 과일은 다육과다. 내과피가 딱딱해지거나 씨방이 발달한 과실은 핵과에 속한다. 씨방이 발육하여 형성되지만 3겹이 모두 분화되지 않는 과실은 장과에 속한다. 이와 비슷한 다른 유형으로 자방하위에서 발달한 베리류(블루베리, 크랜베리, 라즈베리 등-역주)가 있다. 외과피가 자방하위로부터 발달한 다육과로는 딱딱한 표피와 두꺼운 껍질을 지닌 박과 열매인 페포호박이 있다. 반대로 자방하위에서 발달한 과실로 내과피(핵)가 작은 씨앗을 둘러싸고 있는 인과가 있다. 운향과의 감귤류 과일은 감과라고 불린다. 감과는 자방상위에서 발달한 과일로 껍질이 두껍고 액즙이 담겨 있으며 껍질 속에 털 같은 게 달렸다.

건과(익으면 껍질이 마르는 과실-역주)는 확산에 있어 대개 바람이 중요하다. 일반적으로 다 자란 씨방 벽인 과피로 과일을 정의하는데, 건과의 과피는 가죽이나 종이 또는 돌처럼 메마른 죽은 세포로 이루어져 있다. 건과의 열매, 즉 수과(瘦果)는 과피(씨방 벽에서 발달한 것)로 둘러싸인 씨앗으로, 껍질과 맞붙어 있다. 2개의 심피로 이루어져 있으며 끝에 털 모양의 돌기 다발인 관모가 붙어 있는 수과를 하위수과라고 한다.

시과는 껍질, 즉 씨방 벽이 날개 모양으로 돌출하여 바람에 쉽게 흩어지는 형태로 된 열매다. 아마도 세계의 가장 중요한 경제 식량은 볏과 열매인 수과의 변종일 것이다. 영과(곡과) 또는 곡물이라는 하나의 단위 아래 씨앗이나 과피가 포함된다. 흔히 딱딱한 껍질에 싸여 있고 심피가 1~3개인 열매를 견과 또는 굳은열매라고 한다. 이외에도 하나의 암술에서 나오는 단순한 열매와 여러 암술에서 나오는 열매, 때로는 하나의 꽃이나 꽃차례의 여러 꽃에서 나오는 열매가 있다. 여기서는 특정 명칭이 아닌 작가의 안목이 더욱 중요하다.

뿌리

뿌리는 일반적으로 쉽게 눈에 띄지 않는다. 즉 작가가 뿌리의 전체 습성을 그리려고 하거나 뿌리가 흥미로운 구조를 띨 때를 제외하고는 꽃 그림에 거의 등장하지 않는다. 식물의 뿌리는 다양한 형태를 지닌다. 먼저 원뿌리는 땅속으로 곧게 뿌리내리다가 나중에 곁뿌리를 형성한다. 반면 수염뿌리 또는 막뿌리는 다양한 두께의 털 뭉치를 가지고 있으며 단일 뿌리에 우선하여 생기지 않는다. 흙 없이도 자라는 착생식물은 밖으로 드러난 뿌리를 통해 주로 광합성을 한다. 다른 난초과 식물

은 근피라고 불리는, 물을 흡수하도록 큰 액포에 둘러싸인 흡수근을 가지고 있다. 아이비와 같은 특정 덩굴식물은 줄기가 나무껍질, 벽면, 그 외 달라붙을 만한 표면을 감싸거나 기어오를 수 있도록 돕는 부착근을 가지고 있다.

버섯

버섯은 현재 식물보다 동물에 더 가깝다고 알려져 있지만, 여전히 보태니컬 아트의 피사체로 자주 등장한다. 버섯은 홀씨(포자)를 생산하는 균류의 열매다. 또한 광합성을 통해 햇빛으로 자양분을 만드는 식물과 달리 유기물을 섭취하여 에너지를 얻는다. 균류는 쓰러진 나무, 썩어 가는 나무나 나뭇잎, 죽은 나무의 뿌리 또는 뿌리 덮개처럼 부패할 수 있는 식물 물질, 다시 말해 먹이가 될 만한 곳에 숨어 있다. 구름버섯 또는 말불버섯처럼 큰 버섯이 없었다면 몸에서 나온 버섯 균사가 사실상 보이지 않았을 것이다.

작가들은 버섯의 매혹적인 형태와 색상 그리고 다양성에 매력을 느낀다. 갑자기 나타나 대부분 빠르게 사라지는 버섯의 신비로운 생명력은 상상력을 사로잡으며, 버섯의 질감은 흥미로운 이미지 구상을 위한 많은 아이디어를 제공한다. 지의류 또

보레투스 에둘리스 II (*Boletus edulis* II)
종이에 수채
27.5×37.5cm
© Alexander Viazmensky

한 다양한 작품에서 인기 있는 주제이자 구성 요소다. 지의류는 균류, 조류, 남세균을 일컫는다. 때로는 균류와 조류, 균류와 남세균처럼 구조를 제공하는 균류와 광합성으로 양분을 제공하는 조류의 집합체를 지의류로 일컫기도 한다.

양치류

양치류는 오래된 관다발식물의 한 일종이다. 화석을 연구하여 양치류가 공룡이 등장하기 전부터 존재했다는 사실이 밝혀지기도 했다.

꽃과 씨앗 없이 포자로 번식하는 양치류는 일반적으로 깊게 갈라진 깃 형태의 엽상체가 특징이다. 양치류는 작은 풀 모양부터 거대한 나무 모양까지 종류가 매우 다양하다. 또한 엽상체가 갈라지지 않거나, 반대로 여러 지느러미 모양으로 갈라지기도 한다. 엽상체는 뿌리줄기에서 자라면서 일부는 우아하게 펼쳐진다. 포자엽(양치류의 홀씨가 달리는 잎-역주) 밑면에는 번식을 위한 포자를 생성하는 포자낭군 또는 포자낭들이 형성되어 있다.

아래 미역고사리는 오른쪽에 '소용돌이 모양'이나 '끝이 말린 모양'으로 펼쳐지는 엽상체를 가지고 있다. 소용돌이 모양의 잎은 놀라울 정도로 건축적인 형태를 띠며 보태니컬 아트 작가의 마음을 사로잡는다.

분류 체계

크고 작은 꽃들의 분류는 식물의 두드러지는 특징을 식별하는 데 도움을 주며, 작가는 이를 통해 더욱 정확하고 사실적으로 식물을 표현할 수 있다. 작가는 식물을 비슷한 특성에 따라 분류하기 위해 과학자에게 의존할 수밖에 없다. 최상위 분류군에 대부분의 식물이 포함되며, 이어 특정 하위 분류군으로 나뉜다. 작가에게 가장 중요한 분류 중 하나는 '과(family)'다. 이는 서로 가까운 유연관계의 식물 종들을 집단화하며 특정 식물의 특징을 강조한다. 식물 '과'의 명칭에는 어미에 라틴어 '-aceae'가 붙어 있다. '과' 아래의 단계는 라틴어 이명법, 즉 라틴어 2개로 이름을 붙여 식물을 식별한다. 이명법의 첫 번째 부분인 속(genus)은 식별 가능한 특성들이 상당히 적은 집단이다. 그다음 부분은 특정 명칭인 종(species)으로, 궁극적인 번식 단위를 나타낸다. 이명법은 이탤릭체로 표기되며 '속'의 첫 번째 문자는 대문자로, 나머지는 소문자로 쓴다(특정 명칭이 고유한 이름에서 파생된 경우도 포함). 그림에 이명법을 쓰거나 캘리그래피로 넣을 때는 이탤릭체 대신 밑줄을 긋는 것도 허용된다. 이 라틴어 문구로 어떤 꽃, 습성, 열매든 식물을 식별할 수 있다.

미역고사리(Common Polypody, *Polypodium vulgare*)
종이에 수채
29.38×39.38 cm
© Vincent Jeannerot

보태니컬 아트 작가인 뱅상 잔로는 미역고사리를 통해
양치류의 생장 습성을 표현했다.

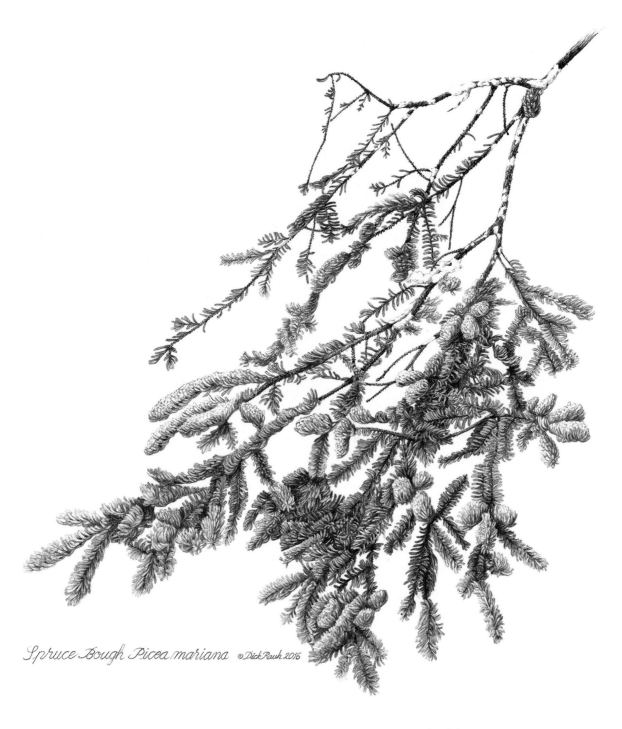

Spruce Bough Picea mariana ©Dick Rauh 2016

가문비나무 가지(Spruce Bough,
Picea mariana)
종이에 수채
85×65cm
© Dick Rauh

원추형 관다발식물은 지구상에서 가장 아름다운 생물 중 하나다. 비록 속씨식물(꽃식물)이나 민꽃식물(양치류, 속새, 석송)처럼 흔하고 다양하지는 않지만, 구과와 잎의 형태가 다양하여 보태니컬 아트 작가에게 매력적인 소재가 된다.

바늘 같은 잎이 달린 침엽수는 목본식물이자 다년생 식물이며, 보통 장엄한 삼나무, 고대의 브리슬콘 소나무, 사랑스러운 은청가문비나무 등을 포함한 상록수나 관목이다. 우리에게 친숙한 솔방울은 암꽃이며, 씨앗이 실편(솔방울 따위에 붙어 있는 비늘 모양의 조각) 안에 느슨하게 들어 있다. 소나무는 벌거벗은 씨앗을 의미하는 나자식물, 즉 겉씨식물 중 하나다. 꽃가루를 생성하는 수꽃은 일반적으로 눈에 잘 띄지 않으며, 꽃가루가 방출된 후 몇 주 안에 분해된다. 짧은 생존 기간에 매우 밝은색을 띠는 일부 수꽃은 흥미로운 피사체가 될 수 있다.

딕 라우 박사가 그린 검은가문비나무의 아름다운 푸른 잎처럼, 여러 침엽수의 가지 끝에 새로 나는 바늘잎들은 매우 화려하다.

알스트로메리아 스트라모니아(*Alstroemeria stramonia*), 종이에 흑연과 아이보리색 연필, 36.25×27.5cm

© Rogério Lupo

흑백으로
식물 그리는 법

흑연 소묘 화법과 연습

소묘 기초

— 김희영

어떤 표현 재료든 소묘는 보태니컬 작품을 완성하는 데 있어서 보탬이 된다. 김희영 작가는 도형에 명암을 넣는 방식으로 식물을 정확하게 묘사하는 흑연 소묘 기초 화법을 자세히 설명한다. 더욱 복잡한 피사체의 빛과 그림자를 표현하는 데 도움이 될 것이다.

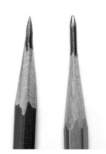

재료: 깃털, 돋보기, 떡 지우개, 비스듬히 자른 플라스틱 흰색 지우개, 연필깎이, 컴퍼스, 공예용 칼, 손톱 줄, 자, 뾰족하게 깎은 연필(2B, HB, H, 2H, 3H, 4H), 길게 깎은 뭉툭한 연필(2B, HB, H, 2H, 3H, 4H).

뾰족하게 깎은 흑연 연필심(왼쪽)으로 미세한 선과 정확한 표현을 할 수 있다. 반면 길고 끝이 뭉툭한 흑연 연필심(오른쪽)으로는 초기에 그려 놓은 윤곽선을 흔적 없이 부드럽게 만들 수 있다. 또한 뭉툭한 연필의 길고 매끄러운 심으로 넓은 영역에 빠르게 음영을 줄 수 있다.

연필 잡는 법

연필은 주로 글씨 쓸 때처럼 연필심 끝에서 약 2.5cm가량 떨어져 잡는다. 이러한 방식은 소묘에서 짧은 선을 그릴 때 적합하다.

일정하고 부드러운 선을 그으려면 손과 연필이 하나가 되어 잘 움직일 때까지 연습해야 한다. 검지와 중지 사이로 연필을 잡고, 종이 위에 편안하게 손을 얹은 상태에서 엄지로 연필을 살짝 누른다. 그다음 선을 그리려는 방향으로 손가락과 손목을 움직인다. 여기서는 연필을 가볍게 쥐는 것이 가장 좋다.

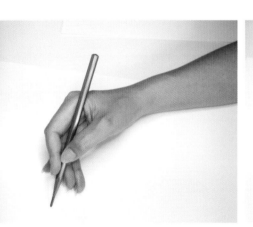

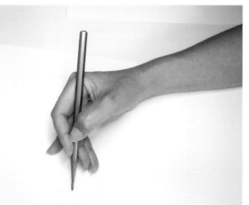

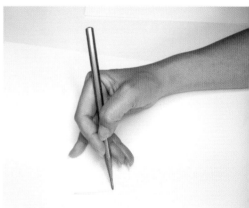

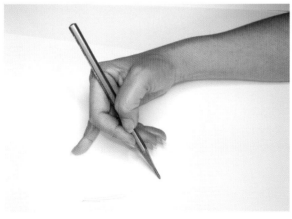

일정한 선들을 한 방향으로 그릴 때는 먼저 손바닥으로 연필을 단단히 고정하고, 손가락의 움직임 각도와 스트로크(획) 길이를 조절한다. 새끼손가락으로 주로 균형을 맞추는 편이다. 엄지로 힘을 줄수록 선의 두께가 달라진다. 손과 도화지 사이에 트레이싱지를 끼워 피부 유분이나 습기로부터 도화지 표면을 보호한다.

같은 화법이라도 연필의 뒤쪽 끝부분을 잡을수록 더 길고 부드러운 선을 그릴 수 있다. 더 긴 선은 손목이나 팔꿈치를 고정한 채로 그리면 된다. 첫 번째 선을 그은 후 컴퍼스처럼 고정해 놓은 손목이나 팔꿈치를 옮겨서 두 번째 선을 그리면 평행선이 만들어진다.

선 긋는 법

선의 강약을 조절하려면 연필을 쥐는 각도, 연필심의 뾰족한 정도와 강도가 중요하다. 소묘에서는 주로 반대쪽 연필심 끝의 측면으로 선을 조절하지만 심의 밑면에서는 그러기가 쉽지 않다. 오른쪽의 과장된 선을 통해 연필심 끝으로는 일정한 직선을 그릴 수 있지만, 밑면으로는 선이 고르지 못하다는 것을 알 수 있다. (A)

사포 블록으로 연필심을 갈거나 연필 가운데를 잡고 연필깎이로 연필심 끝이 대칭을 이루도록 뾰족하게 깎는다. 연필을 적당히 깎고 나면 손톱 줄이나 고운 사포 종이로 연필심 끝을 더 뾰족하게 다듬고 부드러운 천이나 종이 타월로 흑연 가루를 닦아 낸다. (B)

연필심이 매우 뾰족하면 종이에 연필이 닿는 위치를 제대로 파악해서 선을 더욱 정확히 그릴 수 있다. 매우 가는 선을 그리려면 2H나 3H처럼 심이 단단한 연필을 사용하자. 부드러운 연필은 매우 뾰족하게 깎을수록 쉽게 부러지는 편이며, 흑연 가루가 날리면서 종이 표면이 얼룩질 수 있다. (C)

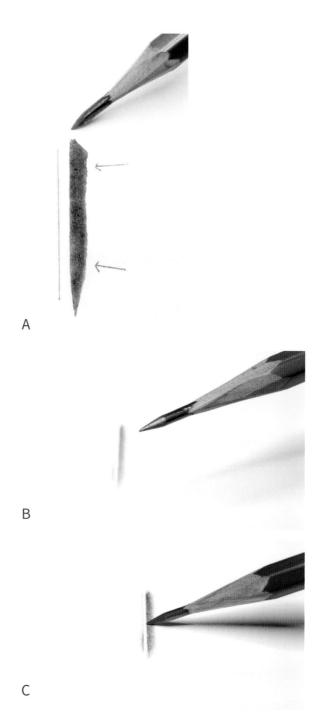

A

B

C

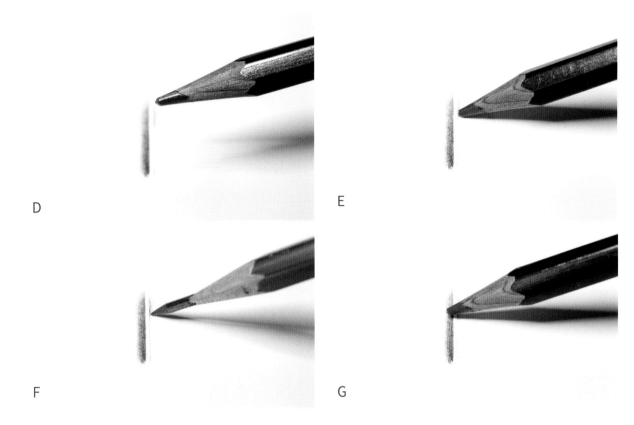

D

E

F

G

연필심을 고르게 깎지 않으면, 사진과 같이 연필 끝이 종이에 닿는 위치를 명확히 알 수 없다. (D)

연필심이 종이 어디에 닿는지 알지 못하면 선을 정확히 그을 수도 없다. 선이 엇나가거나 흐릿해지고, 선에 작은 흰색 반점들이 남아 지저분해 보일 수도 있다. (E)

종이를 반대로 돌리면 좁은 부분에서도 연필심의 밑면이 묻지 않은 채로 선을 그릴 수 있다. (F)

종이를 돌리지 않고 같은 각도로 반대쪽에서 그리면 선이 날카롭지 않아 작은 흰색 반점들이 더욱 희미해지거나 아예 뭉개져 보일 것이다. (G)

매우 뾰족한 연필로 그린 두 선을 비교해 보자. 종이를 돌리지 않은 왼쪽은 가운데 하얀 선이 1/3 정도 연필로 덮혀서 경계가 흐릿해 보인다. 종이를 돌려 가며 연필심 끝으로 그린 오른쪽은 가운데 남겨 놓은 하얀 선의 가장자리가 모두 선명하고 깔끔하다.

아스클레피아스 꼬투리
(Milkweed Seedpod)
종이에 흑연
55×42.5cm
© Heeyoung Kim

이 아스클레피아스 꼬투리를 그린
소묘에서 볼 수 있듯, 둥근 꽃자루
돌기를 포함한 나머지 꽃자루들은
1mm 정도로 얇다.

선의 강약

뭉툭한 연필로 윤곽선을 가볍게 그린다. 처음에는 손에 힘을 빼고 전체 구도와 식물의 위치를 대략 잡는다. 이러한 윤곽선은 나중에 대부분 지워 내므로 번짐이 적은 H 연필을 사용하는 것이 좋다.

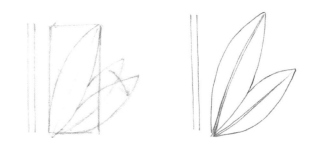

뾰족하게 깎은 연필을 짧게 잡고 손에 똑같은 힘을 일정하게 가해 천천히 움직이며 형태와 디테일을 표현한다. 강약, 속도, 그리고 연필심의 강도와 날카로운 정도는 선을 그리는 데 모두 영향을 미친다.

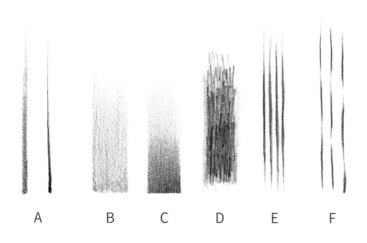

A B C D E F

A. 선을 점점 가늘어지게 긋고 싶다면 끝으로 갈수록 점점 힘을 빼주면 된다. 뭉툭한 연필(왼쪽)과 뾰족한 연필(오른쪽)로 다양한 선의 효과를 표현할 수 있다.

B. 부드러운 그러데이션을 표현하려면 끝으로 갈수록 가늘어지는 선을 여러 번 그으면 된다. 이때 뭉툭한 연필을 가볍게 쥐고 원하는 영역을 채운다. 여기서는 2B뿐만 아니라 모든 연필을 사용할 수 있다.

C. 검은 그림자는 같은 심이나 더 부드러운 심을 뾰족하게 깎아서 끝으로 갈수록 가늘어지는 짧은 선을 추가로 더 그어서 표현한다. 필요에 따라 선을 더 추가한다. 가장 어두운 곳에서 가장 밝은 곳까지 한 방향으로 스트로크를 긋는 것이 좋다.

D. 위아래로 선을 그릴 때는 연필심이 뾰족하든 뭉툭하든 선이 왕복하면서 진한 얼룩이 생긴다. 따라서 이 화법은 어둡거나 질감 있는 곳을 표현하기엔 적합하지만, 섬세한 그러데이션에는 그렇지 않다.

E. 비행기가 이착륙하는 듯한 페더링 스트로크는 매우 우아하고 부드럽다. 가볍게 힘을 주고(비행기가 착륙하는 듯한) 선을 긋고 나서 힘을 점점 강하게 주고(활주로를 굴러 내려가는 비행기) 그렸다가 손의 힘을 풀며 가볍게 마무리한다(비행기의 이륙). 이 화법은 짧게 끊어지는 직선과 연속된 긴 직선을 연결할 때 유용하다. 뾰족한 연필이든 뭉툭한 연필이든 모두 사용해도 좋다.

F. 끊어질 듯 이어지는 선으로 잎의 잎맥이나 무늬를 그리면 명암을 자연스럽게 흐르듯이 표현할 수 있다. 예시는 뭉툭한 연필로 그린 것이지만, 심이 굵은 연필을 사용하면 선의 두께에 다양한 표현이 가능하다.

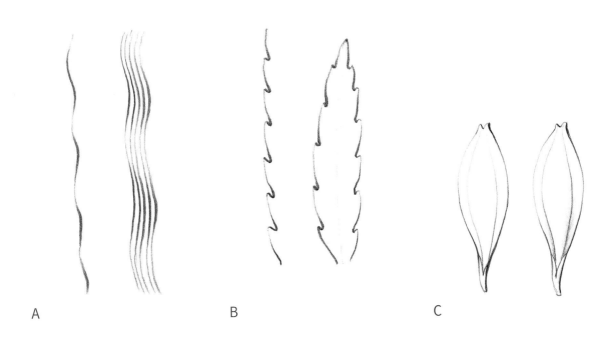

A B C

선을 따라 필압을 조절하면 구불구불한 선이 밝은 부분과
어두운 부분 사이에서 물결치듯 그려진다. 이러한 스트로크
를 반복하면 명암을 역동적으로 표현할 수 있다. (A)

꽃잎을 그릴 때 어두운 부분의 선에는 힘이 들어간 선을 쓰
고 밝은 부분에는 힘을 뺀 선을 사용하면, 꽃잎이 가볍고 하
늘하늘해 보이면서도 존재감이 느껴진다. (C)

예시 왼쪽은 연필을 쥔 손에 힘을 다양하게 줘서 그린 톱니
모양의 선이다. 톱니 모양 잎의 끝으로 갈수록 힘을 점점 빼
고, 음푹 들어간 톱니에는 힘을 반복해서 주면 잎 가장자리
를 쉽게 표현할 수 있다. (B)

이미 디테일을 그려 넣은 영역에 명암을 주거나 대비를 덜
어 낼 때는 그려 놓은 윤곽선이 묻히지 않도록 수직 방향으
로 스트로크를 덧칠한다 (O). 뭉툭한 연필을 옆으로 살짝 뉘
어 그리면 가장 좋다. 반면 무작위 또는 이미 그려 놓은 윤곽
선과 같은 방향으로 선을 그으면 윤곽선과 뒤섞여 혼란스러
워 보인다 (X).

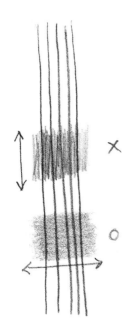

명도

오른쪽 예시는 하양(고명도)에서 검정(저명도)까지, 그리고 그 사이의 여러 회색을 포함한 명도의 전체 범위가 담겨 있다. 이는 HB 연필로 선을 여러 강도로 그려 냈을 때의 명도 범위다. 손에 힘을 세게 줄수록 선이 진해진다. 또한 연필에 따라 진한 정도가 다르다.

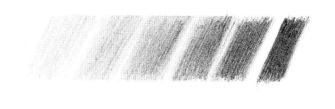

흑연 연필은 가운데 HB를 중심으로 9H에서 9B까지 나눠져 있다. H는 숫자가 높을수록 연필심이 더 단단하고, B는 숫자가 높을수록 연필심이 더 부드럽다는 것을 의미한다. 이외에 F로 미세한 점까지 날카롭게 표현할 수 있으며, F는 HB와 거의 동급이다. 여러 흑연 연필을 통해 다양한 명도를 표현할 수 있다.

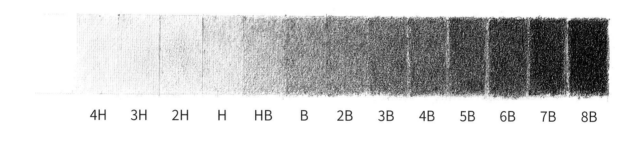

다양한 명도를 표현하려고 굳이 모든 등급의 연필을 사용할 필요는 없다. 3H, 2H, H, HB, B, 2B 연필심에 필압을 달리하는 것으로도 명도를 다양하게 표현할 수 있다. 새로 깎은 연필을 쥐고 힘을 강하게 줘서 그은 선은 뭉툭한 연필로 살짝 그린 선보다 진하다. 다시 말해 연필에 얼마큼 힘을 주느냐가 어떤 흑연 연필이냐보다 더 중요하다.

뭉툭한 B 연필로 가장 어두운 자리를 채운 다음, HB로 더 긴 스트로크를 그리고 H, 2H, 3H로 명도 단계를 표현하자. 연필심이 단단할수록 덜 번진다. 뾰족한 연필심으로 이 과정을 반복한다. 지그재그가 아닌 한 방향으로 선을 짧게 끊어서 여러 번 긋는 것이 가장 좋다. 가장 밝은 부분이 자연스럽게 백지 부분과 어우러지도록 4H로 살짝 표현한다. 예시는 이러한 설명을 단계에 따라 왼쪽에서 오른쪽 순서로 그린 것이다. 가장 어두운 부분부터 하이라이트까지 부드럽게 연결되도록 선을 그리자.

기초 도형을 응용한 명암 표현

4가지 기초 도형인 구, 원기둥, 원뿔, 컵으로 소묘 연습을 하면 식물을 더욱 정확하게 표현할 수 있다.

구(입체 원형) 모형에 명암 넣기

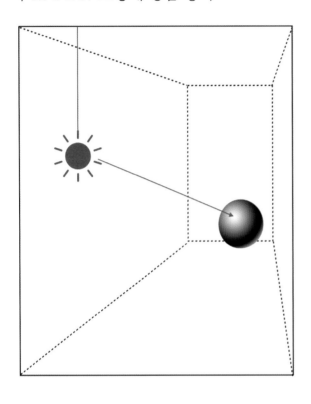

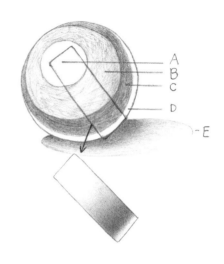

광원: 주광원을 원하는 방향에 배치하자. 위 예시처럼 보태니컬 아트나 일러스트에 일반적으로 사용되는 광원(전면 좌측 약 45도)은 넓게 퍼져 있는 중간 부분에 색상과 디테일을 정확히 표현할 수 있다는 장점이 있다. 이후 그러데이션을 연습하며 광원에 따른 명암의 형태를 그려 보자.

구 모형의 명암 단계

A: 하이라이트(고광부, 물체에서 가장 밝은 부분)

B: 중간 부분(중명부, 물체의 원래 밝기)

C: 어두운 부분(최암부, 물체에서 가장 어두운 부분)

D: 반사광(빛이 바닥에 부딪혀 물체에 반사되는 빛)

E: 바닥의 그림자

빛이 A에 닿으면 구의 곡선 형태가 가장자리로 갈수록 점차 어두워지며 그림자가 생긴다. 구의 밑부분 가장자리를 따라 은은한 반사광이 있다.

잘라 낸 부분: 하이라이트에서 반사광까지 그러데이션으로 정교하게 표현되어 있다. 색상과 디테일은 하이라이트에서 흐릿해지며 거의 흰색으로 보이고, 바닥 그림자를 향할수록 점점 더 어두워진다. 가장 정확한 색상과 디테일은 중간 부분에서 확인할 수 있다. 밝은 곳에서 어두운 곳까지 A, B, C, D 사이의 그러데이션은 얼룩이나 거친 경계선 없이 단계별로 표현되어야 한다.

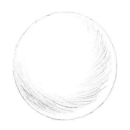 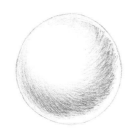

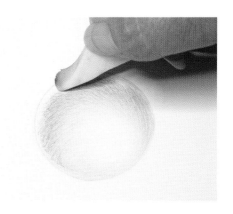

약 10cm 지름의 원을 하나 그린다. 뭉툭한 H 연필로 명암 경계선부터 가장 어두운 부분에 음영을 넣는다. 반사광 부분은 그대로 비워 둔다. 가장 어두운 부분에서 중간 부분으로 갈수록 스트로크가 점점 엷어져야 한다. 직선이 아닌 원의 윤곽을 따라 곡선으로 표현한다.

뭉툭한 2H 연필로 하이라이트 쪽으로 점점 가늘어지는 스트로크를 반복해서 그린다. 같은 방법으로 어두운 부분은 2B로 표현하고, 하이라이트로 갈수록 B, H, 2H, 3H로 톤을 채운다. 단단하고 부드러운 연필로 몇 겹 칠하면서 부드럽게 연결한다.

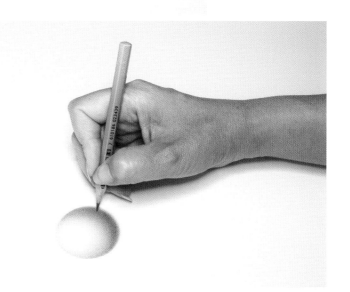

비스듬하게 자른 지우개 끝으로 반사광의 윤곽선과 연필 스트로크의 끝을 다듬어 빛을 매끄럽게 표현한다. 만족스러울 때까지 그러데이션을 겹겹이 쌓는다. 가장 어두운 부분과 반사광 사이를 부드럽게 연결하여 구 가장자리에 흰 선이 남은 것처럼 보이지 않도록 한다.

뾰족한 연필을 짧게 잡아서 짧은 스트로크로 전체 영역을 정교하게 다듬는다. 가장 어두운 부분은 2B를 사용하고, 밝은 영역으로 갈수록 B, H, 2H, 3H를 사용하여 명암 단계를 완벽하게 표현한다. 4H 연필로 반사광을 다듬고, 하이라이트는 떡 지우개나 자른 지우개의 매끈한 가장자리로 문질러 다시 밝게 표현한다.

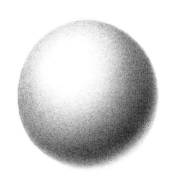

완성도를 높이려면 하이라이트, 중간 부분, 어두운 부분, 반사광을 세밀한 그러데이션 톤으로 그리고, 가장 어두운 색부터 가장 밝은 색까지 입체감을 완벽하게 표현해야 한다.

원기둥에 명암 넣기

약 10cm 높이의 원기둥 하나를 그린다. 뭉툭한
H 연필로 하이라이트 양쪽에 음영을 준다. 가
장 어두운 그림자는 오른쪽에, 중간 톤의 그림
자는 왼쪽에 그려 넣는다. 끝이 점점 가늘어지
는 테이퍼링 스트로크로 음영을 표현하되, 반사
광에 여백을 남겨 둔다.

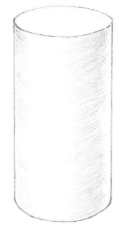 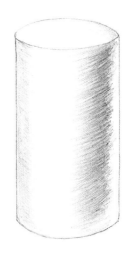

2B~3H의 뭉툭한 연필로 하이라이트부터 가장
어두운 부분까지 다양한 톤을 쌓아서 원기둥의
입체감을 표현한다. 윤곽선을 반드시 따라 가며
그린다.

반사광을 지우개로 깔끔히 정돈한다. 이 단계에
서는 매끈한 지우개 끝으로 가장 어두운 부분의
거칠고 지저분한 가장자리를 가볍게 두드려 자
연스럽게 다듬고 반사광의 윤곽선을 최대한 밝
게 표현한다.

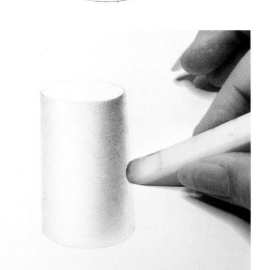

뾰족한 2B~4H의 연필로 톤을 한층 어둡게 채
워 하이라이트에서 가장 어두운 부분까지 자연
스럽게 연결한다.

완성된 원기둥 모형. 원기둥은 나무의 몸통 줄
기, 줄기, 잎과 꽃줄기, 식물의 작은 덩굴손을
표현할 때 응용할 수 있다. 구부러지거나 꼬인
형태의 변형된 원기둥도 그리기 연습을 충분히
해두면 좋다.

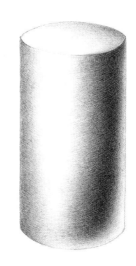

원뿔과 컵에 명암 넣기

 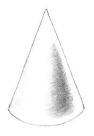 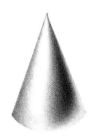

원뿔도 같은 소묘 과정을 거친다. 음영이 시작되는 원뿔의 좁은 꼭짓점에 특히 주의하자. 부드러운 연필은 부러지거나 번지기 쉬우니 좁은 영역에는 H처럼 뾰족하고 단단한 연필을 사용하는 것이 좋다. 원뿔은 다양한 관 모양 꽃을 그릴 때 응용할 수 있다.

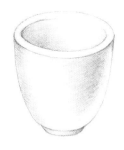 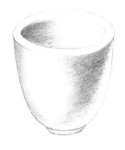 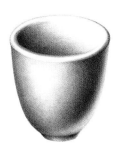

컵은 볼록한 바깥쪽 표면과 가장 오목한 안쪽에서 음영이 서로 마주 보듯 나타난다. 음영을 주의 깊게 관찰하고 나서 컵 안팎에 H 연필로 어두운 부분을 먼저 표현한다. 하이라이트, 반사광, 가장자리는 칠하지 않고 그대로 남겨 둔다.

뭉툭한 연필로 톤을 다양하게 채운다. 특히 오목한 안쪽의 어두운 부분은 컵 모양의 곡선을 따라 그린다. 연필 스트로크는 결국 섞이겠지만, 스트로크로 면적을 채우면 둥근 컵에 입체감이 완성된다.

뾰족하게 깎은 연필로 짧은 선을 그려서 가장자리를 깔끔하게 마무리한다. 가장자리 주변의 은은한 빛의 변화를 세밀하게 표현한다. 컵 형태는 식물 중에서 흔히 보이는 컵 모양의 꽃이나 꼬투리의 음영을 전체적으로 더할 때 응용할 수 있다.

실전 연습

다음은 타원을 응용한 방사형 꽃, 직사각형과 삼각형을 응용한 컵 모양의 꽃, 중심선 있는 직사각형을 응용한 좌우 대칭인 꽃을 비롯해, 김희영 작가가 소개하는 흑연 소묘로 꽃을 그리는 방법이다. 단순한 도형을 응용하면 꽃을 정확하고 균형감 있게 묘사할 수 있다.

꽃 소묘하기

– 김희영

국화

국화(Chrysanthemum)
종이에 흑연
7×7.5cm
© Heeyoung Kim
작업 시간: 15

재료: 깃털, 돋보기, 떡 지우개, 비스듬하게 자른 흰색 플라스틱 지우개, 연필깎이, 컴퍼스, 공예용 칼, 손톱 줄, 자, 뾰족한 연필(2B, HB, H, 2H, 3H, 4H), 길게 깎은 뭉툭한 연필(2B, HB, H, 2H, 3H, 4H).

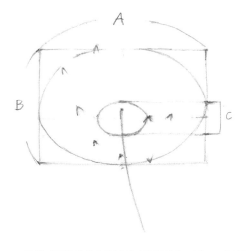

이 노란 국화는 좌우 대칭을 이룬 두상화의 일종이다. 이러한 꽃은 꽃잎 수와 가운데 통꽃의 복잡한 구조 때문에 언뜻 어려워 보이지만, 체계적으로 접근하면 생각보다 그리기 어렵지 않다. 먼저 치수를 측정해 간단한 선과 모양을 그린다. 치수를 측정할 때 한쪽 눈을 감으면 도움이 된다.

통꽃 중심부부터 줄기의 곡선까지 그리고 나서 폭(A), 높이(B), 통꽃 크기(C)를 측정한다. 꽃의 둘레와 가운데 원반 모양 통꽃의 측정값으로 직사각형을 먼저 그리고, 그 안에 타원을 측정값에 맞게 그려 넣는다. 이어서 타원 테두리에 닿지 않거나 타원 밖으로 벗어난 꽃잎 끝을 표시한다.

컴퍼스로 한쪽 끝에서 다른 쪽 끝(A)까지 바깥쪽인 혀꽃의 전체 너비를 재고, (전체 높이가 아닌 바라보는 각도의) 원근법으로 높이를 측정한다(B). 나중에 참고할 수 있도록 치수를 모두 기록해 둔다. 꽃 앞에 평평한 수직면이 있다고 상상하며 컴퍼스가 한쪽으로 기울어지지 않도록 한다.

팔을 쭉 뻗어 손톱으로 연필에 꽃 너비를 표시한다(A). 측정한 폭과 원근법으로 높이를 재고(사진 참조) 해당 높이를 종이에 옮긴다(B). 가운데 통꽃도 같은 방법으로 측정한다(C).

같은 방법으로 혀꽃의 길이를 원근법으로 측정하고 기록한다. 연필을 똑바로 잡고 꽃 가까이에 팔을 뻗어 팔꿈치를 고정한다. 그 상태로 측정값마다 항상 같은 거리를 유지한다.

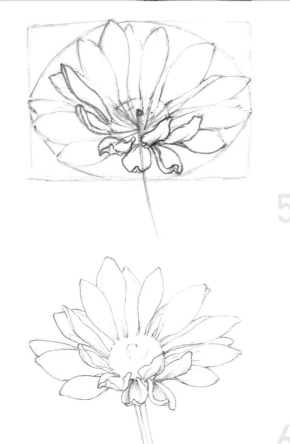

뭉툭한 2H 연필로 타원 안에 꽃잎을 가볍게 스케치한다. 모든 꽃잎을 줄기와 연결되는 꽃받침에서 시작되도록 그린다. 꽃받침은 위에서 보이지 않는다. 2단계에서 표시한 꽃잎은 대부분 짧거나 위어져 있어 실수하기 쉬우니 특히 주의하자.

뾰족한 H 또는 2H 연필로 적당히 힘을 줘서 꽃잎들을 세밀하게 표현한다. 줄기 밑그림에 양쪽으로 선을 그어 줄기를 그린다. 최종 선은 그대로 남긴 채 지우개 끝으로 부드럽게 보조선만 지운다.

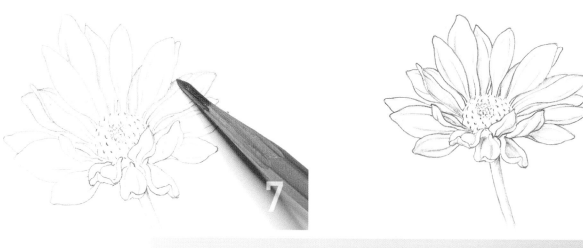

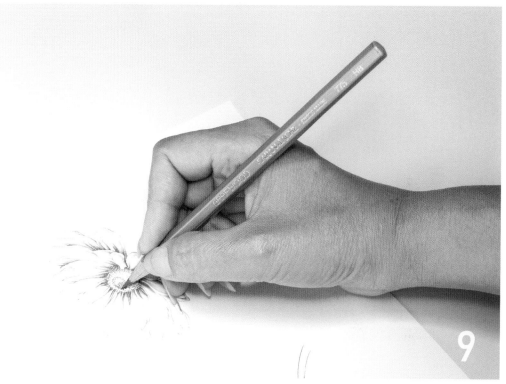

종이가 지저분해지면 그림을 라이트 박스나 트레이싱지에 대고 새 종이에 옮겨 그린다. 뭉툭한 2H를 옆으로 기울여 잡고 꽃의 그림자에 음영을 살짝 입힌다. 좁은 곡선의 가장자리에는 공백을 약간 남겨 둔다. 꽃잎이 겹치는 뒷면에는 음영을 넣는다.

뭉툭한 2H 연필로 꽃 전체에 음영을 대략 그려서 입체감을 더한다. 번지거나 쉽게 지저분해지는 B나 2B처럼 부드러운 연필은 이 단계에서 아직 사용하지 않는다. 가운데 통꽃에 나선으로 디테일을 그려 넣는다.

뾰족하게 깎은 연필로 디테일을 더하고 그림자를 칠해 꽃의 중앙을 정돈한다. 통상화 가운데 작은 꽃들을 표현하려고 작은 원을 너무 많이 그려 넣으면 중앙 전체가 어두워질 수 있으니 주의한다. 그 대신 원마다 그림자에 한 방향으로 짧은 선을 그려 넣어 작은 꽃의 윤곽을 뚜렷하게 표현한다. 하이라이트를 제외하고 곡선으로 꽃에 어둡게 음영을 줘서 마무리한다.

두상화 소묘에서는 그림자를 어둡게 하면서도 각 요소를 뚜렷하게 표현하기가 어렵다. 겹치는 꽃잎의 가장자리 주변을 너무 진하게 칠하지 말고 꽃잎 끝을 최대한 밝게 표현하자. 뾰족한 B 또는 2B 연필로 강조해야 할 어두운 모서리마다 음영을 충분히 준다.

튤립

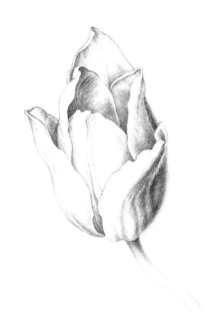

튤립(Tulip)
종이에 흑연
9×6cm
© Heeyoung Kim
작업 시간: 15

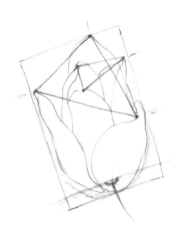

튤립은 컵 모양이며, 6개의 꽃잎이 달린 것처럼 보이지만 안쪽 3개만 진짜 꽃잎이다. 튤립은 꽃봉오리 바깥쪽에 3개의 꽃받침과 진짜 꽃잎인 3개의 안쪽 꽃잎으로 이루어져 있다. 꽃마다 색, 모양, 질감이 약간 다를 수 있기 때문에, 식물 구조를 알면 과학적으로 정확한 일러스트를 그리는 데 도움이 된다.

뭉툭한 2H나 H 연필로 튤립의 전체 치수를 측정해 직사각형을 하나 그린다. 3개의 꽃받침 끝을 삼각형으로 연결한다. 나머지 3개의 안쪽 꽃잎도 같은 방법으로 그린다. 삼각형 각도와 교차점의 위치가 맞는지 확인한다. 이후 정확한 위치와 비율에 맞게 꽃받침과 꽃잎을 스케치한다.

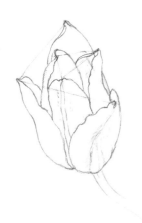
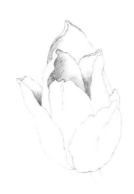

뾰족한 2H 연필을 힘주어 쥐고 각 부분의 디테일을 그린다. 축소해서 그릴 때는 형태가 더 잘 나타나도록 초반에 그림자를 그려 넣는다. 꽃잎과 꽃받침의 가는 잎맥 선 및 방향을 주의 깊게 관찰해 묘사한다. 이렇게 하면 곡선을 자연스럽고 사실적으로 표현할 수 있다. 윤곽선을 다 그리면 보조선을 지운다.

필요에 따라 고급 도화지에 그림을 옮겨 그린다. 꽃잎과 꽃받침 안쪽(오목한 면)부터 음영을 주면 안쪽과 바깥쪽 꽃받침 때문에 2개의 오목한 부분이 만들어진다. 음영이 가장 어두워지는 지점을 관찰하자.

뾰족한 연필로 굴곡을 따라 잎맥 선을 그린다. 완성 작품에서 이러한 정교한 선이 잘 보이지 않더라도 이를 통해 형태가 더욱 잘 드러난다. 또한 디테일과 질감 표현을 더할 수 있다.

꽃잎과 꽃받침의 바깥쪽(볼록한 면)에 음영을 준다. 오목한 부분과 볼록한 부분의 음영을 다르게 표현하면 형태에 따라 빛과 그림자가 어떻게 달라지는지 명확하게 알 수 있다. 이를 통해 더욱 정확하고 논리적인 소묘가 완성된다.

이제 그림자의 그러데이션과 가장자리를 깔끔하게 정돈하고 어두운 그림자를 더 어둡게 한다. 지우개로 반사광 부분을 살짝 지워 가며 마무리한다. 가늘고 반투명한 꽃잎을 그릴 때는 매우 어두운 그림자 부분에 예상치 못한 밝은 모서리가 보일 수 있다(오른쪽 앞 꽃받침 참조). 이것은 빛이 차단되지 않고 얇은 꽃잎을 관통할 때 보이는 현상이다.

호접란

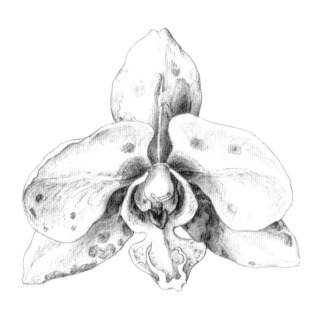

호접란(*Phalaenopsis* orchid)
종이에 흑연
6.5×7.5cm
© Heeyoung Kim
작업 시간: 15

다른 난초와 마찬가지로 호접란도 난초과만의 독특한 특성을 지니고 있다. 첫 번째로 거울을 비춘 듯이 좌우 대칭 구조를 띤다. 두 번째로 꽃받침과 꽃잎이 모양이 서로 비슷해 보인다. 그러나 뒷면을 보면 색상과 질감의 차이가 뚜렷하게 드러나는 것을 확인할 수 있다. 세 번째로 꽃잎 중 하나가 입술 모양으로 나뉜 입술 꽃잎(순형화관) 형태를 띤다.

뭉툭한 2H 또는 H 연필로 난초의 폭과 높이(1, 2)를 재고, 이 측정값으로 직사각형을 하나 그린다. 중심부(12)를 기준으로 수직선과 수평선(3, 4)을 그려 상하좌우 대칭을 만든다. 위쪽 꽃받침(6)과 아래쪽 꽃받침 2개(7, 8), 중간 잔잎(9), 측면 잔잎(10)과 캘러스(11)를 포함한 꽃잎 2개(5)와 꽃받침 3개의 너비를 측정하고 표시한다.

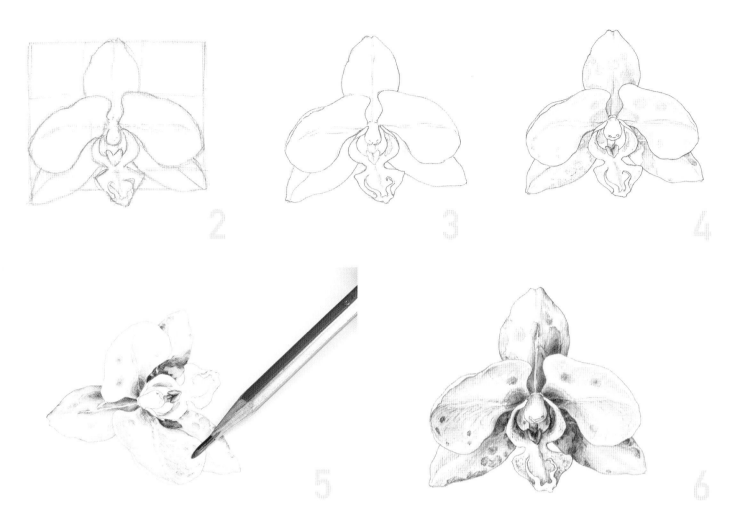

측정한 공간 안에 꽃 부분을 그려 넣는다. 이 단계에서는 비율과 간격에 더욱 초점을 맞춰야 한다. 보조선을 기준으로 교차점을 확인해 가며 꽃의 모양, 크기, 비율에 따라 그린다. 나중에 쉽게 지울 수 있도록 보조선을 매우 옅게 그리는 것이 좋다.

뾰족한 2H나 H 연필로 최종 선과 디테일을 묘사한다. 중간 잔잎의 끝부분에 2개의 덩굴손을 그려 넣는다. 이후 지우개의 부드러운 모서리로 초반의 보조선을 모두 지운다. 다른 고급 도화지에 그림을 옮겨 그려도 좋다.

뭉툭한 2H 연필로 꽃잎 무늬를 살짝 연하게 그려 준다. 그림자로도 무늬 표현을 살릴 수 있으니 매우 주의 깊게 관찰하자. 꽃 전체를 입체적으로 표현하려면 요소별 음영에 따라 무늬의 명암을 조절해야 한다. 하이라이트에는 무늬를 밝게, 그림자에는 무늬를 어둡게 그리면 된다.

많은 디테일을 먼저 그려 넣고 나서 그 부분을 다시 어둡거나 부드럽게 손봐야 할 때도 종종 생긴다. 이 단계에서는 뭉툭한 연필의 매끄러운 면으로 밑그림선과 수직 방향으로 덧칠하면 디테일이 뭉개지지 않는다.

연필 끝을 뾰족하게 깎는다. 밝은 부분은 단단한 연필을, 어두운 부분은 부드러운 연필을 사용한다. 특히 작은 디테일이 많이 밀집된 중심부 가장자리는 강조하고 그림자는 더 어둡게 덧칠한다. 중심부의 디테일과 꽃잎의 가장자리를 최대한 밝게 유지한다.

실전 연습

이번에는 앤 호펜버그가 소개하는 흑연 소묘로 3가
지 질감의 나뭇잎을 그리는 방법이다. 그리기에 앞서
잎에 캔버스를 대고 열편(갈라지거나 어떤 피해를 입어서
생긴 조각), 잎맥 등의 크기나 위치를 측정했다.

나뭇잎 소묘하기

− 앤 호펜버그

미국풍나무 잎

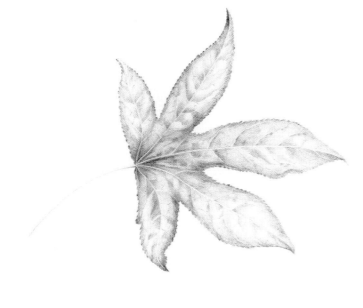

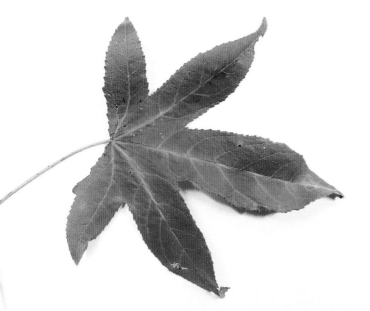

미국풍나무 잎(Sweet Gum Leaf, *Liquidambar styraciflua*)
종이에 흑연
15×13.75cm
© Ann Hoffenberg
작업 시간: 7

재료: 연필깎이(수동, 전동), 사포 블록, 심연기(일반, 휴대용), 스티로폼 연필심 클리너, 흰색 플라스틱 지우개, 떡 지우개, 샤프식 지우개, 지우개 판, 부드러운 강모 붓, 공예용 칼, 리드 홀더(H, HB, 3H, 2B), 컴퍼스, 연필, 자.

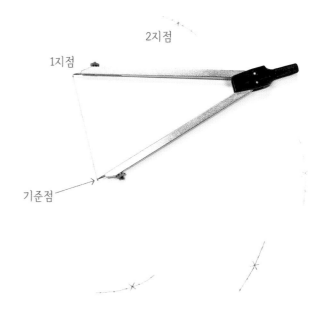

미국풍나무 잎은 손바닥 모양으로 가장자리에 있는 톱니가 특징이다. 열편과 움푹 들어간 홈들을 측정하여 각 부분이 놓일 위치를 정한다. 잎에 컴퍼스를 직접 대고 종이 위에 치수를 표시하는 것으로 작업을 시작하자. 이렇게 하면 실제 크기로 그림을 그릴 수 있다. 이때 컴퍼스 바늘을 종이에 누르지 않는다.

잎이 갈라지는 지점에 기준점을 표시한다. 이 기준점에서 첫 번째 열편의 길이를 재고 표시한다(1지점). 두 번째 열편 끝을 재고 인접한 점을 이어서 적당한 위치에 호를 그려 넣는다. 실제 잎에서 첫 번째와 두 번째 열편 끝의 거리를 측정하여 비교한다. 연필심이 달린 컴퍼스를 사용하면 간격을 측정하면서 호도 그릴 수 있다.

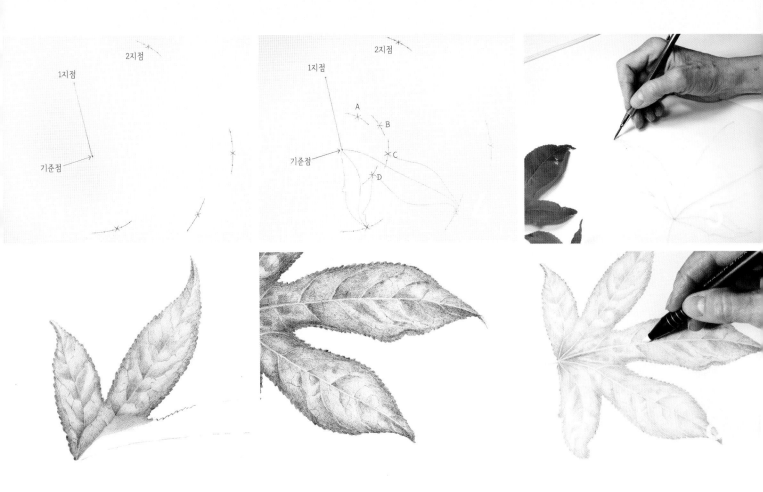

첫 번째와 두 번째 열편이 끝나는 지점의 거리를 측정하고 나서 1지점에 컴퍼스 한쪽 끝을 올려놓는다. 컴퍼스의 다른 쪽 끝과 호가 만나는 곳에 두 번째 열편의 끝이 정확히 놓인다. 이 과정을 반복하여 나머지 3개의 잎을 그린다.

마찬가지로 잎의 밑부분에서 'V'(움푹 파인 홈)자의 아랫부분까지 각각 재고, 이 지점을 호로 표시한다. V자 지점에서부터 각 열편의 뾰족한 끝까지 거리를 재서 종이에 그려 놓은 호와 교차하는 지점을 찾는다.

보조선을 기준으로 곡선과 네거티브 스페이스를 관찰하며 기준선을 그린다. 각 열편에 주맥을 그리고 잎자루를 더한다. 떡 지우개로 윤곽선을 최대한 밝게 표현하며 새로운 고급 도화지에 옮겨 그린다.

잎 가장자리의 톱니를 묘사하고 굵은 주맥부터 차례로 그려 넣는다. 리드 홀더에 뾰족한 H 심을 끼운 다음, 수평에 가깝게 잡고 여러 번 선을 덧입혀 잎사귀 표면의 윤곽이 드러나게 한다.

필요에 따라 떡 지우개로 열편을 하나씩 다듬어 전체 톤과 하이라이트를 알맞게 조정한다. 잎의 명도가 잘 드러나도록 전체적으로 톤을 어둡게 만든다. 연필을 최대한 길게 잡고 선을 같은 방향으로 가볍게 여러 번 그어서 부드럽게 표현한다.

뾰족한 샤프식 지우개로 일부 잎맥을 조심스럽게 지워 가며 밝게 표현한다. 거울에 그림을 비춰서 새로운 시각으로 다시 관찰하면 이전에 눈에 띄지 않았거나 수정해야 할 것들을 발견할 수 있다. 떡 지우개로 디테일을 다듬고 가장자리를 정돈하여 마무리한다.

미국호랑가시나무

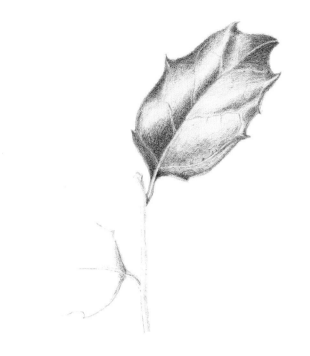

미국호랑가시나무(Holly Leaf, *Ilex opaca*)
종이에 흑연
6.25×3.75cm
© Ann Hoffenberg
작업 시간: 4

미국호랑가시나무는 잎 가장자리에 가시가
달린 단순하고 가죽같은 잎사귀가 특징이다.
짙은 녹색의 광택이 도는 잎은 빛 아래쪽에 밝
고 뚜렷한 하이라이트가 있다.
흑연이 잘 유지되도록 살짝 거친 고급 도화지
를 선택했으며, 충분한 명암 표현을 위해 HB
연필을 사용했다.

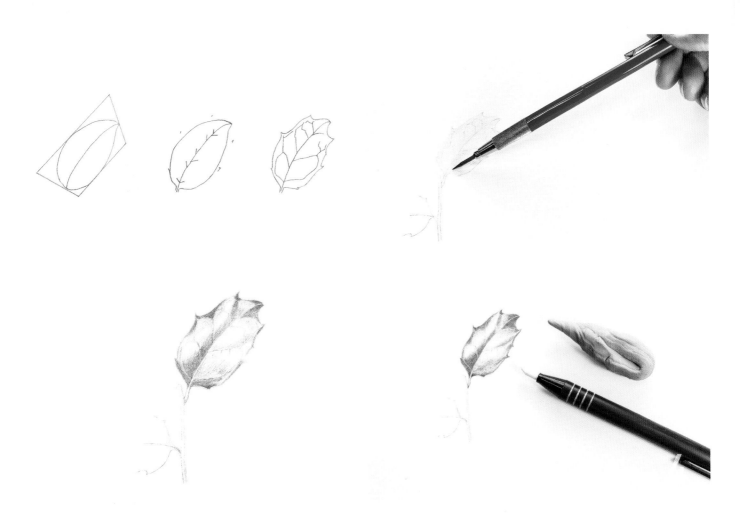

잎의 폭과 길이를 컴퍼스로 재고 나서 잎 모양을 잡는다. 컴퍼스를 사용해 가운데 잎맥인 주맥을 기준으로 잎 가장자리의 가시와 측맥들의 위치를 측정해 표시한다. 이 표시를 참고하여 스케치를 완성한다.

트레이싱지를 대고 그림을 도화지에 옮겨 그린다. 연필 끝을 아주 부드럽게 잡고, 가운뎃손가락을 사용하여 손목을 앞뒤로 움직인다. 한 방향으로 스트로크를 그리고, 다시 반대 방향으로 일정한 선을 여러 번 그러서 명임을 입힌다. 손에 가볍게 힘을 주면 종이 표면의 질감이 손상되지 않는다.

왼쪽 어깨 45도 위에서 하나의 광원이 잎을 비추도록 설정한다. 곡면을 이루며 어두워지는 잎의 윤곽선에 명암을 준다. 빛을 직접 받는 하이라이트는 건드리지 말고 그대로 둔다. 잎맥과 잎의 윤곽선을 덧그리거나 필요에 따라 수정한다.

일부 영역에 명암을 더 입히고 나서 필요에 따라 잎맥과 하이라이트를 밝게 수정한다. 샤프식 지우개 끝의 모서리를 면도날로 뽀족하게 깎고, 그 지우개를 사용해 얇고 밝은 선들을 그린다. 전반적으로 밝게 표현하고 싶다면 떡 지우개 끝을 살짝 뽀족하게 만들어 살짝 닦아 내면 된다. 지우개 판으로 주변이 번지지 않게 보호해도 좋다.

그림을 거울에 비춰서 관찰해 보면, 보이지 않았거나 미완성인 부분이 눈에 띈다. 가장 이두운 곳에 명암을 더 줘서 미국호랑가시나무 잎 본연의 짙은 색을 살린다. 떡 지우개로 가장자리를 깔끔하게 정돈하여 마무리한다.

우단담배풀

우단담배풀(Common Mullein, *Verbascum thapsus*)
종이에 흑연
11.25×5cm
© Ann Hoffenberg
작업 시간: 5

우단담배풀은 솜털이 난 두해살이풀로, 첫해에는 로제트(뿌리나 땅속줄기에서 돋아난 잎이 바킷살처럼 땅 위에 퍼져 나는 것-역주)로 잎이 나고, 다음 해에는 가지 없는 줄기에서 꽃이 빽빽하게 핀다. 이 자그맣고 단순한 잎은 로제트에서 돋아난 것이다. 잎은 연한 색에서 중간 색 정도의 녹색을 띠며, 짧고 가늘지만 곧게 뻗은 솜털로 완전히 덮여 있다.

왼쪽: 잎은 피침형이고 대칭을 이룬다. 컴퍼스로 폭과 길이를 재고 그에 맞게 직사각형 하나를 그린다. 잎 모양에 맞게 가운데 선을 끝으로 갈수록 왼쪽으로 기울어지게 긋는다.

오른쪽: 잎사귀 뒤쪽에 빛을 비추어 잎맥을 자세히 관찰한다. 컴퍼스로 주맥(잎의 밑에서 끝까지 뻗어 있는 중심부 잎맥)에서 잎맥들이 나오는 위치를 표시하고 나머지 측맥을 그린다.

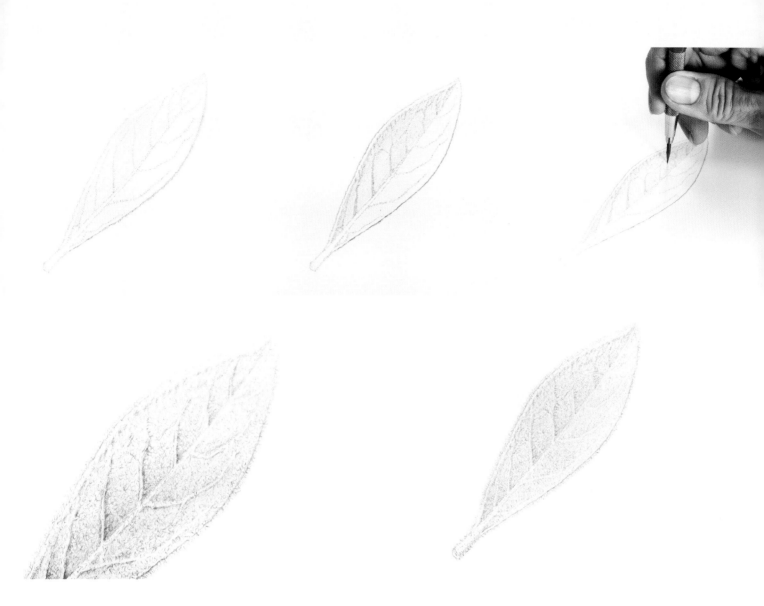

그려 놓은 잎맥 선을 떡 지우개로 살짝 지우고 짧은 솜털을 그려 넣는다. 무딘 톱니 같은 스캘럽이 있는 잎 가장자리와 털이 난 잎자루를 그린다. 명암을 줄 때는 연필 끝을 가볍게 잡고 앞뒤로 선을 반복하여 전체에 깔아 준다. 왼쪽 절반이 오른쪽 절반보다 어둡도록 옅게 명암을 덧입힌다.

잎의 왼쪽 가장자리가 위쪽으로 휘어져 있어 잎의 가장자리에 하이라이트가 생긴다. 잎에 더 많은 디테일을 묘사하고 왼쪽 절반에 명암을 준다. 이렇게 무딘 톱니 같은 스캘럽이 뚜렷해지면 잎 표면에 약간의 털을 더한다.

고운 솜털을 그릴 때는 잘 깎은 연필을 종이에 수직으로 세운다. 잎을 자세히 보면 솜털이 사방으로 뻗어나가는 모습을 확인할 수 있다. 잎자루를 포함하여 잎 전체에 사방으로 뻗어 가는 솜털을 그린다. 잎자루는 털이 덜 빽빽하고 약간 더 길어 보인다.

잎 표면 곳곳에 솜털을 더 그린다. 밝은 잎맥의 솜털은 잎맥에 명암을 줘서 묘사한다. 잎의 왼쪽이 오른쪽보다 더 어두워야 한다.

그림을 거울에 비춰 보고, 솜털과 약간의 명암을 더해 실제 잎사귀에 가깝게 표현한다. 디테일을 다듬고 잎자루를 제외한 잎 전체에 촘촘하게 털을 더 그려서 마무리한다.

실전 연습

꽃, 과일, 채소 등을 소묘할 때 구, 원기둥, 원뿔, 정육면체와 같은 기본 도형으로 단순화할 수 있다. 이들 모두 하나의 광원 아래 톤이 일정한 패턴을 이루기 때문이다. 이 실전 연습의 소묘는 모두 세목 수채 용지(수채 용지는 세목, 중목, 황목으로 나뉘며 세목으로 갈수록 매끈하다-역주)에 HB 심을 끼운 리드 홀더로 그린 것이다. 작업대를 약간 기울이면 단축법의 왜곡을 최소화하고 작업자의 등과 목에 가해지는 압력도 줄어든다.

연필은 매우 뾰족하게 깎아 두고, 수채 용지에는 플라스틱 지우개 말고 떡 지우개만 사용하자. 트레이싱지를 여러 장 겹치면 그림을 다른 종이에 옮기기 전에 정정이나 위치 조정이 가능하다.

과일, 채소, 나뭇가지 소묘하기

– 로빈 제스

그래니 스미스 사과

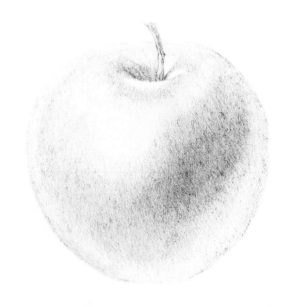

그래니 스미스 사과(Granny Smith Apple)
종이에 흑연
12.5×12.5cm
© Robin A. Jess
작업 시간: 3

재료: 연필깎이(수동, 전동), 사포 블록, 심연기(일반, 휴대용), 스티로폼 연필심 클리너, 흰색 플라스틱 지우개, 떡 지우개, 샤프식 지우개, 지우개 판, 부드러운 강모 붓, 공예용 칼, 3종 흑연심 세트, 리드 홀더, 연필심, 컴퍼스, 연필, 자.

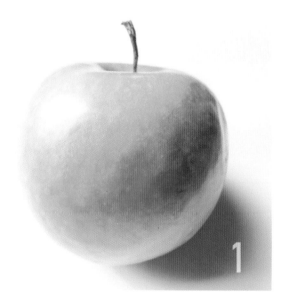

이 사과는 단순한 구 형태이지만 완벽하게 둥글지는 않다. 따라서 구 형태에서 변형이 생기는 부분에 집중해야 한다. 빛은 사과의 왼쪽 위에 있다.

똑같은 사과이지만 여기서는 사과 오른쪽에도 또 다른 빛이 비추고 있다. 이처럼 작업실에 광원을 하나 이상 두면 하이라이트와 그림자를 구분하기 복잡할 수 있다. 최대한 자연스러워 보이도록 명암 사이의 지나친 대비도 피해야 한다.

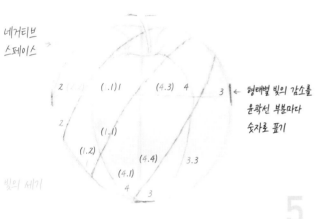

네거티브
스페이스

형태별 빛의 감소를
윤곽선 부분마다
숫자로 표기

빛의 세기

투명한 자 또는 연필로 비례를 측정한다. 한쪽 눈을 감아 부피를 무시한 평평한 이미지를 상상한 다음, 연필 끝의 가장자리와 엄지손톱의 가장 넓은 지점을 나란히 한다. 눈과 팔 사이의 거리와 각도를 사과에 동일하게 적용해 가로도 같은 방법으로 측정한다. 트레이싱지에 측정한 치수를 적는다.

그림 그리기에 앞서 쐐기 모양인 사과 조각의 윤곽선을 반드시 기억하자. 형태를 묘사하는 하이라이트, 선, 톤은 이러한 윤곽선을 따라야 한다. 다음 단계에서 이 선들을 연필로 표시한다.

측정한 정사각형 안에 사과의 바깥쪽 윤곽선을 그려, 완벽한 원의 형태에서 모양을 잡아 간다. 명도의 시각화를 위해 연필로 윤곽선 옆에 '1=하이라이트, 2=다음으로 어둡게, 3=거의 가장 어둡게(반사되는 부분), 4=가장 어둡게'를 표시해 둔다. 밝은 파란색 선은 형태를 따라 표면에 떨어지는 빛의 방향을 나타낸다.

세목 수채 용지 또는 브리스톨(Bristol) 피지나 스케치북 패드처럼 매우 부드러운 용지에 그림을 옮겨 그린다. HB 심을 끼운 리드 홀더로 앞서 그려 놓은 명도표를 따라 명암을 준다. 명도는 명암의 변화 범위를 확인하는 데 도움이 된다. 명암이 풍부해지면 가장자리의 하이라이트는 떡 지우개로 지워 낸다. 사과 꼭지 주변에 드리운 그림자를 더하면 사과의 가장자리가 완성된다. 이후에도 더 많은 선을 쌓아 명암에 깊이를 더하면 더욱 세련되고 완성도 있는 소묘가 된다.

당근

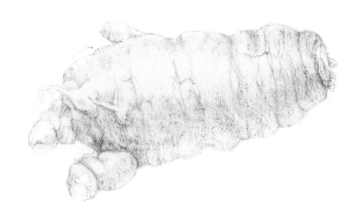

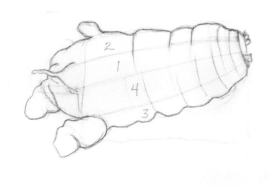

당근(Carrot)
종이에 흑연
10×15cm
© Robin A. Jess
작업 시간: 5

이 특이한 모양의 당근을 그릴 때도 앞서 그래니 스미스 사과를 그릴 때와 비슷하게 접근하면 된다. 먼저 트레이싱지에 직사각형을 그려 비례를 측정한다. 한쪽 눈을 감고 당근 옆으로 팔을 뻗어 연필을 대면 당근과 여백 사이의 공간이 눈에 들어온다.

당근은 기본적으로 수평의 원기둥 모양이며 2, 1, 4, 3의 명도표를 따른다. 명도표에 따라 음영을 입혀 기본 형태를 만든다.

연필 또는 리드 홀더를 매우 느슨하게 잡고 전체 면적에 긴 스트로크를 한 방향으로 그려 기본 명암을 깔아 준다. 기본 명암은 곡선이든 연속된 톤이든 원하는 방식으로 면적을 채우면 된다. 피사체에 여백이 있다면 1번 하이라이트는 칠하지 않고 남겨 둔다.

더 어두운 곳에 평행선의 스트로크를 더해 명암을 더한다. 손이 편안한 자세로 부드러운 선을 그리면서, 방향을 바꿀 때마다 종이를 돌리는 것이 더 쉽다. 넓은 면적에 선을 그릴 때는 연필을 뒤쪽으로 가볍게 잡는 것이 낫지만, 섬세하게 표현할 때는 연필을 가깝게 잡는 것이 좋다.

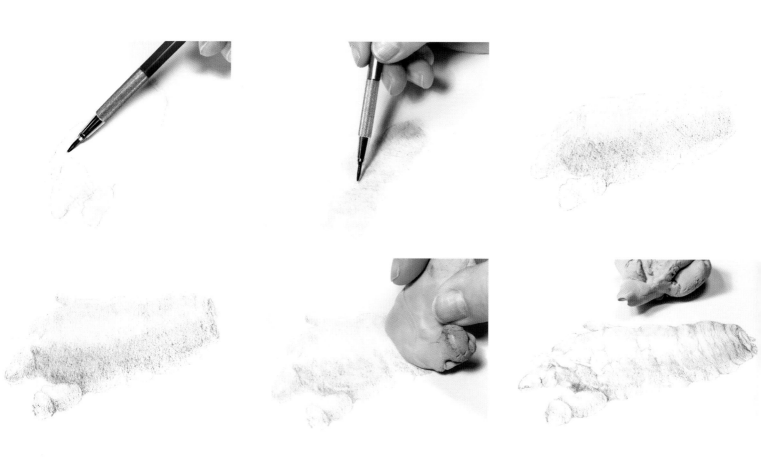

2, 1, 4, 3 순서에 따라 그리면 서로 다른 방향의 선들이 뚜렷하게 나타난다. 많은 보태니컬 아트 작가는 각각의 선이 튀지 않고 매끄럽게 연결된 면으로 보이게끔 노력한다. 떡 지우개로 일부 닦아 내거나 찰필(압지나 얇은 가죽을 말아서 붓 모양으로 만든 화구-역자)로 선들을 문지르면 더욱 자연스럽게 표현할 수 있다.

원기둥 형태를 띠는 당근의 작은 돌기들도 이같이 명암을 준다.

쐐기 모양으로 끝을 가늘게 만든 떡 지우개로 선을 문지르지 않고 가볍게 두드리면 선이 적당히 뭉개진다. 연필 선으로 명암을 주고 지우개로 두드리면 선들이 부드러워진다.

떡 지우개는 왼쪽 아래가 돌출한 뒤집어진 C자 모양 등 다양한 형태로 주물러서 사용할 수 있다. 때로는 단순히 지우개가 아닌 소묘 도구처럼 쓰이기도 한다. 떡 지우개로 닦아 내거나 그려서 밝은 선과 작은 하이라이트를 좀 더 밝게 해보자.

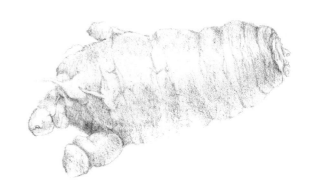

뾰족한 연필을 똑바로 세워 짧게 잡고, 당근의 작은 뿌리와 잎 끝부분에 디테일을 묘사한다. 선을 그리고 지우는 작업을 반복하며 형태에 입체감을 준다. 떡 지우개로 반사광과 하이라이트를 밝게 표현하고, 더 많은 디테일과 음영을 더한다. 명암의 균형을 무시하고 디테일에 치중하면 소묘가 자칫 과해 보일 수 있으니 주의하자.

감자

감자(Potato)
종이에 흑연
15×15cm
© Robin A. Jess
작업 시간: 6

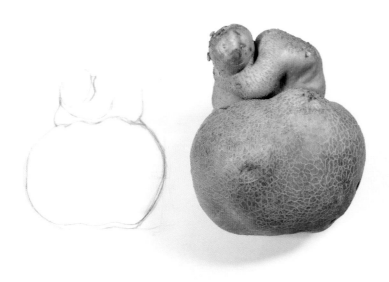

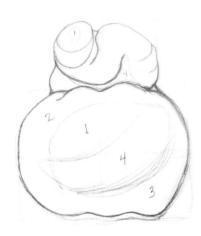

특이한 형태의 피사체를 그리다 보면 종종 늘어지는 소묘 과정이 덜 지루해진다. 먼저 이 이상한 모양의 감자를 트레이싱지에 그린다. 치수의 비례에 맞게 보조선을 그으면 구도를 정확히 잡을 수 있다.

밝은 곳과 어두운 곳을 구분하는 명도표를 그리자. 이어서 그림을 최종 종이에 옮겨 그린다.

연필이나 리드 홀더를 매우 느슨하게 종이와 평행에 가깝게 쥐고, 감자 전체에 걸쳐 긴 스트로크로 기본 명암을 채운다. 감자 위쪽의 이상한 모양은 뒤틀린 원기둥 형태로 표현한 다음 따로 음영을 준다. 명암 범위에서 감자의 주요 부분에 반사광과 그림자를 표현한다.

그림 아래쪽 윤곽선을 통해 반사광으로부터 감자와 종이를 분리한다. 보통 예술적인 의도로 가장자리를 희미하게 표현하기도 하지만, 여기서는 이 방법으로 어두운 부분에 다양한 질감 표현을 더했다. 떡 지우개로 톡톡 두들겨 지우거나 선을 추가하면 표면 일부를 고르게 다듬고 명암을 전체적으로 맞출 수 있다.

차요테 호박

싹이 튼 차요테 호박
(Sprouting Chayote Squash)
종이에 흑연
9.8×12.5cm
© Robin A. Jess
작업 시간: 6

차요테 호박은 덩굴에 붙어 있는 주름진 형태의 호박
으로, 타원형 호박과는 다른 특이한 모양을 띠고 있다.
광택 나는 하이라이트는 없지만, 매끄러운 표면에 은
은한 반사광이 있다. 자른 폼 조각 위에 호박을 올려서
그리는 동안 구르지 않게 고정한다.

이 차요테 호박은 좌우 대칭에 거의 가까운 모양이라 기본적으로 명암이 둘로 나뉘고 빛이 여러 군데에서 반사된다.

연필로 해칭선(가는 선을 같은 간격으로 세밀하게 그은 선-역주)을 그어서 바탕에 명암을 준다. 해칭선을 여러 방향으로 반복해서 그린다.

시간이 흘러 차요테 호박이 변형되고, 과육 속 씨앗이 싹을 트면서 새로운 도전 과제로 재탄생했다. 식물은 늘 변화하는 피사체로, 보태니컬 아트는 필연적으로 변화의 특정 과정을 담게 된다. 이제 차요테 호박의 새로운 과정이 펼쳐진다.

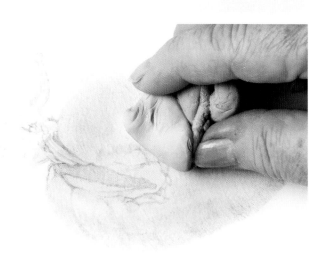

초벌 밑그림 위에 트레이싱지를 올리고 싹이 튼 부분을 그려 넣는다. 새순이 자라면서 잔주름이 생기며 갈라지기 시작했다. 변하기 전의 열매와 일치하는 아랫부분은 그대로 두고, 올라간 윗부분과 오른쪽에 싹이 나 썩어 가는 디테일을 추가로 표현한다.

매우 뾰족하게 깎은 연필을 짧게 잡고, 틈새에 막이 있는 조각과 새로 난 싹의 아랫부분을 그린 후에 그림자를 그려 넣는다. 반점이나 마모를 표현하면 호박이 더욱 생생해 보인다.

뾰족한 연필로 오른쪽에 썩은 부분들을 묘사한다. 떡지우개로 반사광 부분을 조금 지워 낸다.

뚜렷하고 진한 선을 떡 지우개로 부드럽게 닦아 내어 명암을 자연스럽게 표현한다. 표면에 생긴 주름을 명확하게 표현하고 가장 어두운 두 부분에는 명암을 추가한다. 잎이 무성한 싹의 디테일은 뾰족한 연필로 선명하게 묘사한다.

개회나무의 잔가지

개회나무의 잔가지(Section of Japanese Lilac Tree Sucker, *Syringa reticulata*)
종이에 흑연, 5×15cm
© Robin A. Jess
작업 시간: 3

길고 가느다란 원기둥은 뿌리나 줄기뿐 아니라 잔가지의 기초 형태가 된다. 앞서 그려 본 명도표를 참고하여 위에서 아래로 2, 1, 4, 3을 표시하고 위에서부터 아래로 명암을 준다.

이런 잔가지처럼 단순한 정물을 흥미롭게 표현하려면 디테일을 꼭 묘사해야 한다. 잎자국이나 얼룩덜룩한 껍질눈처럼 디테일을 더하면 작은 피사체도 대단히 흥미로워 보인다. 또한 질감 있는 표면이라도 형태를 나타내는 명암은 꼭 넣어야 한다.

접시꽃목련 가지

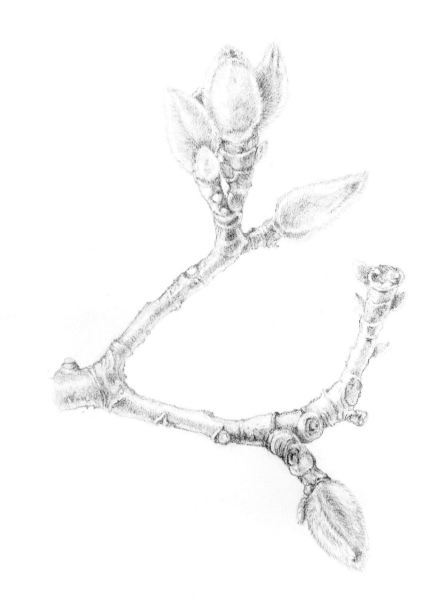

접시꽃목련 가지(*Magnolia × soulangeana* Branch), 종이에 흑연, 15×15cm
© Robin A. Jess
작업 시간: 5

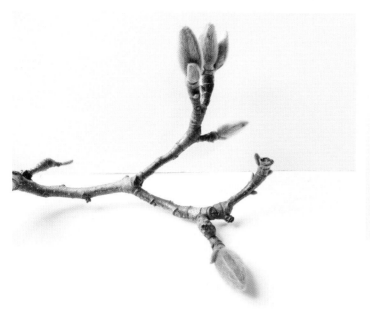

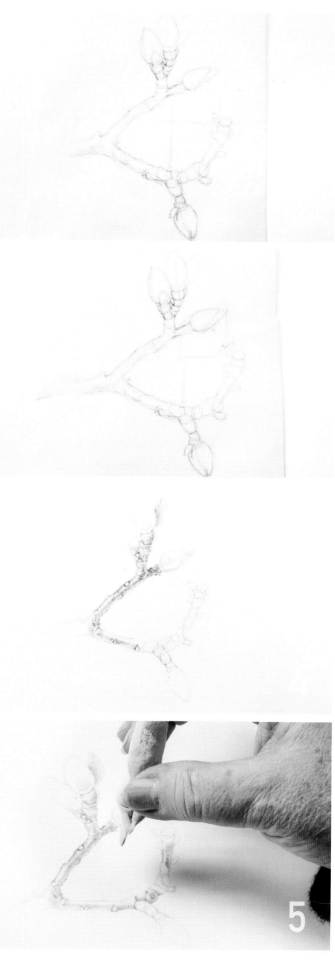

목련은 봄에 꽃을 피우기 위해 가을에 꽃눈이 돋아난다. 이 꺾인 나뭇가지에 새로 돋아난 꽃눈은 사랑스런 그림 소재가 될 수 있다. 부드러운 원뿔 모양의 꽃눈들이 달린 가지는 우아하게 구부러진 원기둥 꼴이다.

보조선을 참고하여 트레이싱지에 가지의 여러 측면을 그린다. 가지의 매력 요소인 구부러진 형태를 최대한 살리는 것이 중요하다.

중앙에 네거티브 공간이 너무 넓기 때문에 트레이싱지에 그린 윗줄기 그림을 잘라 내서 아랫줄기와 가까워지도록 재배치한다. 세목 수채 용지에 옮겨 그려 스케치를 완성한다.

일단 그림을 옮겨 그리고 나면, HB 연필로 명암을 가장 옅게 줘야 하는 1번 영역과 더 밝은 곳을 제외하고 원기둥 형태의 가지에 명암을 채운다. 나뭇가지와 원형의 잎자국은 진하게 음영을 준다.

뾰족하게 다듬은 떡 지우개 끝으로 옅은 선을 긋거나 면을 닦아 내 하이라이트를 표현한다. 뾰족하게 깎은 연필로 나무껍질에 작은 디테일을 더하고, 짧고 옅은 선으로 솜털로 덮인 꽃눈을 그린다. 매우 옅은 선으로 두꺼운 윤곽선 없이 가장자리를 그려 부드러운 솜털을 표현한다.

5

흑연 소묘로
색감 표현하는 법

흑연 소묘를 할 때는 빛에 따라 피사체의 명도와 부분적인 색상이 어떻게 달라지는지 살펴야 한다. 하워드 골츠는 오른쪽 소묘에서 고추의 개별 색상과 전체적인 명암을 표현했다.

이 고추 소묘에 작가는 2B, 4B 연필과 4H, 2H, H, F심을 끼운 리드 홀더를 사용했다. 연필 끝에 힘을 가장 적게 주고 직선에서 타원까지 다양한 선을 여러 방향으로 겹쳐 그리며 명암을 성공적으로 입혔다. 6H로 고추 윤곽선을 그리기 시작하여, 2H 연필로 전반적인 색조 및 음영을 표현했다. 이후 H와 F 연필 선을 혼합하여 점점 세밀하게 그려 냈다. 가장 어두운 부분과 섬세한 선은 2B~4B 연필로 마무리했다. 그림자 지는 영역은 주로 찰필을 문질러서 부드럽게 표현했으며, 대부분의 소묘 작업은 F 연필로 진행했다.

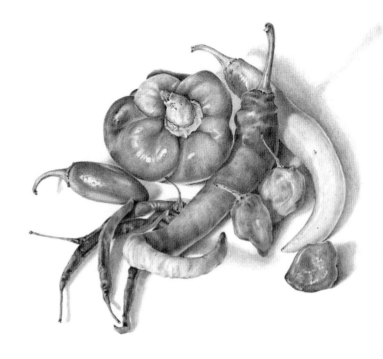

다양한 고추 품종들
(*Capsicum annuum* and *chinense* Varieties)
종이에 흑연, 26.25×27.5cm
© Howard Goltz
작업 시간: 24

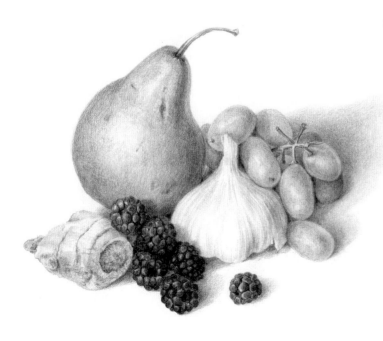

케이티 라이네스는 소묘에 HB와 2B 연필만 사용했다. 옅고 건조한 마늘 표면에서부터 중간 톤의 포도, 생강, 배, 그리고 가장 어두운 톤의 라즈베리에 이르기까지 톤에 따라 필압을 달리 하면서 가장 어두분 부분에 연필 선을 여러 겹 칠했다. 빨리 어둡게 표현하려고 힘을 강하게 줘서 연필 선을 그리면 표면에 광택이 생기고 다른 선을 덧칠하기 어려워진다. 반면 힘을 적게 주고 몇 겹 덧칠하면 미묘하지만 풍부한 명암으로 완성도 있게 표현할 수 있다.

생강, 배, 라즈베리, 마늘, 포도
(Ginger, Pear, Raspberries, Garlic, and Grapes)
종이에 흑연, 15×22.5cm
© Katy Lyness
작업 시간: 24

APPLIED
TUTORIAL

실전 연습

나선과 대각선 패턴은 모든 식물에 존재한다. 그 형태는 침엽수의 원뿔 구조처럼 단순할 수도 있고, 로마네스코 브로콜리(romanesco broccoli)처럼 여러 나선형으로 된 복잡한 형태일 수도 있다. 간단한 소묘 연습을 통해 복잡한 패턴을 쉽게 관찰하고 기록하며 명확하고 간결한 소묘를 완성해 보자.

나선과 대각선 패턴 그리기

— 켈리 레이히 래딩

동백꽃

피보나치의 동백꽃(Fibonacci's Camellia)
보드에 구아슈, 26.25×30cm
© Kelly Leahy Radding
작업 시간: 40

(레이아웃 드로잉) 재료: 트레이싱지, 스케치북, 리드 홀더(2H), 샤프, 컬러 마커, 검은색 플라스틱 지우개,
흰색 플라스틱 지우개, 자, 컴퍼스.

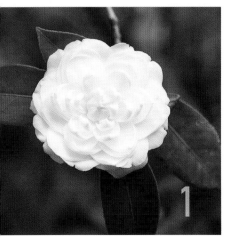

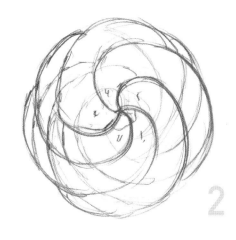

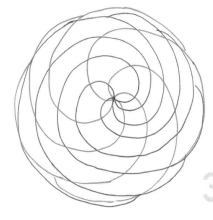

겹동백의 꽃잎은 나선형을 띤다. 먼저 꽃의 바깥 면적을 측정해서 트레이싱지에 형태를 잡고, 시계 방향으로 5개의 나선과 반시계 방향으로 5개의 가는 나선을 그린다.

나선형 도표를 스케치한다. 꽃의 중앙에서 시작해 시계 방향으로 꽃잎이 만들어 내는 패턴을 자세히 관찰한다. 조금 더 연한 선으로 반시계 방향의 나선을 따라 그린다.

선을 만족스럽게 그려 낼 때까지 종이가 여러 장 필요할 수도 있다. 스케치를 마치면 트레이싱지에 그린 나선을 정돈한다. 다른 색의 컬러 마커로 시계 방향과 반시계 방향을 다르게 표시한다.

샤프로 앞서 그린 나선을 따라 꽃잎을 그린다. 꽃잎이 나선 패턴에서 어떻게 배열되고 서로 겹쳐지는지 살펴보고, 틀 밖으로 나간 부분도 확인한다. 관찰한 결과에 따라 그림을 수정한다.

만족스러운 드로잉이 나올 때까지 트레이싱지에 여러 번 그림을 수정한다.

동백꽃 그림 위에 완성된 나선형 드로잉을 겹치면 이와 같다.

세쿼이아 구과

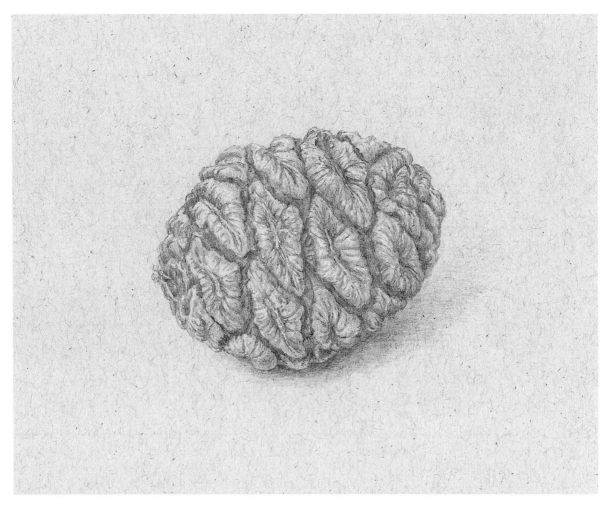

세쿼이아 구과(Sequoia Cone), 색지에 흑연
© Kelly Leahy Radding
작업 시간: 6

색지에 소묘를 하면 색지의 바탕색을 하나의 톤으로 활용할 수
있다. 구과 열매는 비늘 모양의 실편들이 여러 어두운 톤을 띠어
서 색지 소묘에 완벽하게 어울린다.

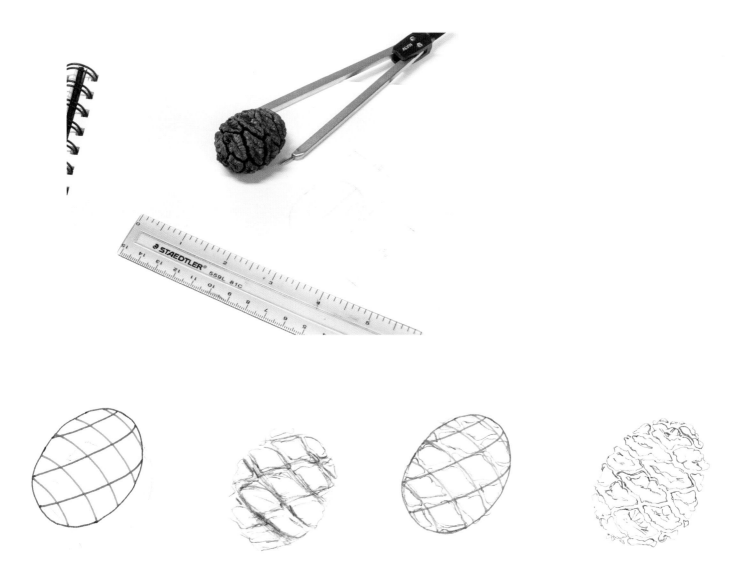

세쿼이아 구과를 소묘할 때는 나선형 패턴 방향을 따른다. 구과에 있는 열리거나 닫힌 실편들에 주목하며 전체 모양과 크기를 살피고 구도를 잡는다. 실제 크기로 그리려면 눈금자나 컴퍼스를 사용한다.

구과 모양을 덩어리로 그려 놓고 대각선을 교차하여 구과의 실편들을 스케치한다. 실편 사이의 공간은 선이 교차하는 지점이다.

나뉜 교차선 부분이 눈에 보이는 구과의 실편 수와 일치하는지 확인한다. 스케치를 대략적인 가이드로 활용하여 구과를 더욱 주의 깊게 관찰하고 디테일을 자세히 묘사한다.

아티초크

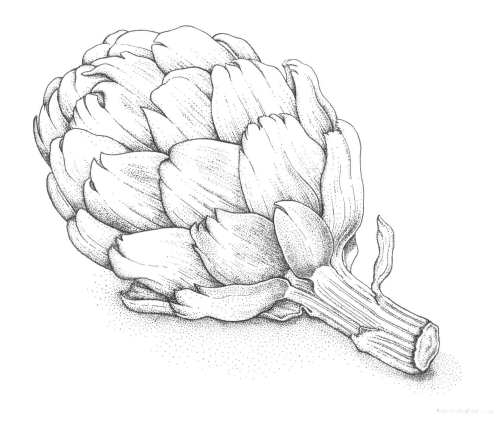

아티초크(Artichoke), 종이에 펜과 잉크, 12.5×15cm
© Kelly Leahy Radding
작업 시간: 20

아티초크도 나선이 교차하는
구조로 이루어져 있다.

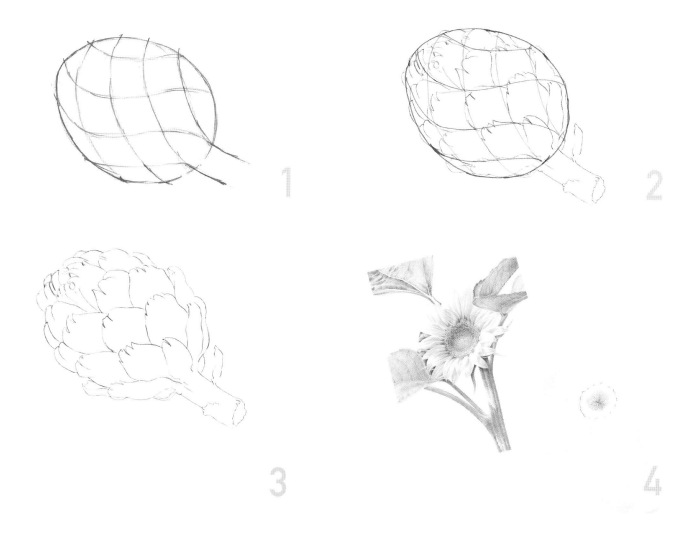

전체 윤곽을 연필로 그리고 나서 형태 안에서 교차하는 대각선의 흐름을 찾아내 묘사한다.

그려 놓은 대각선을 기준으로 시계 방향(녹색 선)과 반시계 방향(빨간 선)의 나선처럼 다른 색깔로 나선을 구분한다. 샤프로 교차선 사이의 공간에 잎을 그려 넣는다.

완성될 때까지 드로잉을 정돈한다. 이제 선택한 도구로 (이 경우 펜과 잉크) 소묘를 끝마칠 수 있다.

이 방법은 파인애플, 꽃, 해바라기 씨앗 머리처럼 실편이나 꽃잎이 기하학 구조로 배열된 여러 피사체에 적용할 수 있다. 소묘나 채색 과정에서만 패턴이 필요하더라도, 참고할 만한 패턴을 스케치해 두면 도움이 된다.

접시꽃(Hollyhock, *Alcea rosea*), 종이에 흑연, 35×32.5cm

© Melissa Toberer

작업 시간: 200

재료: 자, 리드 홀더(2B, 4B), 연필(4H), 떡 지우개, 회전용 심연기.

고급 연습

멀리사 토버러는 기본 형태부터 복잡한 꽃차례까지 흑연으로 그리는 방법을 보여 준다. 꽃봉오리들과 꽃들을 줄기에 정확하게 배치하는 작업은 연필 소묘의 기초라고 할 수 있다. 여기에 연필로 몇 겹 덧칠해서 톤과 디테일을 묘사한다. 연필과 지우개 같은 간단한 도구만으로도 다양한 톤을 표현할 수 있다.

다양한 꽃의
꽃차례 그리기

– 멀리사 토버러

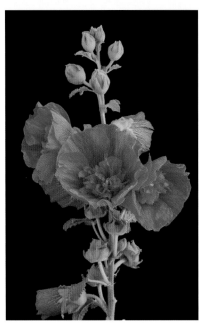

이 접시꽃은 균형 잡힌 구도와 흥미로운 모양으로 이루어져 있다. 다섯 송이의 꽃이 하나로 뭉치는 중심부에서부터 하단 왼쪽에 있는 한 송이의 꽃까지 시선을 강하게 끈다. 줄기에 세로로 달린 열매와 꽃봉오리는 수평 구조의 꽃들과 대조를 이룬다.

스케치 용지에 밑그림을 그린다. 피사체의 측정값을 기준으로 보조선과 직사각형을 그리고, 그 안에 기본 형태의 구도를 잡아서 대략 스케치한다. 꽃, 줄기, 꽃봉오리의 윤곽은 이 기본 틀 안에서 다듬는다.

눈금자로 피사체들 간의 공간 관계(어떤 공간 차원에서 2개 이상의 요소 관계)를 확인해 가며 밑그림을 완성한다.

옮겨 그릴 밑그림 뒷면에 4B 연필로 먹칠한다. 밑그림을 라이트 박스에 비추거나 햇볕이 드는 창가에 갖다 대면 그려 놓은 선을 더욱 선명하게 볼 수 있다.

세목 수채 용지에 미리 그려 놓은 밑그림을 올리고 매우 뾰족한 4H 연필로 그림을 옮겨 그린다. 손에 힘을 충분히 주고 선이 잘 보이게 그리되, 수채 용지에 자국이 남지 않도록 주의한다.

왼쪽 꽃부터 2B 연필로 음영을 넣는다. 약 80% 정도 소묘를 완성하면 2B 연필을 가볍게 쥐고 여러 겹 칠해 어두운 톤을 표현한다. 선을 그릴 때 힘을 강하게 주면 종이 표면에 광이 나며 톤을 더 이상 쌓기 어려울 수 있으니 주의한다.

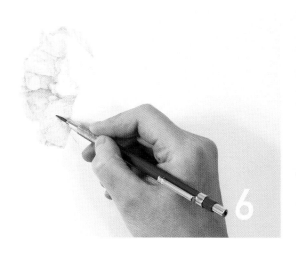

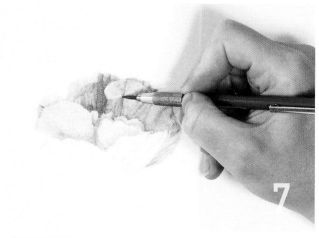

명도에 고르면서도 점진적으로 변화를 주고, 질감과 음영 디테일을 조심스레 표현한다. 날카로운 선을 피하고, 짧은 해칭선으로 면을 채워야 한다.

적당한 톤에 도달할 때까지 연필 선을 겹겹이 쌓는다. 그림을 거꾸로 또는 옆으로 돌려 관찰하면, 작업하는 동안 눈에 띄지 않았던 모양이나 톤을 발견할 수 있다.

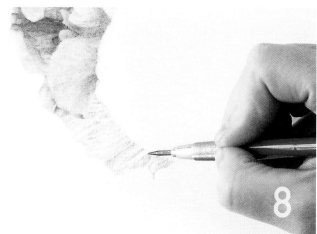

잎맥은 꽃잎 뒷면에 더 도드라져 있다. 표면 위로 도드라진 잎맥을 선으로 그리기보다는 그 주변에 명암을 충분히 주는 방식으로 표현해서 강조한다.

떡 지우개로 밝은 부분들을 두드려 닦아 낸다. 이렇게 하면 질감과 톤에 변화를 주고 꽃잎을 풍부하게 표현할 수 있다. 떡 지우개로 두드리면 거친 선이 부드럽게 정돈되며 여러 번 칠한 연필 선이 자연스럽게 섞인다.

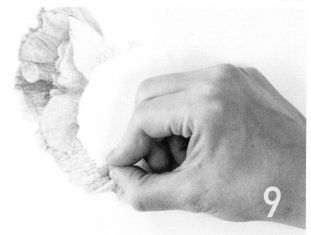

연필을 여러 번 덧칠하여 풍부한 질감을 표현하고, 잎맥과 그림자를 세밀하게 정돈한다. 매우 짧은 선이나 해칭선으로 그림자를 그려 넣어 잎맥을 둘러싼 어두운 부분을 강조한다.

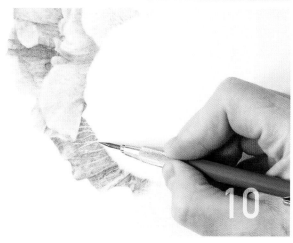

그림자, 하이라이트, 잎맥은 주로 꽃잎의 주름이나
접힌 부분의 윤곽선을 따라가는 경우가 많으니 닿는
위치를 정확하게 파악하고 그려야 한다.

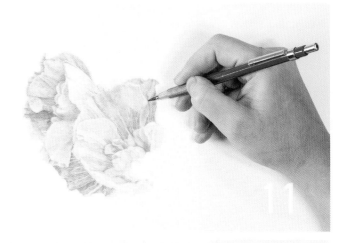

가장 밝은 하이라이트에도 가벼운 질감 표현을 더
하고, 약간의 톤만 남겨 둔 채 떡 지우개로 살짝 지
워 낸다.

잎사귀의 거친 질감은 손에 힘을 약간 더 주거나
손을 앞뒤로 움직여서 표현한다. 연필로 선을 덧칠
하거나 작은 지그재그로 반복해서 그리면 된다.

샤프 연필보다는 뭉툭한 연필심을 비스듬히 뉘어
꽃봉오리와 열매 표면의 보송보송한 부드러움을
표현한다. 이같이 부드러운 영역을 칠할 때는 작은
타원이나 원형의 선으로 겹쳐서 그린다.

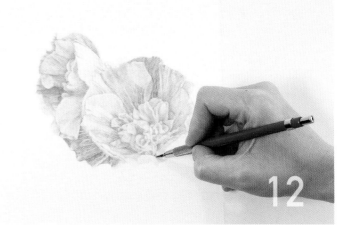

매우 뾰족한 연필심의 끝으로 큰 줄기와 꽃자루 가
장자리의 솜털에 그림자를 더한다. 줄기에 작고 하얀
솜털이 있다고 상상하고 주변에 음영을 넣는다.

전체 구도를 잡아 가며 꽃들이 서로 겹치는 곳에
디테일을 더하고 그림자에 톤을 더 진하게 입힌다.
2B 연필로 전반적인 톤을 미세하게 조정한다.

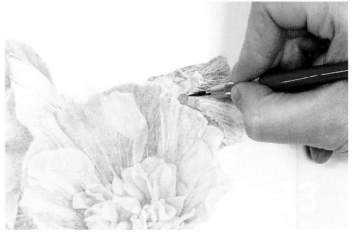

4B 연필로 어두운 그림자에 톤을 입힌다. 연필을
약간 더 세게 쥐고 매우 진한 검은색 선을 긋는다.
이러한 방법으로 톤의 범위를 늘리면 꽃의 중심부,
열매, 줄기의 전체적인 입체감과 원근감을 표현하
는 데 도움이 된다.

떡 지우개로 최종 하이라이트를 닦아 내고 그림의
가장자리를 정돈한다.

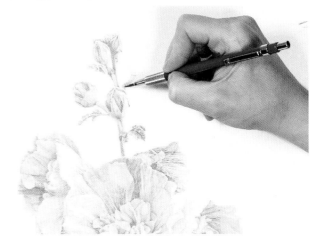

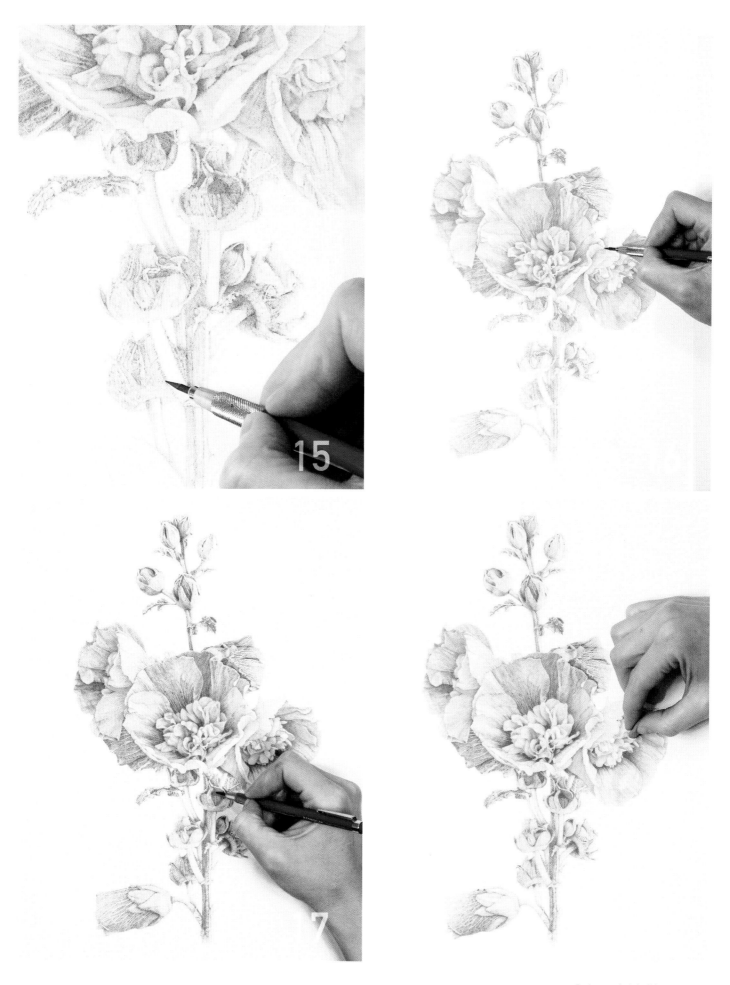

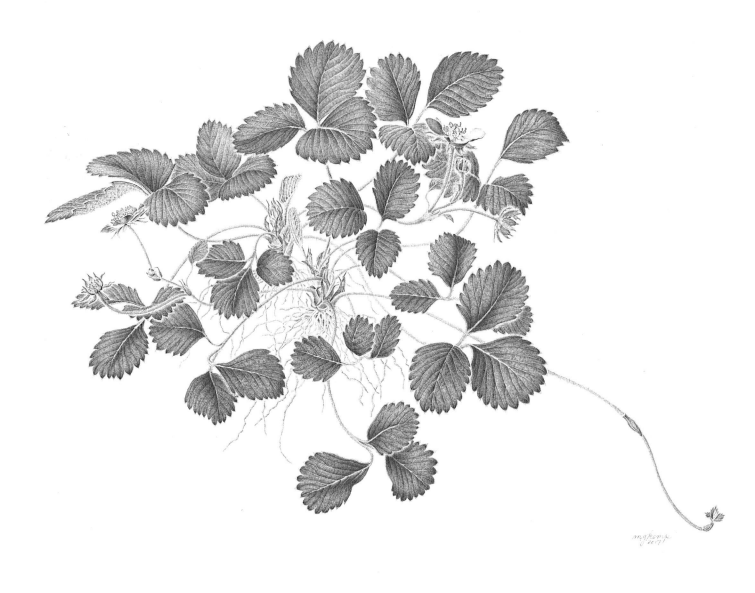

관상용 딸기(Ornamental Strawberry, *Fragaria* 'Lipstick')
종이에 흑연
© Martha G. Kemp
작업 시간: 90

재료: 심연기(전동, 초소형), 흰색 플라스틱 지우개, 점착 마스킹 필름, 떡 지우개, 공예용 칼, 흰색 플라스틱 지우개, 리드 홀더(3B, B, 2H, H, HB, F), 방수성 잉크 펜(가는 것), 넓적붓, 2겹의 중성 플레이트 브리스톨지, 2겹의 중성 브리스톨 피지.

ADVANCED TUTORIAL

고급 연습

흑연 소묘로 복잡한 딸기를 그리기란 쉽지 않다. 뿌리 덩어리에서 잎과 꽃이 돋아날뿐더러 잎의 톱니와 잎맥의 결에 이르기까지 세세하게 살펴서 구도를 신중히 잡아야 한다. 소묘를 수정하고 지우는 과정을 반복하면서 흑연의 특성을 다양하게 파악할 수 있다.

뿌리에서 잎까지
식물 묘사하기

— 마사 켐프

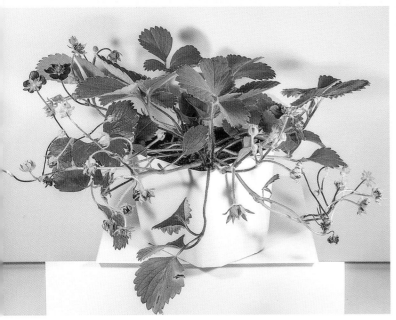

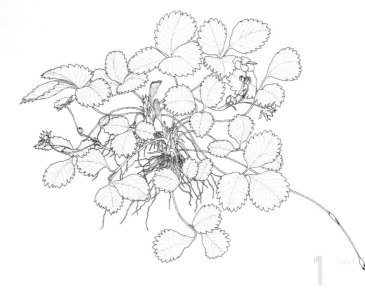

딸기속(*Fragaria*) '립스틱(Lipstick)'은 관상용 딸기이며, 이 화분에는 두 포기가 심겨 있다.

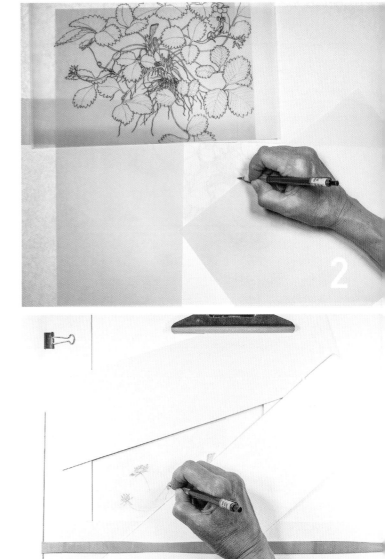

피사체를 측정하여 브리스톨 피지에 폭과 높이를 가볍게 표시하고 F 연필로 빠르게 형태를 그려서 전체 구도를 완성한다. 잉크로 정확한 디테일을 그린 다음 연필 선을 모두 지운다. 잉크로 그린 그림을 트레이싱지나 얇은 종이에 복사해 두어서 밑그림을 라이트 박스에 옮겨 그릴 수 있게 준비한다.

옮겨 그린 그림을 깨끗한 표면의 브리스톨지 아래에 두고 종이 뒷면에 가볍게 테이프를 붙인다. 테이프 조각들을 라이트 박스에 붙여 팔 아래 주변과 그림 주변을 다른 종이들로 에워싼다. 필요에 따라 밑그림을 참조하여 F 연필의 매우 옅은 선으로 전체 그림을 옮겨 그린다.

옮겨 그린 그림을 클립보드에 올려 두고, 작업할 부분을 제외하고 클립, 바인더 클립, 대형 고무 밴드로 그림 위 매트보드 끈을 고정한다. 손 아랫부분에 다른 매트보드 끈을 놓고 브리스톨지에 손이 닿지 않도록 조심히 움직인다. 다른 부분을 작업할 때마다 매트보드 끈의 위치를 바꾼다.

가장 빨리 시드는 꽃부터 먼저 그린다. 뾰족한 연필 끝으로 수술을 그린 다음, 각각 뚜렷하게 구분되도록 주의를 기울이며 꽃받침과 꽃잎을 묘사한다. 납작해진 연필 끝으로 꽃잎과 줄기에 부드러운 톤을 입힌다.

작은 선들로 가볍게 잎의 잎맥을 묘사한다. 이 선들은 가장 가는 잎맥 조직 사이사이 잎몸에 음영을 줄 때 지도처럼 활용된다. 이제 납작한 연필 끝으로 나중에 모자이크처럼 보일 작은 녹색 부분에 음영을 입힌다. 모든 녹색 부분은 미세한 잎맥을 나타내는 하얀 부분과 구분되어야 한다.

잎을 묘사하는 단계는 다음과 같다. 우선 가운데 거의 보이지 않는 작은 선들, 모자이크(왼쪽과 오른쪽 아래에 있는 잎), 작은 모자이크들을 눌러 준다. 그다음 평평한 연필 끝으로 측맥에 선을 평행하고 길게 여러 번 그어서 가운데 가장 어두운 잎의 그림자를 표현한다. 잎맥의 밝은 부분은 가는 하얀 선을 남겨 둔다. 같은 방식으로 다른 잎들도 그린다.

피사체 전체를 담는 그림에서는 그리는 단계마다 변화를 주어야 한다. 처음에는 선과 음영을 가볍게 그리고, 이후 연필을 글 쓸 때처럼 쥐어서 점차 진하고 세밀하게 그린다. 필요에 따라 그림 그리기 편한 방향으로 클립보드를 돌려 가며 작업한다.

소묘에서는 다양한 선과 점이 쓰인다. 위쪽은 F 연필로 스트로크와 질감을 표현한 것이다. 왼쪽에서 오른쪽 순으로 타원, 직선, 달걀형의 선으로 그렸다. 반면 아래쪽은 각각의 선을 약간 더 부드러운 HB 연필으로 그린 것이다. 스트로크 방향은 식물 부분의 윤곽선에 따라 달라진다. 필요에 따라 연필심 끝을 더 뾰족하거나 납작하게 유지한다.

잎 묘사를 잠시 멈추고, 두 식물의 뿌리와 잎자루를 그리기 시작한다. 줄기는 나중에 작은 솜털을 주변에 그려 부드럽게 표현할 수 있지만, 식물의 중심부는 세밀하게 표현해야 전체적으로 균형을 이룬다.

식물 중심부에 있는 새잎들을 살펴보자. 솜털이 보송보송하고 또렷하지 않은 새잎 가장자리는 평평한 연필 끝으로 부드럽게 표현한다. 잎과 줄기가 겹치는 가장자리를 따라 흰 여백이 있다. 이 식물은 전반적으로 솜털이 나 있으므로, 나중에 여백에도 뾰족한 2H 연필로 작은 솜털을 그려 넣으면 좋다.

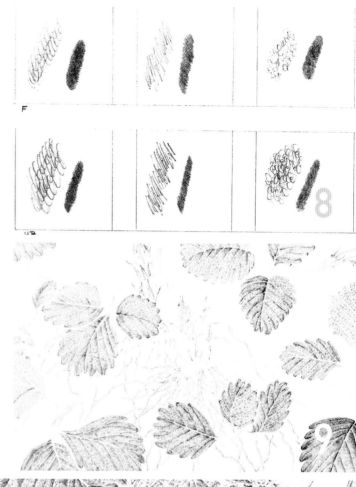

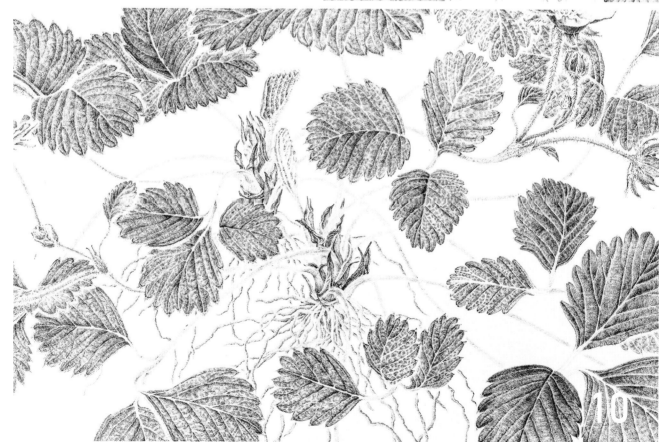

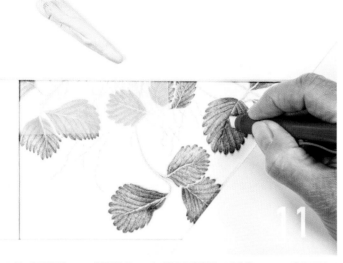

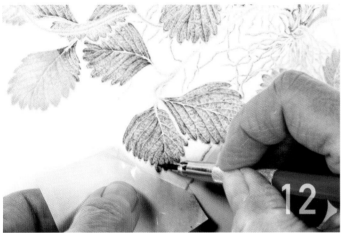

미세한 부분을 지울 수 있도록 샤프식 지우개 끝을 공예용 칼로 비스듬히 잘라 모서리를 날카롭고 평평하게 만든다. 지우개로 그림을 지우고 나서 지우개 끝을 다른 종이에 문질러 닦아 내면 그림에 연필이 지저분하게 묻어나지 않는다. 필요할 때마다 지우개 끝을 다시 잘라 사용한다. 또한 돌돌 만 떡 지우개 조각으로 원하는 부분을 찍어 내거나 두드려 지운다.

또 다른 방법으로는 투명한 점착 마스킹 필름을 작은 사각형으로 잘라 뒷면 종이의 모서리를 벗겨 낸다. 필름의 끈적거리는 면을 지울 부분에 가볍게 올려 둔다. 뭉툭한 연필심 끝으로 필름 위에서 정확히 지울 부분을 가볍게 문지르고 조심스럽게 필름을 종이에서 들어낸다. 잘 지워지지 않았다면 이 단계를 다시 반복하고, 반대로 잘못 지워진 부분은 종이에 다시 그린다.

마지막으로 소묘를 면밀히 점검하고, 뾰족한 연필 끝으로 잎맥을 더 선명하게 묘사한다. 너무 많이 칠했거나 지저분한 부분은 지우개로 정돈해 마무리한다.

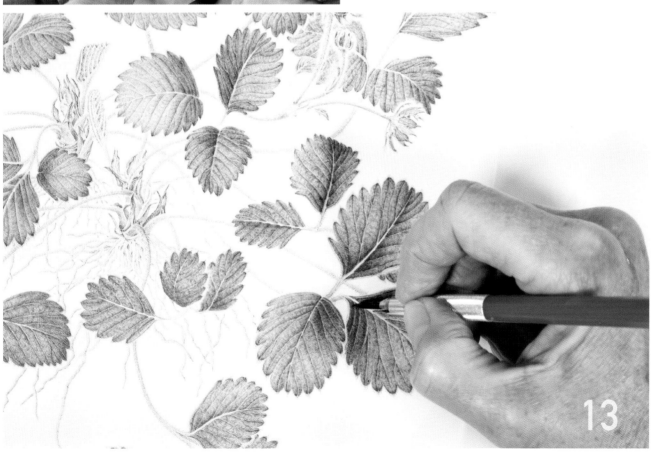

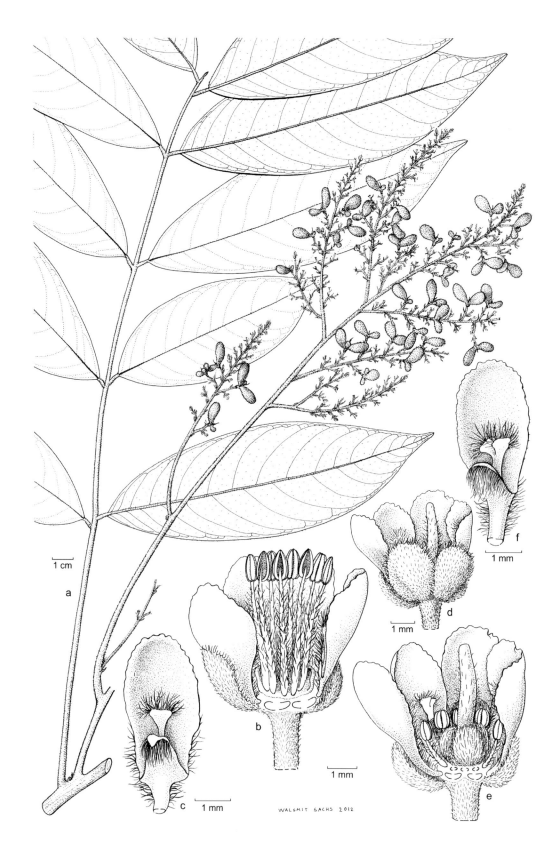

레피산테스 루비기노사(*Lepisanthes rubiginosa*), 종이에 펜과 잉크, 35×23.75cm

© Anita Walsmit Sachs, Naturalis

펜화는 과학적 목적의 보태니컬 일러스트인 식물
해부도에서 가장 자주 쓰인다. 이러한 그림 중에
는 화법을 경이롭게 적용한 경우도 종종 있으며,
선, 점묘법, 해칭선으로 사실적인 입체감을 표현
하기도 한다. 또한 딥펜(펜촉이 달린 잉크를 찍어서 쓰는
펜으로 펜촉 펜이라고도 부름-역주)과 제도펜은 붓과 함
께 다양하게 활용할 수 있다.

보태니컬 아트 작가들은 펜, 붓, 잉크를 사용해 식
물을 예술적으로 묘사하며, 재료를 다양하게 활용
하고 때로는 잉크를 다른 재료와 혼합해 사용하기
도 한다.

펜화를 통한
다양한 화법 연습

펜화 화법

펜화 기초

– 에스메 빙컬

보태니컬 아트 작가와 삽화가 모두 펜화로 작업할 때 잉크 충전식 제도펜을 사용한다. 다양한 두께의 펜촉에 따라 일관성 있는 선 두께를 표현할 수 있다. 짙은 검정 잉크를 사용하면 견고한 검은색 선이 그려지는 식이다. 다음은 선, 점묘, 수정 방법 등에 대한 기본적인 잉크 칠 화법이다.

제도펜을 다루고 사용하는 방법

학술용 식물 해부도에는 다양한 제도펜이 사용된다. 제도펜은 브랜드마다 특징이 있다. 또한 제도펜으로 섬세하고 정교하게 식물을 그려 내려면 브리스톨지, 표면을 매우 매끄럽게 처리한 종이 또는 트레팔지처럼 매우 매끄러운 제도펜 잉크용 고급 종이가 필요하다. 질감이나 결이 있는 도화지는 사용하지 않는다. 펜촉이 종이의 결에 걸려 잉크가 번지면 수정하기 어려울 수도 있다.

발색과 방수가 잘되면서 내광성이 좋은 잉크를 사용하는 것이 좋다. 질 좋은 잉크일수록 질은 검은색으로 말라서 잡지나 책의 그림을 더 쉽게 재현할 수 있다. 일회용 카트리지의 잉크는 일정 기간 사용하지 않으면 바닥이 말라 막혀 버릴 수 있다. 일반적으로 펜은 뉘어서 보관해도 좋지만, 0.5mm 이상의 두꺼운 펜은 잉크가 흐를 수 있으니 펜촉을 위로 세운 상태로 보관해야 한다.

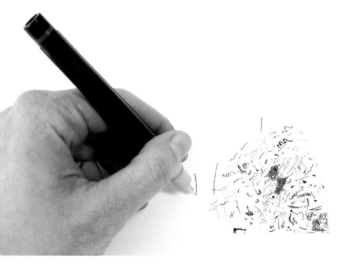

그림 그리기 전에 펜의 잉크가 잘 흐르도록 제도용 잉크 용지에 선을 그어 연습해 보자. 이때 펜을 종이에 너무 세게 누르지 않도록 주의한다. 잉크는 펜촉에서 쉽게 흘러나와야 한다. 작업이 끝나면 항상 뚜껑을 펜에 바로 씌우고, 수시로 뚜껑과 펜촉을 물로 조심스럽게 닦아 준다.

일회용 카트리지의 압력이 달라지면, 펜에서 잉크가 새어 나오기 시작한다. 이는 카트리지가 거의 비어서 교체할 때가 되었다는 의미이기도 하다.

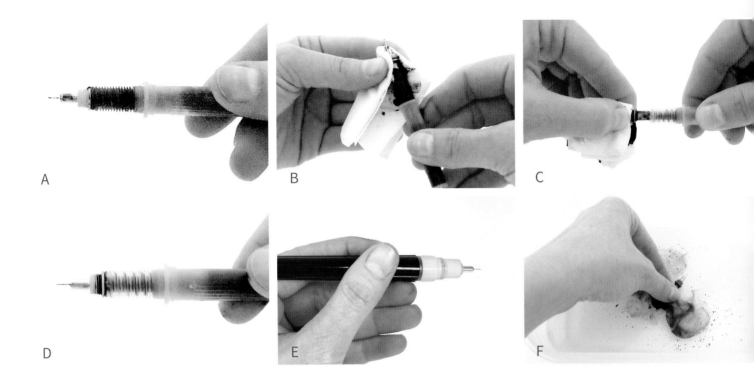

A

B

C

D

E

F

교체가 필요한 오래된 잉크 카트리지의 펜촉. (A)

카트리지를 교체할 때는 펜촉의 플라스틱 부분을 헝겊 조각으로 감싸 잡아당기되, 펜촉의 금속 끝이 휘지 않도록 주의한다. 빼낸 카트리지는 버리거나 다른 용도로 재활용한다. 펜촉의 플라스틱 부분에 새어 나온 잉크를 헝겊에 톡톡 두드려 닦아 낸다. (B)

헝겊으로 펜촉의 플라스틱 부분을 다시 잡고 새 카트리지를 조심스럽게 펜촉에 끼워 넣는다. (C)

펜촉을 다시 끼운 모습. (D)

그림 그릴 때가 아니라도 주기적으로 펜을 사용해 잉크가 막히지 않도록 한다. 잉크가 나오지 않으면 수평으로 흔들어 사용한다. (E)

펜이 막혀 있으면 너무 뜨겁지 않은 따뜻한 물에 펜촉을 담그고 물속에서 살살 휘저어 본다(물이 너무 뜨거우면 플라스틱이 녹을 수 있다). (F)

막혀 있는 펜을 뚫는 가장 좋은 방법은 초음파 세척기에 넣어 두는 것이다. 좋은 세척기는 비쌀 수도 있지만, 보석용 같은 경우에는 합리적인 비용으로도 가능하다. 펜촉을 세척기에 넣고(이때 약간의 설거지용 세제가 도움이 된다) 펜촉이 깨끗해질 때까지 켜 둔다(약 1분 정도 소요).

펜화 기초 화법

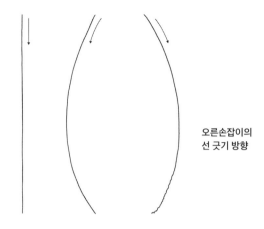

오른손잡이의
선 긋기 방향

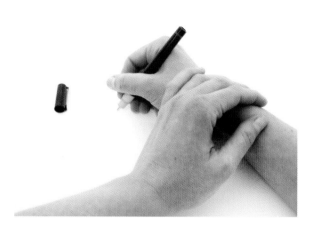

매끄러운 직선을 그리려면 몸 쪽을 향해 위에서 아래로 선을 긋는 것이 수월하다. 예시의 오른쪽 둥근 선처럼 펜이 손에서 멀어질수록 선이 점점 떨리기 쉽다. 종이를 돌려 가며 늘 몸 쪽을 향해 그려야 선을 잘 조절할 수 있다.

선이 떨릴 때는 이렇게 왼손으로 잉크 펜을 쥔 오른손을 잡고 그리면 도움이 된다.

0.35mm 펜촉 ⟶ 0.18mm 펜촉

마루펜(둥근 펜)처럼 유연한 펜촉이나 붓과 달리, 제도펜은 선을 다양한 너비로 그리기가 훨씬 더 어렵다. 따라서 펜촉의 너비가 가장 넓은 펜으로 시작해 멈췄다가 작은 펜촉의 펜으로 바꿔서 선을 이어 그린다. 예시처럼 0.35mm 펜촉의 펜에서 0.18mm 펜촉의 펜으로 바꿔 가며 왼쪽에서 오른쪽으로 그리면 선이 점점 더 좁아진다.

점묘법은 부피, 투명도, 질감, 색상, 패턴, 잎맥 등 디테일을 표현할 때 주로 사용한다. 예시의 왼쪽처럼 그림자에는 점을 촘촘하게 찍고, 하이라이트에는 점을 덜 촘촘하게 찍어, 점의 밀집도로 명암을 부드럽게 표현할 수 있다. 점들을 조직적이고 균일한 방식으로 찍지 않으면 그림이 산만해지고 흐릿해 보이는 등, 전혀 원하지 않는 질감이 나타날 것이다.

그림자와 빛을 표현하려면 점들을 일렬로 찍고 행을 늘려 가며 면을 채운다. 점 사이에 공간을 조금 더 넓혀 가며 전체 를 완성한다. 어두운 곳에서 밝은 곳으로 자연스럽게 연결 할수록 더욱 입체감이 느껴진다. 흑백 일러스트에는 입체감 이 매우 잘 표현되지만, 인쇄 시에 작은 점이 너무 많이 모여 있으면 뭉쳐진 검은 면으로 보일 수 있다.

투명도를 표현하려면 그림의 깨끗한 부분에 일정한 간격으 로 점을 찍는다. 음영에 색상 패턴을 더할 때는 먼저 입체감 을 쌓고 색상 패턴을 여러 번 고르게 덧칠한다.

점묘를 할 때는 점이 짧은 점선처럼 그려지지 않도록 펜을 수직으로 잡는다. 펜촉이 0.25mm 이상인 잉크 펜을 사용 하자. 틈틈이 그림에서 뒤로 물러나 선과 점의 간격이 정확 한지 관찰하거나, 그림을 흑백으로 축소 복사하여 그림의 전체 형태를 확인하는 것이 좋다. 그림을 축소해서 출력할 때는 선과 점을 0.18mm 펜(또는 더 미세한 펜)으로 최대한 얇 게 그려야 한다. 솜털이나 분비선처럼 작고 미세한 부분은 예외적으로 0.13mm 펜을 주로 사용한다.

점 대신 해칭선이라는 교차하는 빗금 선을 그려 명암을 표 현하기도 한다. 왼쪽 예시는 평면의 톤을, 오른쪽 예시는 어 두운 곳에서 밝은 곳까지의 명암을 표현한 것이다.

해칭선이 점묘보다 그리는 속도는 빠를지 몰라도, 모든 선 을 일정한 간격으로 그리기란 쉽지 않다. 특정 잎을 그릴 때 는 해칭선이, 꽃잎을 섬세하게 표현할 때는 점묘가 효과적 이다.

메스칼로 그려 놓은 선을 수정할 때는 날카로운 칼날에 다치지 않도록 특히 주의하자. 다양한 형태와 크기의 칼날로 수정할 부분을 종이에서 쉽게 긁어낼 수 있다.

선을 잘못 그렸을 때는 우선 새로운 선을 그리고 나서 메스칼로 수정할 선을 긁어낸다. 잘못된 선을 먼저 긁어내면 종이 표면이 손상되어 나중에 선을 깔끔하고 번지지 않게 그리기가 어렵다.

수정할 선을 긁어낼 때는 칼날 끝이 아니라 칼날의 긴 면을 사용하는 것이 좋다. 칼날 끝을 사용하면 종이가 더 손상되어 큰 구멍이 쉽게 뚫릴 수 있다. 연필 선을 지우려다 종이에 미처 다 마르지 않은 잉크가 번졌다면 먼저 얼룩 위에 기존 선을 다시 그리고 잉크가 완전히 마르고 나면 남아 있는 얼룩을 긁어낸다.

펜화의 선 특성

– 데릭 노먼

잉크 펜화를 시작하기 전에 펜화의 특성을 살펴보도록 하자. 제도펜으로 그린 펜화는 딥펜으로 그린 일반 펜화와는 전반적으로 특성이나 화법이 전혀 다르다.

제도펜은 선을 일정한 두께로 그릴 수 있다는 큰 장점이 있다. 다만 그림에 따라 이것이 장점이 될 수도, 단점이 될 수도 있다. 다른 뛰어난 장점은 점묘에 특화된 사용 편의성과 미세한 디테일의 표현력(특히 0.13mm 또는 0.18mm의 펜촉 두께)이다.

딥펜은 특유의 구조와 유연성 덕분에 한 스트로크 안에서도 얇거나 두꺼운 선을 그릴 수 있다. 또한 굵직하고 유연한 스트로크를 그릴 수 있으며 다양한 표현이 가능하다.

자주달개비(아래)와 해바라기 펜화(왼쪽 아래)에서 알 수 있듯, 제도펜(자주달개비)과 딥펜(해바라기)으로 스트로크를 그렸을 때 그림이 서로 다르게 보인다. 딥펜은 다양한 펜을 조절해 가며 오랫동안 많이 연습해야 하기 때문에, 제도펜이 초보자에게 더 알맞을 수 있다. 또한 딥펜은 잉크가 흐를 수 있고, 제도펜은 잉크가 쉽게 마르는 편이다. 이처럼 각각 주의점이 있기 때문에 2가지 펜 모두 꾸준히 관리해야 한다.

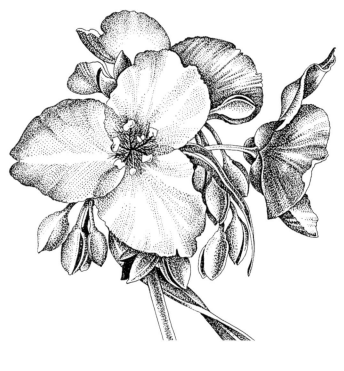

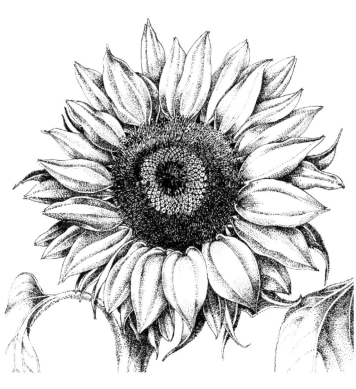

0.18mm과 0.25mm 제도펜, 102번과 22번 딥펜으로 그린 직선(왼쪽)과 곡선(오른쪽)을 비교해 보자.
일단 익숙해지면 한 그림 안에서 따로 또는 조합하여 사용할 수 있다.

오른쪽은 102번 딥펜으로 그린 굵어졌다 가늘어지는 속눈
썹 또는 물결 모양의 선이다. 펜에 힘을 가할 때 펜촉의 종류
나 크기에 따라 유연성이 달라지며, 굵직한 선의 형태 또한
달라진다.

여기 오른쪽은 속눈썹이나 물결 모양처럼 굵기 변화가 있는
선을 22번 딥펜으로 그린 것이다.

질 좋은 방수성 검은색 인디아 잉크를 골무 크기의 작은 용
기에 넣고 사용할 때는, 쏟아지지 않도록 스포이트를 사용
해 피펫과 같은 작은 용기에 옮겨 담는다. 잉크를 펜촉에 묻
힐 때는 펜촉의 뚫려 있는 가운데 구멍 바로 아랫부분에 잉
크를 찍는다. 그림 그리는 동안 틈틈이 펜촉에 남아 있는 잉
크를 닦아 낸다. 약간 따뜻한 물로 펜촉을 닦고 살짝 말려서
보관하면 된다.

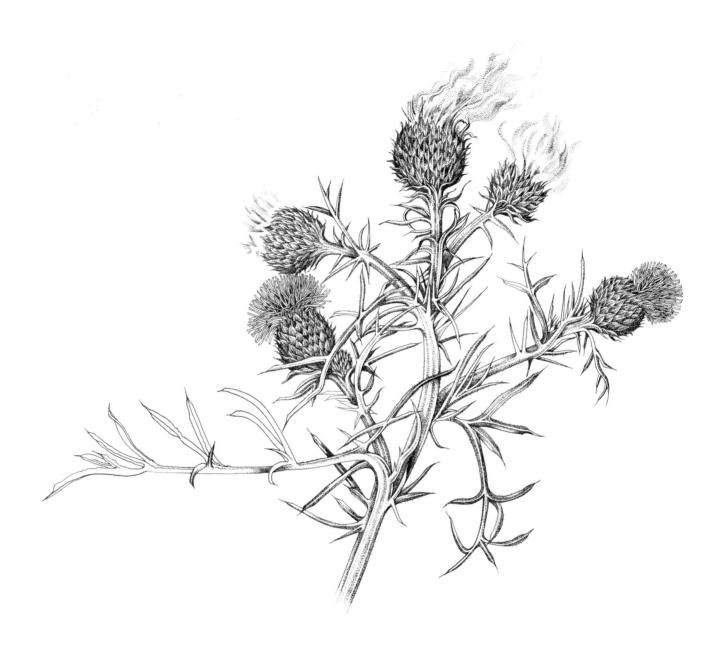

엉겅퀴(Pitcher's Thistle, *Cirsium pitcheri*), 브리스톨 판지에 펜과 잉크, 22.5×27.5cm

© Derek Norman

작업 시간: 75

재료: 떡 지우개, 리드 홀더(HB, 2H), 컴퍼스, 홀더 펜과 펜촉(헌트Hunt 512, 22, 102), 제도펜(0.13mm, 0.25mm), 자, 방수성 검은색 인디아 잉크, 제도펜용 인디아 잉크, 심연기, 화판(40×52.5cm), 브리스톨 판지(2겹 또는 4겹), 돋보기, 종이 타월, 제도 테이프.

실전 연습

데릭 노먼은 현장 스케치부터 펜화 완성까지 엉겅퀴를 그리는 과정을 소개한다. 일반적으로 연필로 자세히 묘사한 부분을 펜화로 따라 그린다. 일정한 선에는 제도펜을, 리듬감 있는 선에는 딥펜을 사용한다. 이를 통해 가시 돋친 가지의 뾰족함, 엉겅퀴 씨앗의 무게감, 엉겅퀴 아랫부분의 가벼움을 표현할 수 있다.

씨앗을 뿌리는 엉겅퀴 꽃송이 그리기

– 데릭 노먼

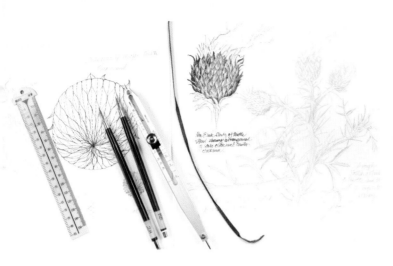

현장 작업은 야생식물의 생애 주기를 표현하는 필수 과정이다. 현장을 여러 차례 방문하면서 세심하게 관찰하고 연구하여 스케치해 둔다. 현장에서는 정확성을 위해 식물의 치수를 재서 기록하고, 복잡한 디테일을 그려 놓는다. 다양한 방식으로 스케치하며 원하는 구도를 찾아 완성한다. 현장에서 측정한 식물과 비교 확인하고 필요한 부분을 수정하여 스케치를 마무리한다.

현장에서 연필로 깔끔하고 정확하게 그린 스케치를 조심스럽게 브리스톨 판지로 옮겨 그린다. 연필 선을 최대한 깔끔하고 신중하게 옮겨 그려야 한다.

HB 연필로 아주 가볍게 명암을 입힌다. 이후 잉크를 칠할 때 연필로 그려 놓은 명암이 도움이 된다.

512번 딥펜이나 0.25mm 제도펜으로 줄기와 큰 가지의 음영에 윤곽선을 그린다. 나머지 윤곽선은 2번 딥펜이나 0.13mm 제도펜으로 그린다. 디테일에는 최대한 얇은 제도펜의 펜촉 끝을 사용한다. 딥펜을 쥔 손에 힘을 다르게 주면서 얇은 선에서 두꺼운 선까지 길게 긋는 연습을 한다.

0.13mm 제도펜이나 102번 딥펜으로 미세하고 규칙적인 점들을 찍어 깊이, 치수, 디테일을 표현한다. 잉크가 완전히 말랐는지 확인한 다음, 떡 지우개로 잉크 아래에 있는 연필 선들을 문지르지 않고 살살 두드려 닦아 낸다. 표면을 문지르면 그림과 브리스톨 판지 모두 얼룩지거나 흠집이 생길 수 있다.

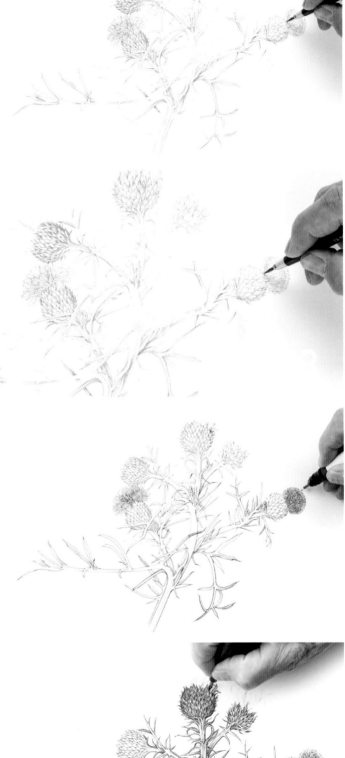

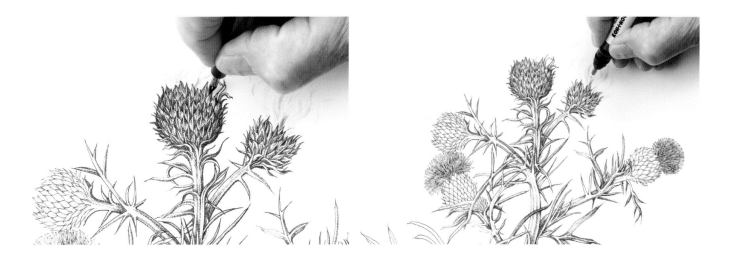

이제 딥펜의 펜촉으로 총포(꽃대 끝에서 꽃의 밑동을 싸고 있는 비늘 모양의 조각-역주)를 그린다. 안쪽 면은 점으로 채우고 윤곽선을 그려 가장자리를 표현한다. 펜촉이 가는 딥펜이나 가는 제도펜을 사용하면 더욱 작은 점을 찍을 수 있다. 딥펜의 펜촉에 잉크가 과하게 묻어 종이에 떨어지지 않도록 주의한다. 밝게 표현해야 하는 부분은 점묘로 채우지 않고 그대로 둔다.

딥펜이나 제도펜으로 디테일이 필요한 부분에 점을 찍는다. 펜을 수직으로 잡아야 깔끔한 원형의 점을 찍을 수 있다. 솟은 듯한 줄기에 점묘로 입체감을 준다. 점을 고르게 찍는 연습을 하자.

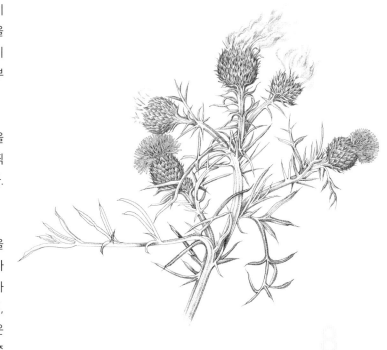

점선, 점묘, 파선(일정한 간격을 두고 벌려 놓은 선-역주)을 사용하여 엉겅퀴와 뿌려지는 씨앗을 섬세하게 묘사한다. 106쪽 완성 작품처럼 여백에 파선을 그리면 가볍게 흩어지는 효과가 난다. 잉크가 완전히 마르면, 떡 지우개로 남아 있는 연필 흔적을 조심스럽게 지운다. 위쪽에는 바람이 부는 가벼운 느낌을 주고 아래쪽에는 열린 영역으로 표현하여, 가운데에 그린 시각적으로 무겁고 짙은 두상화와 균형 잡힌 구도인지 확인한다.

엉겅퀴 펜화에 얽힌 뒷이야기:

데릭 노먼은 엉겅퀴의 왼쪽 아래 잎처럼 일부를 종종 미완성 상태로 남겨 둔다. 그는 원래는 식물학 면에서 디테일을 잘 살려서 그림의 가장 윗쪽으로 시선을 유도하고 시각적 경험을 풍부하게 하고 싶었다. 또한 식물을 세밀하게 그리는 과정에 대한 인식과 공감도 끌어내고자 했다. 하지만 실제로는 이 작품에서 오른쪽 아래 잎을 완성하지 않고 그대로 두려 했다가, 전화 한 통에 정신이 팔려 실수로 완성해 버렸다. 위쪽으로 시선을 끌어내리려던 원래 의도와 달리, 이 그림이 실수를 통해 아래쪽으로 어떻게 시선을 유도하는지 주목해서 살펴보자.

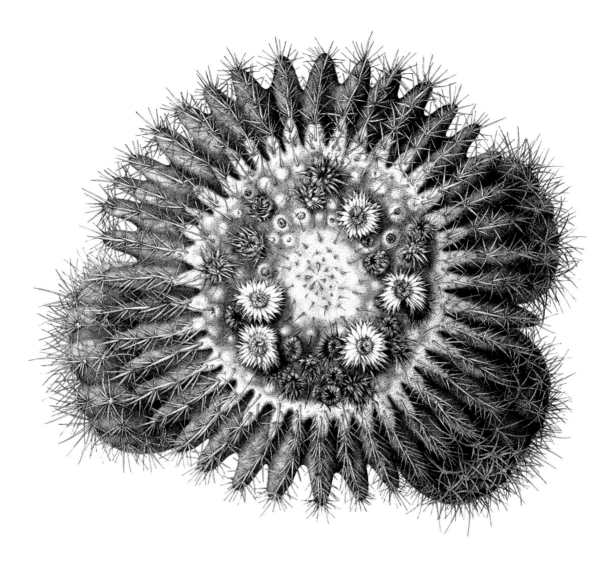

금호선인장(*Echinocactus grusonii*), 종이에 펜과 잉크, 40×43.75cm
© Joan McGann
작업 시간: 130

재료. 파란색 진사지, 넓직붓, 외진식 심연기, 띡 지우개, **티**드 홀더(4H),
제도펜(0.25mm, 0.3mm, 0.35mm), 방수성 검은색 인디아 잉크.

ADVANCED TUTORIAL

고급 연습

누군가는 가시를 묘사하는 것을 가장 겁낼 수도 있다. 조앤 맥갠은 이 고급 연습에서 제도펜으로 먼저 가시, 꽃, 선인장 새순(자구)들의 윤곽선을 그리고, 점묘와 교차한 해칭선으로 형태와 입체감을 표현한다. 선인장 몸통에서 다양한 각도로 돌출된 튜브 모양 가시들도 각각 점묘로 그려 냈다.

선인장 가시 묘사하기

– 조앤 맥갠

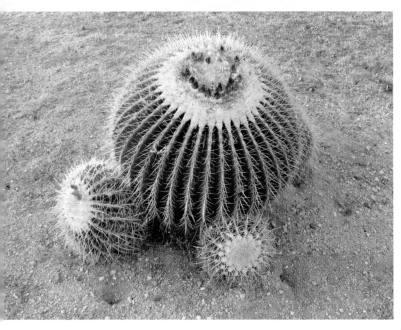

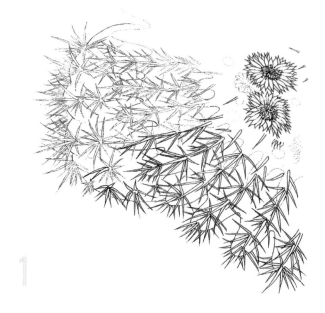

황금 술통 선인장으로도 불리는 금호선인장은 연한 노란색 가시와 꽃이 달렸으며 밝은 녹색을 띤다. 미국 남서부 전역에서 장식용으로 재배되지만, 원산지인 멕시코 이달고주의 자연 서식지에서는 멸종 위기에 처해 있다. 여기서는 여러 표본을 사용하여 원근감에 맞춰 색채를 조절하는 대기 원근법으로 표현했다.

파란색 전사지를 이용해 4H 연필로 그린 초벌 밑그림을 피지 마감의 일러스트 보드(소묘, 수채화 등에 쓰이는 두꺼운 종이-역주)에 옮겨 그린다. 0.25mm 제도펜과 특수 검은색 인디아 잉크로 선인장 몸통의 가시, 꽃과 가장자리의 윤곽선을 그린다. 가시의 외곽선들은 모두 밑부분에서 시작하여 위의 끝부분에서 만난다.

작은 점들을 찍어서 선인장에 입체감, 형태, 그림자를 표현한다. 0.3mm 제도펜을 잡고 종이 표면에 거의 수직으로 세운 다음 점을 찍는다. 점의 패턴이 기계적으로 보이지 않도록 점을 원형을 그리듯 겹쳐 찍어 표현한다.

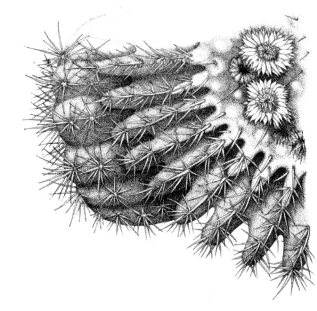

마무리 단계에서는 꽃과 털로 덮인 선인장의 중심부에 점을 섬세하게 찍는다. 가시 안에도 점을 찍어서 둥근 입체감 효과를 낸다. 0.3mm 제도펜으로 가시의 가장자리에 그림자를 넣고, 큰 가시의 어두운 면을 두껍게 표현한다. 그다음 0.35mm 및 0.3mm 제도펜으로 선인장의 형태와 그림자를 더 어둡게 칠한다.

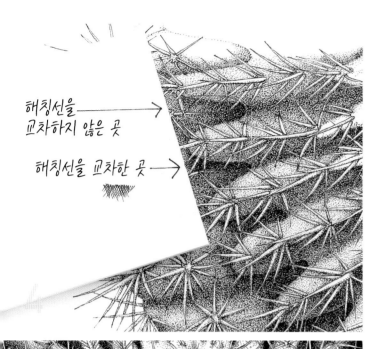

해칭선을
교차하지 않은 곳 →

해칭선을 교차한 곳 →

가장 어두운 곳은 잉크로 단순히 채우지 말고, 0.25 mm 제도펜으로 해칭선을 교차하여 질감 있는 검은색으로 표현한다. 그리고 점을 찍어 마무리한다. 선들은 어두운 구석으로 갈수록 점점 희미해진다. 이후 여기는 해칭선을 교차한 것처럼 보이지 않지만, 해칭선을 넣어야만 어두운 부분을 균일하게 표현할 수 있다.

사진은 완성된 펜화를 확대한 것으로, 점을 덜 찍은 부분이 점을 촘촘히 찍은 부분 위에서 형태를 얼마나 돋보이게 하는지 알 수 있다. 밝은색의 꽃은 매우 옅은 점으로 표현해 눈에 띄게 하고, 시든 꽃과 꽃봉오리는 색이 밝지 않으니 잉크로 점을 더 조밀하게 찍는다. 작업 후에 지우개로 남아 있는 파란색 전사 선을 지운다. 파란색 선들은 눈에 잘 띄어서 쉽게 지울 수 있다.

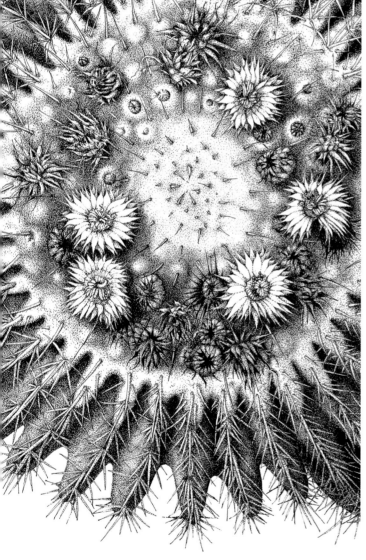

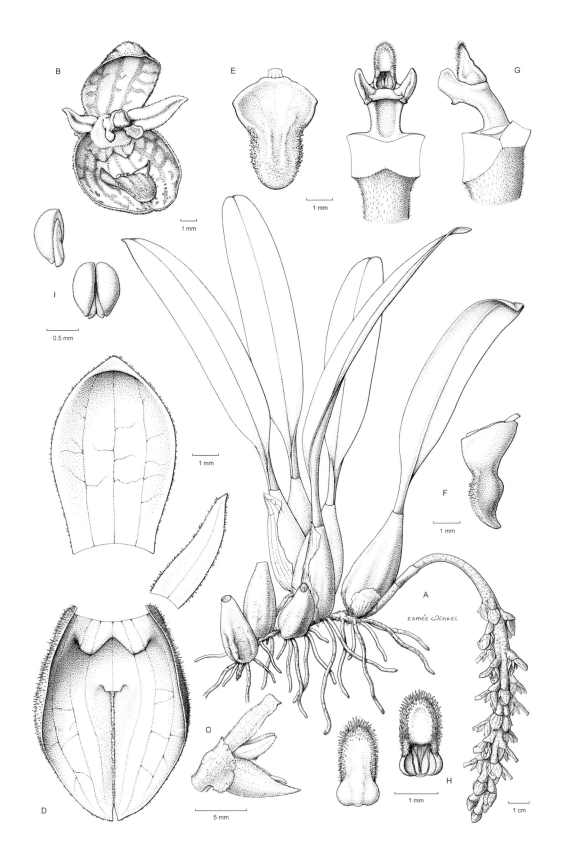

벌버필름속과 유사한 안킬로돈 난초과(*Bulbophyllum* sp. aff. *ankylodon* Orchidaceae), 종이에 펜과 잉크, 35×23.75cm

© Esmée Winkel 2013 / 호르투스 보타니쿠스 레이던(Hortus botanicus Leiden)의 로히어르 판뷔트(Rogier van Vugt)에 헌정

범례: A-신육형, B-꽃, C-포엽에 싸인 꽃(측면), D-화피 해부도, E-입술 꽃잎, F-입술 꽃잎(측면), G-꽃술대(하면, 측면), H-꽃밥 덮개, I-꽃가루 덩이.

작업 시간: 45

고급 연습

식물 해부도는 보는 사람이 식물의 종을 구분할 수 있
도록 하는 것이 목표다. 에스메 빙컬은 매끄러운 종
이에 제도펜으로 새로운 난초 종을 그렸다. 연필로
식물의 각 부분의 크기를 기록한 다음, 구성 요소의
구도를 잡았다. 이후 선과 점묘법을 사용하여 전체
그림을 잉크로 완성하고, 글귀와 스케일바는 디지털
방식으로 따로 삽입했다.

제도펜으로
식물 해부도 그리기

– 에스메 빙컬

재료: 사각형 자, 밀리미터 모눈종이, 페트리 접시용 검은색 종이, 페트리 접시와 덮개, 해부용 핀셋, 부드러운 제도 잉크용 중성지 또는 보드, 트레이싱지, 스케치 용지, 탈착 테이프, 고품질 유색 잉크, 제도펜, 메스칼, 흰색 플라스틱 지우개, 연필(HB), 70% 에탄올, 카메라 루시다(현미경에 보이는 사물을 보며 그리는 장치. 2개의 프리즘을 접안 렌즈에 붙여서 쓴다-역주)를 사용한 현미경, 투명 필름.

식물의 자세한 정보를 기록하고 보존하는 식물 해부도는 대체로 학술지에 식물상 연구와 함께 실리는 편이다. 식물 해부도에는 식물의 체계적 단계를 뒷받침하는 중요 정보가 포함되며, 따라서 식물을 단순히 그리는 데 그치지 않고 식물 종의 특징을 자세히 묘사하고 있다.

여기서는 네덜란드의 가장 오래된 식물원 중 하나인 호르투스 보타니쿠스 레이던의 생존 컬렉션에 보관되어 있는 난초과인 벌버필름(*Bulbophyllum* sp. aff. *ankylodon* Orchidaceae)의 연구와 기록을 다룬다. 식물원에서 이 개체를 연구하고 있는 로히어르 판뷔트를 위해 이 그림을 그렸다.

Orchidaceae, Bulbophyllum ankylodon, Indonesia Sulawesi
Leid. Cult. 20052110. Hortus botanicus Leiden. R. v Vugt
Habit from living specimen
Dissected flower from spirit collection

Image size: 14.2 (H) x 9.5 (w) inch

일반적으로 식물 해부도의 크기는 재현할 피사체보다 커야 하지만, 2배를 넘어서는 안 된다. 표본 대상의 학명, 수집 번호, 건조 상태나 액침 상태(알코올) 또는 살아 있는 표본인지를 기록한다. 표본이 유형(새로운 종의 과학적 설명에 사용된 표본)이라면 정기준 표본(과학자가 사용하고 지정한 단일 표본) 또는 종기준 표본, 동기준 표본이나 등가기준 표본과 같은 유형인지도 기록한다.

Ex Singapore Botanic Gardens Herbarium
(SING)

SBGO-series. Material from the living orchid collection in Singapore Botanic
Gardens. The number refers to the accession number of the living plant.
Distributed in 2005

SBGO nr. 5126. Bulbophyllum ankylodon Schltr
(Orchidaceae)

Indonesia. Sulawesi Selatan., Mangkutane-Pendolo Divide. S.
flank near crest. Mossy and low primary forest on limestone
and serpentinite soil.
Coordinates: 02.13.54-S 120.46.29-E (gps).
Altitude: 1200-1400 m asl.
Herbarium material

가능한 많은 표본 개체를 연구한다. 식물의 형태와 모양, 디테일, 그리고 가까운 관계에 있는 종과의 차이점 등을 철저히 연구하려면 오랜 시간을 들여야 한다. 식물 해부도를 요청한 과학자와도 가능하면 상의를 많이 하는 것이 좋으며, 식물 표본이 불필요한 손상을 입지 않도록 주의하자.

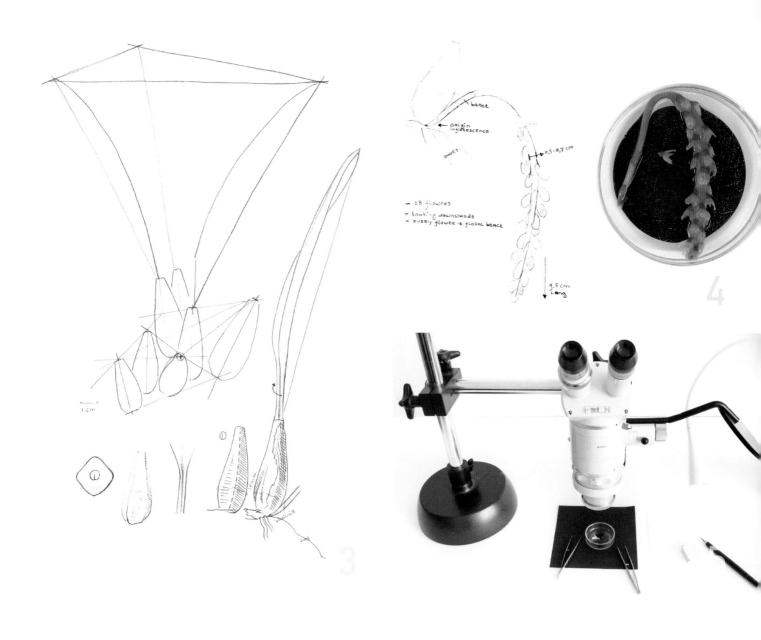

먼저 식물표본의 습성(식물의 일반적인 성장 구조)을 선으로 대강 스케치하고, 꽃차례, 열매 차례(또는 모두)와 잎 등의 디테일 방향을 정해 둔다. 각 부분을 정밀하게 측정히어 도식처럼 구성히고 그 위에 상세히게 묘사한다. 그림자와 줄기에 난 털, 기관, 비율을 포함한 다른 중요한 특징을 묘사한다.

꽃차례가 어디서 어떻게 발생하는지 연구한다. 수많은 포엽과 꽃을 찾아서 해당하는 꽃자루와 꽃대의 길이 및 두께를 잰다. 위의 표본은 28개의 꽃과 매우 두끼운 꽃대를 지니고 있디. 꽃이 위를 향히는지, 수평을 향하는지, 또는 아래를 향하는지 등을 살피고 또 다른 특이점은 없는지 기록한다.

꽃을 떼어 내 현미경으로 관찰한다. 카메라 루시다를 통해 식물과 그림을 자세히 살펴보고, 밀리미터 모눈종이에서 각 부분을 정밀하게 측정할 수 있다. 다양한 시점에서 꽃을 스케치한다. 한번 해부하기 시작하면 되돌릴 수 없으니 비율을 미리 측정해 두자.

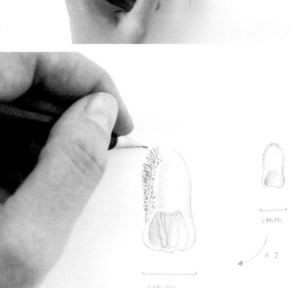

꽃을 해부해 각 부분을 스케치한다. 꽃의 구조나 다시 조합하는 과정을 알 수 있도록 하나씩 떼어 내고 절개된 꽃도 스케치해 둔다. 줄기나 잎에 난 털이나 쉽게 관찰하기 힘든 기관들은 방향을 돌리거나 조명을 움직여 스케치한다. 형태가 중요하기 때문에 되도록 정면이나 측면에서 모두 그려 두면 좋다.

각 부분을 최대한 실물과 같은 비율로 그린다. 디테일을 보기 어려울 정도로 작은 부분들은 참조할 수 있는 스케일바를 명시하고 확대한 크기로 그린다. 다양한 각도에서 각 부분과 디테일을 스케치하면 사물과 공간의 입체적인 관계를 이해할 수 있다.

전체적으로 살펴보고 나서 스케치를 한 번 더 수정한다. 비율과 원근법을 활용해 생략해야 할 대상을 살펴보고 필요에 따라 점을 찍어 색상 패턴을 표현한다. 완성된 펜화는 깔끔하고 선명하며 모든 중요한 디테일이 반드시 포함되어야 한다. 마지막으로 전문가들과 한 번 더 검토한다.

3/4 각도에서(피사체가 약간 틀어져 있을 때) 꽃과 기타 식물 부분을 현실감 있게 그리려면 선 원근법의 기본을 알아 두어야 한다. 소실점과(필요한 때나 흑연 소묘에 도움이 되는 스케치에만) 만나는 선을 그려서 입체감과 거리감을 확인하고 원근감을 표현한다. 보는 사람으로부터 멀어질수록 사물을 작게 표현해야 한다. 그러려면 식물 일부를 축소해서 그려야 한다.

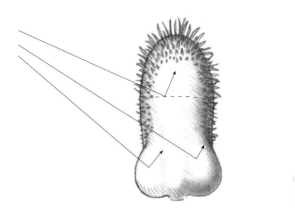

꽃의 기관을 각각 스케치하는 것만으로는 잉크 칠에 필요한 정보가 부족할 수 있다. 이 그림의 꽃밥 덮개처럼 형태, 질감, 부피, 투명도에 추가 정보가 필요하면 표시해 두자. 이후 어두운 곳에서 밝은 곳까지 부드러운 그림자로 연결해 입체감을 만들어 낸다. 이때 평평함, 오목함, 볼록함 등 표면 윤곽선을 표현하는 3가지 기본 형태를 고려해야 한다.

전문가이 승인을 받은 다음, 다른 오건 내에서 그림 작업을 이어 간다. 한 가지 방법은 트레이싱지에 다양한 식물 부분을 그리고, 그 위에 투명 필름을 붙이는 것이다. 이렇게 하면 빛이 라이트 박스 위 종이와 필름을 통과하여 쉽게 옮겨 그릴 수 있다.

가장 중요한 요소를 결정하고 나면 나머지를 모두 배치한다. 각 부분을 이리저리 옮겨 가며 명확하고 깔끔한 균형 있는 구도를 구성한다. 가능하면 동일 개체의 다양한 면을 동일한 비율로 나란히 배치한다. 식물 해부도의 목표는 보는 사람이 그 식물 종을 이해하도록 하는 것이다. 다시 말해 식물 일부와 나머지 부분이 어떻게 연결되어 있는지 이해할 수 있어야 한다.

구성을 마치면 매우 부드러운 제도용 잉크 중성지에 옮겨 그린다. 트레이싱지로 옮겨 그렸다가 다시 제도용 잉크 중성지에 옮겨 그려도 된다. 또한 제도용 잉크 중성지를 라이트 박스 위에 올려놓고 필요에 따라 다시 그릴 수 있다. 다시 옮겨 그린 그림은 항상 표본과 기존 그림을 비교하며 철저히 점검하고 수시로 참고해야 한다.

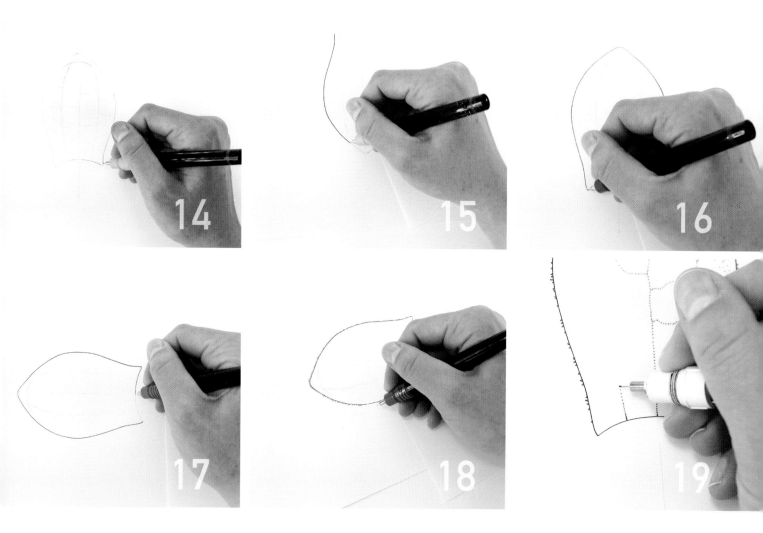

그림 작업의 마지막 단계는 잉크 칠이다. 어두운 면에는 굵은 선을, 밝은 면에는 가는 선을 그리고 명암을 추가하면 입체감을 표현할 수 있다. 점을 찍어 명암과 디테일을 묘사한다.

뒤쪽 꽃받침은 오른쪽부터 먼저 잉크로 그린다. 특정한 방향으로 선을 그려야 수월하다. 만약 오른손잡이라면 종이를 거꾸로 뒤집어서 위에서 아래로 선을 그리면 더 쉽다. 0.35mm 펜으로 오른쪽 선이 위쪽으로 향할 때까지 잉크 선을 그린다.

종이를 다시 오른쪽으로 돌린다. 0.35mm 펜으로 그린 선이 끝나는 지점에서부터 0.18mm 펜으로 선을 연결해 그린다. 어두운 면의 두꺼운 선과 꽃받침 밝은 면의 얇은 선에 변화를 주면 약간의 두께감을 표현할 수 있다.

0.13mm 펜으로 방금 칠한 윤곽선의 시작과 끝 지점에 선을 연결해 그린다. 잘린 부분을 그릴 때는 절단선을 따라 선을 그어 절단 부위를 표시한다. 이때 절단선은 뒤쪽 꽃받침 윤곽선의 나머지 부분과 비교하기 위해 0.13mm 펜으로 그린다.

꽃받침의 축 옆쪽이나 바깥쪽에 난 솜털은 꽃받침의 축 또는 내부를 똑바로 봐야 보인다. 이 작은 솜털처럼 미세한 부분은 0.13mm 펜으로 그린다. 명암을 줄 때 점을 너무 많이 찍거나 너무 작게 찍으면 축소 인쇄될 때 검은색 면으로 나타날 수 있으니 주의한다.

이제 0.25mm 펜으로 꽃받침의 잎맥을 그린다. 잎맥은 거의 보이지 않으니 직선 대신 점묘로 표현한다. 꽃받침 표면의 오목한 부분이 아니므로 점을 찍어야 눈에 덜 띈다. 점을 규칙적이고 균일하게 찍어서 선으로 그린 구조에서 잎맥이 또렷하게 드러나도록 한다.

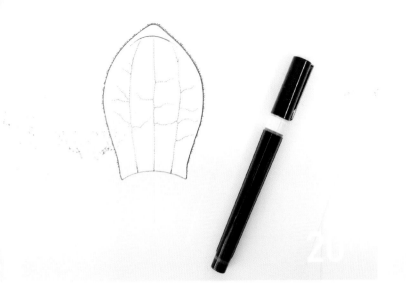

꽃받침 윗부분은 오목한 형태로 그림자가 생긴다.
먼저 오목한 부분의 측면에 0.25mm 펜으로 실선
을 그린다. 실선은 움푹한 모양을 이룬다. 이후 완만
한 경사는 점묘로 표현한다.

음영에는 촘촘하게, 밝은 부분에는 띄엄띄엄 점을
찍어 입체감을 표현한다. 그림자의 어두운 부분은
0.35mm 펜을 사용한다. 큰 점부터 찍기 시작하면
음영을 더 빨리 입힐 수 있어 시간이 절약된다.

0.35mm 펜으로 음영을 주던 밝은 부분에 0.25mm
펜으로 계속 점을 찍는다. 형태와 입체감이 완벽하
게 표현될 때까지 점을 찍어 음영을 준다. 어두운 곳
에서 밝은 곳으로 자연스럽게 연결될수록 입체감이
커진다. 2가시 펜을 사용하면 너욱 부느럽게 연결하
기 쉽다.

기러진 잎맥의 일부를 점으로 다시 그려 넣는다. 스
케일바도 함께 그린다. 이제 꽃받침이 완성되었다.
연필 선은 깨끗이 지운다. 나머지 부분도 같은 방식
으로 그린다. 그림이 완성되면 1,200DPI에서 TIFF
형식으로 흑백 스캔한다. 필요에 따라 그림을 수정
하고 크기를 조정한 다음, 디지털 드로잉 프로그램
을 사용하여 캡션을 추가한다. 이로써 최종 결과물
의 출판과 출력 준비를 마쳤다.

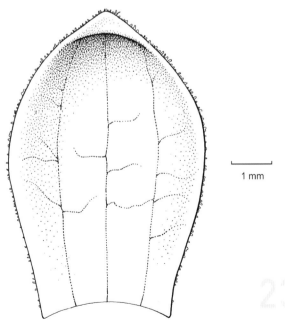

1 mm

식물 해부도를 위한 비율 조정

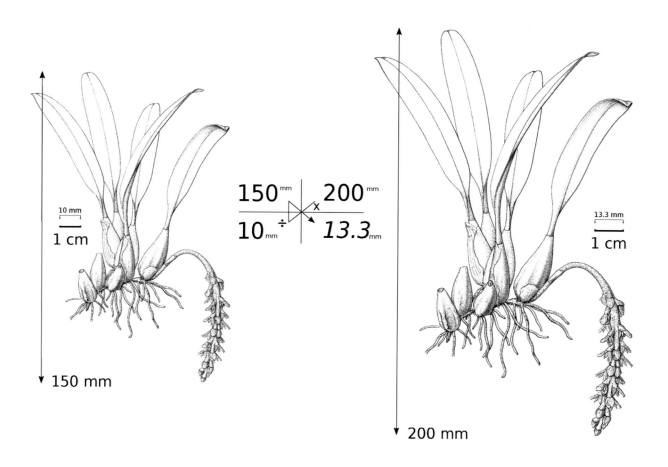

$$\frac{150^{mm}}{10_{mm}} \div \frac{200^{mm}}{13.3_{mm}}$$

식물 표본을 그릴 때는 먼저 실물 크기로 그려야 훨씬 쉽다. 표본 옆에 밀리미터 격자 모눈종이를 놓고 카메라 루시다로 관찰한 측정값을 기록한다. 그림을 원하는 크기로 확대하기 위한 비율 계산법은 위와 같다. 확대할 때 이 계산법을 참고하자.

왼쪽 예시는 식물의 실제 크기가 150mm이고, 옆에 1cm(10mm) 스케일바가 붙어 있다. 오른쪽 예시는 식물의 크기를 200mm로 키워 그렸다. 이 경우 1cm 스케일바는 10×200을 150으로 나눈 값인 13.3mm다. 따라서 그림 높이를 200mm로 키우면 1cm 스케일바는 사실상 13.3mm를 나타낸다. 이 공식은 다양한 비율에서 각 부분의 그림을 확대할 때도 적용할 수 있다.

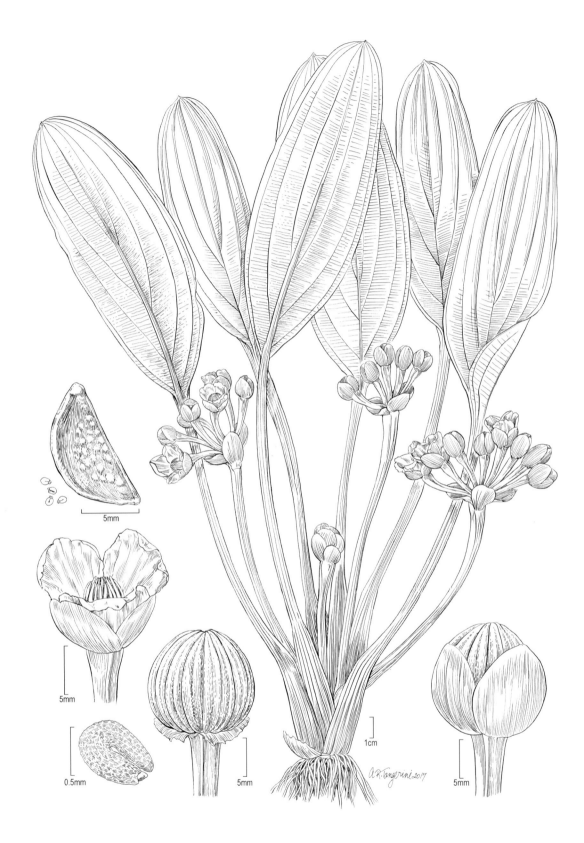

리노카리스종(*Limnocharis* sp.), 무광 폴리프로필렌 필름에 잉크, 42.5×35cm

© Alice Tangerini(스미소니언 국립자연사박물관)

고급 연습

박물관과 같은 장소에 보관 중인 식물 표본은 보태니컬 일러스트의 주요 자료이기도 하다. 여기서 식물 표본은 100% 헝겊 종이로 만든 상자에 테이프로 붙이거나 접착한 27.5×42.5cm 표준 크기의 건조된 식물을 말한다. 일반적인 식물 해부도는 식물 표본 시트에 있는 식물 전체나 가지 같은 식물의 습성을 포함하며, 2배에서 50배까지 확대된 꽃의 절단면으로 구성된다. 표시된 스케일바를 통해 각 부분의 실제 크기를 가늠해 볼 수 있다.

펜, 붓, 잉크로 그리는
식물 해부도

– 앨리스 탄제리니

식물 해부도는 새로운 종에 대한 모노그래프나 식물상의 연구 자료로 사용된다. 새로운 종이란 과거에 과학계에 알려지지 않았던 식물 종을 의미한다. 모노그래프는 일반적으로 전 세계적인 단일 식물군에 관한 연구이며, 식물상은 특정 지역이나 환경 조건에 서식하는 식물군을 의미한다.

새로운 종의 발표에는 라틴어와 영어로 된 설명이 붙은 일러스트가 포함된다. 식물 해부도를 그리려면 설명을 충분히 이해하거나 식물학자와 긴밀히 소통할 수 있어야 한다. 식물 해부도는 대부분 고전적인 표현 재료이자 복제 비용이 가장 적게 드는 흑백의 펜과 잉크로 그린다. 명암이 필요하면 흑연이나 잉크 워시로 연속 색조를 표현하기도 한다. 최근에는 추가 비용이 들지 않으며 살아 있는 식물을 찍은 디지털 컬러 사진이 충분히 다채롭다는 이유로 디지털 사진과 온라인 저널의 사용이 증가하고 있다.

재료: 0.5mm 또는 0.3mm 샤프 연필(HB 또는 H), 끝이 매우 뾰족한 스테인리스 해부용 핀셋 2개, 메스날이 달린 메스칼(3번, 11번), 끝이 둥글거나 뾰족한 미세 해부용 가위(8.75cm), 스테인리스 미터 눈금자.

성장하기 전에 신문에 압착되어 건조된 미확인의 리노카리스종(택사과) 식물 표본.

80×102.5cm 크기의 제도판 위에 마른 식물 표본이 놓여 있다. 1.5미터 높이의 제도대에는 일반적으로 평평한 공간에 여러 도구를 충분히 놓을 수 있다. 그리고 형광등과 백열등을 장착한 조절식 스윙 암 램프로 일관된 빛을 직접 비춘다. 형광 돋보기 램프는 표본을 6배 크기로 관찰하기에 유용하다.

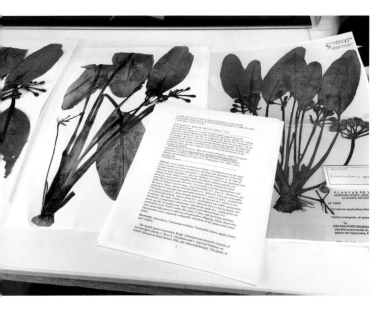

위 사진은 리노카리스종 표본을 복사한 것으로, 새로운 종에 대한 설명이 담긴 또 다른 표본이 포함되어 있다. 식물을 그릴 때는 식물 종을 기본적으로 이해하고 있어야 하며, 그림 그리는 동안 발견되는 차이점을 관찰하고 표현할 수 있어야 한다. 또한 식물학자의 관심을 끌 만한 차이점을 반드시 제시해야 한다.

위 사진의 파편 조각들은 꽃봉오리, 꽃, 열매, 씨앗 등에서 나온 것이다. 양면 사용이 가능한 흑백 금속 플레이트의 검은색 면에 올려 두고 카메라 루시다로 관찰하면 가장 잘 보인다.

스윙 암 스탠드에 카메라 루시다(드로잉 튜브)가 장착된 입체 현미경으로 마른 식물 표본 시트 전체를 충분히 볼 수 있다. 또한 이중 광섬유 시스템(바깥에서 조절 가능한 스네이크 거치대가 장착된 것)을 통해 해부된 작은 식물 부분에 차가운 톤의 직접 조명을 비출 수 있다.

필요에 따라 마른 식물 표본을 습윤 용액으로 부드럽게 만들기도 한다. 이 용액은 에어로졸 습윤 침투제(디옥틸소듐설포썩시네이트), 물, 메틸알코올로 이루어져 있다. 에어로졸 대신 식기 세척기용 액체 세제를 사용하는 방법도 있다. 스포이트로 습윤 용액을 표본에 몇 방울 떨어뜨리고 덮개가 있는 페트리 용기에 물을 담아 표본을 띄워 놓는 방식이다.

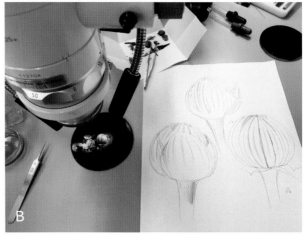

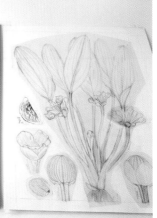

가열 장치(온도 설정이 가능한 열판)로 내열 페트리 용기에서 온열로 해부할 수 있다. 페트리 용기를 뜨거운 플레이트에 올려놓고 열을 가하면 대부분의 마른 해부 조각이 유연하게 누그러진다. (A)

리노카리스종의 겹열매(여러 개의 꽃이 꽃차례를 이룬 채 성숙하여 하나의 열매처럼 된 것-역주)의 초기 스케치는 카메라 루시다와 현미경을 통해 12배 크기로 그려졌지만 그림에는 6배 크기로 표기되어 있다. 50%로 복사할 것이므로 모든 스케치에 최종 크기가 적힌 것이다. 그림에는 꽃받침이 있는 열매(왼쪽), 씨앗이 튀어나온 열매(가운데), 꽃받침 없는 열매(오른쪽)가 담겨 있다. (B)

표본의 실제 크기를 참고해서 표본의 복사본을 작업한다. 표본 위에 0.3mm 무광 반투명 필름을 올리고 0.5mm 샤프 연필을 사용하여 상세하게 따라 그린다. (C)

왼쪽에는 35×42.5cm의 무광 반투명 필름 패드가 있고, 오른쪽에는 무광 반투명 필름 위에 옮겨진 해부 조각들을 예비로 배치해 두었다. 학술지의 페이지 형식은 대부분 12.5×20cm이므로 25×40cm의 크기로 그려야 50%로 축소 인쇄할 수 있다. (D)

현미경으로 관찰한 작은 열매(왼쪽 위), 활짝 핀 꽃, 씨앗, 겹열매를 연필로 그린 것이다. 잘린 조각들을 브리스톨 판지에 투명 테이프로 붙일 수도 있지만, 표본에 접착제를 뿌리면 표면이 매우 평평해지고 테이프 자국이 생기지 않는다. (E)

디지털 인쇄를 통해 살아 있는 식물 재료의 압축된 표본을 재구성할 때 추가 정보를 얻을 수 있다. 이제 완성된 연필 드로잉 위에 양면이 무광택인 반투명 트레팔지를 올려놓고 잉크로 그릴 수 있다. (F)

0.25드램의 투명 바이알(주사용 유리 용기-역주)을 미끄러지지 않도록 시계 접시에 테이프와 접착 클레이로 비스듬하게 장착한다. 병뚜껑과 접착제를 사용해 원하는 각도로 바이알을 고정할 수도 있다. 트레팔지에 맞는 매우 불투명한 퍼머넌트 잉크를 바이알에 약 2/3에서 3/4까지 채운다. (G)

잉크 칠 도구: 손가락 없는 흰색 장갑, 거품 없는 암모니아가 담긴 병, 셀룰로오스 스펀지, 흰색 잉크용 지우개, 금속 지우개 판, 콜린스키 붓(000호), 제도펜(0.25mm, 0.18mm), 펜촉(104호) 및 홀더, 마루 펜촉(102호) 및 홀더.

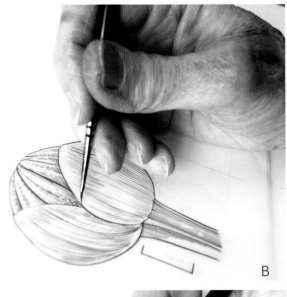

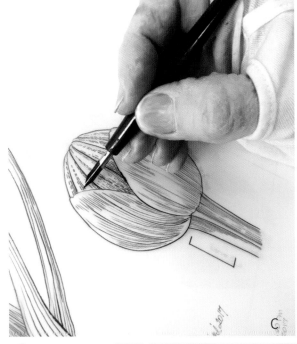

1.25~2.5cm의 여백을 남기고 그림 위에 트레팔지를 테이프로 붙인다. 트레팔지와 닿는 곳에 손의 유분과 지문이 남지 않도록 장갑을 착용한다. 펜촉으로 주요 잎맥 결의 윤곽선을 옮겨 그린다. 원하지 않는 곳에 잉크 방울이 떨어지지 않도록 스펀지로 펜촉에 남아 있는 여분의 잉크를 미리 닦아 낸다. (A)

일부는 000호 콜린스키 붓으로 잉크를 칠한다. 붓에 힘을 얼마큼 주느냐에 따라 두껍거나 아주 미세한 선까지 다양한 두께로 선을 그릴 수 있다. 붓은 풀밭의 가늘지만 억센 선이나 외떡잎식물의 나란히맥 등을 표현할 때 적합하다. (B)

끝이 둥그런 마루펜은 펜촉 104번 펜촉보다 잉크가 좀 더 오래 머문다. 마루펜은 펜촉 끝이 매우 뾰족하지만 단단해서 같은 너비로 평행선을 그리기에 좋다. 선으로 음영을 표현하거나 선 너비를 조절해야 하는 윤곽선을 그릴 때 적합하다. (C)

104번 펜촉으로는 좁은 자리에서 가장 얇은 선을 그릴 수 있다. 마루펜보다 담을 수 있는 잉크 양이 적어 작은 면적의 디테일에 많이 쓰인다. (D)

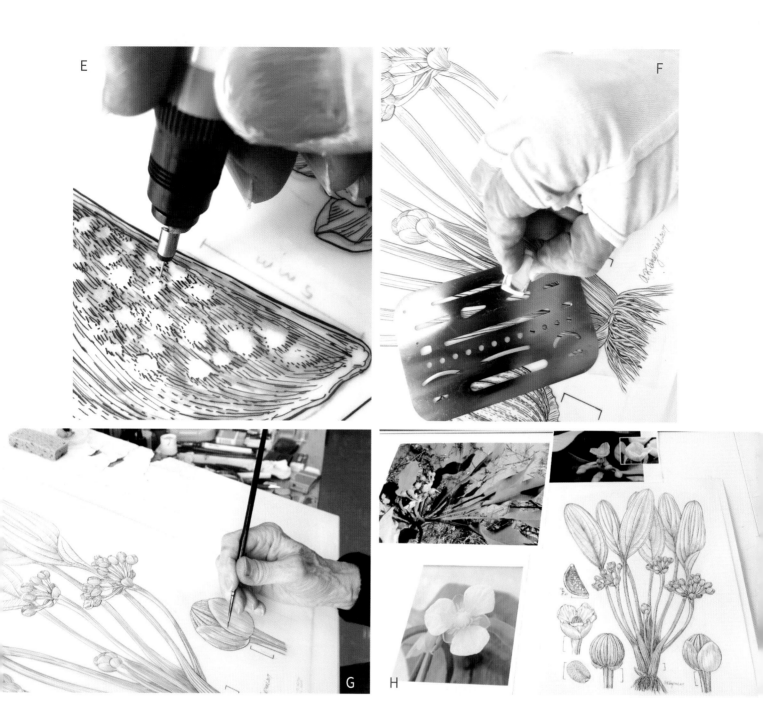

선이 고르지 않게 그려진다면 선 너비가 일정하게 그려지는 제도펜을 사용한다. 이 펜은 고르고 둥근 점을 찍어 점묘로 표현할 때도 특히 유용하다. 유연한 펜촉으로 고르지 않은 점을 그리면 음영이 아니라 표면의 질감으로 오인될 수 있다. 점의 크기는 펜촉의 크기로 결정된다. (E)

흰색 플라스틱 지우개에 물을 약간 묻혀서 지우개 판의 뚫린 부분으로 잉크 선을 쉽게 지울 수 있다. 지우개는 다시 사용하기 전에 닦아 두면 좋다. (F)

000호 콜린스키 붓을 가볍게 쥐고 매우 섬세한 선으로 마무리한다. 옆에 확대율을 나타내는 스케일바가 표기되어 있다. (G)

35×42.5cm 크기의 반투명 트레팔지에 정체불명 리노카리스종의 잉크 펜화가 완성되었다(오른쪽). 마른 식물 표본의 상세한 사진이 참고용으로 함께 놓여 있다. (H)

보태니컬 일러스트를 위한 점묘 표현 방법

윌리엄 모예의 미국수련(Nymphaea odorata) 일러스트(133쪽)는 펜과 잉크 그리고 약간의 구아슈를 사용해 점과 선으로 능숙하게 그린 훌륭한 작품이다. 또한 이 작품은 보태니컬 일러스트 분야에서 드물게 수련 서식지를 함께 표현했다.

점묘법은 점 패턴으로 톤을 연속하여 표현하는 화법이다. 점의 크기나 간격 또는 그 둘의 조합으로 다양한 명암을 만들어낸다. 점은 매우 둥글고 일정해야 하며, 작은 선이나 체크무늬는 표면의 질감으로 보일 수 있다. 이 그림은 제도펜으로 그려졌다. 제도펜은 표시된 숫자에 따라 선 두께가 달라진다. 가장 가는 0.13mm에서 상대적으로 두꺼운 1.2mm 등 밀리미터로 두께가 표시된다. 따라서 선과 점을 일정하게 그릴 수 있다.

점묘와 윤곽선의 두께는 서로 적절한 비율을 유지해야 한다. 일러스트 속 d처럼 일반적으로 윤곽선은 안쪽에 찍은 점보다 더 두꺼워야 한다. 여기서는 더 작은 점들을 큰 수술 위에 일직선으로 찍어 정교하게 표현했다. 점점 가늘어지는 선을 표현하려면 중간 두께에서 훨씬 더 얇은 두께의 제도펜으로 교체해야 한다. b에서는 바깥 꽃잎의 윤곽선이 가늘어져 있는데, 이처럼 윤곽선을 점묘로 표현하면 선이 흐릿하게 보일 수 있다. 서식지에 있는 꽃은 일부 꽃잎 윤곽을 점으로 그려서 꽃잎에서 햇빛이 비치는 매우 밝은 부분을 표현하고 윤곽선으로 꽃잎 형태를 충분히 묘사했다. 수련을 확대한 부분에 더 작은 점들을 넣어서 서식지의 꽃을 표현한 부분보다 꽃의 확대된 디테일을 더 미묘하게 담아냈다.

그림 전체를 점묘로 표현하는 것이 항상 좋을 리 없다. 윌리엄은 물속의 풀과 같은 잎들은 두께별로 제도펜을 여러 개 사용하여 그렸다. 때로 아주 작은 형태는 점묘로 표현하지 않아도 더 선명해 보일 수 있다. f의 점과 평행선이 겹쳐진 열매의 작은 꽃자루는 점묘로만 그린 열매를 선으로 연결한 것이다. 이렇게 표현 방식을 조합하면 질감이 2가지로 분리되고 형태가 또렷해진다. 색감 표현에도 주의를 기울였다. 예를 들어 흰 꽃보다 녹색의 잎과 꽃받침에 점이 더욱 촘촘하게 찍혀 있다. 물속에 있는 매우 어두운 나뭇잎들은 짙은 검은색 잉크로 점을 찍어 표현했다.

이 작품은 대체로 펜과 검은 잉크를 사용했으나 개체를 분리하거나 물의 반사되는 효과를 표현할 때는 흰색 구아슈를 사용했다. 예를 들어 c의 둘레와 어두운 바탕 서식지가 겹치는 꽃잎 경계선을 흰 구아슈로 그렸다. 이처럼 점묘로 표현한 부분이 눈에 띄도록 형태 주변에 붓으로 흰 구아슈 선을 그려 넣기도 했다. b처럼 꽃잎들이 겹치는 아랫부분에 인접한 선도 하얗게 칠해 약간 분리했다. 물의 가장자리와 물 위에 떠 있는 커다란 수련 잎에 반사되는 반짝이는 빛을 표현할 때도 흰색 구아슈를 썼다.

흰색의 향기로운 수련(White Fragrant Water Lily, Nymphaea odorata), 펜과 잉크, 35×22.5cm
© William S. Moye
작업 시간: 200

아서 크론키스트(Arthur Cronquist)의 꽃식물 통합 분류 체계(An Integrated System of Classification of Flowering Plants) 허가를 받아 재구성함.
© 1981 The New York Botanical Garden, Bronx, New York.

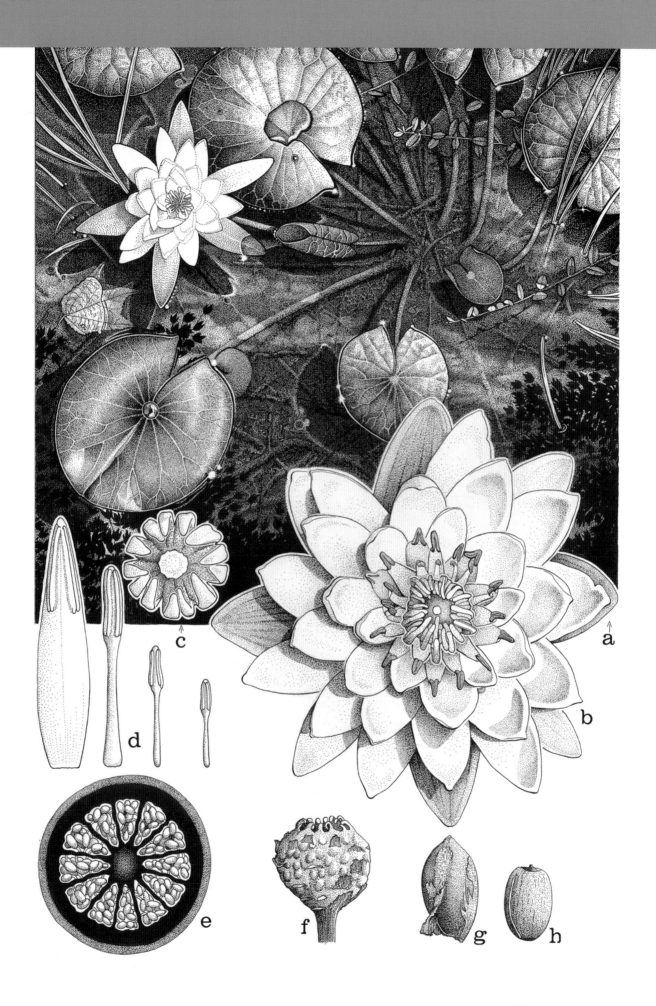

a

b

c

d

e

f

g

h

금영화(California poppies, *Eschscholzia californica*), 종이에 수채, 55×55cm
© Eunike Nugroho

보태니컬 일러스트
채색하는 법

색의 기초

— 매릴린 가버

색을 사용하려면 색상의 기초 원리를 숙지해야 한다. 색에 대한 경험과 이해력을 쌓으면 아래와 같은 색의 특성을 인지하고 평면 위에 입체감을 표현할 수 있다. 따라서 시간을 충분히 들여 다양한 안료를 탐구하고 연구하면 도움이 된다. 색상 팔레트가 작품에서 제 역할을 해내려면 충분한 연습과 경험이 뒷받침되어야 한다. 이를 통해 그림을 그리는 과정에서 더 큰 자신감과 확신을 얻을 수 있다.

원색(1차색): 빨강, 파랑, 노랑처럼 색의 기본이 되는 색을 의미하며, 다른 색을 혼합해서 만들어 낼 수 없다.

2차색: 주황, 초록, 보라처럼 2가지 원색이 섞여 이루어진 색을 의미한다.

3차색: 레드 오렌지, 옐로 오렌지, 옐로 그린, 블루 그린, 블루 바이올렛, 레드 바이올렛처럼 원색과 2차색의 혼합으로 이루어진 색을 의미한다.

보색: 색상환에서 서로 반대쪽에 있는 색상을 의미한다. 초록에 약간의 빨강을 섞어 녹색 잎에 그림자를 표현하듯, 보색은 색을 어둡고 칙칙하게 한다.

색조: 명색조나 암색조가 없는 순수한 색이며 '색상'과 거의 같은 의미로 쓰인다. 색조는 원색, 2차색, 3차색에 모두 적용된다.

명색조: 색조의 밝은 버전을 의미한다. 구아슈, 아크릴, 유화와 같은 불투명한 물감에 하얀색을 섞어 색을 밝게 한 것이다. 수채에서는 물감을 물로 희석하면 명색조가 드러난다. 예를 들어 빨간색은 색조이고 분홍색은 명색조다.

암색조: 색조의 어두운 버전이다. 수채에서 보색이나 중성 색조를 더해 색을 어둡게 한다. 예를 들어 빨간색은 색조이고 암적색은 암색조다.

스콧 스테이플턴이 재구성한 모즈 해리스 (Moses Harris)의 색상환(1766년). 오른쪽 색상환은 중앙에 있는 빨강, 노랑, 파랑의 원색으로 시작된다. 색상은 서로 인접한 색상과 비슷한 색으로 변하면서, 중앙으로 갈수록 더 짙어지고 바깥쪽으로 갈수록 더 옅어진다.

톤: 색의 밝고 어두운 정도를 의미한다. 톤은 칙칙한 색상을 섞어 전체적인 채도를 흐리게 하는 것으로 명색조와 암색조와는 다르다. 예를 들어 분홍색과 빨간색은 모두 다양한 톤을 가질 수 있다.

채도: 색의 전체적인 강도나 선명한 정도를 의미한다. 색상이 보색이나 흰색과 섞이지 않은, 순수한 색조일 때 채도가 가장 높다. 강렬한 색일수록 채도가 높으며, 중립에 가깝거나 칙칙한 색일수록 채도가 낮다. 예를 들어 강렬한 카드뮴 레드는 채도가 높다. 반면 카드뮴 레드에 보색인 녹색을 섞으면 채도가 낮아진다.

고유색: 빛, 하이라이트, 톤, 반사광, 음영, 주변 색상에 영향을 받지 않는 색상을 의미한다. 예를 들어 사과의 빨간색은 변하지 않는 사과의 고유색이다.

부들(Cattails), 검은색 아크릴로 배경 채색한 종이에 색연필, 50×40cm
© Heidi Snyder

색연필은 보태니컬 아트 작가 사이에서 점점 더 큰 인기를 끌고 있는 재료다. 20세기 초 유럽에서 개발된 색연필은 원래 상업적 목적으로 사용되었다. 이후 오랜 세월에 걸쳐 수성과 유성 색연필은 물론, 점점 더 지속성이 강한 다양한 안료가 개발되면서 품질이 크게 향상되었다. 색연필의 주요 재료는 왁스, 오일, 아라비아고무 등이며, 뽀족하게 깎을 때 덜 소모되는 단단한 재료에 싸여 있다. 사용 편의성, 신속성, 휴대성, 제어성 덕분에 많은 예술가가 색연필을 매력적으로 여긴다.

COLORED PENCIL

색연필 화법과 연습

색연필 채색 화법

색연필 기초

– 리비 카이어

색연필은 안료가 나무로 싸여 있으며 다양한 재료와 함께 사용하기에 손색없다. 오래 보관하기 쉬우며, 색상이 다양하고, 연필심이 상하지 않게 잘 깎아서 쓸 수 있는 나무로 된 색연필을 골라서 사용하면된다. 다음은 건식 화법, 수채 색연필을 통한 습식 화법, 왁스나 유성색연필 화법에 대한 기초 설명이다.

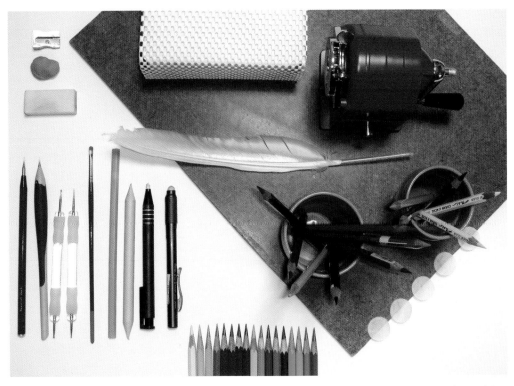

재료: 흰색 플라스틱 지우개, 떡 지우개, 연필깎이, 매끄러운 입자의 화판, 화판을 세워 두기 위해 미끄럼 방지 선반보로 감싼 폼블록(5cm 또는 10cm), 흰 깃털, 색연필 분류 용기, 제도용 원형 테이프, 색연필, 흰색 플라스틱 샤프식 지우개, 찰필, 왁스 교반막대, 단모 지우개 붓, 4가지 크기의 볼을 지닌 도트펜 또는 철펜, 두꺼운 브리스톨 판지 또는 300gsm(gsm은 제곱미터당 그램 수로 종이 두께를 나타내는 단위다-역주) 세목 수채 용지, 탈착식 테이프, 이소프로필알코올(ISPA) 잉크 펜.

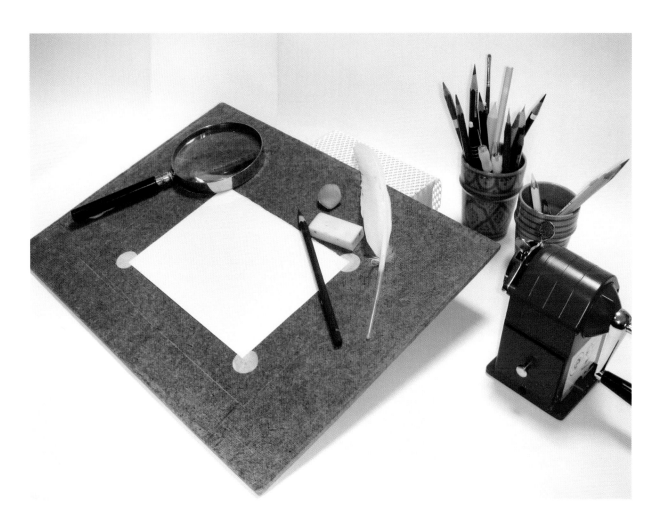

그림 그리기에 앞서 머리, 목, 팔꿈치, 팔이 편안한 자세를 취한다. 그리고 연필 부스러기와 기타 잔여물이 종이에 묻지 않도록 블록 위 화판을 기울여 비스듬히 세운다. 종이를 평평하게 놓고 각 모서리에 테이프를 붙여 고정한다. 색연필은 손이 쉽게 닿는 곳에 놓는다.

색연필을 사용할 때 고려해야 할 3가지 'P'는 연필심 끝(point), 자세(position), 필압의 강약(pressure)이다. 또한 연필심을 매우 뾰족하게 유지해야 한다. 심 끝이 뾰족할수록 안료가 많이 묻어나 다양하게 표현할 수 있다.

고유색으로 넓은 부분을 칠하려면 연필을 기울인 채로 쥐어서 심 전체가 종이에 닿도록 한다. 색연필을 심과 가깝게 안쪽으로 쥐면 섬세한 선을 그릴 수 있고, 색연필을 뒤로 쥐면 넓은 부분을 칠하기에 좋다. 다소 넓고 부드러운 선을 그릴 때는 색연필을 너무 옆으로 누이지 않도록 주의한다.

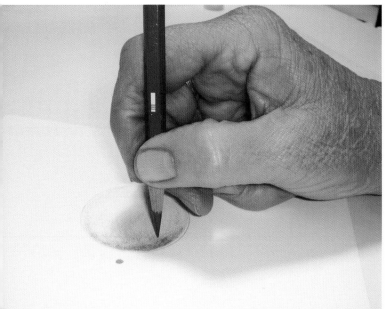

색연필을 똑바로 세워 잡으면 힘을 세게 주지 않아도 안료가 종이의 결에 속속들이 스며들어 종이에 색을 진하게 입힐 수 있다. 톤을 균일하게 표현하려면 연필심 끝이 뾰족해야 한다.

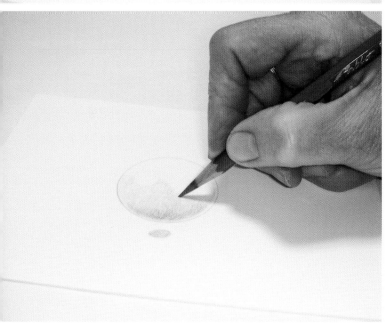

다양한 스트로크로 선, 면, 그러데이션 톤을 표현하려면 글씨를 쓰듯 색연필을 편안하게 쥐어야 한다. 색연필은 쓰다 보면 심 끝이 납작한 타원형으로 마모되며 안료가 종이에 자리 잡는다. 색연필을 돌려 가며 사용하면 심 끝이 적절한 타원형으로 유지되어 색칠하거나 겹쳐서 표현하기에 적합해진다.

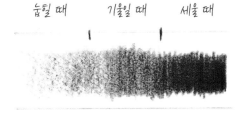

위의 예시는 종이에 심 끝을 각도별로 다르게 했을 때 톤의 단계 변화다.

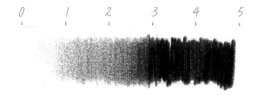

필압이 표현 방법 중 하나이기는 하지만, 힘을 너무 세게 주면 손에 부담이 가거나 종이 결이 손상되어 색을 더 겹쳐서 표현하기 어려워진다. 위의 예시는 0(손에 거의 힘을 주지 않았을 때)에서 5(손에 힘을 줘 힘껏 종이에 칠했을 때)까지의 필압이다. 일반적으로 편안하게 글씨를 쓸 때 손에 1.5~2의 필압이 가해진다. 색연필로 채색을 시작할 때는 종이 표면이 상하지 않도록 약 0.5~3의 필압을 준다.

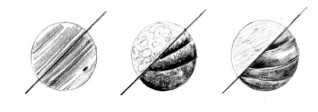

위의 예시는 3가지 기본 스트로크다. 이러한 스트로크로 공백이나 명도를 조절할 수 있다. 선들을 겹쳐 칠하면 색조가 더 깊어진다.

왼쪽: 한 방향의 선으로 가장자리, 잎맥, 질감을 표현할 수 있다. 짧은 직선의 스트로크를 연결하여 자연스러운 형태를 묘사한다. 선을 촘촘하게 그으면 작은 부분에서 매끄러운 톤을 표현할 수 있다. 선을 길게 그릴수록 정확하고 일정하게 선을 반복해야 해서 그리기가 훨씬 어렵다.

가운데: 바림질(색깔을 칠할 때 짙은 상태에서 다른 쪽으로 갈수록 열어지도록 표현하는 방법-역주)이나 불규칙한 원형의 스트로크를 그리면 무작위로 겹쳐진 선들로 풍부한 질감을 표현할 수 있다. 여러 번 채색하여 스트로크 사이에 불규칙한 틈을 표현하면 반짝거린다.

오른쪽: 6.4mm 이하의 작고 납작한 타원형 스트로크를 겹쳐 그리면 표면이 매끄러워 보인다.

왼쪽에서부터 각각 직선 스트로크, 바림질, 납작한 타원형 스트로크로 그린 잎이다.

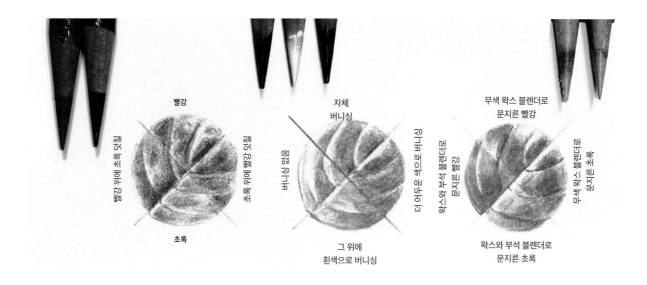

빨강

빨강 위에 초록 덧칠

초록 위에 빨강 덧칠

초록

자체
버니싱

버니싱 없음

더 어두운 색으로 버니싱

그 위에
흰색으로 버니싱

무색 왁스 블렌더로
문지른 빨강

왁스와 부석 블렌더로
문지른 빨강

무색 왁스 블렌더로
문지른 초록

왁스와 부석 블렌더로
문지른 초록

다양한 색상 표현을 위한 혼합과 버니싱(광택 내기)

색연필은 왁스나 오일 성분으로 만들어진 반투명·반액체 안료로, 은은하면서도 생동감이 넘치는 표현이 가능하다. 또한 색깔을 겹쳐서 혼합하면 최상의 결과를 얻을 수 있다. 다음 방법을 참고하여 효과적으로 색을 혼합해 보자.

시각적 혼합(왼쪽): 은은하게 덧칠하면 인접한 안료 입자들이 뭉쳐 보인다. 인상주의 작품을 볼 때처럼, 인간의 눈은 스스로 혼합과 배합을 한다.

팁:

- 가장 위에 칠한 색은 밑에 깔린 색보다 가장 큰 영향을 미친다.
- 위층에 더 밝은 색을 칠하거나 아래층의 색을 밝게 한다.
- 위층에 더 어두운 색을 칠하거나 아래층의 색을 어둡게 한다.
- 진한 색으로 형태를 잡고 그 위에 고유색을 칠하면 고유색이 더 도드라진다.
- 나중에 색을 덧칠할 수 있도록 종이 결이 상하지 않게 부드럽게 색을 입힌다.
- 색연필을 직각으로 세워 심 끝으로 칠하면 힘들이지 않고 채색할 수 있다.

물리적 배합(가운데 및 오른쪽): 다양한 재료와 안료를 물리적으로 조합하면 더욱 미묘하게 혼합할 수 있다. 원하는 효과를 얻으려면 종이에 힘을 최소한으로 줘서 표면을 고르게 유지해야 한다.

방법은 다음과 같다.

버니싱(가운데): 위층의 고유색을 1 정도의 필압으로 칠하고, 아래 색들을 매끄럽게 문지른다. 먼저 칠한 색상과 비슷한 스트로크로 표면을 윤이 나게 가득 칠한다. 위에서 시계 방향으로 자체 버니싱(고유색으로), 더 어두운 색으로 버니싱, 그 위에 흰색으로 버니싱, 전혀 버니싱하지 않은 부분이다.

무색의 혼합 버니싱(오른쪽): 약 1의 필압을 가해서 작은 타원을 반복하며 바탕색 위에 무색 왁스 블렌더를 문지른다. 필압과 반액체 형태의 왁스로 안료가 섞이며 바탕색이 조금 유화된다. 위쪽에서 시계 방향으로 무색 왁스 블렌더로 문지른 빨강, 무색 왁스 블렌더로 문지른 초록, 왁스와 부석 블렌더로 문지른 초록, 왁스와 부석 블렌더로 문질러 광을 낸 빨강이다.

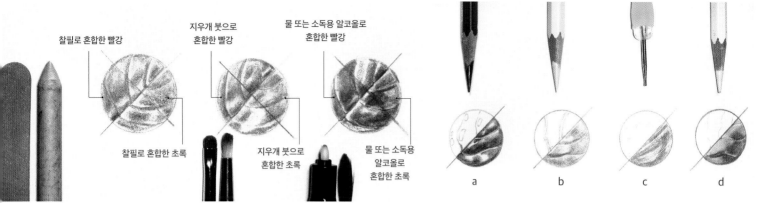

찰필로 혼합한 빨강

지우개 붓으로
혼합한 빨강

물 또는 소독용 알코올로
혼합한 빨강

찰필로 혼합한 초록

지우개 붓으로
혼합한 초록

물 또는 소독용
알코올로
혼합한 초록

a b c d

예시 왼쪽은 찰필로 색을 혼합한 것이다. 찰필의 심 끝이나 측면을 이용해 1 정도의 필압으로 문질러 부드러운 무광으로 마무리했다. 작업 후에는 손톱 줄로 찰필을 깨끗하게 정돈한다.

가운데는 지우개 붓으로 색을 부드럽게 혼합한 것이다. 짧고 뻣뻣하며 끝이 둥근 붓을 사용해 작은 타원형 스트로크로 그리며 색을 부드럽게 문지른다. 붓으로 문지르면 안료가 왁스 성분과 서서히 유화되어 약간의 광택이 난다.

용제로 혼합한 색(오른쪽): 사용하기 가장 안전한 용제는 물이며, 수용성 왁스로 만든 수채 색연필과 함께 사용한다. 수채 색연필은 건식 혼합 기법에도 유용하다. 비수용성 왁스로 만든 색연필은 소독용 알코올(이소프로필 80%)와 혼합해 사용할 수 있다. 종이에 색을 혼합할 때는 작은 수채용 붓을 물이나 알코올에 담가 사용하거나 알코올 펠트펜(휘발성 잉크를 넣은 용기에 펠트를 심으로 꽂은 것-역주)을 사용한다. 붓이나 펜을 가볍게 누르고 종이 표면의 왁스를 녹인 후에 블렌딩한다.

흰색은 형태, 모양, 디테일 묘사에 매우 중요한 색이다. 다음은 위의 예시 왼쪽에서부터 흰색을 사용하는 4가지 방법이다.

a. 공백으로 두기: 가장 밝은 하이라이트에는 어떤 색도 칠하지 않는다. 전체 하이라이트를 남겨 놓고 고유색으로 하이라이트에 윤곽선을 그려 넣는다. 이후 하이라이트의 가장자리까지 색을 입혀 윤곽선을 가린다.

b. 레지스트 화법: 옅은 흰색의 잎맥이나 디테일은 흰색, 크림색 또는 무색 블렌더로 그려 둔다. 그 위에 채색하면 이전에 그려 놓은 잎맥이나 디테일에는 색이 덧입혀지지 않아 하얗게 남는다. 이때 1~1.5의 필압을 주어 그린다.

c. 음각 화법: 순백색 선이라면 도트펜이나 철펜으로 종이 표면에 선이나 점을 찍는다. 그 부분에는 색이 배어들지 않아 하얀 선으로 남는다. 반대로 색조가 있는 선을 남기려면 먼저 원하는 색을 그 부분에 칠하고 도트펜으로 선을 그린 다음 채색하면 된다.

d. 흰색 덧칠하기: 고유색을 채색하고 그 위에 하이라이트를 흰색으로 칠하면 왁스로 칠한 듯한 광택 있고 부드러운 고유색의 하이라이트를 연출할 수 있다. 이는 하이라이트를 부드럽게 표현하는 방법이기도 하다.

이같이 흰색을 다루는 화법은 작은 표본을 그릴 때 유용하다. 깔끔하게 완성하려면 먼저 트레이싱지에 밑그림을 그리고, 라이트 박스 위에서 30% 회색 색연필로 원하는 종이나 다른 표면에 옮겨 그리면 된다.

실전 연습

진 라이너는 3가지 형태의 꽃을 색연필로 표현한다. 이 중 2가지는 팬 파스텔 등에 면봉을 비롯한 여러 도구를 사용하여 파스텔 가루를 냈다. 어떤 꽃이냐에 따라 이렇듯 다른 접근 방식이 필요할 수도 있다.

첫 번째 꽃은 작고 화려한 포엽과 무성한 작은 꽃송이들로 이루어진 맨드라미(*Celosia cristata*)다. 두 번째 꽃은 벨벳 같은 질감의 페튜니아(*Petunia × hybrida*)이며, 마지막 꽃은 통꽃과 혀꽃으로 이루어진 국화다.

색연필을 이용한
3가지 꽃 표현

– 진 라이너

맨드라미

맨드라미(Cockscomb, *Celosia cristata*)
브리스톨 판지에 색연필과 팬 파스텔
7.5×7.5cm
© Jeanne Reiner
작업 시간: 24

재료: 돋보기, 지우개 판, 먼지떨이 솔, 무취의 미네랄 스피릿(원유를 분류하여 얻은 증발성이 적은 용제-역주), 전동 연필깎이, 무색 블렌더 연필, 얇은 샤프식 지우개, 색연필, 파스텔용 납작붓, 면봉, 물테이프(드래프트 테이프), 흑연 연필, 공예용 칼, 컴퍼스, 팬 파스텔.

맨드라미꽃은 풍부한 질감, 구불구불한 화관, 전체적으로 털로 뒤덮인 모습이 특징이다. 두툼한 줄기 끝에 작은 포엽들이 달린 작은 꽃들이 피어 있다. 구불구불한 꽃송이와 털로 덮인 표면을 묘사하는 데 집중해야 한다.

먼저 잔물결 모양의 화관 가장자리를 가볍게 칠한다. 닭 볏처럼 생긴 크게 접힌 부분 아래에 명암과 형태를 구성하는 꽃들을 약간 더 짙은 마젠타로 각각 채색한다.

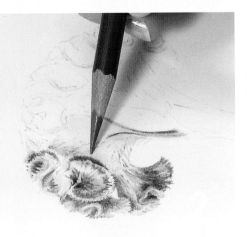 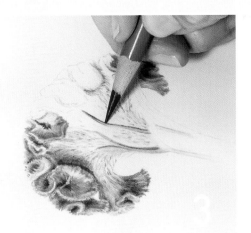 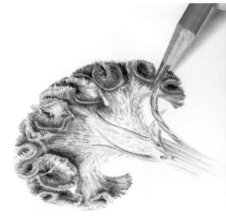

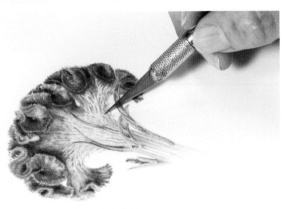 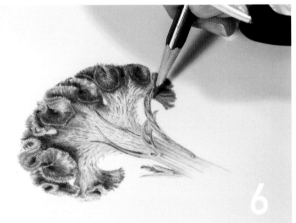

닭볏처럼 생긴 맨드라미꽃의 가장자리는 매우 밝은 마젠타다. 그림자의 색조를 선명하게 유지하려면, 회색처럼 탁한 색으로 그림자를 그려 넣는 그리자유 화법 대신 밑색으로 다크 퍼플을 칠한다.

꽃이 붙어 있는 꽃턱과 잎처럼 생긴 작은 포엽들은 모두 페일 세이지와 이이보리로 칠한디. **프렌치 그레이**를 절반만 섞어 그리자유 화법으로 그림자를 칠하고, 뾰족뾰족한 꽃을 밝게 남겨 둔 채 세이지와 아이보리를 여러 겹 덧칠한다. 더 진한 색의 짧은 스트로크로 질감을 표현한다.

그림자 색을 포함한 모든 돌출 부분에 브라이트 핑크와 마젠타로 짧은 스트로크를 넣어서 화관과 통일감을 준다. 물결치는 주름의 가장자리에 하이라이트를 가볍게 표현한다.

디테일을 더 밝게 추가할 부분에 공예용 칼끝으로 매끈매끈한 색연필 층을 가볍게 긁어낸다. 종이가 손상되지 않도록 칼을 옆으로 눕혀 아주 부드럽게 벗겨 낸다.

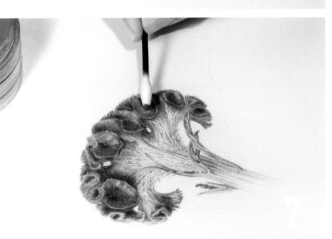

확대경과 매우 뾰족한 색연필을 사용해 디테일을 더 많이 그려 넣고 색을 풍부하게 표현한다.

마지막으로 팬 파스텔을 묻힌 면봉으로 맨드라미꽃 가장자리를 부드럽게 문질러서 솜털 같은 질감을 더욱 살린다.

페튜니아

페튜니아(Petunias)
브리스톨 판지에 색연필과 팬 파스텔
9.4×10.6cm
© Jeanne Reiner
작업 시간: 6

페튜니아의 꽃잎은 서로 붙어 있으며, 꽃은 깔때기 모양의 통꽃이다. 꽃잎 표면은 벨벳처럼 부드럽고 매우 진한 보라색을 띤다. 이러한 꽃잎을 제대로 살려 표현하려면 팬 파스텔과 용제를 사용하여 부드럽고 깊이 있는 색상을 만들어 내야 한다.

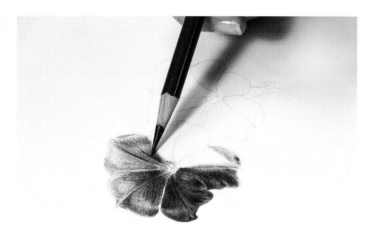

페튜니아의 벨벳 같은 짙은 보라색을 표현하려면, 하이라이트와 중간 톤에는 프로세스 레드를 가볍게 칠하고 그림자에는 망가니즈 블루를 칠해야 한다. 이어서 하이라이트를 제외한 모든 곳에 다이옥사이드 퍼플을 가볍게 덧칠한다. 하이라이트를 제외하고 이 과정을 2번 더 반복한다.

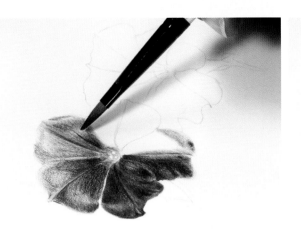

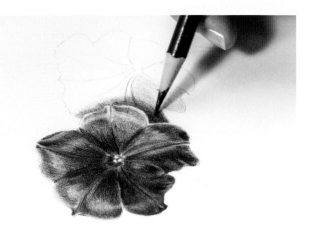

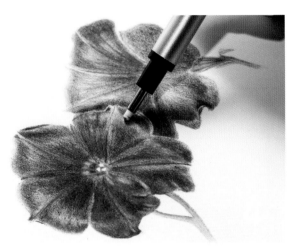

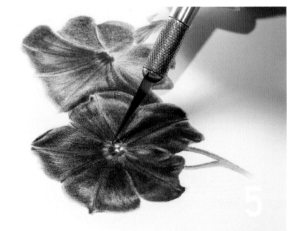

용제에 살짝 담근 붓으로 색연필로 채색한 곳을 매끄럽게 칠하고 마르게 둔 뒤, 다시 여러 색을 덧칠한다. 이 과정을 여러 번 반복하여 흰색 종이가 보이지 않도록 색을 깊고 부드럽게 입힌다. 덧칠을 많이 하면 전체 톤이 너무 탁해질 수 있으니 주의하자.

보통 밝은 흰색 하이라이트는 광이 나는 표면처럼 보인다. 그러나 꽃잎의 벨벳 같은 질감을 표현하려면 하이라이트 톤에 변화를 주어야 한다. 가장 밝은 부분에 프로세스 레드를 계속 칠하면 이러한 효과를 얻을 수 있다. 그다음 맞닿은 두 번째 꽃에 그림자 색으로 망가니즈 블루를 사용해 입체감을 표현한다.

채색 작업을 거의 다 마치고 나면, 작은 샤프식 지우개로 하이라이트가 하얀색이 아닌 밝은 분홍색을 띠도록 부드럽게 문지른다. 이때 지우개를 주기적으로 닦아 내며 작업한다. 따뜻한 분홍색의 하이라이트로 풍성하고 부드러운 매끄러운 질감이 표현된다.

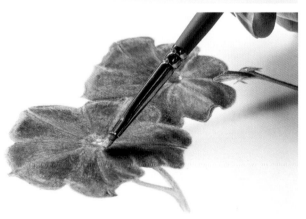

공예용 칼끝으로 가장 밝은 흰색 부분을 긁어내 수술, 암술머리, 화관 주변의 디테일 묘사를 마무리한다.

마지막으로 흰색 팬 파스텔을 붓이나 스펀지 끝에 묻힌 다음, 벨벳 질감의 하이라이트에 칠해서 전형적인 부드럽고 분을 바른 듯한 '꽃'을 표현한다.

국화

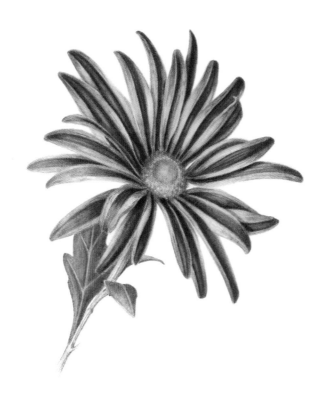

국화(Chrysanthemum)
종이에 색연필
11.25×7.5cm
© Jeanne Reiner
작업 시간: 12

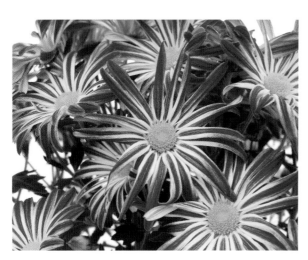

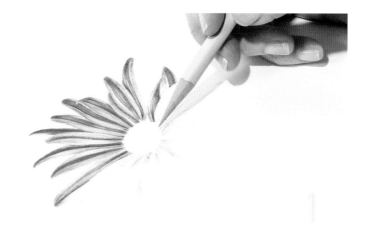

대표적인 두상화인 국화는 통꽃과 혀꽃으로 이루어져 있다. 이 국화는 노란 바탕에 부분적으로 빨간색을 띤다. 여기서는 색연필만 사용하여 빨강과 노랑 경계를 뚜렷하게 묘사했다.

이 국화의 혀꽃은 가장자리의 카드뮴 옐로와 가운데의 빨간색 줄무늬로 이루어져 있다. 먼저 옅은 보랏빛에서 흰색으로 단계적으로 변하는 혀꽃의 명암을 세로 곡선으로 그린다.

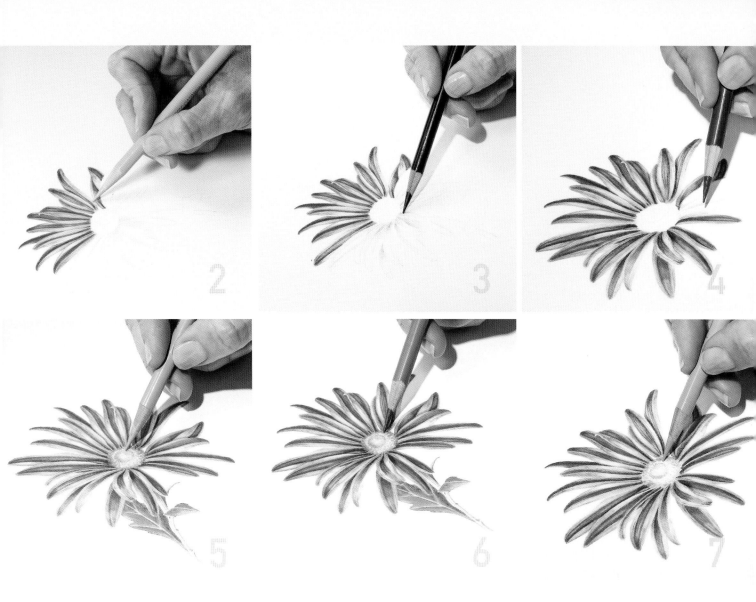

이전 단계에서 명암을 준 부위에 노란색을 덧칠하면, 하얗던 밑색 부분은 맑고 밝은 노란색으로 보이고, 연보라였던 밑색 부분은 입체감이 생긴다. 혀꽃의 빨간 부분은 다크 레드바이올렛을 먼저 칠한 후에 빨간색을 칠하고, 밝은 부분은 노란색으로 채색한다.

그림의 왼쪽은 부분적으로 그림자가 드리워져 있어 통꽃과 가장 가까울수록 가장 어둡다. 울트라마린 블루를 사용해 그리자유 화법으로 밑색을 칠하고 빨간색을 더해 톤을 어둡게 한다.

꽃의 그림자를 표현할 때는 꽃의 노란색 부분에 프렌치 그레이를 깔아 주고, 빨간색과 노란색의 고유색을 어둡게 한다.

가운데 통꽃은 윗면이 평평한 반구형 모양이다. 고유색으로 밝은 옐로그린을 선택한다.

그림자에 라이트 오커를 칠해 큰 색 변화 없이 녹색을 칙칙하게 한다.

마지막으로 카드뮴 옐로로 짧은 스트로크를 그려 열린 통꽃의 암술대를 묘사한다.

실전 연습

캐런 콜먼은 보송보송한 질감의 잎, 가을빛을 띠는 잎, 밝은 흰색 하이라이트의 광채 나는 잎까지 3가지 나뭇잎을 색연필로 그리는 과정을 설명한다.

또한 3가지 연습을 통해 양각 화법, 수채 색연필을 사용한 화법, 트레팔지를 이용한 색연필 화법 등 여러 가지 화법을 소개한다.

색연필로 나뭇잎 질감 묘사하기

– 캐런 콜먼

램스이어

램스이어(Lamb's Ear, *Stachys byzantina*)
종이에 색연필
13.75×18.75cm
© Karen Coleman
작업 시간: 3

재료: 돋보기, 색연필, 전동 연필깎이, 먼지떨이 솔, 떡 지우개, 흰색 플라스틱 샤프식 지우개(중간 및 얇은 두께), 손톱 줄, 도트펜(철펜), 수채용 붓(00호), 흰색 수채 색연필, 넓적붓.

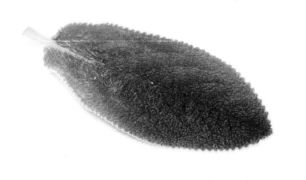

램스이어의 잎은 마치 이끼 같은 녹색을 띠며, 전체가 은회색 빛의 부드러운 하얀 솜털로 덮여 있다. 잎은 두툼하고 벨벳처럼 부드럽다. 램스이어는 털로 덮인 새끼양의 귀와 생김새가 비슷하다고 하여 붙여진 이름이다. 잎은 타원형이며 잎 가장자리에 톱니가 있다. 뒤집으면 보이는 잎 가장자리의 뒷면은 옅은 색을 띤다.

잎사귀를 스케치하고 수채 용지에 옮겨 그린다. 떡 지우개로 잎의 윤곽선만 흐릿하게 남기고 연필 선을 눌러 지운다.

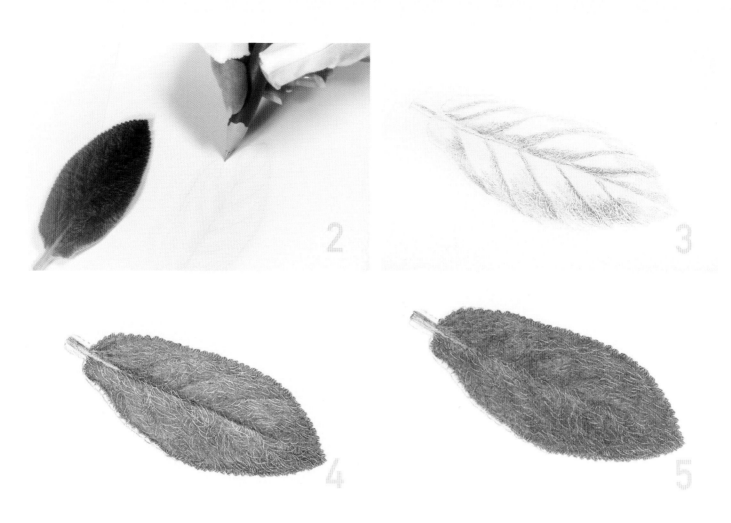

도트펜으로 종이에 짧은 선을 그어 잎의 솜털을 묘사한다. 먼저 다른 수채 용지에 도트펜을 그으며 연습해보자. 그다음 솜털의 방향을 관찰하면서 잎의 몸통과 가장자리에 선을 긋는다.

중간 톤의 웜 그레이 색연필로 어두운 부분에 음영을 준다. 잎의 주맥과 측맥들을 주의 깊게 살펴보며, 두툼하고 솜털이 난 잎몸 쪽으로 점점 얇아진다는 점에 유의한다. 색을 한 겹 칠하면, 솜털 자국이 선명하게 드러난다.

옅은 옐로그린으로 잎자루, 주맥, 측맥에 색을 칠하고, 필압을 다르게 하여 잎 전체에 한 번 더 색을 덧칠한다. 회색이 도는 어두운 부분에는 피콕 그린을 가볍게 칠한다. 이후 힘 있게 모스 그린을 칠하고, 좀 더 강한 힘으로 제이드 그린을 칠해서 마무리한다.

올리브 그린과 켈리 그린으로 잎에 톤을 입히고, 셀라돈 그린으로 색을 잘 섞는다. 줄기에 디테일을 더하고 잎 가장자리를 뚜렷하게 다듬는다. 피콕 그린으로 솜털의 미세한 그림자를 표현한다. 흰색 수채 색연필로 솜털을 그리고, 물에 담근 00호 콜린스키 붓으로 부드럽게 연결한다.

닛사나무 잎

닛사나무 잎(Black Gum, *Nyssa sylvatica*)
트레팔지에 색연필
20×17.5cm
© Karen Coleman
작업 시간: 5

재료: 돋보기, 심이 단단하고 부드러운 색연필, 전동 연필깎이, 먼지떨이 솔, 넓적붓, 지우개 판, 떡지우개, 흰색 플라스틱 샤프식 지우개(중간 및 얇은 두께), 손톱 줄, 무색 블렌더 연필, 작은 면 헝겊.

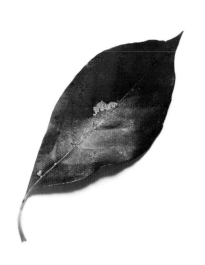

가을에 색이 변하는 닛사나무는 가을의 시작을 알리는 나무 중 하나다. 잎은 넓고 단조로운 타원형이며 가장자리는 매끄럽다. 이 표본은 짙은 녹색을 띤 부분이 남아 있지만, 대부분 다홍색과 진홍색으로 변한다. 닛사나무 잎에는 종종 벌레가 갉아먹은 구멍이나 속이 훤한 투명한 그물망이 생기기도 한다.

잎사귀를 그린다. 표본 잎은 윤곽선, 주맥, 측맥들, 왼쪽의 벌레가 갉아먹은 구멍 등으로 이루어져 있다. 오른쪽에 보이는 트레팔지는 반투명하며 양면이 무광택 처리되어 있다. 연필이 묻지 않도록 밑그림을 복사하고, 복사본 위에 트레팔지를 올려놓는다. 나중에 참고할 수 있게 밑그림 원본은 따로 보관해 두자.

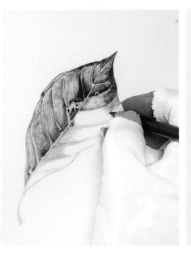
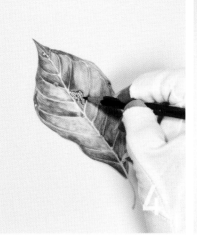

트레팔지 양면에 색을 칠해야 하니 밑그림 복사본과 트레팔지를 잘 맞춰 놓자. 밑그림 복사본의 모서리마다 X자로 표시하고, 트레팔지 위에 가볍게 따라 그린다. X자 표시는 트레팔지를 앞뒤로 뒤집어 위치를 다시 맞출 때 유용하다. 트레팔지에는 그림을 쉽게 따라 그릴 수 있으니 한 번 더 어딘가에 옮겨서 그리지 않아도 된다.

손가락 없는 면장갑을 끼면, 그림을 그릴 때 트레팔지를 깨끗하게 유지할 수 있다. 라임 그린으로 줄기, 주맥, 잎맥을 그린다. 그 위에 다크 그린, 크림슨, 블랙 체리, 블랙 그레이프 색을 가볍게 칠해 자연스럽게 전환되도록 한다. 타원형의 연필심으로 윤곽선을 따라 선을 그리고, 벌레가 갉아먹은 부위는 남겨 둔 채 주변을 칠한다. 사용한 색을 다른 트레팔지에 기록해 둔다.

트레팔지를 반대로 뒤집고 밑에 흰 종이 1장을 끼운다. 벌레가 갉아먹어 그물처럼 뚫린 부분의 윤곽은 단단하고 짙은 갈색이며, 잎의 오른쪽 가장자리는 밝은 색을 띤다. 깨끗한 종이를 틈틈이 그림 밑에 끼워 트레팔지의 앞뒷면에 수정할 부분이 있는지 확인한다. 하얀 종이로 채색되지 않은 미세한 틈을 쉽게 알아챌 수 있다.

지우개를 사용하기 전에, 손톱 줄이나 사포지로 지우개에 남아 있는 안료를 닦아 낸다. 또한 트레팔지에 묻은 안료 부스러기나 먼지로 얼룩이 생기지 않도록 먼지떨이 솔이나 이와 비슷한 도구로 미리 쓸어 낸다. 절대 손을 사용해서는 안 된다.

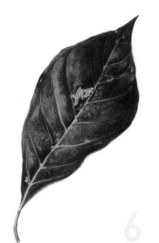
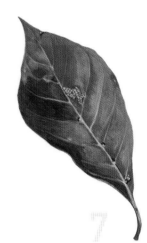

트레팔지는 종이처럼 다공성(표면에 작은 빈틈이 있는 상태)이 아니므로 종이만큼 색을 여러 겹으로 칠할 수 없다. 트레팔지 위에 색을 칠하면 쉽게 미끄러지기 때문에 종이에서보다 힘을 가볍게 주는 것이 좋다. 뾰족한 연필심으로 부드러운 원형 스트로크를 그리며 라임 그린, 올리브 그린, 크림슨 레이크, 스칼렛 레이크, 카민 레드, 핫 핑크, 페일 버밀리언, 옐로이시 오렌지, 선버스트 옐로를 겹겹이 칠하고 부드럽게 다듬어서 따뜻한 색조를 더하고 단풍 드는 잎을 표현한다.

트레팔지 뒷면에 따뜻한 색을 칠한다. 이후 트레팔지가 긁히지 않게 무색 블렌더 연필로 조심스럽게 문지르고 가장자리를 지워 낸다. 트레팔지 양면에 색을 덧칠하고 단단한 연필로 가장자리를 다듬은 다음 디테일을 묘사한다. 얼룩을 지우고 면 헝겊으로 눈에 보이는 선을 부드럽게 닦아 낸다.

태산목

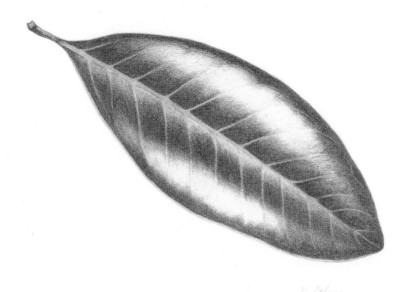

태산목
(Southern Magnolia, *Magnolia grandiflora*)
종이에 색연필
17.5×22.5cm
© Karen Coleman
작업 시간: 4

재료: 돋보기, 심이 단단하고 부드러운 색연필, 전동 연필깎이, 먼지떨이 솔, 작은 면 헝겊, 연필(HB), 무색 블렌더 연필, 흰색 플라스틱 샤프식 지우개(중간 및 얇은 두께), 손톱 줄, 떡 지우개, 찰필, 넓적붓.

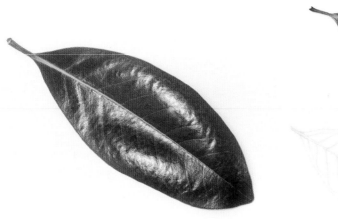

태산목은 목련과에 속하는 상록수다. 태산목의 잎은 가장자리가 매끄러운 달걀형이며, 주맥이 굵직하고 잎끝으로 길게 뻗어 있다. 표면은 짙은 녹색을 띠며 두터운 잎에서 강한 광택이 난다.

잎의 스케치를 아트지에 옮겨 그린다. 하이라이트는 우선 그대로 두고 HB 연필로 윤곽만 부드럽게 그려 넣는다. 윤곽선을 연하게 남겨 두고 떡 지우개로 나머지 연필 선들을 지워 낸다.

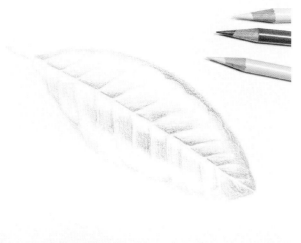

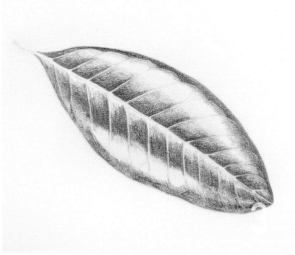

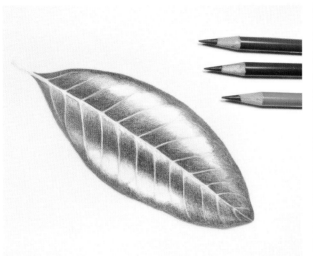

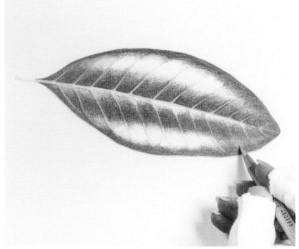

손에 힘을 준 상태에서 아이보리 색연필로 주맥과 잎맥을 확실하게 그린다. 라이트 스카이블루로 밝은 하이라이트의 가장자리를 가볍게 칠한다. 필압에 변화를 주며 중간 톤의 웜 그레이로 그림자에 음영을 준다. 그림자가 어두울수록 필압을 강하게 주면 된다. 이후 부드러운 스트로크로 색을 칠한다.

레몬 옐로를 주맥, 잎맥, 잎의 아래쪽 가장자리에 칠한다. 뾰족한 연필심으로 부드러운 원형 스트로크를 그리며 하이라이트를 제외한 전체 잎사귀에 주니퍼 그린을 한 겹 더한다. 중간 정도의 필압으로 회색 그림자를, 더 적은 필압으로 밝은 부분을 칠한다.

필압에 변화를 주며 하이라이트를 제외한 모든 부분에 올리브 그린을 칠한다. 너무 많이 칠해서 지나치게 밝아진 부분은 떡 지우개로 눌러 닦아 낸다. 어두운 부분에는 크롬 그린을, 밝은 부분에는 옐로 그린을 칠해 하이라이트의 가장자리를 가볍게 혼합한다.

잎맥을 올리브 그린으로 약간 어둡게 칠한다. 무색 블렌더 연필로 녹색 위에 광을 내고, 하이라이트 일부분도 문지른다. 이렇게 하면 종이 표면에 안료가 강하게 스며들어 잎이 매끄럽고 윤기 나게 보인다. 몇 겹 덧칠하여 어두운 부분과 밝은 부분을 강조하자.

브라운 오커, 번트 시에나, 번트 엄버로 줄기에 색을 몇 겹 덧칠하여 마무리한다. 잎의 아래쪽 가장자리에 브라운 오커를 덧칠한다. 단단한 연필로 가장자리를 깨끗이 정돈하고, 찰필로 빛이 반사되는 잎사귀의 하이라이트에 라이트 튀르쿠아즈를 가볍게 칠한다. 면 헝겊으로 문질러 도드라진 연필 스트로크를 다듬는다.

실전 연습

태미 맥켄티는 3가지 과일과 채소를 통해 유성 색연필 화법을 소개한다. 울퉁불퉁한 호박, 매끄러운 가지, 얇고 건조한 샬롯(작은 양파)은 보태니컬 아트 작가라면 도전해 볼 만한 다양한 질감을 띠고 있다. 색연필은 안료와 안료를 굳히는 왁스나 오일로 구성되어 있다. 어떤 왁스나 오일을 선호하기에 앞서 색연필의 품질을 가장 중요하게 고려해야 한다.

색연필로 과일과 채소 표현하기

− 태미 맥켄티

페포호박

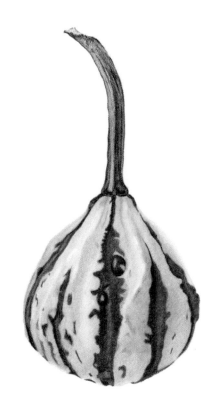

페포호박(Gourd, *Cucurbita pepo*)
종이에 색연필
17.5×10cm
© Tammy McEntee
작업 시간: 20

재료: 인조모 둥근붓(3호), 사포 블록, 유성 색연필, 찰필, 리드 홀더(HB), 버니셔, 샤프식 지우개, 떡 지우개, 무취 미네랄 스피릿.

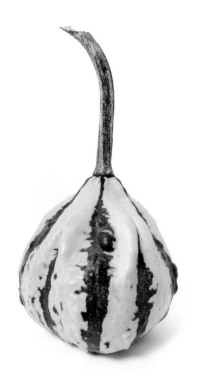

이 관상용 호박은 호박, 주키니, 겨울호박의 변종인 페포호박의 열매다. 이 호박은 먹을 수는 없지만, 다채롭고 울퉁불퉁한 껍질 덕분에 장식용으로 인기가 많다.

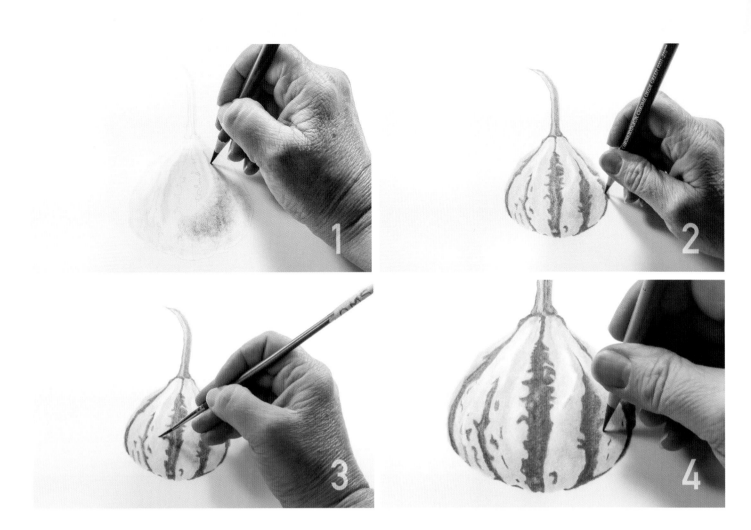

먼저 인단트렌 블루를 사용하여 단색(보통 회색)으로
전체를 그리는 그리자유 화법으로 그림자와 전체 형
태를 그린다. 인단트렌 블루 위에 카드뮴 옐로를 겹쳐
칠해 부드러운 녹회색으로 그림자를 표현한다.

하이라이트를 제외한 몸통 부분에 카드뮴 옐로를 한
겹 칠한다. 줄무늬는 크롬 옥사이드 그린으로 칠하되
줄무늬의 어두운 부분은 다크 인디고로 한 번 더 채색
한다. 호박 몸통에는 노란색을 칠하고, 줄무늬도 이어
서 덧칠한다.

무취 미네랄 스피릿을 적신 붓으로 색연필로 채색한
부분을 부드럽게 다듬는다. 녹색 부분을 다듬고 나면
붓을 깨끗이 씻어서 작업하는 동안 색이 서로 묻어나
지 않고 선명하게 유지되도록 한다. 그림에 더 많은
색을 입히기 전에 미네랄 스피릿을 말리고, 채색 후
다시 미네랄 스피릿으로 블렌딩한다.

주요 부분을 거의 다 칠했다면, 일부 흠집에는 라이트
옐로 오커를, 하이라이트는 아이보리로 그러데이션
을 표현하고 디테일을 다듬는다. 다크 인디고로 울퉁
불퉁한 부분의 그림자를 더 어둡게 칠한다.

가지

일본 가지(Japanese Eggplant, *Solanum melongena* var.
esculentum 'Ichiban')
종이에 색연필
25×7.5cm
© Tammy McEntee
작업 시간: 20

일본 가지인 이치반
은 토마토와 감자가
속한 가짓과의 식물
이다. 강한 대비를
이루는 가지의 광택
나는 진한 보랏빛 껍
질은 도전의식을 불
러일으킨다.

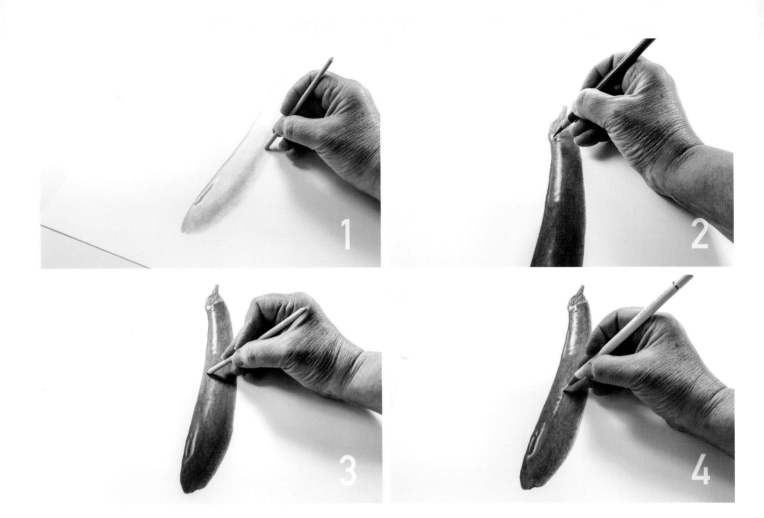

윤곽선을 그린 다음, 다크 인디고 색연필로 형태를 만들고 음영을 준다. 찰필로 살짝 문질러 가지의 음영을 부드럽게 연결하고 윤곽을 잡아 준다.

블랙 그레이프, 망가니즈 바이올렛, 푸크시아를 번갈아 가며 칠해서 가지의 오른쪽 가장자리를 밝게 표현한다. 블랙 그레이프 색상을 그림자에 집중적으로 칠하고, 가장 어두운 영역에 카드뮴 옐로를 덧칠해 깊고 풍부한 그림자를 묘사한다. 꽃받침과 줄기 바로 아래, 즉 가지 윗부분에는 라이트 레드 바이올렛과 크림슨으로 줄무늬를 더한다.

하이라이트를 제외하고 가지 몸통에 푸크시아 색을 입힌 다음, 사포 블록에 문질러 닦은 깨끗한 찰필로 다듬는다. 크롬 그린 오파크, 크롬 옥사이드 그린, 로 엄버로 꽃받침과 줄기를 칠한다.

흰색 색연필로 하이라이트를 길게 그려 넣고, 웜 그레이로 하이라이트의 가장자리를 자연스럽게 연결한다. 이렇게 하면 매끈매끈하고 빛나고 탄력 있는 가지 표면을 표현할 수 있다. 반사광을 받는 가지 오른쪽은 평평하거나 오려 낸 모양이 아닌 과일처럼 원기둥 모양으로 묘사한다.

샬롯

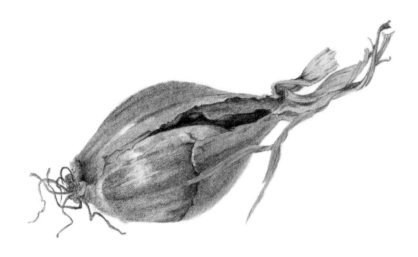

샬롯(Shallot, *Allium cepa* var. *aggregatum*)
종이에 색연필
8.75×12.5cm
© Tammy McEntee
작업 시간: 12

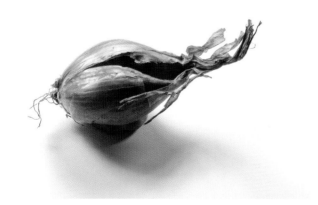

샬롯의 학명인 '*Allium cepa* var. *aggregatum*'은 알뿌리의 무리를 뜻한다. 양파는 종이처럼 얇은 외피라는 껍질이 흥미로운 질감을 선사해서 보태니컬 아트 작가들이 오랫동안 즐겨 찾는 소재이기도 하다. 그림 작업을 위해 샬롯을 떡 지우개 위에 올려 중심을 잡는다.

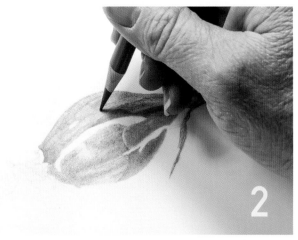

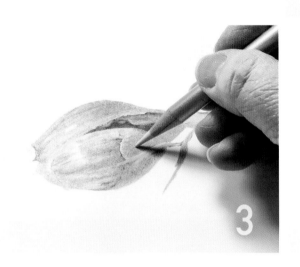

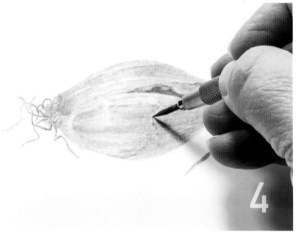

울트라마린 블루의 그리자유 화법으로 그리면서 두 알뿌리 사이에 어두운 톤을 입힌다. 이러한 단색의 밑그림으로 오른쪽 아래의 알뿌리에 드리워진 그림자를 포함하여 나머지 구조를 표현할 수 있다.

얇고 건조한 껍질에 카푸트 모르투움, 카푸트 모르투움 바이올렛, 번트 시에나, 푸크시아, 브라운 오커를 가볍게 겹겹이 칠한다. 성장 패턴을 강조하며 뿌리 끝에서부터 위쪽까지 양파 표면의 선을 자연스럽게 따라 그린다. 알뿌리가 드러난 부분에 바이올렛, 퍼플 바이올렛, 푸크시아, 인단트렌 블루를 칠한다.

버니셔로 양파 껍질 부분에 부드럽게 윤을 내고 양파가 자라는 방향으로 다시 살짝 부드럽게 문지른다. 너무 세게 문지르면 표면의 아름다움이 사라지니 주의하자. 매우 뾰족한 아이보리 색연필로 하이라이트를 칠한다. 줄무늬 결을 유지하면서 각 색을 계속 덧칠한다.

번트 엄버, 번트 시에나, 브라운 오커로 뿌리를 그린 다음 떡 지우개로 두드려 색을 부드럽게 한다. HB 연필로 껍질층과 주름의 가는 그림자를 진하게 그린다. 웜 그레이 색연필로 뿌리 밑부분을 그리고 뾰족한 연필로 디테일을 더한다.

고급 연습

그리자유 화법은 보태니컬 일러스트에서 수백 년 동안 사용된 화법으로, 특히 판화 작업에서 나중에 손으로 채색할 그레이 스케일을 얻을 때 사용되었다. 이 연습에서는 다크 세피아 색연필을 사용해 빛과 그림자를 그리자유 화법으로 칠한다. 그다음 수채 색연필과 색연필로 그리자유 위에 겹겹이 색을 입힌다.

색연필 그리자유 화법으로 로즈 힙 그리기

— 웬디 홀렌더

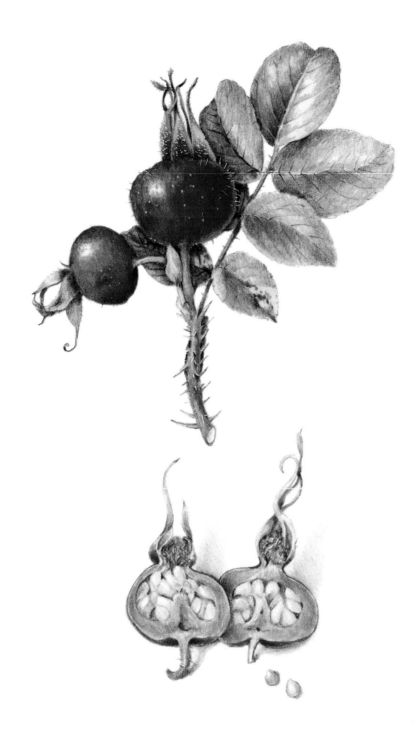

로즈 힙(Rose Hips), 종이에 색연필, 17.5×17.5cm
© Wendy Hollender
작업 시간: 10

재료: 연필깎이, 제도비, 전지가위, 물통, 돋보기, 종이 타월, 수채 색연필, 수채용 붓(000호, 3호, 6호), 300gsm 세목 수채 용지, 모래 지우개, 떡 지우개, 흰색 플라스틱 지우개, 투명 자, 고급 색연필, 연필(H), 도트펜(철펜).

3

로즈 힙을 잎과 줄기가 달려 있는 상태로 잘라서 준비한다. 줄기의 날카로운 가시를 조심하자! 2개 이상의 표본을 준비하고 그중 구성하기에 만족스러운 것을 고르자. 먼저 긴 가지를 꺾어서 작업대에서 표본을 다듬고 구도를 잡아 비교 측정한다.

로즈 힙을 측정하고 종이에 연필을 사용하여 실물 크기로 밑그림을 그린다. 이때 손에 힘을 가볍게 주는 것이 좋다. 정확성을 위해 여러 번 측정하며 필요에 따라 밑그림을 수정한다. 대비와 입체감 표현을 위해 과일, 잎, 줄기 사이에 겹치는 부분을 정확하게 파악한다. 그림의 핵심 포인트를 계획해야 한다.

로즈 힙에 비출 광원의 위치를 전면과 왼쪽 상단에 설정한다. 이렇게 하면 로즈 힙의 왼쪽 상단에 적절한 하이라이트가 있고 선명한 그림자가 생긴다.

그리자유 화법을 할 때는 색을 더하기 전에 단색으로 형태를 잡는다. 먼저 다크 세피아 색연필을 사용해 그리자유 화법으로 그린다. 이때 연필을 자주 깎아 항상 심을 뾰족하게 유지해야 한다. 밝은색에서 어두운색까지 톤을 깔아 주고, 하이라이트, 그림자, 겹치는 부분, 반사광을 표현한다. 음영이 뚜렷한 부분에 톤을 추가하고 하이라이트 부분은 비워 둔다.

가는 도트펜으로 종이를 눌러서 로즈 힙의 미세한 솜털을 그려 넣는다. 색연필을 옆으로 뉘어서 솜털을 그려 넣은 부분에 톤을 더한다. 이렇게 하면 곱게 양각 처리된 솜털이 도드라진다. 이때 흰색으로 남겨 둘 부분은 칠하지 않는다. 겹치는 부분은 뒤에 있는 사물을 더 어둡게 표현하여 사물 사이를 명확히 구분한다.

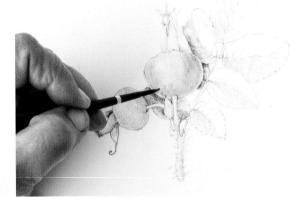

그려 놓은 그리자유 위에 색을 칠한다. 옐로 오커 색의 수채 색연필을 일반 색연필처럼 마른 상태로 칠한다. 하이라이트는 비워 두고 밝은 곳에서 어두운 곳까지 그러데이션을 준다. 그리자유 위에 직접 색을 칠하면 색이 겹쳐지면서 형태가 살아난다.

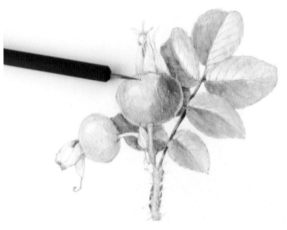

수채용 붓에 물을 적셔 수채 색연필의 안료가 잘 퍼지도록 조심스레 펴 바른다. 하이라이트는 종이 그대로 비워 두고, 그림자는 밝은 곳에서 어두운 곳까지 안료가 점차 퍼지도록 한다. 이때 앞서 그려 놓은 솜털이 지워지지 않도록 주의한다.

도트펜으로 로즈 힙에 솜털과 반점을 더한다. 불규칙하게 종이를 눌러서 미세한 솜털과 반점을 최대한 자연스럽게 그린다. 이렇듯 도트펜으로 작업한 부분에는 색이 스며들 수 있으니 젖은 수채 색연필을 사용해서는 안 된다. 또한 여기에는 마른 색연필을 사용해 그려 놓은 솜털과 반점이 계속 충분히 밝아 보이게 유지한다.

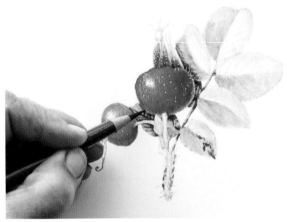

다양한 색의 색연필로 열매, 꽃받침, 잎, 줄기를 색칠한다. 도트펜으로 그린 솜털과 반점은 색이 배어들지 않아 부각되기 시작한다. 겹치는 부분을 어두운 색연필로 여러 번 칠해서 입체감을 표현한다.

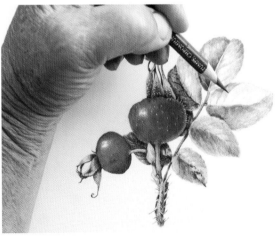

이제 잎이 노랗게 변한 부분에 노란색 수채 색연필을 마른 상태로 칠한다. 나뭇잎에 녹색 수채 색연필을 칠하면서 나뭇잎의 밝은 면과 어두운 면을 표현한다. 이렇게 하면 4단계에서 그리자유 화법으로 그린 선이 그대로 나타나며 잎의 양면에 다른 명암이 표현된다.

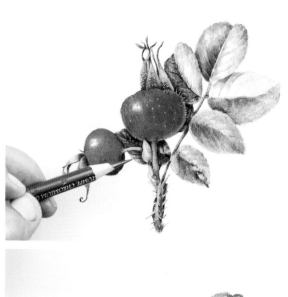

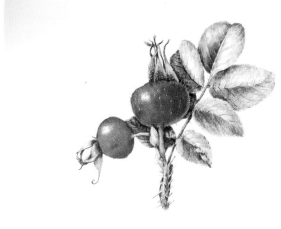

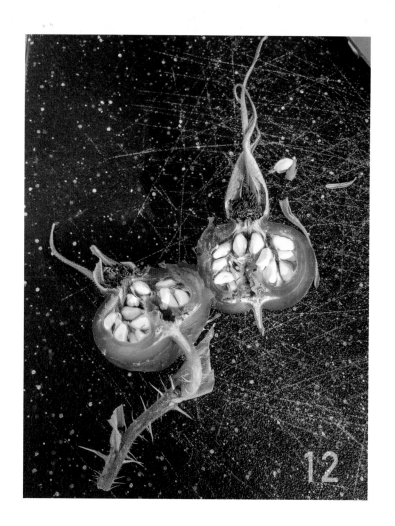

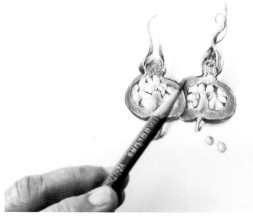

잎맥과 갈변한 부위에 디테일을 추가한다. 다양한 일반 색연필에 필압을 충분히 주고 색을 겹겹이 칠해 밝은 부분에서 어두운 부분까지 다양한 톤을 만들어 낸다. 열매 뒷부분에 음영을 주어 열매가 로즈 립 잎 위에 있는 것처럼 원근감을 표현한다. 로즈 힙의 어두운 가장자리에 반사광을 유지한다.

로즈 힙을 반으로 잘라 세로 방향의 절단면을 추가로 그린다. 이렇게 하면 열매의 정보도 전달하고 흥미로운 구도도 만들 수 있다. 앞선 그림과 같은 방식으로 먼저 흑연 연필로 로즈 힙을 스케치하고 다크 세피아로 그리자유를 완성한 다음, 디테일을 묘사하고 색을 겹겹이 칠한다.

반으로 가른 열매에 그림자를 그려 넣어 열매가 바닥에 닿아 있음을 표현한다. 심이 단단한 회색 색연필을 사용하면 섬세하고 은은한 질감을 표현할 수 있다. 그림자의 경우 열매 바로 밑은 가장 어둡게, 열매에서 멀어질수록 외곽선 없이 점차 흐려지도록 그려 넣는다. 이후 크림색 색연필로 하이라이트 부근과 과일 위를 칠해 밑색과 잘 섞이도록 한다. 하이라이트가 빈 곳처럼 보이지 않게 필압을 세게 하고 조금씩 줄여 나가며 채색한다.

펜, 잉크, 색연필로 선인장 묘사하기

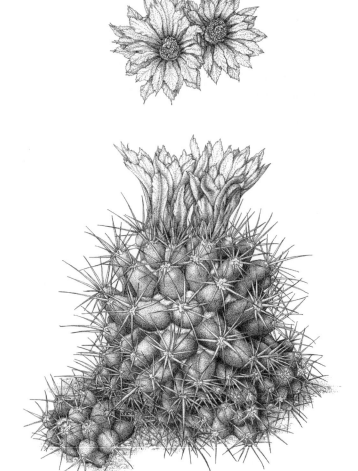

보태니컬 아트 작가 조앤 맥갠은 선인장과 다육식물을 주로 그린다. 조앤은 피마 파인애플 선인장(pima pineapple cactus)을 처음에 펜화로 완성했다. 돌기의 특이한 입체감과 부피 그리고 가시의 두께를 펜과 잉크로 드라마틱하게 대비하여 표현했다. 꽃은 섬세한 선과 점묘법으로 그려 냈다.

이 그림은 0.3mm와 0.25mm의 제도펜을 사용했으며, 먼저 가시 주변의 선을 그릴 때 어두운 부분에는 약간 더 두꺼운 선을 사용했다. 선인장의 몸통과 꽃의 윤곽선은 0.25mm로 그리고, 나머지 부분은 점묘를 통해 어두운 부분에서 밝은 부분으로 깊이와 형태를 표현했다. 입체감을 표현하기 위해 가시에도 점을 추가로 찍었다.

피마 파인애플 선인장(Pima Pineapple Cactus, *Coryphantha robustispina*)
일러스트 보드에 펜과 잉크
41.25×30cm
© Joan McGann
작업 시간: 100

그림을 그리는 동안 맥갠은 은은한 연노란색 꽃잎과 연한 녹색과 청록색의 선인장 몸통에 빠져들었다. 맥갠은 왁스기 없는 파란색 전사지를 통해 밑그림을 일러스트 보드에 옮겨 그렸다. 선인장 돌기 앞으로 튀어 나온 가시의 외곽선은 보라색, 갈색, 중성색(따뜻한 느낌을 주는 색과 차가운 느낌을 주는 색의 중간에 있는 색-역주) 색연필로 채색했다. 이후 다른 외곽선을 모두 적절한 색으로 그렸다.

또한 가시를 피해 부피감이 충분히 드러날 때까지 색을 겹겹이 칠했다. 그러자 가시의 모양이 드러났다. 이어서 선인장의 밝은 부분에는 라이트 크림색을, 어두운 부분에는 어두운색을 칠한 뒤, 선인장 몸통 표면을 버니싱으로 매끄럽게 마무리했다. 이렇게 하면 돌기들 사이의 하얀 털과 가시의 하이라이트가 도드라진다. 이후 그림이 종이에 부드럽게 녹아든 것처럼 보이도록 선인장 아래에 땅바닥을 약간 그려 넣었다.

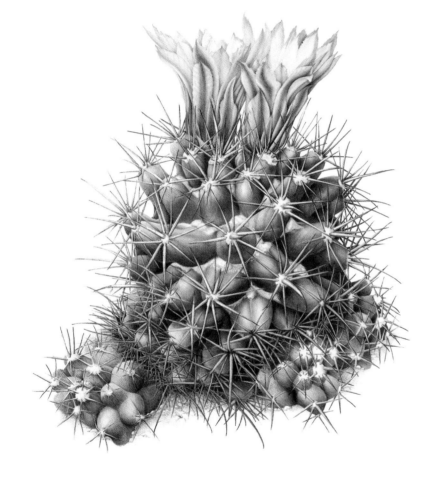

피마 파인애플 선인장(Pima Pineapple
Cactus, *Coryphantha robustispina*)
일러스트 보드에 색연필
70×47.5cm
© Joan McGann
작업 시간: 100

키위의 생애 주기(Kiwi Life Cycle), 종이에 색연필과 흑연, 26.25×38.75cm

© Ann Swan

작업 시간: 36

재료: 무색 블렌더 연필, 색연필(녹색, 오커, 갈색, 다크 레드), 알코올성 용제 펜, 0.5mm 도트펜(철펜), 도트가 더 큰 철펜, 인조모 필버트 붓, 리드 홀더(HB, 2B), 0.3mm 샤프 연필(2H), 연필(9H, 3H, H, F, HB, 3B, 9B), 공예용 칼.

고급 연습

이 고급 연습에서는 색연필과 흑연의 조합으로 키위 덩굴의 꽃이 피고 열매 맺는 단계를 묘사했다. 양각 (엠보싱), 버니싱, 레지스트, 물감과 흑연을 겹쳐 칠하는 등 다양한 화법이 사용되었다. 흑연으로 그린 잎이 배경 역할을 하며 그림에 흥미와 깊이감을 더한다. 얽히고 구부러진 모양의 줄기는 시선을 이끌며 흥미로운 네거티브 스페이스를 만들어 낸다.

색연필과 흑연으로 키위 덩굴 그리기

— 앤 스완

자신의 정원에 키위 덩굴이 있었지만, 작가는 프랑스 루아르 계곡에서 키위가 열매 맺는 장면을 처음 보았다. 그 여행을 통해 작가는 앞면은 윤이 나고 뒷면은 벨벳처럼 매끄러운 잎과 완전히 털로 덮인 키위의 번식 과정에 영감을 받았다.

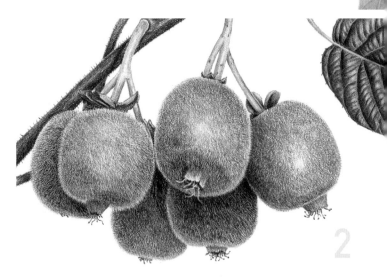

맨 왼쪽처럼 다크 세피아와 다양한 톤의 회색을 혼합하여 열매에 음영을 주고 하이라이트를 하얗게 남겨 둔다. 이후 알코올성 용제 펜으로 옅은 색조를 섞는다.

0.5mm의 가는 도트펜으로 열매 표면에 솜털을 그려 넣는다. 모든 열매 표면에 힘 있게 여러 방향의 스트로크를 그려 빈 곳이 남지 않도록 한 번에 해내야 한다. 열매 몸통의 색(올리브 그린 옐로이시, 비스터, 누가, 브라운 오커, 진저 루트)을 여러 번 겹쳐 칠해서 솜털을 부각한다.

꽃 주변에 매우 희미한 윤곽선을 그린 후, 0.5mm 도트펜으로 수술대를 그린다. 라이트 옐로 오커로 꽃밥을 그리고 0.3mm 샤프식 흑연 연필로 음영을 준다. 꽃의 중심은 메이 그린으로 칠하고, 꽃잎에 라이트 바이올렛으로 음영을 줘서 어우러지게 한다. 그러면 도트펜으로 그려 놓은 수술대들이 드러나고 꽃잎 가장자리가 부드러운 음영의 색들로 살짝 강조되며, 하얀 종이 위에 꽃이 도드라진다. 흑연으로 그린 잎은 일부 꽃잎의 배경 역할을 한다.

광택 나는 잎사귀를 표현하기 위해 먼저 잎사귀 위에 뾰족한 아이보리 색연필로 잎맥을 새겨 넣어 레지스트 효과를 낸다. 크롬 그린 오파크, 어스 그린 옐로이시, 메이 그린으로 잎을 칠한다. 어두운 회색으로 음영의 어두운색부터 밝은색까지 채색한다. 무색 블렌더 연필에 힘을 줘서 색을 섞고 하이라이트를 부드럽게 표현한다. 이렇게 하면 잎맥이 다양한 톤을 띠며 잎 표면 위에서 일렁이는 물결처럼 보인다.

잎 뒷면은 아이보리색으로 잎맥을 진하게 그려 강조한다. 부분적으로 잎의 표면과 잎맥을 따라 솜털을 양각으로 표현한다. 더 널찍하고 부드러운 점을 찍기 위해 어스 그린, 크롬 그린 오파크, 메이 그린 색연필을 질 좋은 유산지의 한쪽 면에 섞고, 유산지에 생긴 티끌들을 집어낸 후 종이 표면에 고르게 발라 부드럽고 벨벳 같은 잎의 질감을 표현한다. 페일 세이지로 버니싱해 색을 부드럽게 섞은 다음 뾰족한 어스 그린으로 잎맥 밑에 그림자를 그려 넣는다.

부드러운 홍조 띤 줄기를 표현하기 위해 크림색 블렌더 펜으로 하이라이트를 제외한 나머지 줄기 부분을 칠한다. 이어서 줄기의 솜털을 도트펜으로 그리고 아이보리로 더 크고 밝은 하이라이트를 표현한다. 줄기의 그림자는 다크 인디고와 페인즈 그레이를 사용하고, 레드 바이올렛, 번트 카민, 베네치아 레드, 어스 그린, 메이 그린 등을 조합하여 깊이감을 준다. 아이보리 색으로 연한 줄기를 버니싱하여 부드럽게 표현한다. 매우 뾰족한 번트 카민과 레드 바이올렛 색연필로 줄기 가장자리에 삐져나온 솜털들을 표현한다.

줄기와 잎의 가장자리를 따라 양각으로 표현한 솜털이 흰 종이 밖으로 삐져나오도록, 번짐에 유의하며 흑연으로 그려 넣는다. 1.0mm 및 0.5mm 도트펜으로 잎맥을 가늘게 그리고 9H 연필로 음영을 표현한다. 이어서 3B에서 3H까지 다양한 연필로 가는 타원형 스트로크를 그려서 고른 표면과 부드러운 톤의 그러데이션을 만든다. 하이라이트를 그대로 하얗게 비워두고 끝이 둥근 필버트 붓으로 흑연을 부드럽게 문지른다.

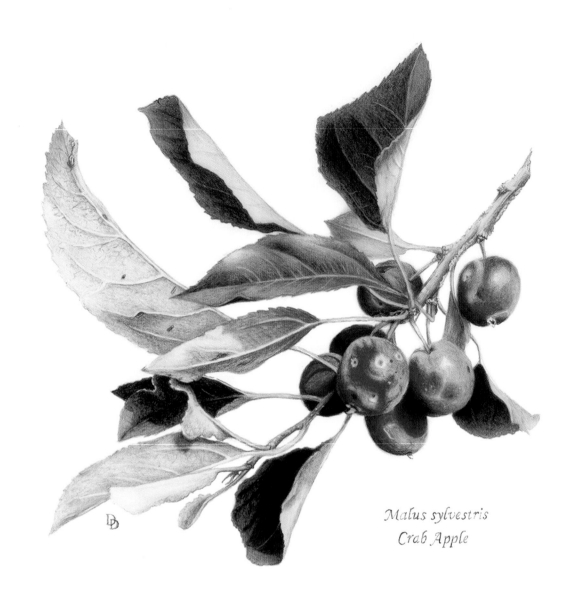

Malus sylvestris
Crab Apple

말루스 실버스트리스(Common crabapple, *Malus sylvestris*), 트레팔지에 색연필, 20×20cm
© Dorothy DePaulo
작업 시간: 9

재료: 연필깎이, 반투명 양면 트레팔지, 가정용 세제, 낡은 그림붓, 연마용 스펀지, 면봉, 샤프식 지우개, 5가지 브랜드의
유성 색연필(왁스 또는 안료가 다른 것), 유산지.

트레팔지에 색연필로
사과나무 그리기

— 도로시 드파울루

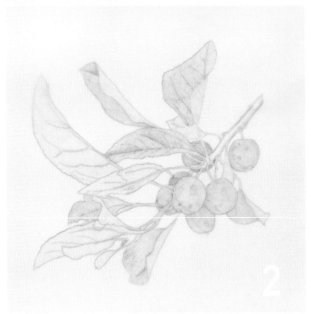

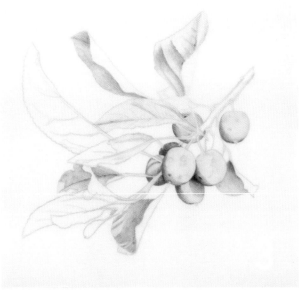

먼저 종이 위에 단단한 심의 밝은색 색연필로 미세한
윤곽선을 그린다. 윤곽선 위에 트레팔지를 1장 올려
놓고 작업하기 때문에 반투명한 트레팔지 위에서도
잘 보일 만한 선명한 색을 사용하는 것이 좋다.

윤곽선이 그려진 밑그림을 화판에 테이프로 가볍게
붙이고, 그 위에 트레팔지를 테이프로 붙인다. 아주
살짝 힘을 줘서 매우 작은 원을 겹치게 그리며 최대한
균일하게 색을 겹겹이 쌓는다. 윤곽선은 다시 따라 그
리지 않아도 된다.

가장 어두운 그림자에 매우 어두운 톤의 보라색을 칠
한다. 트레팔지 위에 여러 색이 이미 칠해져 있으면
음영이 균일해지기 어려우니 가장 어두운 색조를 가
장 먼저 칠한다.

색상은 최대한 실물과 가깝게 선택한다. 필요한 만큼
다양한 색을 겹겹이 칠해서 열매의 풍부한 색을 만들
어 낸다. 서로 다른 브랜드의 색연필을 혼합하여 사용
해도 되니, 브랜드에 상관없이 색상에 따라 선택하도
록 하자.

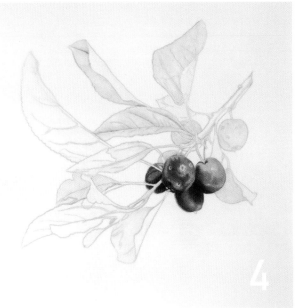

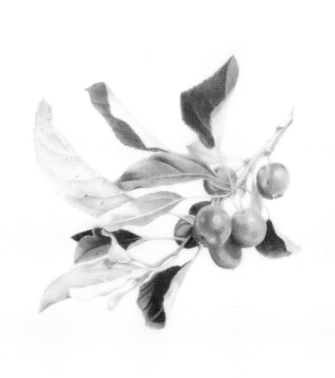

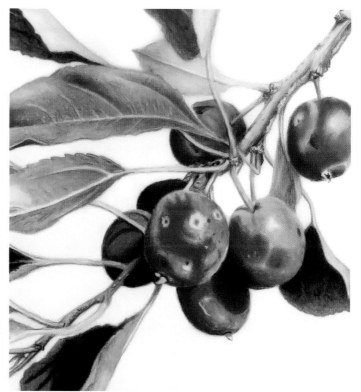

매우 어둡거나 강렬한 색을 입히려면 트레팔지를 뒤집어 가장 어두운 부분의 뒷면에 다크 퍼플을 덧칠한다. 검은색이나 회색은 색을 탁하게 만드니 되도록 피하자.

그림 중심부에서 시작해 바깥쪽 순서로 색을 칠한다. 항상 각 부분을 그릴 때 전체 이미지를 고려하자. 예를 들어 빨간 사과 근처의 녹색 잎사귀는 멀리 있는 나뭇잎보다 붉은빛이 더 많이 반사될 것이다. 전체 그림이 완성되면 밑그림의 윤곽선을 지운다.

작은 잎맥들을 그려 넣을 때는 유산지 1장을 그림의 잎 부분 위에 올려놓고 단단한 색연필로 힘주어 그려서 트레팔지 아래의 색을 걷어 낸다. 지우개로 색을 밝게 닦아 내거나 어둡게 톤을 입히거나 가장자리를 다듬는 등 마무리 수정을 한다. 마지막으로 면봉에 가정용 세제를 묻혀 색연필 안료의 얼룩이나 미세한 조각들을 닦아 낸다.

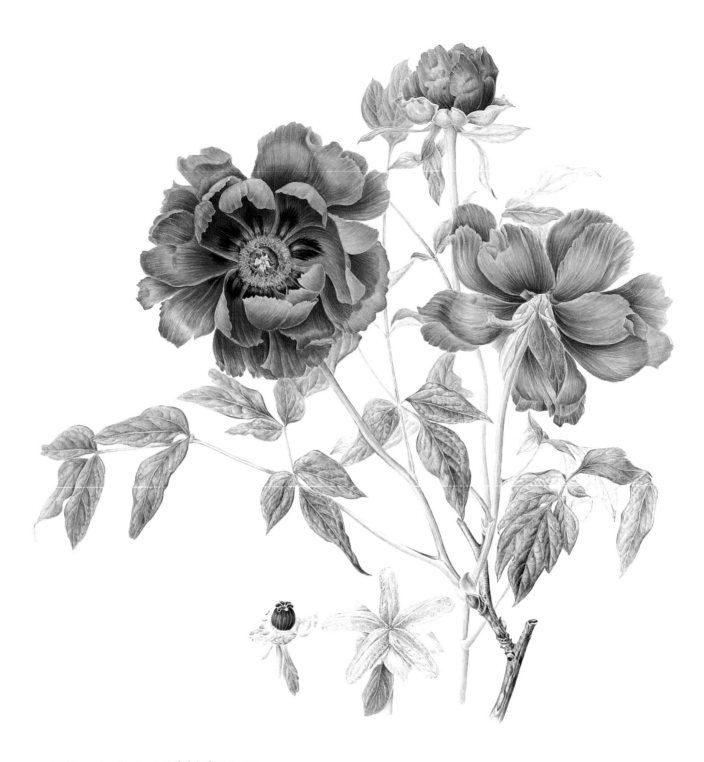

모란(*Paeonia suffruticosa*), 종이에 수채, 52.5×47.5cm
© Jee-Yeon Koo

수채 물감은 오늘날까지 보태니컬 작품에 가장 많이 쓰이는 재료다. 수채화는 수채의 폭넓은 응용 기법, 다양한 안료 종류, 투명도 및 섬세한 디테일 묘사 능력 등으로 보태니컬 아트 분야에서 꾸준히 최고의 인기를 누린다. 제조사들은 계속해서 새로운 안료와 안료를 굳히는 물질을 획기적으로 도입하고 있으며, 안료의 지속성에도 관심을 기울이고 있다. 액체 성질의 수채 물감으로 다른 재료로는 하기 힘든 습식 화법이 가능하며, 건식 화법을 함께 응용해 다채롭게 표현할 수도 있다.

WATERCOLOR ON PAPER

수채화 화법과
실전 연습

수채 물감의 특징

수채 물감의 기본 특성

― 수잔 피셔

예술가라면 재료에 통달하고 완성 작품을 잘 보존하기 위해 수채 물감의 특성에 친숙해야 한다. 다시 말해 자신이 사용하는 재료를 충분히 인지하고 작업 과정에서 재료의 성질을 가늠해야 한다. 다음은 수채 물감의 특성에 대한 설명으로, 물감 제조사나 인터넷을 통해 추가 정보를 얻을 수 있다.

나비 부인: 에어룸 토마토 묘사
(Madama Butterfly: Portrait of an Heirloom Tomato,
Solanum lycopersicum)
종이에 수채
25×23.75cm
© Asuka Hishiki
작업 시간: 104

위쪽: 미네랄, 분쇄 안료, 아라비아고무 등 수채 물감에 들어가는 성분 중 일부다. 숫돌 위에는 분쇄용 유리 막자가 놓여 있다. 막자, 안료 등을 사용하여 집에서도 물감을 직접 만들 수 있다.

아래쪽: 수채 물감은 튜브 또는 고체 형태로 되어 있다. 또한 팔레트, 물 한 잔, 물감에 물을 정확한 양으로 섞을 때 쓰는 스포이트, 야외용 팔레트의 접이식 여행용 붓 세트, 거치대에 붓들이 놓여 있다.

튜브형 물감과 고체형 물감에는 눈에 보이는 것 이상의 차이점이 있다. 모든 수채 물감 브랜드는 특정 용도에 맞게 다양한 구성 성분을 포함하거나 제외한다. 수채 물감의 대표 성분은 물감을 촉촉하게 유지하는 습윤제, 접착 역할을 하는 바인더, 물감 냄새를 최대한 줄이는 탈취제 등이다. 희석제는 물감을 의도대로 조절하려는 목적으로 첨가되며, 증백제는 색을 환하게 만들어 주는 물질이다. 덱스트린이나 글리세린은 용해력을 높여 물감과 보존제가 부드럽게 섞이게 하고 물감의 촉촉함을 유지한다. 살진균제는 물감에 곰팡이가 생기지 않도록 한다. 튜브형 물감은 촉촉한 상태의 물감을 바로 짜서 사용할 수 있다는 장점이, 고체형 물감은 이동에 편리하다는 장점이 있다. 차이가 있긴 하지만, 많은 작가가 대부분 2가지를 모두 사용한다. 수채 색연필은 연필 형태이지만 튜브형 물감, 고체형 물감과 특징이 유사하며, 건식과 습식 2가지 방식으로 사용할 수 있다.

입자가 작은 구름 덩어리처럼 뭉쳐진 응고된 물감의 예시

검은색 마커 위에 칠해진 노란색 안료마다 투명도가 서로 다르다. 왼쪽부터 불투명, 반투명, 반불투명, 투명 수채 물감을 칠했다. 투명도는 물감을 어느 두께로 칠하느냐에 따라 달라진다.

바인더(접착제)

유화 물감의 아마씨유, 카세인의 우유 단백질, 에그 템페라의 달걀노른자, 아크릴 물감의 아크릴 폴리머 바인더 등, 물감 종류만큼 그 안에 담긴 바인더도 다양하다. 아라비아고무는 주로 수채 물감에 사용되는 바인더이며, 다른 바인더와 마찬가지로 가루인 안료를 종이 표면에 고정하는 역할을 한다. 그러나 일부 바인더와 달리 아라비아고무는 완성 작품의 색이 바래거나 짙게 변색되는 것을 막지 못한다. 또한 잘 스며들지 않아서 완성 작품을 반드시 액자에 끼워 보관해 습기로부터 보호해야 한다. 수채 물감과 다르게 색연필에는 안료의 건식 결합을 위한 오일이나 왁스 바인더가 포함되어 있다.

용 수채 물감 라인을 따로 생산하기도 한다.

안료는 아주 미세한 입자로 구성되어 있으나 불용성이라 물에 완전히 녹지 않는다. 일부 입자가 분리되어 종이 결에 침전되면 물감이 알갱이나 퇴적된 것처럼 보이기도 한다. 안료를 바른 표면이 고르지 않으면 물감이 덩어리로 뭉쳐져 응고될 수 있다. 또한 투명한 색상은 얼룩 자국이 남으며 종이 표면을 손상하지 않고서는 지우기 어려울 수 있다.

안료

수채 물감 제조사는 다양한 유통업체로부터 안료를 사들인다. 물감 유통업체들은 미술용품 외에도 착색제를 판매하기도 한다. 유통업체나 브랜드마다 색상 성분과 발색에 차이가 있을 수 있으니, 제조사나 유통업체를 한 곳만 정하지 말고 선택의 폭을 다양하게 넓히는 것이 좋다. 수채 물감 브랜드마다 선호하는 성분을 추가해 치열한 미술용품 시장에서 경쟁력 있는 제품군을 선보인다. 전문가용뿐만 아니라 학생

불투명도와 투명도

불투명한 물감은 반투명 물감으로 간주될 때도 있지만, 어느 쪽이든 투명 물감보다 칠해 놓은 물감을 완전히 가리는 능력이 뛰어나다. 반면 투명한 물감을 칠할 때처럼 종이가 얼룩지지 않는다. 모든 물감은 작가의 표현 방식에 따라 효과가 다르게 나타날 수 있다. 불투명한 색상에 물을 섞어 투명하게 표현할 수도 있고, 투명한 색상에 흰색이나 검은색을 섞어 불투명하게 채색하기도 한다. 색상뿐만 아니라 투명도도 본질적으로는 선택에 속한다.

물감 성분의 변화

활발한 업계에서는 늘 변화가 요구되며, 이는 종종 긍정적인 결과를 가져온다. 물감 제조사들은 독성이나 희소성 문제를 해결하고자 꾸준히 노력을 기울이며, 작가도 이로 인해 안료가 어떻게 변하는지 늘 인지하고 있어야 한다. 한 예로 PY153 안료를 주로 사용하던 뉴 갬부지 색상은 최근 큰 변화를 겪었다. 뉴 갬부지 색상처럼 물감 성분은 여러 이유로 대체되거나 변경되기도 한다. PY153 안료가 부족해 수급에 차질이 생기면서 이 불그스름한 노랑 착색제를 대체할 만한 안료들이 모색되고 있다.

안료가 대체되더라도 물감 튜브의 색상명은 그대로 유지되는 경우가 많다. 따라서 2년 전에 구입한 뉴 갬부지 물감 튜브에는 이번 주에 구입한 것과 같은 색상의 성분이 없을 수도 있다. 대체된 성분들이 물감의 투명성과 지속성 등에 영향을 줄 수 있으니 중요한 정보를 미리 습득해 두어야 한다. 물감 라벨을 주의 깊게 읽어보도록 하자. 안료 지정 번호와 내광성(색이 바래지 않는 정도-역주) 정도를 직접 찾아보면 좋다. 브랜드 전체에 걸쳐 물감 라벨에 같은 이름과 안료 지정 번호가 표기되어 있지만, 착색제에 따라 발색이나 특성을 약간 다르게 다뤄야 해서 다소 헷갈릴 수도 있다. 물감 제조사마다 어떤 성분을 선호하는지 반드시 확인하고 구입하길 권한다.

안료 식별 방법

안료 지정 번호는 노란색-PY, 빨간색-PR, 파란색-PB, 녹색-PG, 주황색-PO, 흰색-PW, 검은색-PBk, 갈색-PBr, 보라색-PV와 같은 방식으로 표기되며, 그 뒤에 숫자가 붙는다. 안료는 현재 온라인에서 찾을 수 있는 거대한 컬러 인덱스(Colour Index, 염료표)에 분류되어 있다. 이 지표는 영국 염색자 학회(Society of Dyers and Colourists)와 미국 섬유화학 염색자 협회(The American Association of Textile Chemists and Colorists)가 공동으로 관리한다. 또한 안료 지정 번호 옆에 다섯 자리의 컬러 인덱스 번호가 부여된다. 이 다섯 자리 숫자에는 정확한 안료와 특성에 대한 설명이 포함된다. 미술 시장, 주택 개조 시장, 산업용 착색제 시장 등을 포함해 모든 색조품에 이 숫자가 적용된다. 컬러 인덱스 번호는 주로 'CIN' 또는 'CI#'으로 표기된다. 컬러 인덱스 번호가 항상 튜브형, 고체형 물감에 적혀 있진 않지만, 안료 지정 번호는 꼭 표기된다.

제조사는 안료와 염료를 언제든지 변경할 수 있기 때문에 '샙 그린'이나 '알리자린 크림슨'처럼 색상명만 보고 색을 고르거나 판단하는 것은 좋은 방법이 아니다. 예를 들어 '번트 시에나' 색에 사용된 안료는 PBr7일 수도 있고, PR101일 수도 있다. 이처럼 서로 다른 안료 지정 번호가 사용되어도 색상명은 그대로 유지되지만 물감의 발색과 속성은 달라질 수 있다. 같은 PBr7 안료라 할지라도 브랜드마다 다를 수 있다는 점을 기억해 두자. 라벨에 표기된 이름은 이러한 변화와 바뀐 성분을 포함하지 않는다. 따라서 안료 지정 번호를 찾는 것이 가장 중요하다.

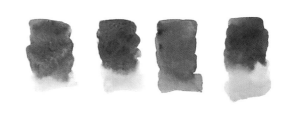

같은 브랜드에서 나온 뉴 갬부지 색상의 2가지 버전이다. 위는 이전의 뉴 갬부지이고, 아래는 현재의 뉴 갬부지다. 안료가 대체되어도 색상명은 여전히 동일하게 표기된다.

4가지 브랜드의 PB29 울트라마린 블루다. 표본들은 침전물, 과립성, 응집 현상에 있어서 눈에 띄는 차이를 보인다.

라벨 표기

물감 튜브의 라벨에 수채 물감에 대한 설명이 꼭 들어가진 않는다. 하지만 물감 색상이 예상과 다르게 나올 때를 대비해 라벨을 충분히 읽어 두는 것이 좋다. 다음은 라벨 설명이 충분하지 않을 때 주목해야 할 몇 가지 사항이다. 내광성 등급은 표기되어 있을 때도 요긴하지만 제조사가 따로 표기하지 않았을 때도 중요하다. 여러 요인이 있겠지만, 보통 2가지 이유로 내광성 등급 표시를 피할 때가 많다. 첫 번째로 로즈 매더 제뉴인, 알리자린 크림슨, 제뉴인 인디고와 같은 색에 포함된 안료는 시간이 지나면 자연스럽게 색이 바래거나 어두워지기 때문이다. 두 번째로 제조사가 주로 특허 문제를 들며 이 정보를 공개하지 않기로 했기 때문이다. 수채화 작업을 할 때는 색이 바래지 않는 안료를 선택하는 것이 매우 중요하다. 쉽게 바래거나 빠르게 변하면 단기간에 원치 않는 변색을 겪을 것이다.

미국재료시험협회(ASTM International)는 제출된 각종 색상을 시험하는 독립적인 비영리 기관이다. 모든 제조사가 이곳에 색상을 제출하지는 않으며, 일부 업체는 자체적으로 테스트를 거치고 등급을 매긴다. 미국재료시험협회에서 표기하는 내광성 등급은 ASTM I, ASTM II, ASTM III, ASTM IV로 분류된다. 여기에 포함되지 않은 내광성 등급을 인증하는 공식 용어가 따로 존재하며, 우선 미국재료시험협회 표기 체계에서 로마 숫자 'I'는 가장 높은 내광성 등급을 나타낸다. ASTM I 등급은 색상이 약 100년 동안 퇴색되지 않을 수 있다는 의미다. ASTM II는 색상이 100년이 가까워지면 변할 수 있음을 나타내며, ASTM III는 20년에서 100년 동안 지속될 수 있는 색상을 뜻한다. 마지막으로 ASTM IV 등급은 물감이 20년 이내에 퇴색될 가능성을 의미한다. 수채 물감 회사는 ASTM 등급을 사용하거나 자체 내광성 등급 시스템을 이용한다. 제조사에 내광성 정보를 직접 요청할 수도 있지만, 많은 작가는 내광성 미표기 물감을 거의 선택하지 않는다.

작가들은 독성 이슈에 꾸준히 관심을 기울인다. 수채 물감의 독성 기준은 미술용품점, 제조업체 또는 제조업체의 웹사이트나 기타 온라인 자료를 통해 확인할 수 있다. 안전보고자료(Safety Data Sheet)에는 수채 물감과 같은 화학물질의 잠재적 위험 요소 유무가 기록되어 있다. 미국재료시험협회는 'ASTM D-4236 준수(conforms to ASTM D-4236)'라는 문구로 위험물질 분류 기준을 표기한다. 소비자는 원할 때 해당 정보를 참고할 수 있다.

튜브형 수채 물감 라벨의 예시. 안료 지정 번호, CI#, 내광성 및 기타 ASTM 등급 등의 정보를 확인할 수 있다.

물

수채 물감을 색깔이 아닌 안료와 염료의 혼합물로 주목하면 물감 성질을 고려하여 물감을 섞고 수월하게 작업할 수 있다. 물의 양과 상관없이 일단 물이 물감과 섞이면 수채 물감의 성질이 된다. 따라서 물감에 물이 얼마큼 첨가되었는지 또는 혼합된 물감에 물이 얼마큼 증발하고 있는지를 살펴야 한다. 그림붓의 물의 양도 조절해야 한다. 그림붓에 묻은 물의 양과 팔레트의 물감에 섞인 물의 양 모두 채색에 영향을 미친다.

빛

빛은 수채화 작품을 그려 내고 감상하는 데 중요한 요소이며, 수채 화법에 드라마틱한 영향을 주기도 한다. 피사체에 실제로 비친 빛과 완성 작품 속의 빛이 다를 수 있는 만큼, 빛은 작품의 첫인상에 가장 큰 영향을 끼친다.

물감에 대한 이해

마지막으로 가장 중요한 점은 업계 변화에 발맞춰 사용할 수채 물감의 품질과 특성을 제대로 이해하는 것이다. 또한 재료를 꾸준히 사용해 봐야 한다. 실제 경험을 대신할 만한 방법은 없다. 오직 본인만이 어떤 브랜드, 어떤 색상, 어떤 재료가 자신의 작품에 가장 적합한지 결정할 수 있다. 이 과정은 모든 작가에게 훌륭한 작품을 탄생시키기 위한 특별한 여정이 될 것이다.

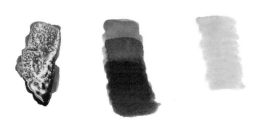

빛이 물감에 미치는 영향: 왼쪽부터 반사된 빛, 흡수된 빛, 흩어진 빛의 표현이다. 수채 물감의 색상과 명도를 정확히 확인하려면 물감을 먼저 완전히 말리는 것이 좋다.

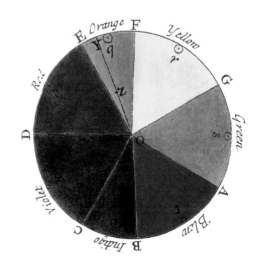

스콧 스테이플턴이 재현한 아이작 뉴턴의 색상환(1704년).

색채 이론

— 매릴린 가버

보태니컬 아트 작가들은 매우 다양한 색상의 수채 팔레트를 사용한다. 최대한 많은 색을 작품에 활용하는 작가도 있지만, 반면 평생 6가지 색만 고수하는 작가도 있다. 여러 노련한 작가는 12~15가지의 색을 분류해서 주로 사용한다. 일부 보태니컬 아트 자격 과정에서는 색상 팔레트를 12~15가지 색으로 제한하라고 권장하기도 한다. 이 기준은 수료 과정마다 다를 수 있다.

색상을 처음 다루는 초보자라면 색상 수를 제한하고 작업을 시작하는 것이 좋다. 이렇게 해야 색 변화를 확장하는 방법을 구현할 수 있다. 따뜻한 색과 차가운 색을 포함한 6색 팔레트에서 안료와 색조를 다양하게 조합하면 충분히 많은 색을 만들어 낼 수 있다. 작가의 팔레트는 경험을 통해 계속 진화할 수밖에 없다. 제한된 팔레트로는 원하는 라벤더색을 완벽히 만들어 낼 수 없기 때문이다.

색상 팔레트는 국가와 지역에 따라 다양하다. 열대지방에서 사용되는 색과 사막에서 사용되는 색 또는 미국 중서부에서 식물을 묘사하는 색은 서로 다를 것이다. 빛의 성질과 양은 식물 종과 그것의 색깔만큼이나 전 세계적으로 다양하다. 그럼에도 서로 다른 색상에는 몇 가지 공통점이 있다. 다음 설명은 색상 팔레트에 대한 다양한 접근 방식과 색상 선택에 미치는 영향이다.

> "주변에서 볼 수 있는 모든 것은 여러 가지
> 색 조각의 배열로만 눈에 들어온다."
>
> ———
>
> —존 러스킨(John Ruskin, 1819~1900),
> 옥스퍼드 슬레이드 미술대학 교수(1869~1878).

색상이란 무엇인가?

1666년 영국의 물리학자이자 수학자인 아이작 뉴턴은 순수한 흰색의 빛이 프리즘을 통과하며 다양한 색으로 나뉘는 현상을 통해 색마다 단일 파장으로 구성되어 있음을 발견했다. 가시광선 스펙트럼에는 다양한 파장의 빛으로 구성된 여러 색이 있으며, 이러한 색들은 곧 다양한 파장으로 분리된 빛을 의미한다. 빛이 물체에 닿으면 그 파장은 흡수, 투과 또는 반사된다. 우리가 보는 색은 우리의 눈에 반사되어 돌아온 빛이다.

뉴턴은 색상을 분류하는 실험을 시작해, 1671~1672년에 걸쳐 색체계를 다룬 첫 논문을 발표했다. 1704년 뉴턴은 빛

연구에 대한 논문인 〈광학(Opticks)〉에 노란색, 녹색, 파란색, 남색, 보라색, 빨간색, 주황색으로 구성된 색체계를 실었다. 그는 도리안 음계의 7음(F, G, A, B, C, D, E)으로 7가지 색을 표현했다. 오늘날 우리가 이해하는 대로, 색은 빛과 빛을 반사하는 표면 사이에서 상호 작용한다.

6색 한정 팔레트

6색 팔레트의 기본 색상은 삼원색(빨간색, 노란색, 파란색)이다. 물감 제조사들이 순수한 빨강, 노랑, 파랑을 개발하려고 시도했지만, 모든 색은 2차색(1차색을 섞어서 나오는 색)의 성향이 강하다.

6색 팔레트의 색상은 다음과 같은 색상 편향을 띤다.

차가운 색: 레몬 옐로(파랑 편향), 퍼머넌트 알리자린 크림슨(파랑 편향), 울트라마린 블루(빨강 편향)

따뜻한 색: 한자 옐로 딥(빨강 편향), 카드뮴 레드(노랑 편향), 세룰리안 블루(노랑 편향)

색상 편향을 이해하면 투명한 색이나 칙칙한 색을 혼합할 때 도움이 된다. 차가운 색끼리 또는 따뜻한 색끼리 섞으면 투명한 색을 얻을 수 있다. 따뜻한 색과 차가운 색을 혼합하면 중성색에 가까운 색이 나온다. 자연의 색상 대부분은 칙칙하거나 중성적인 요소를 포함하고 있다. 6색 팔레트에서 수많은 색을 혼합해 보며 얼마큼 섞으면 어떻게 달라지는지, 또 물감과 물의 비율은 어떤 영향을 미치는지 테스트해 보자. 나아가 투명도 및 기타 특성을 이해하면 복잡한 색을 구별하는 데 도움이 된다.

무한한 색상 팔레트

자연은 우리에게 무한한 범위의 색을 제공한다. 한정된 색상 팔레트로도 다양한 색을 만들 수 있지만, 많은 작가는 더 많은 색상 팔레트를 사용해서 자연에서 접하는 색을 최대한 정확히 표현하려 한다. 물감 제조사들은 선택의 폭을 넓히기 위해 꾸준한 개발을 거쳐 왔다. 편하게 쓸 수 있는 색상도 있지만, 대부분 색상은 팔레트에 있는 색상을 혼합해 만들 수 있다. 물감 라벨에 적힌 이름으로는 성분이 분명하지 않

으니 안료 지정 번호를 꼭 참고하자.

진 에먼스의 수채 팔레트

아름답고 복잡한 색을 잘 쓰기로 유명한 진 에먼스는 첫 보태니컬 아트 수업에서 8색 팔레트로 식물 고유의 색을 표현하는 법을 배웠다. 에먼스는 8색으로 사물을 충분히 표현할 수 있으니, 이것이 좋은 학습 방식이라고 믿었다. 그러나 시간이 지나면서 주로 사용하는 팔레트와 색상 접근 방식을 바꾸었다.

에먼스는 "색은 우리가 잘 보지 못하기 때문에 신비롭다. 그러나 흑백은 아주 잘 보인다. 나는 색을 볼 때 색조가 아닌 흑백의 명도로 사물을 관찰한다. 아이러니하게도 흑백으로 피사체를 그릴 때는 어떤 색을 사용하든 입체적으로 표현할 수 있다."라고 말했다. 에먼스가 현재 쓰는 팔레트에는 많은 색의 물감이 담겨 있다. 또한 색을 섞는 것보다 겹쳐 칠하는 것을 선호하며, 특히 퀴나크리돈처럼 투명한 색을 좋아한다. 먼저 색다른 색으로 바탕칠을 한 다음, 드라이브러시로 식물에 알맞으며 고유색에 가까운 색을 덧칠하곤 한다.

존 파스트로리자 피뇰의 수채 팔레트

존 파스트로리자 피뇰은 투명한 합성물감을 팔레트에 섞지 않고 종이에 직접 겹겹이 칠하며 색을 섞었다. 그는 윌콕스 스플릿 원색 팔레트(Wilcox Split Primary Palette)를 기반으로 색상을 골랐으며, 더 많은 물감을 사용하고자 색상 팔레트의 수를 늘렸다. 그의 원래 팔레트에는 바나듐 옐로, 퀴나크리돈 골드, 퀴나크리돈 레드, 페릴렌 마룬, 세룰리안 블루, 울트라마린 블루(녹색 색조) 등이 있었다. 확장된 팔레트에는 메이 그린, 브릴리언트 블루 바이올렛, 브릴리언트 레드 바이올렛, 인디언 옐로, 딥 레드, 페릴렌 바이올렛, 페릴렌 그린, 매더 레이크 딥이 포함된다.

옥스퍼드대학교 보들리언 도서관의 미술사학자이자 연구원인 리처드 멀홀랜드(Richard Mulholland) 박사는 오스트리아의 보태니컬 일러스트레이터 페르디난드 바우어(Ferdinand Bauer, 1760~1826)가 10권으로 펴낸 '플로라 그래카(Flora Graeca)'에 사용한 안료를 연구했다. 옥스퍼드대학교는 바우어의 주석이 모두 달려 있는 현장 스케치와 수채화를 그대로 보관하고 있다. 바우어는 현장에서 밑그림을 그리고, 숫자로 그림에 주석을 다는 독특한 방식을 개발했다. 그의 차트에는 최대 140가지에 이르는 빨간색, 노란색, 파란색, 녹색의 색조에 대한 숫자 코드가 포함되어 있다. 이 코드를 통해 바우어는 탐험에서 그려 낸 연구 스케치에 상세한 색상 정보를 정확하게 기록할 수 있었으며, 몇 년이 지난 후에도 작품을 마무리할 수 있었다. 옥스퍼드 연구팀은 플로라 그래카에 사용된 수채물감과 번호가 매겨진 스케치의 안료를 식별하고 분석하여 이 코드 작성 체계를 기반으로 누락된 색 차트를 재구성했다.

작가마다 자신만의 고유하고 독특한 방식으로 색상을 선택했다. 어떤 작가는 매우 기술적인 접근을 통해 피사체 색상을 기록하고 주석이 달린 색상 견본을 개발하지만, 또 다른 작가는 그림을 그리는 와중에 즉흥적으로 색상을 조정하기도 한다. 어떤 접근법을 사용하든 보태니컬 아트를 창조하는 데 있어서 색상에 친숙해져야 식물 세계에 존재하는 색의 미묘한 차이를 알아차릴 수 있다.

드로잉을 도화지나 피지로 전사(글이나 그림 등을 옮겨서 베낌)하는 방법에는 여러 가지가 있다. 여기서는 자주 사용하는 2가지 방법을 소개한다. 먹지를 사용하면 전사할 때 흑연 가루가 원치 않게 묻을 수 있어 추천 하지 않는다. 또한 액자에 넣어 보관할 때는 매트 용 지 아래에 가려지는 부분이 있으니 그림 사방으로 최 소 1.25cm 정도 여백을 남겨 둬야 한다.

채색 전 드로잉을 종이에 전사하는 법

– 캐럴 우딘

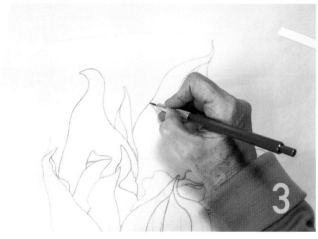

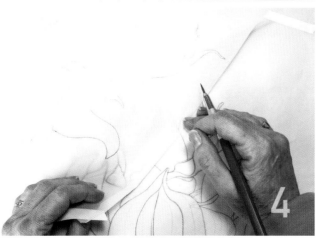

트레이싱지를 사용해 드로잉을 옮겨 그릴 때는 최종 드로잉 위에 트레이싱지를 얹고 물테이프(드래프트 테이프)로 살짝 고정한다. 뾰족하게 깎은 단단한 (2H~4H) 흑연 연필로 채색에 필요한 윤곽선을 정확하게 따라 그린다.

트레이싱지를 뒤집어 뾰족한 연필심(HB에서 3B)의 부드러운 끝으로 트레이싱지 뒷면에 있는 선을 따라 그린다. 드로잉을 도화지에 옮겨 그릴 때는 HB나 B 연필이 가장 좋다. 다만 피지마다 흑연에 다르게 반응하므로, 피지에 드로잉을 옮겨 그릴 때는 HB, 2B, 3B 연필을 사용해야 한다.

기존 드로잉이 위로 향하도록 트레이싱지를 다시 뒤집어 도화지나 피지 위에 테이프로 가볍게 붙인다. 2H~4H의 뾰족한 연필심으로 약간 힘주어 선들을 따라 그린다. 이러한 방법으로 트레이싱지 반대쪽에 있는 드로잉을 종이에 전사한다. 트레이싱지를 통해 종이에 전사된 그림이 보이므로 이 단계에서 수정해야 할 것들은 트레이싱지의 위치를 바꿔 바로잡을 수 있다.

옮겨 그린 드로잉 선이 너무 흐릿하거나 너무 진해 도화지나 피지에 흑연 자국이 많이 남지 않도록 트레이싱지 밑을 간간이 살핀다. 옮겨 그린 선이 너무 흐릿하면 필압을 더 주거나 또는 2H나 4H 연필을 깎아 쓰거나 트레이싱지 뒷면에 흑연을 좀 더 칠한다. 매우 날카로운 연필로 강하게 힘주어 그린다고 해서 수채용지에 전사되지 않는다. 옮겨 그리는 선이 너무 진하다면 필압을 더욱 약하게 준다. 복잡한 구성 요소들을 따라 그릴 때는 옆에 확인 표시나 X 표시를 하여 놓치는 부분이 없도록 유의한다.

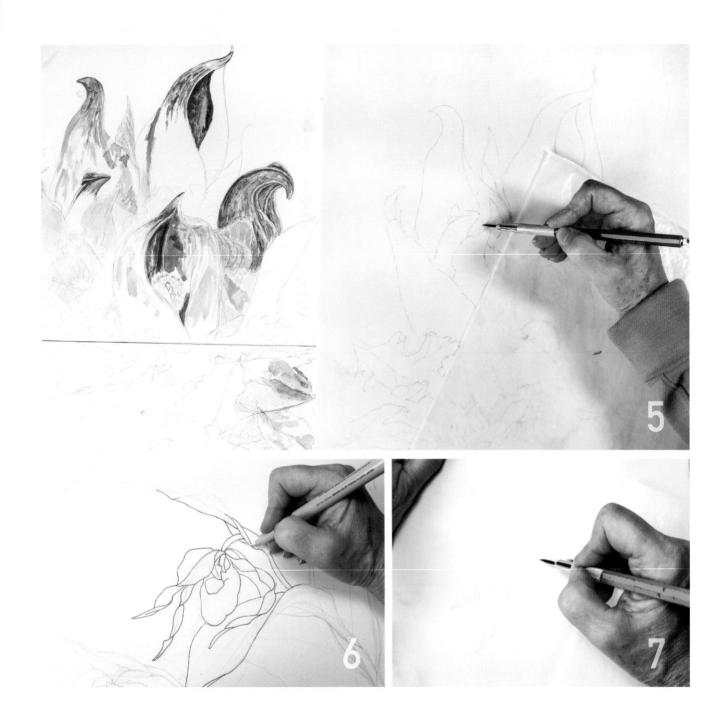

트레이싱지로 종이에 옮겨 그리고 나면, 기존 드로잉과 피사체 식물을 최대한 참조해 완성도를 높인다. 종이에 전사한 드로잉에 미처 옮겨지지 않은 틈새를 채우고, 옮겨진 연필 선이 너무 진하면 샤프 지우개로 살짝 닦아 낸다.

일부 작가는 트레이싱지 없이 아주 얇은 마커나 제도 펜으로 연필 드로잉 위에 그림을 직접 따라 그리기도 한다. 옮겨 그릴 부분 위에 잉크로 그림을 그리고 충분히 말린 다음, 그 위에 종이나 피지를 올려놓고 흑연 연필로 그림을 따라 그린다.

도화지나 피지의 두께에 따라 드로잉이 얼마나 비치는지가 달라진다. 드로잉이 잘 보이지 않는다면 도화지나 피지를 라이트 박스 위에 올려 양쪽 드로잉을 충분히 통과할 만큼 빛을 비춘다. 이 방법은 잉크를 덧그리지 않은 연필 드로잉일 때도 효과가 있다.

로즈 마리 제임스는 기초 수채화 화법 중에 단색으로 균일하게 면적을 칠하는 방식의 플랫 워시(flat wash), 그레이디드 워시(graded wash), 차징(charging) 화법 등의 채색 화법들을 소개한다. 그레이디드 워시는 색이나 톤을 점점 바꾸되 자연스럽게 연결하여 칠하는 화법이다. 차징은 살짝 젖은 종이에 2가지 색을 섞는 화법으로, 서로 다른 물감이 마르지 않은 상태에서 섞이며 반응하는 상태를 의미한다. 이러한 응용 화법들은 중력으로 젖은 물감이 흐르도록 화판을 약간 기울여 수채 용지에 경사를 줄 때 가장 잘 나타난다.

다양한 수채 화법

– 로즈 마리 제임스

플랫 워시 (평칠)

재료: 수채 용지와 클립보드(화판), 둥근 수채용 붓, 튜브형 수채 물감, 종이 타월, 칸이 있는 팔레트, 물통, 스포이트, 면장갑.

칠할 면적의 크기에 따라 마르거나 젖은 수채화 용지 표면에 플랫 워시로 채색할 수 있다. 2.5cm 미만의 정사각형보다 작은 면적은 주로 마른 수채화 용지에 칠한다. 먼저 칠하고 싶은 정도의 채도가 될 때까지 팔레트에 물감과 물을 적절히 섞어 묽은 농도를 만든다. 흑연 연필로 고급 수채 용지에 드로잉을 아주 흐리게 옮겨 그린다.

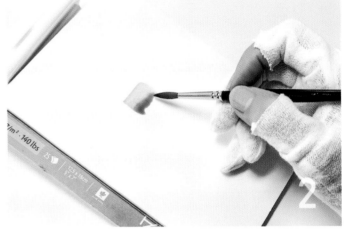

깨끗한 물에 씻어 낸 붓으로 칠할 부위를 살짝 적신다. 종이 표면을 살짝 적시면 전체 면적을 모두 채색하기 전에 물감이 마르는 것을 막을 수 있다. 여기는 광택 없는 살짝 축축한 상태여야 한다. 붓에 물감을 묻히고 물감이 많으면 팔레트에 덜어 낸다. 윗부분부터 가로지르면서 칠하되, 아랫부분 가장자리에 물감이 흘러내려 일부가 고이도록 둔다.

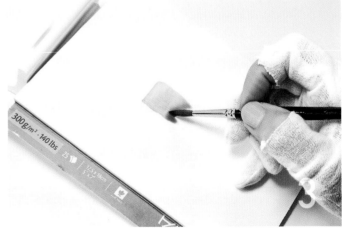

더 넓은 면적으로 이어 칠할 때도 항상 물감이 고인 부분을 유지한다. 이렇게 하면 물감이 마를 때 불필요한 윤곽선이 생기지 않는다. 섞은 물감을 물감 고인 곳에 몇 방울 떨어뜨려 형태가 완성될 때까지 물감이 마르지 않도록 한다.

이제 밑부분에 물감이 고인 부분이 남아 있으면 닦아 낸다. 붓을 물에 씻지 않고 종이 타월에 가볍게 두드린다. 붓 끝을 물감이 고인 곳 가장자리에 갖다 대면 붓이 물감을 빨아들인다. 플랫 워시를 한 부분이 완전히 마를 때까지 붓질을 따로 하지 않는다.

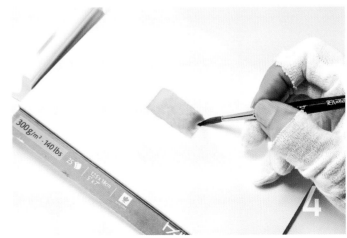

그레이디드 워시 (바림질)

그레이디드 워시를 잘 해내려면 칠하려는 부분이 약간 만 축축해야 한다. 예시처럼 표면이 너무 젖어 있으면 물감이 흐르고 진한 윤곽선이 남는다. 붓을 2개 준비하고 하나는 물, 다른 하나는 물감을 묻히는 데 사용한다. 종이를 적시려면 우선 붓을 물에 담가 적시고 물통 가장자리에 남은 물기를 털어 낸다. 원하는 부분에 물을 부드럽게 바르고, 표면이 마를 때까지 기다린다.

칠할 부분을 살짝 적신 상태에서 종이를 약간 기울여 놓는다. 물감을 칠할 붓에 가장 어두운 톤의 물감을 묻힌다. 붓에 물감이 너무 많이 묻지 않도록 팔레트에 덜어 낸다. 맨 위에서 아래로 1/3 정도 좌우로 쓸어내리며 주변을 칠한다.

바로 붓을 물에 헹구고 물기를 깨끗하게 닦아 낸다. 첫 붓질이 멈춘 앞쪽 가장자리의 약 1/3 위에서 붓을 빠르게 좌우로 움직여 물감을 끌어 내린다. 붓에 물감이 묻어 있지 않기 때문에, 칠해 놓은 색이 묽어지며 어두운색에서 밝은색으로 자연스러운 톤의 변화를 일으킨다.

물감이 마르고 나면 붓을 다시 헹궈 앞쪽 가장자리 위로 돌아가 과정을 이어 간다. 이전에 붓을 헹군 물을 사용하면 원하지 않는 농도가 나올 수 있으니 주의한다. 부자연스러운 색 변화는 나중에 드라이브러시 화법으로 어느 정도 수정할 수 있지만, 물기가 마르지 않은 상태에서 수정 작업은 피하는 것이 좋다.
그레이디드 워시는 필요한 만큼 과정을 반복할 수 있다. 다음 칠을 하기 전에 칠해 놓은 물감을 충분히 말리기만 하면 한 번에 또는 여러 단계에 나눠서 칠할 수 있다. 그러나 가장 어려운 수채 화법 중 하나인 만큼, 많이 연습해서 손에 익히고 물감이 어떻게 작용하는지 터득해야 한다.

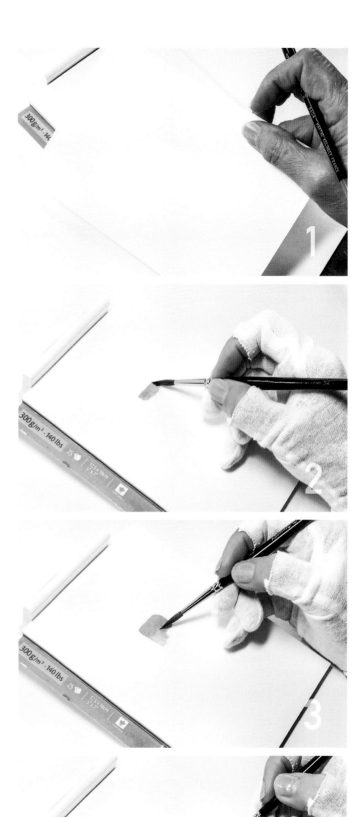

차징 화법

차징은 주로 마른 종이 표면 위에서 2가지 색을 매끄럽게 혼합하는 화법이다. 먼저 첫 번째 색의 물감을 붓에 묻히고 아랫부분 가장자리에 물감이 고이도록 유지하며 원하는 영역에 칠한다.

붓을 물에 헹구고 물기를 제거한 후, 두 번째 색을 묻힌다. 물감을 머금은 붓 끝을 첫 번째 물감이 고인 부분에 놓는다. 그러면 물감이 고인 곳에 두 번째 물감 몇 방울이 떨어져 색이 채워지거나 기존 색과 섞이게 된다.

아랫부분 가장자리에 물감이 고인 부분을 유지한 채로 붓을 좌우로 움직이며 혼합된 색상을 약간 아래로 끌어내리듯 붓질한다.

다시 붓을 헹궈 물기를 제거한 후, 두 번째 색을 다시 묻힌다. 새로운 색의 물감을 이전 색상의 물감이 고인 곳 가장자리에 살짝 떨어뜨린다.

두 번째 색을 완성 지점까지 아래로 당기듯 칠한다. 물감이 아직 고여 있다면 닦아 낸 붓의 끝을 물감이 고인 부분 가장자리에 대서 물감을 흡수시킨다.

실전 연습

그림 그리기에 알맞은 사과 하나를 골라 자세히 관찰해 보자. 다양한 각도에서 관찰하며 사과의 밀도와 질감을 연구하는 것이다. 이렇듯 피사체와 친숙해질수록 그림이 생생해진다. 바탕칠을 하고 나서 드라이브러시를 이용한 겹쳐 칠하기, 글레이징 화법, 디테일 표현으로 표면의 질감, 색상, 형태를 효과적으로 표현해 보자.

드라이브러시를 이용한 다양한 표현 방법

– 캐서린 워터스

드라이브러시를 이용한 겹쳐 칠하기

재료: 돋보기, 가는 샤프식 지우개, 흑연 연필(2H, 4H), 떡 지우개, 컴퍼스, 뚜껑이 있는 샤프식 붓, 세라믹 팔레트, 종이 타월, 콜린스키 붓(1호, 3호), 수채용 아크릴 붓(브라이트, 4호), 수채 용지 여분.

수채 물감: 알리자린 크림슨, 샙 그린, 뉴 갬부지, 번트 엄버, 마젠타, 울트라마린 바이올렛, 울트라마린 블루.

드라이브러시를 이용한 겹쳐 칠하기로 사과 표면의 줄무늬와 고유색을 표현해 보자. 명암 구분은 물감 칠로 충분히 가능하지만, 드라이브러시 겹쳐 칠하기를 통해 표면의 패턴과 질감을 더욱 구체적으로 표현할 수 있다. 몇 번의 붓질만으로도 형태와 질감이 살아나는 것이 바로 눈에 들어온다.

노란색 물감으로 옅게 바탕칠을 하고, 빨간색으로 줄무늬를 가볍게 그려 넣는다. 붓을 소량의 묽은 물감에 반쯤 담근 후, 물감이 많이 묻었다면 팔레트 칸에 덜어 내고 종이 타월이나 면 헝겊에 붓을 가볍게 문지른다. 붓 옆면이 종이 표면에 살짝 닿을 정도로 붓을 뉘어 쥐고, 노란색 바탕칠이 비칠 정도로 살짝 칠한다.

하이라이트와 반사광 부분을 제외하고 사과 전체에 줄무늬를 계속 그려 넣는다. 사과의 줄무늬 방향을 주의 깊게 관찰하고, 사과의 가장 윗부분에서 아래쪽으로 그려 나간다. 아래쪽 가장자리에 가까워지면 붓질이 윤곽선 밖으로 삐져나가지 않도록 종이를 거꾸로 돌려서 그린다.

반사광은 칠하지 않고 그대로 둔 채, 물을 적신 붓에 묽은 울트라마린 바이올렛을 묻혀 음영 부분에 투명하게 덧칠한다. 줄무늬와 같은 방향으로 붓질하며 그림자를 칠하되, 사과 고유색이 드러나도록 그림자를 깨끗하고 엷게 표현해야 한다.

음영이 짙어지도록 음영을 한 번 더 덧칠하고 마르게 둔다. 이어서 빨간색 물감을 묻힌 드라이브러시를 덧칠해 줄무늬를 짙게 표현한다. 붓으로 가볍게 스케치하듯 움직이면 종이의 질감과 어우러져 작은 반점들이 있는 사과의 표면이 표현된다.

동일한 드라이브러시 화법으로 더 밝고 강렬한 빨간색을 칠해 줄무늬와 음영을 부각한다. 하이라이트, 그림자, 반사광의 대비를 통해 사과의 형태감이 살아난다.

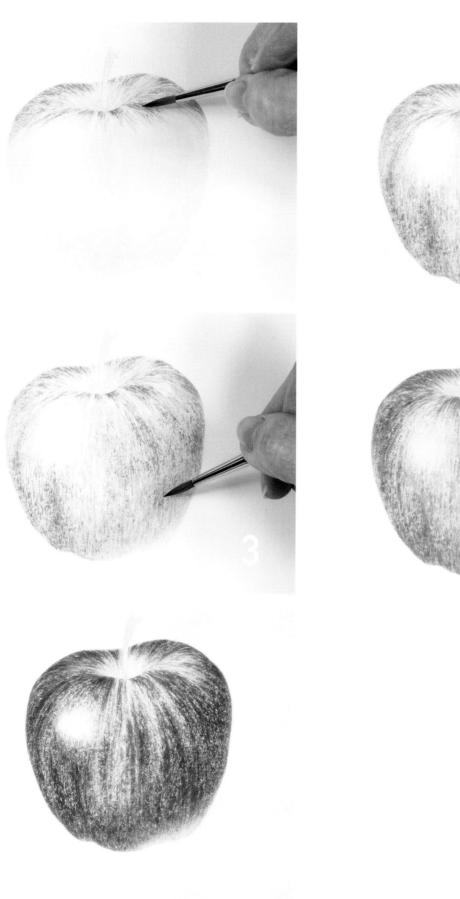
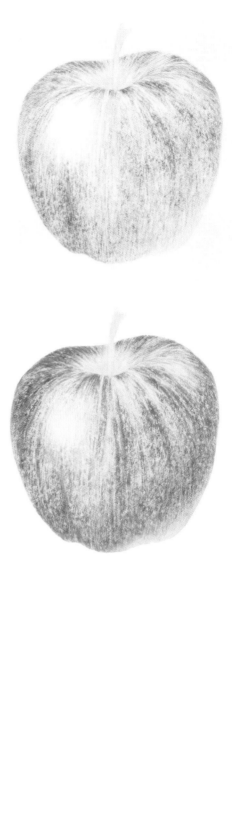

드라이브러시를 이용한 글레이징 화법

글레이징 화법은 채색한 그림 위에 묽고 투명한 물감을 얇게 덧칠하여 색을 풍부하게 입히거나 어둡게 하는 화법이다. 이 화법은 밑색을 부드럽게 누그러뜨려 돋보이도록 하는 효과도 있다. 글레이징은 물감을 덧칠하는 것과 유사하지만 칠할 곳을 먼저 적시지 않는다. 따라서 칠해 놓은 물감이나 종이가 반드시 마른 후에 글레이징해야 한다.

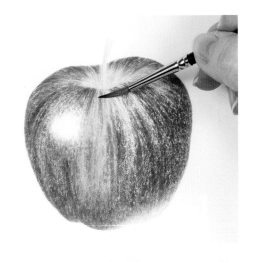

최대한 붓을 옆으로 눕혀 노란색 물감을 입힌다. 붓이 한곳에 너무 오래 머무르면 밑색이 붓에 묻어날 수 있으니 가능하면 빨리 붓질하는 것이 좋다. 붓은 축축하되 물이 뚝뚝 떨어질 정도로 적시면 안 된다. 팔레트 가장자리에 붓을 돌려 가며 남아 있는 물기를 짜내자. 사과의 상단 왼쪽 측면에 글레이징 화법의 효과가 나타난다.

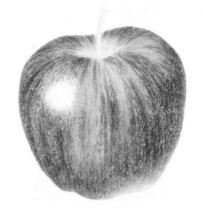

하이라이트 빛과 반사광을 제외하고 사과 전체에 노란색을 글레이징한다. 사과의 아래쪽 가장자리 부분을 칠할 때는 반드시 종이를 위아래로 거꾸로 뒤집어 가장자리를 깔끔하게 표현한다.

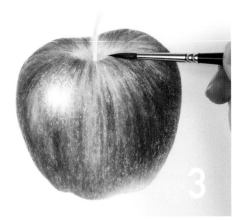

빨간색으로 더 어두운 무늬와 음영 곳곳을 글레이징한다. 사과 줄기의 움푹 들어간 부분을 진하게 표현하려면 갈색을 약간 더한 페일 그린으로 한두 번 엷게 글레이징한다. 여기서는 전체 크기에 비해 붓 끝이 뾰족하여 세밀한 표현이 가능한 3호 콜린스키 붓을 사용했다.

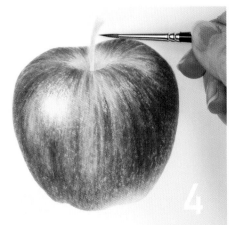

사과 줄기에 녹색을 글레이징한다. 물만 묻힌 붓으로 사과 전체를 얇게 글레이징해 줄무늬를 부드럽게 누그러뜨린다. 물감을 전혀 묻히지 않은 촉촉한 붓으로 줄무늬와 같은 방향으로 칠해야 한다. 채색된 물감들이 위로 들뜨지 않게 신경 쓰며 가볍게 덧칠한다.

드라이브러시를 이용한 디테일 표현

이 단계에는 피사체를 종이에서 돋보이게 하는 화법이 필요하다. 따라서 마무리 과정에서 드라이브러시를 통한 디테일 표현이 매우 중요하다. 여유를 갖고 작업하여 입체감을 한 층 더해 보자.

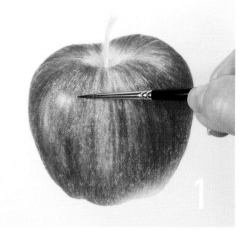

사과의 하이라이트는 단순히 공백을 두는 것이 아니라 빛의 반짝임이 표현되어야 한다. 작은 세필붓과 극소량의 물감으로 노란색과 빨간색을 조심스럽게 번갈아 칠하며 하이라이트를 점점 좁힌다. 가장자리는 하이라이트와 사과의 고유색이 자연스럽게 연결되도록 부드럽게 표현한다. 무테 돋보기로 디테일들을 관찰하며 채색한다.

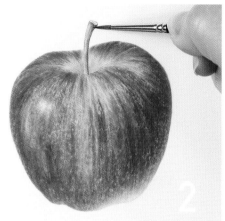

사과 줄기는 움푹 들어간 곳에 단단하게 꽂혀 있는 것처럼 표현해야 한다. 줄기의 녹색이 약간 드러나도록 물기가 거의 없는 드라이브러시에 극소량의 중간 톤 갈색으로 음영을 준다. 사과 줄기에 입체감을 주려면 한쪽(줄기의 왼쪽)에 하이라이트가 있어야 하고 오른쪽에는 그림자를 표현해야 한다. 그림자는 좀 더 짙은 갈색으로 칠한다.

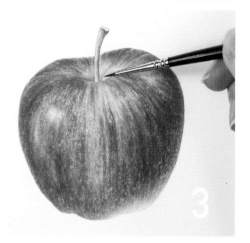

움푹 들어간 곳에 줄기를 고정하고 입체감을 표현하려면, 줄기 왼쪽의 밝고 투명한 그림자에 오른쪽으로 갈수록 점점 어두워지게 음영을 준다. 줄기의 왼쪽 가장자리와 움푹 파인 곳의 가장자리를 매우 또렷하게 칠해야 한다. 사과의 오목한 상단 오른쪽 부분에 자연스럽게 사라지는 곡선 그림자를 그려 넣어 줄기에 드리워진 그림자를 표현한다.

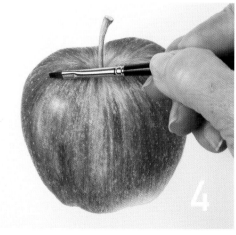

물기가 거의 없는 작은 수채용 아크릴 붓의 모서리로 물감을 닦아 내 작은 반점들을 표현한다. 이어서 소량의 빨간색 물감으로 반점의 윤곽선들을 정돈한다.

마무리 단계에서 마음에 들지 않는 부분을 수정할 수
도 있지만, 이때 사과 모양이 약간 변형될 수 있다. 사
진처럼 사과의 왼쪽 상단은 4H 연필로 새로운 윤곽
선을 가볍게 그려서 살짝 솟아 있다. 붓을 적셔 이전
가장자리를 부드럽게 만들고 새로운 윤곽선을 살린
다. 소량의 빨간색 물감으로 빈 곳을 채운다.

그림을 이젤 위에 놓고 뒤로 물러서서 마지막으로 살
펴보자. 여기 몇 가지 디테일만 더하면 된다. 어두운
줄무늬와 음영에 소량의 빨간색으로 살짝 덧칠한다.
소량의 묽은 빨간색으로 반사광의 톤을 조심스럽게
눌러 준다. 윤곽선 말고 면을 부드럽게 다듬어 사과
의 가장자리를 선명하고 깔끔하게 정리한다.

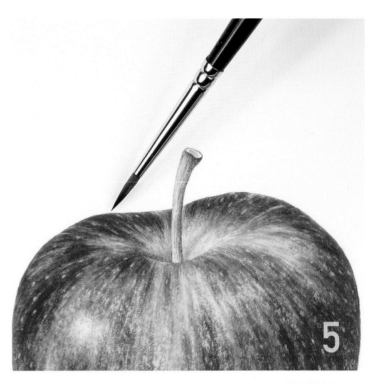

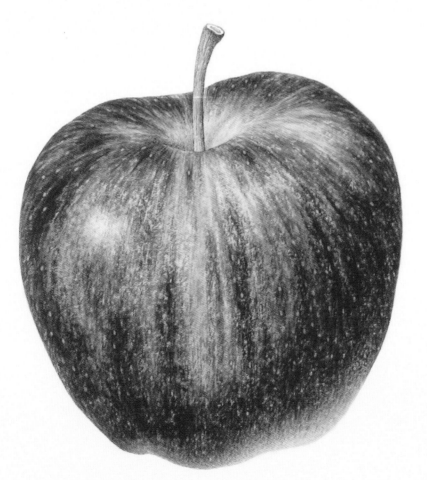

갈라 사과(Gala apple, *Malus domestica* 'Gala')
종이에 수채
18.75×17.5cm
© Catherine Watters

실전 연습

콘스턴스 사야스는 640gsm의 세목 수채 용지에 안료가 마르기 전 다른 안료를 덧바르는 웨트 온 웨트 (wet on wet) 화법과 드라이브러시 화법을 결합해 3가지 꽃을 그리는 방법을 소개한다. 첫 번째는 매끄러운 꽃잎을 가진 단순한 형태의 튤립으로 초보자가 그리기에 좋다. 두 번째는 아이리스로 벨벳처럼 부드럽게 떨어지는 잎과 섬세한 부분의 질감을 다르게 표현해야 한다. 마지막으로 꽃잎이 많은 플로리번다 장미 (floribunda rose)는 어려운 편에 속한다. 그림 완성에는 보통 50~70시간이 걸리는데, 대부분 연구, 스케치, 관찰에 많은 시간이 할애된다. 실제로 그림을 그리는 시간은 전체 작업 시간의 약 1/4에 불과하다.

APPLIED TUTORIAL

두 화법을 결합한 3가지 꽃 그리기

– 콘스턴스 사야스

그레이기 튤립

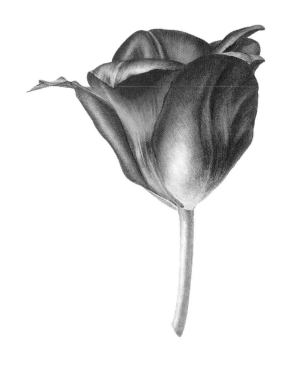

그레이기 튤립(Greigii Tulip)
종이에 수채
17.5×20cm
© Constance Sayas
작업 시간: 60

재료: 떡 지우개, 리드 홀더(HB), 종이 타월,
콜린스키 원형 수채 붓(2호, 4호), 수채 용지
여분, 물통, 세라믹 팔레트.

튜브형 수채 물감: 한자 옐로, 피롤 스칼렛,
퀴나크리돈 레드, 울트라마린 블루, 세룰리안
블루, 프탈로 그린.

약간의 관찰과 연구 끝에 튜리파 그레
이기(*Tulipa greigii*) 라는 학명의 튤립
을 어떻게 채색할지 빠르게 떠올렸다.
오렌지레드에서 바이올렛 레드와 다크
바이올렛으로 다양하게 변하는 꽃잎 바
깥쪽은 웨트 온 웨트와 일부 드라이브
러시로 색을 혼합해서 표현하기에 적합
하다.

웨트 온 웨트 화법으로 종이 위에 색을 섞는다. 종이를
물로 적셔 꽃잎 밑부분에 노란색 물감을 칠한 뒤, 완전
히 마르고 나면 다시 한번 종이를 적신다. 잎의 윗부분
에 오렌지레드를 강하게 칠하고 꽃잎을 따라 붓질한다.
그 위에 퀴나크리돈 레드를 조금 덧칠한다. 색들이 자연
스럽게 퍼져 섞이기도 하지만, 붓질로 색을 혼합할 수도
있다. 물감이 자연스럽게 종이에 스며들기 시작하면 불
필요한 붓질은 하지 않는다.

인접한 꽃잎에도 같은 방식으로 색을 섞는다. 물감이
아직 마르지 않은 상태에서 적당히 물기를 머금은 씻
어 낸 붓으로 원하는 부위의 물감 층을 닦아 낸다. 붓
에 살짝 힘을 주고 아래에서 위로 물감을 쓸어내린다.
이미 칠해 놓은 덜 마른 물감이 닦아 낸 부분에 자연
스레 번져 스며들면서 가장자리 부분이 부드럽게 표
현된다. 이런 방식으로 좀 더 밝거나 어두운 톤을 표
현할 수 있다.

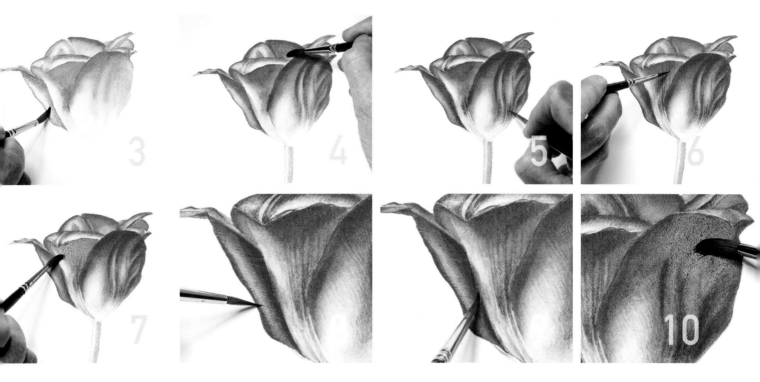

광택을 표현할 만큼 하이라이트를 그대로 남겨 두고 꽃잎 안쪽을 칠한다. 동그랗게 말린 꽃잎의 어두운 면을 따라 오렌지레드의 넓은 스트로크로 쓸어내리듯 채색한 다음, 물감을 적당히 덜어 내며 충분히 적신 깨끗한 붓으로 물감의 번짐 정도를 조절한다.

물감이 완전히 마르면 다시 살짝 적신 종이 위에 고유색으로 두 번째 물감을 겹쳐 칠한다. 꽃 전체에 톤을 더해서 색상, 톤, 형태의 깊이를 표현한다. 물감은 종이에 흡수되기 전까지는 제자리에 고여 있으니 덜 마른 종이 위에서는 붓질을 최소한만 한다. 필요한 몇 번의 스트로크만으로는 칠해 놓은 물감이 손상되지 않는다.

퀴나크리돈 레드와 프탈로 그린의 혼합색인 바이올렛그레이는 2가지 용도로 사용된다. 먼저 튤립의 꽃잎이 다크 바이올렛으로 변하는 부분을 드라이브러시로 표현한다. 다음으로 동일한 바이올렛그레이를 훨씬 더 묽게 희석해 꽃 밑부분의 연노란색 부분을 포함한 그림자에 글레이징한다.

꽃잎 뒷면에 선을 그려 넣어 질감을 표현한다. 적신 종이 표면에 붓질을 하면 가장자리가 은은하고 부드러워지며 잎맥의 질감이 표현된다. 2호 붓의 끝으로 그림자에 사용한 바이올렛그레이를 묻혀서 거의 마른 종이 위에 희미한 그림자 선을 그려 넣는다.

지금까지 튤립의 전체 형태를 대부분 고유색으로 표현했다. 이제 가장 어두운 부분과 그림자에 색을 칠해 음영을 표현하자. 종이에 다시 물을 묻혀 묽은 바이올렛그레이를 꽃잎 바깥쪽에 칠해 그림자의 가장자리가 부드러워지게 한다. 그림자 색이 꽃잎의 빨간색을 한 톤 어둡게 한다.

일부 질감과 가장자리는 선명하고 예리한 선으로 표현한다. 2호 붓 끝으로 마른 종이 위에 꽃잎 모양에 따라 잎맥 선을 그린다. 잎맥 선은 중간 톤에서 가장 뚜렷하게 나타나고 하이라이트에서는 희미하며 그림자 부분에서는 가려서 잘 보이지 않는다.

이제 디테일을 마무리할 차례다. 드라이브러시로 꽃잎 뒷면에 줄무늬와 같은 질감을 더하고, 경우에 따라 투명한 물을 글레이징해 부드럽게 번지듯 표현한다. 바이올렛그레이로 마른 종이 위에 음영을 칠한다. 뚜렷한 형태를 위해 필요에 따라 다른 윤곽선이나 선을 추가로 그려 넣는다.

최종 수정을 한다. 뒤로 물러나 꽃의 전체 톤과 형태를 살피면서 하이라이트의 톤을 낮춰야 하는지 아니면 그림자를 더 어둡게 해야 하는지 검토한다. 마지막으로 하얀 하이라이트가 부드러워 보이도록 튤립의 고유색을 글레이징한다. 고유색인 묽은 빨간색을 글레이징하여 그림자를 합친다.

독일붓꽃

독일붓꽃(Bearded Iris)
종이에 수채
20×22.5cm
© Constance Sayas
작업 시간: 70

재료: 리드 홀더(HB), 떡 지우개, 콜린스 키 원형 수채 붓(2호, 4호), 물통, 종이 타월, 수채 용지 여분(색상 및 물감 조절용), 세라믹 팔레트.

튜브형 수채 물감: 카드뮴 옐로, 번트 시에나, 퀴나크리돈 레드, 울트라마린 블루, 프탈로 그린.

독일붓꽃은 꽃잎, 색상, 명도, 불투명도, 질감이 시각적으로 대비를 이룬다. 색이 진하고 불투명하며 부드러운 질감의 아래쪽 꽃잎과 보는 각도에 따라 색이 다르고 섬세하며 주름진 위쪽 꽃잎을 표현하려면 각각 다른 채색 화법이 필요하다. 색을 겹쳐 칠하는 화법과 웨트 온 웨트 화법을 사용할 수 있다.

선 두께, 색상, 꽃의 명도에 따라 연필 드로잉 위에 수채 물감으로 선을 그린다. 불투명한 아래쪽 꽃잎들은 짙은 선으로 그린다. 이 선들은 곧 채색할 어두운 물감이 안내선이 된다. 밝은색과 연한 선으로 나머지 밝은 꽃잎들을 따라 그린다.

흐드러진 아래쪽 꽃잎 부분에 밑색을 입힌다. 울트라마린 블루와 퀴나크리돈 레드를 섞어 웨트 온 웨트 화법으로 칠한다. 여러 혼합 기법으로 꽃의 엷은 광채를 표현한다. 다른 색들을 각각 글레이징하되 칠할 때마다 물감이 충분히 마를 시간을 둔다. 여기서는 묽은 퀴나크리돈 레드로 글레이징했다.

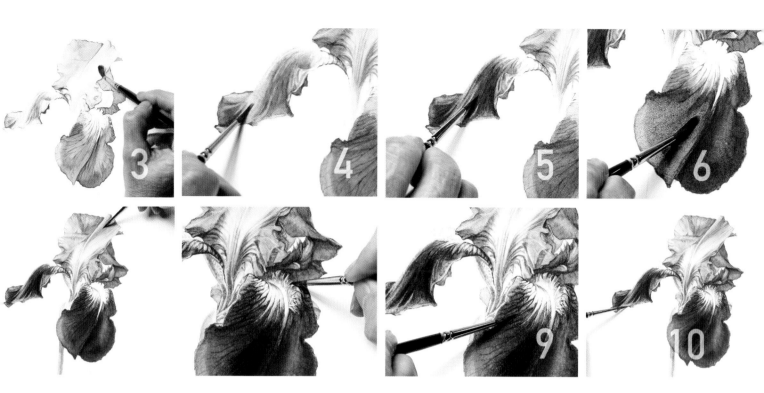

위쪽 꽃잎의 퀴나크리돈 레드 물감이 완전히 마르면, 종이를 다시 적시고 그 위에 묽은 울트라마린 블루를 한 겹 칠한다. 투명한 퀴나크리돈 레드와 울트라마린 블루가 겹겹이 교차하며 시각적으로 다양한 보랏빛을 만들어 낸다. 이후 물감을 완전히 말린다.

종이가 완전히 마르면 아래쪽 꽃잎을 또 다른 색으로 덧칠한다. 퀴나크리돈 레드와 프탈로 그린을 혼합한 그린그레이로 벨벳 질감의 꽃잎 위 하이라이트를 칠한다. 이 옅은 회색을 밑색으로 먼저 깔아 두고 마지막에 짙은 회색을 칠해야 한다.

아래쪽 꽃잎에 보이는 짙은 색을 표현하려면 농도가 있는 짙은 물감을 겹겹이 칠해야 한다. 퀴나크리돈 레드와 프탈로 그린에 극소량의 물을 섞어 진한 바이올렛 블랙을 만든다. 밝은 그린그레이의 하이라이트를 피해 몇 번의 붓질로 바이올렛 블랙을 조심스럽게 칠한다. 물기가 남아 있는 깨끗한 4호 붓으로 필요에 따라 부드럽게 섞는다.

큰 꽃잎에 붓질로 물을 글레이징해 물감이 표면에 오래 머무르며 제 위치에 완전히 스며들도록 한다. 인접한 꽃잎에 같은 바이올렛 블랙을 칠한다. 아래쪽으로 늘어지는 꽃잎 모양에 맞춰 밑색을 칠한다. 웨트 온 웨트 화법으로 짙은 색의 테두리가 자연스럽게 번지면 부드럽고 벨벳 같은 꽃잎의 질감이 나타난다.

고유색의 스트로크로 위쪽 꽃잎의 그림자에 주름을 묘사한다. 거의 젖지 않은 종이에 그림을 그리면 꽃잎의 겹쳐진 질감은 잘 표현되지만 그림자 선은 약간 희미해진다.

하얗게 남겨 둔 부분에 꽃의 수염을 드라이브러시로 묘사한다. 수염 일부는 흰 배경 위에 선과 그림자로 표현하고, 나머지 수염은 바깥쪽 주변을 어두운색으로 칠해서 표현한다.

앞서 그린 짙은 안내선 위에 어두운색으로 줄무늬를 그린다. 젖은 종이에 물감으로 두껍게 선을 그리면 약간 번질 수 있다. 따라서 종이를 충분히 말리고 선의 중앙을 따라 잎맥을 세밀하게 그려 넣는다. 부드러운 윤곽선과 선명한 윤곽선을 조합하여 꽃잎의 잎맥을 표현한다.

더 이상 덧칠할 부분이 없다면 선명한 윤곽선으로 디테일을 마무리한다. 섬세한 선, 그림자 가장자리, 기타 묘사는 반드시 마른 종이에서 해야 한다. 이후 꽃잎 가장자리를 따라 2호 붓의 끝으로 그림자를 그린다.

플로리번다 장미

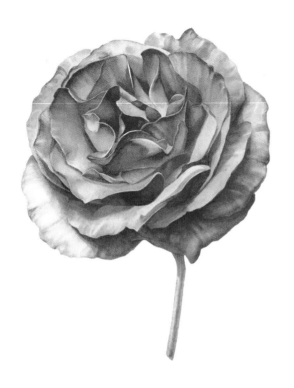

플로리번다 장미(Floribunda Rose)
종이에 수채
17.5×20cm
© Constance Sayas
작업 시간: 50

재료: 리드 홀더(HB), 떡 지우개, 콜린스키 원형 수채 붓(2호, 4호), 작고 각진 사선붓, 물통, 종이 타월, 수채 용지 여분(색상 및 물감 조절용), 세라믹 팔레트.

튜브형 수채 물감: 카드뮴 옐로, 피롤 스칼렛, 퀴나크리돈 레드, 프탈로 블루.

이 장미는 웨트 온 웨트 화법으로 색상을 혼합하고 형태를 잡아 표현할 수 있다. 젖은 종이 위에 물감을 칠할 때는 붓질을 최소한으로 해야 한다. 많은 양의 물감이 종이 표면에 충분히 스며들려면 오랜 시간이 걸리기 때문이다. 실제 꽃처럼 생생하게 표현하려면 물감을 2겹 정도만 정교하게 칠하는 것이 좋다.

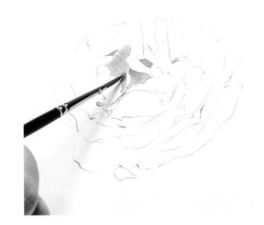

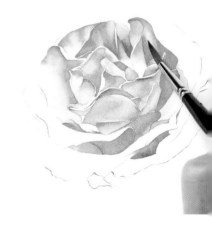

꽃 중심부의 연필 드로잉 위에 물감을 칠한다. 필압과 톤을 바꿔 가며 미로 같은 꽃잎 안쪽을 수채 선으로 표현한다. 이어서 2호 붓으로 바이올렛레드를 꽃잎 부분에 칠한다. 표면이 마르지 않은 상태에서 코랄 빛의 혼합색을 덧칠한다. 최소한의 붓질로 색을 섞는다.

마른 종이 위의 바깥쪽 꽃잎에도 같은 웨트 온 웨트 화법으로 색을 혼합한다. 형태를 따라 밝은 부분을 남기는 게 중요하다. 그레이디드 워시로 어두움에서 밝음으로 점차 변화를 주거나 색을 덜어 내 밝은 부분을 표현한다. 여기서는 이미 칠한 물감을 깨끗하고 약간 촉촉한(젖지 않은) 붓으로 닦아 냈다. 덜 마른 물감을 닦아 내면 가장자리 주변이 매끄럽게 표현된다.

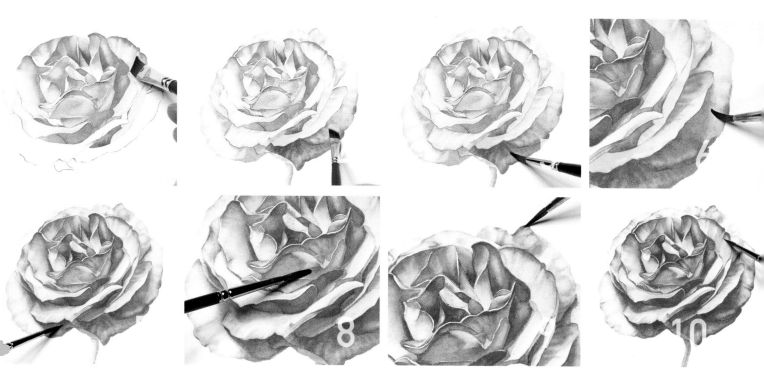

꽃잎마다 그레이디드 워시 화법으로 물감을 바른다. 일단 물감이 종이에 흡수되기 시작하면, 그 위에 붓질을 따로 하지 않는다. 반면 물감이 덜 마른 곳에 일부러 붓질해서 원하는 질감을 표현하기도 한다. 여기서는 물기를 머금은 사선 붓을 수직으로 세워 아래로 쓸어내리며 꽃잎의 은은한 결을 묘사했다.

사선 붓으로 칠해 놓은 물감 위에 다양한 꽃잎 질감을 연출할 수 있다. 붓을 똑바로 세운 채로 일직선 형태의 하이라이트를 닦아 낸다. 또한 여기서는 붓을 옆으로 뉘어 반점 모양으로 닦아 내며 얼룩덜룩한 꽃잎 질감을 표현했다.

물감 닦아 내기 외에 촉촉한 종이 위에 넓은 스트로크로 바이올렛레드를 칠하고 기존 물감을 부드럽게 번지게 하여 질감을 표현할 수도 있다. 장미 꽃잎의 은은한 결을 살리려면 넓은 스트로크로 표현한 질감의 톤이 밑색과 비슷해야 한다. 필요에 따라 스트로크 위에 얇게 덧칠하여 질감을 표현하고 톤을 낮춘다.

꽃 전체에 두 번째 물감을 겹쳐 칠해서 색상, 톤, 형태의 밀도를 높인다. 꽃잎들이 서로 분리되어 보이도록 고유색으로 그림자를 그려 넣는다. 색을 겹쳐 그림자를 표현하고 한쪽 가장자리는 촉촉하고 깨끗한 붓으로 부드럽게 닦아 낸다. 그림자 크기로 꽃잎 간 거리를 표현하며 위쪽 꽃잎의 가장자리를 선명하게 만든다.

레드와 오렌지의 고유색을 더해서 형태를 뚜렷하게 표현한다. 장미의 전체 톤을 살펴보고 어두운 부분은 더 어둡게 덧칠해 입체감을 더한다. 프탈로 블루, 피롤 스칼렛을 묽게 섞고 카드뮴 옐로를 살짝 더해서 움푹 들어간 곳의 가장 어두운 그림자를 표현한다.

색을 더하거나 색상 대비를 높일 곳이 남았는지 살펴보면서 꽃잎 전체에 브라이트 코랄 물감을 살짝 발라 강조한다. 깊고 진한 색으로 꽃잎 형태를 부각하고, 장미의 오목한 부분에 다른 색을 발라 꽃잎에 생기를 더한다.

가장자리를 정돈할 차례다. 두께와 톤을 조절하여 가장자리의 형태감을 나타내는데, 이때 윤곽선이 아닌 그림자로 표현해야 한다. 꽃잎 끝부분은 이미 꽃잎 안에 번진 빨간색 선으로 선명하게 표현한다. 하얗게 남아 있는 꽃잎 가장자리는 색을 묽게 섞고 한 번 붓질하여 톤을 낮춘다.

마지막으로 수정할 부분이 있는지 살핀다. 질감을 묘사한 부분을 덧칠하여 톤을 가라앉히고 전체적으로 자연스럽게 연결한다. 꽃잎 각각의 형태에 맞게 그림자 모양이 달라져야 한다. 형태와 디테일의 미묘한 차이에 유의하면 자연스러운 그림을 완성할 수 있다.

실전 연습

많은 작가가 습식 화법과 건식 화법을 혼합하여 피사체의 색과 형태를 표현한다. 여기서는 혼합 팔레트에 색을 섞어서 그림에 필요한 색상을 준비했다. 드라이브러시로 표현할 부분은 일부 색상 물감을 합성지에 칠해 마르게 두었다. 앞으로 소개할 은단풍 잎과 참나무 잎을 그릴 때는 첫 번째 혼합색을 먼저 칠하고, 드라이브러시로 색을 더 겹쳐서 디테일을 살렸다.

나뭇잎 채색하기

– 마거릿 베스트

은단풍 잎

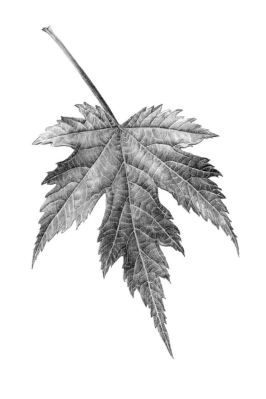

은단풍(*Acer saccharinum*)
종이에 수채
16.25×11.25cm
© Margaret Best
작업 시간: 22

드로잉 도구: 라이트 박스, 트레이싱지, 테이프, 2.3mm 샤프식 지우개, 0.3mm H 또는 HB 심의 샤프 연필.

수채 도구: 물통, 붓, 인조모 붓(4호), 인조모 혼합붓(000호), 납작붓, 콜린스키 원형 붓(1호, 4호), 스포이트, 혼합 팔레트, 종이 타월, 합성지, 세목 수채 용지.

물감: 퀴나크리돈 골드, 리프 그린, 프탈로 블루, 퀴나크리돈 레드, 트랜스페어런트 레드 옥사이드.

은단풍 잎은 잎맥이 세밀하고 가장자리가 톱니 모양으로 이루어져 있다. 또한 잎이 얇아서 빛이 쉽게 통과하며 밝은 황록색을 띤다. 가장자리를 날카롭게 유지하며 여러 잎맥 선과 복잡한 잎의 구조를 표현해 내는 것이 관건이다.

트레이싱지 위에 드로잉을 정확히 옮겨 그린다. H 또는 HB 심의 0.3mm 샤프 연필을 사용하여 하나의 선이 아닌 전체 면적을 묘사한다는 생각으로 주맥을 세밀하게 그려 넣는다. 눈에 보이는 모든 잎맥 선을 트레이싱지에 옮겨 그린다. 라이트 박스에 비칠 정도로 충분히 진하게 그려야 한다.

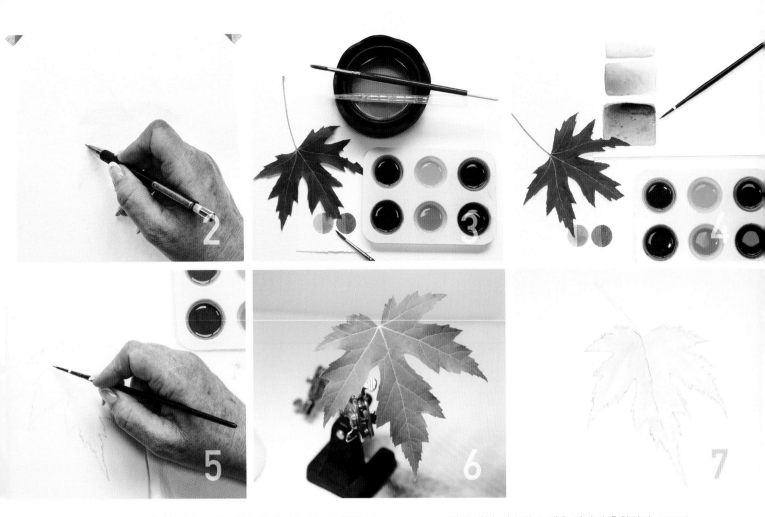

트레이싱지를 라이트 박스 위에 부착하고 그 위에 세목 수채 용지를 테이프로 고정한다. 샤프 연필에 힘을 매우 약하게 주고 선이 거의 보이지 않을 정도로 바깥 윤곽선만 옮겨 그린다. 종이 표면의 손상을 막기 위해 지우개는 사용하지 않는다.

물감을 섞어 최대한 표본에 가까운 색을 만든다. 깨끗한 스포이트로 혼합 팔레트의 칸마다 물을 2ml씩 섞는다. 전용 혼합붓으로 색을 섞고 나서 다른 수채 용지에 색을 테스트하자. 합성지 위에 물감을 섞어 표본과 최대한 가까운 색을 만든다. 물감 윗부분이 마르면 닦아 내는 방식으로 디테일을 표현할 수 있다.

잎은 프러시안 블루와 인디언 옐로를 섞어 표현한다. 잎맥의 바탕색을 칠할 때는 잎의 색깔에 맞게 리프 그린을 섞는다. 하이라이트에는 프탈로 블루를 살짝 섞어 칠하고, 잎줄기에는 리프 그린, 퀴나크리돈 레드, 트랜스페어런트 레드 옥사이드를 입힌다. 세필붓으로 물감 윗부분을 닦아 낸다.

잎과 가장 비슷한 녹색을 연하게 혼합한다. 000호 붓으로 흑연으로 엷게 그려 놓은 잎의 윤곽선 위에 가는 선을 그린다. 물감 선이 완전히 마르고 나면 종이 표면이 손상되지 않도록 샤프식 지우개를 사용하여 남아 있는 흑연 자국을 아주 조심스럽게 지운다. 주맥의 가장자리에 선을 하나 그린다.

작은 램프를 사용해 왼쪽 또는 오른쪽 상단에서 45도 각도로 잎을 비춘다. 이 각도에서 빛을 비추면 잎의 면적은 물론, 표면의 질감과 톤의 범위가 명확히 드러난다.

4호 콜린스키 붓으로 잎의 왼쪽 절반에 걸쳐 종이를 고르게 적시고 물이 종이에 살짝 스며들도록 둔다. 붓 끝에 프탈로 블루를 살짝 묻히고 덜 마른 하이라이트 표면을 칠한다. 이후 물로 헹군 붓에 잎맥 색상을 묻히고 잎의 나머지 부분에 칠해 종이가 덜 마른 상태에서 색이 섞이게 한다. 나뭇잎의 나머지 반쪽 절반에도 이 과정을 반복한다.

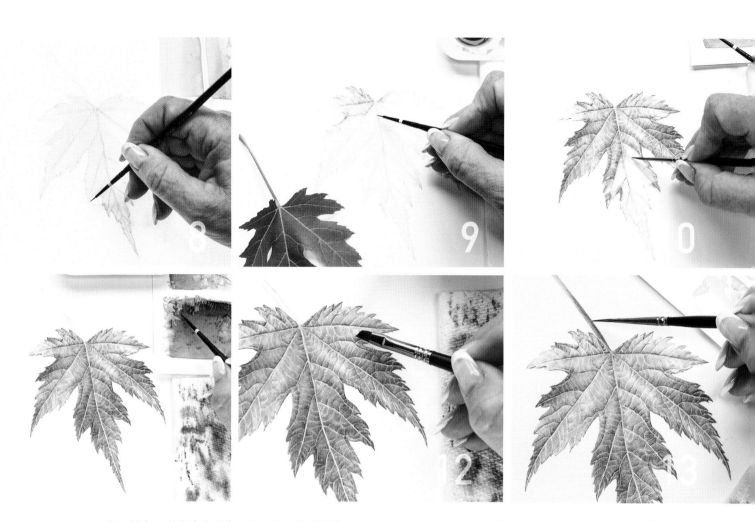

처음 칠한 물감이 완전히 마르면, 그림을 라이트 박스 위의 기존 트레이싱지에 올리고 테이프로 고정한다. 물기를 머금은 000호 붓으로 잎맥 색상의 물감을 일부 닦아 낸 뒤, 잎의 밑부분에서 주맥으로 연결되는 굵직하고 또렷한 잎맥만 조심스럽게 따라 그린다.

실제 잎 표본과 드로잉을 비교하며 정확도를 확인한다. 1호나 000호 붓 끝으로 잎맥 사이의 잎몸을 옅은 잎의 색상으로 채운다. 눈에 띄는 잎맥들이 도드라지도록 남기며 채색한다.

다음 채색 전에 겹쳐 칠한 물감을 완전히 말린다. 잎은 모두 위쪽에서 아래쪽으로 채색한다. 파란빛의 하이라이트 외에도 잎 색상과 잎맥 색상을 섞어서 잎의 왼쪽에 브라이트 그린을 칠한다. 색을 겹겹이 칠해 톤을 밀도 있게 표현하고, 가장 어두운 가는 선들은 나중의 디테일 묘사를 위해 남겨 둔다.

잎과 줄기의 어두운 부분에서 색의 강도와 명암의 깊이를 관찰한다. 촉촉한 000호 붓으로 혼합색 물감이나 마른 물감을 닦아 내고 드라이브러시로 미세하고

어두운 디테일들을 표현한다. 잎의 가장자리를 따라 톱니 모양을 뚜렷하게 정돈한다.

뒤로 물러나 멀리서 그림 속 하이라이트 위치를 가늠해 본다. 하이라이트를 밝게 하여 강한 대비를 줄 때는 물기가 남아 있는 붓으로 조심스럽게 물감을 닦아 낸다. 종이 표면이 손상되지 않도록 겹쳐진 물감을 매번 완전히 말리고 닦아 내는 것이 좋다. 이는 단순히 색을 닦아 내어 수정하는 것이 아닌 수채화의 기본 기법 중 하나다.

1호 붓 끝으로 줄기에 리프 그린을 칠하고, 물감이 마르게 둔다. 표본 줄기와 비슷한 빨간색을 줄기 주변에 칠하고, 일부 리프 그린은 그대로 둔다. 000호 붓으로 물감을 살짝 닦아 내고 리프 그린을 약간 덧칠하여 두드러진 잎맥을 더욱 생생하게 표현한다. 잎을 전체적으로 주의 깊게 살펴보며 지워야 할 연필 선이나 부드럽게 표현해야 할 잎의 가장자리 등이 있는지 확인한다. 과도한 수정이나 덧칠보다는 작업을 마무리해야 할 때를 인지하는 것이 더 중요하다.

참나무 잎

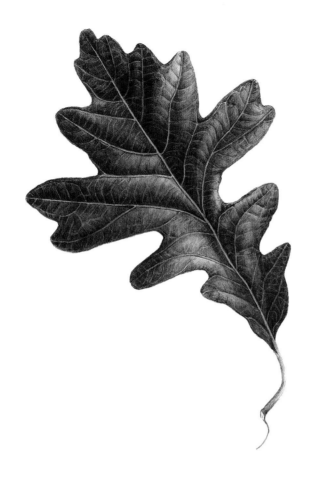

밤송이참나무(*Quercus macrocarpa*)
종이에 수채
16.25×11.25cm
© Margaret Best
작업 시간: 25

이 참나무 잎은 짙은 녹색을 띠며, 빛이 덜 통과할 정도로 두 터운 편이다. 프러시안 블루, 리프 그린, 프탈로 블루, 퀴나크 리돈 골드, 트랜스페어런트 레드 옥사이드의 색상 팔레트로 아래쪽을 향할수록 구부러지는 잎의 가장자리를 비롯하여 잎 의 특성을 표현했다.

H 또는 HB 심의 0.3mm 샤프 연필로 트레이싱지 위에 드로잉을 정확히 옮겨 그린다. 주맥을 2줄로 그려 잎의 두께를 표현하고, 눈에 보이는 잎맥 선을 모두 그려 넣 는다. 라이트 박스 위의 300gsm 세목 수채 용지에 비 칠 만큼 선이 진해야 한다.

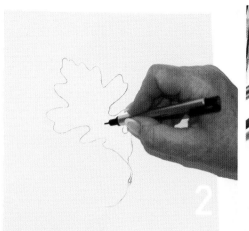

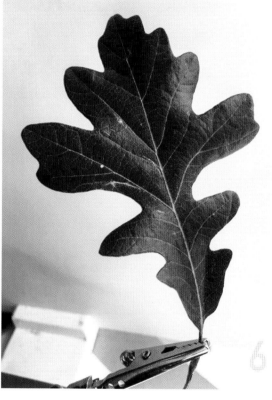

드로잉이 그려진 세목 수채 용지를 라이트 박스 위에 놓고 테이프로 고정한다. 샤프 연필을 사용하여 드로잉의 윤곽선만 아주 옅게 옮겨 그린다. 필요에 따라 가는 샤프식 흰색 플라스틱 지우개로 불필요한 선들을 부드럽게 지운다.

물감을 섞어 표본에 최대한 가까운 색을 만들어 보자. 혼합 팔레트의 칸마다 깨끗한 스포이트로 물감을 2ml씩 혼합해 잎의 각 부분에 일치하는 색상을 만든다. 전용 혼합붓으로 색상을 섞고 나서 다른 수채 용지에 색을 테스트하자. 팔레트나 합성지 위에 표본과 일치하는 색상의 물감을 발라 놓고, 물감이 완전히 마르면 촉촉한 붓의 뾰족한 끝으로 닦아 내 디테일을 묘사한다.

잎은 프러시안 블루와 퀴나크리돈 골드를 섞어서 표현한다. 리프 그린에 잎과 일치하는 녹색을 살짝 섞어 드러나 있는 잎맥을 포함한 잎 전체에 한 겹 칠한다. 하이라이트에는 묽은 프탈로 블루를 입히고, 잎자루(잎줄기 윗부분)에는 리프 그린과 트랜스페어런트 레드 옥사이드를 섞어 칠한다.

000호 붓에 묽은 리프 그린을 묻히고 나서 옅은 윤곽선 위에 가는 선을 조심스럽게 그려 넣는다. 물감이 완전히 마르면, 남아 있는 연필 선을 종이 표면이 손상되지 않도록 부드럽게 지운다. 주맥 가장자리는 하나의 선으로 그려 표현한다.

집게핀으로 잎을 고정하고, 왼쪽 위 또는 오른쪽 45도 각도에서 작은 램프로 잎을 비춘다. 이 각도에서 조명을 비추면 빛과 그림자의 대비가 강해져 하이라이트와 표면 질감이 두드러진다.

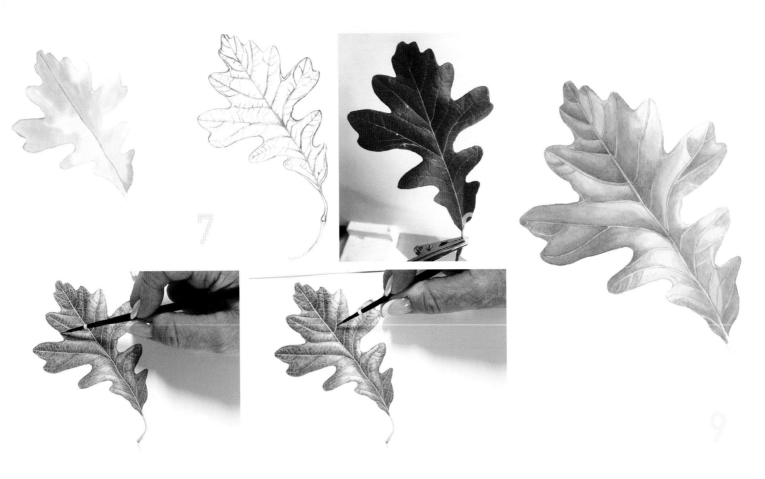

4호 콜린스키 붓으로 잎의 왼쪽 절반에 걸쳐 주맥 가장자리까지 표면을 골고루 적신 뒤, 물이 종이에 약간 스며들도록 둔다. 4호 붓 끝으로 하이라이트에 프탈로 블루를 묽게 칠한다. 종이가 아직 덜 마른 상태에서 가장자리가 부드러워지도록 섞는다. 이후 물로 깨끗이 행군 붓에 잎맥에 칠할 색상을 묻히고, 종이가 마르기 전 잎의 나머지 부분에 채색해 색이 자연스럽게 섞이게 한다. 잎의 나머지 절반도 같은 방법으로 칠한다.

라이트 박스 위의 기존 트레이싱지에 그림을 나란히 올리고 테이프로 고정한다. 약간 촉촉한 000호 붓으로 합성지 위의 물감 윗부분을 일부 닦아 내고, 주맥으로 연결되는 측맥만 조심스럽게 따라 그린다. 표본 잎을 참고하여 디테일을 묘사한다. 잎맥 선들은 단순한 선이 아니라 잎의 결을 나타내며 다양한 톤의 변화로 이어진다.

잎맥 주위의 바탕칠이 드러나도록 주맥과 가장자리 사이에 잎 색상의 물감을 겹쳐 칠한다. 푸른빛의 하이라이트는 칠하지 않고 남겨 둔다. 겹쳐 칠한 물감 위에 덜 묽은 색상을 덧칠한다. 중심부와 잎맥의 빛과 그림자를 관찰해 음영을 넣는다. 색을 겹쳐 밀도를 올리고 디테일 묘사를 위해 가장 어둡고 가는 선들을 남겨 둔다. 다음 채색을 위해 겹겹이 칠한 물감을 충분히 말린다.

덧칠을 너무 많이 하면 종이가 손상되니 수채화에서 어두운 톤의 나뭇잎을 칠할 때는 묽은 혼합색을 겹쳐 칠하지 않아야 한다. 종이 표면을 살리기 위해 4~5겹 이하의 덧칠로 가장 어두운 톤을 표현한다.

마른 물감의 맨 윗부분을 약간 촉촉한 000호 붓으로 닦아 내 잎맥 가장자리를 날렵하게 표현한다. 같은 방법으로 나뭇잎 여백을 선명하고 어둡게 칠해, 아래로 말리는 잎의 형태를 표현한다. 물감을 모두 칠했으면 완전히 말리고 드라이브러시로 디테일을 더한다.

1호 붓 끝으로 줄기에 리프 그린을 칠하고 마르도록 둔다. 이후 리프 그린이 보이는 부분을 제외한 줄기 주변에 리프 그린과 트랜스페어런드 레드 옥사이드를 섞어서 칠한다. 수정할 부분이나 연필 자국이 남은 부분이 있는지 다시 한번 살핀다.

실전 연습

식물의 줄기와 뿌리에서 원기둥 모양을 흔히 발견할 수 있다. 줄기와 뿌리는 보태니컬 일러스트의 숨겨진 영웅이며, 구성의 중심이다. 또한 식물의 구조와 습성뿐만 아니라 빛에 대한 정보를 전달한다.

줄기, 잔가지, 뿌리 묘사하기

– 세라 로시

원기둥

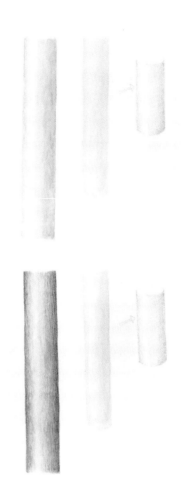

단순한 줄기나 뿌리는 기본적으로 실린더나 유리관처럼 원기둥 모양이다. 사진에는 수채로 채색한 2개의 원기둥과 연필로 스케치한 원기둥이 그려져 있다. 모두 빛으로부터 멀어질수록 더 강한 톤을 띤다. 하이라이트를 제외하고 좌우 가장자리에 묽은 레몬 옐로색을 칠한다. 덜 마른 깨끗한 붓으로 가장자리를 부드럽게 다듬고 마르도록 둔다.

레몬 옐로와 울트라마린 블루를 섞어 옐로그린 색을 만든다. 하이라이트와 가장자리의 색을 섞으며 더 어두운 영역에 톤을 더한다. 세밀한 붓질로 원기둥 모양의 왼쪽 가장자리를 칠한다.

울트라마린 블루를 섞어 색감을 진하게 하고 입체감을 더한다. 덜 마른 깨끗한 붓으로 눈에 띄는 붓 자국을 부드럽게 만든다.

재료: 물통, 세라믹 팔레트 2개, 콜린스키 둥근 붓(4호 2개, 2호 1개), 수채용 아크릴 붓(브라이트, 2호), 면 헝겊, 컴퍼스, 연필(HB, 2H, F), 손톱 줄, 가는 샤프식 지우개, 공예용 칼, 자.

수채 물감: 레몬 옐로, 니켈 타이터네이트, 뉴 갬부지, 로 시에나, 번트 시에나, 퍼머넌트 로즈, 스칼렛 레이크, 프탈로시아닌 그린, 울트라마린 블루.

튤립 줄기

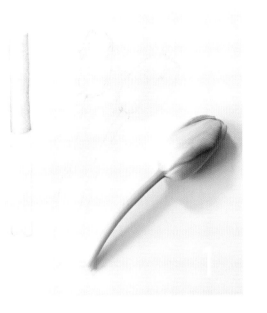

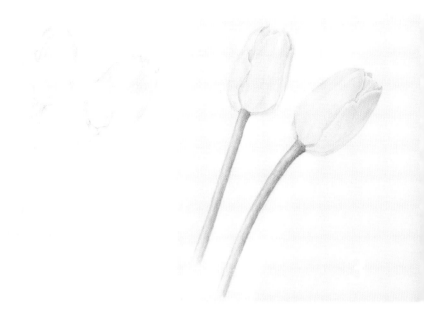

튤립을 연필로 2개 스케치하고, 그 옆에 원기둥도 2개 그린 다음 원기둥 하나에 명암을 입힌다.

튤립 꽃잎 밑부분에 노란색을 얇게 펴 발라 형태를 표현한다. 줄기를 부드럽게 표현하기 위해 줄기 오른쪽의 아래 방향으로 물감을 칠하고, 덜 마른 붓으로 가장자리를 하이라이트와 자연스럽게 섞는다.

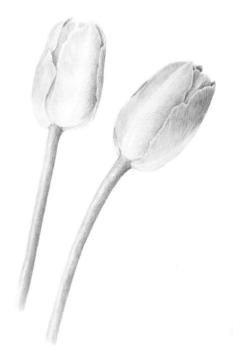

바탕칠에 쓰인 노란색에 울트라마린 블루를 섞어 녹색을 만든다. 덜 마른 깨끗한 붓으로 하이라이트를 녹색으로 부드럽게 칠한다.

어두운 부분에 물감을 겹겹이 칠해 음영을 더하고 줄기의 둥근 입체감을 표현한다. 덧칠하기 전에 칠해 놓은 물감을 충분히 말려야 한다.

가시 줄기

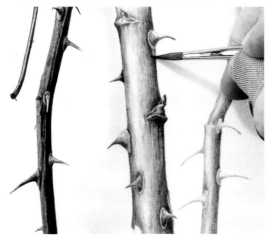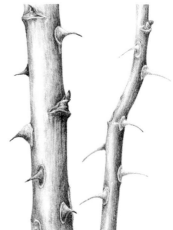

줄기는 대체로 밑으로 갈수록 굵어지고 위로 갈수록 점차 얇아진다. 가시가 있는 줄기는 기본적으로 겉에 부속물이 달린 원기둥 모양이다. 가시의 위치, 형태 등을 관찰하면서 줄기를 조심스럽게 그린다.

줄기에 알맞은 색을 혼합한 다음, 가시를 제외한 줄기의 둥글고 매끄러운 모양을 표현한다. 줄기에 가시가 살짝 솟아 있는 부분에 주목하자.

형태가 어느 정도 잡히면 꽃의 색깔을 살짝 입혀 톤을 한층 어둡게 한다. 두 표본에는 모두 분홍색 꽃이 피어 있다. 왼쪽 줄기의 꽃은 짙은 분홍색이고, 오른쪽 줄기의 꽃은 연한 분홍색이다. 가는 붓을 사용해 짧은 드라이브러시 화법으로 디테일을 묘사한다. 줄기를 먼저 칠하고 나서 가시를 묘사한다.

가시도 끝으로 갈수록 점점 가늘어지는 형태의 원기둥 모양이므로 빛이 닿는 곳을 관찰하고 색을 쌓는다. 가시가 붙어 있는 줄기의 밝은 부분을 남겨 두고, 꽃 색상을 살짝 칠해 가시 형태를 묘사한다. 반드시 짧고 정확한 붓질로 채색해야 한다.

줄기에 분홍색과 녹색을 겹겹이 칠하고, 드라이브러시로 줄기와 가시가 맞닿는 지점을 어둡게 칠해 뚜렷하게 표현한다. 가시 아래쪽에 음영을 넣어 입체감을 준다.

하이라이트를 반드시 남겨 두고, 붓 끝에 강렬한 색을 묻혀서 디테일을 표현하며 마무리한다.

초봄의 장미 줄기

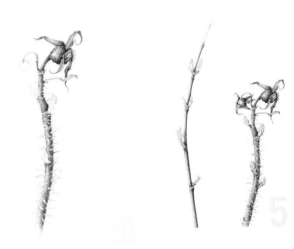

라이트 티 색상의 물감으로 사진 왼쪽처럼 매끄럽고 아름다운 장미 줄기의 형태를 잡는다. 완전히 말리고 나서 한 번 더 형태를 보완한다. 식물 줄기에서 보이는 색상들은 주로 꽃의 색상과 관련된다. 여기서는 꽃이 핑크 로즈 색을 띤다.

사진 오른쪽의 가시가 많이 달린 해당화는 가시의 방향과 분포를 확인하며 그린 것이다. 레몬 옐로 색으로 시작해 잎눈 색상인 레몬 옐로와 프탈로시아닌 그린을 섞어 칠해 줄기의 원기둥을 묘사한다. 가벼운 톤을 입혀 왼쪽에 있는 장미 줄기의 잎눈을 표현한다.

퍼머넌트 로즈와 번트 시에나를 혼합해 오른쪽 줄기의 로즈 힙에 색을 입혀 음영을 준다. 줄기의 튀어나온 부분은 그대로 둔 채, 물기를 머금은 뾰족한 붓으로 가시와 줄기의 튀어나온 부분 사이를 조심스럽게 칠한다. 오른쪽 줄기의 잎눈 끝에 페일 그린을 입힌다.

물기가 적은 붓으로 물감을 겹겹이 칠하고, 물기를 머금은 깨끗한 붓으로 어색한 가장자리를 매끄럽게 다듬는다. 가시의 한쪽 면을 어둡게 칠해 작은 원기둥을 표현한다. 큰 가시들 사이에 나 있는 작은 가시들은 줄기 가장자리를 따라 어두운 혼합색으로 칠해 표현한다.

말린 꽃받침과 로즈 힙을 칠하고 둘 사이에 음영을 입힌다. 분홍색과 빨간색으로 포엽을 칠하고 싹이 트는 잎눈을 세밀하게 묘사한다. 잎눈 주변에 그림자를 넣고, 로즈 힙의 그림자를 한층 어둡게 한다. 두 줄기의 색상과 톤의 균형을 최대한 맞춘다.

솜털이 난 줄기

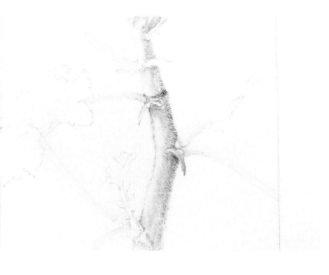

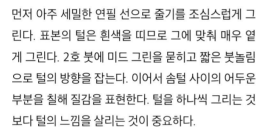

먼저 아주 세밀한 연필 선으로 줄기를 조심스럽게 그린다. 표본의 털은 흰색을 띠므로 그에 맞춰 매우 옅게 그린다. 2호 붓에 미드 그린을 묻히고 짧은 붓놀림으로 털의 방향을 잡는다. 이어서 솜털 사이의 어두운 부분을 칠해 질감을 표현한다. 털을 하나씩 그리는 것보다 털의 느낌을 살리는 것이 중요하다.

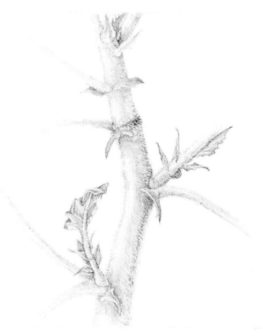

프탈로시아닌 그린, 레몬 옐로, 울트라마린 블루, 번트 시에나를 사용하여 줄기 몸통의 털을 표현한다. 이후 매우 묽게 섞은 색상으로 솜털 아래쪽을 어둡게 표현하고 줄기 양쪽 가장자리에 음영을 입힌다.

밝은 부분에는 털을 어둡게, 어두운 부분에는 털을 더 밝게 표현한다. 실제 줄기의 가장자리가 뚜렷한지 관찰한다. 솜털의 안쪽 가장자리 끝은 점선처럼 표현한다.

목질 줄기의 잔가지 (분꽃나무 Viburnum carlesii)

세목 수채 용지 위에 4H 연필로 마디의 간격, 꽃봉오리, 잎자국을 정확하게 옮겨 그린다. 로 시에나와 울트라마린 블루를 가볍게 칠해 줄기의 원기둥을 표현한다.

줄기 그림자에 색을 덧칠해 선명하게 표현하고, 밝은 옐로그린으로 동그랗게 말려 있는 잎들을 칠한다. 잎의 색상을 줄기 몸통에도 살짝 칠해 통일감을 준다.

잎의 형태를 잡으면 줄기를 칠할 때 사용한 로 시에나와 울트라마린 블루를 섞어서 줄기의 굴곡을 표현한다. 드라이브러시로 줄기의 여백을 덧칠한다. 퍼머넌트 로즈로 줄기 사이의 턱잎(잎자루 밑에 붙은 한 쌍의 작은 잎-역주)을 묘사하고, 줄기의 솟아 있는 부분을 어둡게 칠한다.

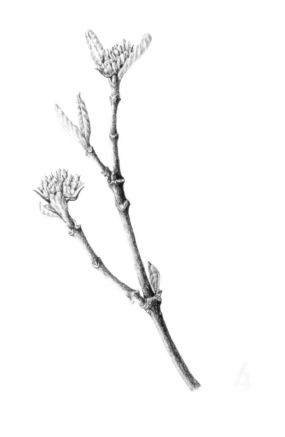

분홍색과 크리미 화이트 색을 띠는 꽃봉오리는 잎의 색상인 노란색으로 칠하고, 윤곽선은 라이트 핑크그레이로 그린다. 꽃받침은 녹색과 퍼머넌트 로즈를 섞어서 칠한다. 드라이브러시로 모든 가장자리를 자연스럽게 연결하여 더욱 명확하게 표현한다.

뿌리

뿌리는 주로 작업 마지막 단계에서 이미 사용한 색상들을 섞어서 그린다. 그리기 전에 털이 많은지, 부드러운지, 곁뿌리가 나 있는지 등을 신중하게 관찰하고 어떤 종류의 뿌리인지 알아본다. 관찰이 끝나면 4H 연필을 사용해 매우 옅은 선으로 뿌리를 조심스럽게 그려 넣는다.

눈앞의 뿌리부터 스케치하고, 이후 뒤쪽 뿌리부터 채색한다. 샤프식 지우개로 진한 연필 선을 지우고, 가는 그림붓으로 뒤쪽 뿌리부터 원기둥 형태와 미묘한 톤의 변화를 표현한다.

뿌리마다 모양새가 조금씩 다르다. 뿌리에 블루 바이올렛 색상을 더하고 앞쪽 뿌리에 시에나와 웜 베이지 톤을 덧칠한다. 매우 밝은 부분에도 윤곽을 뚜렷하게 묘사한다. 마지막으로 샤프식 지우개로 연필 선을 지우고, 그 위에 동일한 톤의 물감으로 선을 그린다. 뿌리 끝의 대부분을 녹색으로 칠하고, 가장 어두운 부분에 대비를 강하게 준다.

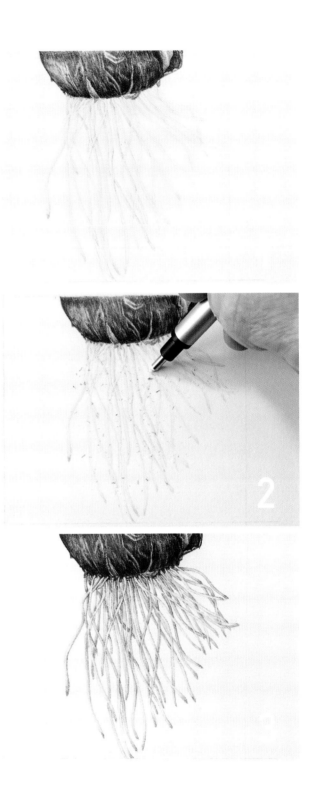

실전 연습

세피아 톤은 흑백에 적갈색의 따뜻한 색조를 더한 것으로 식물 표본의 구조를 표현하기에 매우 이상적인 색조다. 톤을 표현하면 고유색이 사라지며 형태와 디테일에 초점이 맞춰진다. 드라이브러시 화법의 절제된 붓놀림으로 섬세한 질감과 디테일을 연출할 수 있다.

세피아 톤으로
나뭇잎 표현하기

– 라라 콜 개스팅어

느릅나무 잎

느릅나무 잎(Elm Leaf, *Ulmus* sp.)
종이에 세피아 톤 수채
10×5cm
© Lara Gastinger
작업 시간: 3

재료: 물통, 팔레트로 사용할 접시, 세피아 물감, 제도비, 떡 지우개, 콜린스키 붓(0호, 2호), 연필(HB), 종이 타월, 연필깎이.

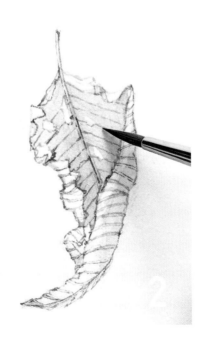

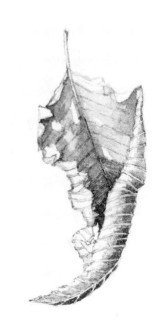

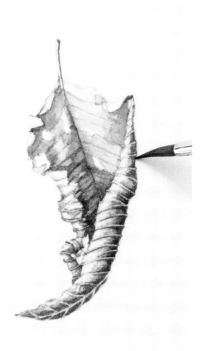
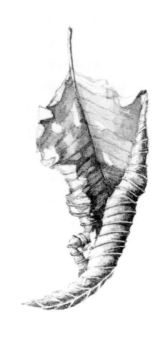

위에서 아래로 갈수록 말려드는 중심선을 따라 잎을 스케치한다. 일단 잎의 어두운 부분에 세피아 물감을 묽게 칠해서 나뭇잎의 기본 형태와 톤을 잡는다.

떡 지우개로 남아 있는 연필 선을 두드려 닦아 낸다. 물기가 거의 없는 붓에 물감을 묻히고 뾰족한 붓 끝으로 잎의 디테일을 그려 넣는다. 잎의 잎맥을 선으로 표현한다. 이 단계에서부터 꼼꼼하고 절제된 방식으로 채색해야 한다.

잎의 잎맥을 그리고 나면, 2호 붓으로 가장 어두운 부분부터 칠한다. 가장자리가 앞쪽으로 말려 있는 잎의 윗부분을 어둡게 칠한다. 잎의 아랫부분에는 이미 그려 놓은 잎맥 선 주변을 위로 올라갈수록 밝아 보이게 표현한다.

그림자에 어둡게 음영을 넣고 하이라이트를 밝게 유지하여 잎 뒷면의 굴곡을 묘사한다. 2호 붓 끝을 사용하여 뒷면 가장자리를 어둡게 하고 잎맥을 더 밝게 남겨 둔다.

음영을 계속 어둡게 덧칠하여 대비를 강하게 주고, 잎의 가장 밝은 부분은 손대지 않고 그대로 둔다. 잎 뒷면이 잎의 앞쪽과 중앙의 주맥을 따라 말려 들어가도록 표현하면 입체감이 살아난다.

마지막으로 작은 잎맥들을 그려 넣고, 0호 붓으로 짧은 선, 격자무늬의 크로스해칭, 점을 그려 넣어 주변 톤을 명확하고 부드럽게 표현한다. 선과 질감의 표현이 과하게 느껴지면, 물기가 남아 있는 좀 더 큰 붓으로 쓸어내려서 자연스럽게 표현한다. 완성 작품은 말려 있는 잎의 하이라이트를 배경으로 그림자가 선명해야 한다.

파피오페딜룸 산데리아눔 '스크리밍 이글'(*Paphiopedilum sanderianum* 'Screaming Eagles') 종이에 수채, 41.25×30cm와 76.2×55.9cm
© John Pastoriza-Piñol

전체 채색 작업 시간: 한 달 세부 채색 작업 시간: 20시간

재료: 연필(4H), 샤프식 지우개, 샤프 연필, 세필붓(8호), 타클론 둥근붓(0.6cm), 블렌딩 붓(6호), 애더스 혀 솔(2호), 디테일용 붓(3호, 4호), 미세한 디테일용 붓(0호), 딥펜, 흰색 플라스틱 지우개, 트레팔지, 300gsm 매끄러운 수채 용지, 마스킹 액, 팔레트.

수채 물감: 페릴렌 그린, 바나듐 옐로, 퀴나크리돈 골드, 퀴나크리돈 레드, 세룰리안 블루, 페릴렌 마룬, 메이 그린, 페릴렌 바이올렛, 브릴리언트 블루 바이올렛, 녹색 색조의 울트라마린 블루, 인단트렌 블루.

고급 연습

슬리퍼 난초(slipper orchid)로 불리는 난초를 그릴 때 마스킹 액을 사용하면 난초의 주요 디테일과 꽃 부분을 분리해 표현할 수 있다. 이후 물감을 칠할 때마다 충분히 말리면서 겹겹이 채색한다. 마스킹 액을 지워 내고 잎맥, 솜털, 가장자리의 하이라이트에 가볍게 글레이징하거나 빨간색 줄무늬로 보이는 부분을 어둡게 표현하는 방법도 있다.

마스킹 액과 습식 화법으로 난초 그리기

– 존 파스트로리자 피뇰

난초 표본의 주요소인 등꽃받침, 붙은 곁꽃받침, 잎술 꽃잎, 꽃술대를 스케치해 형태를 잡는다. 스케치를 라이트 박스나 자연광에 비추고 4H 연필로 매끄러운 수채 용지에 옮겨 그린다. 펜촉에 마스킹 액을 묻혀 연필 선 위에 직접 바른다. 이러면 꽃을 묘사할 때 도움이 된다. 줄기 부분에도 마스킹 액을 세밀하게 발라 솜털을 표현한다.

마스킹 액은 빨리 마르므로 다시 바르기 전에 손가락이나 종이 타월로 펜촉에 말라붙은 마스킹 액을 계속 떼어 내야 한다. 그래야 깨끗하고 부드러운 선을 그릴 수 있다. 또한 이전에 바른 마스킹 액이나 물감이 완전히 마른 후에 덧칠해야 한다.

마스킹 액이 완전히 마르고 약 5분 정도 지나고 나면, 수채 용지에서 그림 그릴 부분을 고르게 적시고 세룰리안 블루를 옅게 칠해 표본의 차가운 색조를 표현한다. 가장 밝은 부분은 칠하지 않고 그대로 둔다. 칠한 부분이 완전히 마르면, 입술 꽃잎에 퀴나크리돈 레드를 가볍게 칠한다.

꽃 전체에 고유색을 옅게 덧칠하여 밝고 풍부한 톤을 입힌다. 물감이 마르고 나면, 바나듐 옐로를 살짝 칠해 고유색이 따뜻한 노란빛을 띠도록 표현한다.

꽃잎과 입술 꽃잎을 칠한 후, 퀴나크리돈 레드를 살짝 덧칠한다. 이어서 등꽃받침과 붙은 곁꽃받침에 세룰리안 블루와 바나듐 옐로를 섞은 녹색을 가볍게 바르고 완전히 말린다. 원본 스케치를 가까이에 두고 참고하면서, 팔 밑에 종이 타월을 깔아 종이를 깨끗하게 유지한다.

손이 깨끗하고 종이는 완전히 말랐는지 확인한 다음, 마른 마스킹 액을 손가락으로 부드럽게 문질러 제거한다. 마스킹 액을 덜 칠한 부분에는 마스킹 액을 다시 바르고 완전히 말린 다음 제거한다.

흰 선처럼 남아 있는 마스킹 액을 관찰한다. 선 위에 투명한 물감이 겹겹이 쌓이면 선에 광택이 돈다. 처음에는 선이 날카롭게 보일지 몰라도, 섬세하게 처리하면 빛을 유지하면서 난초의 톤과 형태에 녹아든다.

종이를 돌려 가며 스트로크를 원하는 방향으로 그린다. 깨끗한 물과 부드러운 붓으로 드러난 흰 선을 부드럽게 다듬는다. 원치 않는 번짐이나 얼룩이 생기지 않도록 물감을 마스킹 액의 방향으로 칠한다. 채색할 때는 물을 잔뜩 머금은 작고 납작한 인조모 붓을 사용하자.

반사광 부분을 남겨 두고 꽃받침과 입술 꽃잎에 드라이브러시로 퀴나크리돈 레드를 한 겹 바른다. 나머지 꽃 부위도 채색한다. 납작하고 끝이 긴 둥근붓의 끝으로 모든 꽃 부분에 세밀한 스트로크를 그려 넣는다.

사용한 마스킹 액은 뚜껑에 접착 필름이나 실험용 필름을 붙여 액체가 새거나 마르지 않도록 한다.

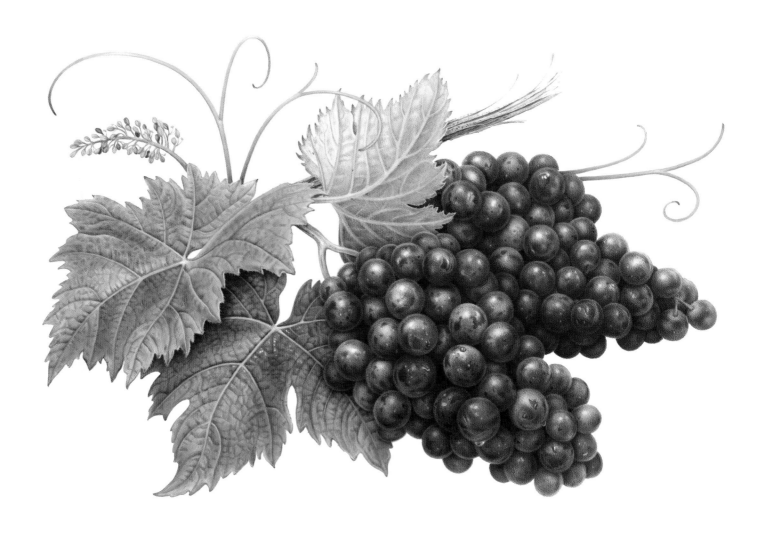

삶의 기쁨(Joie de Vivre), 약 1,071gsm 브리스톨 판지에 수채, 21.25×28.27cm

© Karen Kluglein

작업 시간: 90

재료: 떡 지우개, 흰색 플라스틱 가루 지우개, 컴퍼스, 연필(HB, 2H, 6H), 팔레트, 콜린스키 붓(000호, 1호), 종이 여분, 물통, 종이 타월, 넓적붓, 트레이싱 지, 물테이프(드래프트 테이프).

수채 물감: 페릴렌 마룬, 카드뮴 옐로, 코발트 블루, 망가니즈 블루, 퍼머넌트 샙 그린, 그린 골드, 디옥사진 바이올렛, 코발트 바이올렛, 퍼머넌트 알리자린 크림슨, 카드뮴 오렌지, 올리브 그린, 네이플스 옐로, 테르베르트, 페릴렌 그린, 한자 옐로.

고급 연습

과일의 광택과 왁스로 코팅한 듯한 파란빛 과분(果粉)의 질감을 동시에 표현하기는 꽤 어렵다. 여기서 가장 중요한 점은 과분을 표현할 부분을 따뜻한 톤의 과일 색상으로 칠하지 않고 미리 남겨 두는 것이다. 포도처럼 송이를 이루는 과일은 알맹이마다 반사광을 표현하고 그 사이에 음영을 주어 입체감을 만들어 내야 한다. 왼쪽 작품 속의 잎은 밝은 파란색 하이라이트에서 아래쪽 잎의 매우 어두운 그림자까지 명암의 범위가 매우 넓다. 이 작품은 매우 작은 2개의 붓을 사용해 드라이브러시 화법으로 완성되었다.

포도의 광택, 과분, 반사광 표현하기

– 캐런 클루글레인

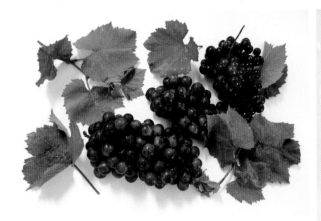

이 포도는 명암이 멋진 대조를 이루며 충분한 과분을 띠고 있다. 포도 잎들은 현지 포도밭에서 채집한 것이다. 잎이 빨리 시들 수 있으니 작업 전에 참고용으로 사진을 많이 찍어 두면 좋다.

스케치를 완성한 다음 트레이싱지를 약 1,071gsm 브리스톨 켄트지 위에 올려놓고 채색 부분만 오려 낸다. 과분(과일 표면의 파란빛 가루)을 포함한 포도의 작은 부분을 채색한다. 물감을 많이 겹쳐 칠할수록 여러 색이 진해지면서 섞인다.

두 번째 색의 물감을 덧칠한다. 알맹이마다 1호 붓 끝을 사용해 칠한다. 붓에 물감을 묻힌 후 종이 타월에 여분의 물감은 닦아 낸다.

여기서는 뒤쪽의 포도송이를 더욱 자세히 묘사했다. 이를 위해 인디고 블루에 페릴렌 마룬을 섞어 가장 진한 그림자를 칠했다. 처음부터 명암을 자세히 묘사하고 그림자를 어둡게 칠해야 한다. 알맹이마다 그림자를 그려 넣어 입체감을 표현한다. 지우는 것이 덧칠하는 것보다 어려우니, 밝은 부분을 모두 어둡게 칠해 지울 일이 생기지 않도록 주의한다.

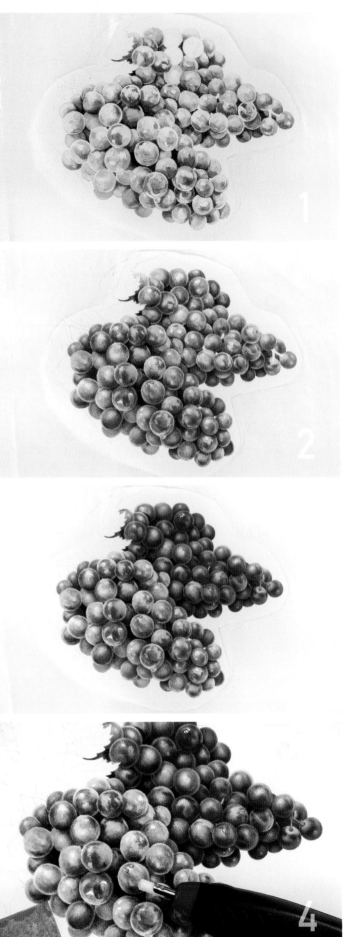

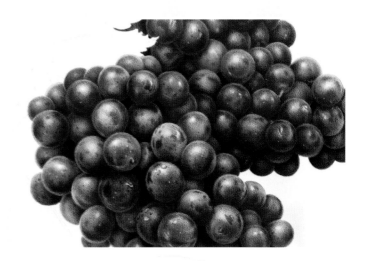

물감 사이로 보이는 연필 선들을 전동 지우개 또는 떡 지우개로 지운다. 지우기 전에 물감이 완전히 말랐는지 확인하여 종이가 찢어지거나 손상되지 않도록 한다. 물감을 지운 자리에 다시 채색할 때는 붓 끝으로 조심스럽게 표현한다.

블루와 라이트 퍼플 색상으로 포도 알맹이에 묻은 파란빛의 과분을 표현한다. 초반에 과분 자리를 표시해 두면 깨끗하게 표현할 수 있다. 과분은 과일의 광택 나는 표면보다 옅은 색을 띠지만, 입체감을 더하려면 보색으로 음영을 주어야 한다. 꼼꼼하고 세심한 붓질로 과분에 그림자와 흠집을 표현한다.

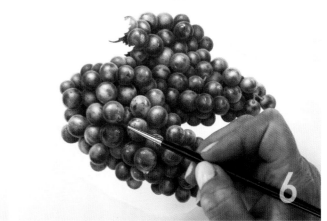

포도 알맹이 사이에 색상과 그림자가 서로 반사되므로, 포도 알맹이 아랫부분에는 붓 끝으로 그림자를 짙게 더한다. 밀집된 공간을 자세히 들여다보면 다양한 색상을 관찰할 수 있다. 하나의 덩어리로 보이지 않도록 포도송이의 다양한 색을 최대한 표현해 보자.

포도의 명암을 정돈한다. 더 밝게 하고 싶은 부분은 촉촉한 붓으로 색을 덜어 낸 곳을 살살 문지르고 종이 타월로 닦아 내면 된다. 붓에 물을 아주 조금 적셔 조심히 닦아 내야 그러데이션을 유지할 수 있다.

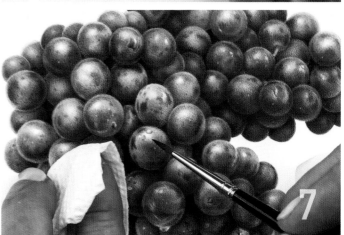

주요 부분을 아직 마무리하지 못했더라도 전체 흐름에 집중하며 다른 부분과 함께 채색해 가는 것이 좋다. 이 단계에서는 잎사귀의 위아래 색이 모두 정해져 있어야 한다. 바탕색을 칠한 다음, 잎마다 하이라이트, 그림자, 중간 톤을 표현한다.

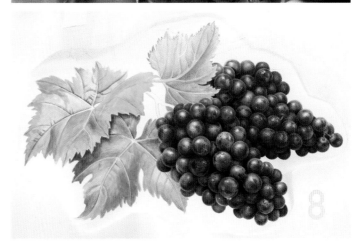

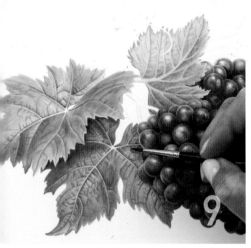
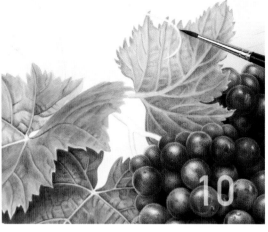

물감을 겹겹이 칠해 잎의 색을 만들어 간다. 작은 잎맥에 선과 그림자를 더해 질감을 표현한다. 오른쪽 잎의 아래쪽에 빨간색과 보라색을 살짝 칠한다. 빛의 방향에 세심한 주의를 기울이며 작고 올록볼록한 잎몸에 그림자를 그려 넣어 잎에 질감을 더한다. 이렇게 하면 잎사귀의 전체 톤을 높일 수 있다.

겹쳐진 덩굴손은 칠하지 않은 상태에서 주변 잎을 채색한다. 잎의 뒷면은 전체적으로 옅은 색을 띠며, 잎맥은 잎끝으로 향하는 좁은 원기둥 모양이다. 잎맥마다 페일 그린 위에 보라색과 파란색을 칠해서 음영을 넣는다.

가지에는 포도 알맹이에 사용된 세피아와 옐로 오커를 함께 칠한다.

동그랗게 말려 있는 덩굴손과 줄기를 추가해 그린다. 덩굴손은 녹색에서 끝으로 갈수록 점차 노란색이나 빨간색을 띤다. 이러한 색들은 전체 묘사에 장식처럼 추가된다.

뒤로 한 발 물러나 그림을 전체적으로 살펴본다. 완성 작품과 비교해 보면 대비와 디테일을 더 묘사해야 하는 부분이 분명히 눈에 띌 것이다.

피어나는 작은 봉오리를 그려 넣어 새로운 질감과 요소를 더한다. 슈퍼마켓에서 파는 포도에는 잎사귀, 덩굴손, 새싹이 제거되어 있지만, 가까운 정원이나 농장에서 이것들을 얻어 두면 그림에 특별한 디테일을 더할 수 있다.

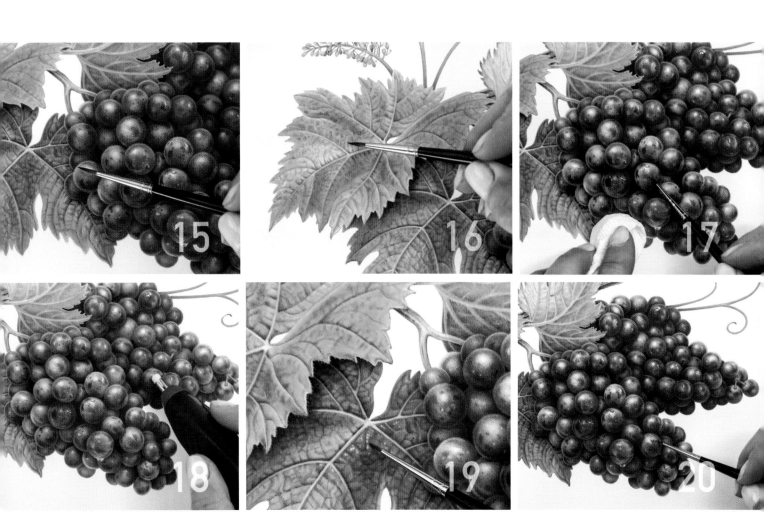

포도송이와 잎이 만나는 부분이 잘 어우러지도록 정돈한다. 예를 들어 포도 표면에 반사된 나뭇잎의 초록색을 덧칠하거나 포도 아래쪽 잎의 그림자를 더 어둡게 덧칠한다.

잎에 빨간색이나 보라색을 얼룩덜룩하게 칠해 생생하게 표현한다. 빨간색은 어두운 녹색 부분에 덧칠하면 갈색으로 보이지만, 밝은 곳에 칠하면 더 붉게 보인다.

포도 알맹이의 반점은 000호 붓으로 그려 넣거나 물감을 닦아 내서 표현한다. 보통 이러한 반점은 어두운 영역에서 가장 뚜렷하게 드러나지만, 붓으로 잘 닦아 내면 밝은 곳에서도 뚜렷하게 드러날 수 있다. 반점이 덜 마른 상태에서 깨끗한 종이 타월로 두드려 닦아 내는 것도 좋은 방법이다.

포도 표본에서 다시 가장 밝은 하이라이트를 관찰한다. 전동 지우개로 포도의 하이라이트를 닦아 내서 표현할 수도 있지만, 이때 종이 표면이 완전히 마르지 않았다면 종이가 찢어질 수 있으니 주의하자. 힘을 살짝 주고 칠해 놓은 물감만 부드럽게 닦아 낸다.

작고 불규칙한 반점들을 붓으로 닦아 내 아래쪽 잎에 물기를 표현한다. 특히 위쪽 잎 가장자리, 그리고 어두운 그림자와 겹쳐지는 곳 일부분에 나폴리 옐로로 작은 솜털들을 그려 넣는다. 잎의 톱니 모양 가장자리를 따라 빨간색, 갈색, 오커 색상으로 불규칙하게 표현한다.

물방울의 하이라이트와 그림자를 선명하게 정돈하고, 000호 붓으로 색감을 부드럽고 깊게 표현하여 마무리한다. 이 과정에서 물감을 덧칠하거나 아주 드물게는 물감을 닦아 낼 수도 있다. 그러데이션이 자연스럽게 연결되거나 디테일이 충분하다고 느껴지면 작업을 마친다.

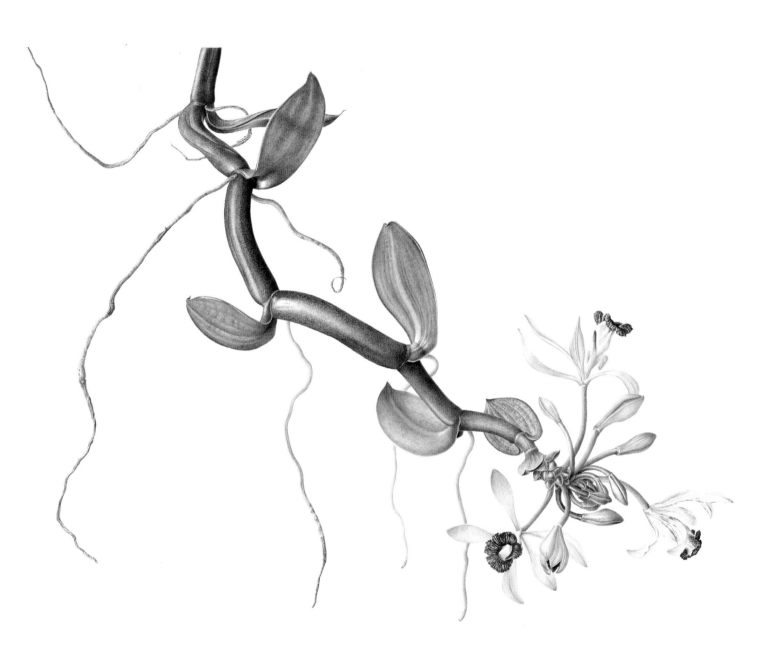

바닐라 임페리얼리스(Vanilla orchid, *Vanilla imperialis*), 종이에 수채, 45×60cm
© Lizzie Sanders
작업 시간: 86

재료: 자, 돋보기, 종이 타월, 물통, 연필깎이, 메스칼, 수정용 인조모 납작붓, 콜린스키 미니어처 붓(1~3호), 리드 홀더 (HB 또는 F), 흰색 플라스틱 지우개 조각, 도자기 플레이트.

수채 물감: 골드 오커, 번트 시에나, 옐로 오커, 페인즈 그레이, 뉴 갬부지, 퀴나크리돈 마젠타, 인단트렌 블루.

고급 연습

리지 샌더스는 한정된 색상 팔레트와 드라이브러시 화법으로 두 단계를 거쳐 복잡한 작품을 완성했다. 먼저 잎과 줄기를 칠하고 나중에 다른 표본의 꽃을 추가해 그리는 방식이다. 또한 붓에 물감을 거의 묻히지 않은 상태에서 빛, 그림자, 색상을 조절했다. 녹색은 페인즈 그레이와 노란색을 섞어 만든 차가운 톤의 블루그린에서 번트 엄버를 섞은 따뜻한 톤의 옐로그린까지 다양하게 사용했다. 이후 입술 꽃잎에 마젠타를 덧칠해 반짝임을 더했다.

드라이브러시와 수채 채색으로 난초 그리기

– 리지 샌더스

바닐라 난초(vanilla orchid)는 다육질의 부드러운 잎, 두툼하고 광택 있는 줄기, 연약한 꽃과 달리 덩굴은 한번 잘라 내면 거의 자라지 않는다. 작업에 앞서 구도를 잡기 위해 꽃을 제외한 나머지 표본을 여러 각도에서 사진으로 찍어 두자. 나중에 나머지 요소를 그려 넣을 때 식물학 면에서 정확한지 확인해야 한다.

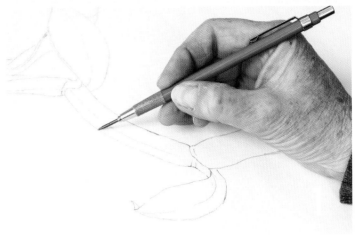

꽃을 제외하고 스케치를 대강 그린 다음 측정값을 확인한다. 나중에 꽃을 추가할 공간을 남겨 두고 기본 구도를 잡는다. 스케치를 라이트 박스 위에 올려 두고 뾰족하게 깎은 연필로 수채 용지에 옮겨 그린다. 꽃을 제외하고 스케치를 옮겨 그리면 나중에 꽃을 추가할 때 전체 구도를 수정할 수 있다.

미리 색이 혼합된 물감보다는 직접 색을 섞고 테스트하면서 쓰는 것이 좋다. 물을 적신 붓으로 페인즈 그레이와 뉴 갬부지를 섞고 수채 용지에 테스트한다. 혼합한 물감의 비율을 기록해 둔다. 옅은 색이라면 원하는 톤이 나올 때까지 물감을 희석하고 말린 다음, 물기 없는 붓에 묻혀서 사용한다.

채색하기 전에 연필 선을 지우개로 지운다. 촉촉한 붓의 끝을 적시고 물감을 묻힌다. 붓을 티슈에 적절히 닦아 내고 같은 방향으로 작은 스트로크를 그린다. 여러 부분을 가로지르며 색을 겹겹이 칠한다. 뜻밖의 패턴이 생기지 않도록 스트로크는 매끄럽고 균일해야 한다.

색이 표본과 최대한 비슷해질 때까지 붓으로 마른 물감을 충분히 덧칠하면서 각 부분을 마무리한다. 식물이 자라는 패턴을 따라 덧칠하면 종이 표면에 질감이 표현된다. 이때 물감이 종이에 충분히 스며들지 못하면 작고 하얀 여백이 생기곤 하는데, 이 여백이 칠해 놓은 곳에 반짝임을 더한다.

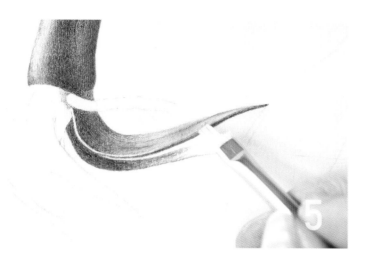

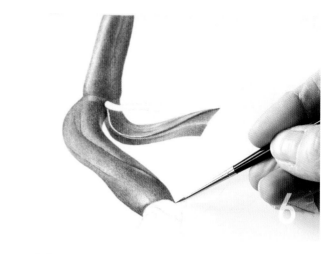

다음 부분으로 이동해 작은 스트로크로 채색을 이어 간다. 납작붓으로 부드럽게 하이라이트를 닦아 낸다. 물에 적신 붓을 티슈에 적당히 닦아 내고, 중간 톤 부분을 살살 쓸어 내며 얼룩을 지운다. 이 과정을 반복하여 하이라이트를 더 밝게 표현한다. 물을 자주 적셔 닦아 내면 종이가 손상될 수 있으니 선명하고 하얀 하이라이트는 아예 칠하지 않고 처음부터 그대로 둔다.

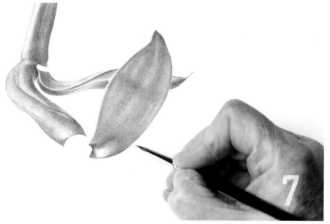

나뉜 부분을 칠하고 나면 동일한 작은 스트로크로 다음 부분을 칠한다. 표면 질감과 성장 패턴에 따라 점묘에서 짧은 선까지 스트로크의 크기와 방향을 바꿔가며 채색한다. 이렇게 하면 일부 하이라이트는 거의 파란색을 띤다.

표면을 더욱 매끄럽게 표현하기 위해 3호 붓에 물을 아주 살짝 묻힌다. 잎 표면이 거의 매끄러워질 때까지 붓으로 스트로크 사이의 흰색 틈을 채운다. 밝은 하이라이트는 하얗게 그대로 남겨 두고 물감을 겹겹이 칠해 적합한 톤을 만들어 낸다.

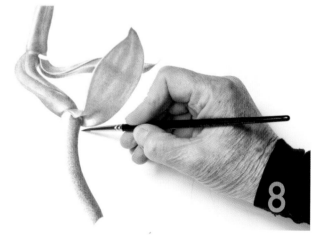

물기가 거의 없는 붓으로 드라이브러시 화법과 점묘법을 사용해 종이 위에 물감을 겹겹이 덧칠하고 그림자에 짙은 질감을 표현한다. 이때 페인즈 그레이와 뉴 갬부지 색만 사용하고, 모서리를 선명하게 정돈한다.

물에 적신 붓으로 거의 보이지 않는 줄기의 가장 어두운 그림자를 쓸어내려 질감을 흐릿하게 표현한다. 물이 너무 많으면 질감이 완전히 뭉개지니 주의하자. 명도에 따라 다양한 색상을 혼합하여 사실적인 입체감이 표현될 때까지 얼룩덜룩한 질감 위에 색을 입힌다.

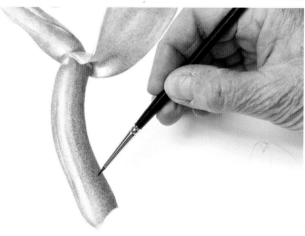

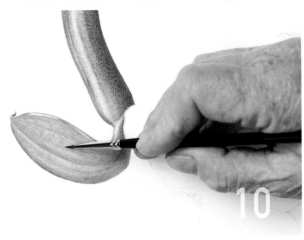

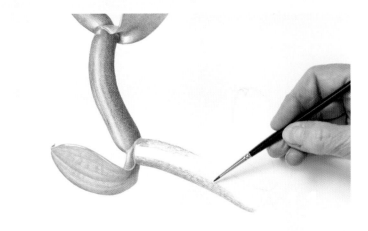

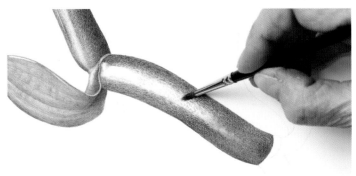

다음 잎은 좀 더 따뜻한 페인즈 그레이와 뉴 갬부지를 섞은 밝은 녹색을 띤다. 약간 촉촉한 2호 붓으로 종이가 살짝 보일 정도로 채색된 스트로크들을 블렌딩한다. 거의 눈에 띄지 않지만 잎맥을 따라 스트로크를 그리면 적절한 표면 질감이 나타난다.

줄기는 하이라이트를 그대로 둔 채 하이라이트 양옆을 동일한 짧은 스트로크로 칠해서 깊이감을 표현한다. 지나친 스트로크 자국이나 얼룩이 생기면 가는 붓을 적셔 즉시 닦아 내 제거한다. 다시 색칠하기 전에 닦아 낸 부분을 말린다.

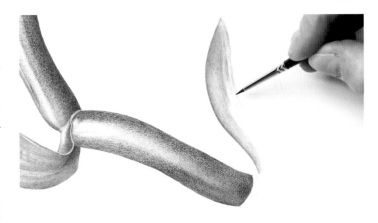

페일 블루그린으로 하이라이트를 칠한다. 색이 고르게 보이도록 눈을 가늘게 뜨고, 점을 조밀하게 찍어 색을 매우 매끄럽게 표현한다. 촉촉한 붓으로 종이를 쓸어내리듯 칠해 하이라이트 가장자리를 흐릿하게 만든다.

잎 뒷면의 잎맥은 다른 잎맥보다 확연히 뚜렷하다. 흑연 연필로 그린 잎맥 선에 아주 인접하게 가는 선을 칠하고 지우개로 연필 선을 지운다. 2호 붓에 먼저 물을 살짝 적셔 잎맥 방향으로 덧칠하고, 이후 물기 없는 동일한 2호 붓으로 더 긴 스트로크를 그려 넣는다.

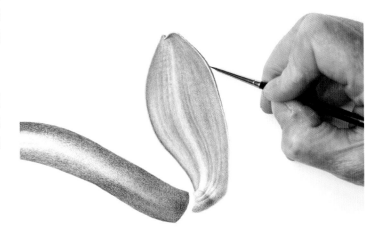

색상과 톤의 깊이가 표본과 최대한 비슷해질 때까지 잎의 각 부분을 덧칠한다. 1호 붓으로 가장 굴곡진 부분의 짙은 잎맥을 그려 넣는다. 잎 앞면의 작고 짙은 부분을 표현하고 두툼한 가장자리를 다듬는다.

18

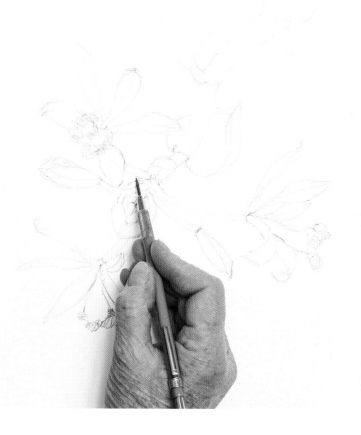

그림에 참고할 신선한 꽃 표본을 준비한다. 꽃은 금방 시드므로 클로즈업을 포함해 여러 구도로 사진을 찍고 빠르게 기록해 둔다. 3개의 꽃받침과 2개의 곁 꽃잎은 페일 그린을 띠며 거의 속이 들여다보인다. 입술 꽃잎은 겉이 단단하고 매끈매끈하며, 대체로 크림색을 띠고 주름진 가장자리는 진한 마젠타 색이다.

줄기와 잎이 반쯤 완성된 그림에 새싹과 꽃을 그려 넣어 여러 개의 스케치를 그린다. 최종 드로잉의 첫 부분은 라이트 박스를 사용하여 수채 용지에 옮겨 그린다. 꽃은 빨리 시들고 색이 바래므로, 지우고 다시 그리지 않도록 한 번에 한두 개의 꽃봉오리나 꽃을 미리 더 그려 넣으면 좋다.

꽃봉오리와 꽃에 칠할 색상들을 팔레트에 추가한다. 왼쪽은 인단트렌 블루, 오른쪽은 퀴나크리돈 마젠타다. 뉴 갬부지를 섞은 이 파란색으로 잎과 꽃잎의 선명한 페일 그린을 표현한다. 입술 꽃잎의 가장자리는 마젠타로 칠하면 가장 알맞다.

먼저 꽃봉오리를 채색한다. 섞어 둔 페일 그린을 묽게 한 다음 팔레트에서 완전히 마르도록 둔다. 촉촉한 붓 끝에 물감을 묻혀 작은 스트로크를 그리며 채색한다. 주름진 입술 꽃잎의 가장자리를 마젠타로 촘촘하게 점을 찍어 표현한다. 낡고 닳은 1번 붓으로 잎맥을 그려 넣는다.

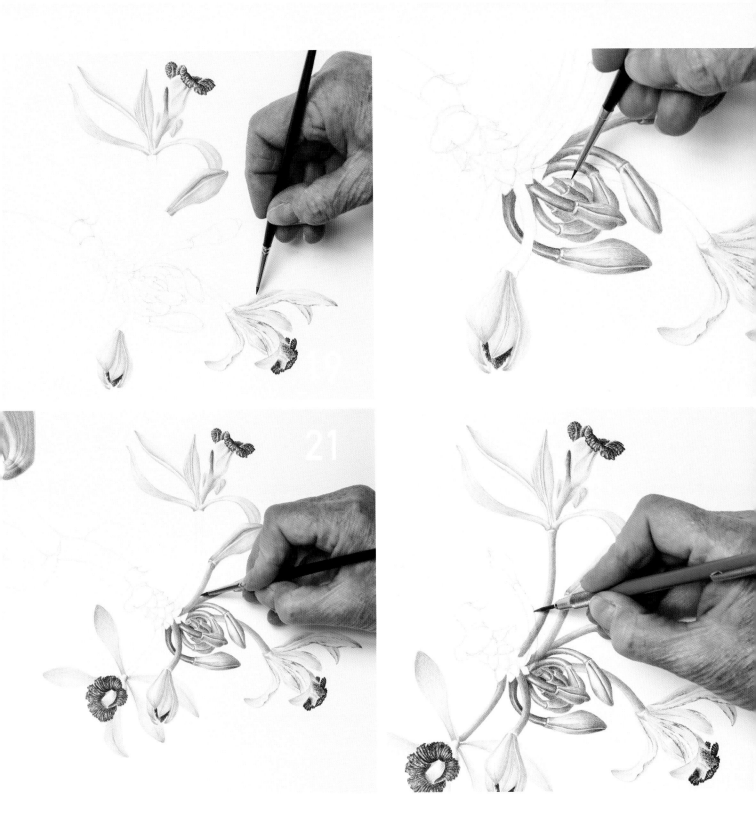

꽃 쪽으로 이동해, 꽃받침과 곁꽃잎에 페일 그린을 다양한 톤으로 칠한다. 입술 꽃잎에 크림, 오커, 마젠타 색상을 사용한다. 가장 시든 꽃의 가장자리에 번트 시에나를 칠하고, 꽃잎 뒷면은 드라이브러시 화법을 살려 색감을 표현했다.

아직 열리지 않은 꽃봉오리의 복잡한 중심부에 녹색을 다양한 톤으로 칠해서 꽃봉오리가 서로 분리되어 보이도록 표현한다. 여기에 사용된 녹색은 모두 페인즈 그레이와 뉴 갬부지를 섞어서 만든 것이다. 1호 붓으로 점을 찍고 짧은 스트로크를 그려 표면의 질감을 표현한다.

세 번째 꽃을 그려 넣고, 나뉜 두 부분이 정확하게 연결되도록 정돈한다. 페인즈 그린과 뉴 갬부지를 섞어 만든 녹색으로 짧은 스트로크를 그려 작은 꽃자루의 그림자를 채운다. 그림자는 색을 따로 추가하지 않고 기존 색을 덧칠해 표현한다.

꽃자루가 완성되면 일관되고 규칙적인 구도에 꽃봉오리를 더해서 기존 꽃봉오리와 교차하는 구도를 만든다. 이 과정에서 추가로 그려 넣을 꽃봉오리 밑 작은 꽃자루는 색을 미리 닦아 놓는다. 닦아낸 부분을 완전히 말리고 새로운 꽃자루를 칠한다. 종이 표면이 손상되지 않도록 주의하자.

짧은 스트로크와 점묘로 포엽을 완성하고, 번트 시에나로 가장자리를 묘사한다. 작은 흠집들을 그려넣어 그림을 더욱 사실적으로 표현한다.

마지막 2개의 잎을 그려 넣는다. 하나는 질감이 뚜렷하고 다른 잎은 표면이 매끄럽다. 절제된 붓질로 스트로크의 크기와 방향을 바꿔 가며, 공백을 하얗게 두거나 부드럽게 혼합하여 질감들을 서로 다르게 표현한다.

이 난초의 뿌리에는 말라 있는 것과 새로 난 것이 모두 존재한다. 여기서는 뿌리 위치를 정할 때 구도의 균형과 식물학 측면의 정확성을 고려했다. 가장 오래된 뿌리는 1호 붓으로 오커와 번트 시에나를 칠한다. 붓을 연필처럼 잡고 흠집과 갈라진 부분을 묘사한다.

새로 난 뿌리는 멀리 있는 것을 가장 옅게 칠하고, 톤에 변화를 주어 공간감과 입체감을 표현한다. 가장 새로 난 뿌리는 붓 끝으로 페일 오커를 부드럽게 칠한다. 전체 채색을 마치고 나면, 가장자리를 선명하게 다듬거나 하이라이트의 톤을 조정해 마무리한다.

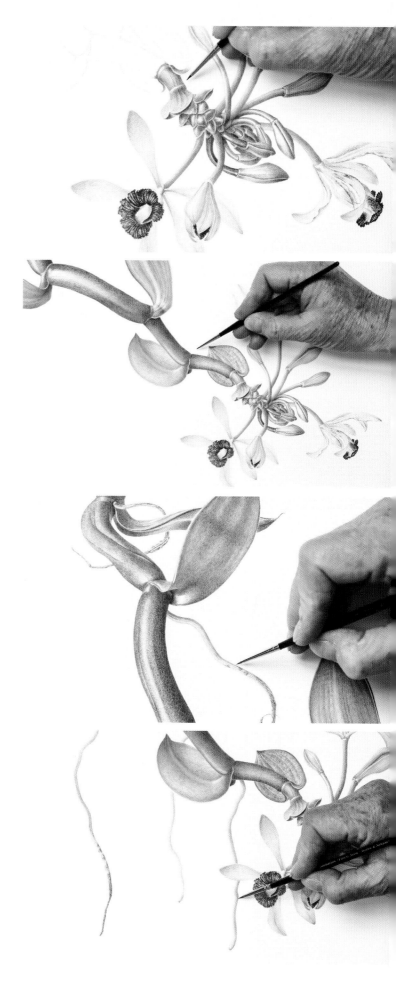

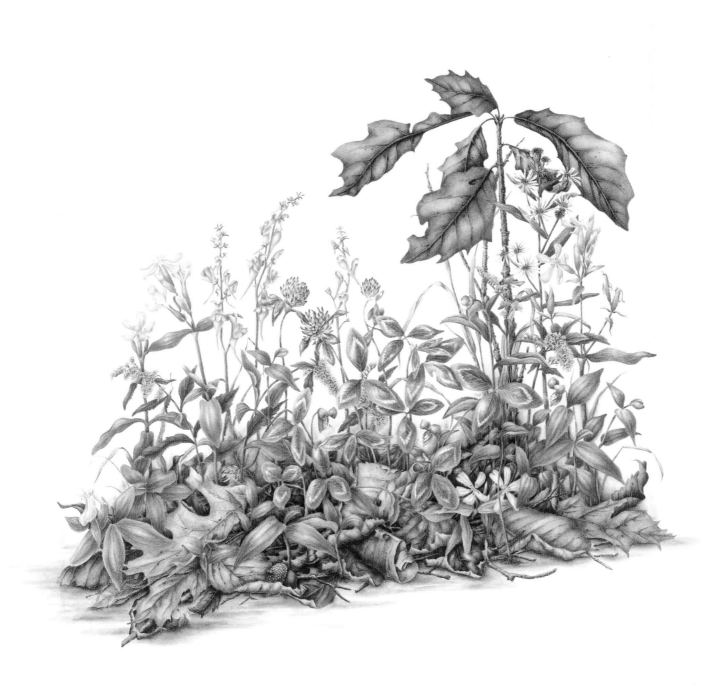

길가의 야생화(Roadside Wildflowers), 종이에 수채, 40×47.5cm
© Betsy Rogers-Knox
작업 시간: 70

재료: 표본 홀더, 금속 컴퍼스, 물테이프(드래프트 테이프), 물병, 종이 타월, 도자기 팔레트, 혼합붓(4호), 블렌딩 붓(4호), 콜린스키 수채용 붓(0, 1, 2호), 부드러운 붓(10호), 리드 홀더(HB, 2H), 흰색 플라스틱 샤프식 지우개(중간 크기), 초소형 플라스틱 샤프식 지우개, 떡 지우개, 회전식 심연기.

고급 연습

땅 위에 피어 있는 아름다운 야생화를 찾다 보면 주변
에 흐드러진 것들을 간과할 때가 많다. 하지만 야생
화 주변은 그곳에서 번성하는 식물에 대한 중요 정보
를 제공하며 다양한 색과 형태로 이루어져 있다. 복잡
한 현장을 그림으로 표현하는 것은 대부분 어려운 작
업이 될 수밖에 없다. 그림 작업을 여러 단계로 나눠
서 가장 어두운 배경부터 중간, 전경 순서로 마무리
하면 작은 서식지를 성공적으로 구현해 낼 수 있다.

길가의
야생화 그리기

– 벳시 로저스 녹스

이 복잡한 그림을 그리기 전에, 늦가을 길가의 야생화를 현장에서 본 배치 그대로 트레이싱지에 각각 그려둔다. 땅에 떨어진 낙엽도 수집하여 트레이싱지에 모두 그린다.

트레이싱지의 그림을 300gsm의 세목 수채 용지에 옮겨 그리고, 앞쪽 꽃들과 잎사귀들에 옅게 바탕색을 칠한다. 성에로 뒤덮여 곧 사라질 꽃은 모양과 색상의 정확성을 위해 먼저 칠한다.

중간 부분의 잎, 나무껍질, 야생화 뒤편 낙엽에 여러 물감으로 덧칠한다. 중간의 나뭇잎은 약간 더 진하게 채색한다. 잎사귀에 드라이브러시 화법으로 디테일을 더한다.

나뭇잎 더미를 최대한 진하게 채색하고 입체감을 더해 앞쪽의 야생화와 잎들을 부각한다. 이 단계에서 뒤쪽 배경의 톤을 완전히 낮추면 어두운 자리가 생기면서 중간 부분과 전경이 과하게 칠해지는 것을 방지할수 있다.

나뭇잎 더미가 그림에서 다른 요소의 아래에 자리한다는 느낌을 주기 위해, 마른 잎들이 겹겹이 쌓인 곳과 전경의 요소들이 교차하는 곳마다 그림자를 더 짙게 그려 넣는다. 나뭇잎의 색상과 디테일을 드라이브러시 화법으로 칠한다. 참나무 묘목을 추가해 구도에 수직적 요소를 더하고, 밑부분을 가볍게 채색하여 그림의 가장자리를 자연스럽게 표현한다.

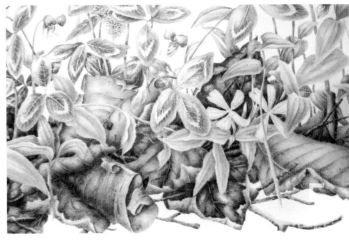

고급 연습

다양한 수채 화법으로 목련의 풍부한 색상을 표현해
보자. 목련은 꽃잎 밑부분에서 더욱 풍부한 색조를
띠고 끝으로 갈수록 점점 희미해진다. 이는 보라색과
노란색으로 꽃잎의 흰색 부분에 음영을 줘서 표현할
수 있다. 또한 가지의 울퉁불퉁한 껍질은 흐릿한 녹
색을 띠는 잎눈과 질감 면에서 대비를 이룬다. 드라
이브러시로 이러한 디테일을 묘사할 수 있다.

수채로
목련 그리기

− 베벌리 앨런

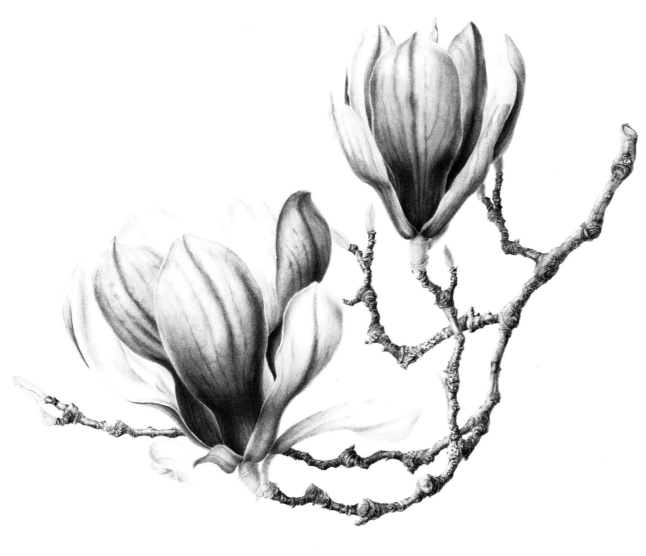

접시꽃목련(*Magnolia × soulangeana*), 종이에 수채, 25×25cm

© Beverly Allen

작업 시간: 35

재료: 종이 여분, 물병, 연필(2H, HB), 0.35mm 샤프 연필(2H, HB), 컴퍼스, 샤프식 지우개, 떡 지우개, 흰색 플라스틱 지우개, 딥펜, 마스킹 액, 천, 브라이트 납작붓(4호), 디테일용 붓(1호), 콜린스키 붓(1~4호), 인조모 혼합붓, 부드러운 코튼 브러시, 기본 색상 및 추가 색상 팔레트.

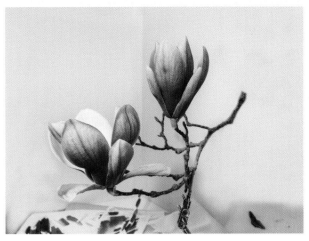

이 접시꽃목련의 꽃잎은 형태와 색상이 평범하고 질감도 부드럽다. 반면 나뭇가지는 복잡하고 거칠어서 꽃잎과 대조를 이룬다. 꼿꼿하게 꽃까지 이어지는 우아한 곡선은 물론, 분홍빛 꽃과 대조를 이루는 싱그러운 녹색의 잎눈이 매력적이다.

꽃이 시들기 전에 트레이싱지에 세밀하게 스케치를 한다. 이후 스케치를 300gsm 세목 수채 용지에 2H 연필로 옮겨 그린다. 하얗게 남겨 두어야 하는 꽃잎의 가장자리에 펜촉으로 마스킹 액을 발라 둔다.

깨끗한 물로 꽃잎 부분에 밑칠을 하고, 다음 단계를 위해 부분적으로 광택이 날 때까지 잠시 말려 둔다.

4호 붓을 적시고 남은 물기를 헝겊에 닦아 낸 다음, 부드럽게 섞은 퍼머넌트 로즈를 붓 끝에 살짝 묻힌다. 필요에 따라 붓을 헝겊에 닦아 내며 물감 양을 조절한다. 촉촉한 종이 위 가장 어두운 부분에서 옅은 부분으로 퍼머넌트 로즈를 쓸어내리듯 칠한다.

로즈 색상은 밝은 전경에서 더욱 뚜렷하게 나타나며, 다음 단계에서 그 위에 꽃의 주조색(배색의 기본이 되는 색)을 덧칠할 때 빛을 발한다. 로즈 색상으로 바탕색을 칠한 다음, 다른 색을 덧칠하기 전에 충분히 말린다.

꽃잎 안쪽의 하얀 부분을 물로 적시고 페일 로즈 또는 로즈와 울트라마린 블루를 섞은 혼합색을 어두운 부분에 살짝 칠한다. 물을 더 넓게 적시고 어두운 가장자리부터 칠해서 색 가장자리를 부드럽게 남긴다. 이후 레몬 옐로를 덧칠해 그림자 혼합색을 흐리게 만든다. 미세한 그림자와 꽃잎의 주름을 그려 넣어 꽃잎을 윤곽선 없이 묘사한다.

마른 꽃잎 부분마다 물을 바른 다음, 3호 붓으로 로즈와 울트라마린 바이올렛을 혼합해 꽃의 주조색으로 색칠한다. 잎맥과 질감 표현을 위해 종이가 아직 축축할 때 어두운 부분에서 옅은 부분으로 쓸어내리듯 붓질하고, 필요에 따라 붓 끝에 팔레트에 말라 있는 물감을 묻혀 덧칠한다.

색을 알맞게 섞어 꽃잎 주위를 번갈아 칠하되, 앞쪽의 더 밝은 곳과 빛이 더 강하게 비추는 곳에 분홍빛이 더 돌게 한다. 또는 울트라마린 바이올렛을 섞어 그늘진 곳이 더 푸른빛을 띠게 표현한다. 넓은 부분이 충분한 색감을 띠고 완전히 마르면, 물기 없는 깨끗한 손가락으로 가볍고 재빠르게 문질러 마스킹 액을 닦아 낸다.

물기가 남아 있는 납작붓으로 마스킹 액을 칠해 둔 거친 모서리를 부드럽게 다듬는다. 붓 끝을 하얗게 남긴 가장자리에 놓고 잠시 눌렀다가 들어 올려서 닦아 내듯 칠하면 자연스럽게 표현된다. 붓질이 항상 하얀 부분에서 멀어지도록 종이를 돌려 가며 작업한다. 붓질을 마치면 붓에 묻은 물감을 물로 깨끗하게 씻어 낸다.

물기를 거의 뺀 붓에 꽃 표면의 색상이나 옅은 크림색 물감을 묻히고 바탕색에 덧칠한다. 이러한 방식으로 그늘진 부분을 포함하여 전체 윤곽을 잡는다. 이때 칠하려는 부분을 적시지 않고 칠해 놓은 물감을 모두 말려야 한다. 납작붓으로 과하게 칠해진 스트로크를 하나하나 걷어 내며 하이라이트의 물감을 부드럽게 닦아 낸다.

형태를 나타내는 잎맥들을 찾아서 꽃 위의 잎맥만큼 분명하게 드러나 있는지 확인한다. 특히 하이라이트는 어디서 어떻게 점점 희미해지는지는 물론, 방향과 다양한 각도를 살펴서 세심하게 표현한다. 관찰한 대로 여러 색상을 다양하게 사용한다.

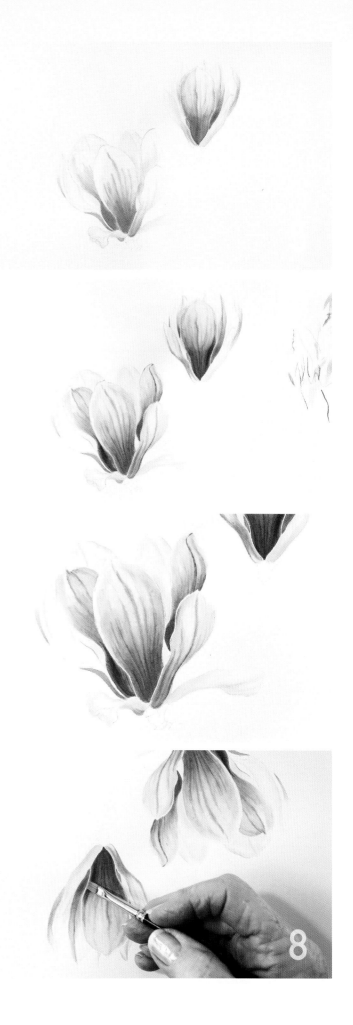

8

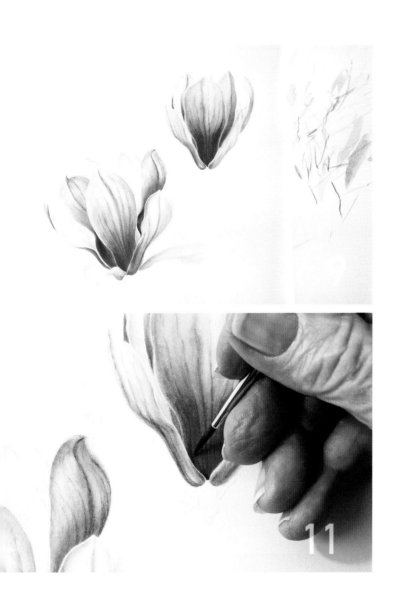

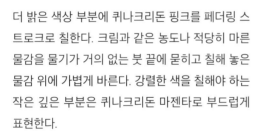

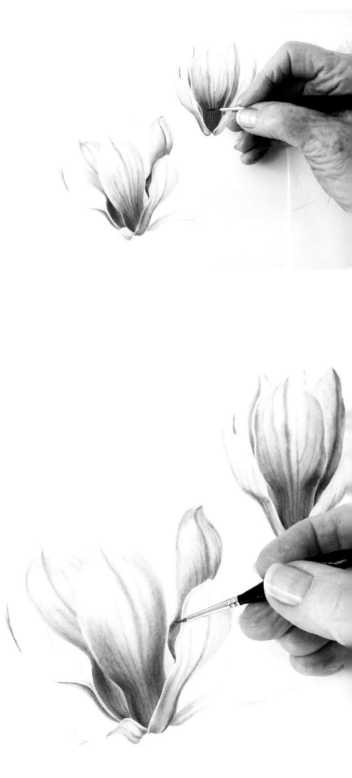

더 밝은 색상 부분에 퀴나크리돈 핑크를 페더링 스
트로크로 칠한다. 크림과 같은 농도나 적당히 마른
물감을 물기가 거의 없는 붓 끝에 묻히고 칠해 놓은
물감 위에 가볍게 바른다. 강렬한 색을 칠해야 하는
작은 깊은 부분은 퀴나크리돈 마젠타로 부드럽게
표현한다.

주조색을 칠한 부분에 레몬과 울트라마린 바이올렛
으로 작은 그림자를 칙칙하고 짙게 표현한다. 아주
작은 어두운 부분을 최대한 진하고 섬세하게 표현
해야 한다. 작은 그림자라도 형태를 전달하는 데 있
어서 차이를 만들어 낸다. 표본에 드리운 그림자에
맞춰 그림에도 덧칠하고, 두 그림자 사이에는 선을
긋지 않는다.

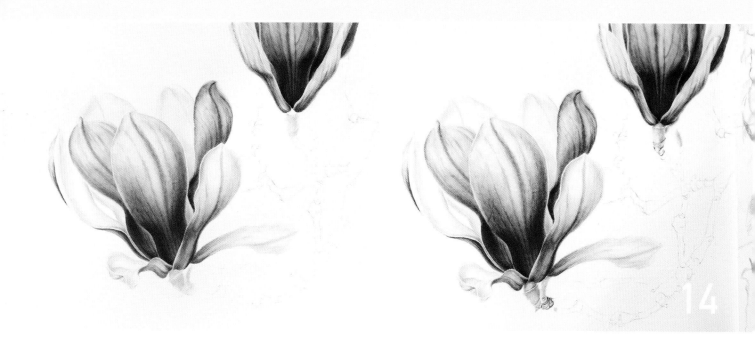

얇은 녹색의 꽃줄기와 잎눈의 솜털 하이라이트에 마스킹 액을 조금 바른다. 채색할 곳을 적신 다음 물감을 칠하고 털의 가장자리를 부드럽게 연결한다. 레몬과 울트라마린 바이올렛 물감을 먼저 섞고, 종이가 아직 축축할 때 세룰리안을 살짝 추가해 녹색 부분에 음영을 준다.

물감이 마르고 나면, 물기 없는 깨끗한 손가락으로 마스킹 액을 재빨리 부드럽게 문지른다. 1호 디테일용 붓으로 솜털과 부드러운 가장자리에 세밀한 스트로크를 그려 넣는다. 레몬과 울트라마린 바이올렛을 섞은 색으로 꽃 밑부분에 깊은 그림자를 칠한다. 꽃 아래 고리처럼 생긴 부분은 로 엄버로 칠하고, 더 어두운 부분은 반다이크 브라운으로 칠한다.

가지는 기본 도형과 원근법을 신경 쓰면서 연필로 밑그림을 최소한으로 그리면 된다. 부드러운 하이라이트가 필요한 부분에 종이를 가볍게 적시고 물감을 칠한 뒤, 물감이 마르면 디테일을 더한다. 여기에 사용된 색은 울트라마린 블루와 번트 시에나를 섞은 회색, 페릴렌 바이올렛과 번트 시에나를 섞은 보라색이며, 필요에 따라 로 엄버 색상을 사용한다.

레몬과 울트라마린 블루로 나뭇가지의 이끼를 칠한다. 그늘진 부분은 형태와 질감에 따라 일부는 울트라마린 바이올렛과 레몬의 혼합색으로, 다른 일부는 울트라마린 블루와 번트 시에나의 혼합색으로 가볍게 칠한다.

앞쪽 줄기에 디테일을 더해 대비를 강하게 주고, 그림자와 뒤쪽은 상대적으로 대비를 적게 주어 가지를 완성한다. 페일 그린을 띠는 잎눈의 나머지 부분도 꽃줄기와 같은 방법으로 칠한다.

꽃의 색깔, 그림자, 그리고 꽃잎 바깥쪽을 나뭇가지의 어두운 그림자와 톤이 일치하도록 조정한다. 마지막으로 돋보기로 전체 그림을 살펴보고, 필요에 따라 가장자리를 또렷하게 하거나 점을 찍고, 또는 얇은 붓 끝으로 옮겨 그린 붓 자국을 매끄럽게 다듬는다.

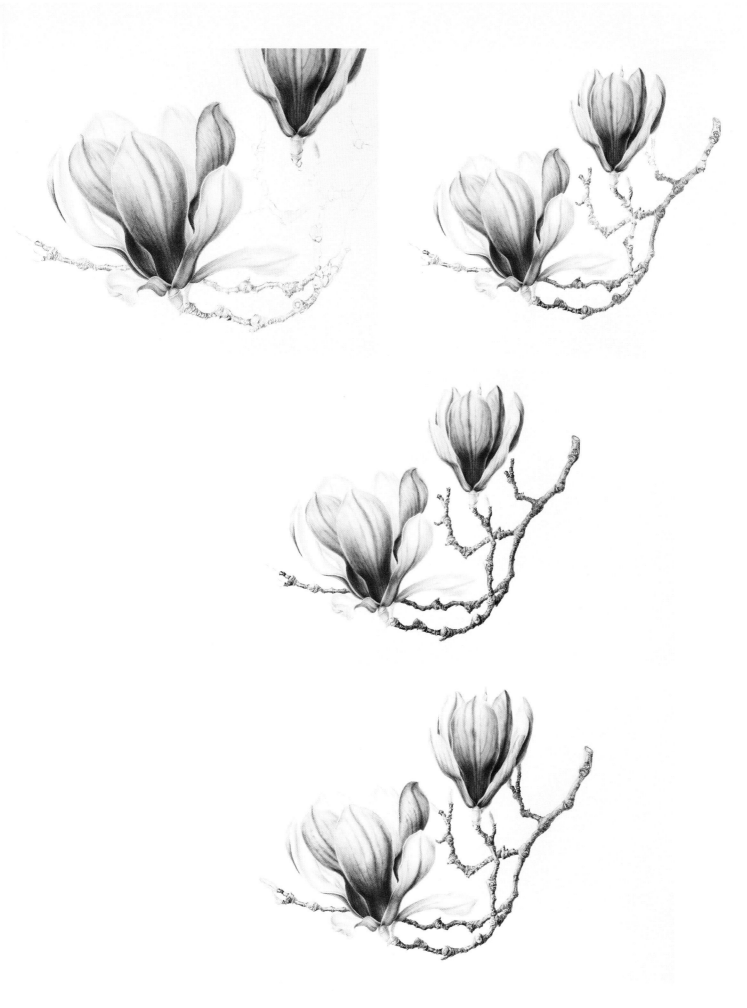

대기 원근법으로
입체감 표현하기

구성 요소를 겹쳐서 그림을 그릴 때, 작가는 배경에 있는 대상을 전경에 있는 대상보다 희미하게 표현한다. 또한 대비와 채도를 낮춰 공간의 깊이나 거리감을 표현하는 대기 원근법을 사용한다. 이렇게 하면 빛의 세기에 따라 대비가 생기면서 앞에 있는 물체에 시선이 집중된다. 일레인 설은 드로잉에 색상 영역을 설정해서 그림의 어느 부분에 어떤 색을 쓸지 명확히 구분했다.

오른쪽은 크리스마스로즈라 불리는 헬레보루스(*Helleborus*) '페니스 핑크(Penny's Pink)'의 초벌 드로잉을 전경에서 배경까지 색상에 따라 5개 레이어로 나눈 것이다. 아래는 각각의 색상 레이어에 대한 설명이다. 커다란 전경 잎사귀 중 하나는 2겹으로 가로놓여 있다. 일레인은 평면에 사물을 배치하는 것보다 실물처럼 입체감을 주는 구도를 즐긴다.

• 1레이어(주황색)는 구도의 '주인공'이다. 실제 색상, 최대 대비, 디테일 묘사로 강렬한 채색이 이루어진다. 시선이 가장 집중되는 곳이기도 하다.

• 2레이어(파란색)와 3레이어(녹색)는 2차 초점으로서 식물의 주요 특성을 전달한다. 색상, 대비, 디테일이 앞에서 뒤로 갈수록 점차 미묘하게 흐릿해진다.

• 4레이어(보라색)와 5레이어(회색)는 대기 원근법의 영향을 가장 많이 받는다. 색상, 비율, 대비, 디테일이 점차 희미해지며 주로 1~3레이어에 있는 주요소의 배경 역할을 한다.

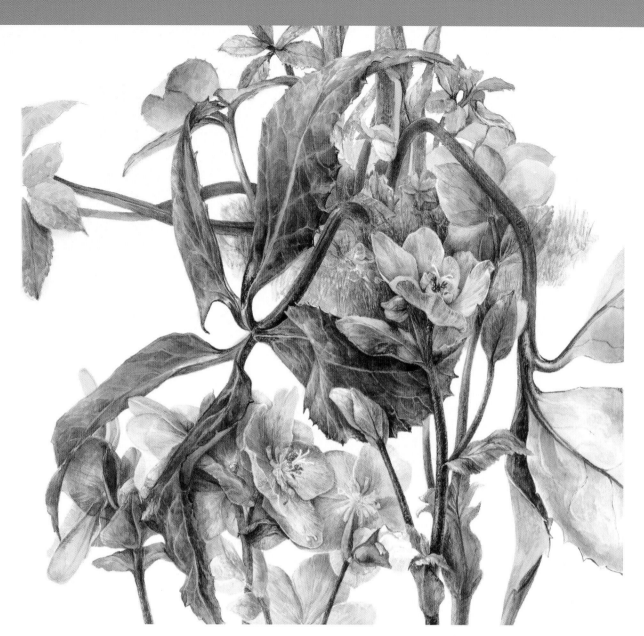

헬레보루스 '페니스 핑크'(*Helleborus* 'Penny's Pink'), 종이에 수채, 25×25cm
© Elaine Searle
작업 시간: 70

일레인은 그림의 여러 영역을 동시에 작업하면서, 채색을 시작할 영역을 전략적으로 선택했다.

1. 그림의 초점(보통 1레이어), 중간 및 배경과 가까이 있는 영역 중 일부분을 다룬다. 이러한 접근 방식으로 그림에 포인트를 주며 고유색과 전체 디테일을 표현할 수 있다.

2. 그림에서 빛을 가장 많이 받는 영역(일반적으로 단일 광원에 가장 가까운 왼쪽 아래).

3. 피사체에 빛이 거의 또는 전혀 닿지 않는 깊은 그림자(일반적으로 오른쪽 아래).

일레인은 시작 단계에서 어떤 영역도 완성도 있게 마무리하지 않았다. 작업을 반복할수록 색상, 대비, 디테일 표현이 정교해졌다. 또한 단계마다 사진을 찍어서 진행 상황을 평가하고 기록했다. 드라이브러시를 사용한 마무리 작업은 마지막 단계에서 한꺼번에 이루어졌다.

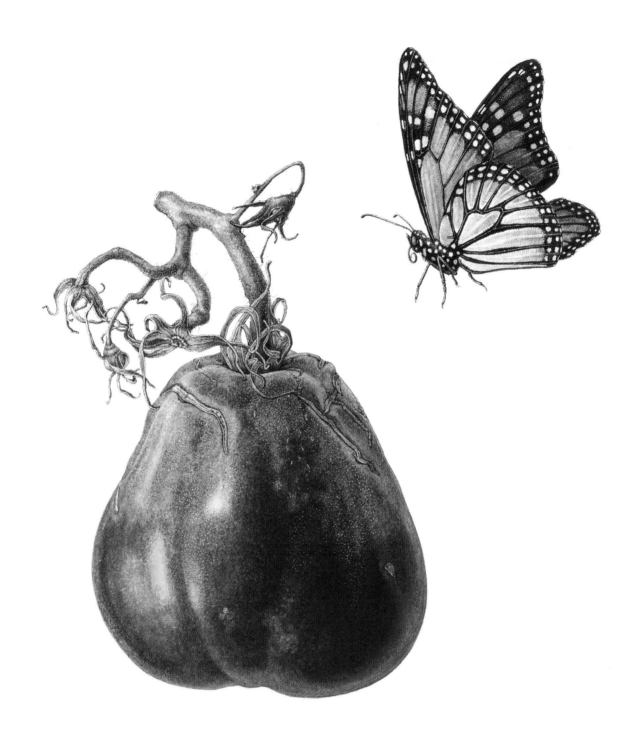

나비 부인: 에어룸 토마토 묘사(Madama Butterfly: Portrait of an Heirloom Tomato, *Solanum lycopersicum*)
종이에 수채, 25×23.75cm
© Asuka Hishiki
작업 시간: 104

재료: 도자기 팔레트, 수제 트레이싱지, 물병, 색상 테스트용 수채 용지, 마스킹 액을 담을 작은 접시, 마스킹 액 리무버, 마스킹 액, 물잔, 팬에 말린 물감, 트레이싱지 및 종이 티슈, 딥펜, 인조모 수채용 둥근붓(3X0호, 6X0호), 납작붓(2호), 콜린스키 원형 붓(4호), 낡은 붓, 연필(2H), 티슈, 떡 지우개, 흰색 플라스틱 지우개, 제도비, 테이프.

고급 연습

260쪽의 에어룸 토마토는 물감을 여러 개 사용하지 않고 정해진 색상으로만 그린 수채화다. 색상은 묽지만 건조한 물감을 겹쳐 칠해서 표현했다. 또한 하이라이트, 작은 반점, 꽃받침 윤곽선에 차이니스 화이트 색을 먼저 칠하고 나서 마스킹 액을 발라 두었다. 이렇게 하면 하얀 부분이 그대로 남으면서 질감도 좋아지고 색상도 전체적으로 뚜렷해진다. 결과적으로 토마토의 광택과 표면의 질감들이 잘 표현되었고, 꽃받침과 줄기도 정교하게 묘사되었다.

마스킹 액과 드라이브러시로 토마토 그리기

— 히시키 아스카

먼저 트레이싱지 위에 스케치를 완성한다. 전사지를
사용하여 스케치를 수채 용지에 옮겨 그리면 수채 용
지의 표면이 지우개로 인해 손상되지 않는다. 필요에
따라 옮겨 그리면서 수정할 부분을 가볍게 보정한다.
연필 선 위에 얇은 수채 선을 따라 그린 다음 연필 선
을 부드럽게 지운다.

사진은 각각 채색 전(위), 채색 후(아래) 팔레트로, 토
마토와 잎채소는 노란색과 빨간색을 섞어서 바탕색
을 칠했고 그림자에는 팔레트의 파란색과 번트 시에
나를 칠했다. 토마토에는 여러 색상이 필요하다. 보라
색과 주황색도 쓰일 수 있으니 채색 전에 무지개 색상
을 미리 준비하자. 붓 끝에 무지개 색상 중에서 필요
한 물감 색상을 묻힌다. 오랜 시간 작업하다 보면 각
부분에 맞는 구체적인 색상을 혼합할 수 있다. 이로써
더욱 복잡한 무지개 색상 팔레트가 만들어진다.

하이라이트, 작은 갈색의 흠집, 토마토와 겹치는 얇은
꽃받침에 마스킹 액을 칠한다. 마스킹 액을 발라야 할
부분에 먼저 차이니즈 화이트 색상을 희석해서 얇게
바른다. 이렇게 하면 종이 표면이 보호되고 나중에 마
스킹 액을 두른 테두리를 혼합할 때 도움이 된다. 더
넓은 부분을 칠할 때는 낡은 붓을 사용하자.

다른 색을 겹쳐 덧칠하기 전에 항상 종이가 완전히 말
랐는지 확인한다. 토마토의 윤곽선을 따라 짧은 해칭
선을 그리며 표면을 입체적으로 표현한다. 채색 후에
해칭선을 그릴 때는 칠해 놓은 색상보다 매우 묽은 색
을 사용해야 한다. 테스트용 종이에 붓(3X0호)으로 물
감의 색상과 농도를 틈틈이 확인한다. 물이 많으면 선
이 부드러워지고, 물이 적으면 선이 날카로워진다.

반투명한 토마토 껍질 표면에는 작은 흰색 반점들이
보인다. 이를 재현하기 위해 토마토 표면 전체에 딥펜
을 사용하여 마스킹 액으로 작은 점들을 찍는다. 점이
고르게 찍혔는지 확인한다. 고르지 않으면 질감이 아
닌 흠집처럼 보일 수 있으니 주의하자. 가볍게 채색하
고 해칭선을 그려서 마스킹 액을 칠한 부분을 제외하
고 전체에 색상을 입힌다.

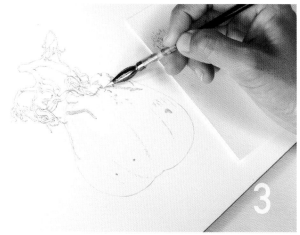

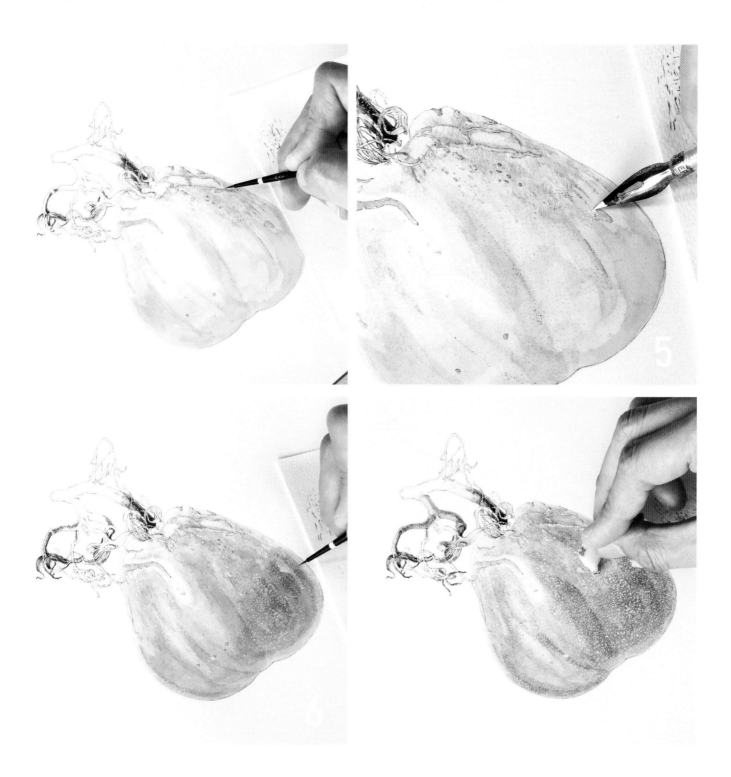

해칭선과 덧칠을 반복하여 전체 색감을 표현한다. 마스킹 액 리무버를 사용해 마스킹 액으로 찍은 점들을 부드럽게 문지르고 여러 번 다른 위치에 새로운 점들을 찍는다. 이처럼 마스킹 액을 흰색 물감처럼 사용한다. 이 과정을 통해 토마토 껍질 표면의 반점들이 다른 색조의 빨간색으로 보이면서, 표면에 높낮이가 표현되어 입체감이 생긴다.

물감을 여러 겹 칠한 후, 마스킹 액 리무버로 마스킹 액으로 찍은 점들을 제거한다. 종이를 들어 올려 측면에서 작은 돌기나 마스킹 액 자국이 모두 제거되었는지 확인한다. 원하는 색상과 질감이 나올 때까지 덧칠한다.

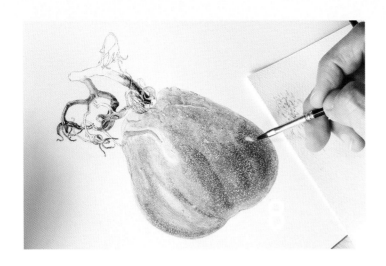
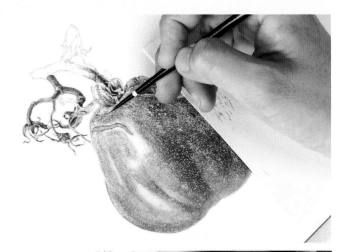

해칭선이 너무 강하고 도드라져 보인다면 물기가 거의 없는 붓에 깨끗한 물을 묻혀 부드럽게 붓질한다. 물을 적당히 묻혀야 한두 번의 스트로크만으로도 선이 부드러워진다. 적당량의 물은 붓이 충분히 젖었지만 손등에 댔을 때 물방울이 남지 않는 정도다.

마스킹 액을 벗겨 낸 부분의 하이라이트에 마스킹 액을 다시 발라야 할 때가 많다. 마스킹 액을 다시 바르기 전에 차이니즈 화이트를 칠해 종이를 보호하자. 종이가 손상되면 그 위에 다시 작업하기가 어렵다. 마스킹 액을 제거한 다음, 채색 후에 남아 있던 날카로운 가장자리를 매끄럽게 정돈한다.

반쯤 말린 꽃받침을 선명하게 유지하려면 채색된 가장자리 사이를 별도의 채색 없이 하얗게 둔다. 다음 채색 전에 한두 시간 정도 여유를 두고 충분히 말린다. 이어서 하얗게 남긴 부분에 밝은 톤을 추가로 입힌다. 칠해 놓은 가장자리가 완전히 마르면 물감을 얇게 덧칠하거나 해칭선을 그려서 마무리한다.

작업 도중에 뒤로 물러나 전체 그림을 사진으로 찍어 두자. 작업하다 보면 눈앞의 색상만 비교하게 되어서 피사체의 전체 톤이 어긋날 수도 있다. 토마토의 어두운 면에는 섀도이 블루를, 밝은 면에는 에어리 핑크를 납작붓으로 칠한다.

하이라이트에 칠해 둔 마스킹 액을 제거하고 약간 촉촉한 붓으로 가장자리를 매끄럽게 다듬는다. 아래에 칠한 차이니즈 화이트를 위에 칠한 물감과 섞는다. 필요에 따라 부드러운 티슈로 물과 물감을 가볍게 닦아 내며 작업한다. 그 위에 따로 붓질을 하지 않고 꽤 오랜 시간 그대로 말린다.

매우 가늘고 고운 토마토의 솜털을 그릴 때는 물기가 거의 없는 6X0호 붓을 사용한다. 팔레트에 물감을 조금씩 묻히고 테스트 용지에 붓을 여러 번 굴려서 물감을 덜어 낸다. 이렇게 하면 붓 끝이 뾰족해진다. 토마토 표면의 솜털을 표현하려면 붓 끝이 종이 표면에 살짝만 닿게 칠해야 한다.

흰색 물감으로 종이의 백색인 순백색을 재현해 내기는 어렵지만, 반사광은 잘 표현할 수 있다. 반사광 부분에 은은한 갈색 빛이 도는 블루 화이트를 칠한다. 블루 화이트는 마르면 훨씬 더 파랗게 보인다. 칠할 때 티슈나 물에 적신 붓으로 그 부분을 문지르지 않

도록 주의하자. 한번 흡수된 물감을 닦아 내려고 하면 생각보다 훨씬 더 많이 벗겨진다.

트레이싱지 위에서 구도를 잡고 밑그림을 그리면 요소의 위치를 옮겨 가며 작품을 완성할 수 있다. 트레이싱지에 나비를 그려 다양한 위치에 배치해 보고 최종 위치를 정한다.

나비의 시맥(곤충의 날개에 무늬처럼 갈라져 있는 맥-역주)은 매우 가늘고 섬세하다. 마스킹 액으로 선을 충분히 넓게 바른 다음, 날개와 어두운 무늬를 칠하고 시맥의 마스킹 액 선을 제거한다. 이어서 양쪽 흰 선 가장자리를 칠해 시맥의 선을 좁혀 나간다. 물은 더 적게, 물감은 더 많이 사용해서 선을 강렬하고 짙게 표현하자. 물기가 많고 부드러운 붓으로 가장자리를 칠하면 종이처럼 빳빳한 날개의 질감을 표현할 수 없다.

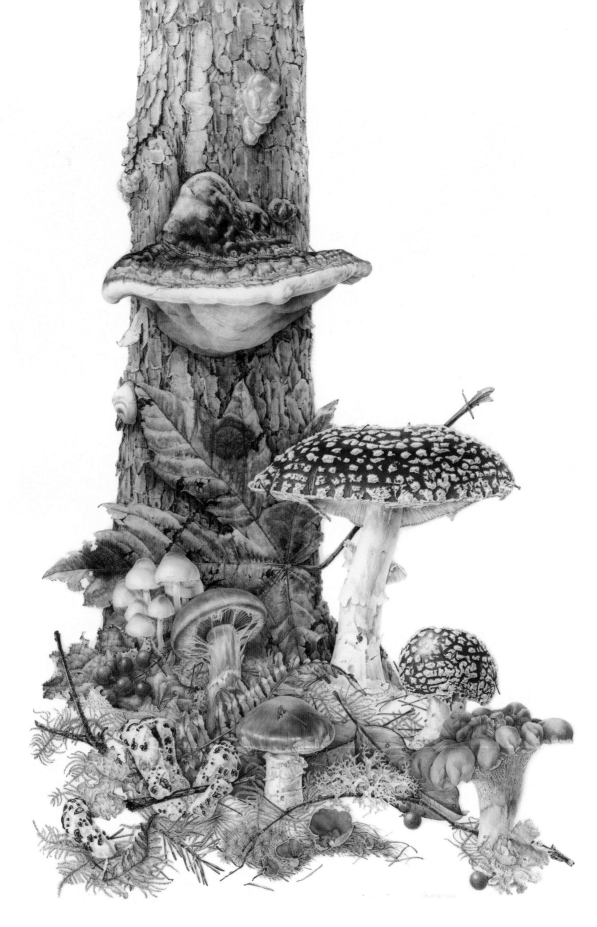

태평양 북서부의 버섯들(Pacific Northwest Mushrooms), 보드 위 피지에 수채, 45×30cm
© Jean Emmons

피지는 보태니컬 아트 작가 사이에서 각광받고 있는 미술 재료다. 반투명한 특성이 수채 물감과 만나 빛을 발하기 때문이다. 또한 다양한 톤으로 식물 그림에 유기적인 배경을 제공하며, 매끄러운 표면으로 디테일을 수월하게 묘사할 수 있다. 색이 쉽게 바래지 않는 안료를 사용하면 작품을 아주 오랫동안 보존할 수도 있다.

WATERCOLOR
ON VELLUM

피지에
수채 화법과 연습

피지의 특징과 화법

피지에 대한 간추린 설명
— 캐럴 우딘

피지는 물감, 흑연, 잉크, 접착제, 기타 미술 재료에 사용되며, 여러 재료를 쉽게 흡수하지 않고 무두질하지 않은 상태의 가죽이다. 또한 곤충의 침입 같은 해로운 조건이 아닌 적절한 상태를 유지하면 매우 오랫동안 보관할 수 있다. 표면이 매우 매끄럽고, 질감이 주는 온기와 색상 효과도 있고, 수정하기에도 용이하다. 조각마다 모두 일정하지 않고 고유한 특징이 있으며, 이 때문에 피사체의 색상에 맞게 피지를 고를 수 있다. 피지는 자연적으로 알칼리성을 띠는 표면 때문에 보존하기가 쉽다. 다만 습기에 민감하고 시간이 지날수록 돌기가 생기거나 오그라드는 문제가 있다. 따라서 일관되게 취급하기 어렵다는 것이 단점으로 꼽힌다.

오른쪽 사진에는 색상과 표면이 다른 피지들이 놓여 있다. 염소, 사슴, 양 등의 가죽으로 만든 피지도 있지만, 많은 작가가 송아지 가죽으로 만든 피지를 사용한다. 특히 수성 재료의 수분이 어느 정도 표면에 남아 있지만 완전히 스며들지 않는(수채의 수분으로 인해 매우 얇은 피지에는 얼룩이 쉽게 생김) 두께감 있는 피지를 선호한다. 켈름스콧 피지는 양면을 석고 기반의 특수 소재로 직접 코팅하여 더욱 균일한 색상을 표현할 수 있다. 또한 두껍고 뻣뻣한 질감으로 액체에 다르게 반응한다.

다음 사진들은 보태니컬 아트 작가가 세목 수채 용지 위에 놓고 작업할 때 가장 많이 사용하는 송아지 피지들이다.

A 사진: 켈름스콧 피지(왼쪽)는 특수한 광택을 띠며 사포질 처리를 거쳤다. 표면이 균일하게 고르고 매끄러우며 약간 흰색을 띤다. 또한 두껍고 카드 모양이며 양면이 코팅되어 있다.

원고용 피지(가운데)는 양면이 매우 하얗게 처리되어 있다. 사진 속 다른 피지들은 대체로 한 면만 흰색을 띤다.

크림색의 일반 피지(오른쪽)는 약간 더 금빛을 띠지만, 얼룩이나 반점 자국이 없이 표면이 상당히 균일하다.

B 사진: 천연 허니 피지(왼쪽)는 줄무늬, 반점, 결을 지녔으며 황금색을 띤다. 밑에 놓인 어두운 톤의 피지(오른쪽)는 허니 피지 조각이다. 켈름스콧을 제외하고 피지는 거의 대부분 표면이 반투명하다.

결이 있는 피지는 결이 진해 때로는 강한 패턴처럼 보이기도 한다.

C 사진: 원고용으로 준비된 피지를 제외하고, 대부분의 피지는 한쪽 면에 물감, 흑연, 잉크를 바를 수 있게 처리되어 있다. 더 부드럽고 광택이 나며 어두운 표면에 대부분 칠을 입힌다. 칠하기에 적합하지 않은 반대쪽은 표면이 스웨이드 (새끼 양이나 새끼 소 등의 가죽을 보드랍게 보풀린 가죽-역주)와 같은 느낌이다. 사진 왼쪽에 있는 피지 조각은 채색할 수 있는 면을 위로 놓은 것이고, 오른쪽의 피지 조각은 그 반대쪽이 위를 향해 있다(오른쪽 피지 조각의 앞면은 왼쪽 피지와 비슷한 색이다).

피지용 기초 수채 화법

– 캐럴 우딘

드라이브러시 화법에 익숙한 사람이라면, 몇 가지 간단한 준비를 마치고 특정 화법을 익히면 피지를 쉽게 다룰 수 있다. 충분한 연습을 통해 피지에 그림을 그릴 때 생길 수 있는 문제점을 예방하도록 하자. 피지 표면에 수채 물감이 들러붙었을 때의 해결책이나 수채 물감을 닦아 내는 방법 등은 다음 연습에서 자세히 다룰 것이다.

재료(왼쪽에서 시계 방향): 제도비, 흰색 플라스틱 지우개, 심연기, 평평한 면이 있는 도자기 믹싱 팔레트, 물통, 가죽으로 된 문진, 아라비아고무, 종이 타월, 마른 세척용 패드, 콜린스키 붓(0, 1, 3호), 리드 홀더(HB, 4H), 샤프식 칼, 샤프식 지우개.

피지 표면 닦아 내기

채색 전에 가장 먼저 피지 표면의 유분기를 제거해야 한다. 마른 세척용 패드로 원을 그려 가며 그림 그릴 부분을 포함해 피지 표면을 깨끗하게 닦는다. 깨끗이 닦아 내되, 피지 표면이 마모될 정도로 힘차게 문지르면 안 된다. (A)

예시는 바탕칠에 쓰일 3가지 옅은 물감을 2줄로 칠해 놓은 것이다. 아래쪽은 마른 세척용 패드로 닦아 내지 않은 피지에 물감을 칠한 것으로, 물감이 구슬처럼 물감이 맺혀 있다. 반면 위쪽은 피지를 잘 닦아 낸 후 물감을 칠한 것으로, 색이 매끄럽게 표현되어 있다. 밑그림을 옮기고 채색하는 도중에 물감이 맺혔다면 나중에 피지 표면을 흰색 플라스틱 지우개로 닦아 내는 방법도 있다. (B)

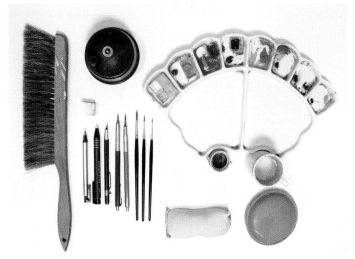

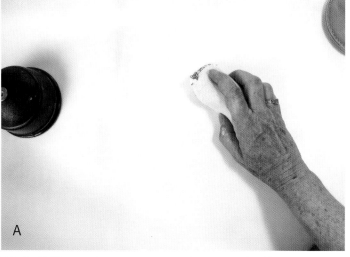

A

B

브러시 스트로크

피지에서 제대로 작업하려면 붓에 가능한 한 물감을 적게 묻혀야 한다. 예시 왼쪽의 브러시 스트로크는 붓에 물감을 많이 묻혀 끝에 물감이 고이고 선이 밋밋하다. 반면 붓에 물감을 적게 묻힌 오른쪽은 페더링 스트로크를 사용해 스트로크의 처음과 끝을 가늘게 표현했다. (C)

동일한 페더링 스트로크라도 붓의 옆면이 아닌 붓 끝으로 디테일을 묘사할 수 있다. 가볍게 스트로크를 시작하여 원하는 길이만큼 선을 긋고, 끝으로 갈수록 붓을 들어 올려 끝이 점점 가늘어지게끔 한다. (D)

붓의 각도

넓적한 스트로크를 그릴 때는 붓을 옆으로 뉘어 금속 부분에서 더 멀리 떨어져 잡는다. 붓의 각도가 비스듬해질수록 스트로크를 넓게 그릴 수 있다. 붓에 물감을 많이 묻히지 않는 한, 색상을 많이 칠하지 않고도 물감을 겹겹이 덧칠할 수 있다. (E)

붓에 팔레트의 물감을 적게 묻히고, 종이 타월에 붓을 굴리듯 가볍게 두드려 끝을 뾰족하게 만든다. 붓을 세울수록 끝이 뾰족하게 유지된다. (F)

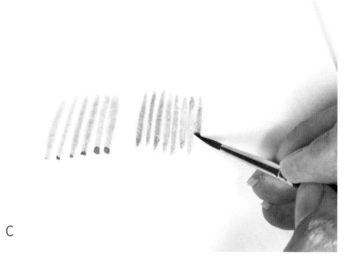

C

D

E

F

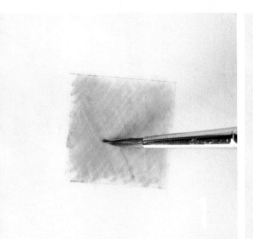
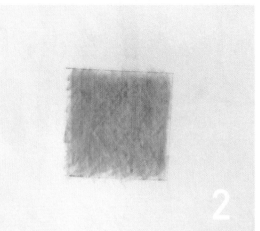
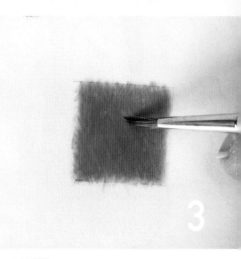
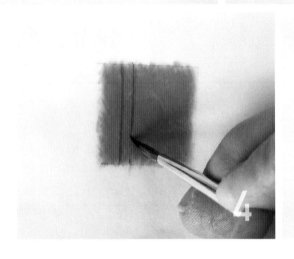
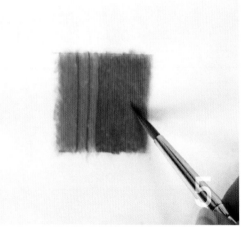

드라이브러시를 이용한 겹쳐 칠하기

1. 1호 붓을 사용해 드라이브러시 화법으로 서로 다른 방향의 스트로크를 그리며 단일색을 여러 겹으로 칠한다. 칠해 놓은 물감이 충분히 말랐는지 확인하면서 그 부분에 계속 덧칠한다. 물기가 적은 드라이브러시 화법을 사용하면 스트로크가 바로 마를 것이다.

2. 붓에 물기가 적고 물감은 충분히 묽은지 확인하면서 색을 더 겹겹이 덧칠한다. 만약 피지에서 물감을 칠한 부분이 위로 볼록하게 부풀어 오른다면 그 부분이 마르도록 둔다. 이후 스트로크 끝에 물감이 고이지 않게 주의하면서 다시 칠한다.

3. 단일색을 10겹 덧칠해서 조밀하지만 부드러운 색상을 만들어 낸다. 붓 끝으로 가볍게 좁은 틈을 채운다. 이 연습을 통해 색상이 완벽하게 매끄럽지는 않더라도 물감을 균일하게 칠할 수 있어야 한다.

4. 여러 겹의 드라이브러시 위에 가는 선을 긋는 것은 쉽지 않다. 붓 끝에 보색의 물감을 묻힌 다음, 밑색이 지워지지 않고 스트로크 끝에 물감이 고이지 않게 주의하면서 2개의 가는 선을 그린다.

5. 이제 팔레트에서 보색 물감에 물을 좀 더 섞어 묽게 한다. 붓의 절반만 물감을 묻히고 물기를 닦아 낸 다음 종이 타월 위에서 끝을 뾰족하게 굴린다. 칠해 놓은 밑색이 닦이지 않게 물감을 최대한 매끄럽게 유지하면서 위에 가볍게 덧칠한다. 앞서 바른 물감처럼 부드러운 스트로크로 칠한다.

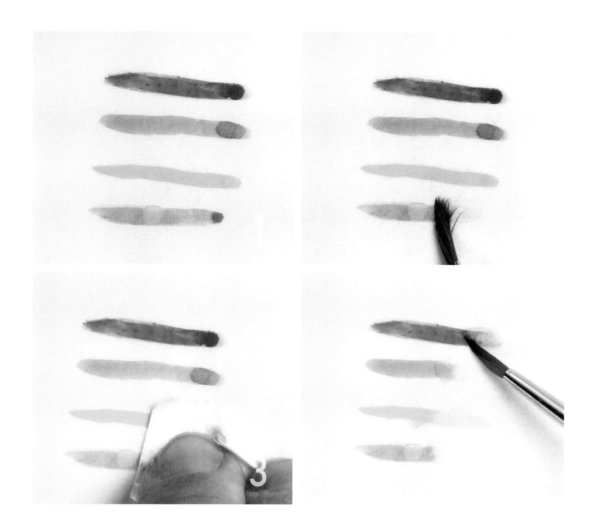

물감 닦아 내기

1. 피지에 칠한 색상은 물감의 부착성과 피지의 표면 상태에 따라 쉽게 지워지거나 번질 수 있다. 예시에서는 피지에 4가지 색상의 스트로크를 그어 보았다.

2. 1호 붓을 물에 깨끗이 씻고 남아 있는 물기를 종이 타월에 살짝 닦아 낸다. 붓을 비스듬히 잡고 돌리면서 스트로크를 밀어내듯 칠하면 붓에 물감이 묻어난다. 이 작업을 반복하면 더 많은 물감을 닦아 낼 수 있다.

3. 지울 부분에 물을 묻히고 종이 타월이나 면봉으로 가볍게 두드리면 물감을 더 많이 닦아 낼 수 있다. 다만 피지 표면이 거칠어질 수 있으니 세게 문지르지 않도록 주의하자. 물감이 최대한 많이 지워질 때까지 누르고 두드린다.

4. 각 스트로크에 물을 묻히고 붓을 돌려 가며 물감을 닦아 낸다. 이어서 표면을 다시 적시고 더 많은 물감을 지워 낸다.

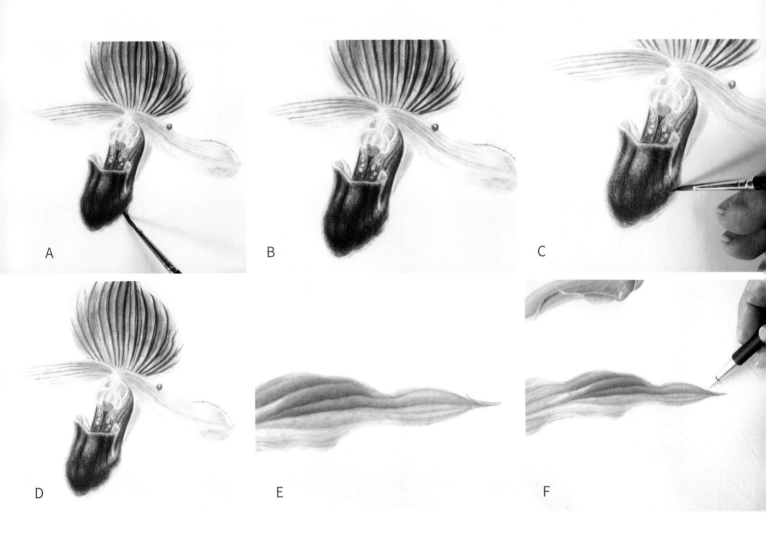

물감 닦아 내기를 진행 중인 그림에 적용해 보자. 먼저 깨끗한 물에 적신 1호 붓으로 지우고 싶은 부분을 충분히 적신 뒤, 붓을 돌려 가며 물감을 닦아 낸다. (A)

적신 부분은 윤곽선이 더욱 진해진다. 여기를 다시 칠하려면 그전에 이 윤곽선을 닦아 내야 한다. (B)

뾰족한 붓을 충분히 적신 다음, 붓을 돌려 가며 어두운 선을 부드럽게 닦아 낸다. (C)

종이 타월이나 면봉으로 해당 부분을 두드려 남아 있는 색을 닦아 낸다. 가장자리가 부드러워지면서 수정할 부분과 자연스럽게 연결된다. 다시 칠하기 전에 해당 부분을 완전히 말린다. 물감이 여전히 홍건하다면 1시간 정도 충분히 말려야 할 수도 있다. (D)

의도치 않게 잎 밖으로 삐져나온 붓 자국은 지워야 한다. 붓에 물을 묻혀 물감을 닦아 낼 때 붓에 물감이 조금 남을 수도 있다. 이러한 붓 자국은 채색된 부분 밖에서 더 잘 눈에 띈다. (E)

엷은 색을 닦아 낼 때는 날카로운 칼날로 실수로 그은 선을 긁어낸다. 칼날의 옆면을 최대한 사용해 피지 표면에 칼날 자국이 생기지 않도록 주의하며 물감만 부드럽게 긁어낸다. 피지를 매끄럽게 다듬어야 할 때는 매우 미세한 사포지나 미세 연마 필름을 사용한다. (F)

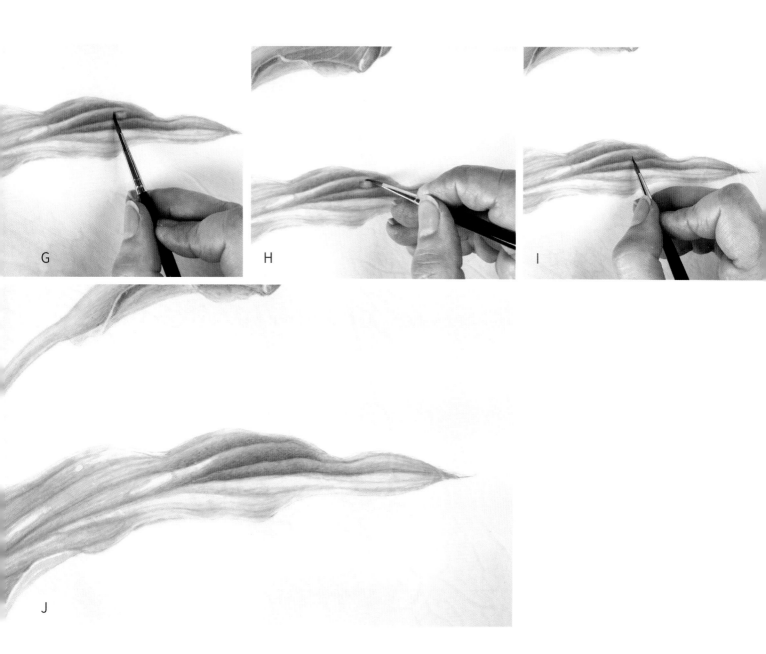

많은 작가가 피지로 그림을 그릴 때 이미 칠해 놓은 색상 위에 물감을 덧칠하는 단계에서 밑색이 닦이지 않도록 주의한다. 물이 흥건한 붓이나 너무 뻣뻣한 붓을 사용하면 칠해 놓은 물감이 닦인다. 또한 물감을 닦아 낼 때 자칫하면 닦은 부위 가장자리로 물감이 밀려나서 그 주변에 어두운 선이 남을 수 있다. (G)

실수로 닦아 낸 부분을 수정할 때는 먼저 가장자리 주변의 어두운 선들을 지워 준다. 깨끗이 씻은 붓을 종이 타월에 굴려서 물기를 충분히 닦아 내고 끝을 뾰족하게 한다. 이어서 어두운 선에 붓질해 선을 닦아 내고 다시 붓을 씻는다. 물감이 고여 있는 다른 어두운 부분에서 이 과정을 반복한다. (H)

닦아 낸 윤곽선이 마르고 나면, 그 위에 드라이브러시로 겹겹이 페더링 스트로크를 입힌다. (I)

해당 부분의 색상이 주변과 자연스럽게 어우러지면, 잎에 물감이 겹겹이 쌓이면서 완성도 있게 마무리된다. (J)

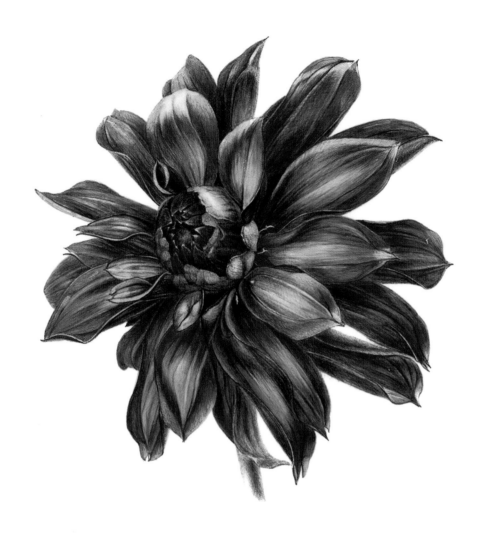

달리아 '그루비'(Dahlia, *Dahlia* 'Groovy'), 켈름스콧 피지에 수채, 10×10cm

© Jean Emmons

작업 시간: 30

재료: 트레이 팔레트, 보풀이 없는 면 타월, 물테이프(드래프트 테이프), 떡 지우개, 초미세 사포 필름, 물감 테스트용 종이, 지우개 판, 둥근 붓(1호), 콜린스키 원형 붓(4호), 0.3mm 샤프 연필(2H), 샤프식 작은 칼, 전동 지우개, 물통.

수채 물감: 한자 옐로 라이트, 한자 옐로 딥, 페머넌트 오렌지, 피롤 오렌지, 쉘 핑크, 라일락, 로즈 도르, 퀴나크리돈 코랄, 인디언 레드, 퀴나크리돈 레드, 울트라마린 블루, 프탈로 블루, 퀴나크리돈 퍼플, 코발트 블루 바이올렛, 세룰리안 블루, 코발트 튀르쿠아즈, 프탈로 그린, 크롬 옥사이드, 메이 그린, 데이비스 그레이, 인디고, 뉴트럴 틴트, 트랜스페어런트 브라운 옥사이드, 퀴나크리돈 골드, 니켈 티타네이트.

실전 연습

진 에먼스는 다양한 드라이브러시 화법을 사용해 매우 깊이 있고 눈부신 작품들을 완성했다. 또한 묽은 스트로크로 색을 폭넓게 배치하고 여러 색을 겹겹이 칠해 광채와 색조를 표현해 냈다. 아래쪽 꽃잎의 그림자를 위쪽 꽃잎 아래에 보라색으로 칠해서 고유색을 유지하는 것은 물론 꽃의 원근감과 입체감을 전달한다. 이 연습에서는 물감을 닦아 내는 3가지 화법도 등장한다.

켈름스콧 피지에서의
다양한 화법

– 진 에먼스

달리아 '그루비' 꽃의 꽃잎은 엷은 분홍빛을 띠는 적갈색이다. 이후 꽃잎은 짙은 보라색으로 변하며 아름다운 조화를 이룬다. 꽃은 수명, 시간, 날씨에 따라 색이 변한다. 달리아는 꾸준히 피고, 지고, 성장하는 통에 어려운 피사체이기는 하지만, 그림 그리는 동안 냉장 보관하면 성장 속도를 늦출 수 있다.

흑연이 과하면 켈름스콧 피지에 얼룩이 남을 수 있으니 우선 종이 위에 스케치한다. 라이트 박스 위에 피지를 올려놓고, 구겨지지 않게 주의하며 2H 샤프 연필로 기준선을 피지에 옮겨 그린다. 옮겨 그리고 나면 흰색 매트보드 위에 놓고 테이프로 고정한다.

미세한 사포 필름 조각으로 켈름스콧 피지를 사포질해 둔다. 극세사 헝겊으로 부드럽게 원을 그리듯 사포 가루를 털어 내고, 피지를 종이로 덮어 유분기와 물방울로부터 보호한다. 물이나 물감이 우연히 떨어져 피지에 너무 오래 남으면 표면이 영구적으로 변형될 수 있으니 주의하자.

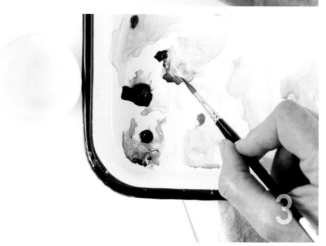

드라이브러시로 선을 그린다. 팔레트에 필요한 물감을 짜두고 말린다. 물기를 머금은 4호 콜린스키 붓의 붓 끝을 물에 휘젓지 않고 살짝 담근다. 보풀 없는 면 타월에 남아 있는 물을 닦아 내고 붓을 돌려 가며 다시 끝을 뾰족하게 다듬는다. 붓에 물감 표면만 살짝 묻힌 다음 다시 타월에 돌려 가며 끝을 뾰족하게 한다.

물감에 물을 충분히 섞고 다른 종이에 먼저 테스트해 본다. 선의 앞부분이나 끝부분에 물감이 고이면 붓에 물이 너무 많은 것이고, 선이 건조하고 거칠다면 붓에 물이 충분하지 않은 것이다.

붓 끝을 사용해 연필 선 위에 드라이브러시로 섬세하게 선을 다시 그린다. 물감이 마르고 나면 물테이프(드래프트 테이프)로 살짝 두드려 과한 연필 선을 부드럽게 닦아 낸다. 덜 지워진 선들은 떡 지우개로 깨끗하게 지울 수 있다. 필요에 따라 약간 미세한 사포 필름으로 연필 선을 가늘고 세밀하게 닦아 낸다.

채색을 시작한다. 피지는 흡수력이 약하기 때문에 수채 용지와 달리 물감이 묽지 않아야 한다. 붓을 1.25cm 정도 물에 담근 다음 팔레트에서 물감을 골라 살짝 묻힌다. 다른 종이에 물과 물감의 양을 테스트해 조절한다. 붓의 옆면을 사용하여 한 방향으로 스트로크를 그리거나 방금 칠한 색상의 방향으로 덧칠한다.

밑칠을 한다. 채색에 있어서 대부분의 문제는 붓에 물이 너무 많을 때 발생한다. 물이 너무 많으면 재빨리 티슈로 그 부분을 닦아 내고 마를 때까지 기다린다. 물감이나 피지가 너무 젖어 있을 때는 수정하려고 하지 말고 물감이 완전히 마른 다음에 덧칠해야 한다. 또한 항상 가벼운 붓질로 채색한다.

먼저 다른 색이 섞이지 않은 투명한 노란색과 주황색을 칠한다. 이러한 색들은 나중에 다른 색을 닦아 내지 않으면 칠하기 어렵다. 물감이 마르고 나면, 색을 묽게 칠한 작은 곳들을 채색한다. 각각의 색상과 일치시키려 하지 말고 꽃의 전체 톤을 고려하며 칠한다.

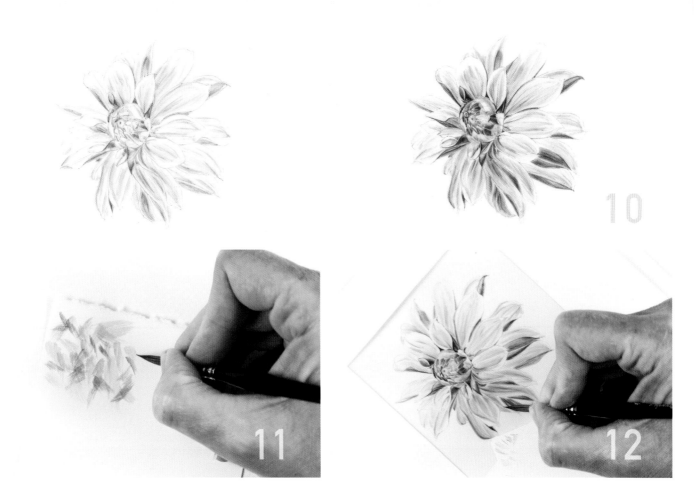

하이라이트와 반사광을 피해 중간 톤과 어두운 톤을 이어 채색한다. 팔레트에서 물감을 섞어서 사용하지 말고 투명한 색을 겹쳐 칠하는 것이 좋다. 꽃의 전체 톤을 염두에 두고, 특이한 색상도 선택해 칠해 보자. 점점 더 마른 물감을 겹쳐 칠해 드라이브러시 화법으로 색감을 입힌다.

대부분의 밑칠에는 고유색이 거의 없다. 이 단계에서는 색이 엉성하고 고르지 않게 보일 수 있지만 톤이 적절하면 상관없다. 이후 드라이브러시로 물감을 겹겹이 칠해서 고르지 못한 부분들을 덮을 것이기 때문이다. 꽃의 중심부는 칠할 공간이 좁기 때문에 드라이브러시로 디테일을 그려 넣어야 하는 부분으로 빠르게 넘어가자. 바깥 꽃잎에 스트로크를 넓게 칠해 가며 색을 입힌다.

드라이브러시로 해칭선을 교차해 그린다. 붓 모와 가까운 금속 부분으로 붓을 연필처럼 잡고 드라이브러시 화법으로 칠할 준비를 한다. 손바닥 가장자리를 그림 위에 고정하고 그 밑에 종이를 깔아 그림을 보호한다. 붓 끝이 뾰족해야 가는 스트로크를 가볍게 그릴 수 있다. 한 방향으로 스트로크를 촘촘하게 칠한다. 완전히 마를 때까지 방금 칠한 스트로크로 되돌아가면 안 된다.

식물의 고유색을 사용해 드라이브러시로 해칭선만 그린다. 칠한 부분이 마르고 나면 드라이브러시로 물감을 더 많이 겹쳐 칠한다. 고유색을 따뜻한 톤과 차가운 톤으로 다양하게 칠해 보자. 손목이 아닌 그림을 돌리면서 여러 각도에서 편안한 자세로 채색한다. 드라이브러시로 채색 작업을 이어 간다.

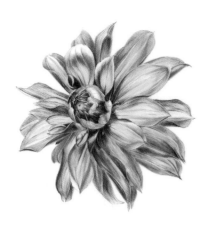

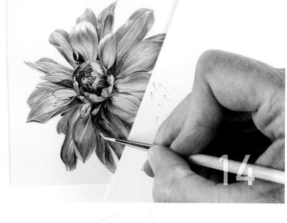

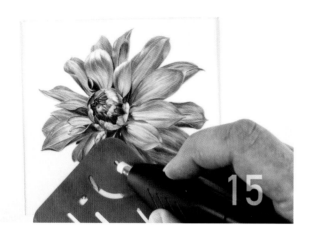

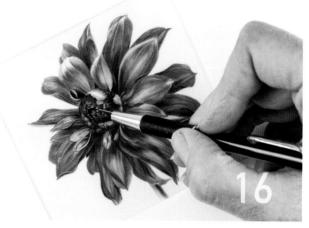

고유색을 쌓고 밑칠을 고르게 하면서 톤의 균형을 자연스럽게 맞춘다. 하이라이트와 반사광에 고유색의 페더링 스트로크를 신중하게 그려 넣어 톤을 맞춘다. 작은 드라이브러시 선들로 뭉툭한 윤곽선들을 다듬는다.

뻣뻣한 브리스톨 붓에 물을 조금만 묻혀서 원하는 부분을 밝게 하거나 선을 수정한다. 붓으로 해당 부분의 물감을 부드럽게 덜어 내고 다른 종이에 물감을 닦아 낸다. 전체적으로 밝아질 때까지 한 번에 조금씩 닦아 내면서 작업한다.

물감 덜어 내기가 끝나면 해당 부분을 완전히 말린다. 물감이 밀려서 표면이 주름지며 작은 돌기가 생겼을 수도 있다. 여기를 다시 매끄럽게 하려면 작은 사포 필름으로 사포질하거나 전동 지우개와 지우개판을 사용한다. 이후 드라이브러시나 작은 점을 찍어 여기를 다시 칠한다.

솜털이나 꽃잎 끝처럼 자그마한 디테일은 작은 매트 커터나 메스칼로 긁어서 표현할 수 있다. 톤을 낮추기 위해 투명한 점들을 찍어 다시 칠해야 할 수도 있다. 이럴 때는 여러 꽃잎에 걸쳐 넓은 부분에 얇고 투명한 드라이브러시로 막을 형성하거나 글레이징 한다. 드라이브러시를 통해 가려져 있던 디테일이 나중에 선명해질 수 있다. 이렇게 색을 겹겹이 칠하면 표면의 색감이 풍부해진다. 물감을 수십 겹 덧칠하는 화법은 흔한 채색 방식이다. 꽃이 미세한 여러 겹의 색상 거미줄에 가려져 있다고 생각하고 눈을 가늘게 뜨고 그림을 관찰하자. 톤이 적절해 보일 때 작업을 마무리한다.

실전 연습

에노키도 아키코는 피지에 3가지 잎을 그리는 방법을 소개한다. 반짝이는 하이라이트가 있는 두텁고 매끄러운 동백꽃 잎, 두툼하고 입체적인 결을 띤 담쟁이덩굴 잎, 마지막으로 톱니 모양의 가장자리가 특징이며 단풍으로 물든 수국 잎이다. 드라이브러시의 색조와 톤으로 잎의 생생한 디테일과 표면의 질감 및 입체감을 제대로 표현해 냈다.

피지에
잎 표현하기

– 에노키도 아키코

동백꽃 잎

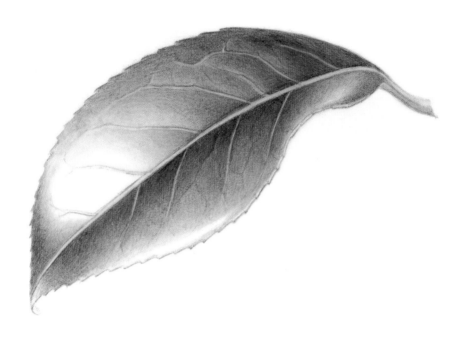

동백나무 재배종(*Camellia* cv.), 피지에 수채, 5.6×8cm
© Akiko Enokido
작업 시간: 4

재료: 수채화 및 금속 물감 상자, 연필(2B), 0.3mm 샤프 연필, 트레이싱지, 양쪽 끝에 심이 달린 컴퍼스, 일본산 세필붓, 디테일용 붓(2호), 콜린스키 원형 붓(2호), 납작한 인조모 붓, 세라믹 팔레트, 물통.

수채 물감: 세룰리안 블루, 인단트렌 블루, 트랜스페어런트 옐로, 페인즈 그레이, 한자 옐로, 프탈로 그린 옐로, 페릴렌 마룬, 반다이크 브라운, 번트 엄버, 페릴렌 그린.

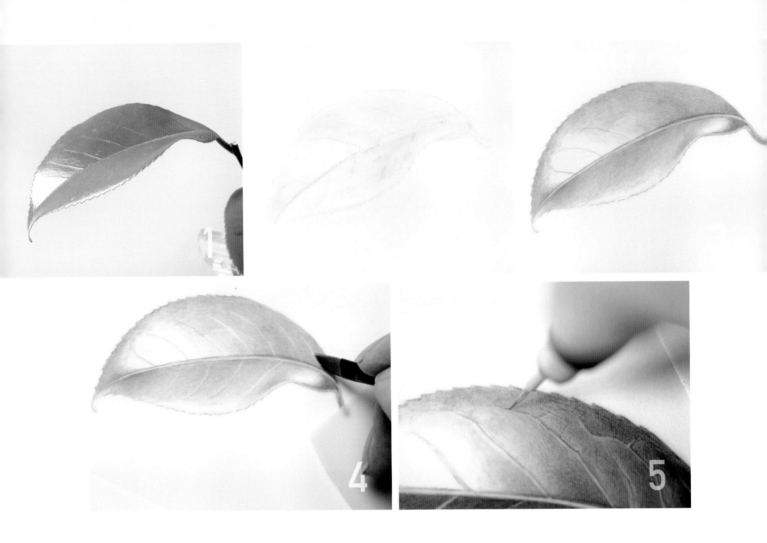

동백꽃 잎은 겉이 반들반들하게 빛나고 질감은 두텁다. 광원의 방향을 확인하고 하이라이트와 그림자를 자세히 관찰하자. 종이에 잎을 스케치하고 피지에 옮겨 그린다.

잎 가장자리와 잎 끝의 하이라이트에 차이니즈 화이트만 얇게 칠한다. 2호 둥근붓으로 그림자에서 하이라이트까지 세룰리안 블루를 묽게 칠한다. 이때 붓에 물이 흥건하지 않도록 주의하자. 이 단계에서 생긴 붓자국은 우선 완전히 마르게 둔다.

인단트렌 블루와 트랜스페어런트 옐로를 섞어 중간톤에 칠할 색상을 만든다. 2호 디테일용 붓을 사용해 드라이브러시 화법으로 잎을 칠한다. 선들을 평행하게 그어 겹치지 않는 방식으로 채색한다. 나뭇잎 전체를 평평한 표면으로 덮어서 칠한다고 상상해 보면 쉽다. 어두운 그림자는 같은 색을 여러 번 덧칠하여 표현한다.

이제 주맥에 칠한 색상을 닦아 내자. 납작붓을 적시고 두 손가락으로 남은 물기를 짜낸다. 붓 끝을 잎맥 선에 가까이 대고 물감이 붓에 스며들 때까지 붓을 움직이지 않는다. 이어서 잎맥을 따라 붓 가장자리를 이동하며 물감을 닦아 낸다. 작은 잎맥들도 같은 방법으로 가는 붓 끝을 사용하면 피지 표면에서 물감을 쉽게 닦아 낼 수 있다.

페인즈 그레이와 한자 옐로를 섞어 더 짙은 녹색을 만든다. 드라이브러시 화법으로 디테일을 묘사하고, 겹겹이 덧칠하여 깊이 있는 색조를 형성한다. 잎맥 선들을 좁혀 가며 음영을 더한다. 동백꽃 잎은 표면이 평평하니 작은 잎맥들 사이에 돌기가 생기지 않도록 주의하자. 잎 가장자리를 정돈하고 잎의 두께를 라이트 옐로그린으로 칠한다. 추가로 덧칠하여 잎의 가장 그늘진 부분을 더 어둡게 한다. 반짝이는 하이라이트는 그대로 남겨 둔다. 돋보기로 모든 해칭선이 부각되지 않고 매끄럽게 칠해졌는지 확인한다.

담쟁이덩굴 잎

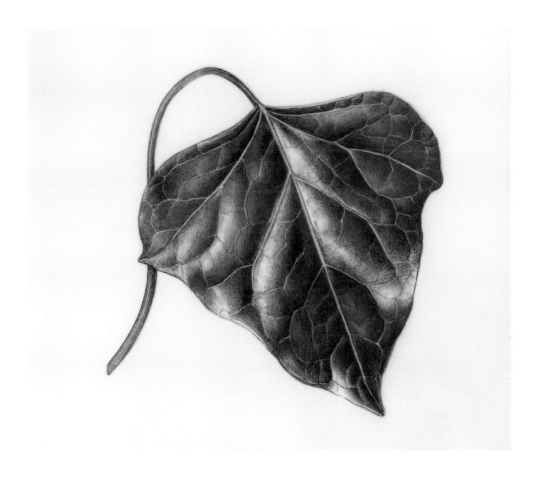

카나리아이비(Algerian Ivy, *Hedera canariensis*), 피지에 수채, 13.75×15cm
© Akiko Enokido
작업 시간: 16

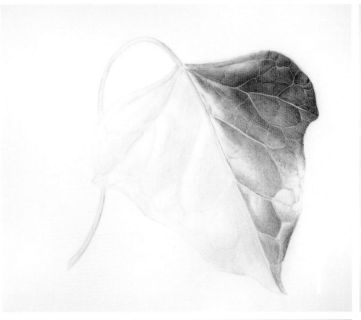

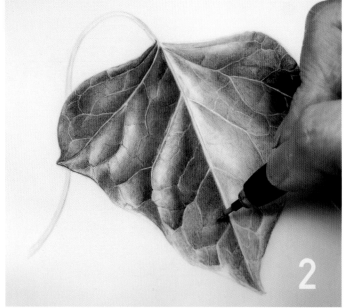

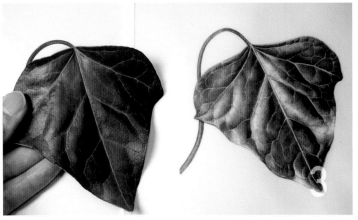

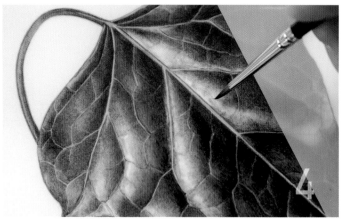

담쟁이덩굴 잎의 하이라이트는 은빛을 띤다. 피지에 밑그림을 옮겨 그린 후, 하이라이트를 제외하고 잎 모양을 따라 그레이시 블루로 바탕색을 칠한다. 잎사귀의 오른쪽 절반은 프탈로 그린 옐로와 번트 엄버의 혼합색을 바탕색 위에 덧칠했다.

세 번째 물감을 칠할 때 붓 끝이 바로 밑에 깔린 색을 걷어 내지 않게 주의하자. 붓에 물을 너무 많이 묻히지만 않으면 큰 문제는 없다. 앞서 바탕색을 칠하지 않은 곳에 색을 입히고 물감을 충분히 잘 말린다. 주맥은 채색 없이 그대로 하얗게 두고, 주변 음영을 칠해 더 가는 잎맥들이 도드라지도록 한다.

표본 잎사귀와 채도와 명도를 직접 비교해 본다. 페릴렌 그린, 번트 엄버, 인단트렌 블루를 섞어서 만든 다크 그린을 칠한다. 여기서는 다크 그린을 표현하려면 물감을 5겹 이상 덧칠해야 한다. 섞어 둔 다크 그린에

빨간색을 섞어 그림자 부분에 칠할 가장 어두운 녹색을 만든다. 밝은 부분을 제외하고 노란색과 녹색을 묽게 섞어 잎맥을 칠한다. 너무 파랗게 보이는 녹색 부분의 톤을 따뜻하게 하고 싶다면 그 위에 드라이브러시로 노란색을 얇게 입힌다.

물기 없는 가는 붓으로 하이라이트를 표현할 때는 블루 그레이와 주변 색상의 물감을 섞고 작은 점들을 찍어서 테두리를 부드럽게 표현한다. 세밀한 드라이브러시로 그림자를 진하게 한다. 웜 옐로그린을 더해 깊이를 주고, 앞서 사용한 그림자 혼합색으로 더 어두운 곳을 덧칠한다. 잎맥 주위의 가장자리와 그림자를 선명하게 다듬는다. 로 엄버, 페릴렌 마룬, 반다이크 브라운의 혼합색으로 줄기를 칠하고 잎 아랫부분의 그림자를 표현한다.

떡갈잎수국 잎

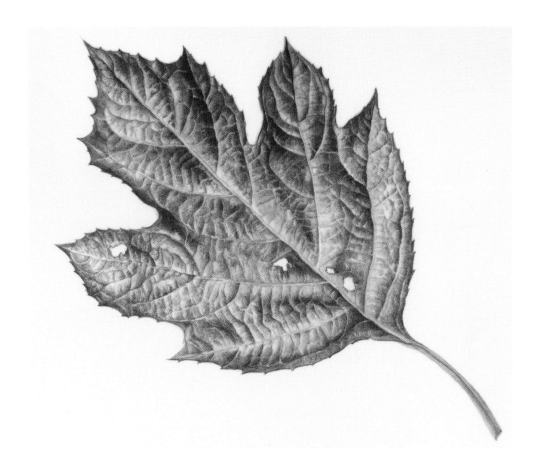

떡갈잎수국(Oakleaf Hydrangea, *Hydrangea quercifolia*), 피지에 수채, 13.75×16.8cm
© Akiko Enokido
작업 시간: 20

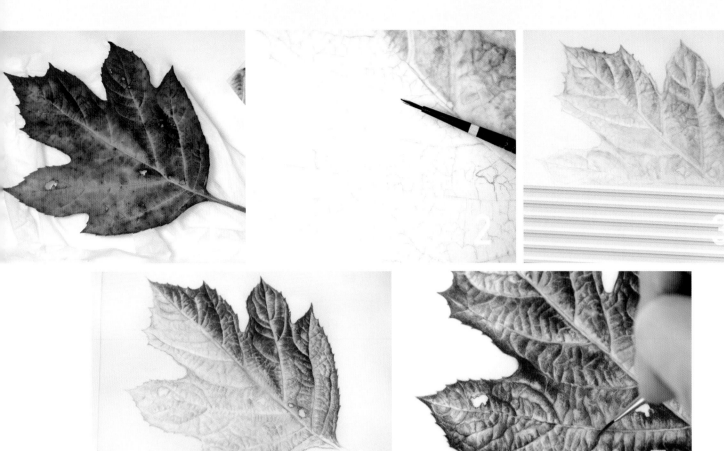

충분히 적신 종이 타월에 떡갈잎수국 잎을 올려놓고 작업하는 동안 잎이 마르지 않게 한다. 채색하기 전에 다른 피지 조각에 색상을 테스트한다.

모든 드로잉을 피지에 옮겨 그린다. 노란색과 오렌지 레드로 바탕색을 칠한다. 빨간색과 녹색이 섞이면 물감 색이 탁해질 수 있으니 녹색은 가장 마지막에 칠해야 한다. 가늘고 미세한 잎맥들을 물감 선으로 스케치하고, 가는 붓으로 굵은 잎맥 주변을 먼저 칠한다.

여러 색의 물감을 쉽게 겹쳐 칠할 수 있도록 옐로오렌지 레드 색상에 붓 하나만 사용하고, 다른 붓은 녹색을 칠할 때 사용한다. 바탕에 노란색을 깔아 주고, 더 진한 빨간색 부분은 잎을 참조하여 채색한다. 주맥 주변에 녹색을 칠한다.

조심스럽게 물감을 여러 번 겹겹이 칠한다. 나뭇잎의 풍부한 색채와 잎맥 주위에 드리워진 그림자를 주목하며 채색 작업을 이어 간다. 가까이 붙어 있는 일부 잎맥에는 더 밝은 빨간색의 그림자를 칠하고, 다른 잎맥들은 밝게 남겨 두고 주변을 채색해 표현한다. 나뭇잎을 주의 깊게 관찰하면서, 잎의 전체적인 입체감에 집중한다. 밝은 부분에는 색을 덜 겹쳐 칠해 디테일을 표현하고, 더 어두운 부분에는 색을 더 겹쳐 칠한다.

각 잎맥에 디테일을 그려 넣는다. 울퉁불퉁한 수국 잎의 굵은 잎맥을 부각하고 작은 잎맥들도 주의 깊게 묘사한다. 녹색 부분을 밝게 하고, 가운데 주맥의 왼쪽 부분을 따라 그림자에 음영을 준다. 잎의 톱니 모양 가장자리를 선명하게 정돈한다. 잎 전체에 다양한 짙은 그림자 톤, 중간 톤, 하이라이트를 표현하고, 잎에 난 구멍들은 갈색 선들로 윤곽을 그려 넣는다.

실전 연습

피지는 종류에 따라 색상, 톤, 패턴이 다양하다. 그중 갈색 줄무늬와 천연색을 지닌 피지는 특히 잎처럼 마른 표본을 작업할 때 어느 정도 보완될 뿐만 아니라 그 자체로 작품 전체 구성의 일부가 된다.

피지에
마른 잎 채색하기

– 데버라 쇼

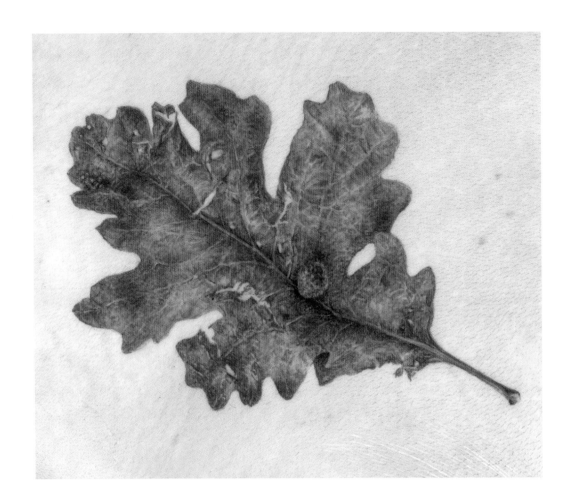

오배자가 달린 밸리 오크(Valley Oak with Oak Gall, *Quercus lobata*, *Besbicus conspicuus*)
피지에 수채, 11.9×13.75cm
© Deborah B. Shaw
작업 시간: 24

재료: 인조모 붓(00호), 콜린스키 붓(00호, 2호), 콜린스키 디테일용 붓(2호), 다람쥐 털 붓(6호), 떡 지우개, 마른 세척용 패드, 흰색 초미세 사포지(P400 이상), 샤프식 지우개, 0.2mm 샤프 연필, 컴퍼스, 면장갑, 도자기 플레이트.

수채 물감: 옐로 옥사이드, 퀴나크리돈 번트 오렌지, 레드 아이언 옥사이드, 퀴나크리돈 골드, 로 시에나, 울트라마린 블루, 올리브 그린, 디옥사진 퍼플.

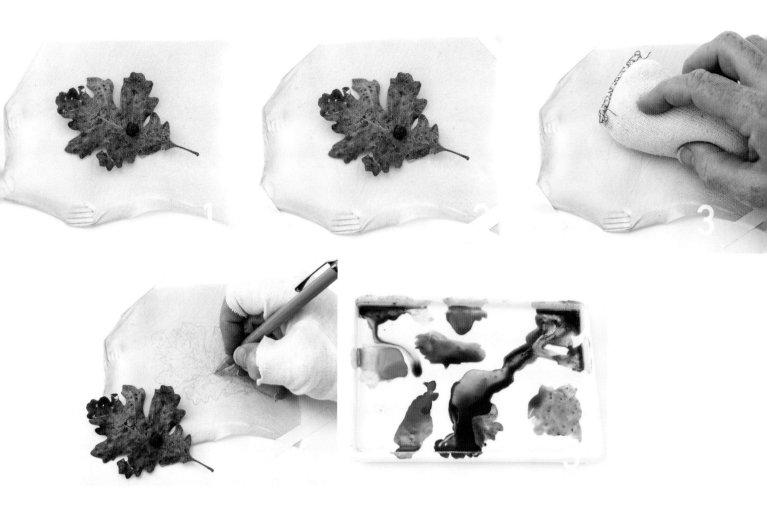

피지는 조각마다 특색이 다르고, 이것이 작품에 고스란히 드러나 구성의 일부가 된다. 그림에 잘 어울릴 만한 자연스러운 자국을 찾아낸 다음, 그 부분에 잎 표본이나 드로잉을 올려놓자. 작은 그림을 그릴 때나 화법을 연습할 때는 작은 피지 조각이 적당하며 가격도 그리 비싸지 않다.

피지는 주변 환경 조건에 민감하고 습도와 온도의 변화에 따라 표면이 꼬이거나 뒤틀릴 수 있다. 따라서 많은 작가가 보드나 다른 재료 위에 피지를 올려놓고 테이프로 단단히 고정하거나, 여기서처럼 피지를 제자리에 가볍게 테이프로 붙여서 작업하고는 한다.

피지에 그림을 그리기 전에, 마른 세척용 패드로 표면을 문질러 유분기를 제거한다. 피지에 그림을 그리고 나서 세척용 패드를 사용하면 그림이 지워질 수 있으니 주의하자! 표면이 울퉁불퉁하다면 P400 이상의 흰색 사포지로 매끄럽게 사포질한다. 피지 표면의 유분기를 제거하지 않으면 물감 칠이 흡수되지 않고 들뜬다. 또

한 면장갑을 끼거나 손 밑에 트레이싱지를 깔아 피지의 표면을 보호하자.

피지에 흑연 연필로 드로잉을 전사하거나, 아니면 피지에 흑연 연필로 직접 드로잉을 그린다. 2H보다 단단한 흑연 연필로 매우 힘주어 그리면 훨씬 지우기 어려울 뿐더러 표면이 움푹 파일 수 있다. 반대로 연필심이 부드러우면 드로잉이 쉽게 번질 수 있으니 지우개로 최대한 닦아 내야 한다.

물감에 물기가 너무 많으면 피지 표면의 질감이 망가질 수 있다. 따라서 드라이브러시 화법을 사용하는 것이 좋다. 팔레트의 수채 물감을 묻힐 때는 최대한 붓끝을 사용해 물감이 너무 많이 묻지 않도록 한다. 팔레트에서 물감을 섞을 때는 큰 붓을 따로 사용한다.

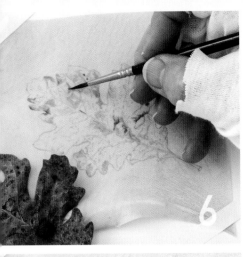
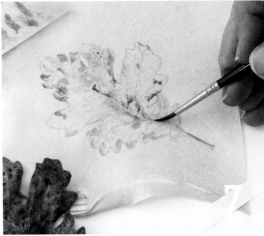
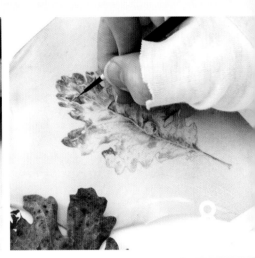

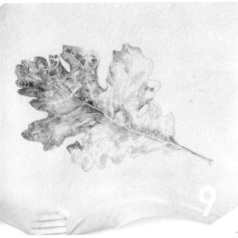

드라이브러시로 마른 잎 조각에 밑칠을 칠한다. 그러면 그림자의 작은 부분이 형태를 드러내기 시작한다. 동일하거나 유사한 피지 조각으로 색상을 확인하며 작업한다.

작은 부분들을 계속 채색한다. 이 단계에서는 그림이 얼룩덜룩해 보일 것이다. 갈색의 피사체를 그릴 때 중간 톤의 오렌지나 핑크로 밑칠을 하면 톤도 올라가고 색조도 따뜻해진다. 선택한 색상 팔레트 안에서 보색이나 보색에 거의 가까운 색을 사용하여 다양한 중성색을 혼합한다.

색을 계속 쌓아 색감을 입힌다. 덧칠 작업을 할 때 붓에 너무 물기가 많으면 이전에 칠한 물감이 의도치 않게 닦일 수 있다. 따라서 병뚜껑이나 비슷한 작은 용기를 사용해 붓 끝에만 물을 살짝 적시고, 종이 타월이나 면 헝겊에 붓을 돌려 가며 물기를 제거하자. 붓 모가 짧은 디테일용 붓은 피지에 채색할 때 물의 양을 조절하기 쉽다.

적절한 곳에 바탕색을 계속 덧칠하고, 그 위에 고유색을 더한다. 여러 영역을 오가며 그림 전체에 걸쳐 물감을 칠한다. 이 과정에서 칠한 부분이 완전히 마르면 색상의 균형이 맞는지 확인한다.

하이라이트나 특별한 디테일들을 다른 디테일을 배치할 때 기준점으로 활용한다. 초기에 주요 어두운 부분을 정해 두면 더 강하고 짙은 색상을 더할 곳을 쉽게 찾을 수 있다. 오배자(혹 모양의 벌레집-역주)와 주변 그림자는 톤의 범위를 명확히 하기 위해 나뭇잎의 나머지 부분보다 더 세밀하게 묘사한다.

고유색의 스트로크 사이에 다른 색을 교차해서 칠한다. 잎이 단색처럼 보이지 않도록 다양한 톤의 중성색을 칠해 잎을 표현한다.

붓 끝을 매우 뾰족하게 다듬어 디테일을 가볍게 묘사한다. 무조건 가는 붓일 필요는 없지만, 붓에 물기가 거의 없어야 한다. 돋보기를 사용해 마른 잎의 잎맥처럼 작은 디테일을 관찰하자.

계속해서 물감을 덧칠하며 전체 형태와 그림자를 표현한다. 깨끗하고 촉촉한 붓으로 가장자리를 부드럽게 다듬고 필요에 따라 이동하며 채색을 이어간다. 물기가 남아 있는 붓으로 초벌 드로잉에 남아 있는 연필 선들을 닦아 낼 수도 있다. 물감이 손쉽게 닦였거나 작은 디테일이 필요한 곳에 점묘로 색을 덧칠한다.

더 넓은 부분의 색을 닦아 내거나 수정하려면 물감이 벗겨질 때까지 물기를 머금은 붓으로 해당 부분을 적신다. 이후 하얀 면 헝겊의 깨끗하고 마른 부분으로 물감이 완전히 묻어날 때까지 여러 번 닦아 낸다. 물감을 다시 칠하기 전에 여기를 완전히 말려야 한다. 이미 칠한 부분을 칼로 긁어내어 수정할 때는 피지가 상하지 않도록 물감만 조심스럽게 긁어내도록 하자.

잎의 잎맥과 같은 부분은 물감을 닦아 내 디테일을 추가하거나 살짝 수정할 수도 있다. 깨끗하고 촉촉한 붓으로 닦아 낼 부분의 물감을 적신다. 붓으로 물감을 닦아 낸 뒤, 붓을 물에 헹구고 종이 타월로 닦아낸다. 필요한 스트로크에 이 작업을 반복한다. 잎 전체에 걸쳐 자연스럽게 연결할 부분이나 디테일이 필요한 부분을 명확히 정돈하고 수정을 마무리한다.

실전 연습

반들반들한 감의 광택 나는 과분을 드라이브러시 화법으로 덧칠해 표현했다. 이를 위해 드로잉을 피지에 옮겨 그리고 나서, 옅은 색의 물감으로 바탕색을 칠해 전체 색상 톤을 계획했다. 드라이브러시로 물감을 점점 더 세밀하게 덧칠하면 오렌지색 과일과 과분 사이가 명확히 구분되고 색도 강하게 대비된다.

과일 위의
과분 표현하기

— 데니즈 월서 콜라

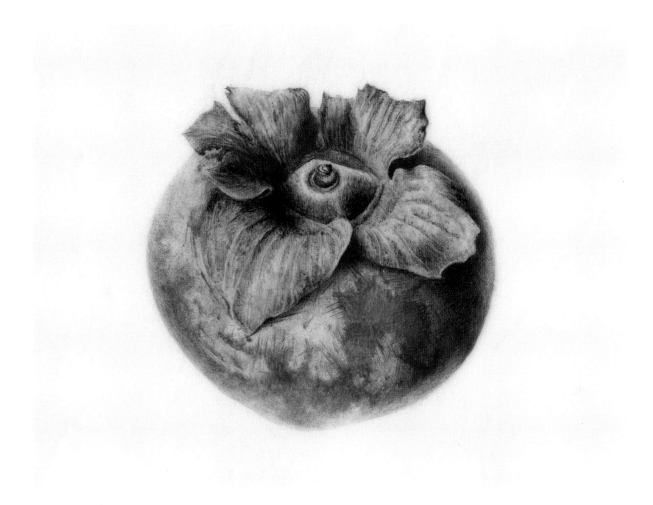

갑(Persimmon), 피지에 수채, 12.5×13.75cm

© Denise Walser-Kolar

작업 시간: 30

재료: 도자기 플레이트, 덮개가 있는 팔레트, 손가락 없는 면장갑, 돋보기, 튜브형 수채 물감, 면봉, 뾰족한 콜린스키 원형 붓(4호), 연필(3H), 떡 지우개, 제도 테이프, 물통, 추가 물통, 천, 중성 폼 보드.

수채 물감: 퀴나크리돈 골드, 퀴나크리돈 핑크, 퀴나크리돈 코랄, 망가니즈 블루, 그린 골드, 울트라마린 로즈, 울트라마린 블루, 퍼머넌트 알리자린 크림슨, 트랜스페어런트 브라운 옥사이드, 샙 그린, 푸르스름한 페인즈 그레이.

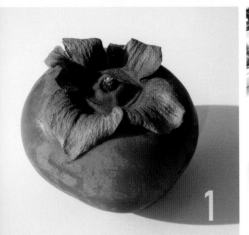

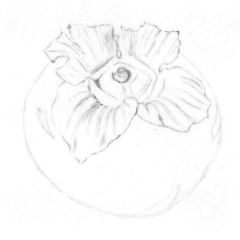

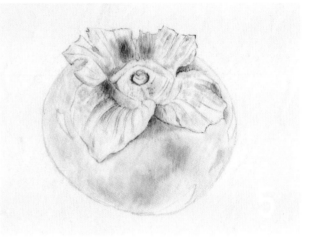

먼저 밝은 햇빛 아래에서 피사체를 관찰한다. 색상, 디테일, 그리고 표면을 덮고 있는 흰색 분말인 화분에 주목하자. 완성 작품은 드로잉만큼 진하게 그려야 하니 트레이싱지에 매우 상세하게 묘사한다.

튜브형 수채 물감을 덮개가 있는 팔레트에 짜서 마르도록 둔다. 낡은 세필붓으로 팔레트의 물감을 묻혀 흰색 도자기 플레이트에 바른다. 이러한 방식으로 농축된 형태의 색상들을 선택한다. 선택한 색상은 모두 발색이 뛰어나고 투명해야 한다.

피지를 흰색 중성 폼 보드에 테이프로 붙인다. 드로잉을 피지에 옮겨 그리고 3H 연필로 정교하게 다듬는다. 매우 세밀한 영역은 드라이브러시 수채 화법으로 묘사를 더한다. 붓 끝이 뾰족하면 연필심 끝보다 정교한 부분을 그리기에 훨씬 좋다.

수채 물감으로 디테일들을 표현하고 물감을 완전히 말린 다음 새로운 떡 지우개로 연필 선을 부드럽게 닦아낸다. 감의 가장자리는 더 이상 다듬지 않아도 되니 물감도 칠하지 않는다. 하이라이트와 반사광에 실수로 채색하지 않도록 주의하자. 잎맥을 그릴 때는 잎맥 중앙을 남겨 두고 양쪽을 선으로 표현한다.

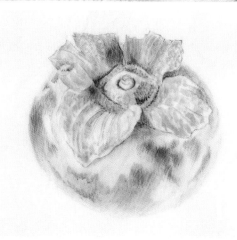
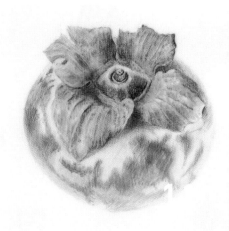

밝은 햇살 아래서 감의 색깔을 관찰해 보고, 하이라이트를 피해 원하는 색상을 매우 작은 부분부터 채색하기 시작한다. 일반적으로 움푹 파였거나 가려진 부분에 과분이 묻어 있다. 그림자에 보라색 물감을 살짝 칠하고, 그림자가 짙은 곳에 울트라마린 로즈 색으로 바탕색을 입힌다.

나머지 부분은 모두 드라이브러시로 채색한다. 드라이브러시 화법은 약간의 연습이 필요하지만 충분히 연습하면 곧 익숙해질 것이다. 붓 모의 절반 정도만 물에 적신다.

수건에 붓을 돌려 가며 남아 있는 물기를 제거하고 붓 끝을 아주 뽀족하게 다듬는다. 미세한 붓 모는 종이 타월보다 오래된 헝겊 타월에서 더 부드럽게 닦인다. 새 수건은 보푸라기가 많이 생기면서 물감에 묻어날 수 있다.

붓을 비스듬히 잡고 마른 물감 위를 문지르면 물감이 묻어도 붓 끝이 뽀족하게 유지된다. 그림을 그리기 전에 종이에 색상을 고르게 칠해지는지 테스트해 본다.

어두운 곳에서 밝은 곳으로 이동하며 채색을 이어 간다. 해칭선과 유사한 작은 스트로크로 색을 입힌다. 짧은 스트로크를 그릴 때는 붓을 가능한 한 수직으로 쥔다. 팔레트로 돌아가 붓에 약간 다른 물감 색을 묻힌다.

하이라이트, 반사광, 과분에 물감이 닿지 않게 주의하면서 어두운 곳에서 밝은 곳 순서로 채색한다. 밝은 곳은 제일 나중에 칠해야 하니 우선 그대로 둔다.

물감을 겹겹이 칠해 색감을 더한다. 꼭지의 질감을 표현하고 빛을 받는 부분은 칠하지 않고 그대로 둔다. 칠한 부분을 닦아 내서 밝게 표현하는 것보다 밝은 곳을 어둡게 칠하는 것이 더 수월하다. 꼭지 주변의 부드러운 털은 스트로크를 그리지 않고 점묘로 표현한다.

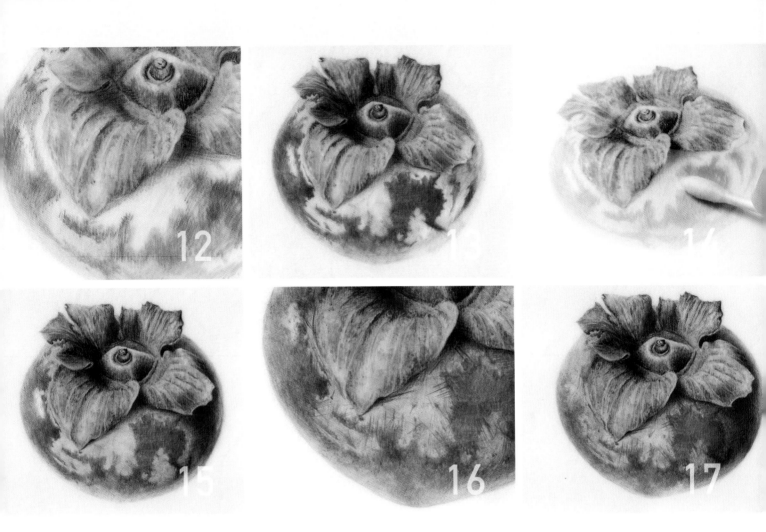

이 단계에서는 꽤 거칠게 붓질해야 한다. 색을 더 많이 쌓을수록 그림이 부드럽게 표현된다. 그림이 지저분해 보인다면 드라이브러시로 더 많이 겹쳐 칠하면 된다.

드라이브러시로 채색을 계속 이어 간다. 과분의 가장자리를 표면의 색과 섞이지 않게 하고 가장자리는 매우 뚜렷하게 표현한다. 어두운 곳에서 밝은 곳 순서로 채색하여 꼭지에 색감을 입힌다. 감의 껍질이 매우 매끄러워 보이도록 충분히 덧칠한다.

피지에서는 물을 적신 붓으로 칠해 놓은 물감을 바닥까지 완전히 닦아 낼 수 있다. 윗부분의 물감만 닦아 낼 때는 면봉을 깨끗한 물에 적시고 종이 타월에 물기를 닦아 내서 사용하면 된다.

페일 퍼플과 분홍색으로 과분에 음영을 준다. 그림자를 어둡게 하고 필요에 따라 색상을 조정한다. 녹색 부분에 매우 짙은 그림자를 표현하려면, 퍼머넌트 알자린 크림슨과 울트라마린 블루를 섞은 보랏빛 혼합색을 칠한다. 오렌지색 부분의 어두운 그림자에는 울트라마린 로즈와 섞어 둔 보랏빛 혼합색을 사용한다.

마지막 단계에서는 과분의 자연스러운 스크래치를 묘사한다. 과일 위의 과분을 매우 주의 깊게 관찰하고 독특한 패턴을 포착해야 한다. 껍질 주변과 어우러지는 색을 선택하고, 필요에 따라 여러 색을 겹쳐 칠해 오렌지 톤의 혼합색으로 스크래치를 그려 넣는다.

왼쪽에 과분을 조금 더 그려 넣으려면 오렌지색을 면봉으로 닦아 내고 그 위에 덧칠하면 된다.

고급 연습

켈름스콧 피지는 표면이 매우 매끄러워 물감이 쉽게 벗겨지기도 하지만, 물감을 겹겹이 덧칠하고 드라이 브러시를 조합하면 밝은 하이라이트에서 매우 어두운 색까지 표현할 수 있다. 작품에 뿌리를 포함하면 뿌리 작물의 생김새와 여러 정보를 전달하기에 용이하다.

켈름스콧 피지에
수채로 색감 구현하기

– 캐럴 우딘

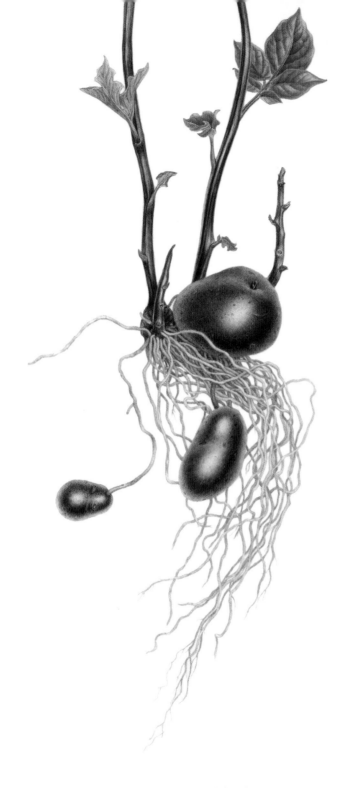

자주 감자(Purple Potato, *Solanum tuberosum*), 켈름스콧 피지에 수채, 43.75×32.5cm

© Carol Woodin

작업 시간: 80

재료: 제도비, 연마성 필름, 흰색 플라스틱 지우개, 심연기, 도자기 팔레트, 물통, 아라비아고무, 제도용 자루, 종이 타월, 마른 세척용 패드, 콜린스키 붓(0, 1, 3호), 리드 홀더(4H, H), 날카로운 공예용 칼, 흰색 플라스틱 샤프식 지우개.

수채 물감: 차이니즈 화이트, 카드뮴 레몬, 카드뮴 옐로, 퀴나크리돈 골드, 카드뮴 오렌지 라이트, 카드뮴 레드 라이트, 카드뮴 레드 딥, 퀴나크리돈 로즈, 퀴나크리돈 마젠타, 카드뮴 그린 페일, 크롬 옥사이드 그린, 프탈로 그린, 코발트 블루, 번트 시에나, 울트라마린 바이올렛, 세룰리안 블루.

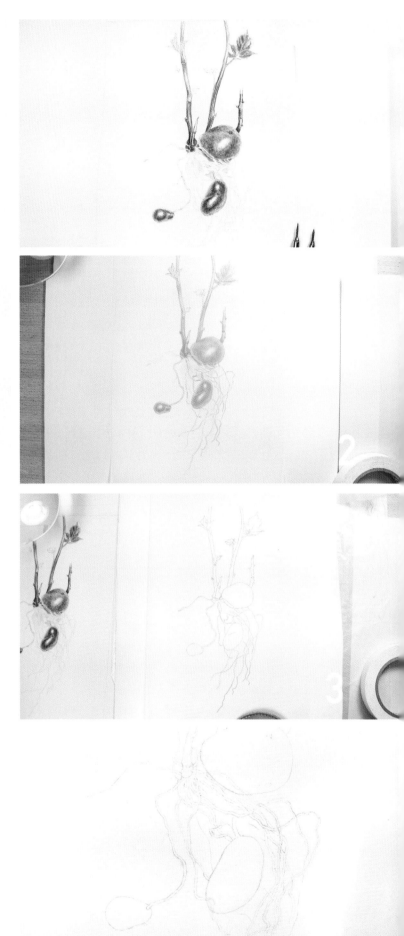

겨우내 화분에서 자란 보랏빛 감자를 그림 작업을 위해 캤다. 감자 줄기를 여러 방향에서 주의 깊게 관찰해 몇몇 요소를 포함하여 구도를 잡고 나머지는 생략했다.

땅속 구조에 초점을 맞춰 구도를 잡는다. 매트보드 조각에 그린 드로잉에는 잎이 달린 긴 줄기의 윗부분은 잘려 있고, 감자 세 덩어리와 그 뿌리에 초점이 맞춰져 있다. 주요 구성 요소의 기본 색상을 구상해 둔다.

드로잉 위에 트레이싱지를 깔고 뾰족한 4H 연필로 주요 구성 요소들을 옮겨 그린다.

트레이싱지를 뒤집어 H 연필로 다시 따라 그린다. 피지 오른쪽에 트레이싱지를 테이프로 붙여 고정하고 4H 연필을 사용하여 드로잉을 피지에 옮겨 그린다.

옮겨 그리고 나면 기존 드로잉과 식물 피사체를 참고해 드로잉을 보완한다.

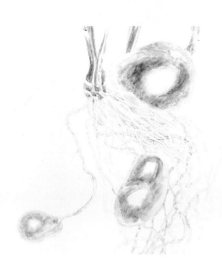

하이라이트를 제외하고 바탕색을 얇게 칠하면서 전체 그림을 세심하게 구상한다. 드로잉을 파악할 수 있는 선에서 흰색 플라스틱 지우개로 연필 선을 최대한 지운다.

색상 분포에 따라 3호 붓을 옆으로 뉘어 전체 톤이 비슷해질 때까지 두 번째 색을 덧칠한다. 덜 마른 부분은 제외하고 전체적으로 색을 겹겹이 쌓는다.

붓의 옆면으로 농도가 묽은 색을 하이라이트의 가장자리에 부드럽게 칠한다. 퀴나크리돈 로즈, 마젠타, 울트라마린 블루, 퀴나크리돈 골드, 프탈로 그린을 사용하여 그림자를 더욱 어둡게 칠한다. 이 단계에서는 붓질이 고르지 않아도 괜찮다.

감자 표본을 참고하여 붓 끝으로 묽지 않은 색을 겹겹이 칠해 색감의 밀도를 높인다. 색상 자료, 연필 드로잉, 감자 표본 등을 꾸준히 참고하며 작업한다. 때로는 눈이 카메라보다 더 민감한 도구가 된다.

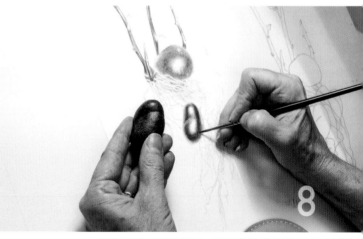

감자알에 색이 짙어지고 선명해지면, 감자알의 톤과 비슷해질 때까지 뿌리와 줄기도 채색한다. 울트라마린 바이올렛과 번트 시에나로 뒤쪽 뿌리에 그림자를 칠하고 앞쪽 뿌리는 밝게 남겨 둔다.

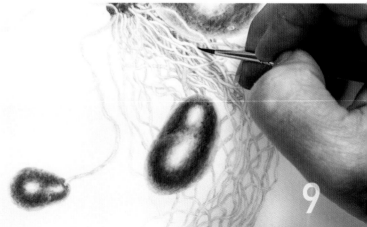

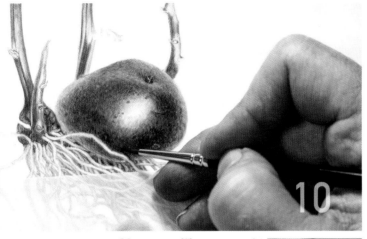

1호 붓으로 프탈로 그린과 마젠타를 칠해 색감을 입히고 색을 다듬는다. 갈색이 도는 부분에는 퀴나 크리돈 골드를 추가하고, 분홍색이 도는 부분에는 퀴나크리돈 로즈를 섞는다. 감자의 흠집 난 부분들을 자세히 묘사한다. 싹이 올라오는 부분에는 부드러운 음영과 하이라이트를 그려 넣는다.

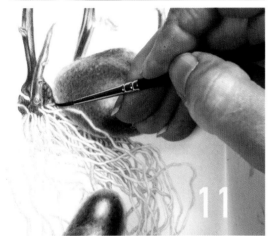

프탈로 그린, 퀴나크리돈 마젠타, 퀴나크리돈 골드, 울트라마린 블루를 섞어 큰 감자알 아래의 음영을 어둡게 표현한다. 중간 감자알에 다른 색을 덧칠하여 중간 톤과 그림자 톤을 부드럽고 진하게 표현한다. 1호 붓으로 묽은 색을 칠해 다른 뿌리들의 뒤쪽을 지나며 꺾이는 뿌리의 형태를 묘사한다.

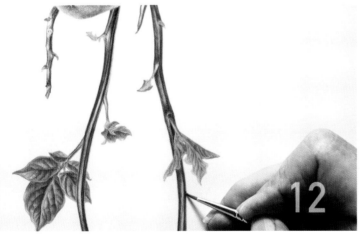

그림을 거꾸로 뒤집어 줄기와 잎을 칠한다. 오른쪽 줄기는 프탈로 그린, 카드뮴 그린, 퀴나크리돈 마젠타를 섞어서 사용했고, 왼쪽 줄기는 카드뮴 레드, 크롬 옥사이드를 더 많이 사용해 채색했다. 위쪽은 대비가 강한 따뜻한 톤을 띠며, 오른쪽 하단은 크롬 옥사이드와 코발트 블루가 혼합된 회색빛 녹색을 띤다. 잎은 이제 거의 완성되었다.

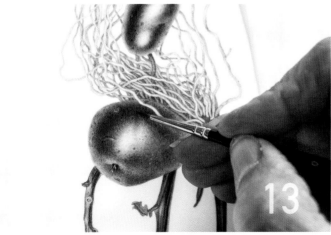

감자알의 어두운 부분에 드라이브러시로 페더링 스트로크를 그려 색을 입힌다. 힘을 가볍게 주고 스트로크를 매끄럽게 연결한다. 감자알마다 색이 미묘하게 달라진다는 점을 표현한다. 감자알로 이어지는 뿌리는 흰색보다는 분홍색을 띤다. 퀴나크리돈 로즈와 카드뮴 그린 페일을 섞어서 톤을 약간 칙칙하게 표현한다.

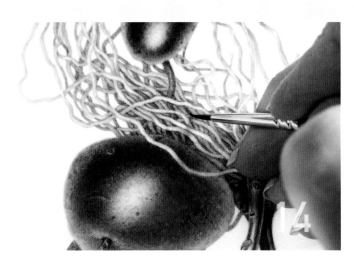

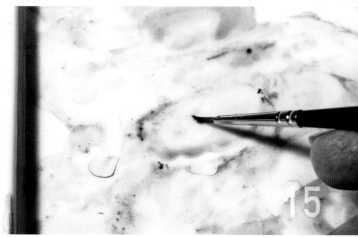

여러 색상 층이 구분되도록 신경 쓰며 뿌리에 색상 그러데이션을 넣는다. 가장 뒤에 위치한 뿌리는 프탈로 그린과 마젠타를 얇게 칠하고, 그 가운데 부분은 번트 시에나와 블루를 칠한다. 퀴나크리돈 골드와 퍼머넌트 로즈를 묽게 타 앞쪽 뿌리에 칠하고 미네랄 바이올렛으로 음영을 준다.

블루 바이올렛 색상을 아주 살짝 섞어 하이라이트의 톤을 조절한다. 0호 붓에 물감을 묻혀 종이 타월로 닦아 낸다. 붓 끝이 뾰족하게 굳도록 굴리며 말리면 옅고 묽은 물감이 남는다.

말라 있는 물감을 묽게 타 하이라이트에 살짝 칠하고 하이라이트 톤과 중간 톤을 매끄럽게 연결한다.

프탈로 그린과 퀴나크리돈 마젠타를 섞어서 진한 혼합색을 만들고, 칠해 놓은 물감 위에 이 혼합색을 여러 번 덧칠한다. 이후 붓 끝을 아라비아고무에 담그고 팔레트 위의 물감에 아라비아고무를 조금 섞는다.

피지에서는 색의 밀도를 높이고 강렬한 짙은 색을 표현할 수 있다. 다만 피지 표면이 매우 매끄러워 붓이 매우 뻑뻑하거나 매우 촉촉해야 채색하기가 쉽다. 극소량의 아라비아고무를 물감에 섞어 조금 더 끈적거리게 하면 앞서 칠한 물감을 닦아 내지 않고도 묽은 색을 입힐 수 있다. 0호 붓으로 진한 부분을 더 진하게 하고, 디테일과 그림 전체를 정돈하여 마무리한다.

고급 연습

이번 연습에서는 전경, 중간, 배경의 요소를 결합해
깊이 있는 입체감을 구현해 볼 것이다. 여러 요소가
복잡하게 얽혀 있지만, 드라마틱한 어두운 표면에 불
투명한 흰색 물감으로 그려 낸 반투명의 반들반들한
수정난풀이 시선을 사로잡는다.

어두운 피지에
불투명 수채 물감으로
표현하기

– 에스터 클라네

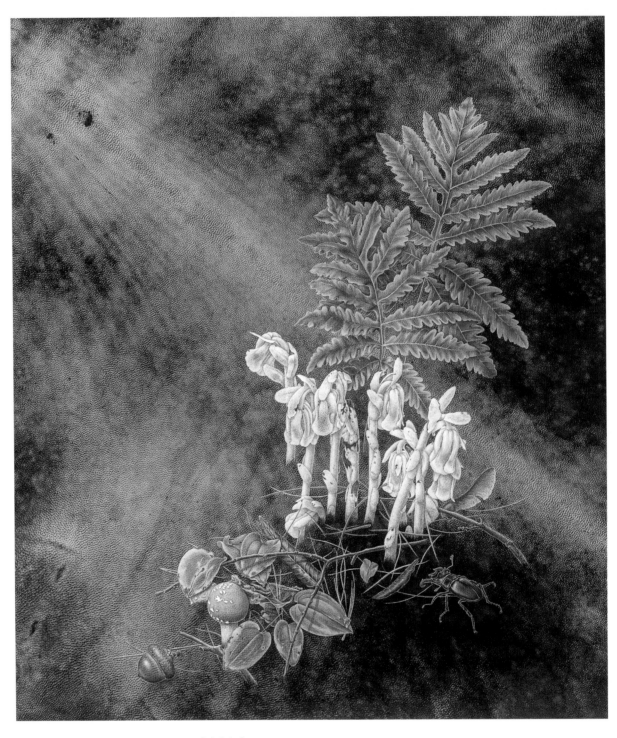

수정난풀(Indian Pipes, *Monotropa uniflora*), 피지에 수채, 41.25×28.75cm

© Esther Klahne

작업 시간: 125

재료: 제도비, 마른 세척용 패드, 흰색 전사지, 세라믹 팔레트, 물통, 트레이싱지, 인조모 둥근붓(3호, 4호), 샤프 연필(2H), 떡 지우개, 흰색 플라스틱 지우개, 돋보기, 접착력이 낮은 테이프.

수채 물감: 티타늄 화이트, 한자 옐로 라이트, 한자 옐로 딥, 스칼렛 레이크, 퀴나크리돈 바이올렛, 울트라마린 블루, 번트 시에나, 로 시에나.

계절에 맞지 않는 식물로 그림을 그릴 때는 이전에 완성된 연구, 잘 찍어 둔 사진, 말린 표본, 각종 참고 자료를 참고하여 식물의 구조와 성장 습성을 이해하고 구도를 계획하자.

피지의 독특한 색상과 얼룩은 때로 특별한 기회가 된다. 여기에 사용된 염소 피지는 바깥쪽으로 퍼지는 중앙의 도드라진 띠가 숲속 나무 사이로 빛이 비치는 듯한 효과를 낸다.

밝은 중앙의 띠가 비스듬히 놓이도록 피지를 돌려서 햇빛과 얼룩덜룩한 빛의 효과를 더욱 부각한다. 이 뚜렷한 광원을 중심으로 구도를 짠다.

수정난풀을 중심으로 배경에는 양치류가, 전경에는 솔잎, 버섯, 사슴벌레, 잎조각들이 놓여 있다. 이 그림을 그리는 동안 원래 드로잉에서 전체 구도를 발전시켰다.

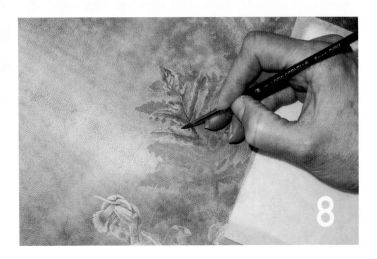

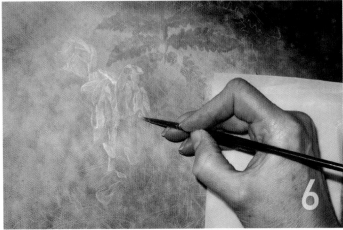

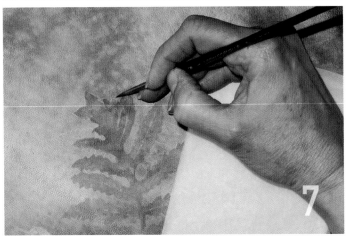

라이트 박스 위에 피지를 먼저 올려 두고, 흰색 전사지와 스케치가 그려진 트레이싱지를 순서대로 깔고 피지에 스케치를 옮겨 그린다. 디테일이 더 잘 보이도록 트레이싱지에 그린 그림에 잉크를 칠한다. 라이트 박스를 이용하여 피지의 얼룩(햇살 자국)을 고려한 최적의 위치에 구도를 배치하자.

바탕칠 작업이 가장 어렵다. 피지 표면이 항상 완전히 수용성은 아니기 때문이다. 물감이 약간 흐를 수 있지만, 스트로크를 반복하여 겹겹이 칠하면 표면이 매끄러워지고 물감 칠이 균일해질 것이다. 티타늄 화이트를 얇게 한 겹 칠해서 수정난풀을 표현한다.

양치류에는 한자 옐로 라이트에 울트라마린 블루와 티타늄 화이트를 소량 섞어서 칠한다. 어두운 피지에 색을 입힐 때 종종 흰색 물감을 섞어 불투명한 효과를 낸다. 흰색을 섞어 불투명해진 수채 물감을 '보디 컬러(body color)'라고 한다.

처음 칠한 물감이 마르고 나면 다른 색을 덧칠해 양치류의 하이라이트와 그림자를 표현한다.

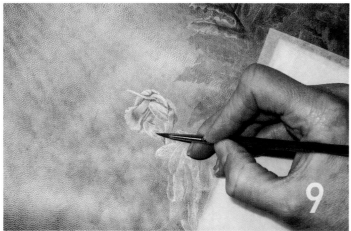

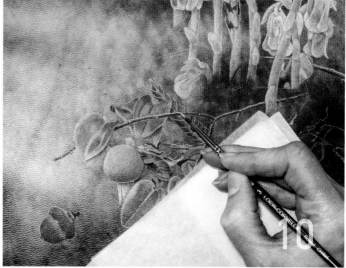

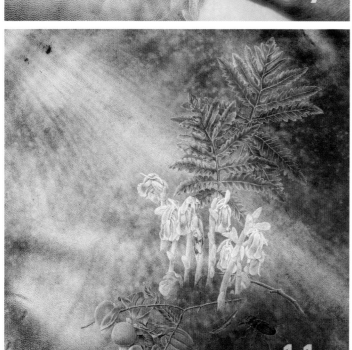

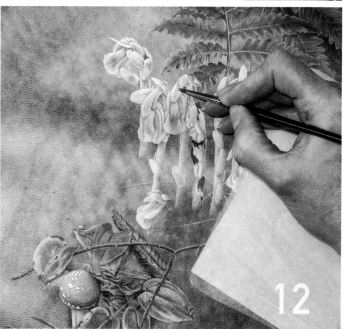

울트라마린 블루와 번트 시에나를 섞어 수정난풀의 형태를 묘사한다. 흰색 물감 위에 다른 색을 칠할 때는 약간의 물감으로도 충분하므로 3호 붓 끝으로 가볍게 칠한다.

잎 모양과 잎맥의 윤곽을 잡고 잔가지와 버섯 왼쪽의 도토리를 그려 넣는다. 앞쪽 요소를 묘사하여 시선을 끌어당긴다. 기본 솔잎 외에 솔잎 몇 개를 추가로 더 그린다.

두 번째 물감을 겹쳐 칠한다. 주요 요소에 흰색으로 하이라이트와 윤곽선을, 옅은 흰색으로 솔잎의 윤곽선을 그린다. 나뭇잎, 버섯, 도토리에 그림자를 그려 넣는다.

수정난풀의 하이라이트에 흰색을 겹겹이 덧칠하고, 그림자와 변색된 부분을 추가로 묘사하여 식물의 성장 과정을 표현한다. 음영을 주어 앞쪽에 형태와 입체감을 더한다.

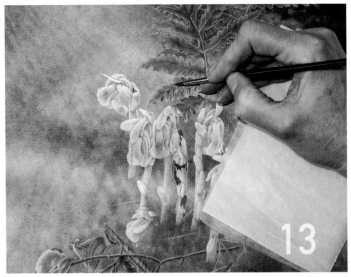

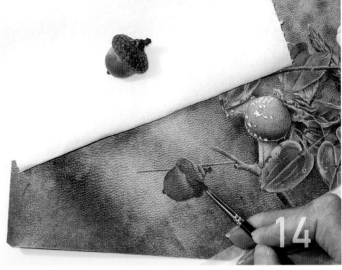

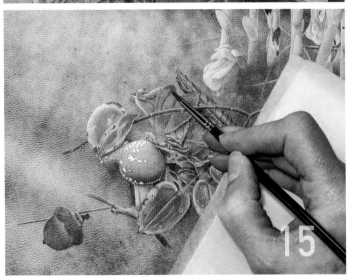

물감을 덧칠할 때는 묽은 물감을 이미 발라 둔 곳에 부드럽고 가볍게 칠한다. 물감에 물을 충분히 섞은 다음, 앞서 칠한 부분이 닦이지 않게 주의하며 물감을 고르게 칠한다. 울트라마린 그린으로 칠한 그림자에 한자 옐로 라이트를 덧칠하여 양치류의 음영을 고르게 표현한다.

덧칠한 부분 위에 하이라이트와 그림자를 표현한다. 도토리의 디테일을 묘사하고 빛이 도토리에 닿는 곳에 주목해 하이라이트에 그러데이션을 준다.

그림자와 하이라이트를 추가해 앞쪽에 있는 캐나다 두루미꽃(canada mayflower)의 잎을 묘사한다. 곳곳에 솔잎을 그려 넣어 수정난풀의 밑부분을 앞부분과 연결한다. 흰색의 스트로크로 은은한 그림자가 진 솔잎을 강조하고 번트 시에나를 마지막으로 칠해 따뜻한 색조를 더한다.

양치류에 트랜스페어런트 옐로를 덧칠하여 온기를 약간 더하고 발산하는 빛을 표현한다. 수정난풀 오른쪽에 단풍나무 시과를 추가한다.

수정난풀의 꽃 밑부분은 약간 따뜻한 홍조를 띤다. 따라서 한자 옐로 라이트와 스칼렛 레이크를 섞어 이 부분에 살짝 발라 준다.

앞쪽 나뭇잎에 그림자를 약간 더한다. 수정난풀의 바닥에 울트라마린 블루와 번트 시에나를 섞어 만든 짙은 갈색을 칠해 풍부한 토양을 표현한다. 여기는 물감을 처음 칠한 부분이니 잘 섞어야 한다.

소량의 흰색 물감으로 사슴벌레 다리를 그리고, 그 위에 짙은 갈색을 혼합해 칠한다. 흰색을 조심스럽게 칠하고 부드럽게 연결해야 사슴벌레가 윤곽선으로만 그린 것처럼 보이지 않는다. 사슴벌레 뒷면의 하이라이트는 꼬리 끝에서 등 위쪽 가장자리까지 이어진다. 마지막으로 그림을 전체적으로 주의 깊게 살펴보고, 하이라이트와 그림자를 조정해 깔끔하게 연결한다.

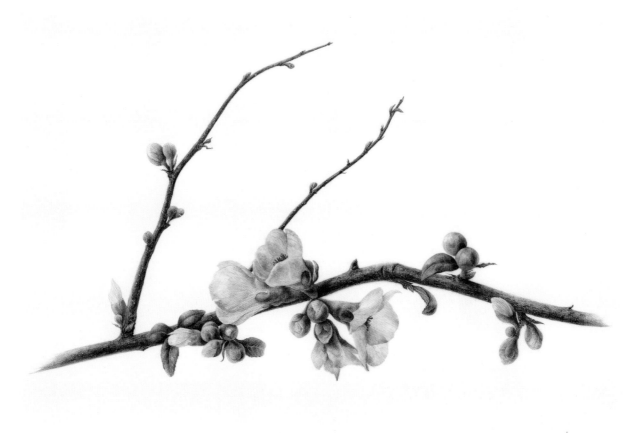

벚나무 큰 가지 위의 새싹과 잔가지(Buds and Branches on a Cherry Bough), 피지에 수채, 17.5×28.75cm

© Constance Scanlon

작업 시간: 60

재료: 돋보기, 자, 무색 마스킹 액, 떡 지우개, 끝이 뾰족한 면봉, 투명한 수채 물감용 흰색 도자기 플레이트, 측정 가능한 컴퍼스,
샤프 연필(2H, 4H), 콜린스키 붓 2개(4호), 마루펜.

고급 연습

피지에서의 채색 작업은 도화지에서의 채색 작업과는 많이 다르다. 우선 채색 전에 물을 발라 두지 않는다. 또한 일반적으로 더 묽은 물감을 붓에 묻히고 붓의 옆면을 이용해 스트로크를 넓게 펴 바르듯 그려야 한다. 여기서는 이러한 화법을 사용해 드라이브러시로 물감을 덧칠하여 넓은 색상 영역을 칠하는 방법을 소개한다. 바림질, 크로스해칭, 물감 덜어 내기를 포함한 드라이브러시 화법과 함께 마스킹 액을 사용한 채색 방법도 설명한다.

꽃이 만발한
벚꽃 가지 그리기

– 콘스턴스 스캔런

벚꽃 가지의 끝부분에서 나무껍질
의 미묘한 디테일을 자세히 확인할
수 있다. 꽃봉오리와 배경 가지에 초
점을 맞추고 추가 사진을 찍어 두자.
꽃이 시들고 나면 이 사진들을 참고
하여 작업하면 된다.

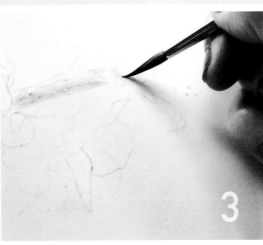
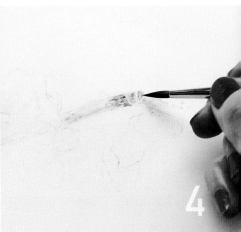

흑연 전사지를 사용하여 드로잉을 피지에 옮겨 그린
다. 전사지의 흑연 면을 피지 표면에 올려놓고 그 위에
드로잉이 그려진 트레이싱지를 올린다. 트레이싱지를
단단히 눌러 고정하고, 날카로운 4H 연필로 드로잉을
따라 그리면 채색을 위한 밑그림이 피지에 정확하게
옮겨진다.

마스킹 액에 담근 마루펜으로 작은 점들을 찍어 가지
의 껍질눈을 표현한다. 펜촉에 마스킹 액이 너무 많이
묻으면, 펜촉을 물에 적시고 종이 타월로 닦아 낸다.
그다음 펜촉을 다시 마스킹 액에 담그고 점을 찍는다.
점들을 모두 찍고 나면 마스킹 액을 마르게 둔다.

나뭇가지 밑면의 보랏빛 반사광은 다이옥신 바이올렛
으로 밑칠하여 표현한다. 껍질눈에 발라 둔 마스킹 액
은 밑칠 후에 더욱 뚜렷해진다.

피지 위에서는 아이스 스케이트를 타는 것처럼 수채
물감이 미끄러진다. 또한 실수로 그린 스트로크는 수
정할 수 있지만 너무 많은 양의 물을 견디지 못한다. 따
라서 뾰족한 붓 끝에 물을 가장 적게 묻혀 스트로크를
작게 그리면 피지에 색을 입힐 수 있다.

낡은 붓으로 불투명한 물감을 부드럽게 문질러 가지
의 질감을 표현한다. 붓에 물감을 묻히고 종이 타월로
물을 적당히 닦아 낸 다음, 붓의 뻣뻣한 털을 넓게 펼친
다. 피지를 가로지르며 붓을 부드럽게 쓸어내리듯 칠
하면 선의 질감이 표현된다. 또한 바림질로 색상과 질
감을 더할 수 있다.

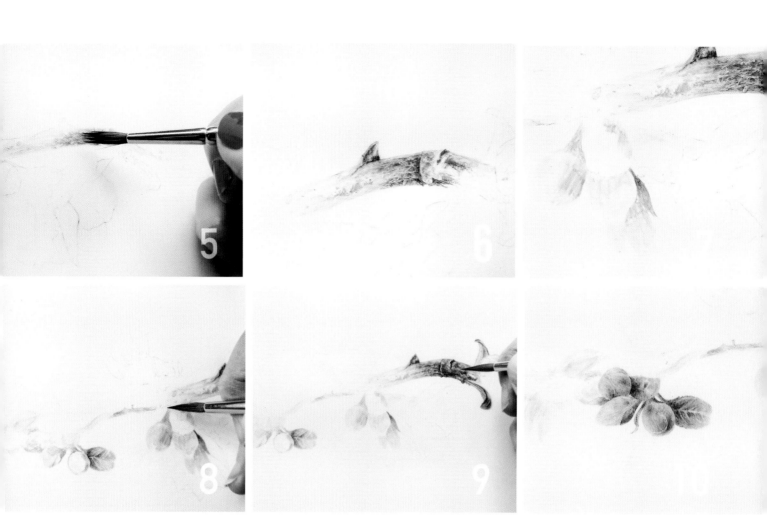

가지의 각 부분을 완성하며 만족스러운 결과물을 완성해 간다. 가능하면 왼쪽 상단에서 시작해서 피지를 가로질러 오른쪽 하단 방향으로 채색한다(왼손잡이라면 오른쪽 상단에서 시작한다).

아래쪽 봉오리는 드라이브러시로 해칭을 그린 다음 바탕색을 칠하고 덧칠을 거치는 형태로 작업한다. 붓끝으로 팔레트의 물감을 아주 얇게 묻히고 나서 섬세한 크로스해칭으로 색을 입힌다. 이러한 방식으로 물감을 겹겹이 칠해 광채를 표현한다.

뉴 갬부지와 인디고를 섞은 녹색으로 잎과 꽃봉오리에 칠한다. 한자 옐로 라이트와 울트라마린 블루를 덧칠해서 차가운 톤을 표현한다. 이 두 색으로 빛, 그림자, 형태를 잡을 수 있다. 반드시 표면의 물감이 완전히 마른 후에 다른 색 물감을 칠해야 한다.

깨끗한 손가락 끝으로 껍질눈의 마스킹 액을 긁어 제거한다. 껍질눈 아랫부분에 바이올렛으로 음영을 주어 입체감과 형태감을 표현한다.

퀴나크리돈 마젠타, 퀴나크리돈 코랄, 퀴나크리돈 로즈, 퍼머넌트 알자린 크림슨을 사용해 꽃봉오리를 묘사한다. 음영과 고유색을 동시에 칠해서 봉오리 싹의 둥근 형태를 표현한다.

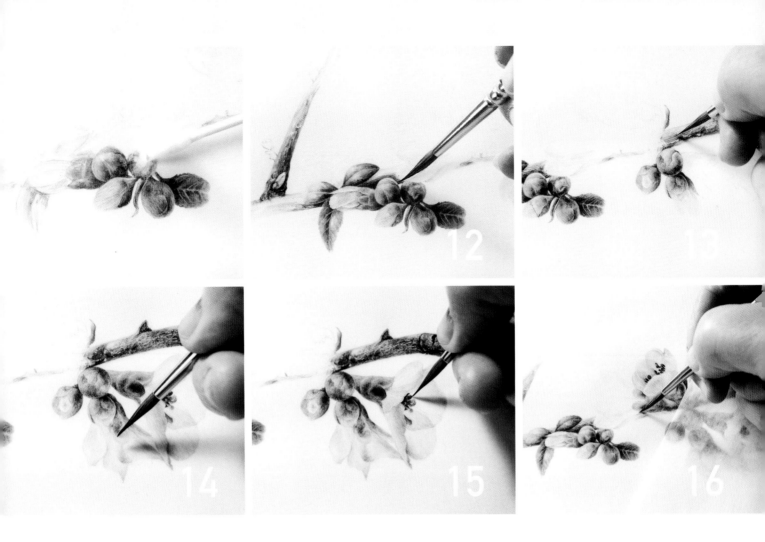

뾰족한 면봉에 물을 살짝 묻히고 피지의 수채 물감을 닦아 내 마지막으로 꽃잎에 칠할 공간을 확보한다. 면봉에 물감이 묻어났는지 확인하며 작업한다. 지워 낼 부분에 물을 조금 바르고 깨끗한 종이 타월로 툭툭 두드려서 닦아 내는 방법도 있다.

투명한 꽃잎의 색상과 질감을 아래쪽 가지와 겹치도록 칠해 강조한다. 소프트 핑크를 꽃잎 위에 얇게 펴 발라 천천히 잎과 봉오리를 묘사한다. 투명한 꽃잎과 불투명한 나뭇가지가 대비되며 입체감이 살아난다.

물감을 묻히지 않은 거의 마른 붓으로 물감을 칠한 부분을 오가며 미끄러지듯 칠해 줄무늬의 질감을 표현한다. 또한 칠해 놓은 물감을 부드럽게 닦아 내 하이라이트를 강조한다. 어두운색 선으로 가지에 진한 줄무늬를 그려 넣고 인디언 레드로 벚꽃 가지에 디테일과 자연스러운 색조를 더한다.

그림자를 칠해 자연스러운 입체감을 표현한다. 꽃받침의 그림자에는 페인즈 그레이와 인디언 옐로를 섞어서 칠한다. 녹색 잎과 자주색 꽃봉오리의 보색 효과로 입체감을 더한다.

끝이 뾰족한 4호 붓으로 꽃밥과 암술머리의 복잡한 디테일을 표현한다.

반투명의 얇은 유산지를 1장 깔아서 붓의 물기와 손가락의 유분기로부터 그림을 보호한다. 보호용 보관용지 1장이나 포트폴리오 속지를 정사각형 모양으로 잘라 뚫은 다음, 피지 위에 올려놓고 그 구멍 사이로 칠하는 방법도 있다.

껍질눈에 색상, 그림자, 디테일을 겹겹이 쌓아 입체감을 표현한다. 껍질눈은 나뭇가지 위쪽으로 갈수록 가늘어지고, 가지는 그림자 쪽으로 갈수록 점점 더 회색빛을 띤다. 시에나와 갈색으로 나뭇가지의 봉오리에 음영을 준다.

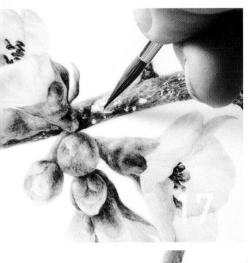

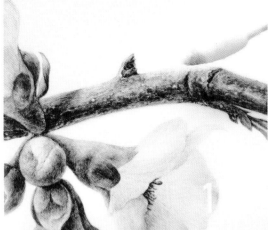

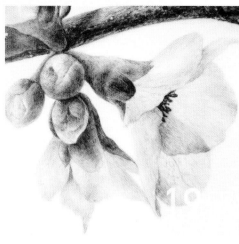

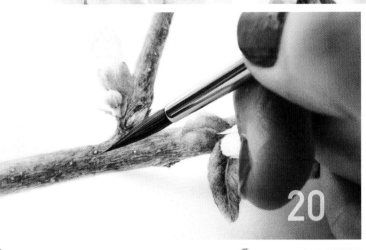

꽃잎의 잎맥에 퀴나크리돈 골드를 더해서 마무리한다. 자그마한 부분에 수채 물감이 잘 스며들지 않는다면 점을 찍어 색을 입힌다.

위쪽 가지에 주의를 기울이며 드라이브러시로 해칭선을 살짝 그린다. 이어서 가지 왼쪽을 문지르고 껍질눈의 그림자를 진하게 그려 넣는다. 붓 끝으로 나뭇가지를 부드럽게 쓸어 색을 닦아 내고 질감을 더한다.

디테일을 겹쳐 칠하고 그림자에 드라이브러시로 해칭선을 그려 넣어 작은 가지를 흥미롭게 표현한다. 꽃봉오리가 돋아나는 주변과 나뭇가지 아래쪽을 어둡게 칠한다.

그림을 전반적으로 다듬으며 조화를 살피고 대비를 선명하게 정돈한다. 드라이브러시로 가지에 인디언 옐로를 얇게 칠해 따뜻한 톤을 더하고 마무리한다.

가지에 빛이 비치는 효과를 내기 위해 약간 젖은 면봉을 굴려 아래로 휘어진 가지 위쪽의 물감을 닦아낸다.

튤립 '그린 웨이브'(Green Wave Parrot Tulip, *Tulipa* 'Green Wave'), 종이에 유화, 48.26×38.75㎝
© Ingrid Finnan

특수 화법과
구도 잡는 법

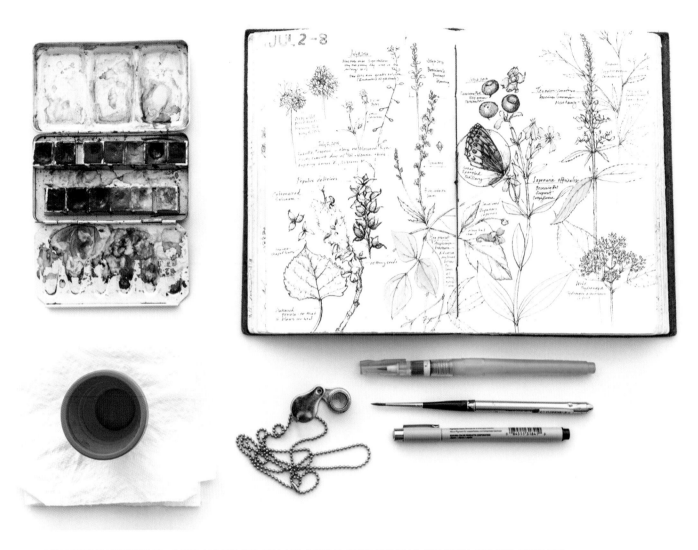

재료(왼쪽에서 시계 방향으로): 휴대용 수채 물감 세트, 저널 수첩, 수채용 붓, 휴대용 채색 붓, 펜, 10X 확대경, 종이 타월, 휴대용 물컵.

특수 화법

현장에서 스케치를 연습하면 강렬한 드로잉과 관찰력을 유지하는 데 도움이 된다. 현장 스케치북은 훗날 완성할 작품의 출발점이자, 그 자체로 가치 있는 예술 작품이 될 수 있다. 여기의 설명대로 연간 저널 수첩을 사용한다면, 52쪽 이상이며 용지가 평평하고 사용하려는 재료에 적합한 것을 고르도록 하자.

현장에서
직접 스케치하기

– 라라 콜 개스팅어

왼쪽 상단 모서리에 스케치 첫날을 기재하는 것으로
시작한다. 매번 날짜를 적고 일주일 내에 그림을 완성
하자. 새로 스케치를 시작할 때마다 날짜, 위치, 날씨
등을 기록한다.

첫 번째 스케치 완성은 어려울 수 있다. 그러나 식물
들은 그 자체로도 흥미롭지만 또 다른 발견이나 질문
을 던지며 많은 영감을 줄 것이다. 펜으로 식물의 전
체 형태를 가볍게 스케치한다.

스케치를 어떻게 배치할지 확신이 들면 더욱 짙고 뚜
렷한 선으로 필요한 부분에 디테일들을 그려 넣는다.
식물 관찰에 옳고 그른 방법은 없으니 자신이 발견한
대로 결정하면 된다.

마지막으로 현장의 참고 사항들을 함께 적어 둔다.
그리고 있는 식물이 무엇인지 모른다면, 꽃잎의 수와
색, 줄기 잎의 배열, 잎의 형태, 식물의 높이 등 관찰한
것들을 기록한다. 이렇게 하면 식물에 관한 질문을 작
성하거나 식물의 디테일을 분석하기에도 좋다.

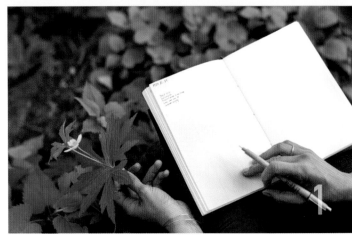

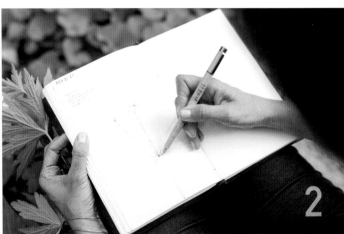

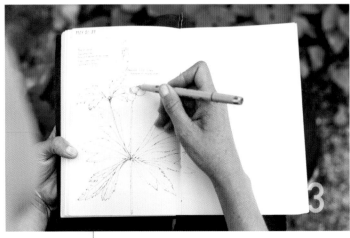

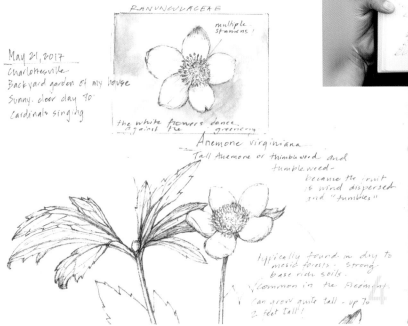

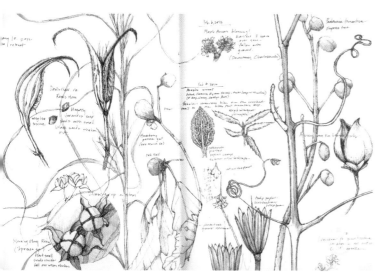
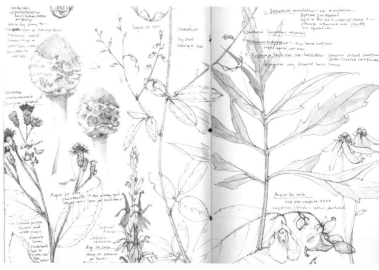
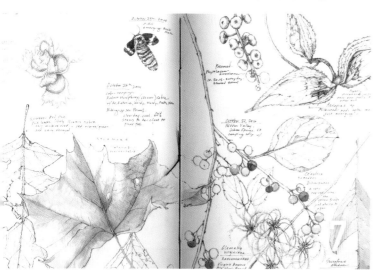
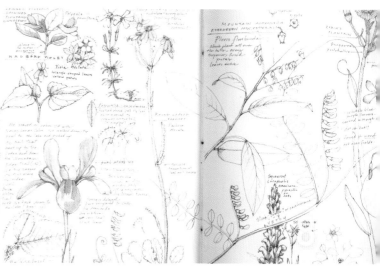

또 다른 방법은 저널 왼쪽 하단에 표시한 것처럼 스케치 위에 원이나 직사각형을 그리고 그 안에 디테일을 확대하여 그려 넣는 것이다. 이렇게 하면 관찰한 식물의 특정 부분에 관심을 더할 수 있다. 디테일을 모두 그려 넣지 않아도 되며, 필요에 따라 디테일에 색상, 음영, 점묘를 더한다.

사진은 2012년, 2013년, 2016년에 걸쳐 저널에 완성한 식물 스케치다.

서널에 스케치를 그릴 때는 가운데 세본 여백에 구애받지 않고 양쪽을 자유롭게 오가도록 하자. 땅속 식물은 페이지 하단에서부터, 가지는 측면에서, 덩굴은 페이지 상단에서 아래로 그린다. 별도 표본은 중간에 그리거나 네모난 박스를 따로 그려서 배치하면 된다.

새로운 식물을 그리는 동안, 마지막 빈 페이지에 그동안 발견한 내용을 기록하자. 스케치를 담은 저널은 몇 년이 지난 후에도 관심을 끌고 매년 스케치를 이어 가려는 동기 부여가 되어야 한다. 뚜렷한 계절의 변화만큼이나 관찰력과 기록 방법도 눈에 띄게 발전할 것이다.

흑연과 수채를 결합한 식물 표현

큰자라송이풀(*Chelone glabra*)의 개화 과정에 흥미를 느낀 질리언 해리스는 피어나는 꽃의 색상 변화를 포착해 가운데 꽃차례를 수채로 표현했다. 흑연 연필로 드로잉을 추가로 그려서 채색 없이 정보를 전달하고 수채로 표현한 부분을 강조했다. 연필로 그린 부분은 특히 꽃봉오리에서 꽃(왼쪽)으로, 꽃에서 열매(오른쪽) 쪽으로 뻗어나가며 꽃차례가 식물마다 어떻게 다른지 보여 준다. 연필로 디테일을 더해서 몇몇 부분을 안팎으로 강조하거나 반대로 희미하게 하여 구도의 균형을 맞추고 입체감을 표현했다.

해리스는 밑그림부터 채색까지 즐겁게 작업했다. 연필과 수채로 표현한 이 그림에는 식물 이야기에 빼놓을 수 없는 호박벌과 거미도 함께 등장한다. 또한 고품질 흑연 연필과 물감으로 톤을 겹쳐 쌓고, 리드 홀더로 섬세한 선과 디테일을 표현했다.

큰자라송이풀(*Chelone glabra*)
종이에 수채와 흑연
32.5×30cm
© Gillian Harris
작업 시간: 30

특수 화법

피지에 흑연 연필로 드로잉을 그리는 것은 종이에 그
릴 때와 비교하면 몇 가지 이점이 있다. 피지에서는
수정하기가 더욱 용이하며, 물을 적신 붓으로 연필
선을 번지게 표현할 수도 있다. 또한 피지 표면은 흥
미로운 질감을 만들어 내며, 다양한 색조와 패턴으로
구도를 발전시킬 수도 있다.

흑연과 수채를 활용한
피지 화법

— 데버라 쇼

유칼립투스 레만니(Bushy Yate Fruits, *Eucalyptus lehmannii*), 피지에 흑연과 수채, 32.5×20cm

© Deborah B. Shaw

작업 시간: 13(전체 드로잉 시간: 47)

재료: 사포지, 포켓용 연필깎이, 마른 세척용 패드, 피지 조각, 떡 지우개, 수채용 붓(000호), 샤프식 지우개, 흑연 연필, 음각펜.

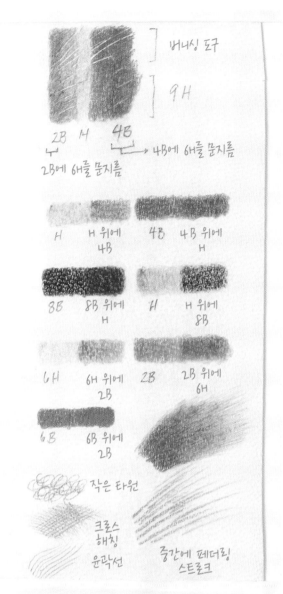

흑연 연필 끝을 여러 방법으로 다듬어서 다양한 효과를 낼 수 있다. 칼이나 사포로 끝을 길고 날카롭게 다듬어서 사용하자. 반면 끌처럼 다듬으려면 끝부분을 잘라 내거나 연필심 한쪽을 사포에 문지르면 된다. 깎은 연필심 끝의 평평한 면으로 부드러운 톤을 표현하고 날카로운 면으로 깔끔한 선을 표현한다.

사진 속 예시들은 질감이 강한 피지 조각 위에 연필을 여러 화법으로 칠한 것이다.

- 도트펜, 버니셔, 9H 연필로 피지 위에 선을 새기거나 그릴 수 있다. 도트펜으로 선, 잎맥, 질감 패턴을 그린 다음 보이지 않는 자국 위로 연필을 겹쳐 칠한다. 선, 잎맥, 질감 패턴은 연필 층이 침투하지 못해서 흰 선으로 나타난다.

- 피지 위에 부드러운 연필로 겹겹이 칠하고, 그 위에 단단한 연필로 검은색이 되도록 진한 선을 칠한다. 단단한 연필로 그린 부분은 종이나 피지 표면의 작은 틈을 채우면서 버니싱 효과를 낸다.

- 단단한 연필로 먼저 칠하면 옅은 연필 층이 진해지지 않는다. 이 방법으로 반사광이 너무 어두워지지 않게 막을 수 있다.

- 사진 아래쪽의 크게 확대한 선처럼 연필을 사용해 작은 타원, 크로스해칭, 윤곽선, 페더링 스트로크 화법으로 톤을 균일하게 표현할 수 있다.

여기서는 열매가 달린 유칼립투스 레만니 나뭇가지를 그린 연필 드로잉에서 작은 부분을 주로 다룰 것이다. 드로잉을 옮겨 그리기 전에 피지를 마른 세척용 패드로 문질러 유분기를 제거한다. 피지에 그림을 그리고 나서 세척용 패드를 사용하면 드로잉이 지워질 수 있다. 울퉁불퉁한 표면은 P400 이상의 흰색 사포지로 매끄럽게 문지르면 된다.

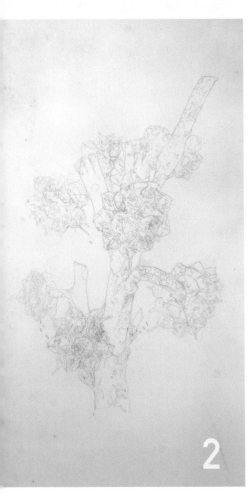

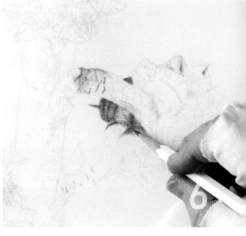

사진은 트레이싱지로 피지에 옮겨 그린 나뭇가지 전체의 연필 드로잉이다. 연필로 드로잉을 피지에 옮겨 그려도 되고, 피지에 직접 그릴 수도 있다. 떡 지우개로 두드려 닦아서 남아 있던 연필 가루를 제거한다.

연필만으로도 훌륭한 작품을 완성할 수 있지만, 연필선 밑이나 위에 수채 물감을 덧칠할 수도 있다. 연필 드로잉 밑에 수채 물감을 칠하면 흥미로운 질감과 효과를 표현할 수 있다. 먼저 피지 조각에 물감을 조금 칠해서 테스트해 보자. 연필로 덧그리기 전에 물감을 충분히 말려야 한다.

연필로 나뭇가지의 구도를 잡는다. 매우 단단한 연필로 반사광이나 그 옆을 칠하면 반사광을 밝게 유지되고, 나중에 여기가 너무 진해지는 것을 막을 수 있다. 여기서는 6H 연필을 사용했다.

드로잉에 톤을 다양하게 쌓으며 어두운 그림자는 4B 연필로 칠한다. 열매가 뒤쪽을 향하고 있는 만큼 어두운 그림자 톤은 4B~6B 범위에서 표현해야 한다. 남아 있는 열매의 그림자는 8B~9B 범위에서 더 짙게 표현한다.

부드러운 연필과 단단한 연필을 번갈아 가며 형태를 잡는다. 색조의 톤을 연결하거나 흥미롭게 효과를 바꿀 때는 페더링 스트로크로 표현하며 여러 강도의 연필심으로 스트로크마다 간격을 남긴다.

도트펜으로 잎맥, 선, 곡선, 질감을 표현한다. 도트펜을 사용하면 배경이 그대로 유지되며 새겨 놓은 선 위에 연필 선을 부드럽게 덧그리기 쉽다. 여기서처럼 깔때기 모양의 덮개 주변에 곡선을 새겨 톤을 선명하게 유지한다.

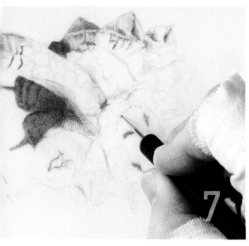
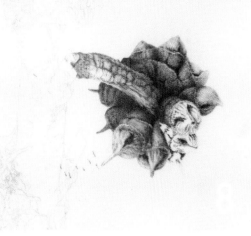
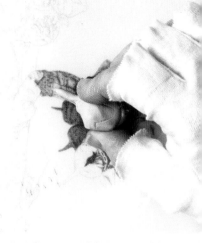
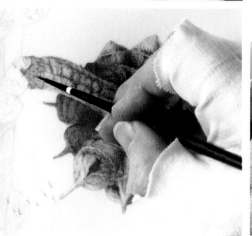
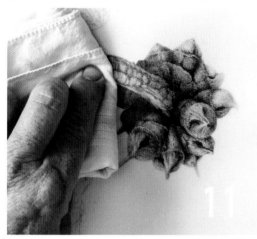

톤을 쌓아 형태를 계속 잡아 간다. 마지막 단계까지 단단한 연필로 윤을 내서 매끄럽게 다듬는다. 일단 원하는 곳에 광택을 내면, 닦아 내서 지우거나 진하게 수정하는 것이 훨씬 어려워진다.

떡 지우개는 잘못 그린 선을 지울 때는 물론, 그리기 도구로도 사용할 수 있다. 떡 지우개로 형태를 그린 다음, 날카롭게 다듬은 지우개로 연필 드로잉을 닦아 내며 질감을 표현하는 방식이다.

촉촉한 붓으로 연필이나 채색한 부분을 닦아 낼 때는 물을 많이 사용해서는 안 된다. 해당 부위를 부드럽게 적시고 물이 연필이나 물감 채색 부분에 충분히 스며들게 한다.

물이 연필이나 물감에 스며들고 나면 깨끗한 흰색 헝겊으로 해당 부위를 닦아 낸다. 연필이 번질 수 있으니 천으로 문지르거나 세게 닦아 내지 않도록 한다. 미세한 부분은 작은 종잇조각이나 면봉을 사용해서 지운다. 이어서 뾰족한 6B 연필로 가장 어두운 부분을 칠한다.

일부 작은 디테일이나 가장자리를 정돈해야 할 때는 물기를 약간 머금은 붓으로 연필의 윤곽선을 밀어낸다. 이러한 방식으로 지우개로 정돈하기 어려운 부분이나 가장자리를 다듬는다.

특수 화법

카세인, 에그 템페라, 구아슈는 각각 우유, 달걀, 아
라비아고무로 물감을 굳힌 다용도 물감이다. 이 3가
지 수성 물감은 대체 가능한 재료이자 역사가 깊다.
또한 보태니컬 아트에 꼭 필요한 미세한 디테일을 표
현할 수 있다는 점에서 투명 수채 물감과 몇 가지 공
통점이 있다. 모두 탐구해 볼 만하다.

에그 템페라,
구아슈, 카세인으로
표현하기

– 켈리 레이히 래딩

에그 템페라

로즈 힙 1(Rose Hip 1), 젯소 패널에 에그 템페라, 12.5×7.5cm
© Kelly Radding
작업 시간: 22

재료: 팔레트 나이프, 스포이트, 유화액, 달걀, 스펀지, 안료가 담긴 병, 스포이트 병 안의 물, 용기, 스프레이 병, 종이 타월, 마스킹 액, 유리 팔레트, 접시, 이쑤시개, 콜린스키 붓(00호, 0호, 2호), 인조모 붓(3호), 샤프식 지우개, 흰색 플라스틱 지우개.

내구성이 매우 강한 덕분에, 아주 오래전부터 화가들은 달 걀노른자를 물감에 섞고 굳혀서 그림을 그려 왔다. 시간이 지나면 달걀의 노란색이 사라지고, 독성 용제도 필요 없으며, 칠한 부위를 비누와 물로 지울 수도 있다. 반투명하든 투명하든 얇게 바르면 매우 빠르게 마른다는 장점도 있다.

에그 템페라는 시간이 지나면 쉽게 부서지고 금이 갈 수 있어서 단단한 지지대나 기판이 필요하다. 일반적으로 640gsm 세목 수채 용지, 두꺼운 수채 용지, 일러스트 보드, 대를 붙인 피지 등을 사용한다.

달걀을 분리해(껍질 반쪽은 따로 보관) 흰자는 덜어 내고 종이 타월에 노른자를 올려 남아 있는 흰자를 닦아 낸다. 노른자가 담긴 종이 타월을 들어 올려 용기 위에 받치고 이쑤시개로 구멍을 내 노른자를 용기에 풀어 준다. 노른자의 막을 걷어 낸다. 남겨 놓은 달걀껍질의 절반을 사용해 증류수를 노른자와 1:1 비율로 섞는다. 달걀과 물이 유화될 때까지 잘 섞은 다음 방부제 역할을 하는 식초 몇 방울을 넣는다.

약 1:1 비율로 유리 팔레트나 별도의 병에 달걀 유화액과 물감을 혼합한다. 마른 부분을 칼날로 긁었을 때 둥글게 말리면 물감이 잘 굳은 것이다. 물감 덩어리가 갈라지면 달걀 유화액이 충분하지 않은 것이고, 마른 물감이 매우 반짝거린다면 반대로 달걀 유화액이 너무 많이 섞인 것이다. 둘 중의 하나의 결과가 나왔다면 다시 혼합해야 한다.

드로잉을 옮겨 그리고 나면 종이 마스크, 종이테이프 또는 마스킹 액으로 피사체에 색이 묻지 않도록 한다. 이후 배경을 스펀지로 색상을 덧발라 빛나게 표현한다. 마스킹 액과 스펀지를 조합하면 넓은 색상 영역을 커버하기 좋다. 채색 붓과 해칭 화법으로 칠해 놓은 물감을 정돈한다.

손가락이나 부드러운 천으로 발라 둔 마스킹 액을 문질러서 제거한다. 면도날로 가장자리를 깔끔이 닦아 낸다. 준비해 둔 에그 템페라로 한 겹 살짝 칠하고, 해칭과 점묘법으로 색을 겹치면서 겹겹이 쌓인 물감을 다듬는다. 투명한 색상의 물감을 얇게 겹쳐 칠할수록 색감이 풍부해진다. 채색이 진행되면 큰 붓에서 더 작은 붓으로 교체한다.

스트로크를 문지르듯 반투명한 색상을 얇게 덧칠하는 것을 바림질이라고 한다. 바림질로 흰색이나 색이 약간 가미된 흰색을 채색하면 물감의 명도가 올라간다. 같은 방법으로 흰색을 덧칠하거나 옅은 색조에 흰색을 섞어 칠하면 겹겹이 쌓인 투명한 물감에 빛이 반사된다.

칠해 둔 밑칠 위에 얇고 투명한 물감을 아주 옅게 덧칠한다. 따뜻한 톤이나 차가운 톤으로 바꿀 때도 이 방법을 사용할 수 있다. 에그 템페라는 빨리 마르기 때문에 한 번에 여러 번 덧칠할 수 있다. 반면 물감을 한 겹씩 바를 때는 또 다른 물감을 덧칠하기 전에 물감이 마르도록 몇 시간 그대로 두어야 한다.

에그 템페라는 완전 건조와 보존 처리를 거쳐 부드러운 무광택의 물감이 되기까지 대략 6개월이 걸린다. 6개월 후에는 부드러운 헝겊으로 그림을 닦아 템페라 고유의 무광택 표면을 한층 살린다. 일단 보존 처리되고 나면, 에그 템페라가 습기에 영향을 받지 않으니 완성 작품을 유리 없이 액자에 넣어 보관할 수 있다. 유화처럼 니스, 미네랄 스피릿, 아크릴 니스 등의 레진 소재 광택제로 마감 처리하면 더욱 윤기 나게 마무리할 수 있다.

구아슈

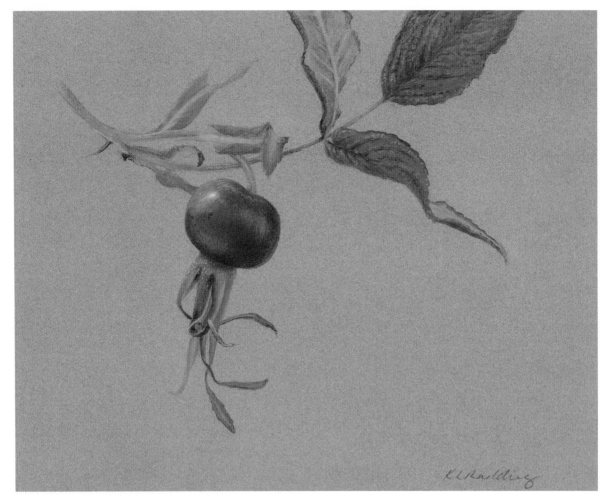

로즈 힙 2(Rose Hip 2), 종이에 구아슈, 10×12.5cm

© Kelly Radding

작업 시간: 22

재료: 흰색 플라스틱 지우개, 흑연심을 끼운 리드 홀더, 샤프식 지우개, 콜린스키 붓(000, 00, 0, 1, 2호), 연필깎이, 흑연 전사지, 튜브형 구아슈, 팔레트, 색지.

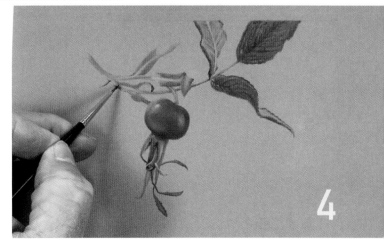

구아슈는 발색이 균일하고 무광의 표면으로 완성되는 훌륭하고 강력한 물감이다. 투명 수채 물감처럼 물에 희석해도 색이 연해지지 않고, 흰색 구아슈 물감을 섞어야 톤을 밝힐 수 있다. 소량의 물을 섞어 수채화처럼 웨트 온 웨트 화법을 활용하는 방법도 있다. 그러나 구아슈 물감은 물감과 흰색 충전제의 농도가 높아서 수채 물감처럼 흐르거나 생기가 돌지는 않는다. 구아슈로 모든 수채 용지에 채색할 수 있으며, 특히 구아슈로 매우 미세한 디테일을 그릴 때는 세목 수채 용지가 가장 적합하다. 구아슈는 본질적으로 불투명한 물감이므로 색지, 보드, 피지에도 사용할 수 있다.

구아슈는 수채 물감보다 물감과 바인더(물감을 굳히는 재료)의 비율이 높다. 따라서 두꺼운 표면에 겹쳐 칠하는 방식으로 활용된다. 이러한 이유로 구아슈는 수채 물감의 입자만큼 미세하게 분쇄되지 않아 발색력이 더 높다. 밝은색은 마르면 더 어둡게 변하고 어두운색은 마르면 젖었을 때보다 더 밝게 변하는 편이다. 완성된 구아슈화는 표면이 습기에 취약하므로 수채화처럼 액자에 넣어 보관해야 한다.

구아슈를 희석하지 않고 사용하면 칠해 놓은 물감을 모두 덮을 수 있다. 직접적인 채색 방식이라서 투명한 수채 물감으로 채색했을 때와 달리 앞서 칠한 물감이 거의 비치지 않는다. 구아슈화는 수채화처럼 밝은색에서 어두운색으로 칠하거나, 또는 흰색을 섞어 색을 밝게 하거나 불투명하게 표현할 수 있다. 먼저 물로 물감의 농도를 연하게 하고 물감을 엷게 칠해 형태를 잡는다.

드라이브러시 화법을 사용하여 그림을 다듬는 것부터 시작한다. 구아슈는 나중에 수정이 가능한 만큼, 앞서 칠한 물감의 색이 묻어나지 않도록 물감 내비 물의 비율을 줄여야 한다.

어두운색 위에 밝은색을 칠하려면 물감에 흰색을 섞어야 한다. 흰색 물감과 물의 양에 따라 칠해 놓은 물감을 완전히 덮거나 더 밝게 채색된 쪽으로 빛이 반사되어 반투명해진다. 잘못 칠한 부분은 앞서 칠한 물감 위에 흰색을 띤 물감을 칠해서 수정할 수 있다.

흰색 물감을 섞은 물감과 흰색 물감이 없는 물감을 번갈아 칠하며 물감을 겹겹이 쌓는다. 가늘고 마른 붓으로 해칭과 점묘를 그린다. 따뜻하거나 차갑게 톤을 바꾸려는 부분에는 투명한 색으로 덧칠하면 된다. 하이라이트를 따뜻한 톤으로 표현하려면 옐로 오커나 다른 따뜻한 톤의 노란색을 칠한다.

카세인

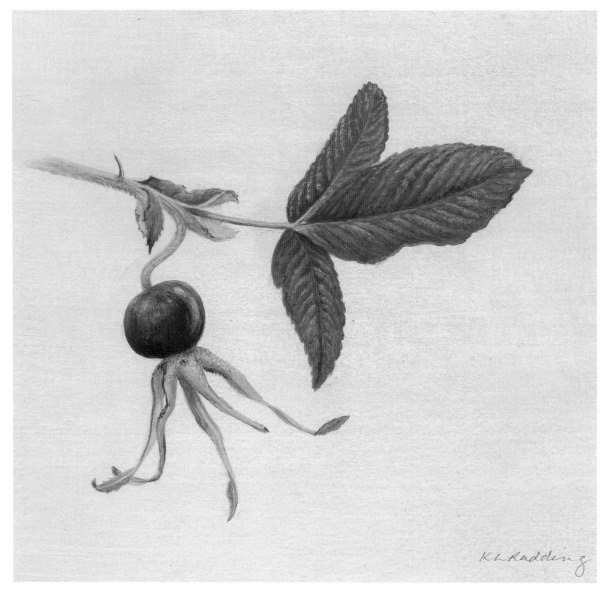

로즈 힙 3(Rose Hip 3), 준비된 일러스트 보드에 카세인, 10×12.5cm
© Kelly Radding
작업 시간: 22

재료: 일러스트 보드, 흰색 플라스틱 지우개, 샤프식 지우개, 물통, 스프레이 병, 플라스틱 팔레트, 흑연 전사지, 유산지 팔레트, 도자기 팔레트, 콜린스키 붓(0호, 00호), 인조모 붓(2호), 인조모 납작붓(1.25cm), 튜브형 카세인 물감, 스포이트, 팔레트 나이프, 종이 타월.

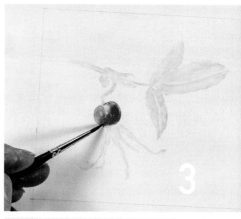
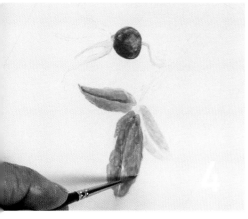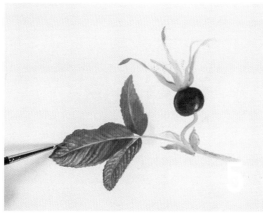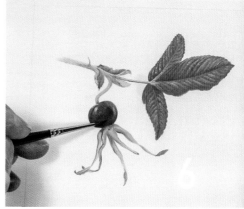

카세인은 우유에서 발견되는 인단백질로, 오랫동안 안료를 굳히는 용도로 사용되었다. 카세인 물감은 유화와 효과는 비슷하지만, 무광을 띠며 좀 더 빨리 마르는 편이다. 또한 카세인이 마를수록 더 부서지는 편이라 단단한 지지대가 필요하고, 색이 불투명해서 배경 채색에도 사용할 수 있다.

카세인은 다양하게 활용할 수 있다. 카세인으로 패널에 그림을 그릴 때는 달걀껍질로 광을 내기 때문에 액자 없이 보관해도 된다. 반면 종이에 그림을 그리면 유리 액자에 넣어서 보관해야 한다.

튜브에서 바로 짜낸 카세인 물감은 농도가 매우 짙다. 카세인 물감에 스포이트로 물을 떨어뜨리고, 팔레트 나이프로 물감이 적당히 걸쭉해질 때까지 섞어서 준비한다. 튜브에서 짜낸 물감을 바로 물에 희석해서 써도 된다. 물감에 스프레이로 물을 뿌리면 물감을 촉촉하게 유지할 수 있지만, 한번 물감이 마르면 사용하지 않고 버려야 한다. 손에 묻은 카세인 물감은 비누와 물로 씻어 내면 된다.

흰색 카세인 물감을 소량 섞어 배경을 채색한다. 혼합한 물감을 물로 매우 옅게 희석한 다음, 큰 붓으로 보드 전체를 덮어서 칠한다. 이후 며칠 동안 그대로 말린 다음 그 위에 그림을 그리면 된다.

물을 섞은 옅은 카세인 물감으로 명암에 따라 밑칠을 한다. 더 큰 붓으로 형태를 그리고 물감을 덧칠하기 전에 칠해 놓은 물감을 최소 24시간 마르게 그대로 둔다. 카세인 물감은 마르면서 색이 점점 밝아진다.

유화와 비슷한 방식으로, 카세인으로 작업할 때는 물감을 겹쳐 칠한 다음 부드러운 붓으로 혼합한다. 물감이 빨리 마르기 때문에 채색을 서둘러야 한다. 색을 섞기 전에 물감이 어느 정도 말랐다면 붓을 적셔서 사용해도 된다.

마른 붓에 농도가 짙은 물감을 묻혀 해칭과 점묘 등으로 형태를 그려 나간다. 흰색 카세인 물감과 흰색을 섞은 카세인 물감을 사용하여 어두운 부분 위의 밝은 부분을 수정하고 보완한다. 물감을 겹겹이 덧칠해 어두운색을 표현한다.

카세인은 시간이 지나면 굳어지기 때문에, 물감을 거의 다 칠한 부분에 덧칠하는 방식으로 따뜻하거나 차가운 톤을 더할 수 있다. 물감을 물로 희석하고 더 큰 붓으로 원하는 부분을 칠한다. 이후 가는 붓을 사용해 드라이브러시로 세밀한 디테일을 묘사한다.

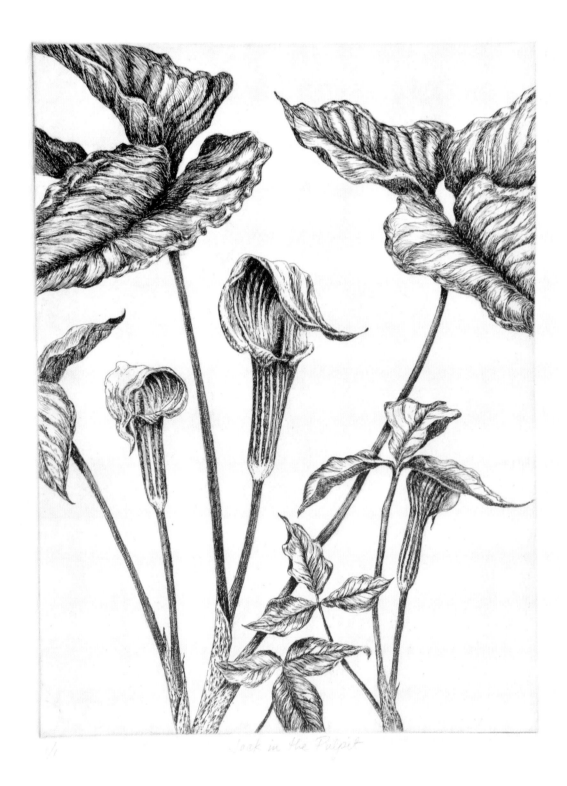

미국천남성(Jack-in-the-Pulpit, *Arisaema triphyllum*), 에칭, 30×22.5cm

© Carol Till

작업 시간: 54

재료: 에칭용 종이, 잉크 주걱, 신문 보드 탭, 전화번호부(신문으로 대체 가능), 얇은 모슬린, 폴리에틸렌 용기, 비닐장갑, 질산, 에나멜 스프레이 물감, 액상 하드 그라운드(방식제), 유성 에칭 잉크, 부드러운 붓, 에칭용 아연판, 에칭 바늘, 스크래퍼, 버니셔, 빨간색 볼펜, 금속 줄, 800그릿의 젖거나 마른 사포지.

특수 화법

보태니컬 일러스트에서 오랫동안 쓰여 온 에칭(동판화)은 금속판에 레지스트(코팅)와 산을 칠하고 디자인에 따라 선이나 질감을 금속판에 새겨 넣는 화법이다. 이렇게 생긴 자국이나 선에 잉크를 흘려서 또 다른 움푹 들어간 곳에 스며들게 하고 다른 부분에서 떼어 내는 방식이다. 그다음 프레스기를 통해 금속판과 종이를 함께 눌러 잉크를 종이에 찍어 낸다.

TECHNIQUES

에칭 화법

– 캐럴 틸

먼저 연필로 피사체인 미국천남성의 드로잉을 그린다. 에칭판은 반대로 찍히기 때문에 트레이싱지 위에 그림을 그린 다음, 그림을 뒤집어서 판에 옮겨 그린다. 또 다른 종이에 명암을 표현해 판에 명암을 입히는 방법을 연습해 보자.

넓고 부드러운 붓으로 아연판에 액상의 하드 그라운드를 칠해 에칭을 새길 준비를 한다. 장갑을 착용해 피부를 보호하고 판의 전체 표면을 고르게 칠한다. 이 내산성 그라운드는 표면이 반들반들하게 마르며 날카로운 점으로 쉽게 빨려 들어가서 선이 새겨진 아래 금속 부분을 노출시킨다. 작업 후에 그라운드를 마르게 둔다. 판 표면은 마른 후에도 쉽게 긁히므로 조심히 다뤄야 한다.

드로잉을 그라운드를 칠한 판에 옮겨 그릴 때는 좌우 반전으로 새겨 넣어야 한다. 그라운드를 칠한 판에 먹지 1장을 깔고 드로잉과 트레이싱지 1장을 순서대로 올려놓는다. 색깔 볼펜으로 드로잉의 윤곽선을 조심스럽게 따라 그린다. 펜을 살짝 쥐어 둥근 펜 끝에 힘을 세게 주지 않은 상태로 반들반들한 그라운드에 선을 옮겨 그린다.

바늘처럼 매우 날카로운 에칭 도구를 사용해 옮겨 그린 윤곽선을 그라운드 위에 그린다. 힘을 세게 주면 금속 표면이 긁힐 수 있으니 주의하자. 그라운드는 반들반들하고 부드러우니 손이 닿아 그라운드 표면에 흠집이 나지 않도록 사이에 받침대를 깔아 준다.

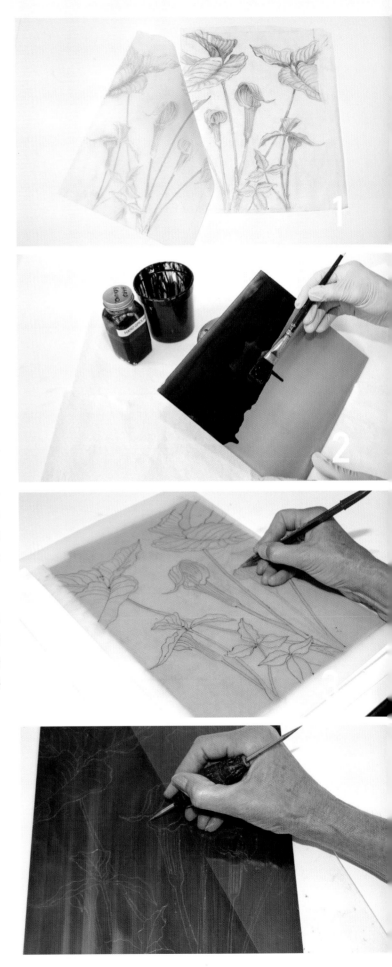

옮겨 그린 선은 전체 구도를 위한 안내선일 뿐이다. 크로스해칭과 윤곽선 등 다양한 선을 추가해 명암과 입체감을 표현한다. 앞서 연습한 명암 작업을 참고해 판 위에 자유롭게 그려 보자.

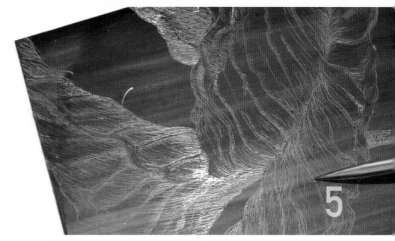

물과 질산을 12:1 비율로 섞은 에칭 배스(표면 처리 기계)에 판을 약 10분간 담가 둔다. 산이 금속에 부식되면 사진처럼 반짝이는 선이 나타난다. 붓으로 판을 쓸어 내어 부식된 선 주변의 거품을 제거하고 새겨진 부분을 고르게 한다. 판의 어두운 자국들은 그라운드를 덧칠해 가린 긁힌 자국이나 수정한 부분이다.

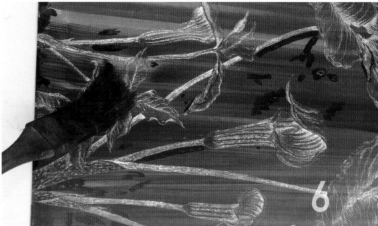

에칭 배스에서 판을 꺼내 물로 헹군다. 미네랄 스피릿과 종이 타월을 사용해 판의 그라운드를 닦아 낸다. 헝겊 매트보드로 눌러 유성 에칭 잉크를 판에 밀어 넣는다. 헝겊 매트보드를 사용하면 판에 흠집이 나지 않는다. 표면을 쓸어 내며 판을 잉크로 완전히 덮고 잉크를 에칭 선 안으로 밀어 넣는다.

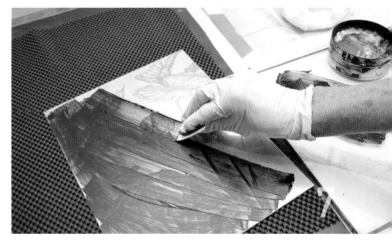

뻣뻣하고 얇은 모슬린 패드로 눌러 잉크를 에칭 선으로 밀어 넣고, 표면에 남아 있는 잉크를 닦아 낸다. 잉크를 더 많이 제거하려면 신문지처럼 얇은 종이를 평평하게 놓고 닦으면 된다. 핀 표면에 미지막으로 남아 있는 잉크 자국은 맨손바닥으로 닦아 내도 된다.

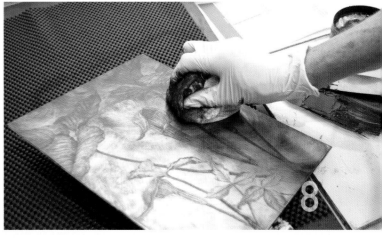

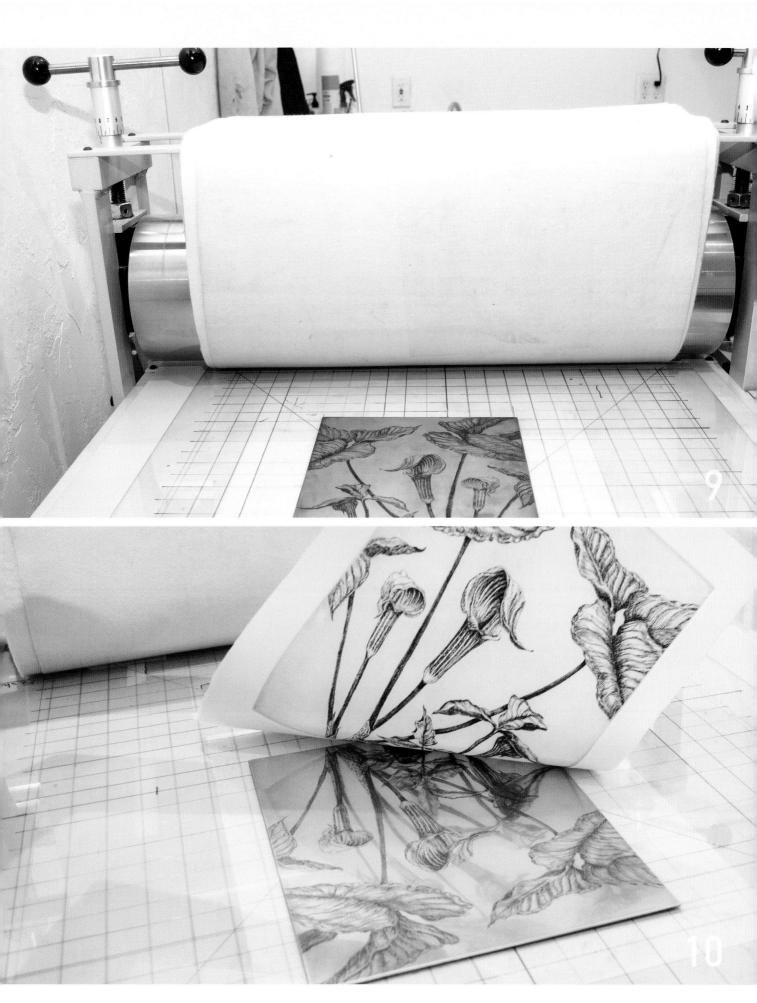

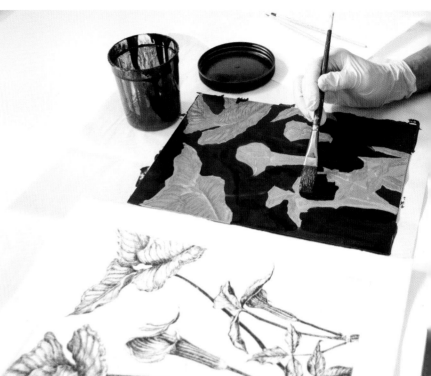

잉크를 칠한 판을 에칭 프레스기 베드의 템플릿 위에 놓는다. 판 위에 물에 적신 종이를 올리고 두꺼운 펠트를 덮은 다음, 약 3,629kg의 압력으로 프레스기의 롤러 기어를 통과시킨다. 압력으로 잉크를 칠한 에칭 선이 종이에 묻어난다.

펠트를 걷어 내고 판에서 종이를 들어 올린다. 종이에 그림이 판의 반대 방향으로 찍혀 있다. 이 단계에서는 흰색 바탕에 선이 뚜렷하게 찍혀야 한다. 그에 따라 추가 작업이 필요한지 파악할 수 있다.

애쿼틴트(에칭에서 편평한 면에 부식을 이용하여 농담을 나타내는 기법-역주)로 명암을 깔아 인쇄된 나뭇잎에 그림자를 더 그려 넣는다. 깨끗한 흰색 종이 위에 판을 올려놓고 판이 50% 정도의 회색으로 덮이도록 에나멜페인트를 뿌린다. 판에는 얼마큼 뿌리는지 잘 보이지 않으니 다른 종이에 먼저 충분히 뿌려 보는 것이 좋다. 종이에 뿌린 스프레이 패턴을 참고해 스프레이 양을 가늠한다.

판에서 더는 에칭이 필요 없는 부분에 액상 하드 그라운드를 칠한다. 12:1의 비율로 물과 질산을 섞은 에칭 배스에서 판을 몇 초 동안 에칭하면 에나멜페인트 코팅이 매우 가벼운 질감이 된다. 판을 닦아 내고 잉크를 다시 칠하면, 잉크가 50% 정도의 농담을 유지하며 잎과 불염포에 음영이 표현된다.

폴리머판 에칭 화법

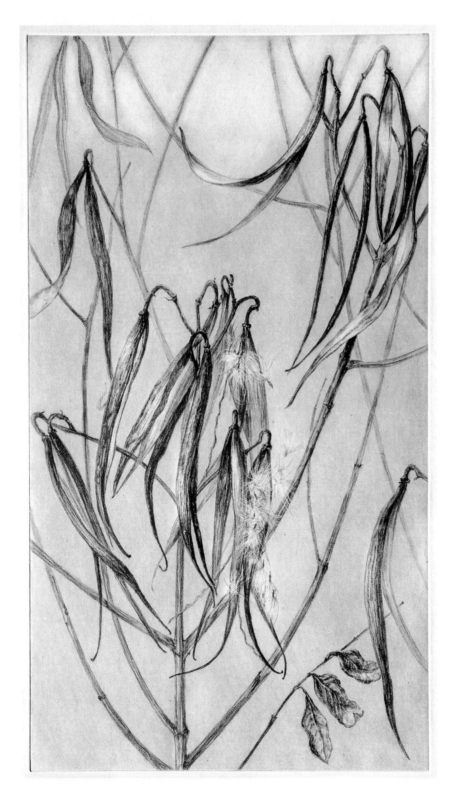

수궁초
(Indian Hemp, *Apocynum cannabinum*)
폴리머판에 에칭
38.75×21.88cm
© Carol Till
작업 시간: 34

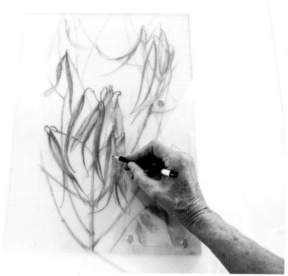

폴리머판 에칭은 강철 뒤판이 달린 빛에 민감한 폴리머판으로 진행한다. 폴리머는 너무 부드러워서 그 위에 직접 그림을 그릴 수 없다. 따라서 한쪽 면이 카보런덤(탄화규소) 연마제로 코팅된 0.6cm 판유리에 흑연 연필로 그려야 한다. 이 판유리의 표면은 연필 드로잉이 충분히 가능한 질감을 띤다.

유리에 그린 드로잉에 판 유화제를 직접 도포하고, 하드보드와 또 다른 투명 유리 시트 사이를 고정한다. 유리 부분을 위로 향하게 하고 1~2분가량 햇빛에 노출한다. 즉시 물과 붓으로 판을 문지르면 드로잉에 가려 노출되지 않은 유화제가 씻겨 나가고 판에 에칭된 부분만 남는다.

재빨리 신문지로 판을 닦아 말린 후, 다시 10분 동안 햇빛에 노출하여 유화제를 굳힌다. 이후 판에 잉크를 칠하고 금속판에 에칭을 만들 때처럼 잉크를 묻혀 찍어 낸다. 폴리머판 에칭의 과정은 전반적으로 무독성이며 산이나 그라운드가 필요하지 않다. 금속판과 달리 폴리머판은 재작업이 불가능하므로 판을 제작하기 전에 드로잉이 완벽해야 한다.

친 콜레와
손으로 그린 에칭

친 콜레(Chine collé)는 색조와 질감을 풍부하게 낼 때 사용하는 판화 화법이다. 중국 종이를 의미하는 'chine'에서 유래했으며, 얇은 종이를 고품질 판화 용지, 카디 페이퍼나 재생지처럼 지지대 역할을 하는 두꺼운 용지에 붙여 사용한다. 얇은 친 콜레 종이는 대체로 다양한 질감을 띠고, 색상 또한 흰색에서 베이지까지 다양하다. 염색된 종이도 사용할 수 있다. 종이는 쌀, 면, 잎, 사초, 파피루스 등 다양한 식물로 만들어진다.

모니카 드브리스 고흐케는 붉은칠엽수에 달린 브라이트 스칼렛 색의 꽃을 에칭으로 표현하기로 했다. 보통은 색을 찍어 낼 때 두 번째 에칭판이 필요하지만 여기서는 판마다 꽃을 모두 손으로 그려 넣기로 결정했다.

이를 위해 아크릴 물감으로 꽃봉오리와 꽃을 채색하고, 색조를 보호하기 위한 새틴 마감에 상업용 아크릴 액상 글레이즈를 활용했다. 색연필도 사용 가능하지만 반투명 수채 물감은 적합하지 않다. 판화 작업 후에 남아 있는 미세한 기름 막을 견디지 못하기 때문이다.

에칭판에 친 콜레 종이를 붙이려면 섬세한 질감의 종이를 인쇄판 크기보다 약 0.02mm 작게 잘라 접착제가 물을 흡수하여 팽창하는 것을 억제해야 한다. 잉크로 칠한 에칭 구리판을 에칭 프레스기 위에 놓고 친 콜레 종이를 앞면이 판 앞쪽을 향하도록 판에 놓는다. 이후 메틸셀룰로오스 분말 유화제를 종이 뒷면에 붓으로 칠한다. 고급 판화 용지를 접착된 친 콜레 종이 위에 올려놓고 프레스기에 통과시키면, 친 콜레 종이에 찍어 낸 판화가 판화 용지에 접착된다. 이렇게 영구적으로 예술 작품의 한 부분이 된다. 손으로 직접 채색하고 친 콜레 화법을 더하면 판의 색감과 질감을 독특하게 표현할 수 있다.

붉은칠엽수
(Red Buckeye, *Aesculus pavia*)
에칭, 애퀴틴트, 손으로 채색, 친 콜레
43.75×30cm
© Monika de Vries Gohlke
작업 시간: 225

U/P Aesculus parvi?

Monika F. de Vries Gohlke '16

지의류가 있는 작은 오크 나뭇가지(Small Oak Branch with Lichens, *Xanthoria parietina, Ramalina leptocarpha, Teloschistes chrysophthalmus,*
Flavopunctelia flaventior, Ramalina menziesii)
종이에 구아슈와 수채, 20×25cm
© Lucy Martin
작업 시간: 20

재료: 세목 수채 용지 조각, 물, 액상 옥스겔(ox-gall), 린넨 헝겊, 0.3mm 리드 홀더(H), 흰색 플라스틱 지우개, 도자기 팔레트, 인조모 필버트 붓(0.3cm),
인조모 둥근붓(3, 1, 0, 2X0, 5X0호).

구아슈 물감: 인디고, 아이보리 블랙, 퍼머넌트 화이트, 샙 그린, 후커스 그린, 옐로 오커.

수채 물감: 반다이크 브라운, 울트라마린 블루, 한자 옐로, 브라운 매더, 번트 시에나, 페리논 오렌지.

특수 화법

구아슈는 불투명한 무광 물감으로, 일반적으로 어두운 부분에서 밝은 부분 순서로 채색한다는 점에서 수채 물감과 정반대인 면이 있다. 이 작품에서는 이끼의 바깥 가장자리를 묘사하고 무난한 색으로 가지의 바탕색을 칠했다. 또한 나무껍질의 질감에 맞춰 그림자와 하이라이트를 칠하고 이끼는 각각 다양한 톤의 녹색과 금색으로 채색했다. 마무리 단계에서는 흰색 물감을 단독으로 사용하거나 필요에 따라 흰색을 밝은색과 혼합해 형태와 하이라이트를 표현했다.

이 작품에서는 구아슈와 수채 물감의 역할이 비슷하다. 수채 물감을 매우 짙게 칠하면 구아슈와 유사한 효과가 난다. 하지만 색감은 약간 다르게 나오므로 색에 따라 눌 중 하나를 선벅해서 사용해야 한나.

TECHNIQUES

구아슈와 수채로
이끼 덮인
나뭇가지 그리기

— 루시 마틴

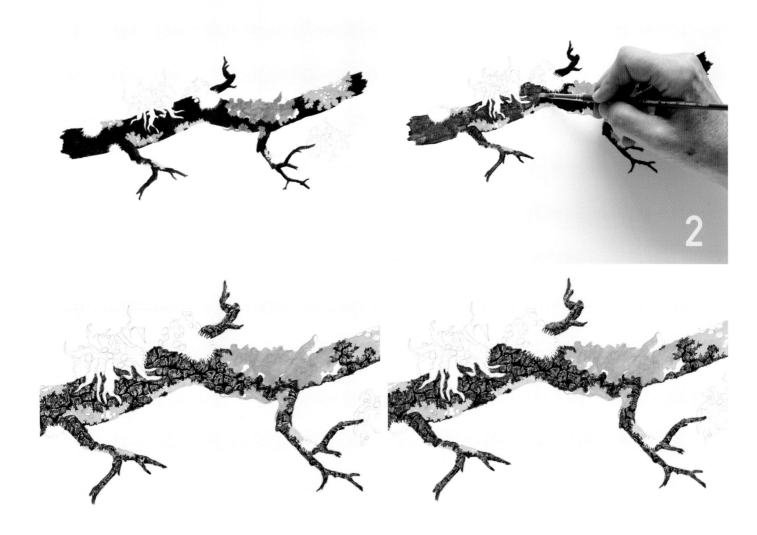

피사체의 연필 드로잉을 수채 용지에 옮겨 그린 다음, 거의 무난한 색으로 바탕색을 칠한다. 나무껍질에는 인디고와 반다이크 브라운을 칠하고, 잎사귀형 이끼에는 울트라마린 블루, 한자 옐로, 흰색을 섞은 블루그린을 칠하되, 노란빛이 도는 부분에는 그리니시 옐로를 약간 칠한다. 회색빛의 고착형 이끼에는 극소량의 울트라마린 블루와 갈색에 흰색을 섞어 사용한다.

드라이브러시로 나무껍질의 질감을 표현한다. 물기가 약간 있는 필버트 붓으로 팔레트에 말려 둔 마른 흰색 물감을 문지르면 붓에 남아 있던 물기가 일부 빠져나와 물감이 더 끈적끈적해지고 조금 촉촉해진다. 이어서 붓을 종이 표면과 가까운 각도로 잡고 채색한다. 사진 속 채색이 미비한 부분은 나무껍질을 표현한 것으로, 이처럼 표면을 매우 고르게 칠하지 않아도 된다.

반다이크 브라운과 검정색을 섞어 갈라진 어두운 틈새와 나무껍질의 작은 구멍을 칠한다. 흰색으로 매우 가는 선을 그어 빛이 들어오는 틈의 아래쪽 가장자리에 하이라이트를 표현하고, 틈 바로 위에 있는 나무껍질을 약간 밝게 칠한다. 여기는 약간 말려 있는 나무껍질 조각 때문에 빛을 받는 부분이다.

피사체의 나무껍질은 번트 시에나, 오커, 적갈색을 띤다. 색상을 모두 만들어 놓고 붓에 물감을 극소량만 묻힌다. 흰색의 질감과 나무껍질의 하이라이트에 물감을 살짝 바르고 나서 각각 한 번 더 덧칠한 후 말린다. 묽은 물감을 칠하면 앞서 표현한 질감이 비친다. 색을 더 짙게 칠해야 한다면 덧칠을 반복한다.

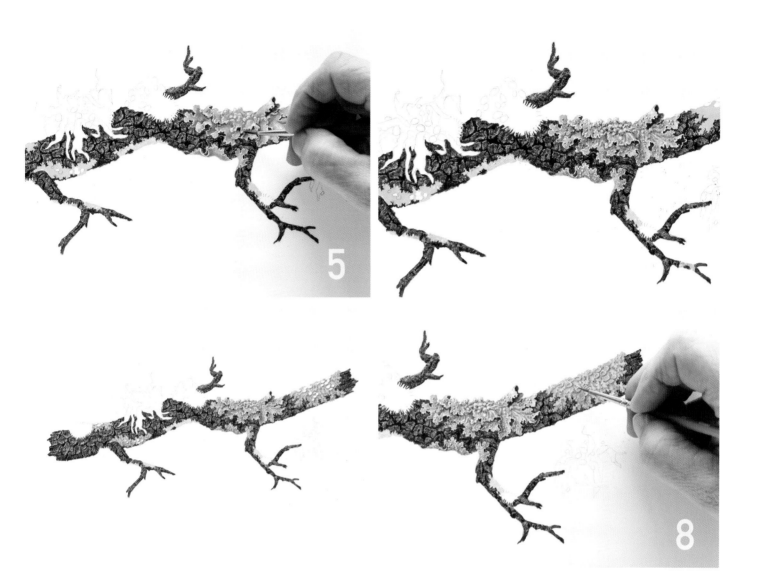

블루그린으로 표현한 잎사귀형 이끼에 녹색을 약간 섞은 흰색으로 잎 윤곽을 그려 넣는다. 반다이크 브라운으로 잎의 밑부분을 칠하고, 파란색으로 잎의 물결 모양을 그린다. 이후 그림자를 칠하고 흰색과 블루그린을 섞어 하이라이트를 표현한다. 잎의 가장자리를 흰색으로 밝게 칠한다. 그늘진 영역을 더 어둡게 칠해 아래쪽 잎들이 들려 보이도록 한다.

2단계와 동일한 드라이브러시 화법으로 녹색을 띠는 잎사귀형 이끼의 표면에 은은한 질감을 표현한다. 흰색으로 돌기, 주름, 반점 등을 그려 넣는다. 이어서 여기에 그림자를 짙게 칠하고 하이라이트를 더 밝게 표현한다.

황록색 잎사귀형 이끼 역시 이 과정을 반복한다. 잎의 윤곽을 녹색으로 그리고 나서 잎들이 서로 분리되도록 사이사이 그림자를 그려 넣는다. 이어서 파란색에 한자 옐로를 섞어 음영을 준다. 나뭇가지를 아래로 갈수록 진하게 칠하고, 하얀 자실체의 아래쪽 가장자리 밑부분에 그림자를 짙게 칠한다.

컵 모양의 자실체가 위치한 곳에 한자 옐로와 약간의 페리논 오렌지를 칠한다. 흰색을 약간 섞은 노란색으로 테두리를 정돈한다. 한자 옐로를 살짝 섞은 번트 시에나로 위쪽 테두리에 음영을 주고 컵의 오목한 모양을 잡아 준다.

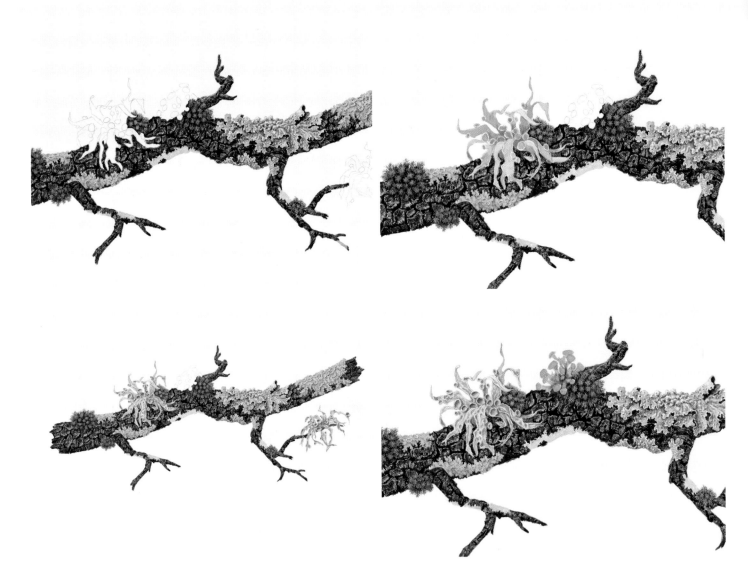

후커스 그린, 인디고, 반다이크 브라운을 섞은 매우 짙은 색으로 이끼를 칠하고, 튀어나온 잎들을 중간 톤의 녹색으로 칠한다. 돌출된 별 모양 잎들에는 노란색을 섞은 녹색으로 디테일을 묘사한다. 잎 끝으로 갈수록 밝고 노랗게 변하는 부분마다 이 과정을 여러 번 반복한다.

가지가 달린 이끼는 인디고, 샙 그린, 흰색의 기본 색상으로 칠해져 있다. 여기서 서로 겹치는 부분의 가장자리와 자실체 아래를 어두운색으로 칠한다. 흰색을 더 섞은 혼합색으로 이끼와 자실체의 앞쪽을 칠한다. 이어서 자실체의 컵 모양 윤곽을 흰색으로 그리고 나무껍질에 가까이 닿아 있는 가지의 밑부분을 더 어둡게 칠한다.

흰색을 더 섞은 혼합색으로 이끼 가지의 솟은 부분을 표현하고, 움푹 들어간 부분에는 파란색을 더 섞어 표현한다. 자실체의 컵에 음영을 주고 색이 자연스럽게 변하도록 혼합한다. 가지의 밑면을 어둡게 칠한다.

그림 가장 위쪽의 컵 모양 이끼는 먼저 컵을 레디시 오렌지로 칠하고 줄기에는 오커와 샙 그린을 섞어 칠해서 표현한다. 나무껍질에 가까이 있는 줄기를 어둡게 칠한다. 파란색과 약간의 갈색을 더 섞어 음영을 표현하고 정돈한다.

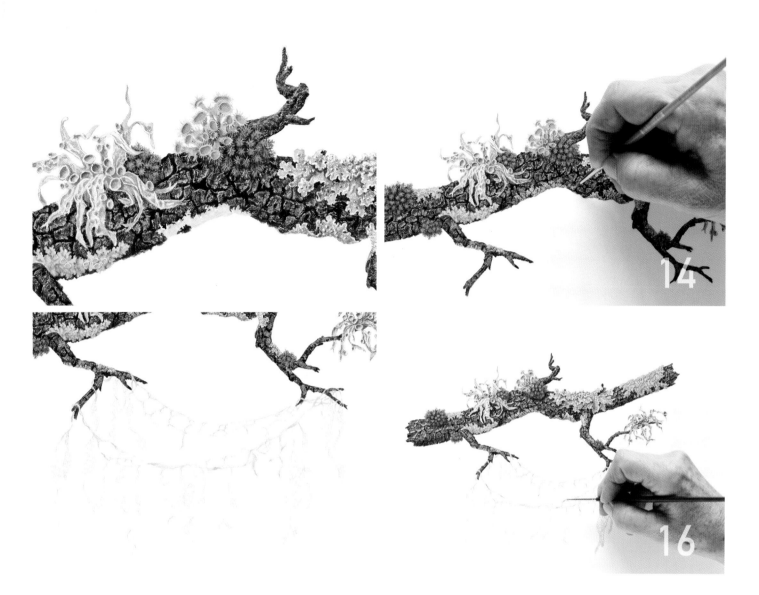

컵의 테두리와 솜털에 페일 옐로를 칠한다. 나무껍질에 비치는 부분에는 좀 더 옅은 노란색을, 바탕 종이에 색이 비치는 부분에는 살짝 진한 노란색을 바른다. 줄기 일부의 솜털에도 색을 입힌다. 컵 윗부분에 빨간색으로 음영을 준다.

5×0호 붓으로 고착형 이끼가 나뉘는 부분에 짙은 색을 칠한다. 약간의 번트 시에나, 오커, 페일 그린으로 은은한 색조를 더한다. 이 주변에 있는 갈라진 껍질 틈을 계속 칠한다. 흰색에 녹색과 파란색을 살짝 섞고 매우 미세한 질감의 페일 그린 이끼 군집에 반점들을 그려 넣는다.

흰색, 녹색, 파란색을 혼합해 레이스 모양의 이끼를 칠한다. 그물이 쳐진 아주 미세한 부분은 돋보기를 사용하자. 물 대신 옥스겔을 섞어 매우 가늘고 매끄러운 선을 얇게 칠한다. 물감에 옥스겔을 넣으면 색감이 좋아진다. 물 한 컵에 옥스겔 몇 방울을 떨어뜨려 물감을 묽게 해서 사용하면 된다. 이끼 가닥이 나뭇가지를 감싸는 곳에는 흰색을 더 칠한다.

마지막으로 그림을 전체적으로 다듬으며 반다이크 브라운을 섞은 인디고로 나뭇가지 밑면에 음영을 준다. 이후 여기에 물감을 가볍게 한 번만 덧칠하고 말려서 디테일과 질감을 유지한다. 이끼마다 아래에 음영을 더한다. 그림자를 어둡게 칠하고 하이라이트를 밝게 표현한다. 울퉁불퉁하거나 겹치는 부분의 가장자리를 선명하게 다듬으며 이끼의 묘사를 더한다.

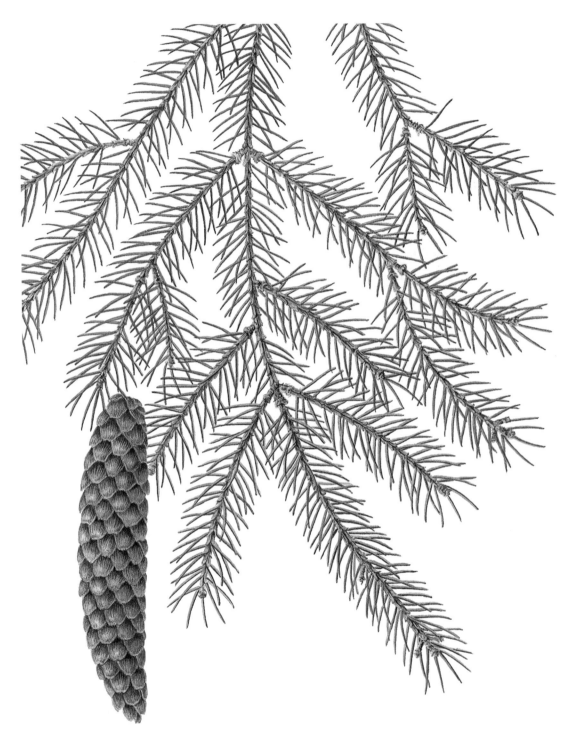

독일가문비(Norway Spruce, *Picea abies*), 종이에 구아슈, 30×22.5cm

© Carrie Di Costanzo

작업 시간: 40

재료: 튜브형 구아슈 물감, 떡 지우개, 물통, 작은 헝겊 천, 돋보기, 칸막이 플라스틱 팔레트, 수채용 붓(2, 1, 0, 3X0호), 연필(3B, 2H), 수채 용지 여분.

수채 물감: 티타늄 화이트, 샙 그린, 옐로 오커, 번트 엄버, 울트라마린 블루, 알리자린 크림슨.

특수 화법

복잡해 보이는 침엽수도 단계를 따라 가다 보면 생각
보다 쉽게 그릴 수 있다. 독일가문비의 가지를 그린
이 구아슈화에서는 가지에 달린 바늘잎과 비늘은 물
론 원추형 솔방울을 먼저 드로잉해 두었다. 그림을
옮겨 그릴 연노란색 종이도 미리 준비했다. 그 종이
위에 수채 화법으로 밝은색을 밑칠하고 나서 그림자
가 생기는 곳에 대비를 주이 미무리했디.

종이에 구아슈로
가문비나무 가지 표현하기

– 캐리 디 코스탠조

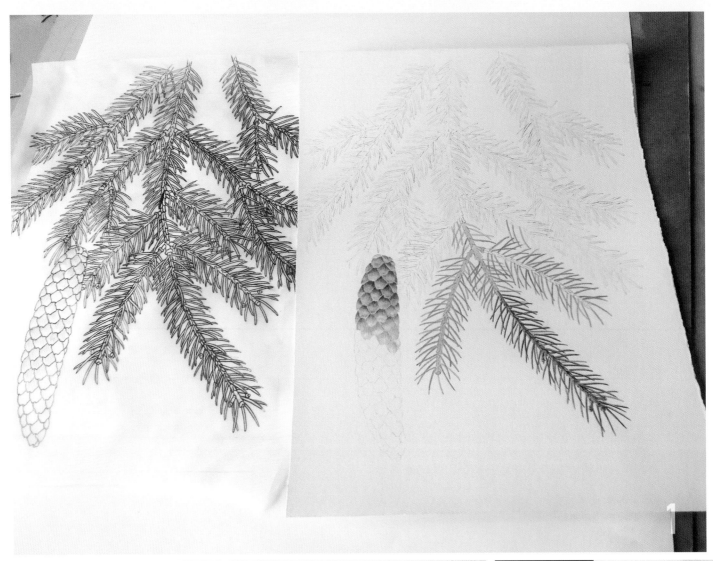

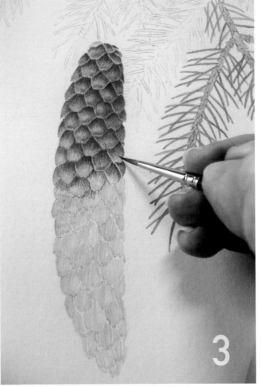

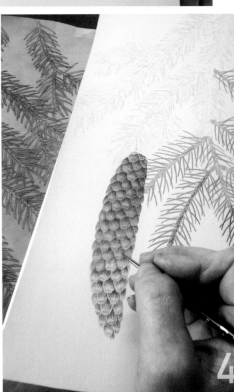

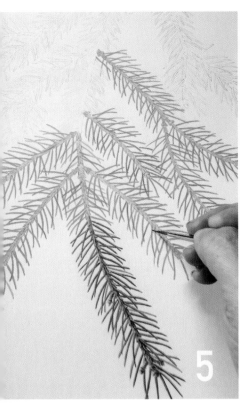 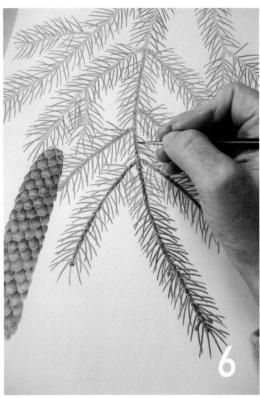 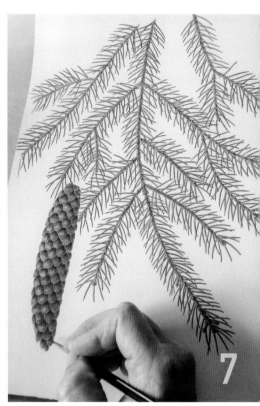

트레이싱지에 피사체를 세밀하게 드로잉한다. 세목 수채 용지에 티타늄 화이트와 옐로 오커 색으로 밑칠해 둔다. 불투명한 이 혼합색을 칠하면 표면이 전체적으로 고르게 보인다. 또한 흰색은 부드럽게 밀착된다. 그려 놓은 연필 드로잉을 종이에 옮겨 그린다.

2호 붓으로 요소마다 사용할 고유색, 즉 샙 그린, 울트라마린 블루, 옐로 오커, 티타늄 화이트를 섞어서 침엽에 바탕색을 칠한다. 그다음 흰색을 더해서 바탕색 두께와 비슷해지도록 덧칠한다. 추가로 덧칠하기 전에 칠해 놓은 물감을 충분히 말린다.

옐로 오커, 번트 엄버, 소량의 흰색을 섞어서 솔방울과 나뭇가지들을 칠한다. 물감을 가볍게 칠한 다음, 그 위에 덧칠할 때마다 더 가는 붓에 물은 적고 물감은 많이 묻혀서 채색한다.

솔방울의 실편이 서로 겹치는 부분은 좀 더 어둡게 칠한다. 번트 엄버와 옐로 오커로 실편마다 울퉁불퉁한 선에 음영을 준다.

솔잎을 녹색으로만 칠하고, 솔잎 아래쪽에는 울트라마린 블루와 샙 그린을 섞어서 진하게 칠한다. 이렇게 하면 솔잎마다 입체감을 더할 수 있다.

알리자린 크림슨과 번트 엄버를 섞어 가지에 칠해 어두운 색조와 대비를 더하고 디테일과 질감을 다듬는다.

드라이브러시로 솔방울과 가지에 옐로 오커와 번트 엄버를 글레이징하여 전체 색상에 통일감을 준다.

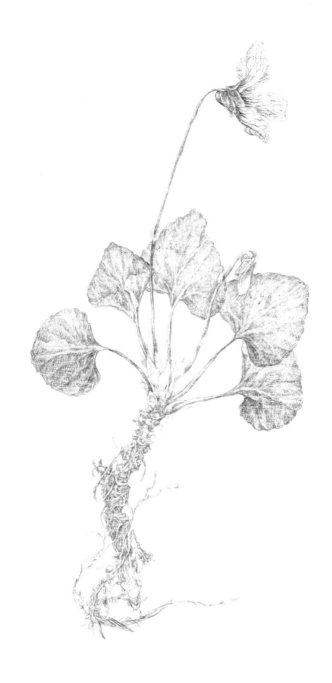

제비꽃 종(*Viola* sp.), 전형적인 그라운드를 깐 종이에 은필, 15×10cm
© Kandy Vermeer Phillips
작업 시간: 25

재료: 구리 양모 패드, 금속필 홀더 펜(구리, 스털링 실버, 은, 금), 종이 여분, 비스무트 금속, 800그릿 사포지, 삼각 금속 줄, 은필, 흰색 구아슈, 붓(000호).

특수 화법

금속필 소묘는 르네상스 때부터 사용된 섬세하고 밝은 외관을 표현하는 화법이다. 섬세한 선 처리로 크로스해칭, 실감 나는 질감 묘사, 특별한 디테일이 가능하다. 금속필 소묘 작가들은 끝을 날카롭게 다듬은 금속필이나 리드 홀더에 철사를 끼워서 그라운드를 깐 종이에 그림을 그린다. 이에 앞서 종이에 중간 톤 색조의 바탕색을 칠해 둔다. 금속필 소묘에는 은, 구리, 금 등의 금속이 모두 쓰일 수 있지만, 일반적으로 은필을 가장 많이 사용한다.

금속필로 그린 선은 처음에 따뜻하거나 차가운 회색을 띠지만, 금이나 백금 금속필로 그린 것을 제외하고는 모두 시간이 지나면 어느 정도 녹슬면서 변색된다. 금속, 그라운드, 공기질에 따른 화학 반응 때문이다. 구리는 노란색(밑그림에 유용함)으로, 스털링 실버(법정 순은)는 따뜻한 갈색으로, 은은 따뜻한 갈색 빛 검정색으로, 금은 차가운 톤의 회색으로 변한다. 현대 미술가들은 은과 금의 금속필로 그린 소묘의 빛나는 광채와 정밀한 화법에 매료되어 있다.

금속필 소묘 그리기

– 캔디 버미어 필립스

금속필 소묘에는 다양한 그라운드가 쓰인다. 그중 구아슈는 어떤 색으로도 바를 수 있고, 준비가 거의 필요 없으며, 빨리 마르기 때문에 가장 사용하기 쉽다. 골회, 토끼 가죽 풀, 대리석 가루를 혼합한 전형적인 그라운드는 준비 시간이 오래 걸리지만 대리석 가루 덕분에 반짝이는 효과를 낸다. 아크릴은 다루기 쉬워 스케치북에 가장 알맞은 그라운드다.

사진 속 그라운드(맨 윗줄, 왼쪽부터): 티타늄 화이트 카세인, 아연 화이트 구아슈, 티타늄 화이트 구아슈, 골회(컵 안), 티타늄 화이트 아크릴 기반의 은필 그라운드, 옐로 오커 안료, 번트 시에나 안료, 그린 어스 안료.

가운데 줄(왼쪽부터): 토끼 가죽 풀 아교, 티타늄 화이트 안료 가루, 대리석 가루.

맨 아래 줄(왼쪽부터): 향일성 식물 기반의 파란색 염료에 적신 천, 코치닐 가루(컵 안), 건조·압축된 인디고 스톤.

다양한 종이, 그라운드, 금속필의 조합을 테스트하여 실내 작업실 환경에서 금속이 어떻게 반응하는지 확인하자. 사진 속 예는 다양한 조합의 결과다.

그라운드가 칠해진 구매 가능한 종이(맨 위 줄, 왼쪽부터): 점토 코팅, 크림색 플라스틱 코팅, 레진 기반 그라운드, 아크릴·안료 코팅.

그라운드를 직접 칠한 종이(가운뎃줄, 왼쪽부터): 화이트 카세인, 유색 카세인, 구아슈, 전형적인 그라운드, 아크릴. 종이는 모두 640gsm 세목 수채 용지다.

아래는 각각 구리(왼쪽 위), 금(왼쪽 아래), 은(오른쪽 위), 스털링(오른쪽 아래) 금속필 펜이다.

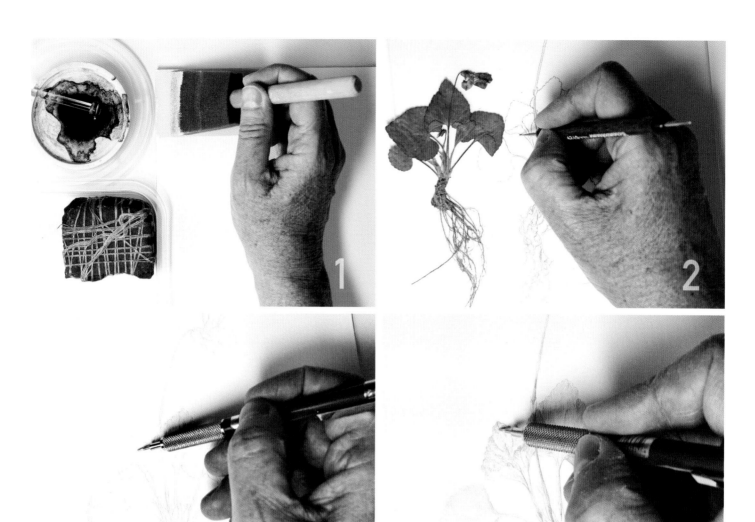

접착체, 골회, 대리석 가루, 인디고 안료 가루를 섞어서 수재 봉시에 질할 일반 그라운드를 만든다. 크림과 같은 농도가 될 때까지 따뜻한 물을 조금씩 부어 가며 천천히 섞는다. 스티로폼이나 부드러운 붓을 사용해 수평으로 붓질하며 그라운드를 바른다. 그라운드가 마르면 수평으로 한 번 더 붓질하고 며칠간 그라운드가 자리 잡도록 둔다.

피사체를 준비된 종이에 옮겨 그린다. 사진 속 카세인을 바른 종이는 몇 주 동안 보존한 다음에 800그릿 사포지로 표면을 가볍게 사포질한 것이다. 준비된 종이 위에 눌린 바이올렛 꽃을 그린 드로잉을 올려놓고, 양면 도트펜에 적당히 힘을 주며 드로잉을 옮겨 그린다. 이렇게 그린 그림은 종이 표면에 살짝 음각으로 표현된다. 또한 선 자국을 남기면서 표면을 깨끗하게 유지할 수 있다.

광원을 기울여 드로잉의 움푹 들어간 부분을 확인한 다음, 은필 펜으로 표면 자국을 가볍게 따라 그린다. 평행선 스트로크를 흐릿하게 깔아 명암을 입힌다. 사진 속 선들은 매우 섬세하고 촘촘해서 하나의 면적이나 회색 톤처럼 보인다. 펜을 거의 수평에 가깝게 들고 깃털을 잡듯 가볍게 쥔다. 직선과 사선의 크로스해칭을 겹쳐 그리면서 톤을 서서히 표현한다.

크로스해칭으로 은색 선을 더 많이 그려 넣어 톤을 계속 쌓는다. 은필 펜을 펜촉에 가깝게 쥐면 조절하기가 쉽다. 선을 서서히 진하게 그릴 때는 펜 끝에 조심스럽게 힘을 강하게 준다. 너무 힘주어 그리면 그라운드가 벗겨지고 손상될 수 있다. 하지만 800그릿 사포지를 말아 올려서 해당 부분을 문지르고 그라운드를 새로 칠하면 손상된 곳을 바로 복구할 수 있다.

줄과 800그릿 사포지로 펜 끝을 뾰족하게 만든 다음 꽃과 뿌리의 섬세한 디테일을 그린다. 꽃과 잎의 풍부하고 어두운 부분은 그려 놓은 선이 약간 변색된 후에 은색 선을 덧그려서 표현한다. 이렇게 하면 불투명한 깊이감이 추가된다.

퍼머넌트 화이트 구아슈로 색조를 띠는 그라운드를 바른 은필 소묘에 하이라이트를 표현한다. 크림과 같은 농도가 될 때까지 구아슈에 물을 조금씩 넣으면서 희석한다. 이후 000호 붓을 구아슈에 담그고 종이 타월이나 흰 천에 닦아 내 붓 끝을 뾰족하게 만든다. 붓을 수직으로 잡고 섬세한 선을 그어 빛을 표현한다.

금속마다 녹청이나 변색 특성에 맞게 여러 그라운드, 종이, 금속필을 사용하여 이 완성 작품처럼 다양한 효과를 얻을 수 있다.

왼쪽부터: 석지에 스털링 실버, 오커 색 골회를 입힌 그라운드에 은, 흰색 카세인에 은, 테르베르트 색의 일반 그라운드에 금, 석지에 구리.

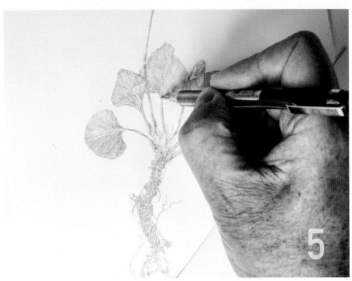

은필 소묘

보태니컬 아트 작가인 린다 네머컷(Linda Nemergut)은 은필 소묘를 그리기 위해 한쪽 면을 프라이머로 2번 얇게 바른 300gsm 세목 수채 용지를 준비했다. 그러고는 스케치 없이 작업을 진행하면서 구도를 잡아 갔다. 또한 리드 홀더에 은 철사를 꽂아 크로스해칭과 밝은 톤을 여러 번 그려서 명암을 표현했으며 가장 어두운 곳에는 세게 힘주어 명암을 입혔다. 잘 구부러지는 지우개로 작은 곳을 부드럽게 지워 수정할 수 있지만, 웬만하면 지우지 않은 채로 그 위에 수정하는 것이 낫다. 은필 소묘는 환경 조건에 따라 변색 속도가 달라지기 때문이다.

새 둥지(Bird's Nest)
코팅된 수채 용지에 은필
33.75×46.25cm
© Linda Nemergut
작업 시간: 30

브뤼셀 새싹(Brussels Sprouts), 젯소 보드에 아크릴, 35×27.5cm

© Katie Lee

작업 시간: 24

재료: 젯소 보드(1.88cm), 트레이싱지, 촉촉한 팔레트(뚜껑 있는 밀폐용기의 스펀지에 젖은 종이 팔레트), 팔레트, 나이프, 물통, 젯소 및 무광 물감, 탈착 테이프, 흰색 플라스틱 지우개, 연필(9H, HB, 0.3mm HB, 0.2mm HB), 인조모 둥근 붓(피사체용 2호, 4호), 인조모 붓(배경용 2.5cm, 7.5cm).

아크릴 물감: 아조 옐로, 카드뮴 옐로, 퀴나크리돈 로즈, 울트라마린 블루.

특수 화법

아크릴 물감은 보태니컬 아트에 자주 사용되지는 않
지만 독특한 표현이 가능한 재료다. 현대적인 재료라
고 할 수 있는 아크릴은 폴리머 바인더로 구성되며 최
소 60%의 안료와 40%의 바인더를 반드시 포함해야
한다. 화법에 따라 수채화나 유화처럼 다룰 수도 있
다. 또한 아크릴화는 한번 마르면 잘 스며들지 않아
서 수채화와 날리 유리 없이 액자에 넣을 수 있다.

아크릴화 그리기

－ 케이티 리

젯소는 아크릴화 작업에서 매우 중요하다. 그림 표면을 밑칠할 때 쓰이며, 이후 칠할 물감의 견고한 기초가 된다. 물감과 섞어서 밝은색을 만들 때 쓰이기도 하고, 단독으로 쓰이기도 한다. 그러려면 고형분을 충분히 결합하는 아크릴 폴리머를 사용해 전통 방식으로 제조된 젯소를 찾아야 한다. 이미 밑칠된 보드를 구입할 때는 보드에 질 좋은 젯소를 충분히 도포하는 제조업체를 찾도록 하자.

젯소가 이미 칠해져 있는 젯소 보드에 아크릴로 그림을 그리면 표면에 잘 흡수되지 않는다. 보드 표면에 흡수성이 없는 만큼 아크릴 물감이 말라도 표면에 물감이 묻어날 수 있으니 주요 색은 마지막에 칠하는 것이 좋다. 덧칠한 물감이 그 아래에 칠한 물감을 가리거나 덮어 버릴 수 있기 때문이다. 채색이 완료되면 표면을 닦을 때 마지막에 입힌 글레이징이 묻지 않도록 무광 재료로 그림을 덧칠해야 한다.

명도를 높이는 방법:

젯소를 얼마나 추가하느냐에 따라 물감의 색감이 밝아진다. 젯소는 칠해 놓은 물감을 완전히 덮어 버릴 만큼 불투명하게 칠해진다. 일단 마르면 벗겨지진 않지만 물감이 덜 반투명해 보인다.

물이 35~40%가 넘지 않는 한, 물감에 물을 더해 희석하는 것도 명도를 높이는 매우 효과적인 방법이다. 물을 너무 많이 섞으면 물감이 표면에 닿자마자 가장자리에 두터운 테두리가 생기면서 얇은 방울이 맺힌다. 물감을 더 많이 칠하면 오히려 물감이 벗겨질 수 있다.

여기에 등장하는 그림은 물감을 얇게 겹겹이 칠하는 방식으로 색채의 깊이와 풍부한 복잡성을 표현했다. 또한 색을 선명하고 맑게 표현하고자 한정된 팔레트만 사용했다. 어두운 색에서 밝은색, 혼합색에서 단일색 순서로 물감을 덧칠했다. 넓은 부분에서 시작해 점차 세세한 부분을 채색하고 애벌 채색 작업에는 어느 정도 촉촉한 붓을 사용한다. 마지막 디테일 묘사에는 물감만 묻힌 물기가 거의 없는 붓을 사용해야 한다. 색을 밝게 하거나 변경할 때는 마지막에 섞이지 않은 단일색 물감으로 묽게 겹칠하면 된다.

배경으로 넘어가서, 보드는 디테일이 거의 또는 전혀 없는 단순한 톤을 띤다. 필요에 따라 명암을 조절하면 되며, 이 그림에서는 위쪽이 밝고 아래쪽이 어둡다. 울트라마린 블루, 카드뮴 레드 라이트, 카드뮴 옐로를 젯소와 섞어 색을 입히고, 완전히 마른 후에 덧칠하여 완성했다.

줄기와 잎자루를 채색하여 식물을 해부하듯 세세하게 묘사했다. 여기에 칠한 물감 대부분은 앞으로 잎에 덧칠할 물감에 가려지지만 정확성을 높이려면 바탕칠이 매우 중요하다. 이제 잎 중심선들을 잎자루에 연결한다. 이어서 그림의 가장 뒤쪽 배경에 있는 잎부터 가장 가까이 있는 잎까지 그려넣는다. 바탕칠을 해놓은 잎에 물감을 겹겹이 덧칠하여 표현한다.

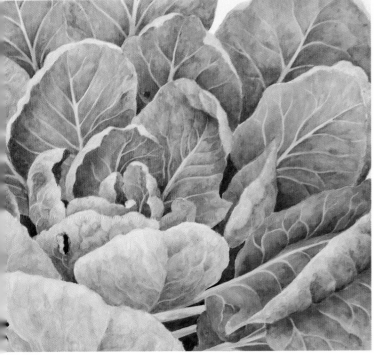

다양한 녹색, 파란색, 보라색을 더하고 나뭇잎 밑부분을 갈색으로 덧칠하여 정원의 싱그러움을 담아냈다. 마지막에 칠한 나뭇잎에 따뜻한 톤의 옐로그린을 덧칠한다. 안쪽으로 말려 있는 잎의 밑면에 음영을 더하고, 둥글게 말린 테두리를 비롯해 하이라이트를 표현해서 입체감을 더한다. 잎을 모두 칠하면 하나의 광원을 정하고 그에 맞게 하이라이트와 그림자를 명확하게 표현한다. 잎자루 뒤에 어두운 음영을 입혀 입체감을 더한다. 잎 가장자리 테두리에 차가운 톤의 하이라이트를 칠하면 잎 위쪽의 짙은 그림자와 대조된다. 잎 밑면은 톤이 더 밝다.

특수 화법

유화 물감은 대체로 다루기 어려운 편이다. 보태니컬 아트에서 흔히 볼 수 있는 디테일을 살리려면 유동성을 높이는 재료들이 필요하다. 칠하자마자 바로 마르는 수채화와 달리 유화는 마르는 시간이 꽤 길다. 하지만 유화 물감은 일단 마르고 나면 불투명해진 표면에 계속 덧칠할 수 있다. 유화 물감으로도 빛깔, 광채, 미묘한 디테일은 물론, 다양한 스트로크로 여러 질감을 표현할 수 있다. 수채와 함께 사용해서 식물의 풍부하고 미묘한 면을 효과적으로 구현해 내기도 한다.

TECHNIQUES

유화 그리기

– 케리 웰러

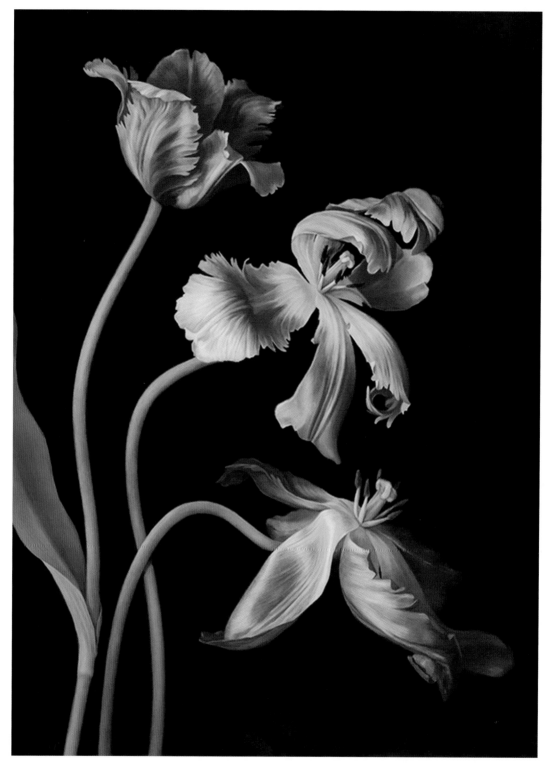

패럿 튤립(Parrot Tulips, *Tulipa × hybrida*), 패널에 유화, 45×32.5cm

© Kerri Weller

작업 시간: 120

재료: 무취 미네랄 스피릿 용기, 보풀 없는 천, 팔레트 나이프, 디테일용 가는 둥근 붓, 인조모 납작붓 4개(다양한 크기), 필버트 붓, 강모 붓, 팔 받침, 나무 팔레트, 무취 미네랄 스피릿을 담아 둘 금속 컵.

유화 물감: 따뜻하고 차가운 톤의 노란색, 빨간색, 파란색, 흙색.

유화용 붓의 종류와 용도:

- 가는 붓은 디테일과 복잡한 물감 칠 사이를 표현할 때 쓴다.
- 필버트 붓은 가장자리를 부드럽게 하거나 색을 혼합할 때 쓴다.
- 납작 붓은 일반적인 색을 칠할 때 쓴다.
- 강모 붓은 초반에 묽은 색으로 구도를 잡을 때나 밑그림을 채색할 때 주로 쓴다.

구도를 잡을 때 피사체를 형태로 정의하고 묘사하는 것이 가장 중요하다. 이 그림에서는 꽃은 양각으로 배경은 음각으로 표현하여 전성기를 지나 우아하고 아름답게 시들어 가는 튤립을 묘사했다.

광원:

어떤 광원이냐에 따라 입체적인 형태와 색이 다르게 드러난다. 북향에서 비추는 빛은 한 방향에서 피사체를 비춘다. 한 방향의 빛으로 꽃 각각의 색깔, 질감, 형태의 미묘한 차이를 포착할 수 있다. 또한 여러 색조의 톤으로 명암에 부드럽게 변화를 주며 형태를 표현할 수 있다.

배색:

색을 혼합해 정확한 색을 만들어 내기란 꽤 어렵다. 가운데에 작은 구멍이 뚫려 있는 뉴트럴 그레이 카드를 활용하자. 이 카드는 피사체의 색, 명암, 채도를 정확하게 식별해 특정 색을 만들 수 있게 돕는다. 이렇게 하면 색상이 주변의 색과 구분된다.

A. 다양한 색감 표현하는 법

이 튤립 그림은 선명한 노란색, 주황색, 강렬한 빨간색을 띠며, 그림자와 시들어 가는 꽃잎으로 갈수록 점점 옅어진다. 이렇게 화려한 색을 입히려면 먼저 노란색에 무취 미네랄 스피릿을 약간 섞어 불투명하게 칠한다. 그다음 빨간색에 물을 조금 타서 노란색 위에 얇게 글레이징해 생동감 있는 가장 밝은 채도를 표현한다. 그림자에는 보색을 섞은 탁한 색을 칠한다. 예를 들어 노란색이라면 팔레트 또는 그림에서 보색인 보라색과 혼합한다. 유화는 오랫동안 마르지 않기 때문에 캔버스 위에 여러 색을 직접 덧칠해 칠해 놓은 색과 섞으며 미묘한 차이를 표현할 수 있다.

B. 입체감 표현하는 법

명암에 따라 다양한 톤을 입혀 입체감을 표현한다. 잎은 앞쪽으로 갈수록 밝고 뒤쪽으로 갈수록 어두워진다. 밝은 부분과 어두운 부분 사이의 대비는 앞쪽에서 크고 배경에서 약하게 나타나며, 선명한 색에서 둔탁한 색에 이르기까지 채도를 통해 입체감을 표현한다.

C. 윤곽선 표현하는 법

윤곽선으로 질감을 묘사하고 입체감을 표현한다. 선명하고 세밀하며 묘사적인 윤곽선은 그림 속 요소를 강조하지만, 모호하고 부드러운 가장자리는 요소를 점점 희미해지게 한다. 앞쪽의 선명한 윤곽선은 가는 붓으로 명확하게 묘사하고, 오른쪽 아래 튤립의 부드러운 가장자리는 필버트 강모 붓으로 배경색과 혼합하여 묘사한다.

D. 하이라이트 표현하는 법

하이라이트로 매끄럽거나 윤기 없는 마른 꽃잎 등의 질감을 잘 표현할 수 있다. 하이라이트 끝부분을 갑작스럽게 마무리할수록 광택이 더 난다. 또한 꽃잎 색으로 점차 가늘어지는 하이라이트로 반들반들하거나 칙칙한 잎을 묘사할 수 있다. 유화에서는 다른 색 위에 옅은 색을 덧칠하여 이러한 하이라이트를 표현할 수 있다. 반면 일부 물감에서는 하이라이트를 따로 남겨 두고 채색해야 한다.

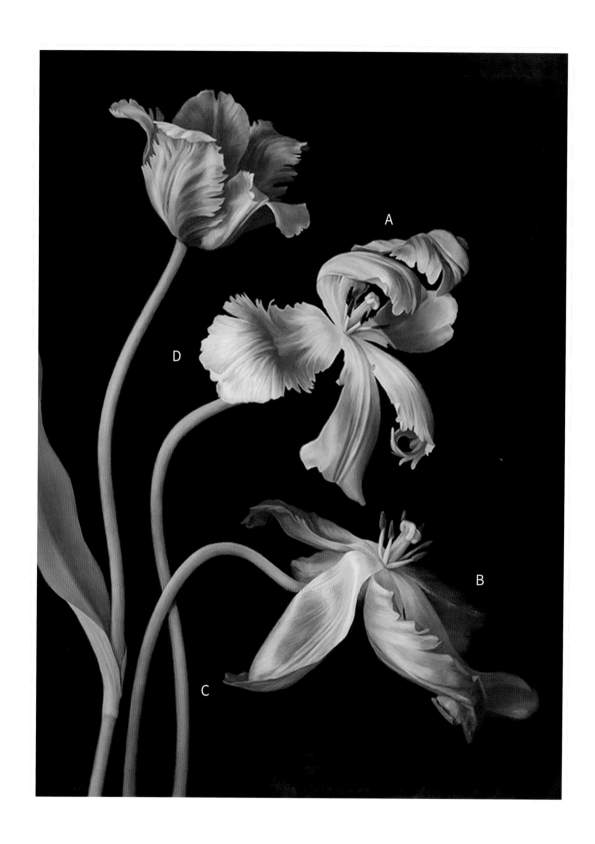

알리움 '마운트 에베레스트'(*Allium* 'Mount Everest'), 종이에 수채, 48.75×65cm
© Carol E. Hamilton

작가들은 각자의 방식으로 그림을 구상하지만, 때로 자연은 그 자체로 이미 최고의 구도를 이루고 있다. 많은 작가가 상세한 구도 스케치를 완성 작품을 담아낼 최종 표면에 옮겨 그리면서 작업을 시작한다. 어떤 사람은 최종 표면 위에 직접 구도를 그리거나 심지어 스케치 없이 바로 채색에 들어가기도 한다. 대개 식물을 관찰하고 초기 스케치를 그리는 것을 그림 그리기의 출발점으로 본다. 식물 연구와 관찰은 구도 잡기의 기초 과정이지만, 때로는 그림을 그리는 중에 동일하거나 비슷한 식물로부터 추가 정보를 수집하기도 한다. 최종 구도는 다양한 단계에서 어떤 선택을 하느냐에 따라 달라진다.

COMPOSITION

구도의 원칙과
접근법

구도 잡는 법 연습하기

– 캐럴 우딘

바닐라 플레니폴리아(*Vanilla planifolia*)라고 하는 난초는 바닐라 꼬투리 수확을 위해 상업용으로 만든 재배종으로, 매우 흥미로운 식물이다. 이 그림은 보태니컬 아트 책과 형식은 비슷하지만 구성을 확대했다. 식물의 잎을 연구한 동쪽 해안에서부터 꽃과 꼬투리가 발견된 서쪽 해안까지 하나의 종이에 그동안의 연구가 담겼다. 구도를 거의 완성한 상태에서 연구를 참고하여 중간에 다른 종이로 드로잉을 옮기고 수정했다. 식물 주변의 가장자리에 의도적으로 선을 그리고, 필요에 따라 추가 드로잉 작업이 이루어졌다.

오른쪽 덩굴의 오른쪽 상단 잎이 뒤집어져 왼쪽 덩굴의 바닥으로 내려와 있다. 꼬투리들은 약간 재배치되었고, 왼쪽 줄기는 전체적으로 위로 옮겨졌다. 오른쪽 덩굴의 아래 잎들이 늘어나 밑부분 구도가 확장되고 뾰족한 각도로 기울어졌다. 원래 두 줄기는 거의 평행을 이루고 있었는데, 이 그림에서는 일부러 평행을 이루지 않게 했다. 왼쪽 줄기를 고정하고자 다양한 위치에 덩굴을 배치해 보았고, 이를 위해 난초를 온실에 보관하면서 나뭇잎, 덩굴, 뿌리를 더 관찰했다. 덩굴 때문에 생겨난 2개의 주요 방향 선은 변형된 쐐기 모양을 형성하며 주요 대상인 꽃을 드러낸다.

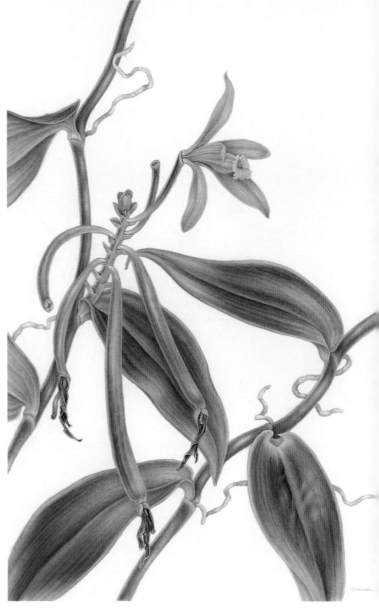

바닐라 플레니폴리아(*Vanilla planifolia*)
피지에 수채
35×23.75cm
© Carol Woodin

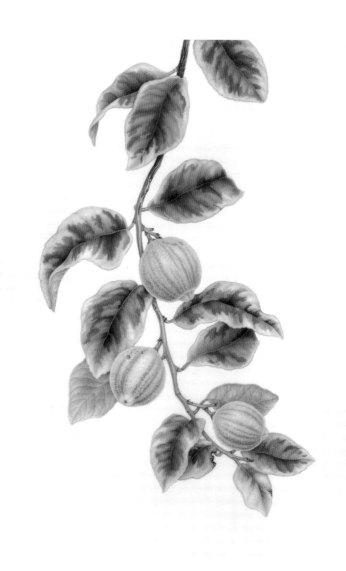

카무플라주(Camouflaged, *Citrus limon* 'Eureka')
패널 위 피지에 수채
51.88×39.38cm
© Carol Woodin

보통은 살아 있는 식물에서 구도의 방향을 찾는다. 타고난 역동성은 식물의 생명력과 환경에 대한 반응을 전달한다. 이 얼룩덜룩한 레몬 그림 또한 식물원 온실에서 연필 드로잉과 수채로 구성이 상당 부분 이루어졌다. 불규칙한 곡선의 가지를 축으로 구도를 짜고 잎사귀에 윤곽선을 세밀하게 그려 넣었다. 가지에 달린 레몬은 색상에 따라 3단계로 구분하여 배치했다. 스케치에 그려 놓은 원처럼 왼쪽 아래에 레몬의 단면을 둘까 고민하다가 결국 제외했다. 화면의 정확한 크기를 미리 정하고 나서 구도를 스케치하고 종이에 옮겨 그렸다. 특히 이 과정은 패널에 그림을 그릴 때 꼭 필요하다. 패널에 그림을 그리지 않을 때는 더 유연하게 대처할 수 있다.

작품 완성을 위해 몇 가지를 수정했다. 그림 위쪽에 무게감을 더하고 단단히 고정하기 위해 오른쪽 상단 잎을 위로 옮겨 위쪽 가장자리에 공간을 확장했다. 가장 큰 가지는 왼쪽과 오른쪽으로 아치를 이루며 휘어지고 비대칭으로 왼쪽에 약간 더 가깝다. 또한 아래 오른쪽 하단 주위에 여유 공간을 두었다. 스케치 위쪽의 레몬은 스케치상 중간에 있던 레몬으로 대체되었다. 아래쪽 레몬은 크기를 줄이고, 세 레몬의 간격이 같도록 조금 더 밑으로 내렸다. 마지막으로 일부 잎사귀를 밑으로 돌려 흥미를 더하며 배경으로 사라지게 배치했다. 그림을 그리는 동안 레몬 나무를 여러 번 관찰하며 디테일을 확인했다. 같은 품종의 레몬도 준비해 작업 내내 색감과 질감의 표현에 참고했다.

A

B

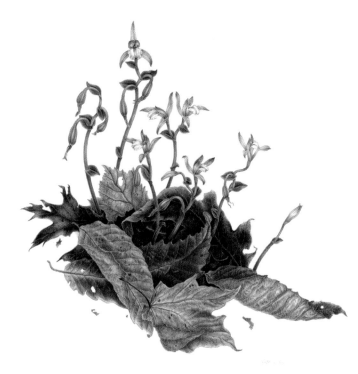

캐츠킬의 세 마리 새 난초(Three-birds Orchids, Catskills, *Triphora Trianthophoros*)
피지에 수채
31.88×32.5cm
© Carol Woodin

이 난초의 꽃은 하루만 피어 있어서 현장에서 보내는 시간을 최대한 활용해야 한다. 현장 학습(A)은 식물을 충분히 이해하고 기억에 담는 방법이다. 드로잉과 그림을 그리는 과정은 종이에 물리적인 기록을 남길 뿐 아니라, 내면의 기억에도 기록을 남긴다. 식물의 구성을 연구하여 흥미와 관심을 끄는 구도를 만들어 내자. 현장에서는 보통 식물만 관찰하지만, 나뭇잎 더미 속 잎들도 메모해 두면 좋다.

구도 드로잉(B)에서는 꽃과 줄기가 왼쪽 상단에서 하단으로 타원 구도를 이루고 있다. 마른 잎들을 한데 모아 두고, 겹겹이 쌓인 잎 아래에 어두운 그림자를 깔아 구도를 완성하고 난초를 기본 모양과 색상에 따라 그렸다.

이는 원래 구도 드로잉과 별반 다르지 않다. 잎사귀 더미를 그려 넣으며 약간 대각선으로 구도를 잡고, 너도밤나무 잎을 추가로 그려 넣어 오른쪽의 구도를 확장했다. 또한 왼쪽 끝에 있던 마른 잎을 북가시나무 잎으로 대체해 대각선 구도를 확장하고, 전경 단풍잎 아래에는 큰 떡갈밤나무 잎을 놓아 가운데 공간을 형성했다. 뒷쪽 아래로 말린 오크나무 잎에 어두운 그림자를 넣어 앞쪽의 식물들을 돋보이게 하며 전체 구도에 입체감을 더했다. 그리고 대비와 무게감을 더하기 위해 매우 그늘진 잎 더미의 세 부분을 강조했다. 이로써 마른 잎사귀 더미의 틈새를 간신히 뚫고 올라와 겨우 모습을 드러낸 작고 연약한 난초가 완성되었다.

A

B

C

여행 도중에 발견한 남아프리카의 난초는 작은 종이에 분리된 조각 상태로 먼저 관찰하고 나중에 한데 모아 조립하는 형태로 작업이 이루어졌다(A). 이 난초를 발견한 순간부터 탄탄하고 무성한 꽃차례에 맞는 길고 좁은 구도가 떠올랐다. 씨방이 꽃마다 연결되는 꽃차례를 다양한 각도에서 관찰했다. 그림이 진행되는 동안 난초가 시들기 때문에, 난초의 디테일과 색상을 동시에 기록해 두었다.

이후 작업실에서 구도 드로잉을 완성했다(B). 나뭇잎들은 왼쪽 일부를 약간 잘라 내고 대부분 현장에서 그려 놓은 기존 드로잉 그대로 그렸다. 꽃 또한 기존 드로잉대로 따라 그리고 줄기 앞쪽의 꽃들은 중간에 배치했다. 채색을 위해 드로잉을 보드 위에 펼쳐 놓은 피지에 옮겨 그렸다. 채색하는 동안 일부는 수정을 거쳤다.

부분적으로 칠한 줄기의 일부를 제거하고 아래쪽 근처에 앞쪽을 바라보는 꽃을 추가로 배치해서 구도의 틈새를 채웠다. 또한 트레이싱지에 그려 놓은 꽃을 여기저기 놓아 보며 알맞은 자리를 찾았다(C).

잎과 난초의 밑부분을 잘라 내 구도 아래쪽에 고정하고 길쭉하고 우아한 꽃차례의 균형을 잡아 주었다. 구도에서 꽃대에 꽃을 각각 배치하는 것이 가장 어렵다. 줄기와 잎처럼 꽃도 구도 드로잉에 맞춰 배열했다. 색깔과 모양이 명확해지면 줄기 뒷면에 있는 꽃을 연필로 그리고 바탕색을 칠했다. 꽃을 그릴 때는 사실적으로 묘사하며 씨방이 너무 길거나 짧지 않아야 한다. 또한 꽃이 꽃차례의 바깥쪽 가장자리를 따라 완벽하게 정렬되지 않도록 한다. 오른쪽 하단의 시들어 있는 꽃은 바깥쪽과 아래쪽으로 옮기고, 왼쪽 하단에 추가할 수 있었던 꽃은 생략했다. 구도가 완성되면 새로 난 잎을 따라 그리고, 다양한 위치에서 확인한 다음 드로잉을 그려 채색을 이어 갔다.

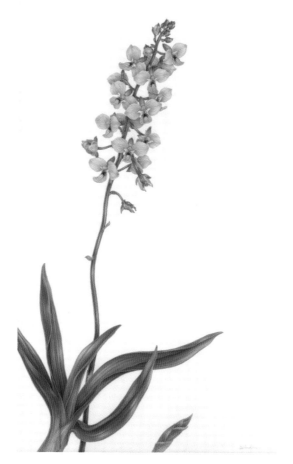

유로피아 스페시오사(*Eulophia speciosa*)
패널 위 피지에 수채
67.5×37.5cm
© Carol Woodin

보태니컬 아트의 조형 요소와 원리

구도 잡기는 보태니컬 아트에서 가장 어려운 과정 중 하나다. 보태니컬 아트와 일러스트는 오랫동안 특정 격식을 따랐다. 그러나 모든 예술 양식과 마찬가지로 현대 작가들은 과거 보태니컬 아트의 관례를 혁신적으로 바꾸고 있다.

구도란 작품의 여러 부분을 통합해 하나의 구조를 이루거나 전체를 그룹화하는 것이다. 구도는 작가의 의도를 전달하는 주요소가 되기도 한다. 구성 요소라는 시각적 도구를 어떻게 사용하여 구도를 잡느냐가 구도의 기초 원리다.

구도 잡기는 꽤 어렵지만 주제에 맞는 구도여야 좋은 작품이 탄생한다. 작품의 시작부터 완성까지 시간이 오래 걸리는 만큼 구도의 측면을 이해해야 잘못된 구상을 피할 수 있다. 다음은 보태니컬 아트에도 적용되는 시각 예술의 몇 가지 구도 개념이다. 많은 작가가 이를 참고하여 완성 작품과 여러 작품의 요소를 두고 폭넓고 다양하게 구도를 검토하고 논의한다.

조형의 기본 요소

선: 모든 그림은 선에서 시작된다. 선은 단순하거나 복잡한 모양을 통해 대상의 윤곽을 나타낸다. 굵거나 얇은 두께로 수평선, 수직선, 곡선, 사선 등으로 표현된다. 또한 공간을 따라 이동하는 경로를 만들어 내며, 이 경로를 통해 보는 사람의 시선을 끌어낼 수 있다.

형태: 형태는 선으로 이루어진 사물의 전체 윤곽을 의미한다. 예를 들어 원형, 원기둥, 삼각형 같은 도형 또는 불규칙한 모양 등이 있다.

입체: 입체는 너비, 길이, 깊이 등으로 이루어진 공간 속 사물을 의미한다. 입체 형태는 기하학에 기초를 두고 있지만, 불규칙하고 유기적인 형태로도 나타날 수 있다.

공간: 일반적으로 공간은 화면의 영역을 의미한다. 구도에서 피사체를 둘러싼 공간이나 배경의 뚫린 공간은 네거티브 스페이스로 간주된다. 반면 피사체가 차지하는 영역은 포지티브 스페이스가 된다.

색상: 색상에는 채도, 명도, 색조, 명색조 등이 포함된다. 색상 표현으로 사물의 사실감이나 작품의 분위기 등을 전달할 수 있다.

질감: 질감 표현은 평면에서 입체적인 사물의 표면을 설득력 있게 묘사하는 능력을 말한다. 표면은 빛나거나 부드럽거나 반들반들하거나 보송보송하거나 우둘투둘할 수 있다. 또는 무늬나 과분으로 나타날 수도 있다. 질감은 예술 작품에 사실감을 더한다.

조형의 기초 원리

초점: 초점은 작품에서 가장 주요한 강조점이자 주인공이다. 보태니컬 아트에서는 주의를 끄는 하나의 주요 지점에서 한 가지 형태나 여러 사물을 묘사하는 편이다. 초점은 초점 거리와는 다른 의미다. 작품에 맞게 가까운 초점 거리나 더 먼 초점 거리를 선택할 수 있다.

대비: 대비는 명도와 관련이 있으며, 어둡고 밝은 영역 사이의 극단적인 변화를 의미한다. 보태니컬 아트는 빛과 어둠 사이에 다른 수준의 대비를 이루기도 한다. 일부 작가는 배경 요소를 희미하게 표현해 색의 대비를 감소시키고, 또 다른 작가는 배경 요소에 그림자에 그려 넣어 대비 효과를 강하게 준다. 다양한 빛과 어둠은 여러 요소를 부각하며 사물의 입체감을 효과적으로 전달할 수 있다.

동세: 동세는 구성 요소 배치와 선을 통해 작품 속에 생겨나는 방향성의 변화와 역동성을 의미한다. 보는 사람의 시선은 작가가 선택한 지점에서 예술 작품을 중심으로 시작해 작품 주변으로 이동한다.

리듬: 리듬은 반복되는 원동력, 형태, 색상, 무늬 등을 통해 작품에 동적인 요소를 더하는 것이다.

비례: 비례는 사물과 사물 사이의 크기에 대한 비율을 의미한다. 보태니컬 아트 작가들은 요소마다 비율을 다르게 적용하여 사물을 크게 확대하고 디테일을 정확히 묘사하기도 한다. 즉 실제 크기보다 훨씬 더 크게 사물을 표현할 수 있는 방법이다.

균형: 균형은 요소를 배치할 때 전체나 부분의 미적 아름다움 또는 조합을 추구하는 것이다. 대칭이나 비대칭으로 작품의 균형을 맞출 수 있다.

통일감: 통일감은 산만한 요소들을 정돈해 일관성과 조화를 이룬 완성 상태를 의미한다. 아무리 세세한 부분까지 신경 쓴다고 해도, 모두 조화를 이루며 작품의 가장 중요한 의도에 부합해야 한다.

비대칭: 비대칭은 한 축을 중심으로 동일하게 나뉘지 않는 상태다. 이를 통해 작가는 균형 잡힌 구성을 좀 더 자유롭게 고안해 내고, 작품에 역동성과 활력을 더할 수 있다.

대칭: 대칭은 한 축을 중심으로 나눴을 때 양쪽이 서로 크기와 모양이 동일하며 균형을 이루는 상태를 의미한다.

보태니컬 아트와 일러스트의 3가지 필수 항목

보태니컬 작품을 성공적으로 완성하려면 기본적으로 다음 3가지 항목을 꼭 따라야 한다.

과학적 정확성: 작품 속 식물의 모든 요소는 반드시 식물학적으로 정확하게 기록되어야 한다. 크기와 관계없이 비율이 정확하고 식물학의 디테일들이 뚜렷하게 묘사되어야 한다.

심미적 특성: 작품은 구성이 또렷하게 드러나고 식물의 입체감을 사실적으로 전달해야 한다. 또한 원근법으로 자연스럽게 묘사되며 색상은 정확하고 실물과 동일해야 한다. 작품의 모든 요소가 일관성을 보여야 한다.

예술성: 작품에는 작가가 자신이 선택한 도구를 능숙하게 사용하는 모습이 보여야 한다. 또한 그림 그리기에 필요한 기술과 안목이 담겨 있어야 한다. 전문 실력을 쌓으면 작품에 식물의 정확성과 심미적 특성을 잘 끌어낼 수 있다.

보태니컬 아트는 전통 방식으로 구성된 작품부터 현대적 콘셉트로 구도를 확장한 작품에 이르기까지 다양한 영역을 아우른다. 작품 구도는 식물 해부도, 상업적 용도, 순수한 예술 작품이냐에 따라 달라진다. 최종 용도와 상관없이 위의 3가

프리틸라리아 임페리알리스(Corona Imperialis(*Fritillaria imperialis*)), 바실리우스 베슬러(Basilius Besler)의 《아이흐슈타트의 정원(Hortus Eystettensis)》(1713년)에 새김, 뉴욕 식물원의 루에스터 T. 메르츠 도서관(LuEsther T. Mertz Library)에서 제공.

이 판화에서 초기 보태니컬 아트의 대칭 구도를 알 수 있다.

지 항목은 늘 적용된다.

식물 해부도에서는 충족해야 할 요건이 더 많다. 종종 축소해서 그리는 식물 전체는 물론, 잎과 가지 등에 식물의 습성이 표현되어야 한다. 꽃의 단면도에는 꽃잎, 꽃받침, 수술, 암술, 씨방, 과일, 씨앗이 포함된다. 식물의 모든 기관이 측면으로 보여야 하며, 확대된 크기로 표현하기도 한다. 적당한 크기의 종이에 모든 꽃의 기관을 그려야 한다.

상업적 용도의 프로젝트나 의뢰를 받아 제작된 예술 작품은 주제, 작품 크기, 재료와 도구, 심지어 스타일 등 여러 요건이 포함된다. 하나 또는 여러 개의 작품을 구성할 때 이 점을 고려해야 한다.

최종 목표가 그저 하나의 훌륭한 예술 작품이라면 이러한

요건을 굳이 따를 필요는 없다. 작가들은 씨앗 심기부터 시든 단풍이나 꽃에 이르기까지, 식물 성장 단계에서 원하는 만큼 식물을 묘사할 수 있다. 좋은 예술 작품은 자유로운 구도로 이어진다.

구상 중인 구도와 관계없이 다음의 중요한 기본 사항은 꼭 지켜야 한다. 많은 작가가 본격적인 작업 전에 아이디어를 간략하게 스케치한다. 이를 통해 작업에 돌입했을 때 생길 만한 문제들을 예방할 수 있다. 작품 구성에서 고려해야 할 몇 가지는 다음과 같다.

- 피사체를 둘러싼 네거티브 스페이스 계획하기
- 정적인 구도를 방지하는 피사체 구성 요소 설계하기
- 의도한 것이 아니라면 구성 요소들이 수평이나 수직으로 나란히 정렬되지 않도록 신중하게 배치하기
- 너무 작은 종이에 피사체를 욱여넣지 않도록 완성 작품의 종이 크기를 미리 측정하기
- 반복된 모양의 배치와 움직임을 다양하게 활용하기

오른쪽 수채화에서 로즈 펠리카노가 반복된 모양을 어떻게 잘 다루었는지 알 수 있다. 이 꽃은 총상꽃차례로서 하나의 중심 줄기에 단순한 모양의 잎과 여러 개의 비슷한 꽃이 줄기를 가득 덮고 있어 정형화된 방식으로 반복하며 접근할 수 있었다. 그러나 작가는 줄기에 미묘한 물결 모양을 그려 넣어 동적인 움직임과 우아함을 더하고, 잎을 줄기 주변 여러 곳에 배치했다. 또한 꽃을 유기적으로 배치하고 밑부분이 완전히 피어 있는 풍부한 색채를 표현했다. 줄기 끝 쪽으로 갈수록 꽃은 점점 옅은 색을 띠고 끝이 작은 꽃봉오리로 줄어든다.

프리틸리아 페르시아
(Persian Lily, *Fritillaria persica*)
종이에 수채
45×36.25cm
© Rose Pellicano

에노키도 아키코는 이 타카속(Tacca) 식물을 꽃봉오리, 활짝 핀 꽃, 꼬투리로 변화하는 꽃으로 세련되게 구성했다. 뒤쪽 2개의 큰 꽃송이와 2개의 큰 포엽 사이에 깊은 음영을 주어 명암의 대비를 표현했다. 시선은 2개의 큰 꽃송이에서 오른쪽 아래에 새로 난 작은 꽃송이가 대조를 이루는 지점으로 이동한다.

잎은 밝은 하이라이트부터 앞쪽 두 잎의 어두운 그림자까지 다양한 톤을 띤다. 하이라이트와 그림자를 능숙하게 묘사하여 아래쪽으로 드리워진 가는 수염이 흰 배경이나 다양한 톤의 잎 표면을 지나치더라도 구도에 방해되지 않는다. 이 작품의 구도는 전체적으로 완벽에 가까운 균형을 이룬다.

타카 칸트리에리(Cat's Whisker, *Tacca chantrieri*)
종이에 수채
50×40cm
© Akiko Enokido

보태니컬 아트에 적용하는
다양한 구도와 접근법

– 캐럴 우딘, 로빈 제스

보태니컬 아트는 기본적으로 식물학 측면의 정확성이 요구
되지만, 자유로운 예술 양식으로도 식물을 표현할 수 있다.
보태니컬 아트 작가는 명확성과 디테일을 동시에 달성해야
한다는 것에 즐거움을 느낀다. 또한 시간이 지나면 콘텐츠
와 디자인을 자유롭게 골라서 자신만의 스타일을 개척한다.
다시 말해 다양한 접근법으로 작품 구성을 살펴볼 수 있다.
아래 예시들은 이러한 접근법 중 일부다.

1. 한 공간에 한 식물만:

네거티브 스페이스로 둘러싸인 공간에서 한 식물을 주제로
그림을 그린다. 이러한 식물 구성은 17~18세기부터 니콜
라스 로버트(Nicolas Robert)와 게오르크 디오니시우스 에렛
(Georg Dionysius Ehret)과 같은 화가들이 오랫동안 사용해 왔
으며, 오늘날에도 가장 자주 사용된다. 보태니컬 아트 작가
들은 식물이 한눈에 어떻게 보이는지, 또 시선을 다른 곳으
로 어떻게 끌지에 관심이 많다.

캐리 디 코스탄조는 식물을 다재다능하게 표현해 내는 것으
로 유명하다. 구아슈, 아크릴, 수채 물감, 에그 템페라 등으
로 강렬한 그림을 주로 그리며, 오른쪽의 붓꽃 그림은 하루
동안 피어 있는 식물을 포착해 완벽하게 구현한 것이다. 활
짝 핀 붓꽃의 공간을 위해 강한 수직선과 잎 사이 가운데 쐐
기 모양의 뚫린 형태로 구성했다. 가장자리 끝부분의 잎들
을 화면에서 과감하게 생략하고 2개의 꽃봉오리를 표현했
다. 반들반들한 잎, 부드럽게 늘어지거나 주름진 모양, 조직
같은 포엽 등 다양한 질감을 묘사하여 구석구석에 흥미를
더했다.

2. 생애 주기:

꽃이 피는 과정이나 씨앗이 열매를 맺는 과정을 보여 주려
면 생애 주기를 묘사해야 한다. 주로 고전적인 방식을 따르
며, 식물 일부분의 디테일을 클로즈업하여 묘사하기도 한다.

384쪽의 열매 달린 마호가니 나무를 그린 복잡한 수채화는
언뜻 고전적인 구성을 따른 것으로 보인다. 하지만 제시카
테체르핀은 자신만의 접근법으로 식물에 현대적인 신선함
을 불어넣었다. 대다수 보태니컬 아트 작가와 달리, 구도를
미리 구상하지 않고 스케치 작업과 동시에 구도를 잡아 갔
다. 그림을 보면 전체 구도에 각 요소가 얼마나 적절히 배치
되었는지 알 수 있다. 나뭇가지의 자연스러운 자세는 그림
에 역동성을 더하고 다양한 형태가 리드미컬하게 배치되어
시선을 사로잡는다. 아직 자라나는 씨방의 4가지 성장 단계
를 담은 이 그림은 아래쪽에 3단계의 묘사를 더해서 완벽하
게 마무리했다.

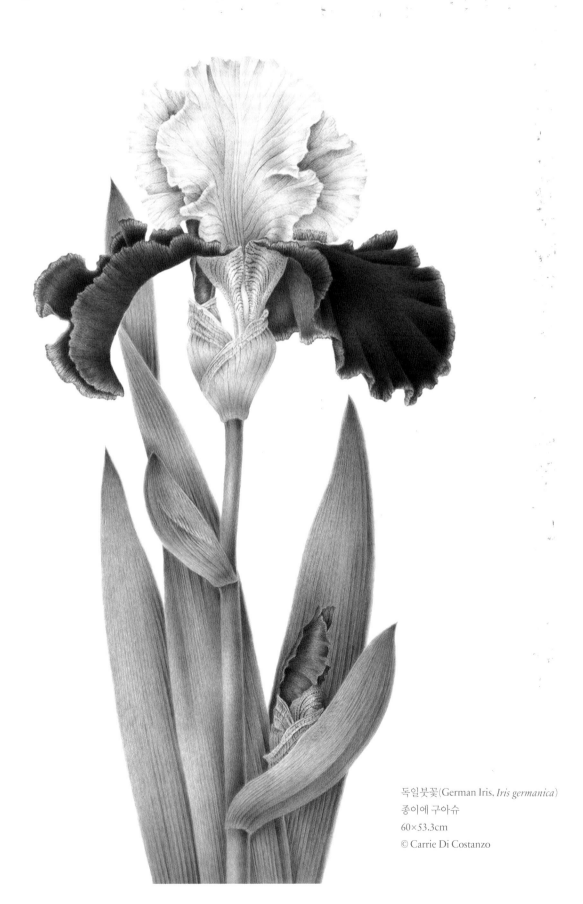

독일붓꽃(German Iris, *Iris germanica*)
종이에 구아슈
60×53.3cm
© Carrie Di Costanzo

마호가니 씨앗 꼬투리(Mahogany Seed Pods, *Swietenia mahagoni*)
종이에 수채, 65.62 × 52.8cm
© Jessica Tcherepnine

호박 덩굴(Pumpkin Vine, *Cucurbita pepo*)
종이에 수채, 55×75cm
© Hillary Parker The Alisa and Isaac M. Sutton Collection

호박의 생애 주기를 사실적으로 담은 힐러리 파커의 이 그림은 꽃봉오리부터 잘 익은 호박까지 시선을 이끈다. 꼭대기의 묵직한 잎들은 전형적인 삼각형 구도의 한쪽 면을 이루며, 다른 한쪽은 위쪽 모서리에서 시작해 아래쪽 중심부 작은 꽃봉오리에서 절정을 이룬다. 작은 꽃봉오리는 회오리 모양의 줄기와 함께 구도의 중심을 이루며, 열매의 성장을 추적하는 출발점이 된다. 또한 글로잉 오렌지를 녹색의 덩굴과 나뭇잎 사이에 칠해 색상 배열로 균형을 잡았다.

오른쪽의 흥미로운 네거티브 스페이스에는 꽃봉오리, 꽃, 덩굴손이 채워져 있으며 왼쪽의 묵직한 호박과 조화를 이룬다. 꽃봉오리에서부터 덩굴이 오른쪽으로 굽이지며 식물 뒤쪽을 가로질러 사라진다. 이 단단하고 질긴 줄기는 교묘하게 시선을 중심으로 가져온다. 또한 덩굴의 왼쪽은 굽이지며 호박을 감싸고, 뿌리째 뽑힌 끝을 드러내며 호박 줄기의 수명이 다했음을 보여 준다.

종린(Ovuliferous Scale, Bunya Pine, *Araucaria bidwillii*)
피지에 수채, 15.62×13.75cm
© Mali Moir

3. 아이콘:

식물이나 식물 일부를 공중에 매달아서 아이콘으로 삼는 스타일이 새롭게 떠오르고 있다. 디테일이나 질감 표현을 위해 크기를 확대하는 방식으로 주로 등장한다.

위쪽 그림은 말리 모어가 버냐 솔방울(bunya pine)의 50~100개 비늘잎 중 하나를 골라 자세히 묘사한 것이다. 흥미로운 소재로 큰 즐거움을 준다. 공중에 떠 있는 비늘잎의 입체적인

표면을 시에나, 금색, 녹색 등 다양한 색으로 표현했다. 왼쪽에서 빛이 강하게 비치고 불룩한 씨앗 오른쪽의 진한 그림자는 금색 위쪽 가장자리의 하이라이트와 대조를 이룬다. 바늘잎이 사라진 자리에는 바늘잎 모양으로 둥글게 눌린 자국을 표현했으며 비늘잎 표면 전반에 걸쳐 흥미를 유발한다.

4. 수집한 표본:

표본을 무조건 동일한 식물에서 수집하지 않아도 된다.

히시키 아스카는 아래 그림처럼 수집한 표본을 독창적인 방식으로 구성했다. 색상, 패턴, 크기를 활용해 8가지 콩과 4가지 딱정벌레를 나열했다. 상대적으로 큰 콩과 딱정벌레로 중앙의 십자가를 만들고, 밝은 노란색과 녹색, 어두운 버건디와 시에나로 동심원 고리를 번갈아 가며 칠했다. 또한 오른쪽에 하나의 광원을 두고 모든 요소의 명도를 통일했다.

오른쪽의 레이아웃은 6.25cm 정사각형 격자에 원을 배치하여 기하학 구조로 구성되었다. 직사각형의 네 귀퉁이는 위에서 내려다본 거석처럼 작은 콩을 거꾸로 뒤집어 놓은 모양으로 표시되어 있다. 이는 그림을 앞에서 바라볼 때 시점이 바뀌는 것을 나타낸다. 오른쪽 레이아웃에서 짐작할 수 있듯, 하시키의 이 시리즈에는 이중 원형으로 그린 콩 그림과 가로로 늘어놓은 콩 그림도 포함된다.

오른쪽: 수집한 표본을 위한 격자 레이아웃
© Asuka Hishiki

아래: B와 B 다중 원(B & B, Multiple Circles)
종이에 수채, 23.75×31.25cm
© Asuka Hishiki

5. 꽃다발:

오랫동안 사용된 구성으로, 심미적 특성에 초점을 맞춰 다양한 꽃이나 식물을 묶어 그리는 방식이다.

아래 흰색과 파란색을 조합한 꽃다발 그림은 왜 꽃다발이 보태니컬 아트에서 높은 수준의 업적을 남기는지 보여 주는 좋은 예다. 크기와 종류가 다른 꽃을 촘촘하게 묶어서 매끄럽고 우아하게 구성하기란 결코 쉽지 않다. 캐런 클루글레인은 바깥쪽에 3개의 커다란 수국을 두고 중앙에 백합과 라눙쿨루스를 함께 구성해 달라는 의뢰를 침착하고 훌륭하게

해냈다. 야생당근 꽃이나 리시안셔스와 같은 가벼운 꽃들은 밝은색으로 온화함을 더하고 녹색의 꽃들이 중앙을 둘러싸도록 했다. 줄기는 한데 묶고 나서 파란빛 하이라이트가 군데군데 있는 나뭇잎 뒤에 가렸다. 이 하이라이트와 다른 청록색 요소는 작은 파란색 꽃의 색에 맞춰 그림 전체에 통일감을 준다. 꽃다발을 수평으로 배치하면 전형적인 수직 배치와는 완전히 다른 역동성을 표현할 수 있다.

파란색(꽃다발)(Something Blue(bouquet))
피지에 수채, 22.5×30cm
© Karen Kluglein

Rosa spithamea
in coastal mountains
Santa Cruz, CA
native Coast Ground Rose

prickles straight, needle-like
not paired, red on
new growth

5-7 (9) leaflets

new growth

P. Sap Green tempered
with P. Rose and a bit
of Hansa Yellow

x3

leaf margins
biserrate, glandular
leaf surface matte
veins not prominent

leaflets (sub)sessile

leaflets often
a bit cupped

x3

stipule margins
gland-ciliate

leaflet size
and shape
varies

sepals entire,
persistent

hypanthium and
pedicel stalked-
glandular

x3

Petals: bright!
Permanent Rose
with a bit of
Quinacridone Magenta

bundle of multiple pistils
in center is petal color
plus a bit of Hansa Yellow,
as in leaves.

Leaves turn red in fall

actual size - plant grows only ± one foot tall.

로사 스피타메아(Coast Ground Rose, *Rosa spithamea*)
종이에 수채와 흑연, 35×28.75cm
© Maria Cecilia Freeman

6. 관찰 기록 드로잉:

주로 별도의 완성 작품을 위해 작가가 참고 자료로 사용하는 연구 기록을 말한다. 때로는 그 자체로 하나의 작품이 되기도 한다.

389쪽 그림은 산타크루즈 산맥에서 자라는 작은 야생 장미의 독특한 특징을 나열한 것이다. 이 야생 장미는 캘리포니아 토착종인 로사 스피타메아로 확인되었다. 마리아 서실리아 프리먼은 7.5cm 크기의 뿌리줄기를 심은 다음, 줄기가 자라서 꽃이 피고 열매를 맺는 약 2년 동안 그림을 그리고 색상 견본을 만들었다. 그림 아래쪽에 수채 물감을 확인해 보는 것을 시작으로 작업에 임했다. 색상과 움직임의 균형을 맞추고자 오른쪽 상단에 꽃봉오리와 꽃망울을 배치했고, 팔레트에 담은 장미의 색상 견본을 추가했다. 또한 흑연 연필을 면밀히 연구하고 주석을 달아서 드로잉을 적절하게 구성했다. 그 결과 작가의 작업 과정을 공유하는 듯한, 생생하고 생동감 넘치는 자연스러운 작품이 탄생했다. 이 관찰 기록 드로잉은 관찰, 대략적인 기초 밑그림, 구도 배열, 수채 용지에 옮겨 그리기, 흑연 연필 및 수채 물감을 통한 마무리 작업을 포함해 총 2년에 걸쳐 완성되었다.

7. 그림 형식:

이 또한 작품에 영향을 미친다. 가장 쉽게 접할 수 있는 형식은 22.86×30.48cm 또는 55.88×76.2cm 등, 크기와는 별개로 대략 3:4 비율의 표준 형식이다. 그러나 수직이나 수평 방향으로 비율을 극단적으로 늘리면 큰 효과를 볼 수 있다.

데니즈 월서 콜라는 오른쪽 그림처럼 길고 좁은 피지를 사용하여 보기 드문 방식으로 히아신스를 표현했다. 표준 형식에서는 보이지 않는 식물 일부가 이 수직 구도에서는 그림의 거의 절반을 차지한다. 잎은 줄기에 바짝 붙어서 곧게 세워져 있으며, 곧 피어날 총상꽃차례의 꽃봉오리가 활력을 더한다. 오른쪽의 두 번째 총상꽃차례는 약간 비대칭이며 왼쪽의 기다란 뿌리를 통해 균형을 이룬다. 파란색과 보라색의 꽃잎은 아래쪽 하단의 구근과 뿌리 쪽에 반복되어 나타나며 그림에 통일감을 준다. 잎 사이의 깊은 대비, 꽃 뒤의 작은 그림자, 진한 갈색으로 칠한 구근이 입체감과 톤을 더한다.

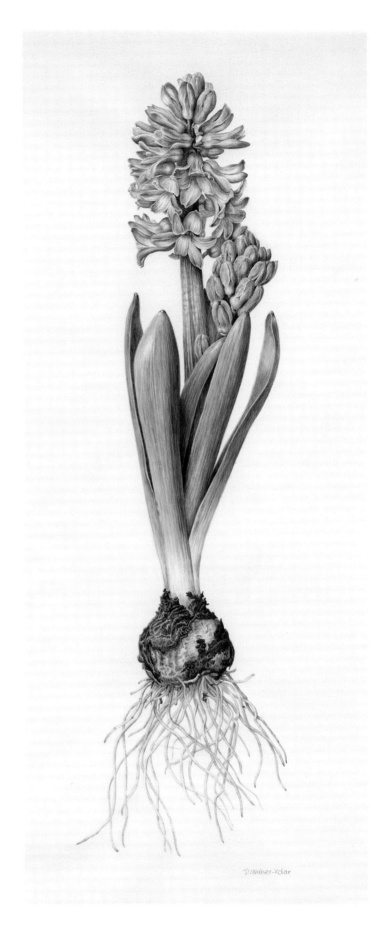

8. 그림 확장:

용지를 확장하면 매우 큰 그림, 합쳐진 그림, 모든 크기에서 두세 폭으로 확장된 그림을 만들 수 있다. 용지가 한정적이라면 여러 장으로 나누거나 롤지를 사용해서 매우 큰 그림을 그릴 수 있다.

아래쪽 베벌리 앨런의 그림은 매우 기다란 대나무 종의 줄기, 가지, 잎을 수평으로 관찰하여 독창적으로 해석했다. 줄기의 줄무늬는 강한 수직을 나타내며, 세 그룹으로 묶어서 그룹 사이에 네거티브 스페이스를 생성했다. 오른쪽 가장자리의 하얀 공간으로 비대칭 구도를 만들었으며 두 잔가지로 위아래를 구분했다. 또한 얽힌 잎들로 대각선 구조를 만들었다. 이 크고 아름다운 그림은 대나무 숲 한가운데 서 있는 듯한 느낌을 준다.

위쪽:
밤부사 불가리스 '스트리아타'(*Bambusa vulgaris* 'Striata')
종이에 수채
65×154cm
© Beverly Allen

반대쪽:
히아신스(Hyacinth, *Hyacinthus orientalis*)
피지에 수채
42.5×17.5cm
© Denise Walser-Kolar

9. 초점 거리:

초점 거리를 통해 식물을 다르게 해석할 수 있다. 클로즈업으로 디테일을 강조하여 주의를 끌 수도 있고, 초점을 멀리 두어서 식물의 디테일을 많이 묘사하고 주위에 네거티브 스페이스를 더 둘 수도 있다.

줄리아 트리키는 전성기가 지난 잎과 꽃을 즐겨 그리며, 직접 공기를 불어넣으며 피사체를 건조시키곤 한다. 이 두 아네모네 그림을 비교해 보면 초점 거리의 가치를 알 수 있다. 왼쪽 그림에서는 물결처럼 일렁이는 줄기와 꽃잎으로 역동성을 표현했다. 꽃잎이 마르면서 잎맥이 더욱 두드러지고, 대비를 통해 앞뒤 꽃잎 사이에 입체감을 더했다. 네거티브 스페이스는 잘 분포되어 있으며 꽃과 조화를 이룬다. 아래쪽 그림은 잎맥과 수술을 자세히 표현하면서 꽃잎으로 역동성을 불어넣었다. 꽃의 중심축이 되는 초점은 상단 1/3과 중앙의 약간 왼쪽에 위치하여 활기찬 움직임을 더한다. 또한 윗부분에 여백을 많이 두고 아래쪽에 무게감이 실리게 하여 구도의 균형을 맞췄다. 두 그림은 비슷한 꽃을 새롭게 해석했다. 하나는 비대칭이고 활기차며 균형이 잘 잡혀 있고, 다른 하나는 가볍고 공허한 느낌을 주며 인상적이다.

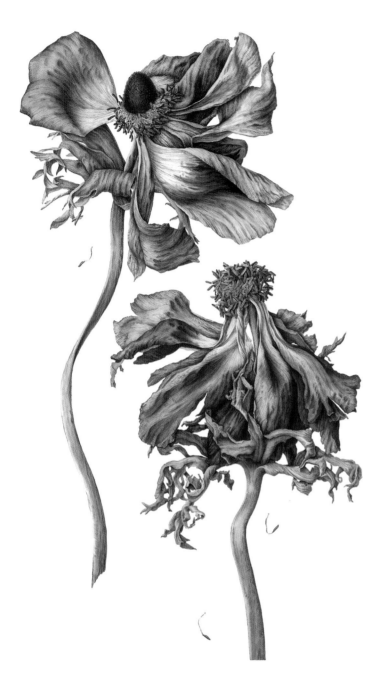

실물보다 큰, 시드는 두 아네모네
(Larger Than Life—Two Fading Anemones, *Anemone coronaria*)
종이에 수채, 72.5×51.25cm
© Julia Trickey

영속적인 우아함, 색이 바랜 빨간 아네모네 꽃
(Enduring Elegance—Fading Red Anemone Flower, *Anemone coronaria*), 종이에 수채, 21.25×20cm
© Julia Trickey

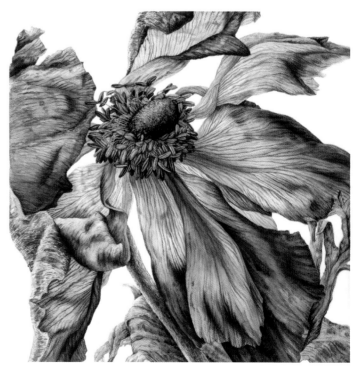

10. 크롭:

디테일을 클로즈업하여 식물 주변의 빈 공간을 줄이거나 대상을 공간에 고정해 표현하는 방식이다. 크롭은 종종 매우 큰 식물을 작은 영역에서 표현할 때 쓰인다.

일레인 설은 아래쪽 루바브 그림에서 강한 인상을 주고자 크롭을 포함한 몇 가지 중요한 구성 방식을 사용했다. 뿌리부터 꽃이 피어나는 끝부분까지 담아내면서 아래쪽에 무게감을 뚜렷하게 표현했다. 대비를 통해 뿌리 덩어리를 가장 짙은 톤으로 표현하여 시선을 사로잡고 이 식물이 얼마나 단단하게 뿌리내리는지를 떠올리게 했다.

덕분에 땅속에서 갓 나온 잎부터 발그레한 줄기 끝에 솟아 있는 매우 큰 잎사귀까지 이 식물의 성장을 모든 단계에서 깊이 이해할 수 있다. 수상꽃차례는 꽃봉오리와 그 주변은 물론, 전경에 있는 잎에서 더 큰 대비를 이루며 그림의 중심이 된다. 여기서는 루바브가 왼쪽을 향하고 있으며 줄기를 통해 앞쪽 짙은 잎 주변에서 역동적인 움직임을 표현했다. 배경에는 대기 원근법으로 큰 잎사귀 2개를 추가하여 하얀 공간을 줄였다. 일레인은 식물 중심부를 더 강조하며, 잎과 뿌리의 끝을 잘라 내 화면을 채웠다. 왼쪽의 잘린 뿌리는 구도의 역동성에 매우 중요한 역할을 한다.

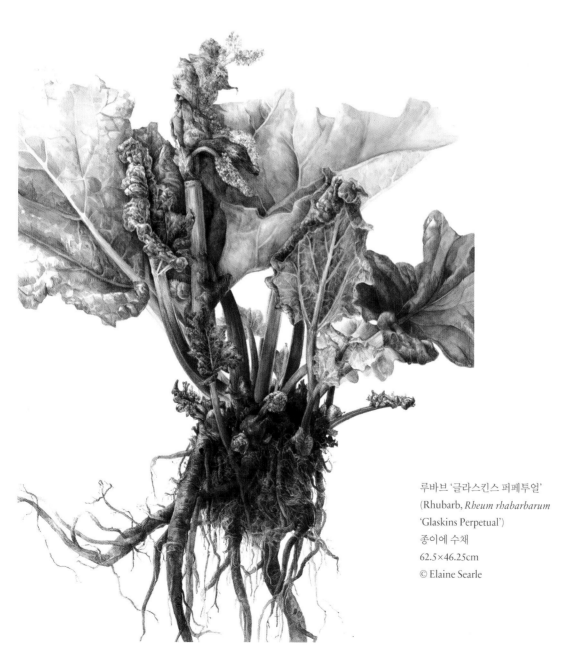

루바브 '글라스킨스 퍼페투얼'
(Rhubarb, *Rheum rhabarbarum*
'Glaskins Perpetual')
종이에 수채
62.5×46.25cm
© Elaine Searle

11. 비율:

비율은 피사체를 확대하여 강조할 때 쓰인다. 피사체를 크게 확대한 작품에서는 디테일을 명확히 살펴볼 수 있다.

아래쪽 그림은 가까이 맞닿아 있는 천도복숭아를 실제보다 3배 확대하여 그린 것이다. 높은 채도로 밝고 둥근 표면의 질감과 빛나는 하이라이트를 표현했다. 액상 파라핀을 군데군데 부드럽게 칠해서 생동감 넘치는 색감을 더했으며, 껍질에 무늬가 있는 과일이 눈길을 끈다. 앤 스완은 과일들이 맞닿는 부분을 설정해 그림에 리듬감을 더했다. 일부 과일은 다른 과일의 그림자에 가려져 있고, 또 다른 과일은 살짝 맞닿는 부분에서 작고 짙은 공간을 만들어 낸다. 이처럼 과일이 교차하는 부분에 주목할 만하다. 천도복숭아는 서로 다른 방향에서 굴러 온 듯하다. 어떤 것은 위에서 아래로, 또 어떤 것은 옆으로, 다른 것은 아래에서 위를 향한 채 놓여 있다. 이로써 시선이 줄기의 디테일이나 과일의 돌출된 물결 모양에 머무르게 된다. 또한 과감한 크롭으로 네거티브 스페이스를 과일보다 작은 독특한 삼각형으로 채웠다. 덕분에 감상하는 내내 시선이 포지티브 스페이스의 원형과 네거티브 스페이스의 삼각형 쐐기 사이를 이동한다.

천도복숭아(Nectarines)
세목 수채 용지에 색연필과
액상 파라핀 왁스
43.75×28.75cm
© Ann Swan

12. 맥락화:

서식지 삽화는 같은 서식지에서 자연적으로 발생하는 주변 식물을 활용해 피사체를 보완하는 삽화다. 서식지 유형이나 식물군 설명을 위해 식물을 집합하여 그린 그림도 이에 속한다고 볼 수 있다. 이러한 그룹화는 근방에서 자라지 않는 식물을 한데 묶기 때문에 인위적인 편이다. 그러나 이러한 형식으로 생태학 정보를 추가로 제공할 수 있다.

서식지 삽화는 벳시 로저스 녹스가 가장 자신 있는 작업이며, 아래쪽의 시리아관백미꽃(*Asclepias syriaca*) 수채화도 이에 속한다. 이 그림에서는 흙빛 꽃을 현장에서 본 그대로 성장 과정에 따라 6단계로 표현했다. 흰색 바탕에 식물을 묘사해 세세한 부분까지 선명하게 보인다. 또한 매우 가볍고 여린 시리아관백미꽃을 한데 모아 땅의 일부를 구도에 포함하여 무게감을 더했다. 떡갈나무 잎 더미의 비대칭이며 불규칙한 가장자리는 수직으로 서 있는 시리아관백미꽃줄기와 대조를 이룬다. 또한 꼬투리, 관모와 함께 터지는 씨앗, 엷은 색의 마른 미역취를 통해 역동성을 더했다. 왼쪽 하단 모서리에서 줄기를 잘라 내 전경을 만들고 피사체를 가운데에 배치했다.

터지는 씨앗의 피날레(Seedburst Finale,
Asclepias syriaca)
종이에 수채
50×37.5cm
© Betsy Rogers-Knox

이외에 피사체를 지면으로 내려다보며 관찰하는 **지면 시점**이 있다. 아래 그림처럼 식물을 위에서 아래로 내려다보듯 표현한다.

미국 남서부의 다육식물을 전문으로 그리는 조앤 맥갠은 위에서 내려다보는 관점에서 식물을 묘사했다. 마밀라리아 그라하미(*Mammillaria grahamii*)라는 선인장에 강한 대비를 주며 강조했고, 선인장 사이와 주변 그림자는 가장 어두운 색의 잉크로 점을 찍어 표현했다. 이 선인장은 두개골 모양이며 꽃으로 둘러싸여 있다. 선인장을 각각 의도적으로 배치하여 높은 채도의 꽃들을 따라 선인장 군집에 역동성을 더했다. 화면의 나머지를 차지하는 땅은 부드러운 톤으로 채색했다. 흙빛, 부드럽게 묘사된 모래, 바위, 건조한 초목으로 전형적인 사막의 서식지를 표현했다. 바닥에 놓여 화면 밑으로 잘려 나간 마른 세 잔가지는 시선을 다른 두 방향에서 선인장의 군집으로 이끈다.

조경 경관은 가까이에 있는 서식지와 더 넓은 조경에서 중심이 되는 피사체를 묘사하는 관찰 시점이다. 식물의 특징과 생육 환경이 함께 담겨 있어 많은 정보를 전달한다.

마밀라리아 그라하미(*Mammillaria grahamii*)
보드에 잉크와 수채
27.5×42.5cm
© Joan McGann

아래의 오르베아 메라난타(*Orbea melanantha*)라는 선인장 그림은 남아프리카 고지대 초원에서 자라는 식물에 대한 깊은 이야기를 담고 있다. 제니 하이드 존슨은 다육식물을 실제보다 크게 그려서 시선을 끌어당긴다. 대기 원근법으로 배경은 멀리 떨어진 언덕으로 갈수록 희미하게 표현하고, 중심부의 식물은 풍부한 색으로 표현하여 대비를 강하게 주었다. 이를 통해 식물의 건조한 서식지를 관찰하고, 식물이 혹독한 조건에서 어떻게 살아남았는지를 이해할 수 있다. 꽃이 달린 식물의 일부가 땅속에서 올라와 허여멀건한 바탕 위에서 시선을 사로잡는다. 이내 이 식물을 고정하고 영양분을 전달하는 긴 뿌리가 모습을 드러내며, 물기를 머금은 다육성의 잎으로 시선을 이동시킨다. 선인장과 비슷하게 생긴 꽃에는 딥 버건디를 진하게 칠해 돋보이게 했으며, 꽃 가장자리에는 검정파리가 앉아 있다. 또한 화재로 검게 그을린 나무들을 하얗게 표현하며 환한 빛을 불어넣었다.

이러한 예에서 알 수 있듯, 오늘날 보태니컬 아트는 작가의 상상력을 통해 구성된다. 새로운 작업 방식은 주로 도전적이고 즉흥적으로 이루어진다. 모든 완성 작품은 시선을 사로잡으려는 독특한 미학을 담고 있다. 여기에 상세한 설명을 덧붙이고, 동시대를 살아가는 식물과 그 서식지의 정보를 전달하며 지식을 더하고자 한다. 따라서 보태니컬 아트에는 통일감 있는 구도, 재료 및 도구에 대한 숙련, 시각적 표현력이 필요하다. 이를 통해 작품의 목적을 달성하고 대중에 효과적으로 다가갈 수 있다.

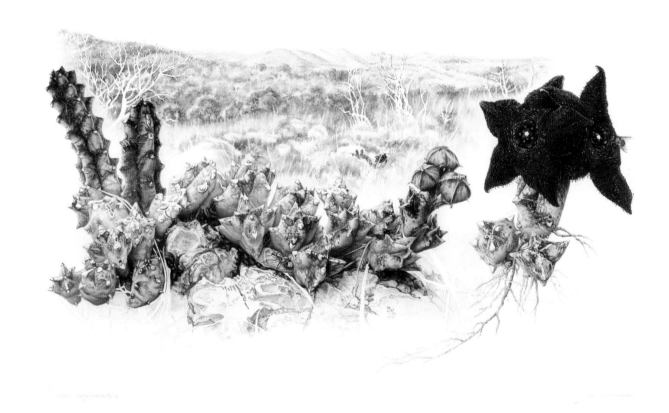

오르베아 메라난타(*Orbea melanantha*)
종이에 수채
37.5×51.25cm
© Jenny Hyde-Johnson

참고하면 좋은 책

Agathe Ravet-Haevermans, 《The Art of Botanical Drawing》, Timber Press, 2009.

Ann Swan, 《Botanical Portraits with Colored Pencils》, B.E.S. Publishing, 2010. (한국어판: 《색연필로 그리는 보태니컬 페인팅》, 남덕현 옮김 신소영 감수, 이비락, 2017.)

Anne-Marie Evans, Donn Evans, 《An Approach to Botanical Painting》, Hannaford and Evans, 1993.

Billy Showell, 《Billy Showell's Botanical Painting in Watercolour》, Search Press, 2016. (한국어판: 《빌리 샤월의 보태니컬 그리기》, 이수연 옮김, 시공아트, 2017.)

Charlotte Brooks, 《RHS Botanical Illustration: The Gold Medal Winners》, ACC Art Books, 2019.

Christabel King, 《The Kew Book of Botanical Illustration》, Search Press, 2015.

Christina Brodie, 《Drawing and Painting Plants》, Timber Press, 2007.

Eleanor B. Wunderlich, 《Botanical Illustration in Watercolor》, Watson-Guptill, 1991.

Janice Glimn-Lacy, 《Botany Illustrated: Introduction to Plants, Major Groups, Flowering Plant Families》, Springer, 2006.

Julia Trickey, 《Botanical Artistry, Plants Projects and Processes》, Two Rivers Press, 2019.

Katie Lee, 《Fundamental Graphite Techniques》, Lydia Inglett Publishing, 2010.

Keith West, 《Painting Plant Portraits: A Step-by-step Guide》, Timber Press, 1991.

Lucia Tongiorgi Tomasi, Alessandro Tosi, Shirley Sherwood, 《Botanical Art into the Third Millennium》, Edizioni ETS, 2013.

Margaret Mee, 《In Search of Flowers of the Amazon Forest》, Nonesuch Editions, 1988.

Margaret Stevens, 《The Art of Botanical Painting》, Collins, 2015.

Mary Ann Scott, Margaret Stevens, 《Botanical Sketchbook》, Batsford, 2015.

Mindy Lighthipe, 《The Art of Botanical and Bird Illustration》, Walter Foster Publishing, 2017.

Rogerio Lupo, 《Graphite and its Possibilities Applied to Scientific Illustration》, 디지털 다운로드(https://pt.slideshare.net/bioartes/graphite-for-scientific-illustrations)

Sarah Simblet, 《Botany for the Artist, An Inspirational Guide to Drawing Plants》, DK Publishing, 2010.

Shirley Sherwood, 《A New Flowering: 1000 Years of Botanical Art》, Ashmolean Museum, 2006.

Shirley Sherwood, 《The Shirley Sherwood Collection: Modern Masterpieces of Botanical Art》, Kew Publishing, 2019.

Shirley Sherwood, John Kress, 《The Art of Plant Evolution》, Kew Publishing, 2010.

Shirley Sherwood, Martyn Rix, 《Treasures of Botanical Art》, Kew Publishing, 2019.

Susan Fraser, Vanessa Bezemer Sellers, 《Flora Illustrata: Great Works from the LuEsther T. Mertz Library of the New York Botanical Garden》, Yale University Press, 2014.

Susan K. Pell, Bobbi Angell, 《A Botanist's Vocabulary》, Timber Press, 2016. (한국어판: 《식물학자의 사전》, 이용순 옮김 장창기 감수, 이비락, 2022.)

Wendy B. Zomlefer, 《Guide to Flowering Plant Families》, The University of North Carolina Press, 1995.

Wendy Hollender, 《Botanical Drawing in Color: A Basic Guide to Mastering Realistic Form and Naturalistic Color》, Watson-Guptill, 2010. (한국어판: 《보태니컬 드로잉》, 정은석 옮김, 비즈앤비즈, 2016.)

Wilfrid Blunt, William T. Stearn, 《The Art of Botanical Illustration》, Antique Collectors Club Ltd., 2015.

감사의 말

이 책에는 각자의 재능, 전문성, 지식을 바탕으로 보태니컬 아트에 통찰력을 주는 작가들의 풍부하고 다양하며 가치 있는 정보가 담겨 있다. 70여 명의 기고자가 없었다면 이 책은 탄생하지 못했을 것이다. 모두에게 매우 고맙다.

나아가 앤드류 베크만(Andrew Beckman), 톰 피셔(Tom Fischer), 사라 밀홀른(Sara Milhollin), 마이크 뎀프시(Mike Dempsey), 레슬리 브루인스타인(Lesley Bruynesteyn) 등 팀버 출판사(Timber Press) 직원들의 통찰력, 창의성, 인내력, 적극적인 협조에 감사를 표한다. 또한 완벽에 가까운 팀워크에 찬사를 보낸다.

2016년에 프로젝트를 시작한 이래로 미국 보태니컬 아티스트 협회의 이사회 회원들은 전폭적인 지지를 보내 주었다. 초반부터 조언을 아끼지 않았던 릭 다크(Rick Darke)와 엘렌 레스거(Hélène Lesger), 그리고 꾸준히 편집 작업을 도와준 퍼트리샤 조나스(Patricia Jonas)에게도 고맙다.

미국 보태니컬 아티스트 협회의 본부를 마련해 준 뉴욕 식물원에도 진심으로 감사한다. 팀버 출판사와 연결하여 이 책의 출판을 도와준 뉴욕 원예 협회의 사라 호벨(Sara Hobel)에게도 특별한 감사의 말을 전한다.

기고자 소개

구지연(Jee-Yeon Koo, 한국): 서울에서 태어났으며, 동덕여자대학교에서 학사 학위를, 중앙대학교에서 석사 학위를 취득했다. 그리고 뉴욕 식물원에서 보태니컬 아트·일러스트레이션 자격증을 취득했다. 현재 한국 국립수목원이 후원하는 한국 식물 일러스트 프로젝트의 총괄 아트 디렉터로서 동덕여자대학교에서 강의를 하고 있다.

김희영(Heeyoung Kim, 미국): 야생화를 전문으로 하며, 미국 중서부의 드넓은 초원과 숲속에 사는 토착식물을 주로 그린다. 다양한 수상 경력이 있으며, 2012년에는 영국 왕립원예협회의 금메달, 미국 보태니컬 아티스트 협회의 '베스트 오브 쇼(Best of Show)', 다이앤 부시에 아티스트 상(Diane Bouchier Artist Award)을 수상했다. 또한 라이언슨 보호관리지구의 브러시우드 센터에 보태니컬 아트 프로그램을 개설하기도 했다. 트란실바니아 식물화집(Transylvania Florilegium)에 작품이 실려 있다.

다이앤 부시에(Diane Bouchier, 미국): 하버드대학교에서 박사 학위를 받았으며, 1977년부터 2016년까지 뉴욕 스토니브룩 주립대학교의 사회학 교수로 재직했다. 또한 보스턴대학, 케임브리지대학교, 영국 에식스대학교에서 객원 교수를 역임했다. 보태니컬 일러스트 자격증 과정을 이수하는 동안 미국 보태니컬 아티스트 협회를 설립했으며 은퇴 후에도 토종 식물 드로잉에 관한 순회 전시회를 열고 보태니컬 드로잉과 자연 미술을 가르쳤다.

데니즈 월서 콜라(Denise Walser-Kolar, 미국): 부모로부터 생일선물로 받은 보태니컬 아트 수업을 접한 후, 보태니컬 아트에 빠져들었다. 2015년에 다이앤 부시에 아티스트 상을 받았고, 2011년에 영국 왕립원예협회로부터 은메달을 수상했다. 헌트 식물학 문서 연구소의 컬렉션에 작품이 영구 소장되어 있다.

데릭 노먼(Derek Norman, 미국): 영국에서 태어나고 자랐으며, 오랫동안 디자이너, 크리에이티브 디렉터, TV 프로듀서, 교육자로 활동해 왔다. 현재 헌트 식물학 문서 연구소, 미국 의회 도서관, 대영 박물관의 컬렉션을 담당하고 있으며, 영국 왕립원예학회에서 금메달과 은메달을 수상했다. 2013~2015년 미국 보태니컬 아티스트 협회의 회장을 역임했으며, 런던 린넨 학회의 회원이다.

데버라 쇼(Deborah B. Shaw, 미국): 캘리포니아주의 클레어몬트대학 내 포모나대학에서 미술 학위를 받았다. 국제적 심사 및 비심사 전시회에 작품을 출품했으며, 헌트 식물학 문서 연구소, 헌팅턴 도서관, 아트 컬렉션, 식물원의 보태니컬 컬렉션, 개인 컬렉션에 작품이 실려 있다. 아트, 일러스트레이션, 디자인 부문에서 수많은 상을 수상했다.

도로시 드파울루(Dorothy De Paulo, 미국): 주로 색연필로 작업하며 여러 국내외 전시를 통해 작품을 선보였다. 또한 공원과 자연의 동식물군에 관한 책을 공동 집필하고 거기에 실릴 일러스트를 그렸다. 현재 미국 보태니컬 아티스트 협회의 정회원이며 로키마운틴 보태니컬 아트 협회의 회장을 역임했다.

딕 라우(Dick Rauh, 미국): 뒤늦게 보태니컬 아트에 입문했지만 늘 최선을 다했다. 2001년 식물과학으로 박사 학위를 받고, 2006년 영국 왕립원예학회 금메달을 받았다. 이후 35년 이상 뉴욕 식물원에서 학생들을 가르치고 있다. 셜리 셔우드 컬렉션(Shirley Sherwood Collection), 영국 린들리 도서관, 헌트 식물 문서 연구소에 작품이 실려 있다.

라라 콜 개스팅어(Lara Call Gastinger, 미국): 식물 생태학으로 석사학위를 받고 버지니아 식물상(Flora of Virginia) 프로젝트의 수석 일러스트레이터로 활동했다. 런던에서 열린 영국 왕립원예학회 전시회에서 2007년과 2018년에 금메달을 수상했으며, 미국 보태니컬 아티스트 협회의 여러 전시회와 헌트 식물학 문서 연구소에서 작품을 선보였다.

로게리오 루포(Rogério Lupo, 브라질): 상파울루대학교를 졸업한 생물학자로, 상파울루 고전예술학교에서 공부했다. 1997년부터 프리랜서로 활동하며 생물학 일러스트레이터로서 브라질을 비롯한 여러 나라에서 이 과목을 가르치고 있다. 수상 내역으로는 마거릿 미 전국 보태니컬 일러스트레이션 대회(2002·2003년), 마거릿 플럭턴 상(Margaret Flockton Award, 2010·2013년) 등이 있다.

로즈 마리 제임스(Rose Marie James, 미국): 뉴욕 식물원에서 미술 교육 석사 학위와 보태니컬 아트·일러스트레이션 자격증 과정을 수료했으며, 현재 이 식물원에서 강의를 하고 있다. 헌트 식물학 문서 연구소에 작품이 영구 소장되어 있다. 또한 미국 보태니컬 아티스트 협회의 정회원이며 2014년부터 2016년까지 이사회에서 활동했다.

로즈 펠리카노(Rose Pellicano, 미국): 1993년부터 보태니컬 아트에 관심을 가졌으며, 이후 미국과 유럽에서 열리는 미국 보태니컬 아티스트 협회의 심사를 거친 여러 전시회에 작품을 출품했다. 보태니컬 아트 강사로도 활동하고 있다. 헌트 식물학 문서 연구소의 컬렉션을 비롯해 잡지, 책, 광고 캠페인, 브랜드 로고 등에서 작품을 찾아볼 수 있다.

루시 마틴(Lucy Martin, 미국): 평생 이어 온 자연과의 인연과 숲에 대한 애정을 작품에 담아내며, 주로 균류와 이끼의 신비로운 아름다움을 구아슈와 수채로 표현한다. 현재 캘리포니아주 소노마 카운티에 살고 있으며, 미국 보태니컬 아티스트 협회의 국제 전시회뿐만 아니라 지역 갤러리의 전시에도 적극적으로 참여하고 있다.

리비 카이어(Libby Kyer, 미국): 다양한 수상 경력을 가진 작가로, 덴버 식물원의 보태니컬 아트·일러스트레이션 스쿨과 국내외 자연 기반의 아트 워크숍에서 교수를 역임하며 20년 넘게 색연필 소묘를 가

르쳐 왔다. 행복한 통제광인 그는 인간이 혼란에서 질서를 만들어 내도록 타고났다는 것을 발견하고, 열성적으로 그 질서를 찾아가며 그림을 그리고 있다.

리지 샌더스(Lizzie Sanders, 영국): 스코틀랜드의 에든버러 왕립식물원 근교에 거주하고 있다. 예술과 과학을 모두 놓치지 않는 현대 그래픽 이미지를 목표로 30여 년간 보태니컬 작품을 그려 왔다. 영국왕립원예학회 금메달 3개를 포함하여 수많은 상을 수상했으며 셜리셔우드 컬렉션, 영국 린들리 도서관, 하이그로브 식물화집에 작품이 수록되어 있다.

마거릿 베스트(Margaret Best, 캐나다): 세계적으로 유명한 보태니컬 아트 작가이자 교사다. 그룹 스튜디오 워크숍과 개인 맞춤형 멘토링을 통해 미술 교사로서 전문적인 자질을 펼쳤다. 현재 캐나다 전역에서 정기적으로 미술 수업을 진행하며, 나아가 10개 이상의 국가에서 수업을 펼치고 있다. 현재 노바스코샤주 체스터에 거주하고 있다.

마리아 서실리아 프리먼(Maria Cecilia Freeman, 미국): 캘리포니아 산타크루즈에 거주하며 그림을 가르치고 있다. 흑연과 수채 화법을 결합하여 식물을 과학적, 식물학적으로 정확히 묘사한다. 또한 보존 목적의 토종 식물 종 그림 작업에 특히 관심을 보이며, 천연기념물로 지정된 식물종이나 장미들을 그리는 것을 좋아한다.

마사 켐프(Martha G. Kemp, 미국): 독학으로 흑연 소묘 전문의 보태니컬 아트 작가가 되었다. 1999년 미국 보태니컬 아티스트 협회의 다이앤 부시에 아티스트 상, 영국 왕립원예협회의 금메달 5개 등, 수많은 상을 수상했다. 개인 및 공공 컬렉션에 작품이 실려 있다. 미국 보태니컬 아티스트 협회 이사회에서 12년간 근무하기도 했다.

말리 모어(Mali Moir, 호주): 호주의 빅토리아 국립식물원에서 보태니컬 아트 작가로서의 경력을 시작하여, 많은 과학 출판물에 펜과 잉크로 그린 소묘를 기고했다. 식물 종 보존 및 문서화 작업에 관심이 많으며 자연과학의 매력은 물론 예술 작품에 아름다움, 특성, 과학적 보전을 결합하고자 노력하고 있다.

매릴린 가버(Marilyn Garber, 미국): 2001년 미네소타주에 있는 미니애폴리스 보태니컬 아트 스쿨을 설립했다. 보태니컬 아트 작가이자 미국 보태니컬 아티스트 협회의 오랜 회원으로 2007년부터 2009년까지 이사직을 역임했다. 영국의 큐 가든, 태국의 퀸 시리킷 식물원을 포함한 국제 전시회에 작품을 전시했다.

멀리사 토버러(Melissa Toberer, 미국): 오마하의 네브래스카대학교에서 BFA 학위를 받았다. 오마하의 로리첸 식물원과 미국 보태니컬 아티스트 협회의 '바트럼의 발자취를 따라서(Following in the Bartrams' Footsteps)', 뉴욕에서 열린 제18회 국제원예협회, 웨이브힐에서 열린 제21회 국제원예협회에서 전시 활동을 했다. 2015년 브루클린 식물원 상(Brooklyn Botanic Garden Award)에서 판화와 드로잉 부문 상을 수상했다.

모니카 드브리스 고흐케(Monika de Vries Gohlke, 미국): 식물을 주제로 그림을 그리고 판화 작업을 하는 작가이며, 파슨스 디자인 스쿨과 뉴욕대학교에서 BFA 학위를 받았다. 오랫동안 섬유 디자인과 실내가구 디자인 업계에 몸담았다가 지금은 자신만의 작품 세계를 펼치고 있다. 국내외에서 진행된 전시는 물론, 많은 공공 및 개인 컬렉션에서 작품을 쉽게 찾아볼 수 있다.

뱅상 잔로(Vincent Jeannerot, 프랑스): 프랑스 국립미술학교를 졸업했으며, 프랑스 예술가 협회(La Maison des Artistes), 프랑스 보태니컬 일러스트 학회, 미국 보태니컬 아티스트 협회의 정회원이다. 프랑스 리옹에 갤러리를 소유하고 있다. 여러 권의 책을 집필했으며, 최근 출간작 중 하나는《존경(Regards)》이다. 파리, 런던, 멜버른, 모스크바, 서울 등 여러 도시에서 전시회와 워크숍에 참가했다.

베벌리 앨런(Beverly Allen, 호주): 호주 시드니 왕립식물원, 셜리셔우드 컬렉션, 하이그로브 식물화집(Highgrove Florilegium), 트란실바니아 식물화집, 영국 왕립원예학회 린들리 도서관, 영국 왕립식물원 큐가든 도서관, 뉴욕 헌트 식물학 문서 연구소의 식물화집에서 작품을 찾아볼 수 있다. 영국 왕립원예협회와 뉴욕 식물원에서 금메달을 받았으며, 2016년 미국 보태니컬 아티스트 협회의 다이앤 부시에 아티스트 상을 수상했다.

벳시 로저스 녹스(Betsy Rogers-Knox, 미국): 영국의 할아버지로부터 많은 영감을 받고 어릴 적부터 그림을 그려 왔다. 뉴욕 식물원에서 보태니컬 아트·일러스트레이션 자격증을 취득했으며, 주로 서식지의 식물을 현장에서 즐겨 그린다. 11~21회 미국 보태니컬 아티스트 협회의 연례 국제 전시회와 런던 영국 왕립원예협회 전시회에 작품을 전시한 바 있다.

수잔 피셔(Susan T. Fisher, 미국): 덴버 식물원의 보태니컬 아트·일러스트레이션 프로그램에서 코디네이터로 일했으며, 애리조나-소노라 사막 박물관의 아트 연구소 소장을 역임하며 자연 동식물 일러스트레이션 자격증 프로그램을 만들었다. 또한 미국 보태니컬 아티스트 협회의 이사직을 역임했다. 헌트 식물학 문서 연구소를 포함한 수많은 출판물과 개인 컬렉션에서 작품을 찾아볼 수 있다.

세라 로시(Sarah Roche, 미국): 1993년 영국에서 미국으로 건너가 초기에 영국 왕립원예협회에서 일러스트를 그리며 전시회를 열었다. 유럽과 미국의 다수 컬렉션에 작품이 수록되어 있다. 현재 웰즐리대학 식물원에서 보태니컬 수채화를 즐거이 가르치며 보태니컬 아트 프로그램의 교육 책임자로 활동 중이다.

스콧 스테이플턴(Scott Stapleton, 미국): 과거에 미술 사서로 일했고, 판화와 그래픽 디자인 전공으로 BFA와 MFA를 취득했지만 성직자로서 은퇴할 때까지 보태니컬 아트를 접하지 못했다. 그러나 2014년 미네소타 보태니컬 아트 스쿨에서 마릴린 가버의 색채 이론 수업을 들은 이후 많은 변화가 일어났다.

알렉산더 '사샤' 비아즈멘스키(Alexander 'Sasha' Viazmensky, 러시아): 1984년에 레닌그라드 그래픽 디자인 스쿨, 1991년에 레닌그라드 예술학교를 졸업했으며, 전 세계 박물관과 개인 컬렉션에 작품이 실려있다. 2004년부터 미국에서 보태니컬 아트 수업을 진행하고 있으며, 2012년에는 러시아 최초의 보태니컬 아트 수업을 개설했다. 현재 상트페테르부르크에 거주하고 있으며, 고국인 러시아에서 국보로 여겨지는 식물인 버섯을 주로 그리고 있다.

앤 스완(Ann Swan, 영국): 영국의 대표적인 보태니컬 아트 작가이자 교사다. 연필과 색연필로 식물을 묘사하는 작업의 즐거움을 전파하며 지낸다. 라이카스티 난초(lycaste orchid)를 그린 작품으로 영국 왕립원예협회에서 4개의 금메달을 수상했으며, 린들리 도서관에서 스완의 작품을 3점 구입했다. 2010년에《색연필을 통한 식물 초상화(Plant Portraits with Coloured Pencils)》라는 책을 출간했고, 이 책은 베스트셀러에 올랐다.

앤 호펜버그(Ann S. Hoffenberg, 미국): 생명과학 교사로 일했으며, 현재는 자연의 동식물을 그리는 프리랜서 일러스트레이터 겸 보태니컬 아트 작가다. 자신의 관심사인 자연과학과 식물의 형태, 색채에 대한 감상을 보태니컬 아트를 통해 결합한다. 수채 물감, 색연필, 흑연, 구아슈, 펜과 잉크 등 다양한 재료를 작업에 활용하며, 미국 곳곳에서 작품을 전시했다.

앨리스 탄제리니(Alice Tangerini, 미국): 미국 국립자연사박물관, 스미스소니언 연구소의 보조 일러스레이터다. 1972년부터 펜과 잉크, 흑연으로 그림을 그려 왔고, 최근에는 디지털 색상으로 식물을 그리는 일을 전문적으로 해 왔다. 과학 정기 간행물, 식물상, 책 등에 작품을 실었으며, 강의, 강연, 심사 전시회에도 참여했다. 현재 스미스소니언에서 대규모 보태니컬 일러스트 컬렉션을 관리하며 전시 관리 책임자를 맡고 있다.

어니타 월스밋 작스(Anita Walsmit Sachs, 네덜란드): 헤이그의 왕립예술학교에서 교육을 받았으며, 레이든대학교의 국립식물표본실에서 과학 일러스트레이터이자 미술학과 학과장으로 일했다. 영국 왕립원예협회에서 금메달, 마거릿 플럭턴 상에서 2등상, 로열 상(Royal Award)을 수상했다. 하이그로브 식물화집과 트란실베니아 식물화집에도 참여했다.

에노키도 아키코(Akiko Enokido, 일본): 미국 보태니컬 아티스트 협회의 연례 국제 전시회, 헌트 식물학 문서 연구소의 국제 전시회, 뉴욕 식물원의 트리엔날레 등 다양한 전시회에서 작품을 선보였다. 2016년에 영국 왕립원예협회로부터 금메달을 수상했다. 헌팅턴 도서관, 아트 컬렉션, 영국의 큐 가든, 하와이 국립열대식물원 등의 컬렉션에 작품이 실려 있다.

에스메 빙컬(Esmée Winkel, 네덜란드): 네덜란드 자연사박물관 생물다양성센터의 과학 일러스트레이터로서, 여가 시간에도 독특한 식물을 즐겨 그리곤 한다. 영국 왕립원예학회에서 2013년, 2016년, 2018년에 걸쳐 3개의 금메달을 수상했다. 또한 런던 린넨 학회의 질 스미티스 상(Jill Smythies Award)과 2016년 미국 보태니컬 아티스트 협회의 보태니컬 일러스트레이터 우수상(Botanical Illustrator Award for Excellence)을 받았다.

에스터 클라네(Esther Klahne, 미국): 매사추세츠주 보스턴 외곽에 거주하며 동식물을 그리는 보태니컬 아트 작가다. 로드아일랜드 디자인 스쿨에서 패션 디자인으로 학사 학위를 받았으며, 웰즐리대학의 원예학의 벗(Friends of Horticulture) 학위 과정을 통해 보태니컬 아트를 접했다. 매력적인 피사체들을 주제로 자연의 아름다움을 피지에 수채로 담아낸다.

웬디 홀렌더(Wendy Hollender, 미국): 아트 작가이자 작가 및 강사로 활동 중이며, 전 세계의 워크숍을 이끌고 있다. 미국 식물원에서의 개인전을 포함하여 자연사 박물관과 식물 연구소에도 작품을 전시했으며, 폭넓게 소개되었다. 보태니컬 드로잉에 관한 4권의 책을 썼으며, 최신작은 2020년의《보태니컬 드로잉의 기쁨(The Joy of Botanical Drawing)》이다.

윌리엄 모예(William S. Moye, 미국): 아서 크론키스트, 루퍼트 바네비(Rupert C. Barneby), 길레안 프란시스(Ghillean Prance) 등, 저명한 식물학자를 위한 그림을 그렸다. 현재 노스캐롤라이나주 사우스 마운틴 지역의 보존을 위해 일하고 있으며, 그곳에서 유카속(Yucca)과 스테난티움속(Stenanthium)의 새로운 종을 발견했다. 플리커(Flickr)에 자신의 작품과 사진을 체계적으로 정리하여 올리고 있다.

유니케 누그로호(Eunike Nugroho, 인도네시아): 영국의 보태니컬 협회를 통해 보태니컬 아트에 푹 빠진 작가 중 한 명으로, 헌트 식물관 문서 연구소에 작품이 소장되어 있다. 수채와 작업을 즐기며 색료의 신선함과 사실적인 형태 묘사의 완벽한 균형을 추구한다. 인도네시아 보태니컬 아트 협회를 창립했다.

이시카와 미에코(Mieko Ishikawa, 일본): 헌트 식물학 문서 연구소, 셜리 셔우드 컬렉션, 영국 린들리 도서관, 영국 큐 가든의 컬렉션, HRH 찰스 황태자의 하이그로브 식물화집에서 작품을 찾아볼 수 있다. 2006년 영국 왕립원예협회로부터 금메달을, 2017년에는 미국 보태니컬 아티스트 협회의 다이앤 부시에 아티스트 상을 받았다. 벌레잡이 식물과 다른 희귀종을 전문으로 그린다.

일레인 설(Elaine Searle, 영국): 디자이너로서의 경력을 보태니컬 아트 작업에 발휘하고 있다. 영국 황태자(Prince of Wales)의 하이그로브 식물화집과 트란실바니아 식물화집, 헌팅턴 도서관, 그리고 여러 개인 수집가의 컬렉션에 작품이 실려 있다. 현재 영국, 유럽, 미국에서 여러 강좌와 마스터 수업을 이끌고 있으며, 영국 린넨 협회와 영국 보태니컬 아트 협회의 회원이다.

잉그리드 피난(Ingrid Finnan, 미국): 텍스타일 디자이너로 오랜 경력을 쌓은 후, 식물을 유화로 그리기 시작했다. 2006년부터 미국 보태니컬 아티스트 협회의 모든 연례 국제 전시회, 뉴욕 식물원의 트리엔날레, 필롤리(Filoli)의 보태니컬 아트 연례 전시회에 참가하고 있다. 셜리 셔우드 컬렉션의 대표를 맡고 있다.

제니 하이드 존슨(Jenny Hyde-Johnson, 남아공): 그래픽 디자이너 출신으로 2006년부터 본격적으로 식물을 그리기 시작했다. 2006·2008·2013년 커스틴보스 비엔날레(Kirstenbosch Biennale)와 2014년 제21회 국제 난초 대회(International Orchid Congress)에서 금메달을 획득하며 실력을 인정받았다. 남아프리카 국립생물다양성연구소, 우드슨 미술관, 헌트 식물학 문서 연구소, 셜리 셔우드 컬렉션에 작품이 실려 있다.

제시카 테체르핀(Jessica Tcherepnine, 1938~2018년, 미국): 약 50년 동안 활동해 온 보태니컬 아트 작가이자, 최초로 예술 형식에 현대적 감성을 부여한 작가이기도 하다. 영국 왕립원예협회에서 2개의 금메달을, 2003년 다이앤 부시에 아티스트 상을 수상했다. 셜리 셔우드 컬렉션, 하이그로브 식물화집, 대영 박물관 등에서 작품을 만날 수 있다.

조앤 맥갠(Joan McGann, 미국): 보호 및 멸종 위기의 종을 포함하여, 소노란 사막에 서식하는 식물들을 주로 그리고 있다. 흑연 연필, 색연필, 펜과 잉크, 수채 물감을 주로 사용한다. 미국 전역을 돌며 전시를 열었으며, 헌트 식물학 문서 연구소, 애리조나-소노라 사막 박물관, 셜리 셔우드 컬렉션의 영구 컬렉션에서 일했다.

존 파스트로리자 피뇰(John Pastoriza-Piñol, 호주): 멜버른에 거주하는 현대 보태니컬 아트 작가다. 2013년 다이앤 부시에 상을 포함하여 여러 상을 수상하며 현대 보태니컬 아트 작가로서 세계적인 명성을 얻게 되었다. 하이그로브 식물화집과 트라실베니아 식물화집을 포함한 여러 유명 컬렉션에 작품이 수록되어 있으며, 현재 멜버른에 있는 스콧 라이브시 갤러리의 대표로 재직 중이다.

줄리아 트리키(Julia Trickey, 영국): 보태니컬 아트 작가로서 20년간의 풍부한 경력을 바탕으로 전 세계를 돌며 강사로 활동하고 있다. 여러 곳에서 수채화 작품을 전시했으며, 영국 왕립원예협회로부터 4개의 금메달을 비롯해 여러 상을 수상했다. 현재 학생 대상의 보태니컬 아트 관련 서적을 집필하며 교육용 자료들을 제작하고 있다.

진 라이너(Jeanne Reiner, 미국): 뉴욕 식물원에서 보태니컬 아트·일러스트레이션 자격증을 취득했다. 현재까지 학생들을 가르치는 강사이자 미국 내 인정받는 보태니컬 아트 작가다. 미국 보태니컬 아티스트 협회의 소속 회원 70명 이상으로 구성된 예술가 단체인 '3주 보태니컬 아티스트(Tri-State Botanical Artists Group)'의 공동 창립자이기도 하다. 뉴욕, 코네티컷, 플로리다, 캘리포니아 등지에서 종종 전시회를 연다.

진 에먼스(Jean Emmons, 미국): 추상화를 전문으로 그려 오다가 원예의 매력에 빠져 보태니컬 아트에 입문했다. 식물을 통해 피사체 형태에 따른 빛의 모양과 반사되거나 비추는 빛의 각도로 인한 색 변화를 연구했다. 2개의 금메달은 물론, 영국 왕립원예협회의 '최고의 작품(Best Painting of Show)'과 2005년 미국 보태니컬 아티스트 협회의 다이앤 부시에 아티스트 상을 수상했다.

질리언 해리스(Gillian Harris, 미국): 인디애나주 남부에서 활동하는 박물학자이자 보태니컬 아트 작가다. 보태니컬 아트, 일러스트, 집필 활동에서 꽃가루받이, 애벌레, 기타 야생 동물들을 포함한 토종 식물과 서식 동물을 주로 다룬다. 정원 책자, 현장 가이드, 전시 포스터는 물론, 최근에는 봄 야생화에 관한 아동용 도서에 삽화를 수록했다.

캐런 콜먼(Karen Coleman, 미국): 작품과 예술을 향한 열정으로 수년 전 식물과 고전 보태니컬 아트에 중추적인 역할을 했다. 색연필, 수채 물감, 흑연, 펜과 잉크 등 다양한 재료로 그림을 그리며, 다루기 쉬우면서도 색감에 깊이를 더해 뛰어난 결과물을 얻을 수 있는 색연필을 가장 선호한다.

캐런 클루글레인(Karen Kluglein, 미국): 일러스트레이터 경력의 보태니컬 아트 작가다. 미국 보태니컬 아티스트 협회의 연례 국제 전시회에 출품했으며, 2010년에 다이앤 부시에 아티스트 상을 수상했다. 뉴욕 식물원의 루에스터 T. 메르츠 도서관과 여러 개인 컬렉션에 작품이 실려 있다. 또한 '수잔 프레이 네이션 파인 워크스 온 페이퍼(Susan Frei Nathan Fine Works on Paper)'의 대표 작가이며, HG카스파리(HG Caspari)에 작품의 저작권이 등록되어 있다.

캐럴 틸(Carol Till, 미국): 콜로라도주 프론트레인지에 거주하는 전업 작가로 현대 음각 판화를 전문으로 제작한다. 틸은 자연적 주제에서 영감을 받아 에칭으로 정교하고 세밀한 디테일을 표현해 낸다. 또한 컬러 잉크와 물감, 독특한 질감의 종이, 판화 겹치기 등의 창의적인 판화 화법을 통해 작품 영역을 확장해 나가고 있다.

캐럴 해밀턴(Carol E. Hamilton, 미국): 서정적인 주제로 복잡한 스토리텔링 형식의 대형 작품이나 시리즈물을 주로 제작한다. 셜리 셔우드 컬렉션, 영국의 큐 가든 외에도 미국 전역에서 작품을 전시해 왔다. 미국 보태니컬 아티스트 협회의 이사직을 역임했으며 2005년 제임스 화이트 상(James White Award)을 수상했다.

캐리 디 코스탠조(Carrie Di Costanzo, 미국): 보태니컬 아트 작가로 활동하기 전에 패션 일러스트레이터로 일했다. 미국 보태니컬 아티스트 협회와 미국 전역의 여러 그룹 전시회를 통해 폭넓게 작품을 전시해 왔다. 헌팅턴 도서관, 아트 컬렉션, 식물원, 헌트 식물학 문서 연구소, 그리고 개인 컬렉션에서 작품을 찾아볼 수 있다.

캐서린 워터스(Catherine Watters, 미국): 캘리포니아 우드사이드의 필롤리, 캘리포니아 버클리대학교 식물원, 웰즐리대학, 그리

고 프랑스에서 강의를 진행하고 있다. 미국, 영국, 프랑스, 이탈리아, 호주에 작품이 전시되어 있다. 프랑스의 알카트라즈 식물화집(Alcatraz Florilegium)과 샤또 드 브레시 식물화집(Château de Brécy Florilegium)의 공동 설립자이며, 국제 식물화집, 책, 잡지 등에 작품을 실었다. UC 데이비스대학교에서 프랑스어와 미술로 학사 학위를 받았다.

캔디 버미어 필립스(Kandy Vermeer Phillips, 미국): 1970년대부터 은필로 그림을 그려 왔다. 현재 에밀리 디킨슨의 시와 말린 식물 표본을 기반으로 은필 작업을 하고 있다. 작업한 은필화는 헌트 식물학 문서 연구소, 미국 국립미술관, 스미스소니언 국립자연사박물관의 식물학부 컬렉션에 포함되어 있다.

케리 웰러(Kerri Weller, 캐나다): 오타와에 거주하고 있다. 보태니컬 아트의 아름다움을 표현할 수 있는 유화를 즐겨 쓴다. 《파인 아트 코노서(Fine Art Connoisseur)》잡지에 작품이 소개된 바 있으며, 여러 국제 미술 전시회에서 심사를 받고 헌트 식물학 문서 연구소에 작품이 실려 있다. 또한 2018년 캐나다 왕립조폐국이 발행한 휴전 기념 양귀비 모양의 금화(Armistice Poppy)를 디자인했다.

케이티 리(Katie Lee, 미국): 뉴욕 식물원의 보태니컬 아트·일러스트 과정을 수료하고 23년간 그곳에서 강사로 활동했다. 현재 메인 식물원에서 온라인 미술 수업 과정을 진행하고 있다. 전 세계 곳곳의 개인 아트 컬렉션에 작품이 실려 있으며, 그녀가 집필한 《흑연 기초 화법(Fundamental Graphite Techniques)》은 인정받는 기초 참고서다.

케이티 라이네스(Katy Lyness, 미국): 평생 해온 드로잉과 20여 년에 걸친 정원 가꾸기를 자신의 일러스트에 고스란히 담아냈다. 보태니컬 아트 작가의 단체를 발견한 이후 제18회 미국 보태니컬 아티스트 협회의 연례 국제 전시회에 참가했다. 현재는 3주 보태니컬 아티스트 그룹에서 활동하고 있다. 또한 뉴저지주 저지시티에 거주하며 여전히 정원을 가꾸고 그림을 그리며 지낸다.

켈리 레이히 래딩(Kelly Leahy Radding, 미국): 자연에서 영감을 받아 경험과 관찰을 토대로 그림을 해석하며 자신을 현대 자연주의 화가로 여긴다. 야생동물 보호구역 여행을 즐기며, 그곳에서 작업에 대한 영감과 아이디어를 얻지만, 집 근처 뉴잉글랜드의 깊은 숲속 농장에서도 영감을 얻곤 한다.

콘스턴스 사야스(Constance Sayas, 미국): 미술 분야에서 학위를 받고 과학 교육 분야에서 경력을 쌓았다. 몇몇 주요 박물관에서 전시 디자이너로 근무했고, 이후 브리태니커 백과사전의 과학 일러스트레이터로 일했다. 현재 덴버 식물원의 보태니컬 아트·일러스트레이션 학교에서 학생들을 가르치고 있다. 수상 경력이 빛나는 그의 수채화는 헌트 식물학 문서 연구소 컬렉션을 포함한 수많은 출판물과 컬렉션에서 찾아볼 수 있다.

콘스턴스 스캔런(Constance Scanlon, 미국): 과거에 심장 집중 치료 간호사로서 일하며 습득한 놀라운 관찰력을 현대 보태니컬 아트 작업에 중요하게 적용하고 있다. 17~21회 미국 보태니컬 아티스트 협회의 연례 국제 심사 전시회, 2016년 헌트 식물학 문서 연구소의 국제 전시회, 2013년 영국 왕립원예학회의 전시회에 작품을 전시한 바 있다. 현재 미네소타주 세인트폴에 거주하며 여전히 그림 작업에 몰두 중이다.

태미 맥켄티(Tammy S. McEntee, 미국): 드로잉과 정원 가꾸기에 평생 애정을 쏟아 왔으며, 작품에서도 그러한 열정을 확인할 수 있다. 몽클레어 주립대학에서 미술사 부전공으로 회화 학위를 받았으며 화훼 장식 분야에서 경력을 쌓았다. 이후 2017년 뉴욕 식물원의 보태니컬 아트·일러스트레이션 과정을 수료했다.

하워드 골츠(Howard Goltz, 미국): 건축가로서 일하다 은퇴한 후, 미네소타 보태니컬 아트 스쿨에서 자신의 건축학적 표현 기법을 전수했다. 엘로이스 버틀러 야생초 식물원(Eloise Butler Wildflower Garden)의 식물화집에서 작품을 찾아볼 수 있으며, 베켄 박물관, 미니애폴리스 중앙 도서관, 홉킨스 아트센터, 에임스 아트센터, 미국 보태니컬 아티스트 협회, 북미 균류학 학회, 미네소타대학교 수목원에도 전시되어 있다.

하이디 스나이더(Heidi Snyder, 미국): 교육 및 법률 분야에서 경력을 쌓은 후 식물 해부도 분야로 전향했다. 주로 야생종을 색연필로 디테일하게 표현하는 것을 선호하며, 대부분 토착 서식지에서 식물을 묘사한다. 도시로 드파울루와 2015년《도시의 야생: 콜로라도 도시 공간의 동식물군(Wild in the City: Fauna and Flora of Colorado Urban Spaces)》을 공동 집필했으며, 예술을 통해 환경에 대한 인식을 높이고자 노력하고 있다.

히시키 아스카(Asuka Hishiki, 일본): 어려서부터 동식물 관련 서적과 교토 정원을 자주 접하며 자연에 큰 호기심을 갖게 되었다. 자연스럽게 자연의 피사체를 묘사하는 데 마음이 끌렸고, 학위를 마치고 뉴욕으로 건너가 10년 동안 작품 활동에 매진했다. 전 세계 수많은 전시회에 작품을 전시했으며, 현재 일본 효고에 거주하며 작품 활동을 이어 가고 있다.

힐러리 파커(Hillary Parker, 미국): 회화, 교육 워크숍, 개인 지도 등으로 30년간 경력을 쌓아 왔으며, 국제적인 수상 경력으로 공공 및 기업에서 의뢰를 받는 보태니컬 아트 수채화 작가다. 다수의 잡지와 책에 작품을 실었으며, 심사를 거친 여러 국제 전시회에 작품을 전시했다. 셜리 셔우드 컬렉션을 포함한 11개국의 저명한 컬렉션에 작품이 실려 있다.

찾아보기

ㄱ

편집자 소개

캐럴 우딘(Carol Woodin): 30년 동안 보태니컬 아트 작가로 활동하며, 전 세계에 작품을 전시했다. 2018년 미국 보태니컬 아티스트 협회(ASBA)의 제임스 화이트 봉사상(James White Service Award), 1998년 다이앤 부시에 아티스트 상, 오키드 다이제스트 명예훈장(Orchid Digest Medal of Honor), 영국 왕립 원예협회의 금메달을 수상했다. 미국 보태니컬 아티스트 협회의 이사를 역임했으며, 2004년부터 지금까지 전시 총괄 디렉터를 맡고 있다. 현재 미국 전역을 여행하며 전시회를 개최하고 홍보 활동을 이어 가고 있다. 셜리 셔우드(Shirley Sherwood) 박사의 저서 6권, 커티스 보태니컬 매거진(Curtis's Botanical Magazine), 영국 큐 가든의 3권짜리 모노그래프를 비롯하여 여러 출판물에 작품이 수록되었다.

© WENDY HOLLENDER

로빈 제스(Robin A. Jess): 델라웨어대학교에서 미술과 식물학에 대한 애정을 키웠으며, 프랫 인스티튜트에서 석사 학위를 받았다. 이후 뉴욕 식물원에서 아서 크론키스트 박사의 일러스트레이터로서 경력을 시작했다. 1990년 뉴저지주 문화예술위원회의 저명한 예술가 상(Distinguished Artist Fellowship)을 수상했으며, 최근 미국 보태니컬 아티스트 협회의 이사직에서 물러났다. 현재 뉴욕 식물원에서 보태니컬 아트·일러스트레이션 자격증 프로그램의 코디네이터로 활동 중이다. 또한 제럴딘 R. 닷지 재단(Geraldine R. Dodge Foundation)이 후원한 순회 전시회인 '예술을 통해 파인랜드를 보호하라(Protecting the Pinelands through Art)'에서 뉴저지 파인랜드의 식물상을 그리고 있다.

© NANCY ERICKSON

옮긴이의 말

인류보다 훨씬 오래 전부터 지구에서 살던 존재인 식물은 4억 3000만년 전부터 변화하는 지구에서 다양한 모습으로 환경에 적응하며 살아남았다. 식물에 대해 알아가는 것은 인류가 이 땅 위에 존재하기 전의 세상을 경험할 수 있는 흥미로운 일이기도 하다. 집 앞 벤치에 앉아 조경수를 바라보거나 나무가 우거진 숲을 거닐거나 식물원을 방문하거나 식물을 키우는 일 등을 통해 우리는 늘 일상에서 식물을 경험할 수 있다. 보다 적극적인 방식은 식물을 관찰하고 분석하며 직접 그려 보는 것이다.

전문가가 아니어도 상관없다. 내 주변에서 가장 쉽게 만날 수 있는 식물들을 애정 가득한 눈으로 바라보면 계절에 따라 푸르던 잎사귀가 단풍이 들고 낙엽이 되어 떨어지기까지의 변화를 감상할 수도 있을 테고, 꽃봉오리 상태에서 꽃 한 송이가 피어나고 시들고 열매를 맺는 일련의 과정을 따라갈 수 있다. 식물의 라이프 사이클을 눈여겨보지 않았다면 결코 눈치채지 못할 주위의 수많은 식물의 강한 생명력을 누구라도 느낄 수 있다.

식물을 그리는 행위는 비단 식물 분류학을 전공하는 학자들만의 몫은 아니다. 누구나 관찰하고 기록하며 그릴 수 있다. 과학적 영역의 발자취로 남는 전문적인 보태니컬 일러스트는 전문 식물학자의 몫으로 남겨 두고, 이제는 그 개념을 뛰어넘어 일상 예술로서 식물을 그리는 보태니컬 아트의 세계로 두려움 없이 도전해 보자. 내가 사랑하는 식물을 그려 나가는 일이 회화 기법의 어려움으로 부담스러웠다면 『보태니컬 아트 대백과』에서 다양한 기법을 맛볼 수 있다.

총 세 파트로 나뉜 이 책은 현존하는 보태니컬 아트 책 중 가장 다양한 기법을 다루고 있다. 400여 페이지에 현재 활발하게 활동하는 보태니컬 아티스트들이 다양한 매체로 그려낸 예시 작품이 담겨 있으며, 이를 통해 보태니컬 아트의 신세계를 소개한다.

이 책은 '보태니컬 아트가 무엇인가'라는 기본적인 질문부터 보태니컬 아트가 전 세계적으로 어떤 열풍을 일으키기 시작했는지, 표현하는 방식에는 무엇이 있는지 자세히 설명하고 있다. 보태니컬 아트에 대해 전혀 모르지만 식물을 그리고 싶어 하는 초보자에게는 본인에게 적합하거나 흥미로운 기법을 찾는 데 길잡이가 될 것이다. 또한 본인이 사용하고 있는 회화 기법 이상의 다양함을 추구하는 보태니컬 아티스트들은 다른 작가들의 예시 작업으로부터 색다른 회화 기법을 손쉽게 맛볼 수 있을 것이다.

파트 1은 흑백으로 식물을 그리는 방법을 알려 준다. 연필이나 펜으로 정밀한 식물 묘사를 어떻게 해 나가야 하는지, 식물 해부도는 어떤 방식으로 그리는지 차근차근 알려 준다.

파트 2는 채색 방법에 대해 이야기하는데, 우리에게 익숙한 재료인 색연필, 물감을 기존에 알던 일반적인 방식과는 다르게 사용하는 채색 기법까지 알려 준다.

파트 3에서는 에그 템페라, 구아슈, 금속필 등 흔하게 접하지 못했던 특수한 재료를 가지고 보태니컬 아트를 경험하게 한다. 또한 보태니컬 아트에 있어서 매우 중요한 구도에 접근하는 방법도 설명되어 있으니 꼭 참고하기 바란다.

보태니컬 아티스트로 활동하며 영국과 한국을 오가는 동안 현장에서 직접 봐 왔던 전 세계 보태니컬 아티스트들의 다양한 보태니컬 아트 기법을 이제는 한 권의 책으로 볼 수 있게 해 준 ASBA에 감사를 보낸다. 처음 손에 쥐고 읽을 때부터 감탄이 끊이지 않았던 이 책이 한국에서 보태니컬 아트의 저변 확대에 큰 도움이 되기를 바란다. 더 나아가 사람들이 이 책에서 접한 다양한 방식으로 식물 그림을 그릴 때 위로 받고 행복하기를 바란다. 보태니컬 아트계의 바이블이 되어 오랫동안 수많은 사람의 사랑을 받기를 기대한다.

옮긴이 　송은영

식물세밀화가, 영국 SBA 한국인 최초 정회원

옮긴이 소개

송은영

식물을 관찰하고 글과 그림으로 남기는 식물 세밀화가이자 40여 가지의 식물을 키우는 식물 집사다. 사람마다 각자의 인생이 있듯 각각의 식물이 가진 이야기를 귀 기울여 듣고 식물 초상화에 담아낸다.

세계적으로 가장 오래된 전통을 자랑하는 영국 보태니컬아티스트협회 SBA의 한국인 최초 정회원이 되어 '미쉘'이라는 필명으로 활동하고 있다. 한국과 영국에서 왕성한 작가 활동을 하고 있으며 보태니컬 아트를 가르치고 있다. 더웬트상, 스트라스모어상 등 국내외에서 여러 상을 수상하기도 했다.

저서로는 『식물이라는 세계』, 『식물세밀화가가 사랑하는 꽃 컬러링북』, 『기초 보태니컬 아트』, 『기초 보태니컬 아트 컬러링북』, 『매거진 G 2호 적의 적은 내 친구인가: 네 편 혹은 내 편』이 있으며, 『자연을 기록하는 식물 세밀화』의 감수를 맡았다.

instagram : @botanicalartist_michelle

이소윤

시카고 예술대학교에서 순수 미술을 전공했으며, 뉴욕에서 다년간 디자이너로 활동했다. 현재 번역 에이전시 엔터스코리아에서 전문 번역가로 활동하고 있다.

옮긴 책으로는 『명화로 배우는 그림 상상력』, 『디자인은 스토리텔링이다』, 『더 홈 에딧 라이프』 등이 있다.

도서출판 이종 보태니컬 시리즈
Botanical Art

송은영 지음 | 240쪽 | 215x275mm

기초 보태니컬 아트
색연필로 그리는 컬러별 꽃 한 송이

영국 SBA 최초 한국인 정식멤버 송은영 작가의 첫 보태니컬 아트 기법서. 컬러와 종류별로 소개된 18가지 꽃을 한 송이씩 설명에 따라 그려보면 여러분도 보태니컬 아티스트가 될 수 있습니다.

이혜린, 이혜정 지음 | 186쪽 | 215x275mm

색연필로 그리는 보태니컬 아트
-개정증보판-

색연필로 나만의 아름다운 꽃을 피워보세요. 이 책에서는 그림 그리기에 필요한 준비도구와 그 쓰임새를 소개하고 드로잉에 필요한 전반적인 내용을 다루고 있습니다.

이시크 귀너 지음 | 208쪽 | 230x300mm

자연을 기록하는 식물 세밀화
수채화 보태니컬 아트

식물 세밀화가인 이시크 귀너(Islk Güner)가 전 세계 야생종들을 관찰한 경험과 연구 방법, 살아있는 표본을 보며 어떻게 그림을 구성하는지를 알려줍니다.

보태니컬 색연필 컬러링북 시리즈

Botanical Art Coloring

송은영 지음 | 136쪽 | 170x240mm

식물세밀화가가 사랑하는
꽃 컬러링북

영국 SBA Fellow 송은영 작가가 그린 아주 섬세하고 아름다운 꽃 컬러링북. 완성된 예시 그림 30장과 각 그림당 2장씩 총 60장의 컬러링 도안 시트가 수록되어 두 가지 버전으로 컬러링할 수 있습니다.

이해련, 이해정 지음 | 80쪽 | 210x275mm

아름다운 꽃 컬러링북
색연필로 칠하는 보태니컬 아트

알록달록 예쁜 꽃을 칠하며 스트레스를 해소하고 마음의 안정을 찾아보세요. 보태니컬 아트를 보다 쉽게 그리고 채색할 수 있는 컬러링북입니다. 밑그림이 그려진 페이지를 간단하게 뜯어낼 수 있습니다.

송은영 지음 | 52쪽 | 215x275mm

기초 보태니컬 아트
컬러링북

컬러별로 한 송이 꽃부터 여러 종류의 잎사귀까지 완벽 마스터! 『기초 보태니컬 아트』 속 작품의 밑그림이 담겨있는 컬러링북. 스케치 없이 바로 뜯어 채색하기 좋으며, 색연필 컬러링에 적합한 260g의 고급 드로잉지를 사용했습니다.

보태니컬 아트 대백과

초판 1쇄 발행 2023년 5월 20일
　　　2쇄 발행 2024년 6월 20일

저자 미국 보태니컬아티스트 협회(ASBA)
엮은이 캐럴 우딘, 로빈 제스
옮긴이 송은영, 이소윤

발행인 백명하 | **발행처** 도서출판 이종
출판등록 제 313-1991-16호
주소 서울시 마포구 월드컵북로1길 50 3층
전화 02-701-1353 | **팩스** 02-701-1354
편집 권은주 고은희 강다영 | **디자인** 오수연 서혜문 안영신
마케팅 백인하 신상섭 임주현 | **경영지원** 김은경

ISBN 978-89-7929-375-3　13650

BOTANICAL ART TECHNIQUES: A Comprehensive Guide to Watercolor, Graphite, Color Pencil, Vellum, Pen and Ink, Egg Tempera, Oils, Printmaking, and More by American Society of Botanical Artists, Carol Woodin, Robin A. Jess
Copyright © 2020 by the American Society of Botanical Artists.
All rights reserved.
This Korean edition was published by EJONG in 2023 by arrangement with Timber Press, Inc. through KCC(Korean Copyright Center Inc.), Seoul.

* 책값은 뒤표지에 표기되어 있습니다.
* 도서출판 이종은 작가님들의 참신한 원고를 기다리고 있습니다.
* 이 도서는 친환경 식물성 콩기름 잉크로 인쇄하였습니다.

미술을 읽다, 도서출판 이종
WEB www.ejong.co.kr
BLOG blog.naver.com/ejongcokr
INSTAGRAM @artejong